本书的出版得到了北京市科学技术委员会、中关村科技园区管理委员会"北京工业设计促进专项"的大力支持。

2024

中国高等院校
设计作品精选

李杰 编

机械工业出版社

CHINA MACHINE PRESS

2024 中国高等院校设计作品精选

《2024 中国高等院校设计作品精选》编委会

委员（排名不分先后）

周红石、杨向东、王利民、罗俊杰、骆玉平、于巧玲、陈旭、贾蓓蓓、兰超、罗珊珊、魏洁、易晓蜜、李文湛、潘悦、任祥放、赵婷婷、王璟、徐腾飞、韩晓强、侯敏枫、彭鑫、经松、孙立强、吴俊杰、费俊、何家辉、李冠林、刘时燕、吕燕茹、生沅承、夏飞、谢明洋、张荣红、曾运东、陈盛文、陈桂玲、董婉婷、高慧、高颖、巩淼森、谷永丽、柯胜海、李兵、李梦馨、李文静、梁冠博、梁惠娥、俞奕雯、刘永瞻、毛旭、朱志平、苏晨、赵志策、吴轲、谢玄晖、王海涛、皮永生、宋哲琦、王方良、杨震宇、王蕾、杨申茂、徐进、周韦纬

主任：李 杰

编辑：李 叶　徐继峰　闫 杰　陈伟治　周安迪

视觉：卢春燕　叶嘉澍　周子锐　王可馨　孙雨初

设计教育面临的最大机遇和挑战就是变革。新科技革命的快速推进，先进的多学科知识爆炸式增长和传播，不仅加速了产业的转型升级，也加速了设计教育的质量革命。设计教育要响应新发展需要，从量的增长向内涵建设和高质量发展转型。从理论上讲，新科技革命对产业、经济、社会和文化的影响是全球性的，各个国家和地区的设计教育理念、设计基础与教学内容、设计教学的组织模式与学习范式、设计实践平台与师资队伍、设计教育的治理等都面临着前所未有的挑战，都需要重新定义和重构。同时，这对高校设计教师在教学、科研和社会服务方面的综合创新能力，也提出了前所未有的挑战。

面对我国高校的教育现状与政策制度，结合我国高校设计专业自身教学特色，以及在教育规模与质量、教育数字化、创新创业教育和科研创新与服务社会等方面取得的显著创新成就，进行高校创新型设计人才培育模式的探索很有意义。这些成就不仅为我国高等教育的发展注入了新的活力，也为国家经济社会的全面发展提供了有力支撑。在科技快速发展的时代下，设计专业的教育教学拥有了更生动的教育技术手段，也能多方面、全领域地运用各类教学载体，通过设计教学、设计竞赛及设计学术研究实现整体教学与社会、时代接轨，在塑造专业精英人才的同时加强素质教育，推动一流设计人才在具备顶尖专业能力的同时兼具优秀内在。

百年大计，教育为本。高校师生是确保中国设计力量茁壮成长的生力军和突击队，他们所持有的设计价值观和创作热情，展现出来的对科学技术和艺术美学的追求，对国内外宏观形势、社会环境和生态协调的关注和对社会主义核心价值观的理解，对于推动中国设计行业的美好发展、提高社会经济发展质量和提升人民群众的幸福感具有重要意义。

在此背景下，为充分调动高校设计相关专业师生的创作热情，服务中国设计，聚合全国高校设计资源共建设计生态，《设计》杂志社 2024 年继续主办"第十一届中国高等院校设计作品大赛"并同步出版《2024 中国高等院校设计作品精选》（以下简称《作品精选》）。在"公平、公正、公开"的评审原则下，经过编委会的严格筛选，共有来自全国各地的 1000 余件作品入选此书。作品涵盖产品设计、视觉传达设计、环境艺术设计、数字技术创新设计等领域的多个细分类别。《作品精选》不仅集中展示了高校设计教育的实践成果，更为广大师生构建了交流与共享"中国设计"的学习平台。

需要特别说明的是，本书部分图片源自参赛设计者提供的设计展板，为了忠于设计者的原创性，保留其设计的完整性，我们对展板内容基本未做改动处理，部分图片、文字因为篇幅缩小的缘故可能清晰度不够理想，还望读者海涵。

第十一届中国高等院校设计作品大赛组委会

2024 年 9 月

好设计
大家谈

"在设计思维中要求的基于同理心的理解和对用户的洞察，都是在智能设计时代，很难被 AI（人工智能）代工的设计步骤，这也是设计中最为核心的步骤，它代表着设计的本质，即以人为本，为人的需求提供解决方案，始终将用户的需求和体验放在设计的中心。"

—— 税琳琳，博士，硕士生导师，中国传媒大学设计思维学院院长

"'智能'赋予设计过程自动化和智能化的能力，能够帮助设计师更高效地解决问题。但这并不意味着设计师可以仅仅通过'智能'手段完成设计，反而设计师更需要拓宽自身的设计思维，思考更有价值的问题和更加创新的解决方案，将智能技术作为设计辅助工具，处理好自身与智能技术的关系。"

——王冠云，浙江大学计算机科学与技术学院、浙江大学国际设计研究院研究员，博士生导师，工业设计系副主任

"AI 的出现，使设计师逐渐回归到同一起跑线，未来是拼创意、拼脑力、拼变革的时代。这就迫切需要设计领域从业人员在不断提升创新思维和创新能力的同时，熟练驾驭'智能'加持下的设计工具和方法。通过大数据分析调研目标用户需求和市场趋势，定期进行用户满意度调查，依靠大量数据进行设计创新优化改进，完成由传统设计师向'数据智能'设计师的角色转变。"

——牛旭，高级工程师，中科曙光"国家级工业设计中心"负责人

"在科技迅速发展的时代，亟须结合人工智能新背景、新生产力、新应用场景进行人才培养目标调整，要培养创新型、应用型、复合型人才，面向国家创新需求，培养集'交叉知识背景、创新实践能力、学科专业素养'于一体的艺术设计专业拔尖人才。"

——蔡新元，博士，教授，博士生导师，华中科技大学建筑与城市规划学院副院长

"在'智能'的加持下，设计师不再仅是传统意义上的设计价值创造者，而是变成了一个数据驱动的策略家、技术的应用者和伦理的守护者。"

——刘健，北京工业大学艺术设计学院副院长，博士生导师

"AIGC（人工智能生成内容）对设计的影响不是一个点、一个面，而是从生产资料、生产工具到生产关系上的系统性革新：生产资料方面，从数字资产到专属模型；生产工具方面，从自动化工具到生成式工具；生产关系方面，从人机协作到人智协作。我们逐步建立了包括理论、方法和实现路径在内的一套 AIGC 设计新范式。"

—— 王路平，阿里云智能设计总监

"中国是一个历史悠久的文化古国，不是说简单地抄袭一下就变成了自己的东西，它需要我们在造型设计上，利用历史的精髓，充分吸收自己民族根上的营养，结合各种文化的内涵，提高自身的修养。只有这样，才能创作出具有中国特色、时代感强的中国自己的真正的汽车造型，走出国门。"

—— 贾延良，一汽轿车股份有限公司汽车造型原设计总监，红旗 CA770 主设计师

"现在车型设计上的'借鉴'现象依旧存在，只是汽车设计及制造质量比以前模仿抄袭时代明显提高了，而且销量还很不错，说明还是有市场和竞争能力的。这个问题到底该怎么看？对中国汽车发展可能是个标志，对设计价值的导向有很大影响，决定着未来发展的方向。"

—— 钟伯光，上海通用泛亚汽车技术中心原设计策略经理，中国汽车工程学会造型学组原副组长

"'中国设计新范式'不能简单地理解为一种一成不变的模式，从某种意义上来讲，当下的'新范式'更像是一种'不定式'，例如，它既可以在传承中创新，又可以兼容并包全球顶尖技术和设计思想，这正是其魅力所在。"

——陈政，吉利汽车集团副总裁、分管吉利汽车全球设计业务

"坚定地走'我们的路'，做自己的设计，从技术原点出发，从用户需求出发，贯彻'自，信，在'的设计哲学，应该能为整个汽车设计行业的进步有所贡献。"

—— 常冰，哪吒汽车副总裁兼设计中心总经理

"从汽车设计的视角出发，我们已站在了面向全球的十字路口，是时候以谦逊、审慎和沉着的姿态，迈向那充满无限可能的未来。"

—— 邓鑫，长安汽车全球设计中心副总经理

"尽管 AIGC 具有巨大的潜力，它也提出了对于设计师技能、版权法，以及设计责任等方面的课题和挑战。汽车工业可能需要重新定义设计师的角色以及如何与人工智能合作以获取最佳的设计结果。这种技术的融入可能会使得设计流程更加民主化，使更多的人能够参与到汽车设计中来，而无需传统的设计背景。"

——范吉晗，比亚迪汽车设计中心副总监

"全球的汽车设计还是会随着全感官体验、智能电动化、环保可持续发展，以及更多维度创新的方向发展，同时还要考虑全球不同细分市场的差异化需求，设计师得灵活敏捷地调整设计策略以适应多元市场的需求。"

——龚冯友，奇瑞汽车设计中心副总经理

"我们其实并没有第一天就想把每一个产品、每一处设计都做到极致，这其实回到了迪特·拉姆斯的另一句话'Less, but better'。我们始终在强调'Better'，而不是用'Best'来定义'好'。"

——那嘉，理想汽车（LI AUTO）设计副总裁

"AIGC 终究也是工具，它会取代一些相对低级的工作，但不可能完全替代设计师，只会促进设计师向设计领域的更高端去提升发展。我们的工业品也会随着设计工具的提升而日益复杂、更加富有情感。"

——单伟，北汽集团研究总院副院长兼造型中心主任

"结合我们自身产业链的优势、消费人群的庞大等，有机会形成自己独特的内容。这场智电革命的产业变革，给我们自己的设计标准、设计风格、设计思考带来了空前的机遇。"

——邵景峰，上汽集团创新研究开发总院副院长、总设计师兼上汽英国技术中心总经理

"想做一件伟大的事情，一定要先做一个伟大的产品。一个产品之所以伟大，一定是能够传递出真正的用户价值，不是仅仅拥有形面设计等形而上的东西，而是要真正让用户感受到设计、科技，给用户带来真正的价值和体验。"

——王谭，小鹏汽车造型中心总经理

"更进一步的，是汽车设计跨界的突破。设计的维度从造型美学突破到以用户体验为核心的整合式设计创新。通过品牌的跨界合作，与高校、科技企业联手，共同推动新材料、新工艺在汽车设计中的应用，让汽车设计跨界融合、孵化更多新创意。"

—— 许邓韬，智己汽车创意设计中心执行总监

"我觉得我们现在做到的是既在弯道又在换道，速度和路线上都在超越他们，只有这样才能创造自己的身位。所以哪怕我们现在有些做法和传统车企不太一样，我觉得这是必然的，也是我们唯一可以去创造自身存在感、识别性的路径，那就是做不一样，做差异。"

——张帆，广汽研究院副院长，概念与造型设计中心主任，广汽海外研发中心总经理

"中国车要能够代表中国科技的高速发展，文化的自信自强，用设计的语言创新表达在产品上，让别人一看就知道是中国车。这需要所有中国品牌做出一些共性的东西，进而形成这样一种力量，形成这样一种印象：中国车来了！"

——张铭，中国一汽研发总院造型设计院院长

"未来汽车设计师是必然会存在的。只有抓不住核心竞争力的经验型、工具型设计师会面临被替代的可能，而未来被时代选择的设计师，应该会最大价值化他（她）的情感。深刻理解文化进行再表达，将主观感受转化为能引发更多人共鸣的设计，这才是汽车设计精彩纷呈的根本。所以我们不要害怕被替代，我们只需要更多思考怎么使用 AI，去寻找一些灵感，提高工作效率。"

—— 张永亮，东风汽车集团造型设计中心总监

"后 AI 时代设计师的角色也会发生转变，关键在于你能跟 AI 建立一种什么样的关系。不是一方'伺服'另一方，是与 AI 共舞，相互学习，相互挖掘，相互训练，共同进步。不会画图也能成为很好的设计师，主要看你的想象力，讲故事的能力，产品定义能力。"

——陈群一，北京艾斯泰克科技有限公司 CEO／卡尔曼品牌联合创始人

目录/Contents

前言

好设计 大家谈

1 ——产品篇——

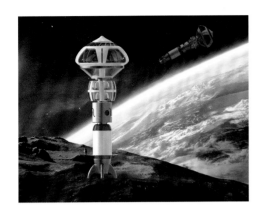
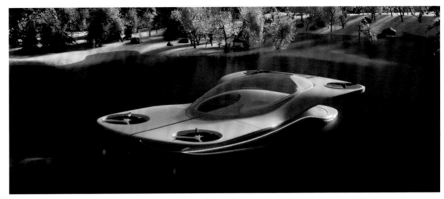

2

3

— 环境艺术篇 —

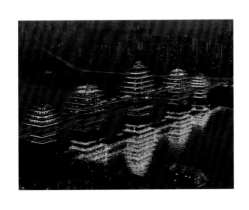

1

产品篇

PRODUCT

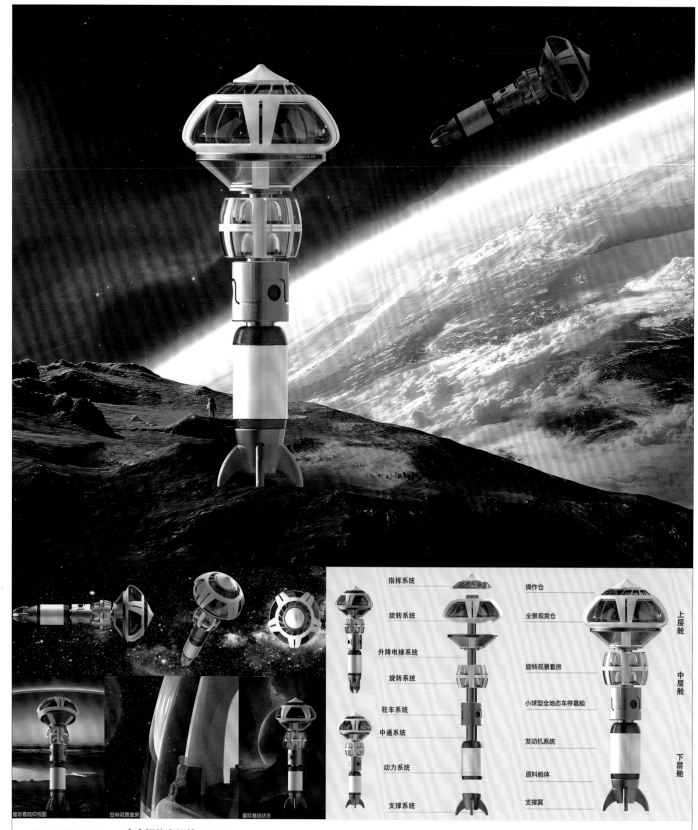

星际着陆仰视图　　旋转观景套房　　星际着陆状态

指挥系统	操作仓	
旋转系统	全景观赏仓	上层舱
升降电梯系统	旋转观景套房	
旋转系统	小球型全地态车停靠舱	中层舱
驻车系统	发动机系统	
中通系统	原料舱体	
动力系统	支撑翼	下层舱
支撑系统		

GALACTIC EYE——太空探旅空间舱 PLUS+

　　本作品在于解决极寒地区科学探测精确性，提升任务执行效率。探测器表面采用耐低温材料，因地处环境特殊，因此需要稳定的支撑结构和防护外壳。外形采用模块化设计，使得各个部分可以独立更换，提高探测器的灵活性和可维护性。

　　基金项目：2020 年产品设计省级应用型专业经费，项目号：326140

姓名：易晓蜜 耿蕊 郑伯森　院校：四川音乐学院成都美术学院

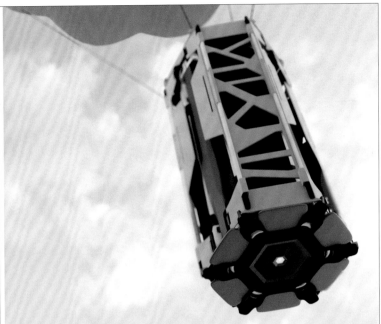
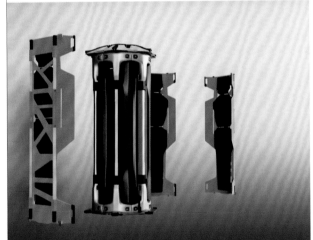
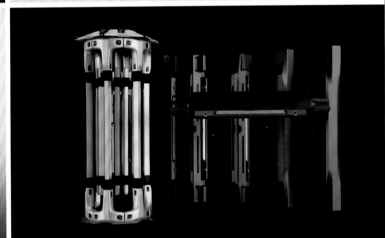

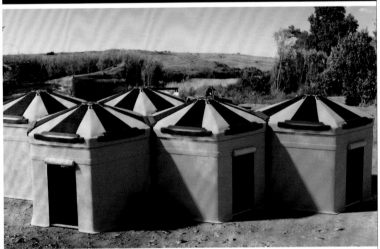

模块化隔离救援帐篷

近年来公共卫生危机事件与自然灾害事件频发，大规模的传染性疾病一旦暴发便难以遏制，偏远地区简陋的隔离帐篷无法满足隔离诊疗的需求。此产品高度整合了各个功能模组于一体，可以满足庇护、隔离诊治、消毒消杀、水源净化、电能储备等功能以满足医疗与生活所需。

姓名：徐铭艺　指导老师：赵超　院校：清华大学美术学院

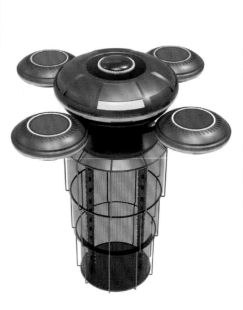
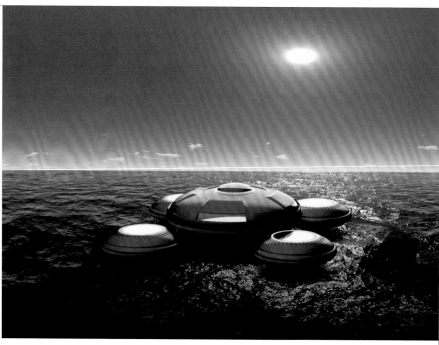

海水养殖系统

这是一款海水养殖系统产品,可以缓解海水污染和过度捕捞导致的水产品供应不足的问题。整个系统包括三部分:养殖系统、自清洁系统、移动系统。这款产品通过太阳能供能,可以遥控移动到适合鱼类生存的区域,同时定时投放饲料和药品喂养鱼类。渔网可以伸缩,方便投放和捕捞鱼类。

姓名:吴君 郭红欣 赵敏灵 院校:江苏信息职业技术学院,苏州工艺美术职业技术学院工业设计学院

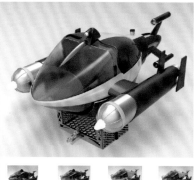
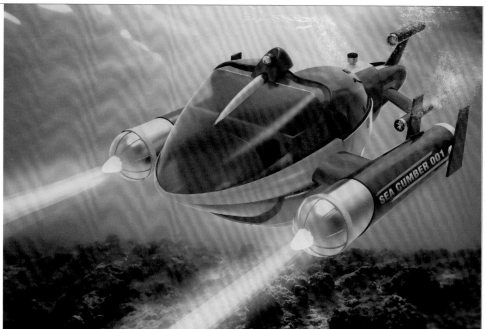

海参养殖捕捞监管一体化机器人

针对目前海参底播养殖存在的问题,根据用户综合需求结合现代科学技术,运用人性化设计理念,设计出自动化海参养殖捕捞一体机器人,以满足养殖户的监管、捕捞,以及水质检测的相关要求。本产品可以降低人力成本,达到一款产品解决养殖全链路问题的效果。

姓名:曲新璐 指导老师:刘晓军 院校:东南大学机械工程学院

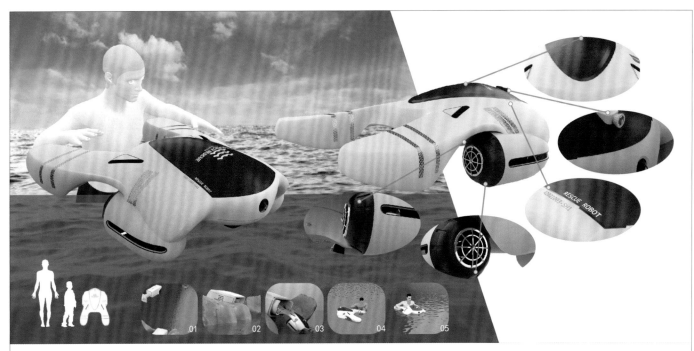

水域自动救援机器人

　　本作品是针对溺水救援设计的无人救援机器人，旨在减少溺水事故的悲痛结局，能够即时、高效、可靠地进行相关救援工作，并且保障其他人员的生命健康安全。本产品在造型上进行了仿生学考量，模仿海豚优秀的纺锤体流线造型提高其工作效能。本救援产品还进行了轻量化设计以便于产品能够广泛应用于各个场景。

姓名：骆恒铭 储曦 潘琛轶　指导老师：崔天宇　院校：上海理工大学出版学院

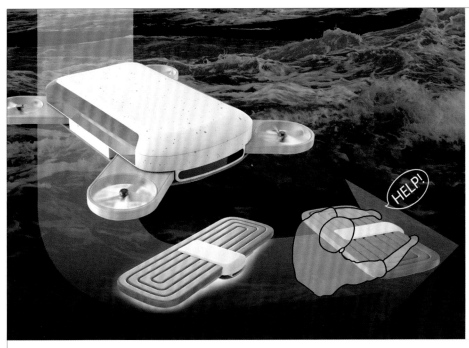

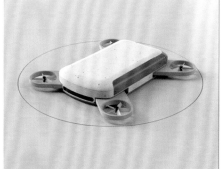

水上救援无人机设计

　　因离岸流导致的海边溺水占总溺水人数的 90%，离岸流能迅速将游泳者带离岸边，导致体力迅速消耗，增加溺水风险，对海滩游客构成严重威胁。当监测到离岸流现象出现，救援无人机会从附近基站出发，通过摄像头和红外检测技术检测落水者并迅速到达落水者上方，调整机翼并展开漂浮板，让落水者可以趴在漂浮板上节约体力，救援队迅速获悉落水者定位以展开救援。

姓名：周呈祥　指导老师：谌涛　院校：上海理工大学出版学院

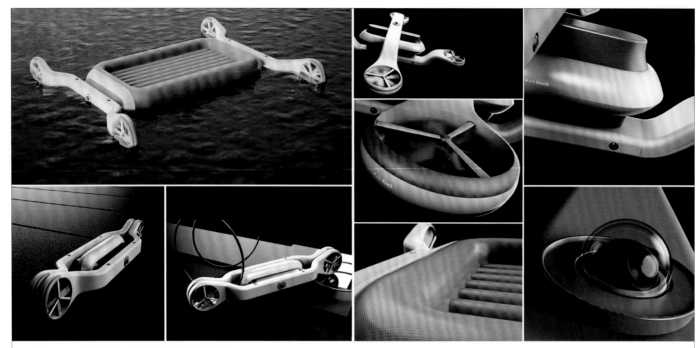

"X-I Noah"水空两栖救援无人机概念设计

近年来，海上溺水事件频发，在"黄金救援"四分钟时间内救援失败导致令人痛惜的溺亡事件不在少数。本产品在无人机和海上救援橡皮艇的概念基础上提出了新型高效水空两栖无人机救援产品设计，可实现远程控制快速定位救援，空中变换形态进入水下溺水者下方，以满足水下展开救生气垫快速救援溺水者并浮上水面，高效救援。

姓名：马英杰 张桐溪 徐梓恒　指导老师：束奇　院校：中国石油大学（华东）

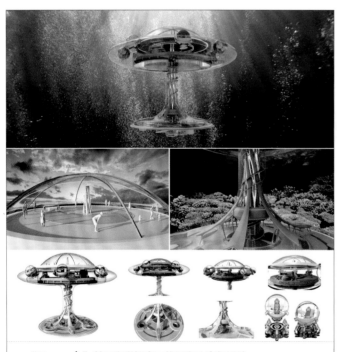

"Mareasía"基于海洋探索下的深海观光船设计

本产品通过场景＋子仓共体的模式，构建旅游、居住、社交娱乐一体的共生动态空间，是全新的未来出行场景的海陆场景综合体。

基金项目：2023 年国家级大学生创新创业训练计划项目《基于乡村振兴智慧农业 AI 人工智能辅助创新设计训练》，项目号：202310654006X

姓名：朱钰萱 唐沛　指导老师：董婉婷
院校：四川音乐学院成都美术学院

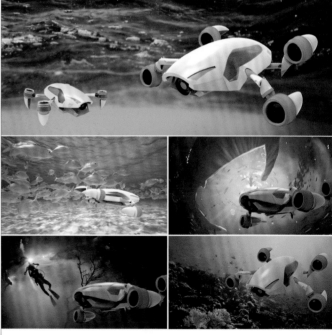

"PIONEER"锋行者无人潜水器

本产品具备高度的自主性、稳定性和持久性，能够执行复杂的深海探索和采样任务的海洋探索概念设计。

基金项目：2023 年国家级大学生创新创业训练计划项目《基于乡村振兴智慧农业 AI 人工智能辅助创新设计训练》，项目号：202310654006X

姓名：张灿　指导老师：董婉婷
院校：四川音乐学院成都美术学院

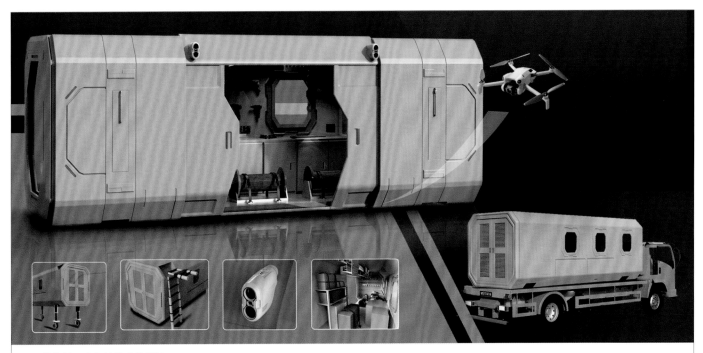

野外作战无人机抢修方舱设计

本产品为野外作战无人机维修仓设计，根据无人机损伤维修特点，对无人机保障资源进行小型化、通用化、综合化设计，对日常保障、定检、抢修所需资源进行集装箱式集成化设计，为用户提供本地化快速修理、长线保障服务，提升在役机队的完好率。

姓名：刘晶 李慧君 吴安娜 肖婧媛　指导老师：吴志军　院校：湖南科技大学

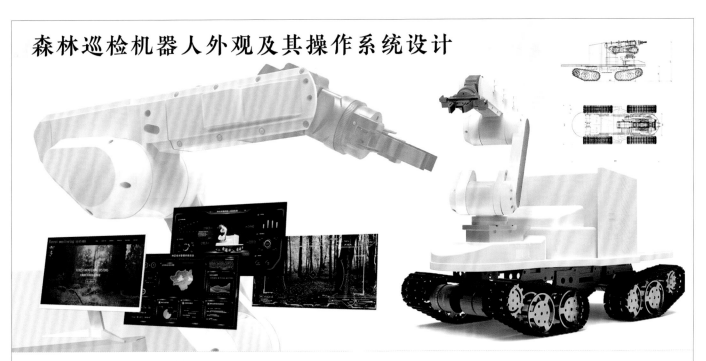

森林巡检机器人外观及其操作系统设计

随着全球气候变化和森林资源的不断减少，林业管理的效率和精准度变得尤为重要。传统的林业工作依赖大量人力，效率低下且危险性高。林业机器人作为一种新兴装备，能够在提高工作效率、降低成本和减少人员风险方面发挥重要作用。

姓名：张鹏昊 边裕淇 刘文博　指导老师：战丽　院校：东北林业大学家居与艺术设计学院

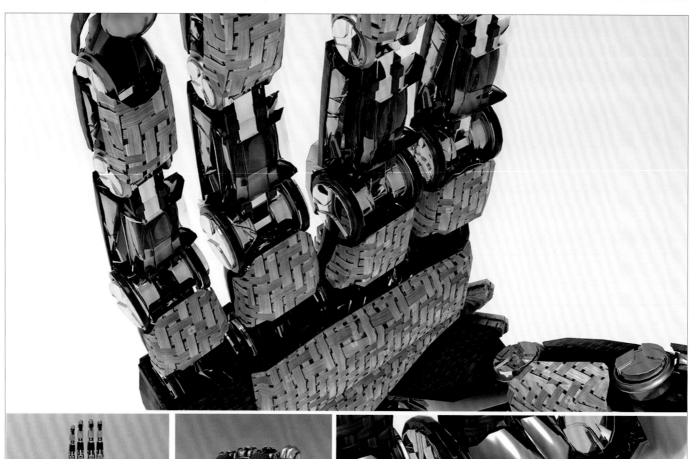

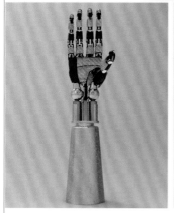
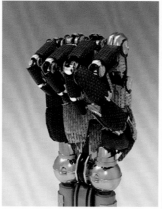

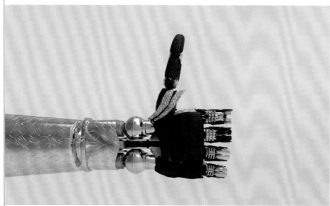

墨岩秋水

　　这款机械手设计独特，外观采用了可持续绿色环保竹材进行编织装饰，赋予其独特的自然与科技融合的产品气质。内部结构使用了多种金属材质，确保了机械手的耐用性和功能性。整件产品从大自然中汲取灵感，将竹子坚韧优雅的寓意和气质融入现代科技产品中。竹子象征着生命力与成长，而金属代表着力量与精度。该设计旨在体现对环境关注的同时展示人类智慧与创新的精神。其功能可以根据使用者需要成为家居装饰用品，也可成为具有置物功能的饰品、钥匙、生活用品置物架等。希望通过该款作品，让使用者感受到科技与自然和谐共存的独特艺术性。

姓名：王朝晖　　指导老师：贾蓓蓓　　院校：北京城市学院

AI 搭载型双足无人作战平台

AI 搭载型双足无人作战平台是一种结合仿生学设计的无人机设备，应用类似鸟类足部的设计配合内置的 AI 系统以实现在多种地形中进行快速机动的能力，能广泛应用于多个领域，替代人类从事部分危险的工作。

姓名：骆骏健　指导老师：王薇　院校：温州大学美术与设计学院

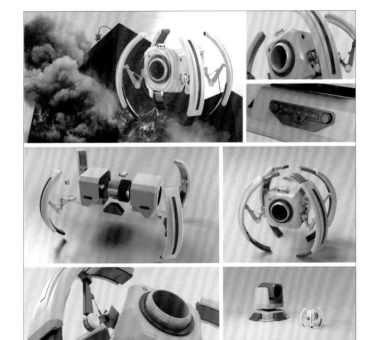

"声焰灵蛛"声波灭火机器人

声波在空气中传播时，其携带的能量会使空气的密度变得不均匀，使火焰周围的氧气浓度和温度下降，最终导致可燃物上的火苗熄灭。声波灭火蜘蛛机器人是一款运用生物仿生技术，使用声波灭火原理、多传感器融合技术、物联网技术等多种新技术的智能应急灭火产品，通过弹射装置弹射到火源附近后释放声波灭火，无污染且高效地实现灭火目的。

姓名：刘佳顺 袁子涵 严润松　指导老师：张琬茂
院校：西华大学机械工程学院

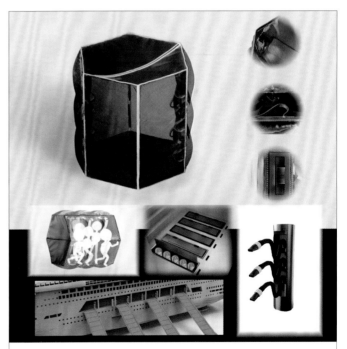

3W 海上逃生系统——气囊舱

鉴于传统海难逃生系统存在的收纳效率低下、启动速度迟缓，以及可能引发二次伤害等弊端，3W 海上逃生系统应运而生。系统的 6 个充气管同时运作，30s 完成充气工作，全船多个滑道出口同时运行，逃生小舱从滑道滑入海洋。小舱将逃生者与冰冷的海水隔离，防止海水低温导致人员失温休克，极大提升了逃生者生还概率。

姓名：俞安然 陈雨禾 霍秋儒　指导老师：梁若愚
院校：江南大学设计学院

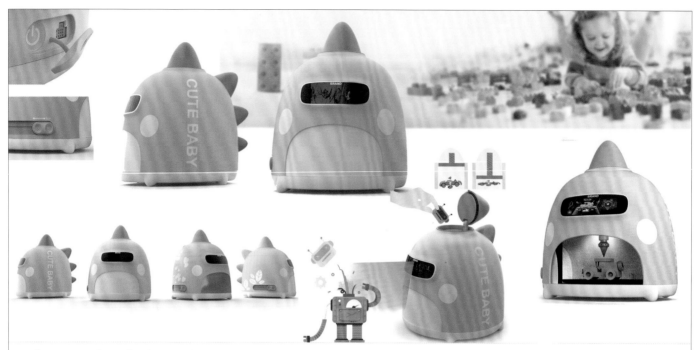

"CUTE BABY"玩具打印智能机器人

　　玩具打印智能机器人通过 AI 智能和 3D 打印技术结合，可将废弃的塑料玩具再回收，通过 AI 智能识别筛选废料进行熔化，生成 3D 打印材料，利用 AI 文生图模式，将儿童语音描述的玩具生成图片，并利用熔融打印技术将图片变成新玩具。该模式既满足了儿童对新玩具的低成本需求，又充分利用了废弃、破损的玩具，避免了资源浪费和环境污染。

姓名：赵柏锌 刘佳 高玉雯　指导老师：张简一　院校：哈尔滨理工大学机械动力工程学院

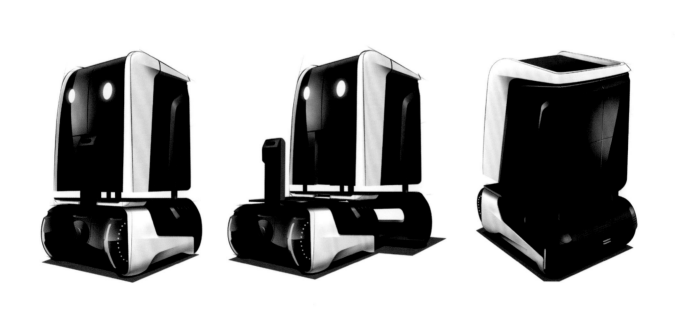

智能送货机器人设计

　　随着快递、外卖行业的发展，智能送货机器人也越发普及。此款送货机器人采用仿生设计，并采用天鹅的设计元素，智能探头作为天鹅脖颈，装上货箱为展翅翱翔的姿态，卸下货箱仿佛在水中游动的黑天鹅，提升作品的灵动性与亲和力。

姓名：束业超 李凤至 窦阳泽　院校：大连工业大学艺术设计学院，江苏大学艺术学院

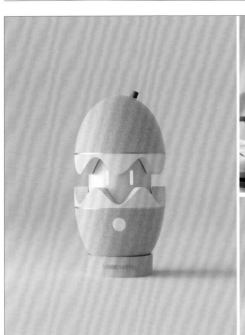

"缪斯"帮助异地关系情感沟通的音乐交互设备

越来越多的人由于工作等原因居住在不同的城市，电子产品所带来的沟通媒介的局限性，往往会使亲密关系减淡。该设计结合音乐软件的一起听频道，加入了物理交互想法，能够远程与好友分享音乐，同时"缪斯"会探出脑袋用不同的表情显示对方的心情，利用音乐交互的形式使远距离的两人可以亲密地分享音乐，无须语言却胜过千言万语。

姓名：陶冠年 刘子萱　指导老师：张峰 张莹　院校：天津美术学院

绿筑春回

通过堆肥技术可以有效将厨余垃圾、园林垃圾转化，减少城市垃圾排放。该堆肥桶以好氧堆肥技术为出发点，完善革新传统堆肥桶发酵不充分、产出不充足和环境适应力差等缺陷，推动资源再利用、减少化学肥料使用，使之真正做到让"小桶"改变"大世界"。

姓名：刁恩泽 严少青　指导老师：赵伟
院校：天津大学

海龟救助桩

该作品是面向普通群众的海龟救助桩设计，当游客遇到搁浅海龟时能利用其进行正确应对，该救助桩具有海龟情况的基本判断、通知反馈、救助知识普及、基本救助物资的提供等功能。

姓名：辛佳美　指导老师：侯敏枫
院校：上海应用技术大学

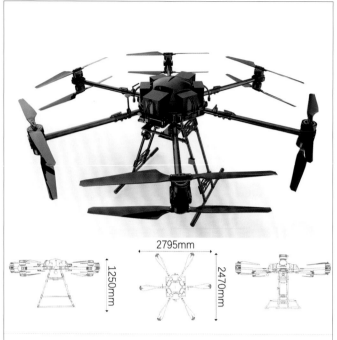

大载重多旋翼无人机（F200Pro）

在现有技术的基础上，将多旋翼无人机整机的载重增加到100kg左右。本多旋翼无人机整机可挂载各类应用设备，适合高楼层灭火、森林投射灭火弹、高空运输等应用场景。

姓名：牛洪昌 张沛垚 李美美
院校：河南工学院机械工程学院

太阳能蚊子幼虫杀灭装置

蚊子常在水洼及死水潭进行繁殖，洪涝灾害过后及雨季时蚊虫滋生的现象频发。该装置可以扰流平静水体阻碍蚊子在水中产卵，且可引诱蚊虫到顶部诱蚊区进行杀灭，从而达到有效抑制蚊虫滋生的目的。

姓名：徐铭艺　指导老师：赵超
院校：清华大学美术学院

外卖配送机器人

外卖行业是当下的热门行业之一，这款外卖机器人可以代替外卖员进行小区内的外卖配送，采用履带以及设计的滚轮结构，使得机器人可以在许多复杂路面中保持平衡稳定，避免打翻菜品。这款机器人既可以优化、完善外卖配送过程，同时也可以避免外卖员与小区、学校保安等人的冲突。

姓名：袁家玺 李彦庆 郝金鹏　指导老师：束奇
院校：中国石油大学（华东）

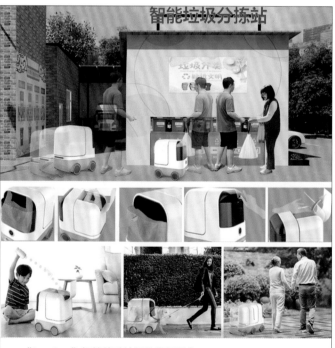

"Sortbot"智能伴随垃圾分类机器人

这是一款家用伴随垃圾分类机器人，具有跟随交互、路径监测、感应识别的功能。该产品旨在以智能科技改善生活中垃圾分类，助力生活变得轻松、高效、便捷。外形上，圆润的线条，简约的配色，科技感十足，适用于多种家居风格。功能上，借助红外感应与内置芯片，可实现自行运输、伴随主人、自动收口，优化了人机交互。

姓名：刘柯利 陈晓 刘旺强　指导老师：唐珊
院校：徐州工程学院机电工程学院

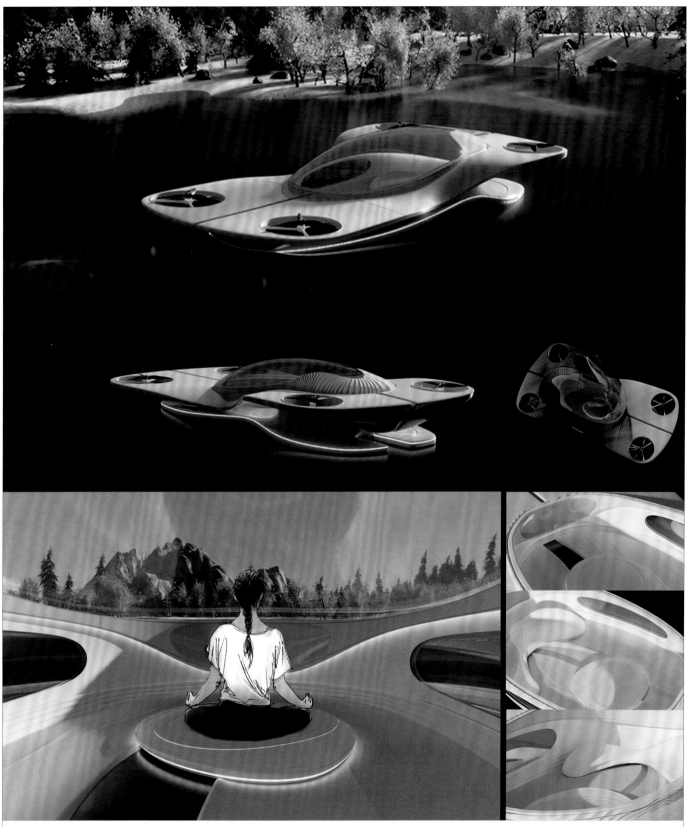

AURORA 极光

　　在 2050 年的未来世界，随着数字信息的轰炸，摆脱数字噪声的需求变得更加明显。我们愈发需要追寻自然与科技之间的平衡，新的载具将成为精神的调节空间，本作品设计了一个纯粹的冥想空间来营造科技与自然相融合的氛围。

姓名：罗晨光　指导老师：王炜　院校：上海理工大学出版学院

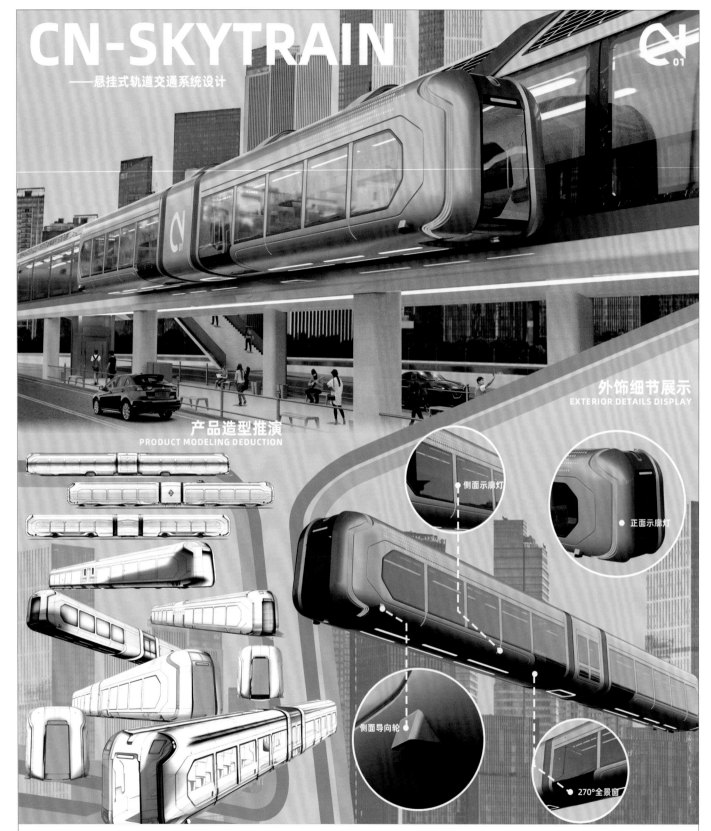

CN-SKYTRAIN
—— 悬挂式轨道交通系统设计

产品造型推演
PRODUCT MODELING DEDUCTION

外饰细节展示
EXTERIOR DETAILS DISPLAY

侧面示廓灯

正面示廓灯

侧面导向轮

270°全景窗

CN-SKYTRAIN——悬挂式轨道交通系统设计

　　CN-SKYTRAIN 的产品定位为城市交旅融合车辆，既可以作为日常通勤车辆使用，也能作为旅游线路吸引游客。CN-SKYTRAIN 是一款无人驾驶车辆，其动能系统为氢动力系统，全部系统和线路电机都装置在车辆顶部空间，因此车辆底部可以做成 270°全景观景窗，这也是此车辆的一大特点。CN-SKYTRAIN 为单向轨道、单侧车门，车门对向为线路、信息导视屏幕。车内配置了 36 个独立座位，车头和车辆过道配置了站立靠背，便于乘客更好地观景。

姓名：万之唯　指导老师：梁峭　院校：江南大学

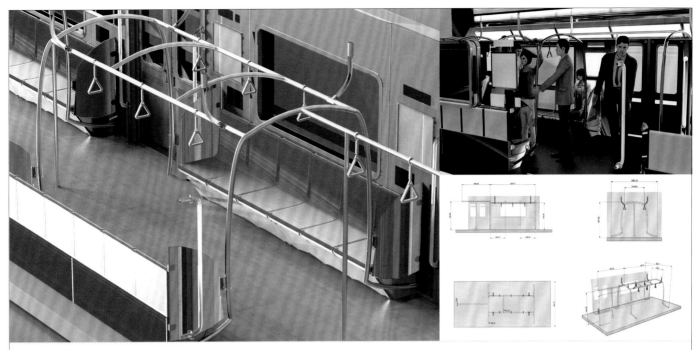

基于 GB/T 10000—2023 新国标的南京地铁 10 号线扶手设计

 为了解决南京地铁 10 号线高峰期的乘坐舒适度和安全性问题，通过研究乘客的行为表现和无意识举动，依据 GB/T 10000—2023 新国标，提出改良高峰时期地铁内扶手的设计，更改了扶手高度与握持方向，希望对南京地铁的高峰期情况有一定帮助。

姓名：卢臻 指导老师：李兵 院校：南京工业大学艺术设计学院

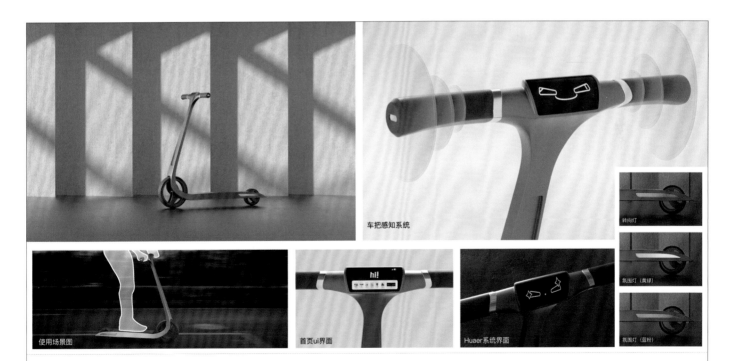

"Huaer"电动滑板车——基于通勤过程工作压力缓解的滑板车设计

 本设计是一款基于智能感知系统给予用户情绪化体验的智能电动滑板车，旨在缓解当代年轻人上班通勤过程中的压力，给予一定的情感体验。该车把装载有心率识别等功能，分析用户压力指数并给出建议。通过"Huaer"交互系统，给用户带来全新且具有趣味性的出行体验。

姓名：郑昊扬 指导老师：黄昊 院校：江南大学设计学院

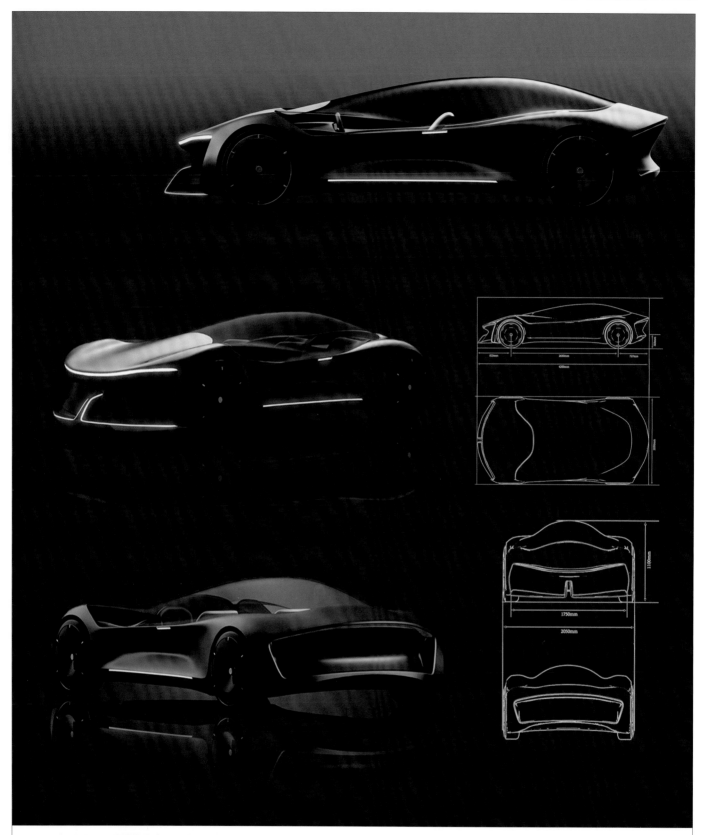

ALPHA 世代——兼顾赛道体验及家用通勤出行解决方案

 新时代用户的用车需求超出预期，本作品应运而生，灵感源自灵缇犬，融合赛车元素，提升驾驶与视觉体验。流线型车身兼具静态美感与动态空气动力学性能，全面提升驾驶乐趣。

姓名：马英博 指导老师：苏艺 院校：北京服装学院

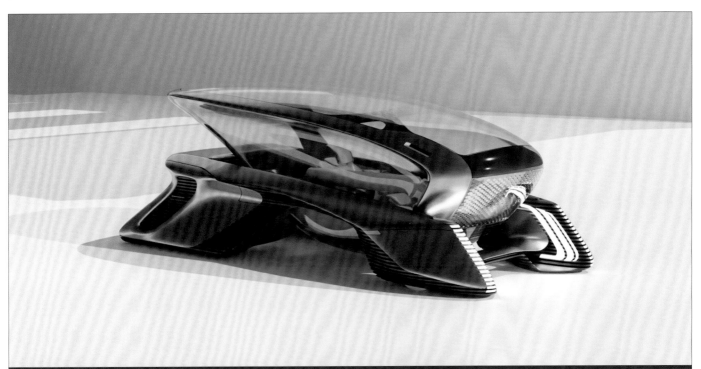

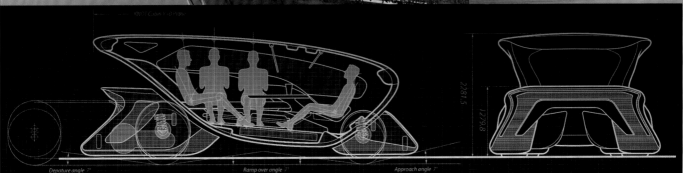

"璧合" 行住一体式未来交通工具设计

"璧合"是一款面向未来的交通工具系统设计，包含"移动空间车体""共享式可分离底盘"及其配套建筑三部分。该方案将交通工具作为生活空间进行设计，并将其与建筑结合形成一套独特的系统，当车体不使用时可以升降到建筑指定楼层，其空间可作为建筑阳台的一部分，提升了车辆使用率的同时为用户创造了更多元的使用空间。当用户使用车辆时，车辆可与共享底盘结合，成为具有休息，娱乐或远程会议交互功能的移动空间，为用户提供了一种工作与生活无缝切换的移动空间体验。此外，"璧合"还包括一套商业模式设计以增强其落地可能性。

姓名：喻煌亮　指导老师：邹宁　院校：浙江大学

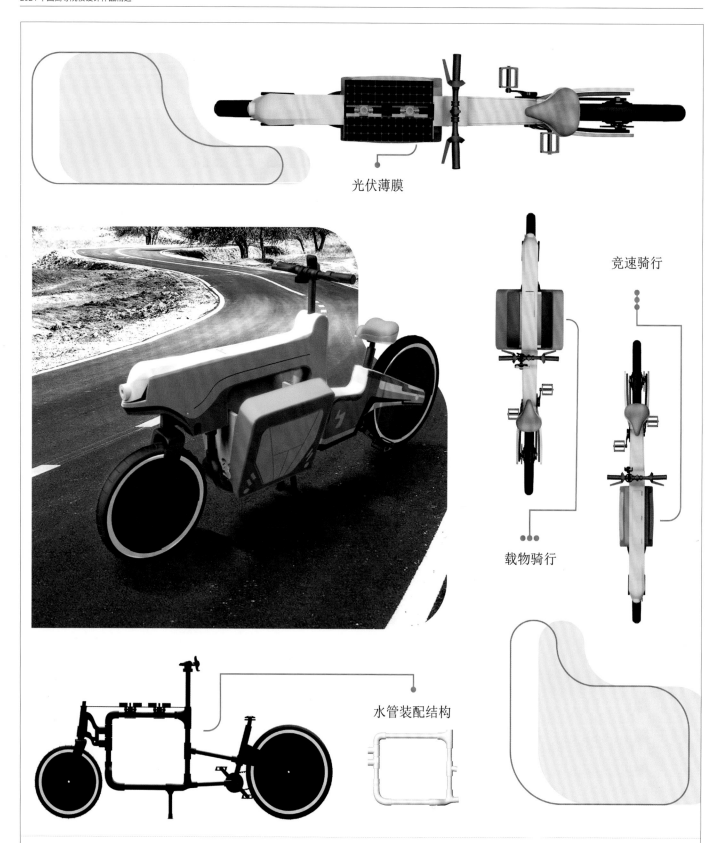

光伏薄膜

竞速骑行

载物骑行

水管装配结构

"鲲途"货运自行车

　　"鲲途"货运自行车，灵感源自《逍遥游》中的"鲲"，诠释自由与无限的骑行哲学。独特可变形箱包设计，载物时展平宽敞，闲置时缩小轻盈，既保证骑行便捷，又创造舒适体验。鲸鱼仿生造型搭配芯片线路设计，展现未来主义风格，让行囊不再是负担，而是骑行者个性与自由的象征。选择"鲲途"，畅享自由骑行，开启个性之旅。

姓名：沈云博 杨婉悦　指导老师：郑楚俊　院校：南京传媒学院美术与设计学院

时隙

　　时隙为概念交通工具设计，展板为外饰设计，设计中心词为"时间膨胀"。此设计根植于时间膨胀理论（简单来说即为速度越快，时间越慢），所以此概念设计应具备使时间变慢的急速，以此来膨胀使用者的时间，使他们置身于独立时空不断求索。所以将其外饰尽量理性化和概念化，使其具有冲击性和科幻感。

姓名：潘仁杰　指导老师：李卓　院校：武汉理工大学艺术与设计学院

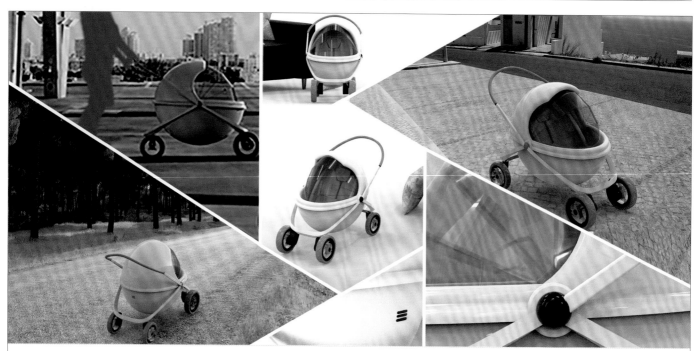

恒温婴儿车

这是一款针对婴儿在公共场合下使用的婴儿车产品，通过对婴儿车进行了智能化与外观的深入研究，从而设计出一款在外形上新颖、安全便利、智能化的新型概念婴儿车，并实现恒温功能。

姓名：陈翠婷 陈蓉飞 梁娴静 张冬格　指导老师：王姣颖　院校：河源职业技术学院机电工程学院

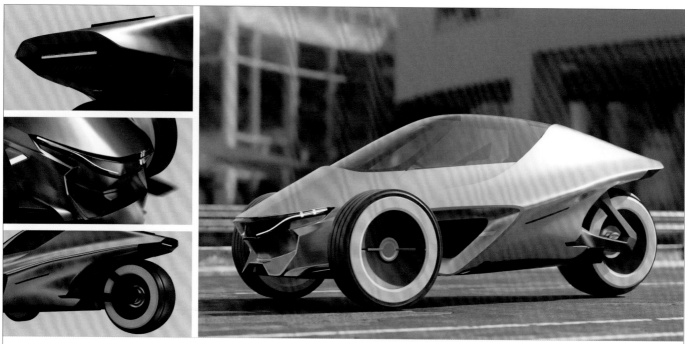

"TrioX"城市个人轻型化交通工具

TrioX 是一款聚焦未来城市出行的个人轻型化交通工具，采用了独特的倒三轮布局，确保了车辆的稳定性与安全性，即使在高速行驶或急转弯时也能保持平稳。同时结合了科技的设计语言，车身采用流线型设计，线条简洁干净，不仅减少了行驶阻力，更增添了视觉上的美感和未来感，完美契合城市短途通勤的需求。

姓名：欧阳乐凡　指导老师：刘永瞻　院校：北京航空航天大学

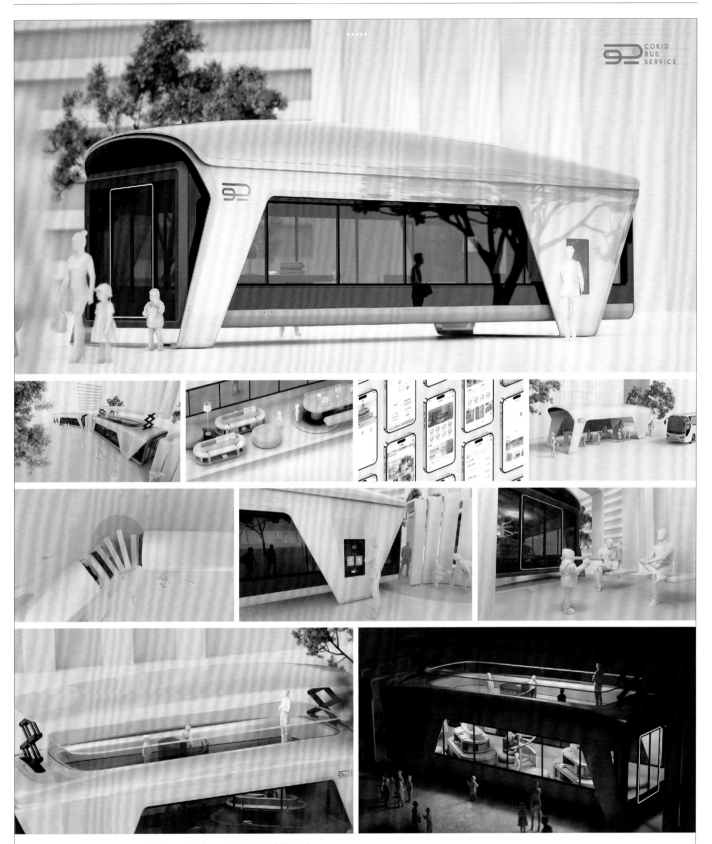

"KIDSLINK SHUTTLE" 基于儿童社区巴士的服务系统设计

本作品是基于"儿童社区巴士"的服务系统设计,造型灵感源于城市公交元素,旨在构建学校一社区"两点多线"的服务体系,为社区儿童提供上下学专线接送,放学后社区站点丰富的课余活动与健全的看护体系,以及周末亲子出游等服务,同时能够更好地促进亲子关系与社区共生。

姓名:袁梦雨 杨雨萌 黄逸濠 指导老师:邓嵘 院校:江南大学设计学院

"Sustainable" 环保智能快递运输车

本作品以环保、高效为设计理念，设有快递纸箱回收投入口，以及智能交互界面，每次回收可减免快递运输小车运送费用，将"可持续"理念植入人心。内部结构分为三层，分为大中小件快递，每层具有不同的运行轨道，避免内部空间浪费。扫码取件，扫码后轨道开始运行，将正确的快递移动至柜口并打开柜门，避免以往快递取错的状况。

姓名：潘梦珂　指导老师：谢玄晖　院校：湖北工业大学

模块化替换内饰的移动摆摊车的服务系统设计

越来越多的年轻人和创业者通过摆摊增加收入，购买一辆新的摆摊车需要投入大量资金，这对于想要从事摆摊业务但资金有限的年轻人来说是个障碍。我们提供一种创新的摆摊解决方案，通过我们的服务，用户可以轻松租用摆摊车，无须自己购买车辆，从而降低初始投资成本，并由服务提供者进行车辆模块化内饰更换，满足多样化需求。

姓名：秦佩璇 刘国钦 陈逸风　指导老师：倪瀚　院校：上海理工大学出版学院

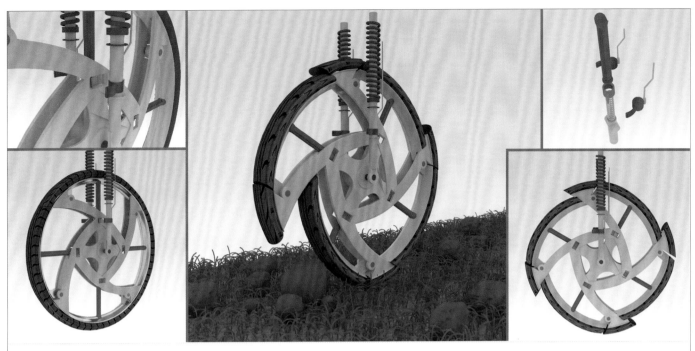

全地形刚柔切换轮

本切换轮设计定位在可以适应不同路面行驶的车辆上使用，设计特点是结构上采用分割轮毂的设计，轮毂条幅分割数量可以根据不同类型车辆使用条件来定，保证在不同地质条件下车辆能够顺利平稳、低耗能透过，轮毂结构设计简单、实用、易于维护。本作品采用了独特的刚性、柔性自由切换开关设计，可以实现车辆在行进中根据路面情况（标准公路、楼梯、沼泽、泥泞、碎石、沙漠等）改变轮毂状态。本设计已经获得国家发明专利授权，专利号：ZL201710422599.1。

基金项目：广东省哲学社会科学规划 2023 年度学科共建项目《广州"十香园"与杭州"西冷印社"培育地域画派形成的比较研究》，批准号：GD23XLN21

姓名：苏嘉明 苏慧明 郭涌 吴颖露 俞明海　院校：广州工程技术职业学院，广州开放大学

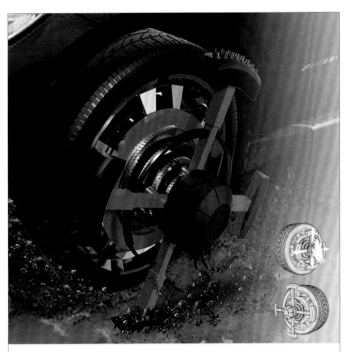

车轮泥陷自救装置

通过对汽车自救装置发展历史的研究，可以清楚地知道其对汽车在野外工作有着重要的意义。随着汽车工业经济的发展，国内的汽车自救产品很多，例如汽车急救电源、汽车自用灭火机、汽车绞盘机等，其中汽车车辆在野外陷入困境时，所采用的自救工具可以极大程度解决救援无法抵达等问题。

姓名：王彭楠 张雯婧 赵昊　指导老师：刘丽丽
院校：徐州工程学院机电工程学院

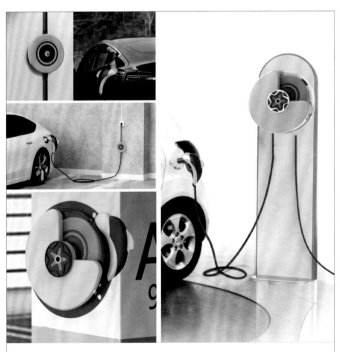

电动汽车移动充电设备

本设计通过对国内外电动汽车现状及一些分析报告的研究，研究如何更好地解决汽车续航问题，深入了解用户与产品的联系，探讨消费者心理，挖掘时代语境下的设计语言，寻找电动汽车充电设备新的载体，融入"海洋美学"理念，将海洋元素与产品结合，打造具有设计特点的家用户外两用续航产品，为新一代出行方式提供更多便利。

姓名：于文问　指导老师：李兵
院校：南京工业大学艺术设计学院

"WOOOO" 夜骑自行车尾灯

该产品利用骑行中产生的风能转化为电能，从而增长尾灯的续航能力，目的是为解决普通尾灯续航短、需要频繁拆卸充电的困扰。简洁酷炫的外观搭配环形警示灯和条形转向灯，设计简约的黑白两组方案，使产品满足功能要求的同时，符合当下青年骑行爱好者的喜好。

姓名：李文心 李南 崔华一 李鑫卉　指导老师：赵悦扬
院校：上海工程技术大学国际创意设计学院，大连工业大学艺术设计学院，沈阳理工大学艺术设计学院，江南大学设计学院

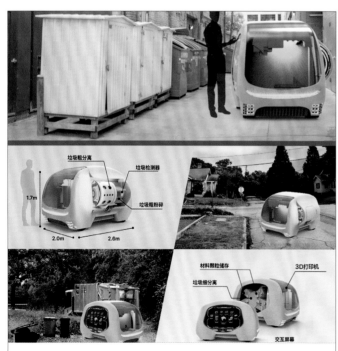

垃圾转换车

垃圾转换车通过收集生活垃圾如废弃包装盒、废弃玩具，提取它们的有效成分，在它的"肚子"内能将垃圾转化为可再生的材料，如纳米塑料、砖块、建筑板、结构支架等，然后利用这些材料通过 3D 打印技术打造新的产品。

姓名：何乐陶 申舒然　指导老师：包天钦
院校：中国美术学院工业设计学院

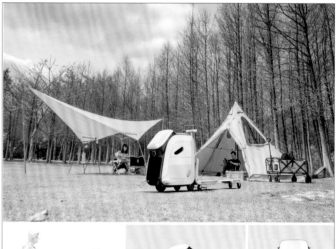
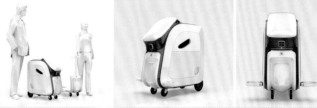

"鲨影"电助力货运平板车

该平板车结合鲨鱼造型元素采用模块化设计，主体和货运两个模块可独立运行。主体采用铝合金材质，内置电机和电助力驱动系统，借助 5G 通信导航技术和无人驾驶系统，实现智能导航和定位。货运部分的折叠处有金属折叠锁死结构和按压式平衡板开关。通过配备拖钩卡扣和折叠的平衡架增加动力和扩大货运面积及重量，提高运输效率。

姓名：徐佳祥　指导老师：郑楚俊
院校：南京传媒学院美术与设计学院

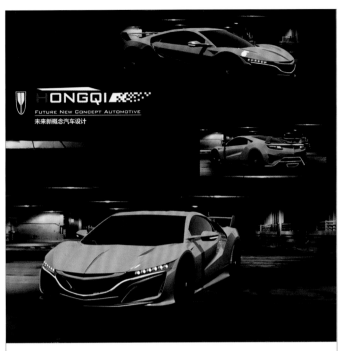

红旗概念汽车设计

秉承"未来科技与传统美学"的融合，旨在打造一款既具有红旗品牌经典元素，又充满未来感的豪华轿车。外观设计延续红旗汽车一贯的豪华风格，采用流线型的造型设计，车身流畅时尚，具有速度感。动力上采用新能源的储能方式，创新未来交通方式。

姓名：刘晓宇　指导老师：贾乐宾
院校：山东科技大学艺术学院

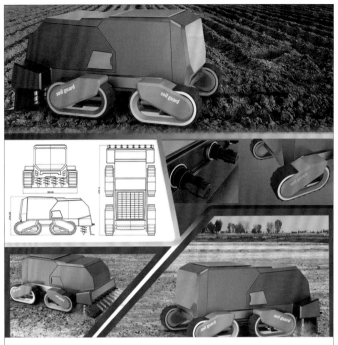

"Soil guard"盐碱化土壤检测修复车

西北地区农田土地盐碱化严重，为帮助农业工作者智能化管理并修复土壤，设计盐碱地土壤监测修复车。该车载有粉垄装置，采用螺旋钻头，能够将板结的土壤耕作得松软透气。耕作后随即喷洒覆盖上多功能生物全降解液体地膜，以抑制水分蒸发，改良土壤团粒结构，改善土壤通透性。后期搭载大数据平台智能监测功能减少了人力的成本。

姓名：杨芝 刘柯利 吴彤　指导老师：谭玉珍
院校：徐州工程学院机电工程学院

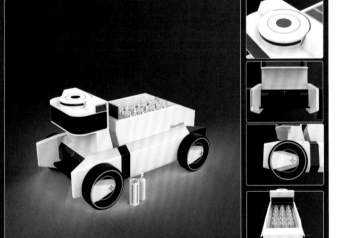

ChemiRun 危险化学品无人运输车设计

ChemiRun 项目为危险化学品无人运输提供了一个创新的解决方案。核心技术架构与汽车自动驾驶系统基本一致。ChemiRun 的两个设计创新点如下：①将作业层进行模块化设计，以便符合不同危险化学品的运输；②运输过程中通过车外人机交互界面向行人传递车辆行驶信息，这种交互方式显著提升了行人的安全性。

姓名：姚天晨　指导老师：李雪楠
院校：华东理工大学艺术设计与传媒学院

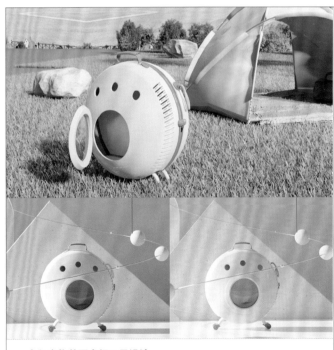

人与宠物共同出行工具设计

随着经济的发展，越来越多的人想通过饲养宠物来缓解生活中的压力。产品灵感来源于行李箱，既可以出门携带，也可以收纳物品。产品内置便携式水杯架、猫抓板和逗猫玩具。宠物和人共同出行时，宠物进入休息玩耍区后，主人收起箱体滑轮，手提出行。进入平地区域后，展开滑轮拉出牵引绳便可以和宠物共同游走在公共场所。

姓名：吴雪　指导老师：宋玉凤
院校：山东科技大学艺术学院

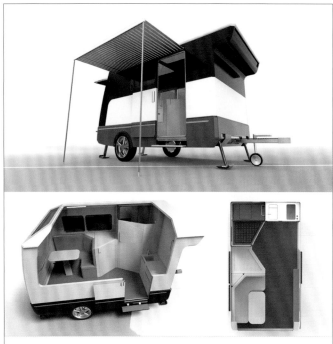

拖挂式房车设计

这款拖挂式房车设计的尺寸是按照国内法律法规的要求进行设计的，属于 A 型拖挂式房车规格，长度约为 4.5m，含有休息区、卫浴间、橱柜、冷藏室等主要区域，并且为了保证使用者的舒适度，特意进行了空间设计，改变完全方形的区域划分，实现空间的有效利用。

姓名：牛洪昌 张沛垚 李美美
院校：河南工学院机械工程学院

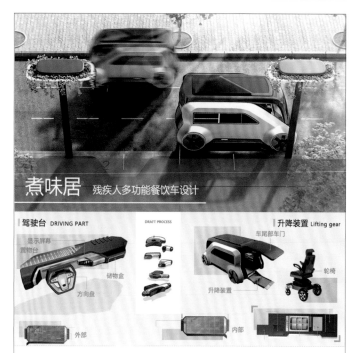

煮味居 残疾人多功能餐饮车设计

驾驶台 DRIVING PART　显示屏幕　置物台　储物盒　方向盘　外部　内部

DRAFT PROCESS

升降装置 Lifting gear　车尾部车门　轮椅　升降装置

煮味居

本作品是残疾人多功能餐饮车。使用人群：中青年下肢残疾人，经营种类可自选煮类食物（麻辣烫、关东煮等）；使用地点：宽阔的街道广场的地摊市集；功能定位：全天候，封闭式，多功能，简单方便；移动方式：自带动力，驾驶座椅与操作椅一体，可改变使用位置。

姓名：贾志辉 单语嫣 杨一琦　指导老师：黄卓君
院校：北京理工大学设计与艺术学院

新型分体式无人驾驶清洁车

底部的小型清洁器以磁吸的方式被固定在车身底部凹槽内。遇到狭窄的路段，底部自动消磁，小型清洁器就会脱落到地上开始清洁。车身四周光条具有照明功能，前后双轮上的刷毛通过超声波振动能更轻易地带起瓷砖缝隙的泥沙，前后内包式挡板保护车身不被泥沙弄脏，刷轮向内翻转把泥沙带进车身储藏。车前屏幕可以实时显示车电量和泥沙储存量。

姓名：秦瑾　指导老师：谢玄晖
院校：湖北工业大学

图书馆自动还书车

这款图书馆自动还书车适应了图书馆的分区设计，解决了已还书目在还书车中滞留较久而导致的书目短缺及丢失的问题。车上设有触屏和读卡器，能够快速读取还书人信息和所还书目，不同类别的书目会提示还书人放到一层或二层。车侧的 360°旋转伸缩爪夹用于抓取书归还到相应位置。车前电子智能屏幕和读取器能够更准确地读取书的编号和位置信息。

姓名：秦瑾　指导老师：谢玄晖
院校：湖北工业大学

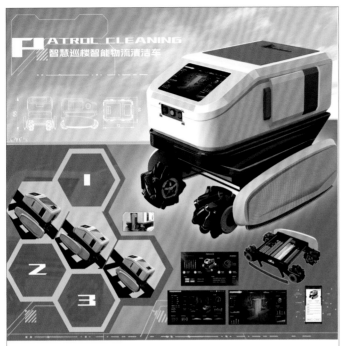

智慧巡楼智能物流清洁车

　　本款小车专为解决楼梯清洁难题而设计。其底部采用吸尘加拖布一体的方式，高效清洁灰尘与污渍。结构上采用四连杆结构结合双曲柄独特的爬楼梯结构，能适应各种楼梯，并配备送货取物功能以及监测功能实时掌握清洁情况及周边环境，操作简便，智能高效。本作品旨在减轻清洁人员负担，提升清洁质量与效率，为各类楼梯场所提供全新清洁方案。

姓名：陆婧怡　指导老师：陶然
院校：大连交通大学艺术设计学院

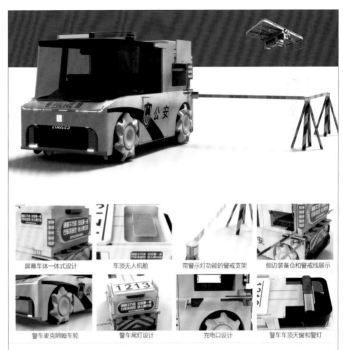

屏幕车体一体式设计　　车顶无人机舱　　带警示灯功能的警戒支架　　侧边装备仓和警戒线展示

警察麦克纳姆车轮　　警车尾灯设计　　充电口设计　　警车车顶天窗和警灯

"互联网+"背景下交警智慧执勤辅助装备设计

　　当交警接到发生事故的报警时，智慧执勤车快速派出车顶无人机飞往事故现场，在交警到达前拍摄现场照片和视频，传输回执勤车，让交警远程疏通交通。无人机还负责执行道路停车巡逻任务，自动识别违章停车行为，并拍摄违章车辆的照片传回智慧执勤车，交警可据此开出电子罚单。这为构建更有序的交通环境提供了有力支持。

姓名：易雨彤 顾向菡 敬欢　指导老师：王庆莲
院校：成都理工大学工程技术学院

便携式长续航轮椅

　　对于经常乘坐私家交通工具、希望轮椅便携的腿脚不便用户而言，这种小轮、可折叠、易携带的轮椅会十分适用。车前端的折叠式挂钩也为其提供了足够的储物空间，可调扶手与大角度靠背也保证了用户上下轮椅时的便利。模块化设计让车身可以搭载其他的组件，如附加座位等，从而满足用户更多的需求。

姓名：杜昕炜　指导老师：程超
院校：中南民族大学美术学院

基于高层住宅的无人短途运输智能车

　　随着城市化进程的加快，高层建筑越来越多，物业管理人员的数量和工作量也不断增加。传统的物业巡检工作需要大量物业人员逐层逐户进行，费时费力且有安全隐患。智能无人小车可以实现对楼宇的巡检、服务等工作，完成排查安全隐患的任务——以低成本、高效率的人性化工作方式，解放物业管理人员的机械式劳动，提升物业管理效率。

姓名：杜佳霖 顾若汐　指导老师：李雪楠
院校：华东理工大学

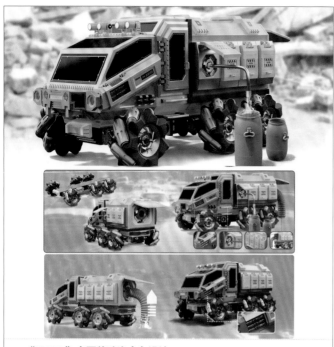

"MOPE" 灾区移动净水车设计

本设计为灾区移动净水设备，灾难发生之后，可以为受灾地区的人民群众提供日常用水与生活用水，减少因为水源污染出现的传染性疾病的发生。结构设计上，采用独立悬挂系统、液压减震，使该设备能在灾区快速机动，提高工作效率；车辆行驶搭载冲撞缓冲器与麦克纳姆轮，可适应灾区各种复杂环境，功能方面不仅能执行净水任务，而且其携带应急探照灯与车辆牵引挂钩，可执行灾区照明任务与简单的车辆救援工作。

姓名：马振宇 马原驰　指导老师：苏晨
院校：湖北工业大学工业设计学院

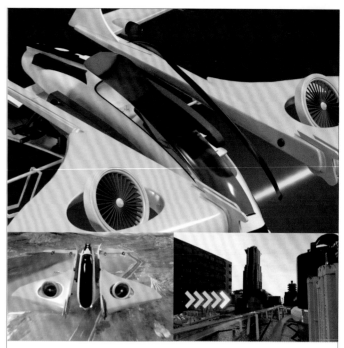

"On The Way" 共享飞机设计

每一天我们要花很多时间在通勤上，并试图避免每天甚至长达几个小时的早晚高峰拥堵。On The Way 是针对这种情况设计的更加个人化的共享飞机，是地面交通长期、可靠的替换方案。

姓名：王羽　指导老师：王愉
院校：北京印刷学院新媒体学院

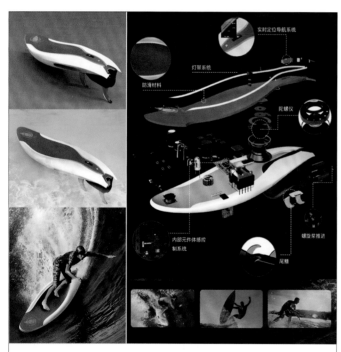

自适应冲浪器——BOBO 板

此款户外水上产品融合体感控制系统和螺旋桨助力系统，提速快且省力。助力转向系统搭配陀螺仪，解放用户双手，增添更多可玩性。防落水设置让不会游泳的人也能体验水上娱乐。机身连接手机 App 可标记位置，点亮城市，在完成任务时可获得勋章，为用户打造未来水上娱乐新体验。

姓名：黎星谷 曹滨彬 刘秋锜　指导老师：蒋金辰
院校：四川美术学院

移动投影仪产品设计

该产品不仅可以运用于室内教学，还可以在户外教学时随身携带并与户外实践结合运用。使用场景为室内时，授课者可以将投影仪与扩音器拆开使用，降低佩戴重量，合理规划每个部件的功能；当教学场地在室外时，使用者可以将能够随意调节投影高度的投影仪安装在扩音器上，实现图文与语音教学相结合的目标，做到教学不死板。

姓名：林静怡　指导老师：高慧
院校：上海应用技术大学艺术与设计学院

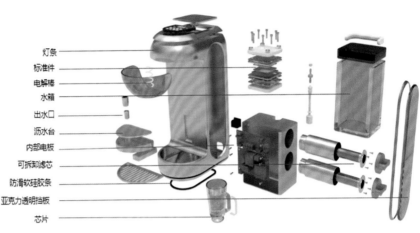

灯条
标准件
电解棒
水箱
出水口
沥水台
内部电板
可拆卸滤芯
防滑软硅胶条
亚克力透明挡板
芯片

氢氧净水机

　　该产品针对患有慢性炎症的上班人群，采用先进电解技术，提取水中的氢分子和氧分子，根据需求改变氢氧比例，助力体内抗氧化，减轻炎症症状。同时，加入可拆卸滤芯装置确保水质纯净，无杂质。直观的操作界面，一键出水，适合快节奏生活，而且外观简洁，操作简单，可轻松融入现代家居风格。

姓名：耿蕊 王笑 谢婷　院校：苏州工艺美术职业技术学院工业设计学院

便携式电子直发梳设计

　　电子直发梳针对追求时尚的高校男女和追求生活品质的上班族而设计：采用多档调节温控，满足不同发质的不同需求；无线设计方便随时随地造型；轻巧机身，方便易携带；吹梳一体，节约造型时间，大大提高造型效率。

姓名：顾嘉桐 张悦 赵柏锌　指导老师：张简一
院校：哈尔滨理工大学机械动力工程学院

"CLOSTICPUR"微塑料过滤器

　　本作品主要用于过滤洗衣机废水中微塑料，防止污染海洋。该产品黑白灰的中性配色，可与市面上80%的洗衣机搭配，不会有突兀感。过滤膜可有效过滤废水中的微塑料。工作时该产品悬挂于洗衣机一侧，并通过按钮控制产品运行状态。

姓名：朱梦瑞 李彩军 易虹宇　指导老师：贺孝梅
院校：中国矿业大学

胶囊咖啡机

本作品是一款现代化商务候机室胶囊咖啡机，具有充满现代感的外观线条，配备具有交互功能和直观的用户界面，提供便捷快速的咖啡冲泡体验。通过智能识别、远程控制及用户反馈系统，满足商务人士的需求，同时保证高效节能与安全保护。

姓名：林心琪　指导老师：杨晨啸
院校：深圳大学

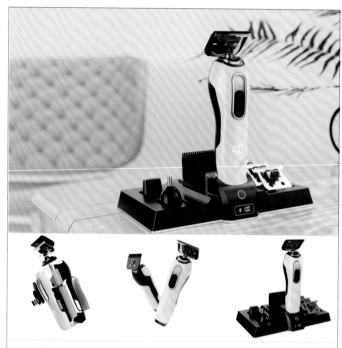

模块化多功能理发套装设计

这款模块化理发器是一款结合收纳性和实用性的多功能个人护理设备，旨在提升用户生活便捷程度。主要针对的是年轻人，为了解决理发工具杂乱不易收纳和功能单一两个问题。这款模块化理发器同时兼具无线充电功能，让新时代生活更时尚、更智能化，带给用户更好的智能交互体验。

姓名：马原驰 汪兴悦 马振宇　指导老师：苏晨
院校：湖北工业大学工业设计学院

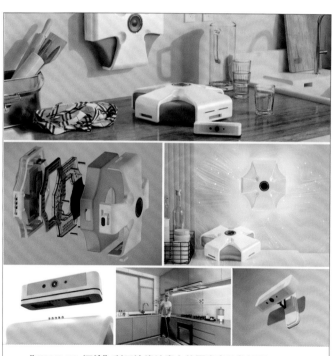

"YUAN LV·源律"利用边缘注意力的厨房育儿监护器

当今社会，有效地管理和利用注意力，对提高生活和工作效率至关重要。本设计利用边缘交互理论解决厨房场景下的育儿监护问题，提出了一种具有提示模块和监测模块的厨房育儿监护产品设计方案，该方案充分考虑了用户在多任务环境中的信息需求和感知能力，能够提醒用户在烹饪时注意孩子的安全，并实时监测孩子的活动状态和位置。

姓名：崔志豪　指导老师：刘怡
院校：北京服装学院

基于信息化情绪检测无线充电器设计

该设计为监测用户情绪的一款手机无线充电器，是一款快节奏生活办公环境下的调节情绪的产品，灵感来源于秤。无线充电的同时将用户日常使用手机所发送和接收的各种信息数据进行量化，转变为不同的情绪数值，通过指针进行展现，方便用户观察，从而做出进一步的情绪调节。该产品采用模块化设计，可取下上部分进行携带充电。

姓名：李雨杭　指导老师：冯犇湲
院校：吉林艺术学院

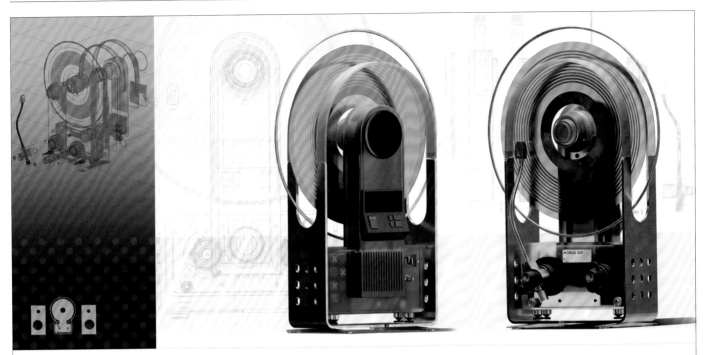

书架式小型黑胶唱片机

　　该设计为小型的书架式黑胶唱片机，其小巧的尺寸可以轻松地放置于书桌，并在咖啡店等场所灵活使用。尺寸虽小，但却可以兼容市面上绝大多数标准尺寸的黑胶唱片，并且可以通过内置解码录制音频输出为数字文件。机身内置了功放与独立的耳机放大器，可以根据自身需求选择连接音响或者耳机。

姓名：欧子榕　指导老师：师涛　院校：四川美术学院影视动画学院

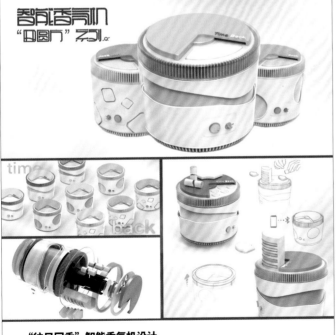

"往日回香"智能香氛机设计

　　智能香氛机外观设计分为"曲""圆""方"3 个系列，谐音为"去远方"，寓意着追忆美好过去。"曲"系列使用流畅曲线作为造型，类似时间长河；"圆"系列使用简洁的圆造型，寓意时间胶囊；"方"系列使用镂空方块，类比记忆拼图。消费者可通过 App 调制专属于自己的香氛味道并命名，在使用时，可直接用语音口令调出。

姓名：王悦 郭田恬 陈梦薰　指导老师：方向东 刘艳
院校：天津城建大学城市艺术学院

"茶香"香薰机

　　本作品创新性地将云南烤茶文化与家居产品结合，香薰机造型取自于茶壶和茶炉，采用通感设计理念，雾化的水汽让人联想到煮茶的袅袅余烟，仿佛煮茶时空气中弥漫着清新的茶香。转动旋钮，选择挡位，同时茶炉上的灯带亮起，模拟现实中茶炉煮茶时的火光，给人以温暖的氛围。

姓名：黄松松　指导老师：许晓峰
院校：浙江工商大学艺术设计学院

"海风" 空气加湿器设计

该设计灵感来源于海风的味道，海风徐徐带给人舒适的清新自然的感觉，旨在为提高室内空气质量，增加空气湿度，缓解干燥环境对人体皮肤、呼吸道等带来的不适。

产品特点可归纳总结为：外观设计采用简约、时尚的造型，与现代家居环境相融合；增强空气过滤功能，加粗的具有张力的开孔过滤空气中的灰尘和杂质，提供更清洁的加湿有氧空气功能；设置多种工作模式如连续加湿、定时加湿等，满足不同用户的使用需求；整个产品采用便捷操作面板，界面简单易懂，方便用户使用。

姓名：付立伟　指导老师：贾蓓蓓　院校：北京城市学院

绿茶加湿器设计

这款加湿器的设计灵感来源于绿茶的泡茶过程，泡茶过程中茶叶起起落落，浮浮沉沉，正是"碧云引风吹不断，白花浮光凝碗面"的真实写照。色彩取自绿茶独特的茶汤颜色，产品结合现代茶杯进行新颖的外形设计，寓意捧一杯茶香，茶味外形结合加湿器使用时喷出气雾的现象，便会给人一种袅袅茶香袭来之感，让人忍不住捧一杯回家。

姓名：黄丽婵 李凤至 束业超　指导老师：孙宁娜
院校：江苏大学艺术学院，江苏大学艺术学院，大连工业大学艺术设计学院

"云岫"年轻化桌面加湿器

设计灵感源于蓝桥杯之"蓝"与"桥"的意蕴，融入海浪波纹装饰，展现清新雅致之风，是专为现代青年办公族群打造的加湿器产品。作品名取自陶渊明的诗句"云无心以出岫"。色彩上采用蓝白经典搭配，营造宁静舒适的氛围。此加湿器不仅是实用电器，更是富有文化气息的艺术品，为办公空间增添一份雅致与宁静。

姓名：王博晨 张李文茜 陈姣颖　指导老师：李和森 罗丽弦
院校：湖北美术学院，湖北工业大学

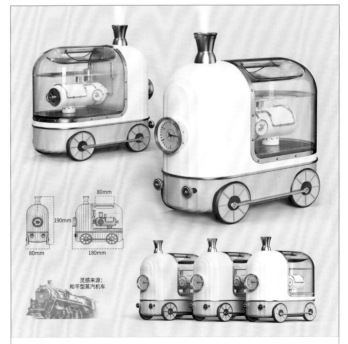

青铜兽水杯加湿器

本设计融合古代青铜兽与现代水杯加湿器，以青少年儿童为目标用户。青铜纹样结合糖果色，展现简约中国美，PCT材质轻巧便携。结合水杯与加湿功能，提升室内空气质量，促进健康作息。外观设计吸引孩子，旨在活化传统，使古代与现代完美交融，呈现出富有创意和感染力的产品。

姓名：杨文杰 陈梦瑶 李澳　指导老师：叶加贝 陈日红
院校：湖北美术学院视觉艺术设计学院

蒸汽机车主题文创加湿器

"和平型"蒸汽机车是中国第一台自行设计制造的大功率蒸汽机车，也是辽宁省乃至整个东北地区重要的工业遗产之一。为纪念我国在机车领域从零到一的历史性突破，该产品以"和平型"机车为灵感来源，简化并提取其重要语意特征（烟囱、烟门、动轮、接杆、蒸汽塔等），设计一款文创加湿器，加湿器的喷雾效果与机车烟囱的喷吐相呼应，造型简约、结合巧妙。

姓名：李文 李原锴 陈宏浚　指导老师：陈江波
院校：鲁迅美术学院

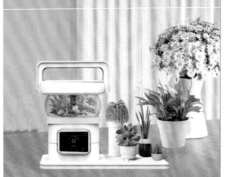

多功能养殖进化器

产品采用智能养花＋加湿器＋抽湿机的设计，利用花草改变生活环境的同时，给用户更好的产品使用体验。使用操作流程是：产品连接手机蓝牙—在室内空气潮湿／过干情况下—打开功能系统—室内的水抽入水箱中—将水管插入花盆中—给花浇水。造型上，采用手提式，分为 4 个部分，希望给人一种简约绿色环保的感觉。

姓名：成安祺　指导老师：曲艳霞
院校：常州大学怀德学院

RHYTHM "律动" 音箱

RHYTHM "律动" 音箱从声音的本质出发，有音律的婉转起伏推演到涟漪的变化，巧妙地将涟漪元素作为 "律动" 的语意运用到音箱的设计中，动态的涟漪契合音乐的情绪，音箱具有十个可以拆卸的子音箱单元，置于不同房间，形成多点位声道，立体环绕，在家即可享受影院级高保真杜比全景声。

姓名：李文 李原锴 陈宏浚　指导老师：曹伟智
院校：鲁迅美术学院

自闭症儿童音响

圆润外形和冷紫色调创造舒缓环境，触摸与语音交互简化操作，内置音乐疗法和教育内容，促进情绪调节和认知发展。使用安全材料，是自闭症儿童的益智伙伴，帮助他们与世界沟通，享受成长。

姓名：李凤至 束业超 李亚猛　指导老师：张凯
院校：江苏大学艺术学院，大连工业大学艺术设计学院，江苏大学艺术学院

交互式编钟音响

本设计是基于编钟造型设计的一款交互式音响。理念源于对编钟文化的传承与现代音响科技的融合。当音乐到达的某一个旋律时，音响上的圆点变红，用锤子敲击即可跟音乐的旋律融合，创造出了既具有文化底蕴又符合现代审美需求的音响产品。

姓名：覃丽丹　指导老师：晏恺嬙
院校：河池学院

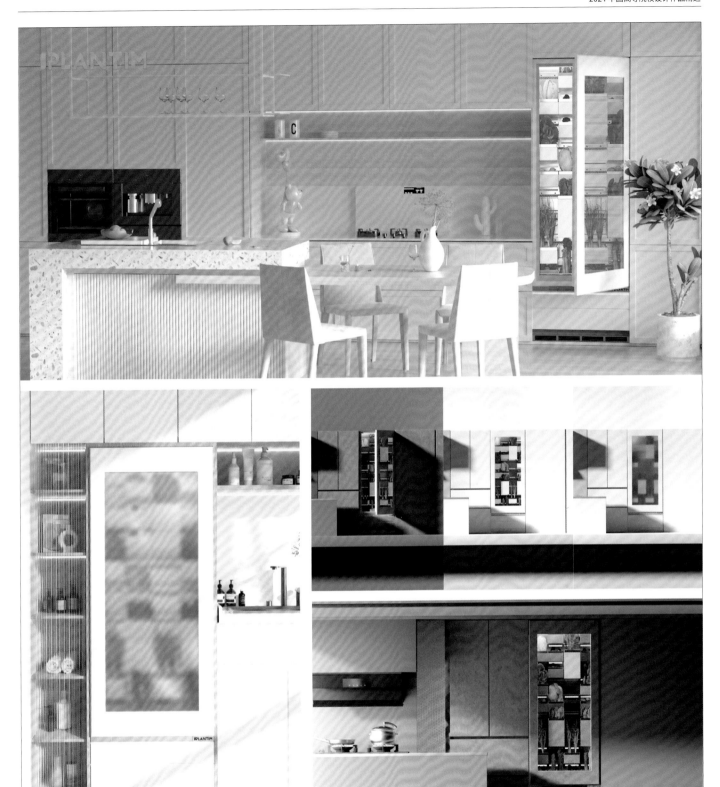

"PLANTIM"针对三代同住的嵌入式家庭种植设备系统

　　PLANTIM 是一款针对三世同堂家庭设计的多品种、大丰收、流畅动线的嵌入式家庭种植设备系统。市面上现有的种植设备在功能和外观设计上同质化严重，对于多人口家庭的需求存在明显的市场缺口。因此，PLANTIM 以"为三世同堂家庭提供健康饮食"为切入点，针对该人群对于大产量自给自足的需求进行产品创新，通过嵌入式和模块化设计来提高空间利用率和产量，利用智能大棚技术原理缓解病虫害等问题。同时推出与产品相配套的智能 App，根据监测与算法来自动布局与推送菜谱，全流程多维度合作。该系统在满足家庭日常饮食需求的同时，让家庭种植成为连接三代人的纽带，共享健康生活。

姓名：毛奕雯 刘思雨　指导老师：巩淼森　院校：江南大学设计学院

"I-BOARD" 家用智能保鲜砧板创新设计

随着科技的发展,智能家居产品越来越受到人们的青睐。为了满足现代厨房的需求,提高烹饪效率,降低烹饪难度,设计了一款具有 AI 智能功能的厨房砧板。该产品不仅具备传统砧板的功能,还集成了多项实用智能功能,其中,恒温保鲜功能以及双层多用结构创新点,为用户提供更加便捷、智能的烹饪体验。

姓名:王彭楠 张雯婧 邵雯君　指导老师:刘丽丽　院校:徐州工程学院机电工程学院

可伸缩磁吸模块化桌面充电站

这是一款可以帮助用户打造整洁桌面的充电站,其最大的特点是主体两侧拥有可以磁吸连接的充电模块。充电模块内置不同类型的充电线,用户可以根据自己的需求自由选择。利用伸缩结构,在不使用充电线时,可以将其直接收纳回模块盒,为用户提供一种更加便利优雅的充电体验。

姓名:陶东旭 张浩南　指导老师:汤浩　院校:上海理工大学出版学院

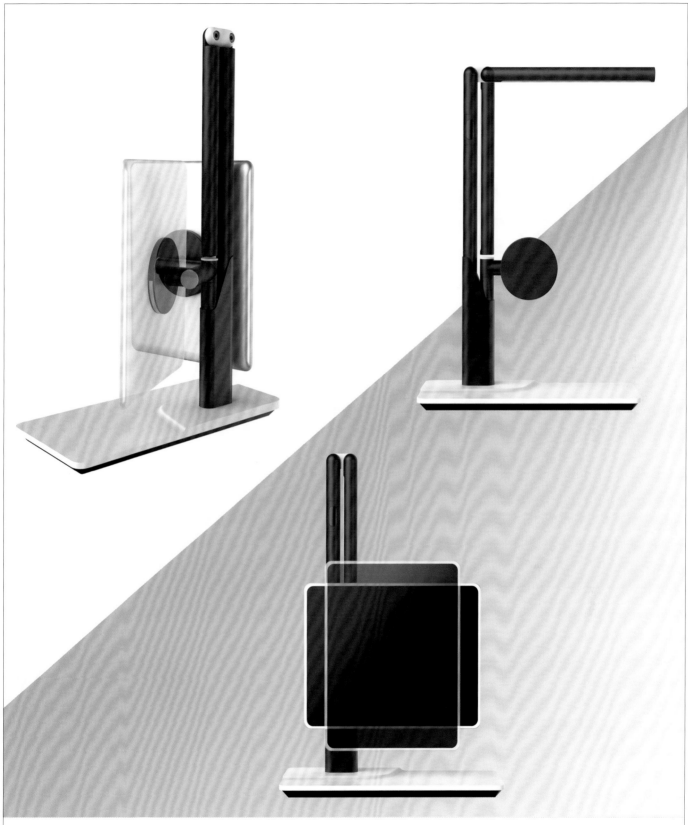

智能陪读支架台灯设计

　　该产品为智能陪读支架台灯，以圆柱体为基础，加以多个转轴关节，使得灯能以多个角度和方向悬停；可磁吸学习平板，通过多个关节的协作，使得平板能适应不同身高、不同摆放位置的使用需求；内置的摄像头可远程观看孩子的学习状态。

姓名：刘艳霞　　院校：电子科技大学中山学院艺术设计学院

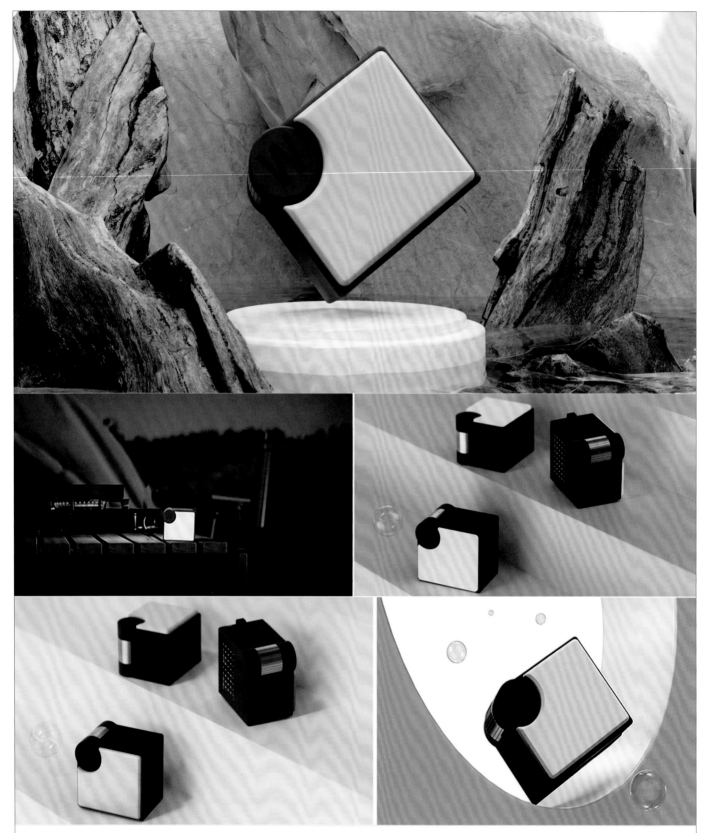

"方圆螺青"便携式露营灯

本款露营灯在整体风格上采用极简的设计主义风格。在外形形式上采用方体和圆柱体的穿插构成。在开关和人机交互方面用圆柱形结构实现开关和控制亮度功能。产品的背面设计有太阳能电池，能够有效延长本款露营灯的单次使用寿命。产品的配色上运用中国传统色螺青色作为主色，并且在生产加工方面可采用注塑工艺进行生产。

姓名：吴柯樊 李卓迅　指导老师：李雪瑞　院校：山东科技大学

基于至上主义的产品设计

　　该系列产品以至上主义为灵感，采用极简风格，运用不同材质拼贴，赋予构成上的碰撞感。同时将极简几何造型与汉字结合，创造出简约而丰富的表盘结构，还可旋转调整照明角度，兼具书靠和贴便签功能。

姓名：黄铃博 周霄羽 李宣霖　　指导老师：徐腾飞　　院校：北京师范大学未来设计学院

燣煜——基于传统滚灯结构的动态光影多角度互动灯具

本设计为智能家用落地灯，灵感源自中国传统非遗滚灯的三轴稳定结构，解决灯光方向单一的问题。灯具中部配备手势传感器控制实现灯体独立自由转动，灵活调节方向和亮度。设计主题为"向阳而生""形影相随"，镂空花形灯罩产生独特的光栅效果，营造光影互动体验，展现技术与人文的和谐融合。

姓名：袁艺玮 张可妍　指导老师：张明 黄亦佳　院校：江南大学设计学院，南京艺术学院工业设计学院

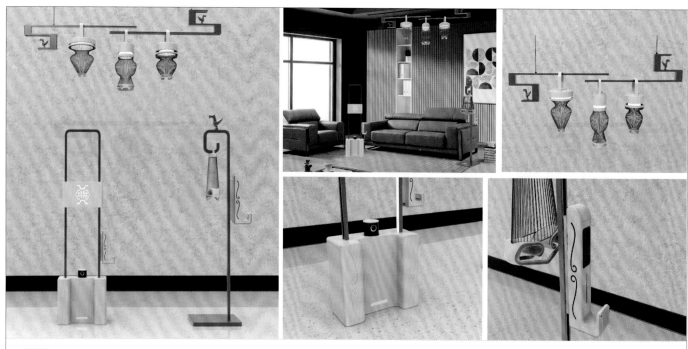

星蜀

本产品是一套以三星堆文化因子为依托所设计的智慧照明产品。通过丰富照明产品的功能和使用场景，智能化的使用方式以及模块化的使用部件，让该产品能够有效地融入屋内环境，在潜移默化中让用户体验三星堆文化因子的魅力，拓展了文化的传播方式，促进了用户对于三星堆文化的认识与了解。

姓名：姜绮月　指导老师：易晓蜜　院校：四川音乐学院成都美术学院

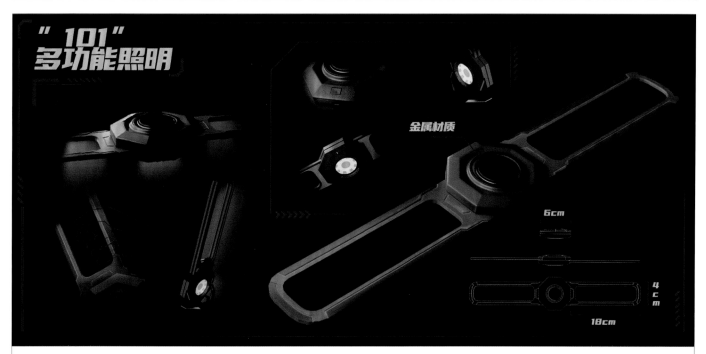

"101"多功能照明

这是一款针对年轻人而设计的拥有炫酷造型和机械感的照明灯具，它能应用于室内外多种场景，在室内时通过磁吸固定并能够通过旋转两翼来拓展照明范围，同时能够摆脱使用多盏照明灯具而造成的空间拥挤，同时它的镂空设计使得它变得轻便也十分便于抓握，并且通过展开中间的支撑结构能够使它在户外环境中也能使用。

姓名：来守谦 华威　指导老师：上官丁晨 沈华杰　院校：福建理工大学设计学院

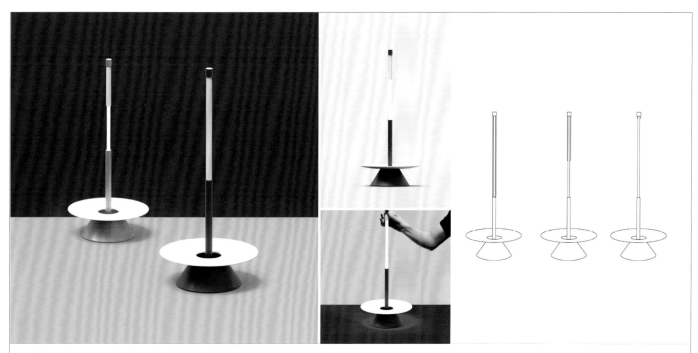

烛灯

蜡烛往往被作为媒介进行祝祷仪式，也被用于冥想和放松练习中，点燃蜡烛可以成为表达情感、感恩、悼念或祝福的方式。本灯具产品以蜡烛为设计灵感，通过点灯的动作，展现光与人的互动感；用户可以通过拉伸调整亮度，随着时间的流逝灯罩也会缓缓滑落掩盖灯光，从而起到计时的作用。

姓名：陈明仪 沈雨婷　指导老师：刘墨　院校：中国美术学院创新设计学院

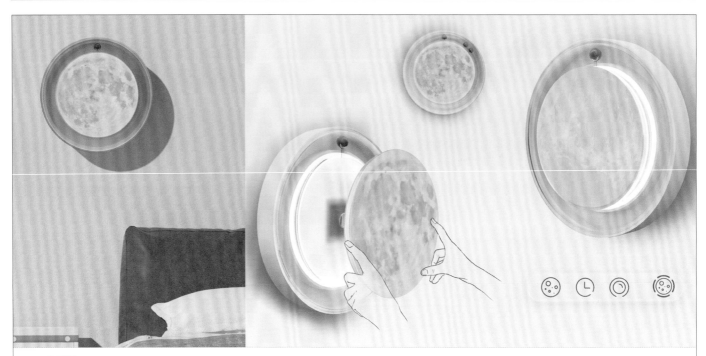

日月同辉

 这是一款可更换表盘图案的情感化星球表盘氛围灯钟表。本产品可更换行星表盘，有月亮太阳等星球的意象，通过灯光和图案给使用者带来心理上的安慰，将灯光与钟表结合使冰冷的数字时间更为柔和温暖，同时本产品可通过手机 App 智能调节灯光颜色，有效地缓解人们的焦虑情绪。

姓名：张悦　指导老师：侯敏枫　院校：上海应用技术大学艺术设计学院

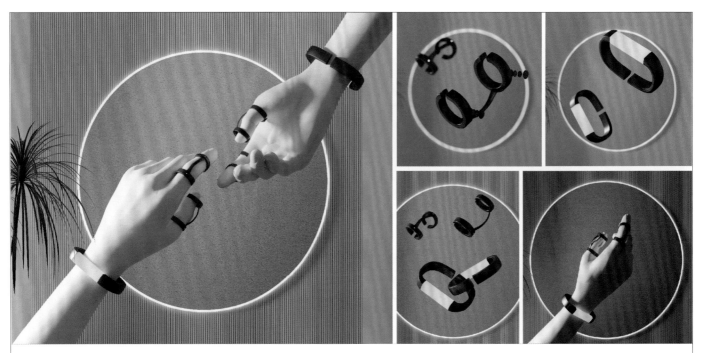

只手之声

 这是一款帮助听障儿童学习和交流的产品。使用隐式交互设计的理念，让听障儿童所做的手语动作通过指环感应器智能感知到，并由声孔放出语音，手环采集到健全人的声音并转化为文字，让健全人与之交流。

姓名：杨知端 徐钰琦 辛佳美　指导老师：侯敏枫　院校：上海应用技术大学艺术与设计学院

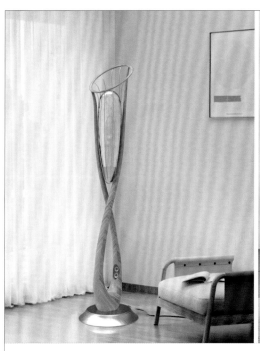
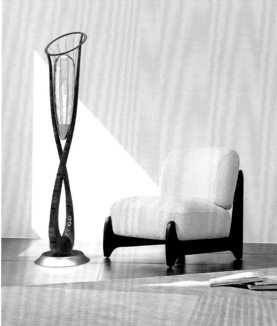

"蓦"落地灯

　　产品造型由诗句"众里寻他千百度，蓦然回首。那人却在灯火阑珊处"转译而来。产品为扭转体，对应"寻他千百度"和"蓦然回首"，有"寻找"的趋势，表示回看来时路。扭转体包裹着灯，表示当忙碌有了停歇，沉思后发现，原来一直在寻找的就藏在不经意的角落。产品还将照明与音响两种功能结合，为用户带来更丰富的体验。

姓名：曹莹　指导老师：黄彦可　院校：湖南工业大学科技学院

可拆卸创意灯具

　　在紧凑的都市生活中，小户型住宅成为首选。极简主义应运而生，通过简化设计，摒弃非必需元素，强调功能性与美学的融合，引导居住空间向本质回归。灯具设计亦遵循此理念，采用几何形态，简化拆卸流程，以黑、白、灰为主色调，展现现代简约美学，提升居住环境的舒适度与审美价值。

姓名：李凤至 束业超 窦阳泽　指导老师：张凯　院校：江苏大学艺术学院，大连工业大学艺术设计学院，江苏大学艺术学院

Connected Tag（悦动）

本产品采用短距离射频技术，在物品可能的遗失情况下，通过闪烁灯光的视觉提示和警报声，使用户能够清晰地感知到物品的安全状态发生了变化，旨在为用户自在安全的出行提供了可靠的保障。

姓名：李昱曈 孙茉云　指导老师：李盈　院校：北京服装学院

模块化趣味组合照明设计

这是一款为儿童以及青少年设计的，能够自由将不同配件与小灯组合实现充电或者照明的趣味灯具设计，灵感来源于人们发现火并将其转化为灯笼的历史。灯笼的出现是人们不断探索火的使用可能性的过程，让火在空间上变得可以携带。我们日常生活中使用的灯泡也可以有更多的可能性，通过不同类型的配件，既能够满足照明的需求，也能够对小灯进行充电，使得照明的过程更加绿色可持续。

姓名：杜乾瑞 孙宣　指导老师：周小舟　院校：东南大学

缀

　　这是一组基于非遗扎染的文创灯具设计。将传统手工艺与时代创新相结合，传统文化与现代设计结合，体现文化价值，并为传统手工艺赋能。希望以此能够继承和发扬传统非遗，让非遗在新时代焕发新活力。

姓名：辛佳美 王音可　指导老师：侯敏枫　院校：上海应用技术大学

Moonlight Companion 月伴

　　这款便携露营灯以其轻巧便携、高品质为主要特点，采用可拆卸灯管设计，用户可以轻松取出作为手持光源，或放置在桌面上提供稳定的照明，或方便用户将其挂在背包或帐篷上，节省空间。耐用的材质和一定的防水等级使其适合在各种户外环境中使用。这款露营灯，无论在露营、徒步旅行还是家庭停电时，都是您可靠的照明伙伴。

姓名：任心怡　指导老师：黄昊
院校：江南大学

一出好戏

　　以皮影戏作为无线充台灯设计的元素，通过改变用户在灯具使用中以往的行为逻辑，将原本静态的灯具变为可具备律动感的产品，即赋予产品"生命"张力。设定灯具高度为10cm，在灯具使用的过程中，灯光前面的皮影戏开始滚动，形成一场舞台戏，顶部的无线充可以为手机充电，改变传统灯具的使用方法，实现人和产品的交互。

姓名：黄琼　指导老师：晏恺嫱
院校：河池学院

"步步生莲"床头氛围灯设计

　　该款氛围灯的设计旨在为空间营造出独特而清新自然的灯光氛围感。整体设计灵感来源于自然中具有优雅和曲线感的莲，在造型上汲取了莲花的元素，将氛围灯光设计于莲中，与私密环境相得益彰。材质方面，选用了坚固且具有良好透光性的材料以及工业感十足的不锈钢金属材料，确保灯光能够柔和而均匀地散发出来，不会产生刺眼的光线。在产品色彩上提供了多种可选方案，包括洁净的白色、温暖的黄色、静谧的蓝色等，以适应不同环境设计风格和使用者的喜好。这款灯具不仅满足氛围灯的功能，更是成为提升环境整体氛围及美感的艺术品，使人们在使用空间内享受自然与光影交织的独特氛围。

姓名：郁麟　指导老师：贾蓓蓓　院校：北京城市学院

"流萤灯"灯具设计

这款吊灯采用双层球形设计，内层是纯竹编材质，竹编的精细工艺传承自宋代的技术，纹理清晰、质感自然。竹编材料经过特殊处理，保留了竹子的天然色泽与纹理，透光均匀且柔和，营造出一种温馨的氛围。这不仅是对传统手工艺的致敬，更是对自然材料的充分利用。整个吊灯设计还充分考虑了现代照明的需求，采用了节能 LED 灯源，既环保又节能，光照效果柔和不刺眼，符合现代家庭的使用需求。连接部分采用高强度的钢丝，既安全又美观，更加突显出吊灯的悬浮美感。

姓名：亢一杰　指导老师：贾蓓蓓　院校：北京城市学院

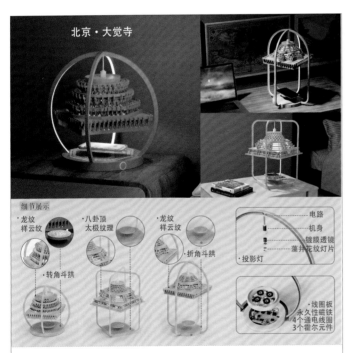

天宫明灯

这是一款结合藻井工艺的创新灯具设计，灵感来源于古代寺庙中宝座上方利用榫卯、斗拱堆叠而成的藻井工艺。本设计将藻井的木架构工艺与现代悬浮灯具相结合，四面环绕灯带提供照明，同时还可将手机置于磁悬浮板上进行无线充电。顶部投影灯同时投射藻井图案在手机上，仿若寺庙开光的仪式感，将用户带入宁静平和的禅境体验之中。

姓名：赵海萍 张雾凌 张进　指导老师：解芳
院校：上海应用技术大学艺术与设计学院

匹诺曹印象多功能台灯设计

作品设计灵感来自著名童话《木偶奇遇记》中的匹诺曹这一人物形象，在设计中着重体现人物特点，例如说谎就变长的鼻子，标志性的小帽子，还有令人印象深刻的穿着（背带裤）。另外，作者赋予了匹诺曹向上、乐观、具有生命力的人格魅力，因此在设计中，设计师也希望通过简约结构的方式，将匹诺曹的神态、气质体现出来。

姓名：辛晟　指导老师：贾蓓蓓
院校：北京城市学院

落莲

　　"落莲"为一款中式台灯，创新了灯的开关方式，引入中国传统民间玩具——平衡蜻蜓，将其作为打开灯的"钥匙"。蜻蜓落莲，莲灯开。表现出自然、平衡的美，又富有一丝禅意，同时提升了开灯的乐趣，是中华传统文化在现代设计上的体现。

姓名：闫旭　　指导老师：孙悦
院校：南京信息工程大学生态与应用气象学院

雪花灯具

　　以在中式灯具中添加现代元素为主题，突破原有中式灯具设计的模式，使其有古典文化的意蕴，再与现代的设计语言相结合，既保留了古代原有的建筑形态，又加入了现代化元素进行了创新。该灯具设计中结合了传统文化和现代文化，既传承发扬了传统文化，又将灯具设计的模式进行了创新，开拓了新的灯具设计市场。

姓名：司雨鑫　　指导老师：蒋霞
院校：吉林艺术学院设计学院

"光旋竹艺"灯具设计

　　这是一款采用藤铁工艺的可旋转灯具，仿制竹节的形态进行设计。这款灯具分成 8 个竹节，每个竹节都可以独立旋转，让用户可以根据需要自由地调节光线方向和角度。藤铁材质的运用使得灯具不仅具有美丽的外观，还赋予了坚固耐用的特性。这款设计既能满足日常照明需求，又为室内空间增添了一份自然与艺术的氛围。

姓名：罗琦　　指导老师：贾蓓蓓
院校：北京城市学院

岩光壁影灯具设计

　　本设计追求简约而不失格调，以现代家居审美为基准，融合自然与人文元素，营造温馨舒适的氛围。采用天然石板材质，纹理自然，色泽温润，具有优异的耐磨性和耐腐蚀。外观简洁流畅，线条优雅，光影效果极佳。本款壁灯具有多档调光功能，满足不同场景的照明需求。同时，节能环保的 LED 光源保证了长时间的稳定照明。

姓名：尚雪　　指导老师：张永峰
院校：四川美术学院

犁明系列灯具设计——农耕文化与新时代家具相联系

本系列灯具设计灵感来源于中国传统农具，旨在将古老的农耕文化与现代家居生活相结合，以独特的视角和创新的设计手法，赋予灯具更深厚的文化内涵和实用性。在形态上借鉴了传统农具的轮廓和线条，同时选用一些自然与环保材料作为主要材质，保持传统农具质感的同时结合现代工艺确保灯具的实用与安全性。使用方式上，通过独特设计将农耕时的动作内化为灯具开关的方式，同时也通过开关方式的优化解决了人们生活中关于灯具相关的系列痛点。

姓名：刘了了 龙姿羽 章悦冬　指导老师：张明山　院校：江南大学设计学院

煨流

现代生活中，由于社会关系的疏远，人们的情感交流减少，常常感到孤独与疏离。因此，现代人的情感需求就是"煨流"的设计初表。其形态取自蘑菇，旨在给予用户可爱、温暖的感觉。用户触摸灯具后，灯光随着体温缓慢地闪烁着亮起，模拟生命体呼吸。停止接触灯具后，灯光慢慢熄灭。"煨流"希望通过体温交互的方式提供情感关怀。

姓名：沈煜程 缪依恒　指导老师：刘永瞻
院校：北京航空航天大学机械工程及自动化学院

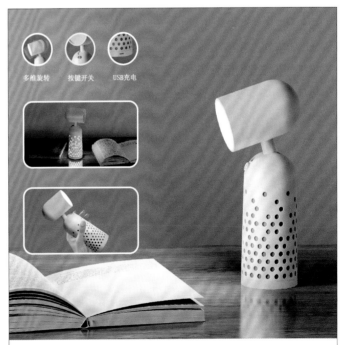

多维旋转　按键开关　USB充电

寻烁——多功能台灯设计

本产品针对在校住宿大学生设计的灯具，通过调研用户夜间行为（如晚间在操场聚会、熄灯后在阳台洗漱、半夜起夜等），将照明设备与氛围灯相组合。台灯上半部分满足用户日常阅读照明的需求，下部分灯光柔和不刺眼。造型简单，小巧便携，适用于多场景，满足不同的功能需要。

姓名：孙佳萍 林雨欣　指导老师：上官丁晨 沈华杰
院校：福建理工大学设计学院

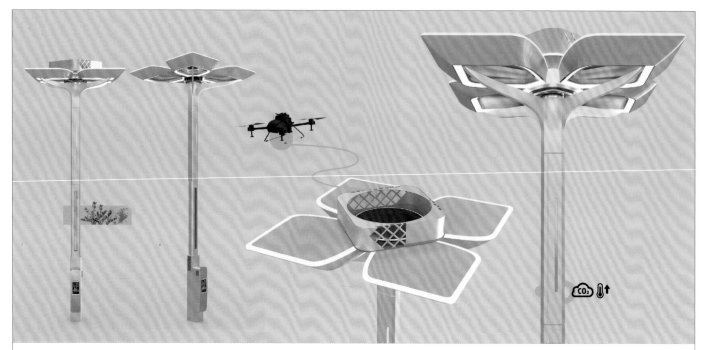

"空中花憩"城市低空能源柱

　　"空中花憩"城市低空能源柱是一款以科技、环保、绿色、共生为核心词的产品。它能够为城市中的无人机提供休憩场所，助力低空经济；具有二氧化碳实时监测以及空气净化的作用；设计了绿植来增加城市自然氛围；贴近地面处设置新能源充电桩；外观上仿生抽象花朵，以便融入城市景观中。

　　基金项目：2023 年国家级大学生创新创业训练计划项目《基于"双碳"目标的"光储充"智慧城市新文化场景家具设计研发——以路侧分布式储能网家具产品设计实践为例》，项目号：202310654003S

姓名：唐梦露　　指导老师：易晓蜜 郑伯森　　院校：四川音乐学院成都美术学院

无线益智小夜灯

　　这款产品为小夜灯的创新设计。组件为 3 个单独的零件，零件两头和中间开口处都含有电极片和电模块，整体灯管内壁有大量的 LED 模组。灯管材质采用 PC 塑胶，成本较低、不易碎；灯头两侧采用木材，保留了鲁班锁固有的材质特性，同时也给人提供安全感。产品造型设计采用中国传统益智玩具——鲁班锁，趣味十足。

姓名：吴雪　　指导老师：宋玉凤
院校：山东科技大学艺术学院

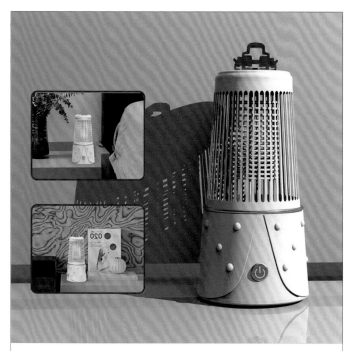

"O₂"蟠螭纹镈驱蚊灯

　　"O₂"是根据春秋战国时期的文物——蟠螭纹镈设计的一款驱蚊灯，外观形态将蟠螭纹艺术作品与现代产品相结合，对传统的蟠螭纹样进行提取、简化、再设计，加上现代技巧、配色点缀，以一种新的形式呈现在大众面前。从上面看是椭圆形，仿照蟠螭纹镈的整体形态。而此款驱蚊灯更智能，更便携，支持充电携带和手机智能控制开关。

姓名：王梦磊 张政　　指导老师：徐菲
院校：齐齐哈尔大学美术与艺术设计学院

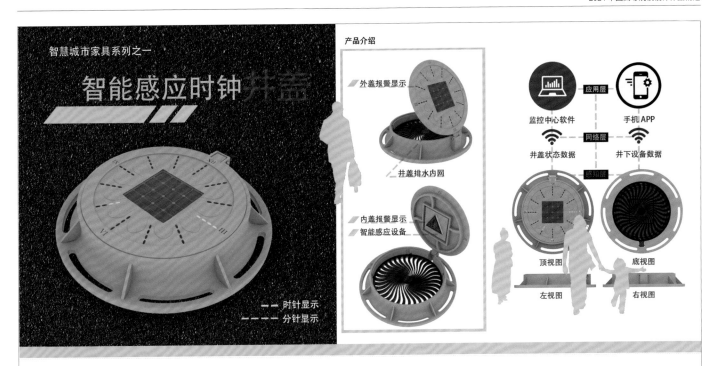

智慧城市家具系列之一

智能感应时钟井盖

时针显示
分针显示

产品介绍

外盖报警显示
井盖排水内网
内盖报警显示
智能感应设备

监控中心软件　应用层　手机APP
井盖状态数据　网络层　井下设备数据
感知层
顶视图　底视图
左视图　右视图

智能感应时钟井盖

本智能感应时钟井盖具有水浸感应报警、日常时钟显示、内盖排水防坠落等多种功能。设计灵感来源于宋代莲花纹瓦当，将莲子排成时针花瓣作底，中间采用耐磨钢化玻璃遮罩太阳能光伏板为井盖内壁水浸感应设备蓄电供电，水位异常时井盖呈报警状态，同时打开井盖进行排水。

姓名：刘莹　陈俊贤　院校：广州工程技术职业学院

靠近

错落的城市建筑，堆砌着人类对生存意义的不断探寻。每座建筑都体现着人类长期以来对生存挑战的应对方式。这些建筑不仅是物理的形式结构，也是人类文明富有生命力的意识形态映射。设计试图将其带入生活，以一种艺术表现形式来呈现，希望它作为人类时代发展的缩影，不仅在当代，更在未来都有意义。所有的痕迹都是为了向时间靠近。

姓名：何思达　指导老师：李昊宇
院校：汕头大学长江艺术与设计学院

共·听涛

共·听涛结合了吸烟/公共休息区、空气净化、长椅几点，以海浪为造型灵感，以青花为配色参考，设计出有雕塑感的公共休息长椅造型，以海边或海滨城市为理想场景。吸烟者可以在半包围的空间内休息，其间烟味会被净化和吸收，不会影响到其他人。不吸烟人群可以在有造型感的长椅上正常休息。

姓名：邵文垚　王若瑾　指导老师：黄昊　胡起云
院校：江南大学

抽绳式自动圆弧绘制教学用具

　　该装置主体由上、下端盖和棘轮套壳经主轴螺纹连接而成。棘轮套壳上下有凸起与端盖凹槽配合，内部空腔有棘轮回转装置，棘轮套壳与轴承间以弹簧片连接。细绳缠绕棘轮套壳，通过上端盖与棘轮套壳之间的空隙，经上端盖小孔引出。牵引细绳时，棘轮套壳旋转带动伸缩装置，绘制圆弧。细绳上标有不同角度的刻度，当根据需求拉动细绳到对应刻度时，细绳带动棘轮套壳旋转，拉伸弹簧片时逐渐积蓄弹性势能并且由于棘轮与棘爪配合，弹簧片无法收缩，弹簧储存弹性势能，并保证使用时装置不会立即复位而对操作者产生伤害，后续滑动复位滑块改变棘轮与棘爪相对位置，弹簧片收缩释放弹性势能，带动棘轮壳套及伸缩装置做圆周运动，细绳收回进装置。复位后，再次滑动滑块完成一次使用。在细绳上有标注不同角度所对应的刻度，当使用该装置时可以根据自己的需求来选择对应的角度，从而绘制不同的圆及圆弧。

姓名：廖泓宁　指导老师：刘伟　院校：天津商业大学机械工程学院

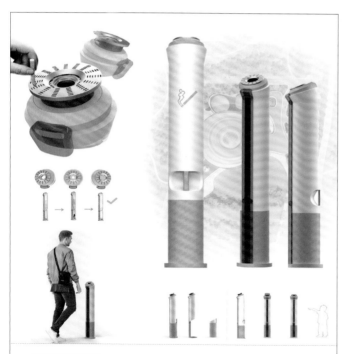

城市公园灭烟柱

　　这款专为城市吸烟群体设计的醒目标识性多功能公共设施，灵感来源于烟草形态本身。产品造型新颖，配色模仿烟草，在视觉上进行提示性功能展示。经过实地考察发现现有产品的痛点：①容易与垃圾桶混淆；②找不到该公共设施位置；③烟头具有可燃性，有火灾隐患等。针对此痛点，产品设计了防复燃结构。

姓名：宋禹瞳 高天硕　指导老师：李奉泽
院校：鲁迅美术学院

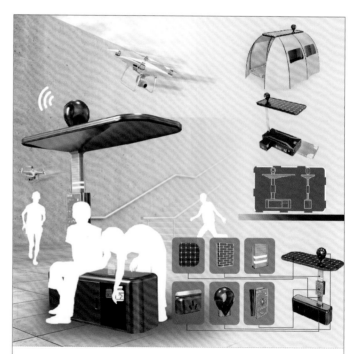

景安救援驿站

　　旅游时遭遇灾害的后果往往非常严重。这是一款放置在旅游景点的救援服务产品，以太阳能供电应对电力系统瘫痪。该救援站平日是休息充电站，传递旅游信息与救援知识。灾难时，警报响起，灯光闪烁，软件指引疏散。内置紧急药品，为游客提供初步救助，确保旅途安全。

姓名：王晨雪　指导老师：周卿
院校：浙江工商大学艺术设计学院

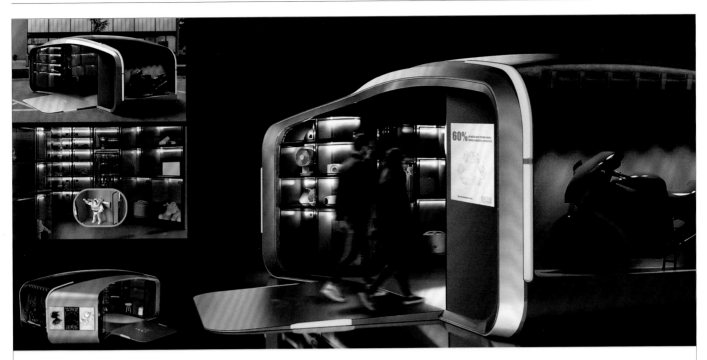

旧物循环空间

　　基于人们对于闲置物品再利用的需求以及政策的支持，综合各种调研结果后，形成全新的闲置再利用概念：不同于目前存在的单纯线上或线下的模式，而是基于社区范围内的兼顾线上线下的交换形式，发挥了互联网＋的优势，又保留了线下的直观、便捷的特点，避免了单纯模式的弊端，同时增进社区间的交流互动，为人们提供新的生活方式，为智慧城市、智慧社区的发展打下良好基础。

姓名：张悦　指导老师：侯敏枫　院校：上海应用技术大学艺术设计学院

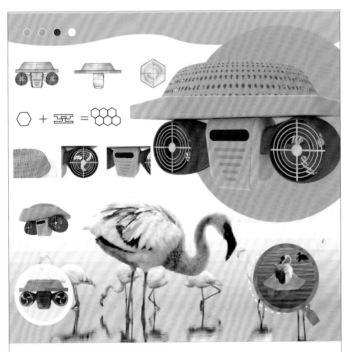

小红鹳守护计划

　　小红鹳又名小火烈鸟，以其鲜艳的红色羽毛和优雅的姿态深受人们喜爱。然而，近年来小红鹳面临着日益严重的生存危机。该产品通过将漂浮式人工巢穴与模块化设计相结合，以提高小红鹳幼鸟的存活率，保护生物多样性，实现可持续发展。

姓名：蒋艾琳 亢国顺 唐钰杰　指导老师：周希莹
院校：成都工业学院人文与设计学院

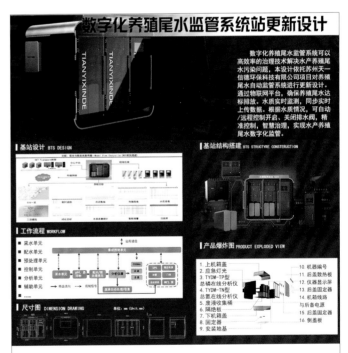

养殖尾水数字化监管

　　数字化养殖尾水监管系统可以高效率的治理技术解决水产养殖尾水污染问题，本设计依托苏州天一信德环保科技有限公司项目对养殖尾水自动监管系统进行更新设计。通过物联网平台，确保养殖尾水达标排放。水质实时监测，同步实时上传数据。根据水质情况，可自动／远程控制开启、关闭排水阀，精准控制，智慧治理，实现水产养殖尾水数字化监管。

姓名：王敏锐 曹涵瑞 钱盈　指导老师：王姝欣 吴玲
院校：常州纺织服装职业技术学院

"云·水"风力集水系统

　　"云·水"风力集水机是一款创新产品，旨在通过风能利用技术，高效可持续地捕获空气中的水分子并转化为饮用水。该系统通过将风能转换为电力，作为集水系统运行能源；同时垂直轴叶片也作为空气整流部件，引导外部气流进入系统内，通过内部气流道变径，实现系统内与外界环境的较大温度差，并进一步实现冷凝水制备；冷凝水经过主动渗透过滤，最终成为可饮用水并贮存于储水箱内。整个系统由 3 个主要部分构成：风力发电 / 空气整流部分、水冷凝部分和水过滤部分。该产品可以设置在山区、沙漠或沿海等缺水区域，实现不需借助外部能源的饮用水持续制备。

姓名：王逸钢　院校：天津美术学院

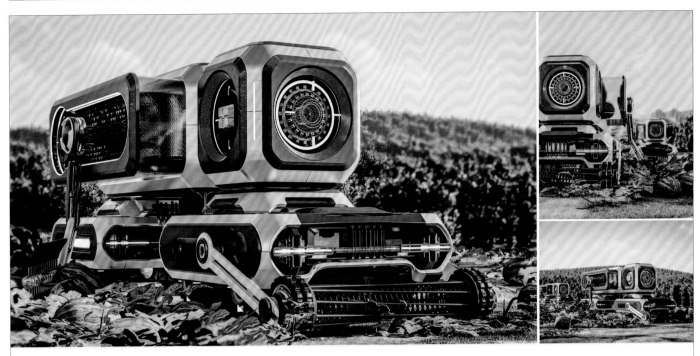

模块化智能收种农用机械设计

模块化智能收种农用机械设计是基于环境可持续性的模块化藤条果实收获农机，农机可分为四个模块：移动模块、种子培育模块、藤条预处理模块和运输模块，几个模块相互配合，完成对果实与藤条的收获与处理，减少了被遗弃藤条对环境的危害。农业机械的"智能播种和收割""秸秆回收和预处理"等功能的切换，证实了该产品可用于农业用地的合理生态规划，使该地区的农业生态可持续设计理念得到了发展和呈现。

姓名：陈宏浚 李文　指导老师：曹伟智　院校：鲁迅美术学院

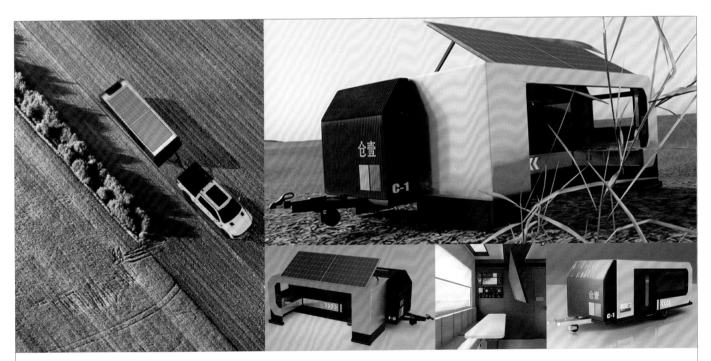

仓壹——中国新农人的移动房车

"仓壹"为面临阶段性搬迁或流转于多个农场工作问题的新农人提供解决方案。作为一款全铝制轻量拖挂房车，可由家用车拖挂移动通往各个农场。驻车时，车身向外扩展为工作间＋外厨房，提供农作时的现代化居住环境。配备小型农机充电系统，新能源发电、生活用水回收灌溉、垃圾堆肥还土三大生活系统，提供智能农业辅助系统，助力提高农耕效率产量，发展农业新质生产力，促进农业现代化发展。

基金项目：2020 年产品设计省级应用型专业经费，项目号：326140

姓名：冷雪　院校：四川音乐学院成都美术学院

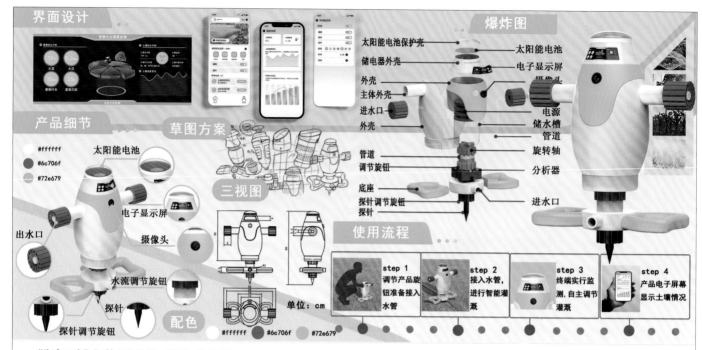

"生态田宝"智慧农业监测、灌溉一体化设备

结合土壤湿度检测技术、农业灌溉技术和图像识别技术，产品能够智能识别土壤环境，因地制宜实施智能灌溉，维护农田水分，达到节水效果。同时注重用户体验和环境保护，用户可以通过终端监测灌溉状况，查看作物生长状况。设备通过提供精准的数据监测和智能化灌溉管理，提升农业生产效率，是现代农业智能化发展的重要一步。

姓名：段梦茹 康伟龙　指导老师：高小针　院校：蚌埠学院艺术设计学院

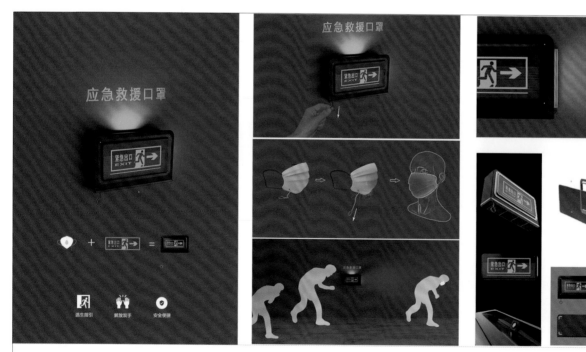

逃生指南

逃生指南为紧急出口指示牌与湿水口罩一体化装置，结合火灾应急指示和个人防护，能有效简化应急设备的使用流程，提高逃生者在紧急情况下的反应速度，同时提供清晰的视觉指引，帮助逃生者在浓烟中快速定位紧急出口，湿水口罩可有效降低逃生者吸入有毒烟雾的风险。

姓名：章文婷 宋东旭　指导老师：胡佳斌　院校：华北科技学院艺术设计学院

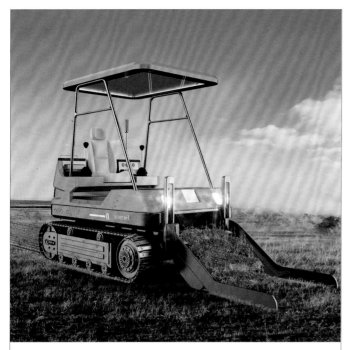

阻火隔离带开辟工程车

发生草原火灾通常都具有火势迅猛、蔓延速度快、难以控制等特点，消防人员难以进行人工扑灭，从而造成草原生态环境的破坏、畜牧承载能力降低、草原退化等影响。这款阻火隔离带开辟工程车，能够通过铲斗铲除表层泥草，形成泥土隔离带，来阻止火势的传播。

姓名：张中阳 李璐瑶
院校：温州技师学院

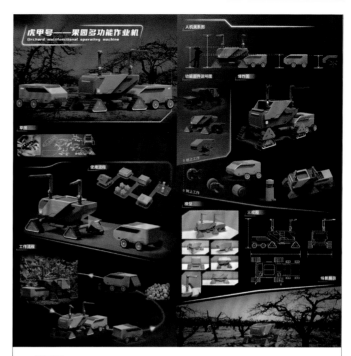

虎甲号

以梨树果园为代表，在育种过程中，从发芽到结果需经历剪枝、授粉、打药、套袋、采摘等各阶段作业才能实现，其间相关作业工具的操作使用必不可少。选题针对这些作业工具产品进行设计，设计一款多功能作业机具，可提高果树成长中各作业的效率，帮助新时代下的新农人进行又快又准的劳作，增加新农人的经济收益。

姓名：贾志辉 单语嫣 杨一琦　指导老师：黄卓君
院校：北京理工大学设计与艺术学院

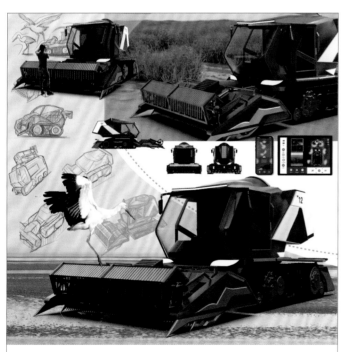

形态仿生滩涂收割机设计

该收割机采用乘骑式设计，整体机型采用分体式。机器配有三维雷达、扫描仪及摄像头，实时建模，传动结构可自主调节。外形借鉴东方白鹤的造型及配色方案，配合可调节的切割器，满足形态仿生特点。

姓名：葛秋 孙嘉棋
院校：青岛滨海学院

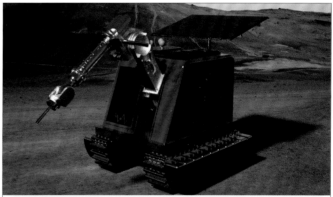

智能土壤监测车

土壤监测车是一款功能强大的行动设备，专为检测土壤质量而设计。车辆配备了高精度的传感器，能够准确测量土壤中的水分含量、pH 值、有机质含量等重要土壤质量参数。通过对这些数据的实时分析，用户可以全面了解土壤的健康状况，此外，土壤监测车还具备自主导航功能，能够精确地移动到指定位置进行采样。

姓名：王怡萌
院校：山东科技大学斯威本学院

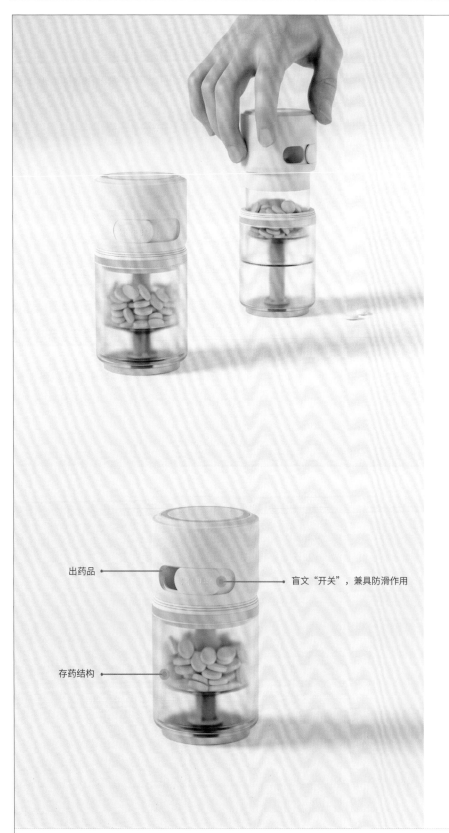

出药品

存药结构

盲文"开关"，兼具防滑作用

● 一款为盲人设计的定量药瓶，具有双层结构

●● 向上提拉药瓶上半部分，使药片位于蓝色柱体之上

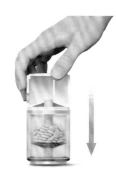

♣ 向下缓缓放下，单个药片会落于蓝色柱体之上

♣♣ 向下缓缓放下，直到最底部，药片完全位于隔层之上

♣♣♣ 轻轻倾斜药瓶，药片即会落至指定位置。重复上述动作，重复次数与所需药片数量有关，所有药片会被暂存在隔板之上

♣♣♣ 最后倾倒出所有药片即可

信息无障碍药瓶设计

该产品是通过上下抽拉的方式来控制药物剂量。这种创新设计是为了方便特殊人群准确地掌握自己所需的药物剂量，提高他们在自我药物管理方面的独立性和安全性。传统药瓶设计通常使用旋盖或按压盖来控制药物剂量。然而，对于特殊人群来说，这种方式可能存在困难，因为他们无法准确地感知旋盖或按压盖的位置和力度。因此，以上下抽拉的方式可以为盲人等特殊人群提供更直观、易于掌握的药物剂量控制方式。

姓名：冯犇溪　院校：吉林艺术学院设计学院

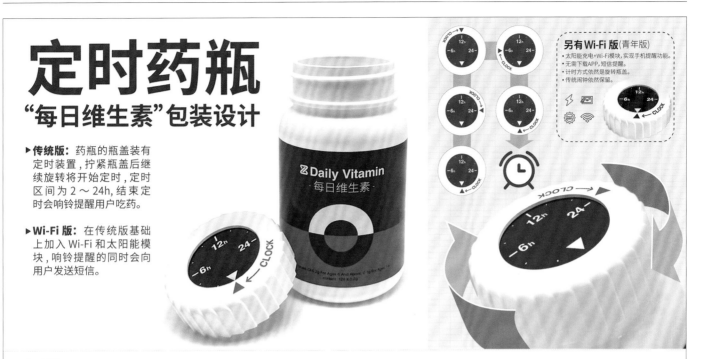

定时药瓶
"每日维生素"包装设计

▶ **传统版:** 药瓶的瓶盖装有定时装置,拧紧瓶盖后继续旋转将开始定时,定时区间为 2～24h,结束定时会响铃提醒用户吃药。

▶ **Wi-Fi 版:** 在传统版基础上加入 Wi-Fi 和太阳能模块,响铃提醒的同时会向用户发送短信。

另有 Wi-Fi 版(青年版)
• 太阳能充电+Wi-Fi模块,实现手机提醒功能。
• 无需下载APP,短信提醒。
• 计时方式依然是旋转瓶盖。
• 传统闹钟依然保留。

定时药瓶

 按时吃药是比较难以做到的一件事情,特别在老年群体,所以我们药瓶的瓶盖装有定时装置,拧紧瓶盖后继续旋转将开始定时,定时区间为 2～24h,结束定时会响铃提醒用户吃药。

姓名:周嘉星 院校:四川华新现代职业学院艺术学院

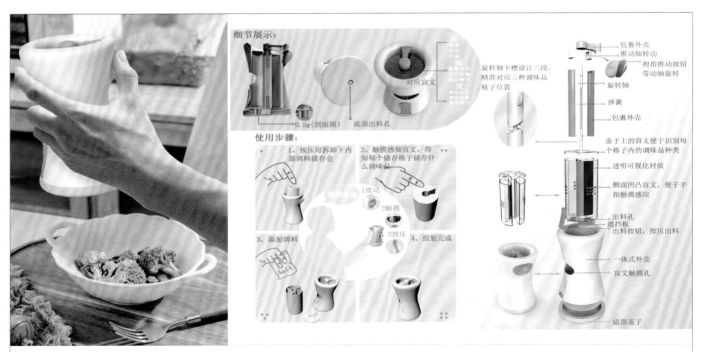

细节展示:
0.5g(剖面图) 底部出料孔
旋转轴卡槽设计三段,精准对应三种调味品格子位置
对应盲文

使用步骤:
1、按压可拆卸下内部调料储存仓
2、触摸感知盲文,得知每个储存格子储存什么调味品
1推动 2触摸 3按压
3、添加调料
4、组装完成

包裹外壳
推动轴转动
拇指推动按钮带动轴旋转
旋转轴
弹簧
包裹外壳
盖子上的盲文便于识别每个格子内的调味品种类
透明可视化材质
侧面凹凸盲文,便于手指触摸感应
出料孔
遮挡板
出料按钮,按压出料
一体式外壳
盲文触摸孔
底部盖子

盲人无障碍调味瓶

 该调味瓶设计将三种调味料归纳为一个容器。通过中间的转轴转动,达到调味品任意切换的功能。借助调味瓶容器侧面的盲文,感知想要的调味料。当盲人用户切换到想要的调味品时,小拇指按压出料按钮,撒出调味料。调味瓶底部设计定量结构,每按压一次出料按钮,定量出 0.5g 的调味品。该调味瓶设计单手便能操作,为盲人朋友带来便利。

姓名:袁艺 李溪娟 何肖 指导老师:李晓英 院校:湖北工业大学工业设计学院

物联网管控式老年人药品包装设计

这是一款针对老年人群体容易忘记吃药、用药量不能自控等用药困难问题设计的药品智能包装。将物联网管控包装形式与药品包装相结合，通过灯光、弹出、声音三种形式来提醒老人及时吃药，并结合平台 App 设计，使子女能远程有效看护老人。希望通过这款方案能够给老年人药品包装设计研究提供更多合理化的解决思路。

姓名：张鹏　指导老师：柯胜海
院校：湖南工业大学包装设计艺术学院

"SWEETAIR"智能雾化制氧一体机

该家用型智能雾化制氧一体机外观充满科技感，造型采用流线型线条，内部预留出一定空间来放置雾化吸入器，既避免了细菌感染，又给用户带来便利。产品采用触屏手动双按键，在操作便捷的同时增加了产品与用户之间的交互。雾化面罩采用柔软的硅胶材质，能够很好地贴合面部，不仅舒适，还能提高雾化效率。

姓名：廖金梅 胡志兴
院校：广东科贸职业学院，广东工程职业技术学院

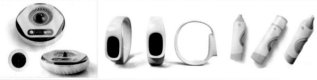

"趣味化"儿童哮喘医疗设计

这是一款区别于传统单一冰冷的医疗造型，外观模仿小兔垂耳造型的儿童哮喘医疗产品。

基金项目：2023 年国家级大学生创新创业训练计划项目《基于乡村振兴智慧农业 AI 人工智能辅助创新设计训练》，项目号：202310654006X

姓名：谭钰琳 张灿　指导老师：董婉婷
院校：四川音乐学院成都美术学院

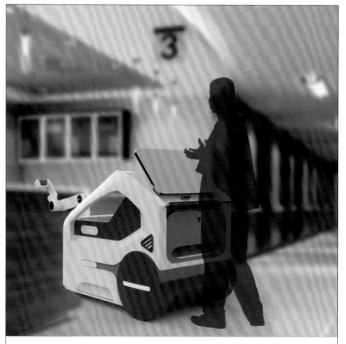

穿刺手术辅助推车

随着医疗技术的发展，在医疗领域也有了许多新的医疗方案产生，但与此同时老旧的医疗设备正在阻碍这些新方案的实施。这是一款符合现代医院场景以及外科医生使用习惯的穿刺手术辅助设备。车载的电子机械臂可以让医生在穿刺时自由地选择探测位置，并且可以通过 AR 设备直观地判断穿刺的路径是否正确。

姓名：周孙尧 徐汉歌　指导老师：王炜
院校：上海理工大学

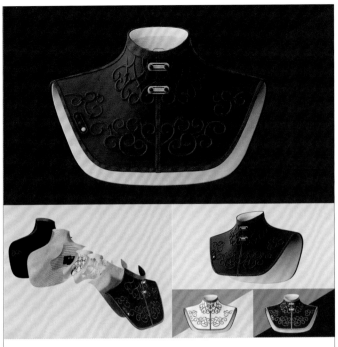

云肩

此产品为基于云肩元素的老年智能时尚肩部理疗产品设计，着重关怀老年人的审美和健康心理诉求。产品的基本功能包括加热和按摩，外观采用披肩的形式，附以有吉祥寓意的忍冬纹，并以中国传统颜色作为配色方案。

姓名：杨知端 张悦 赵海萍　指导老师：高慧
院校：上海应用技术大学艺术与设计学院

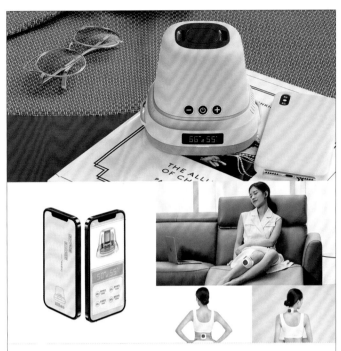

"艾宝"智能艾灸盒

"艾宝"是一款现代智能艾灸盒。将传统艾灸与现代科技相结合，保留传统的治疗方式与疗效，从用户交互体验出发，简化产品的使用方法，让艾灸的使用过程更加简洁、便利。这款艾灸盒融入了许多现代智能科技，例如智能温控、定时艾灸、蓝牙远程操控等，使传统艾灸更好地为现代人所接受，融入人们的生活。

姓名：张零凌 张天卫　指导老师：舒燕
院校：上海应用技术大学艺术与设计学院

东曦

在万物互联的时代背景下，作品基于物联网的消防智能头盔产品设计对智能救援头盔产品的交互方式进行优化，便于使用者快速定位待救援人员，提升救援成功率。设计时根据实时语音交互、消防照明、防尘防毒呼吸面罩等功能需求进行产品造型推演表达，兼顾产品功能性与设计美学。

姓名：徐钰琦 杨知端 辛佳美　指导老师：孙立强
院校：上海应用技术大学

轻量化外骨骼

轻量化外骨骼是为非医院患者服务的。它针对的是普通人，或者长途跋涉的人，辅助身体应对爬楼梯、长期步行、奔跑和骑车等较高强度运动，实现短期提高身体机能的目的。设计强调功能第一，摒弃装饰化语义的冗余设计，专注于减重、优化功能排布，用灵活的扳机实现助力变化，优化使用体验。

姓名：高天硕 宋禹瞳　指导老师：党雅晴
院校：苏州大学

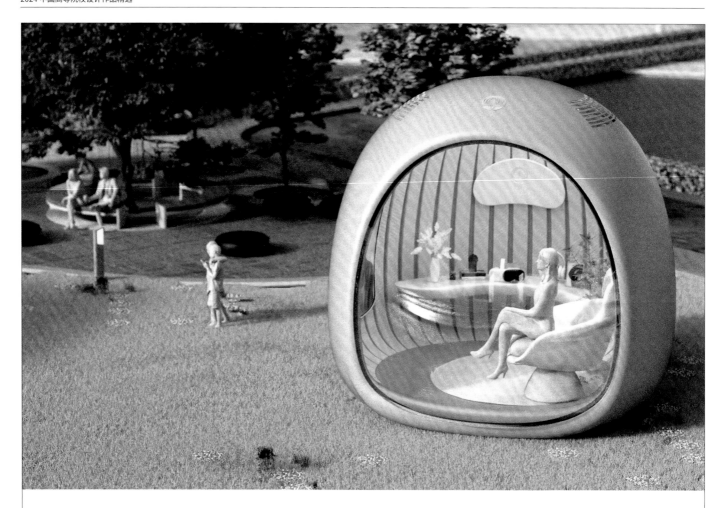

"心灵绿洲·智能心理疗愈舱"设计

 "心灵绿洲"项目有先进的 AI 技术和精心设计的治疗环境，旨在为全球范围内寻求心理健康支持的人提供个性化、高效的心理治疗解决方案。我们重视用户隐私和安全，确保个人信息得到最严格的保护。通过这一创新项目，我们致力于提高公众对心理健康的认识，推动全社会对心理健康问题的理解与关注，共同构建一个更加健康、包容的未来。

姓名：刘乾 指导老师：易熙琼 院校：东莞职业技术学院

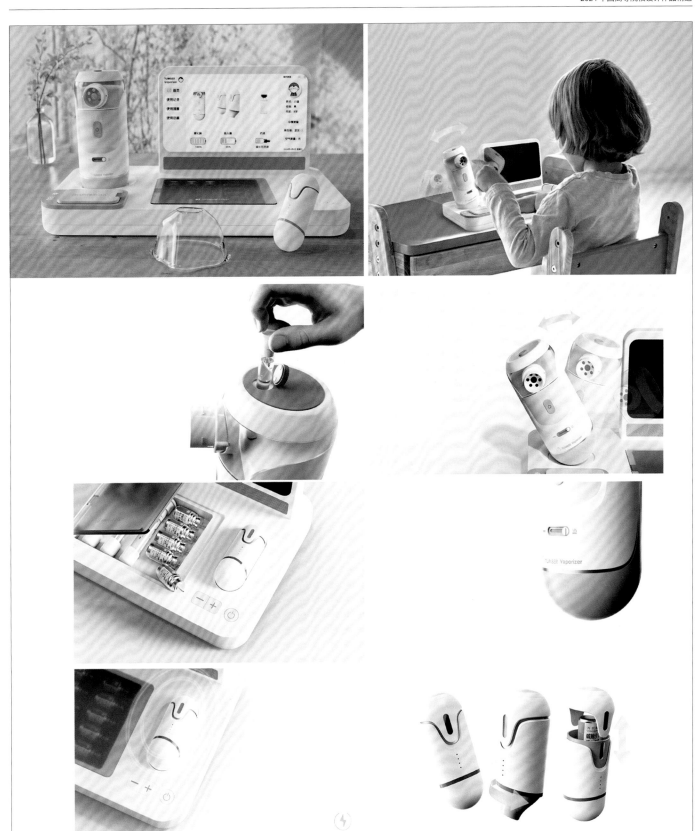

不倒翁儿童哮喘治疗套装

　　该设计为一款以不倒翁为灵感设计的儿童哮喘治疗套装，集成了雾化器、吸入器、药品储存、无线充电等功能，治疗过程融入了趣味化的交互方式与奖励机制，有效降低了哮喘患儿治疗时的恐惧，提高了治疗效率，同时医生和家长还可以通过 App 跟踪管理患儿的病情。

姓名：马原驰 江驭鹏 马振宇　指导老师：苏晨　院校：湖北工业大学工业设计学院

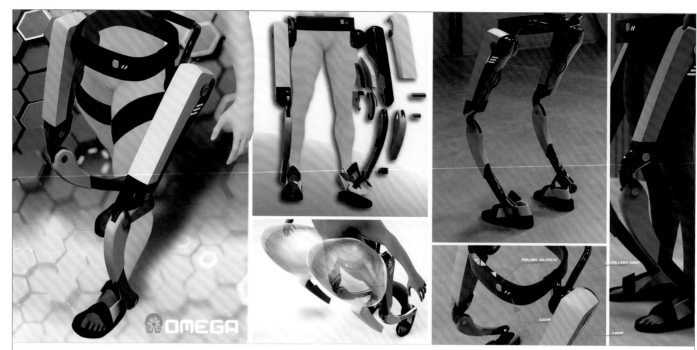

适老化助行外骨骼设计

　　本设计旨在为行动功能障碍的老人提供一款创新的腿部助行外骨骼，该设备通过减轻材料负重和人机工程学原理，实现了轻量化、安全性以及对不同体型的高适应性。骨架采用高强度轻质合金材料，结合碳纤维等高性能复合材料，实现强度与重量的最佳平衡。该设备设有紧急停止按钮和自动断电保护，一旦检测到异常情况，立即停止工作。该设备还有安全气囊防跌倒设计，传感器检测到失衡状态会自动弹出安全气囊，保障用户的使用安全。

姓名：万子逸　指导老师：李维立　院校：天津美术学院

"Re."前叉重建术后康复训练器

　　"Re."前叉重建术后康复训练器是一款借助表面肌电检测技术获取患者患肢的运动信息，通过分析其训练动作水平来给予不同震动、声音等多模态信息反馈，从而达到提升其自主训练质量的目的的训练器产品。其大大降低了高质量前叉术后康复训练的经济成本和学习成本门槛，为患者带来极大的便利性。

姓名：程力昊　指导老师：郗小超
院校：北京邮电大学数字媒体与设计艺术学院

"WISE WALKER"老年人助行器设计

　　本产品以轮椅和推车的结合为形式载体，主要适用于室内。老人不便起身时，本产品可以通过伸缩装置环抱老人，协助老人起身；可以作为腿脚不便老人的助行器；中间的坐垫可放下，老人行走劳累后可以坐电动轮椅遥控行走；显示屏的智能中控不仅可以和老人进行语音互动、规划路线、提醒老人用药，还可以实时监测老人身体状况。

姓名：陈晓 刘柯利 臧晨旭　指导老师：唐珊
院校：徐州工程学院机电工程学院

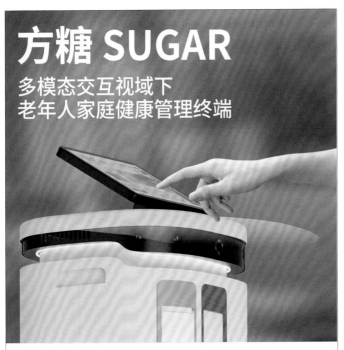

方糖 SUGAR

多模态交互视域下
老年人家庭健康管理终端

"方糖 SUGAR" 多模态交互视域下老年人家庭健康管理终端

这款家庭健康检测终端，集多功能于一体，专为老年用户设计。它不仅能够便捷地检测血压、血糖、血氧，还融入了智能语音交互和数据存储功能。旨在通过简化流程，为老年人节省认知时间，并降低医疗成本和潜在的疾病风险，从而实现高效的健康管理。

姓名：王博晨 陈姣颖 张李文茜　指导老师：杜妍洁
院校：湖北美术学院，湖北工业大学

社区一站式健康检测机

在少子化和老龄化双重压力背景下，社区适老化服务需求呈现爆发式增长，社会养老问题突出。本作品尝试在社区养老趋势下对医疗资源和养老资源整合分配，满足老年人对社区养老的服务需求。通过对老年人的心理特征、行为特征和情感需求等方面的调研，获取老年人对医养产品的适老化设计服务需求，优化社区一站式健康检测机的设计实践。

姓名：葛秋 孙钦科
院校：青岛滨海学院

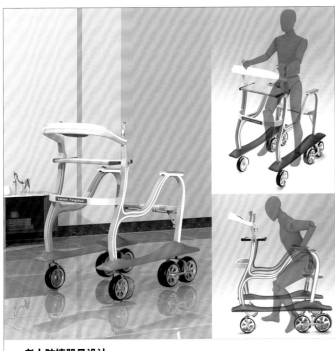

老人防摔器具设计

这是一款针对老年人的防摔器具的设计，辅助行走器是老年人使用比较广泛且是多数家庭能承担得起的防摔器具之一。它适用范围广，使用简单，比一般的拐杖安全性强，使用效果好，能扩大老年人活动范围，提高生活质量。此设计在辅助老人安全行走的同时为老人提供简单到位的休息功能，同时增加的智能系统让老人的子女更放心，也为孤独的老人提供多方位的社交服务。

姓名：杨旭洲 李玉洁　指导老师：方向东
院校：天津城建大学城市艺术学院

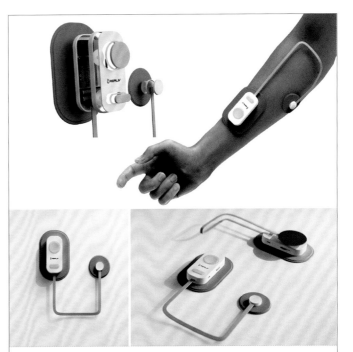

"Realiv" 脑卒中患者手部肌肉复健产品设计

本作品是为脑卒中患者设计的一款帮助护理者和患者之间互动复健，以及帮助患者自主复健的手部肌肉复健产品。护理者可通过控制自己手部复健动作，迫使患者做出与其相同的手部复健动作，减轻了护理者的护理压力，避免了错误的护理方式导致的病情加重等情况。

姓名：张振洋 董霄　指导老师：杨梅
院校：山东科技大学艺术学院

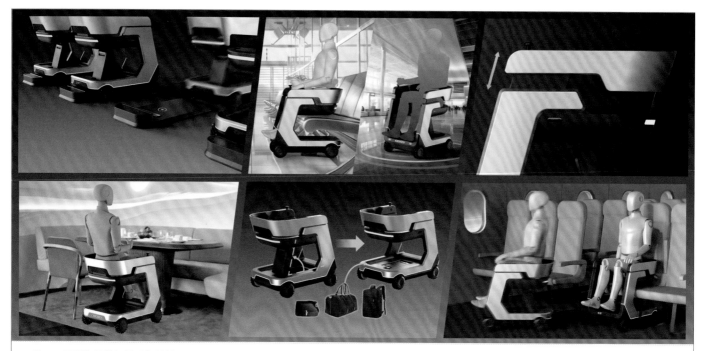

基于无障碍机场的智能登机轮椅及服务系统设计

这是一款为行动不便的人群重拾航空旅游的乐趣而设计的单人自动驾驶的机场轮椅,解决了传统机场轮椅需要全程人工陪同以及多次转换轮椅的复杂流程问题,可独立登机、智能控制移动、自动导航以及具备人性化高度调节功能,并以产品为核心建立一套产品共享模式的产品服务系统。该产品通过轮椅底板的升降支架实现高兼容性的座椅覆盖功能以及轮椅移动时的稳定功能,从而实现辅助用户在登机流程中独立进行用餐、候机、登机、机舱内移动等多场景切换。

姓名:邢育嘉 杨祉祎 指导老师:谌涛 倪瀚 院校:上海理工大学出版学院

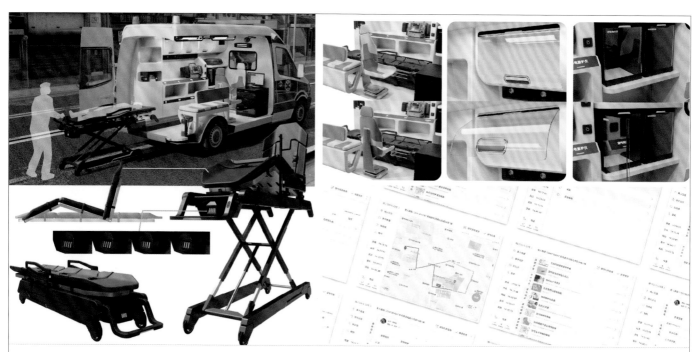

5G 救护车内舱、智能升降担架及患者信息收集系统

院前急救对于现代医疗意义重大,但是目前我国院前急救领域仍存在诸多问题,比如急救资源的紧缺和浪费现象、院前院内转接效率低等。经验丰富的急救工作人员也同样十分稀缺,工作人员每天承受着极大的精神、生理压力。为了缓解工作人员的职业压力,提高工作人员工作效率和患者的治愈率,本作品结合 5G 技术及人物动线等方法对救护车内舱、智能升降担架以及患者信息收集系统进行了设计。

姓名:张浩南 陶东旭 指导老师:汤浩 黄颖捷 院校:上海理工大学出版学院

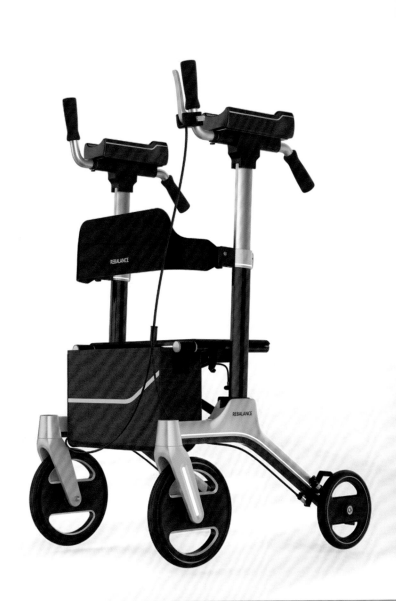

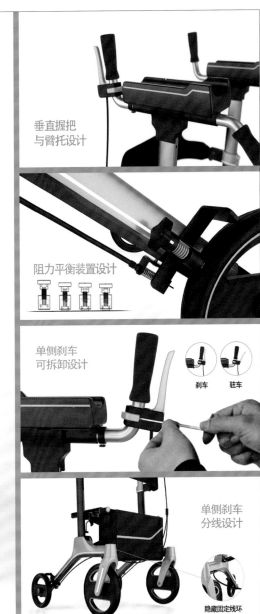

垂直握把
与臂托设计

阻力平衡装置设计

单侧刹车
可拆卸设计

刹车　驻车

单侧刹车
分线设计

隐藏固定线环

起床、如厕等日常起居时
后端握把辅助坐站转换

居家移行、康复锻炼时
辅助行走，提供支撑

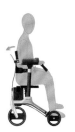

中途休息时
提供休息座椅

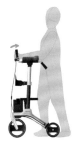

遇到突发情况时
单侧控制刹整车

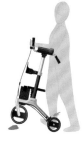

遇到障碍时
踩越障踏板越过

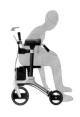

日常训练、遇到上下坡时
调节合适阻力

"REBALANCE" 脑卒中偏瘫康复助行车设计

　　本产品是针对轻中度脑卒中偏瘫患者而设计的一款帮助患者保持平衡行走的新型康复助行车。该产品主要通过垂直握把与臂托设计实现平衡抓握；通过阻力平衡装置调节两侧后轮不同阻力，以补偿由于健侧与患侧肌力不均产生的两侧轮子的位移差，来实现平衡推行；通过单侧刹车设计实现平衡制动。这有效解决了偏瘫患者使用时健患侧肢体不平衡的痛点，能够有效辅助其进行康复行走训练及日常起居。

姓名：李乐茜　指导老师：王蕾　院校：佛山大学设计学院

残疾人鼠标

　　本设计针对截肢人群的特殊需求，提出了一款创新的鼠标解决方案。通过旋钮可调节设计，满足不同截肢程度用户的个性化使用需求。类手柄方向键控制和简易操作方式，降低了用户的学习成本，同时提高了操作的简便性和效率。倾斜面设计进一步符合人体工学原理，增加了使用时的舒适度，有效缓解了长时间操作的疲劳。该产品旨在为截肢人群提供一个既经济又易于操作、舒适且高效的辅助输入设备。

姓名：宋东旭 章文婷　　指导老师：鹿丹琼　　院校：华北科技学院艺术设计学院

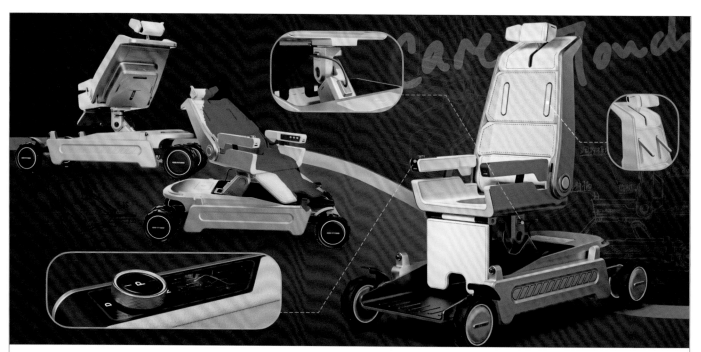

"尔行"智能护理轮椅

　　"尔行"智能护理轮椅，支持模块化功能组件便捷拆装，座椅部分可完整快速拆装辅助使用者在坐具间转移；七段式座椅设计，实现各姿态调整；电动起身装置和可拆装坐垫通道，简化如厕过程；开放 AIoT 生态接口，提供云端信息即时共享与紧急信息收发，实现护理人员和被护理人员双方痛点全方位解决。

姓名：杨子涛 孙东东 励羽欣　　指导老师：易晓 郭盛　　院校：北京交通大学机械与电子控制工程学院，北京交通大学建筑与艺术学院

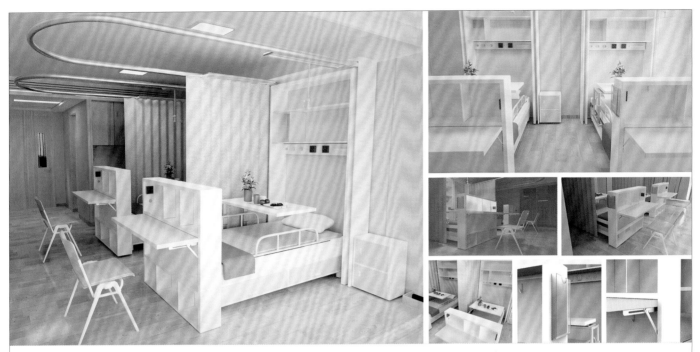

"宁心"陪护医疗床

这是一款适合病人和陪护人员及医护人员交互的陪护医疗床,产品设有床上桌及陪护桌的折叠功能,并装有滑轨护栏。本产品可满足病人、陪护人员及医护工作者的常规需求,设计旨在提供便利的陪护环境,铝合金和环保材料的使用,使产品达到舒适性、功能性、便携性和安全性的要求。

基金项目:"宁心"医疗陪护床,大学生创新创业训练计划项目,项目号:S202412795001

姓名:成志彬 刘萱 郭莹　指导老师:吴轲　院校:南昌理工学院美术与设计学院

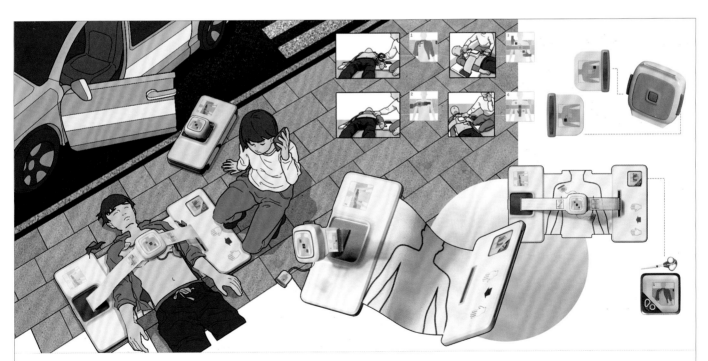

FSA 打车 AED 急救设备

突发心源性猝死是一种致死率极高的疾病,其救治需要争分夺秒。当下救治面临设备不易获取、操作烦琐、治疗时易走光的问题。"FSA 打车 AED 急救设备"经过重新设计,将打车平台的便捷性与急救产品相结合,融合 AED 与自动 CPR 的功能,简化了操作,同时产品配有应对患者衣物遮挡及走光的方案,为心源性猝死的急救提供了更优的解决思路。

姓名:李春霓 陈逸风　指导老师:倪瀚　院校:上海理工大学出版学院

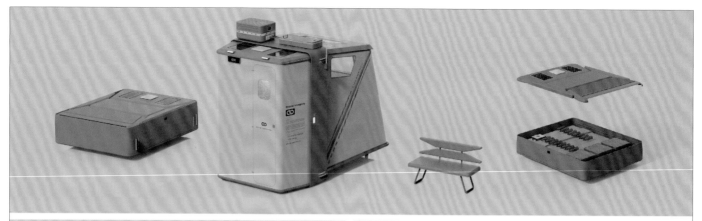

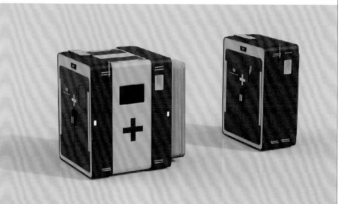

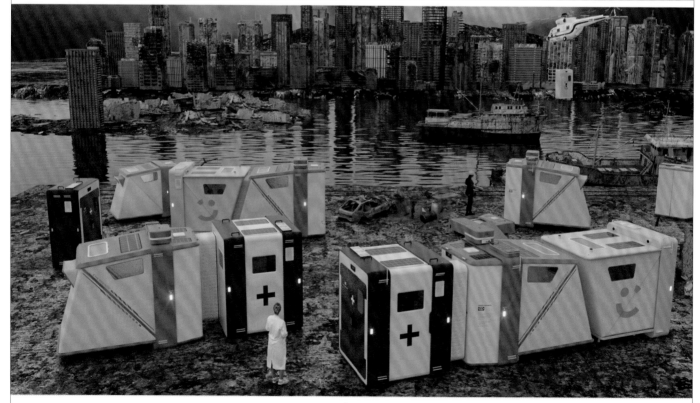

模块化灾后应急设施集成设计

　　本方案旨在为地震灾后人民提供一个临时性的避难场所、能够兼顾私密性与公共性。首先是住宿模块，该产品四面有防水帆布制成，可堆叠放置，产品外部有三个太阳能模块，可以提供 250kW·h 的电能。内置照明模块、折叠椅，供室外休憩。产品内部有存储紧急物资的集成模块，物资可供一名成年人独自生活 10 天以上。另外，为保障灾民灾后生活，延伸出两个应急救治模块和儿童休憩模块，为受灾用户提供多方位服务。

姓名：孙东东　　指导老师：魏泽崧　　院校：北京交通大学

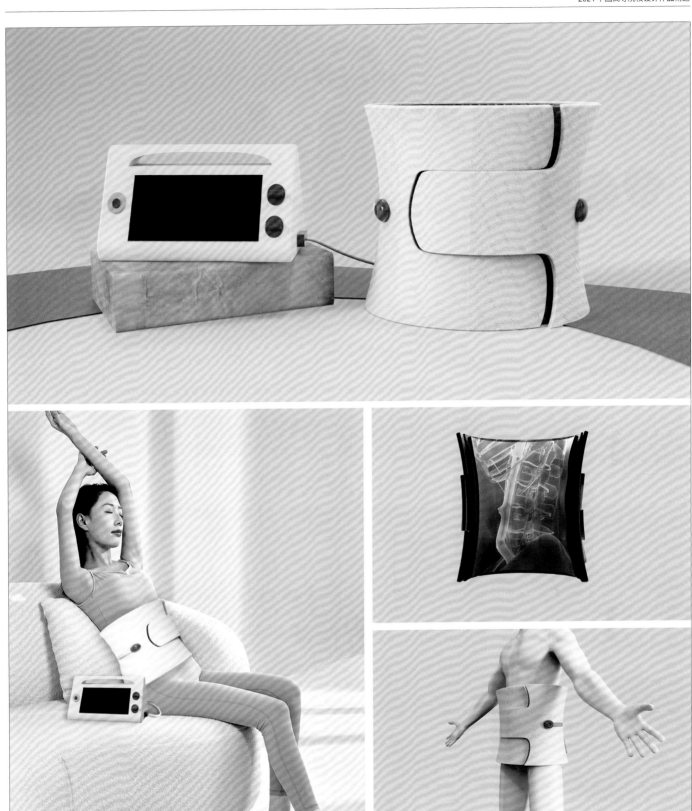

气垫腰部理疗仪

　　本作品的设计理念是以科技为手段，舒适和健康为目标，为患者提供安全、有效、无痛的物理治疗方式。通过改变气体的压力，形成对肢体和组织的循环挤压，达到治疗和预防疾病的效果。

姓名：赵洋　指导老师：吴轲　院校：南昌理工学院美术与设计学院

菜籽油瓶型创新设计

本作品是一款以油菜花为设计元素的中型瓶装菜籽油瓶型创新设计，该瓶身贴合使用者倒油时的动作，使油瓶不易滑落，更好地辅助使用者倒油，同时，瓶口的倾斜还考虑了菜籽油的回流问题。

姓名：包美佳　指导老师：易晓蜜　院校：四川音乐学院成都美术学院

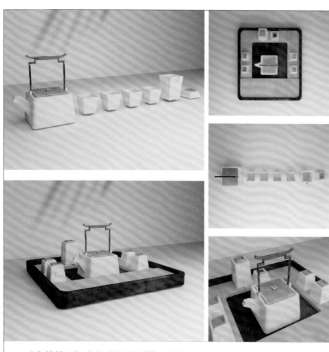

"青莲苍洱"白族建筑系列茶具设计

白族传统民居建筑与陶瓷茶具在设计内涵上都有着对"天人合一"思想的追求，蕴含着对自然的亲近之情，以及中国传统的敬德思想，在功能上也有着一定的共通性，"四水归一"的建筑布局与茶盘的功能属性相契合。本系列茶具便是以白族"三坊一照壁"为设计灵感，打造的一款既具有民族特色、文化内涵又符合现代审美与实用性的产品。

姓名：韩永琪 李彦君 赖晓湘　指导老师：王璟
院校：云南艺术学院设计学院

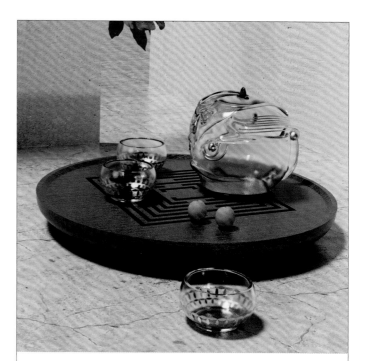

以茶具为载体传承醒狮文化

非遗的保护与发展，不能仅靠政府与传承人的努力，更重要的是走进当下生活。醒狮文化内涵丰富，被视为安详、守护、辟邪、吉祥的神物，以及勇敢和力量的象征。把醒狮文化元素赋予观看醒狮表演的茶具上，让人们在醒狮饮茶的同时产生共情力，而且以茶具为载体，让醒狮文化在生活中得到潜移默化的发扬与传承。

姓名：徐洁婷 吴嘉睿　指导老师：曾智林 王冲
院校：华南农业大学，广东海洋大学

榴牵籽依

　　以石榴为原型，并参考榴园广场雕塑的造型，明确呈现的想法是展示师生关系。左边小杯子代表学生，右边水壶代表老师。石榴的籽粒紧密相连，寓意着老师与学生之间的紧密关系。此外，石榴还象征着丰收和成果，就像老师用心培育学生，期待他们取得丰硕的成果一样。因此，用石榴这一载体来描述师生关系，不仅是一种教育关系，更是一种情感的交融和生命的共鸣。

姓名：吴苑僮 钟科锐　指导老师：熊青珍 毕伟　院校：广东财经大学艺术与设计学院

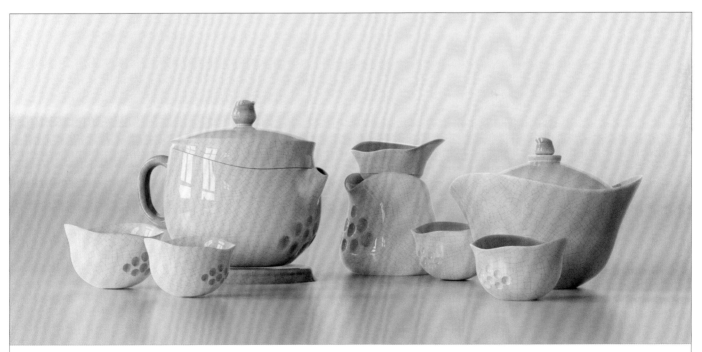

碎琼

　　以保护动物知更鸟为设计灵感来源，采用了鸟身流畅的线条，以有特色的胸前羽毛为造型灵感，结合保护二字的脆弱感，使用看似脆弱却实则坚硬的冰裂纹陶瓷材料进行设计。在满足饮茶功能的同时进行爱护环境家园的呼吁。

姓名：徐钰琦 杨知端 辛佳美　指导老师：孙立强　院校：上海应用技术大学

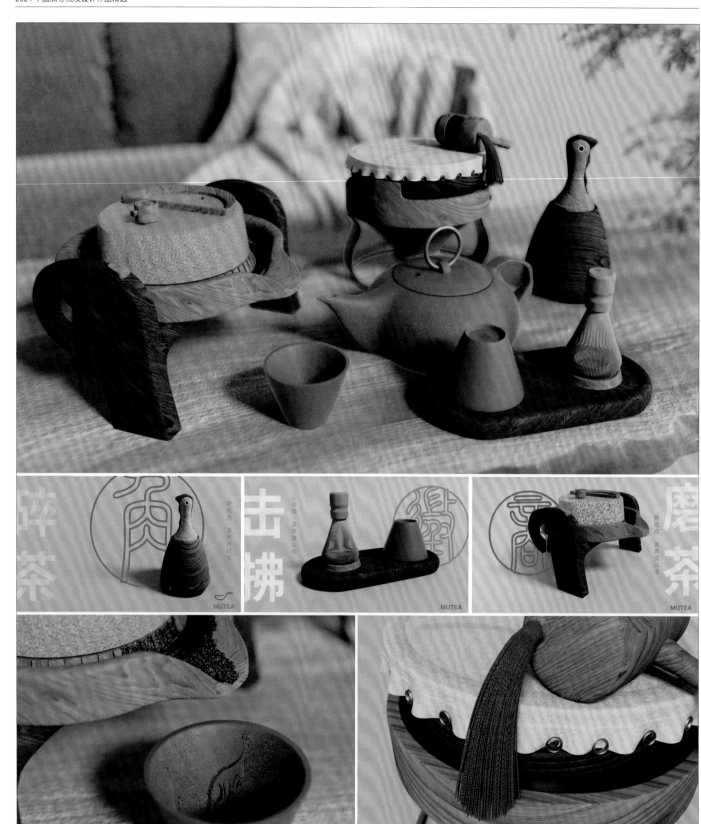

"Mutea" 音疗茶具

Mutea，即"music+tea"，是一套音疗茶具。根据《黄帝内经》，人体是一个完整的平衡体系，疾病的发生主要因"五脏"失衡，而传统"五音"在协调脏器平衡上效果显著。本产品将"五音"疗法融入宋"点茶"流程，用石（金）、木、皮（水）、竹（火）、陶（土）结合"五畜"造型制作茶具，利用茶具在制茶过程中摩擦碰撞而产生的"五音"疗愈人体。

姓名：蔡乐　指导老师：巩淼森　院校：江南大学

山东茶文化礼品设计——以崂山茶为例

 本设计以山东茶文化为核心，融合崂山的山海灵气与东海浩瀚之气，创制了一套既实用又具有地域文化特色的便携茶具礼品。整套茶具线条简洁流畅，材质高端且环保。配置了与茶具配套的 App，能够更好地宣传山东茶文化，规范崂山茶的销售渠道，增加崂山茶的销量，促进乡村振兴。为了增强礼品属性，设计了专属的礼品包装，采用传统海浪纹描绘大海，寓意着吉祥。整体画面和谐雅致，表达出以吉祥之水托举起灵秀之山孕育出"崂山好茶"的美好象征。

姓名：王钰璇 指导老师：于程杨 院校：山东青年政治学院设计艺术学院

基于曼生十八式的紫砂音响文创设计

 本设计是基于曼生十八式的壶型设计的紫砂文创，曼生十八式仅仅是一个统称，并不止十八种。本次设计采用其中三种作为代表。同时，紫砂泥的高透气性会吸音，高气密性的特性更好地起到扩音的效果，一体成型的鼓形腔体可以形成天然的回音壁壶形避免了内部的尖锐共振。

姓名：张爱城 指导老师：李兵 院校：南京工业大学艺术设计学院

"Maria"流沙艺术史系列杯垫

 "Maria"流沙艺术史系列杯垫设计源于艺术史学习灵感。选取拉斐尔笔下圣母像，结合流沙背景，由多种材质纯手工制成。有《椅中圣母》等作品画面，充满人文气息。作者学业之余常手工制作艺术品，此次用流沙工艺，动静结合，用途多样。

姓名：陈荷佳 指导老师：徐腾飞 院校：北京师范大学未来设计学院

"花荷"杯垫设计

 传播黄河流域文化与花丝镶嵌工艺，以敦煌"莲花出淤泥而不染"为灵感，结合乐天文明理念，设计具有"大统"理念的装饰品。采用花丝镶嵌工艺与现代几何线条造型，结合曲线与树脂、金漆材料，制作小巧、便携的杯垫，既典雅又实用，适合不同人群，易于推广传统文化。

姓名：陈治西 指导老师：王方良 院校：深圳大学

茗悦宫心中医奶茶杯套

 中医奶茶杯套的设计灵感来源于中医药文化的深厚底蕴。我们将暖贴技术与传统图案巧妙结合，打造出一款集时尚与实用于一体的饮品保温套。杯套的一部分为暖贴，消费者可以轻松撕下并贴在杯子上，为奶茶提供持久的保温效果。同时，这款暖贴也可以用于身体部位的取暖，为您带来温暖的关怀。

姓名：乔霖 余菲 苏雨泽　指导老师：徐进　院校：中央民族大学美术学院，郑州轻工业大学易斯顿美术学院，中央民族大学美术学院

茶语炉 Tea Aroma Maker

 茶语炉是一件以茶叶作为香薰原料的香薰机，设计灵感来源于在制茶厂感受到的茶叶香气。部分茶叶因外观的瑕疵被轻率地归类为"低档茶叶"，使其香气价值往往被忽略。茶语炉以一种新的视角重新定义了这些茶叶的价值，融合炒茶工艺于香薰之中。同时，试图将"炙茶品香"这一充满仪式感和历史底蕴的生活方式重新引入现代生活。

姓名：朱育靓　指导老师：朱晖 萨日娜 高扬
院校：中央美术学院

"悠韵"玄关趣味收纳产品

 本巧妙融合传统杆秤与现代的家居艺术品。以黄金分割比例设计，造型优雅，微微摇晃间尽显趣味。不仅是实用的玄关置物架，也是家居空间的点睛之笔，彰显独特品位。小鸟与松果的设计略显俏皮可爱，更给生活增添小惊喜。整体采用环保材料，注重可持续性，让家居生活更加健康舒适。

姓名：刘孟雨 黄家漫 梁娉婷　指导老师：张明山
院校：江南大学设计学院

这不是一个餐盘

　　该系列餐盘设计灵感来源于马格利特、蒙德里安、蒙克的经典之作。以马格利特名言为灵感，希望餐具成为艺术化生活一部分。灵感还包括《人类之子》《呐喊》等，通过独特设计使餐盘成为艺术创作媒介，设计还借鉴了蒙德里安的格子图案。

姓名：陈依婷　指导老师：徐腾飞　院校：北京师范大学未来设计学院

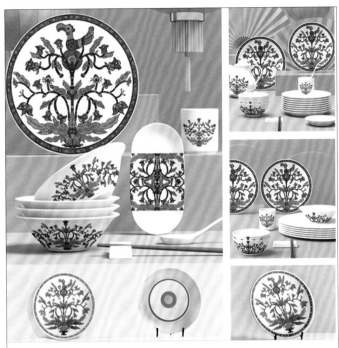

"漆彩库淑兰"陶瓷餐具设计

陕西库淑兰剪纸文化以独特的方式，诠释着中华民族深厚的文化底蕴与艺术创造力。本作品以陕西"库淑兰"剪纸文化为基础，在纹样设计上，提取了"库淑兰"剪纸丰富的色彩和构图，并结合了三星堆青铜神树鸟元素，在实物制作上，采用在陶瓷胎体上髹饰大漆的工艺，实现传统文化在当代陶瓷餐具设计中的应用转化，打造极具文化内涵的餐具设计。

姓名：牟丽莎　指导老师：陈静
院校：四川美术学院设计学院

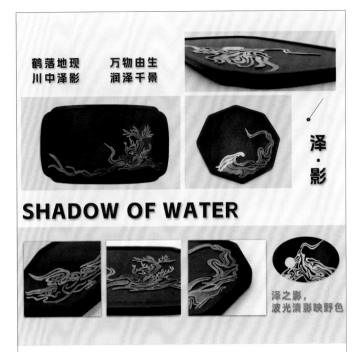

鹤落地现　万物由生
川中泽影　润泽千景

SHADOW OF WATER

泽·影

泽之影，
波光清影映野色

"泽·影"——"鹤临之地"系列茶盘

鹤庆是"泽国水乡"，鹤庆的水润泽了这一方天地，呈现了鹤庆千潭映月、千山不枯、千村润泽之景。该系列作品是以"水中之景"为设计主题，将水中景色映照的山川、水波、祥云、树木为元素与现代艺术创新理念相结合，设计出一系列具有鹤庆地域文化特色的文创产品，展现了鹤庆水乡独特的地域文化和艺术魅力。

姓名：何丹 杨哲宇 李彦君　指导老师：王璟 游峭
院校：云南艺术学院

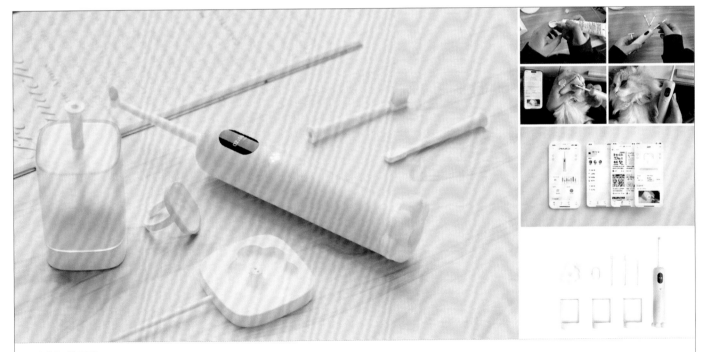

宠物智能牙刷

基于目前健康养宠理念和宠物智能产品市场发展的广阔前景，设计者设计了这款宠物智能牙刷。为优化宠物主人给宠物刷牙体验，此款宠物智能牙刷增添了显示屏设计，可以及时给予宠物主人使用反馈。另外，收纳盒的设计可以帮助宠物主收纳多支刷头，摆放在家中也能起到提示的作用。

姓名：黄松松　指导老师：许晓峰　院校：浙江工商大学艺术设计学院

"携手同心" KTV 麦克风灭火器

在 KTV 的环境中，四周封闭且多易燃物质，火灾发生时，常因蔓延迅速而一发不可收拾。基于此，本作品设计了一款可以融入场景的消防设施，让消防产品可以随手可得。麦克风的底座为循环植物纤维复合材料 PFP，必要时，砸向火源，内含灭火沙，即可立即灭火。

姓名：叶佳欣　指导老师：李雁隆　院校：朝阳科技大学

"苗 Care" 针对久坐的产品系统设计

"苗 Care" 是一款改善久坐一族健康状态的智能化桌面互动产品系统，由小苗盆栽、手环与 App 构成，具备监测并提醒起身活动、久坐状况可视化、亲友互联驱动等功能，能有效帮助用户主动告别亚健康的工作方式，解决久坐问题。

姓名：吴佩珊 张慧霖
院校：江南大学设计学院

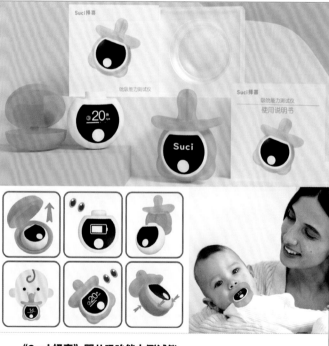

"Suci 择喜" 婴儿吸吮能力测试仪

"Suci 择喜" 是一个婴儿吸吮能力测试仪。针对当前市场上婴儿月龄与奶嘴规格映射标准不够普适的痛点，本作品提出一种通过测量婴儿吸吮力来推荐奶嘴的方法，满足宝妈的精准喂养需求，为婴儿带来了更加舒适、安全的喂养体验。

姓名：颜思闻 张帅 晏子依　指导老师：郗小超 马洋
院校：北京邮电大学

榫卯餐桌

以榫卯结构制作组合式餐桌，整体以"米"字为造型，每个分块通过榫卯结构巧妙地拼接在一起，形成稳固且富有美感的整体。同时桌腿可单独组装成装饰灯。餐桌的每个部分都可以根据需要进行拆卸和组合，方便存储和运输。榫卯餐桌的设计旨在传承和发扬中国传统工艺，同时也满足现代家居生活的需求。

姓名：马金立 黄宇潇　院校：伦敦艺术大学中央圣马丁学院，西南交通大学设计艺术学院

MAGIC 椅

　　在现在的生活中，家具不仅仅是居住空间的组成部分、生活功能的延伸，同时家具也是个人身份的表达，更成为个人品位、生活态度和价值观的体现。本作品相较于我们平时所看到的大多数椅子来说，最明显的地方是缺失了背部倚靠的部分。对于使用者来说，椅背的概念是模糊的，作者通过设计出这种模糊性，意在给予用户更多的参与空间，在此之前我们无法预知这张椅子的最终形态，通过用户个性的发挥将椅背的形式逐渐变清晰，同时这张不完整的椅子也变得完整，不同的用户会拥有一把有自己特征 / 符合自己审美的椅子，体现了参与者的个人审美与个性特征。同时也希望越来越多的人可以注重个人表达和自我实现，鼓励人们展示自我，追求个性。

姓名：侯懿夫　指导老师：高扬　院校：中央美术学院

月华玉照柜

宛若一轮明月悬挂在山间，此柜稳如山石，厚重大方。边框木雕，古朴典雅，几何之美诠释于细节，龙纹玻璃、圆形设计、木雕边框，皆有独特艺术风格。不规则彩绘融入其中，东方美学与西方元素交融。轻触之，岁月温度传，与自然对话。此柜，如山间明月，照亮心路，沉淀岁月。

基金项目：广东理工学院 2024 年度课程教学资源库项目"家具设计"（JXZYK2024031）

姓名：张惠婷　指导老师：林小雅 陈桂玲
院校：广东理工学院

猫咪豆腐块沙发

这款猫咪互动家具的设计旨在为猫咪和主人创造一个充满趣味和互动性的空间，增进宠物与主人之间的情感联系，同时满足猫咪的天性需求。设计多个不同高度的平台，满足猫咪喜欢跳跃和探索的天性，让猫咪能够自由上下活动。

姓名：冯子祐 陈雪娴　指导老师：黄侃
院校：广东省农工商职业技术学院（农业部华南农垦干部培训中心）

中式木制椅

融合现代与传统元素，提取苏式、汉明清等家具传统元素作为设计特点，打造了一款温馨舒适的家具。设计整体呈现棕色和灰白色，榫卯结构的使用更环保。本产品尤适用于亲子家庭，上下都为座位的设计为家庭成员之间的互动提供了理想的场所。

基金项目：广东理工学院 2024 年度课程教学资源库项目"家具设计"（JXZYK2024031）

姓名：李幸如　指导老师：王海鸥 陈桂玲
院校：广东理工学院

榫卯结构小边柜

榫卯结构家具是一种传统的木工工艺，通过榫头和卯眼的搭配来连接家具的各个部件，具有稳固耐用、无须胶水等优点。市场上，随着人们对传统工艺的重新认可和对环保、自然的追求，榫卯结构家具受到越来越多消费者的青睐。此款设计选用了明榫和暗榫两种最基础的榫卯结构进行设计，方便大家一人单独安装。

基金项目：广东理工学院 2024 年度课程教学资源库项目"家具设计"（JXZYK2024031）

姓名：雷童　指导老师：陈盛文 陈桂玲
院校：广东理工学院

"MOPPER"——为老年人定制的地板清洁方案

"Mopper"是一款定位为辅助工具的智能拖把，针对老年人对全自动智能机器的排斥和对大型机械设备的不适感而设计。它旨在帮助老年人更轻松地完成家务。以声波振动为核心驱动技术，并结合人因工程学的设计原则，这是一款高效实用，减轻老年人负担的智能拖把。

姓名：周详睿　指导老师：顾明德　院校：上海科技大学创意与艺术学院

模块化婴童床

市面上现有的婴儿床大多只能满足0～2岁或者2～4岁的婴童使用，选择比较单一且生命周期短，导致了资源浪费问题。此款模块化婴童床可以变换形态以适应婴童身体发育速度，满足从出生到少年甚至成年生长全过程的使用，极大地节约了资源。

姓名：管国郡 王影影 郭敬廉　指导老师：赵玲
院校：广西民族大学

弧影之约

本设计作品的灵感受到校园课室桌子柜桶内部结构矩形空间的启发。这种结构不仅具有实用性，还体现了简约而坚固的美学特征。在现代家居设计中，我们经常追求简洁的线条和实用的形式。因此，设计者将这种几何形状作为设计的起点，用靠背和坐垫连接在一起形成矩形旨在创造出一个既实用又美观的沙发。

姓名：林癸光 周小碧 魏健杰　指导老师：黄侃
院校：广东农工商职业技术学院（农业部华南农垦干部培训中心）

情绪海绵"发泄椅子"设计

随着生活节奏的加快，人们的负面情绪越来越大，所以我设计一个能够承受冲击并帮助缓解情绪压力的椅子，同时确保用户的安全和舒适。椅座和背靠部分根据人体曲线设计，提供贴合人体的支撑。椅子的边角设计为圆润无锐角，以防使用者在发泄时受伤。椅子两侧倍加软质的抓握部位，可供在情绪激动时紧握。椅子底部配备防滑垫，确保椅子在发泄时保持稳固。设计时确保椅子具有较低的重心，防止在剧烈运动中翻倒。发泄方法通过揪、拆、捏、攥、扔，来去掉负面情绪。就像海绵吸水一样，这把椅子能吸收你的不良情绪，让你的心灵得到释放和净化。当你坐上它，所有的烦恼都会被它吸收，只留下平静与安宁。

姓名：刘天琦　指导老师：贾蓓蓓　院校：北京城市学院

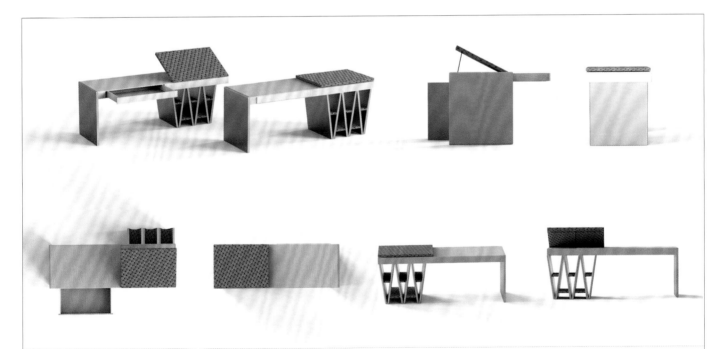

"竹韵铁绘"多功能办公桌设计

本作品将传统的竹编艺术与现代铁艺工艺结合，意在创造出具有当代审美的家具。用竹编设计便利贴板和隔板，抽屉采用隐形设计，打开方式为按压方式。桌子腿采用折线纹，灵感来源于瓦楞纸，稳定性高。便利贴板底下的桌子腿可以滑动，便利贴板可以放平，也可以立起来，可随心改变。这款桌子增加便利贴板的用意为可随时查看计划，增加用户舒适度。

姓名：刘天琦　指导老师：贾蓓蓓　院校：北京城市学院

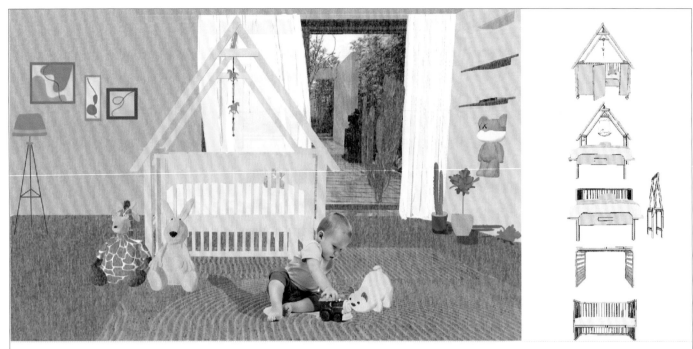

百变小婴

本设计紧扣婴儿床功能造型的主线，基于对用户的需求分析，结合婴儿床的特征，针对现有产品存在实用性较差的缺点，提出变形的改进方法以提高婴儿床的实用性。

姓名：杨春洁　指导老师：杨申茂　院校：天津美术学院

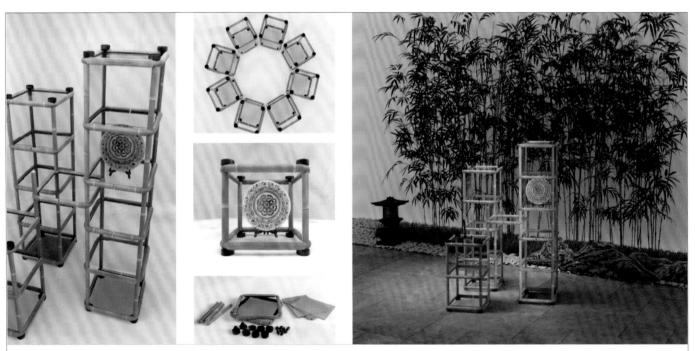

"竹方块"模块化竹制展陈系统

展台系统是展览中不可或缺的元素，也是衬托展品的重要点缀。"竹方块"是一种环保、轻便的小型展陈系统，可以根据需要进行模块化组装，优化了的模块化展台的安装和拆卸程序，竹质为主的材料也为展台环保化、轻量化提供了新的思路。

姓名：王道杨　指导老师：莫娇　院校：同济大学设计创意学院

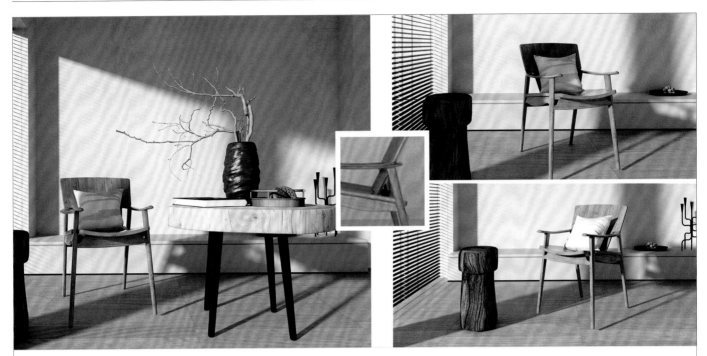

古韵雅座

本款椅子的设计灵感来源于对自然美、简约风格和舒适感受的追求，力求将传统工艺与现代审美相结合，创造出一种既具有文化底蕴又符合现代生活需求的椅子。设计旨在传达一种简约、自然、舒适和和谐的生活理念，通过对材料、工艺和设计的精心选择和处理，希望能够为用户创造一个既美观又实用的空间环境，让人们在繁忙的生活中找到一份宁静和放松。同时，也希望通过这款椅子传递出对传统文化的尊重和传承以及对环保和可持续发展的关注。

基金项目：广东理工学院 2024 年度课程教学资源库项目"家具设计"（JXZYK2024031）

姓名：黄欣怡　指导老师：陈桂玲 陈盛文　院校：广东理工学院

"栖晚"适老化床头柜设计

本作品"栖晚"是以新中式为风格特征，寓意心灵栖息于晚霞的绚烂之中，同时晚照也指引着归家的路，代表对美好事物的向往与追寻，以及内心的安宁与归宿。设计目的在于希望老年人能在使用过程中找到内心的归宿。材料采用胡桃木，实用性与美观性结合，耐腐蚀，旨在老年人提供更多的便利与舒适度，帮助他们更好地应对生活中的各种挑战。

基金项目：广东理工学院 2024 年度课程教学资源库项目"家具设计"（JXZYK2024031）

姓名：吴柳霏　指导老师：陈桂玲 王海鸥　院校：广东理工学院建设学院

木韵流转

 本设计名称为木韵流转。椅子的榫卯结构的应用，既体现了中国传统家具制作的精湛技艺，又确保了椅子结构的牢固与耐用。椅子的圈状设计，符合人体工学原理，提供了舒适的坐姿体验。同时，可旋转的功能设计和多种储物功能的增加，使实木座椅不再只有单一地作为坐具使用，以满足消费者在不同场景下的使用需求。

基金项目：广东理工学院 2024 年度课程教学资源库项目 "家具设计" （JXZYK2024031）

姓名：张豫南　指导老师：陈桂玲 陈盛文　院校：广东理工学院

海洋之星儿童座椅组合椅

 设计以简洁的正方形的五块板组合而成，用拼接式的方式让用户方便收纳以及让用户更好安装和更好地灵活运用，且在不同的位置上安装板材以满足不同的需求。通常椅子的设计就是单单一把椅子而设计者的想法是当你不想用的时候它可以成为装饰品而不是摆在家里的闲置用品，不同的方式形成不同的功能，让它成为艺术品而不是落灰的家具。

基金项目：广东理工学院 2024 年度课程教学资源库项目 "家具设计" （JXZYK2024031）

姓名：苏嘉滢　指导老师：陈桂玲 林小雅　院校：广东理工学院

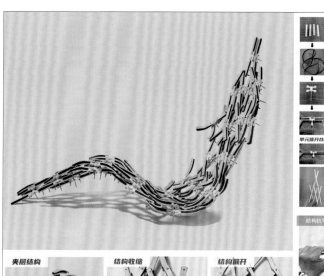

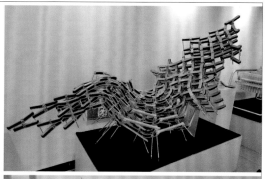
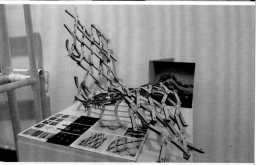

"破茧成蝶"变形躺椅

封闭式"格子间"，给人带来拥挤、狭窄、犹如被笼子锁住一样的机器生产环境；开放式"办公间"，并没有真正消除"等级和秩序"，而是强行剥夺了员工自由的"尊严"。办公屏障：为保证人们在办公环境中不受外界影响，隔离罩具有隔音降噪的功能，保证私密性，为用户提供一个半封闭、高度集中的私密空间。摇椅：这种状态打破了办公室里人与人之间的分隔感，每个人都把自己的隔离罩取下，折叠成摇椅，创造互动，促进交流。

姓名：马江言 张浩天 吕湘楠　指导老师：董建　院校：河北大学 - 中央兰开夏传媒与创意学院

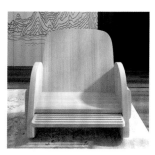
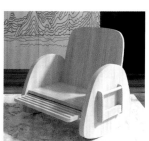
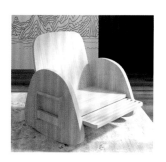
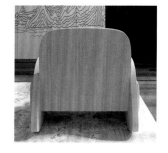
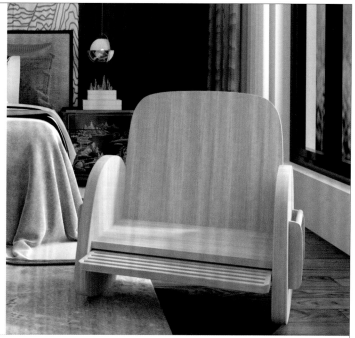

摇椅

这把摇椅设计风格简约，符合大众审美。两侧打造了能够收纳书本、杂志、玩具等物品的收纳空间，方便了消费者坐在椅子上拿取和收纳书籍，坐面前方延长了一块板材，为消费者提供放脚的空间，大大提高了座椅的舒适度。

基金项目：广东理工学院 2024 年度课程教学资源库项目"家具设计"（JXZYK2024031）

姓名：罗紫铭　指导老师：陈盛文 陈桂玲　院校：广东理工学院建设学院

"惟适之安"适老化床头柜实木家具

此款床头柜以"适"为核心，深入诠释了适老化设计的真谛。它摒弃了简单的扶手添加的适老化设计，致力于让使用者在使用过程中忘却岁月的痕迹，享受如常的舒适与安心。床头柜四脚柱巧妙地借鉴了传统古建筑的"侧脚收分"手法，不仅增强了柜子的稳定性，更在视觉上呈现出一种大气且舒展的美感。它不仅是一件家具，更是一种生活态度的体现，让人们在日常生活中感受到无微不至的关怀与尊重。

基金项目：广东理工学院 2024 年度课程教学资源库项目"家具设计"（JXZYK2024031）

姓名：卢婷　指导老师：陈桂玲 陈明晨　院校：广东理工学院建设学院

望山水

本作品取中国古代山水之韵，在设计上强调"宜设而设"，即根据生活实际需求进行设计，避免过度装饰，追求简约而不简单。作品注重空间的动静相宜，以及与自然环境的和谐统一。

基金项目：广东理工学院 2024 年度课程教学资源库项目"家具设计"（JXZYK2024031）

姓名：钟妹 谷苗 黄雅静　指导老师：王海鸥 陈桂玲　院校：广东理工学院建设学院

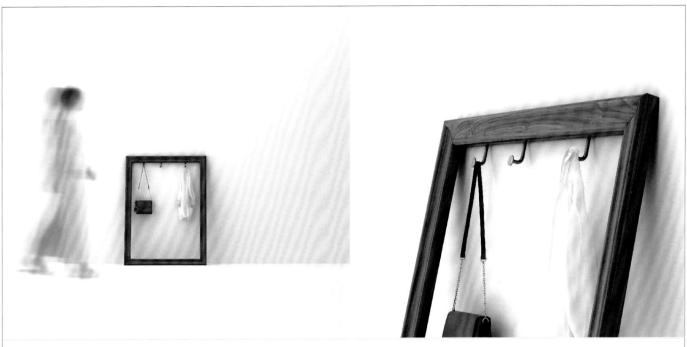

画框（衣架）

作品以浪漫的视角感知衣架作为家居用品的角色，其不应只是衣物简单的堆叠与挂放，同时也可以是室内空间一道独特的风景与精美画作。作品强调设计的美学性、先锋性与实验性，为家居艺术化打开了新视野。

姓名：磨炼　院校：广州美术学院工业设计学院

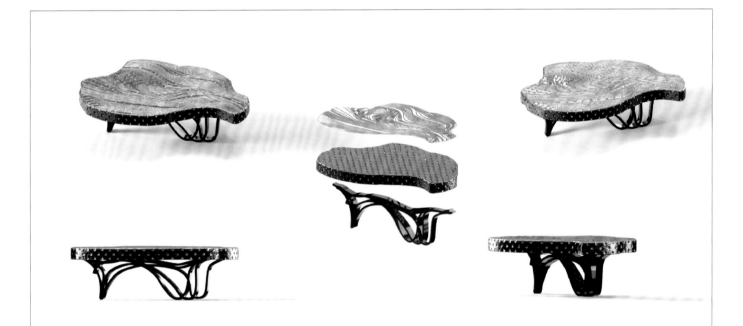

藤铁艺术茶几设计

该设计的灵感来源于日落河流的自然之美并将其融入家居生活之中。藤铁材质工艺的运用，既保留了自然材料的原始感，也添加了现代工业设计的精致和实用。桌子表面由上色的藤条编织而成，色调为暖色，线条如流动的河流，流畅自然，不仅增强了桌子整体美感也寓意着生活的灵动和变化。桌子台面由金属制成易产生反光效果，模拟河面上的光点。整个产品意图展现出对自然之美的追求，同时融合了现代家居的视觉美感。

姓名：徐京豫　指导老师：贾蓓蓓　院校：北京城市学院

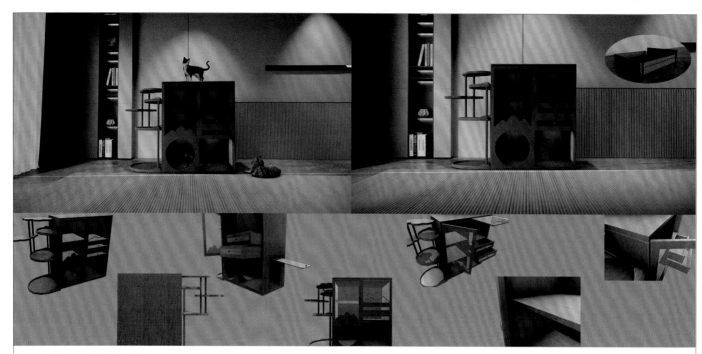

山云柜——宠物友好柜类

整套家具以实木为主，运用山与祥云的设计元素。山在中国传统文化中占有举足轻重的地位，其坚韧不拔的特点象征着力量与信仰。祥云吉祥、美好、高远和神秘，象征着祥瑞的云气，传说中是神仙所驾的彩云，代表着吉祥。融合宠物友好家具的设计，添加了爬架、宠物窝、磨爪板等功能。结构方面添加了榫卯结构，如燕尾榫等。

基金项目：广东理工学院 2024 年度课程教学资源库项目"家具设计"（JXZYK2024031）

姓名：付以末　指导老师：陈盛文 陈桂玲　院校：广东理工学院

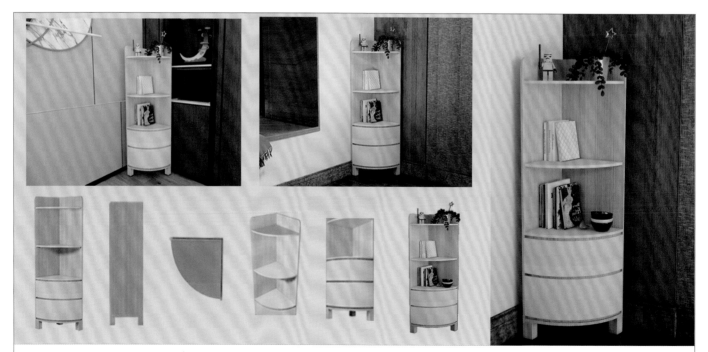

简凡

在家居空间中常有空间无法得到合理的利用的痛点，而角柜的存在能够很好地解决此类问题。它呈圆弧形能防碰撞，榫卯拼接木板，有三层空间，底层可作床头柜，还有两个抽屉的内部用全拉出钢珠滑轨，易安装省空间承重力大，实现一柜两用，充分利用空间。

基金项目：广东理工学院 2024 年度课程教学资源库项目"家具设计"（JXZYK2024031）

姓名：蔡铠蔓　指导老师：陈桂玲 陈明晨　院校：广东理工学院

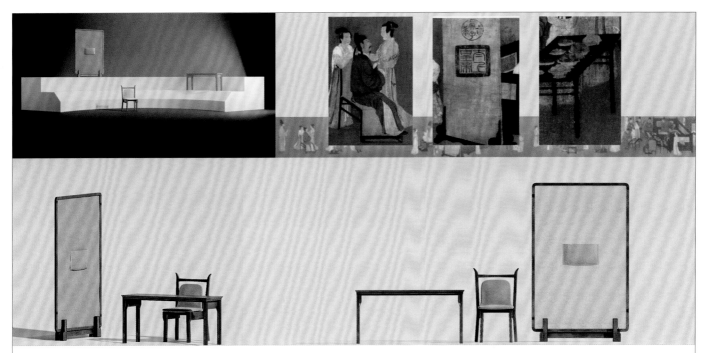

基于艺术名作的传统家具再创新

本作品是基于艺术史名作《韩熙载夜宴图》的家具现代化再设计，试图完成传统文化的再创新。创作过程以图中的家具形式为基础，用现代化设计方式创新，希望创造出有传统文化内涵和现代审美观念的新家具形式。

姓名：张旭　指导老师：徐腾飞　院校：北京师范大学未来设计学院

花朵沙发

设计以简约为主题，追求美观和舒适，采用藤编和铁艺相结合的工艺。上部分的花朵形状是采用了桃花的外形元素用藤编的工艺打造出来，既美观还可以提供舒适的体验。下半部分的凳腿采用了铁艺的工艺加以中国结的元素，设计美观的同时还具有稳定性和支撑力。

姓名：梁梦洋　指导老师：贾蓓蓓　院校：北京城市学院

基于自然形态的参数化家具设计

　　该系列家具设计运用参数化方法，描述出不规则又具有一定规律的自然几何美感。其运用的分形几何是在数学基础上形成的设计美学理念，相比传统图案、样式与设计模式，充分利用技术知识特性，使其在家具设计中具备绝对、独特的优势。本次设计是分形几何在家具设计上的探索，包含椅子、桌子、屏风和落地灯的整套家具设计。

姓名：张永乐　指导老师：侯敏枫　院校：上海应用技术大学艺术与设计学院

折思

　　本设计是一套具有折纸特色的系列家居产品，包含茶几、花瓶和水杯的组合，其外观参考 Kresling 折纸的半折叠结构形态，采用了 3D 打印和钣金折弯的方式制作产品实物，嵌合完美，造型精致，最终呈现了应用折纸艺术的系列家居产品设计的工程实现成果。

姓名：许依诺　指导老师：刘永瞻　院校：北京航空航天大学机械工程及自动化学院

积木椅

这把二次改造的木质椅子，椅面采用彩色积木拼接而成，旨在通过色彩的多样性和积木的可塑性，传递出创新与活力。彩色积木不仅为椅子增添了视觉美感，也象征着生活的多姿多彩和无限可能。通过色彩的碰撞与积木的拼接，创造出既实用又充满童趣的家具。木质的温暖与积木的活泼相结合，为空间带来活力，积木可拆卸活动，象征着无限可能与创新精神。

姓名：王朕　指导老师：贾蓓蓓
院校：北京城市学院

城堡主题洞洞板收纳架

该产品是针对 12 ～ 35 周岁的女性设计的一款外观创新桌面立式的洞洞板收纳产品。

该设计以城堡为主题，提取了城堡的外观、人物等特征元素运用到洞洞板的设计之中，在方便收纳的同时，优美的外观使使用者有更好的体验，使生活变得更加轻松愉悦。

姓名：杜晓玲 尚梦瑶 徐钰琦　指导老师：殷陈君
院校：天津城建大学城市艺术学院，上海应用技术大学艺术与设计学院

与物联网连接的智能婴儿床设计

以减轻父母照顾婴儿时的压力为设计出发点，设计出一款多功能性的智能婴儿床产品。以 STM32F401 为主控芯片，利用生物雷达芯片、温度传感器、声音监测传感器和摄像头等完成对婴儿的监测，同时具备做出安抚的功能。在数据传输上与家庭物联网系统、用户智能终端设备相连接，并且在设计上将其拓展为单人靠椅的形式，延续了产品生命周期。

姓名：丁旭　指导老师：张文
院校：赣南师范大学

模块化公共座椅

模块化公共座椅设计基于"人性化、灵活性、可定制性"的原则，通过模块化组件的组合和拆分，实现座椅的快速搭建、调整和重新配置。这种设计不仅提高了座椅的适应性和实用性，还降低了维护成本，延长了使用寿命。

姓名：邹睿　指导老师：刘恒
院校：吉林艺术学院

春夏秋冬

本作品是四幅描绘东北地域四季变化的纤维壁毯。画面以东北的四季变化为主题，使用棉线和马海毛两种不同质感的材料，平滑的棉线和朦胧的马海毛的对比使整个画面变得有层次，生动且对比鲜明，通过不同的线条走向，生动地展现了东北地区春夏秋冬的特点。作品在创作中使用了高比林工艺，平编技法。这是一件充满想象力和创造力的作品，展现了作者对东北春夏秋冬四季变化的独特理解和表达。作品的每一处细节都充满了生机和活力，让人不禁感叹大自然的魅力和力量。

姓名：李易珊　指导老师：宋海峰　院校：吉林艺术学院设计学院

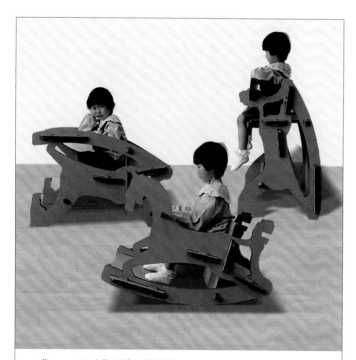

"Pony Chair"儿童三趣座椅

本作品设计的初衷是想设计一款可供儿童玩乐的摇椅，但又不希望它仅仅是一把摇椅。所以设计者通过学习改进，给椅子增加了儿童餐桌和儿童安椅的功能，希望该设计可以在提供乐趣的同时适应更多场景的使用。

姓名：王艺璇 王睿　指导老师：徐新
院校：天津美术学院

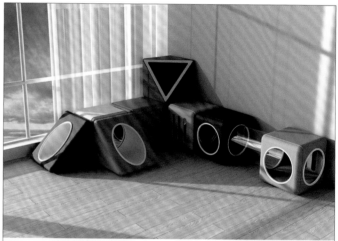
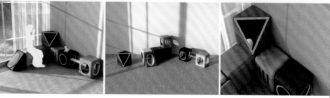

人宠共乐——积木模块化猫窝设计

本产品的灵感来源于孩童时期的积木玩具，将积木中的搭建玩法与猫窝相结合，材质的选择上使用了比较柔软的毛毡作为猫窝的表面，人们能够通过自己的想象力来自由搭建属于自己与猫咪的乐园，还可以根据自身家庭的空间来自由摆放，为生活增添幸福感。

姓名：李朔 莫锡怡 陈泽纯　指导老师：黄侃 谭衫
院校：广东农工商职业技术学院

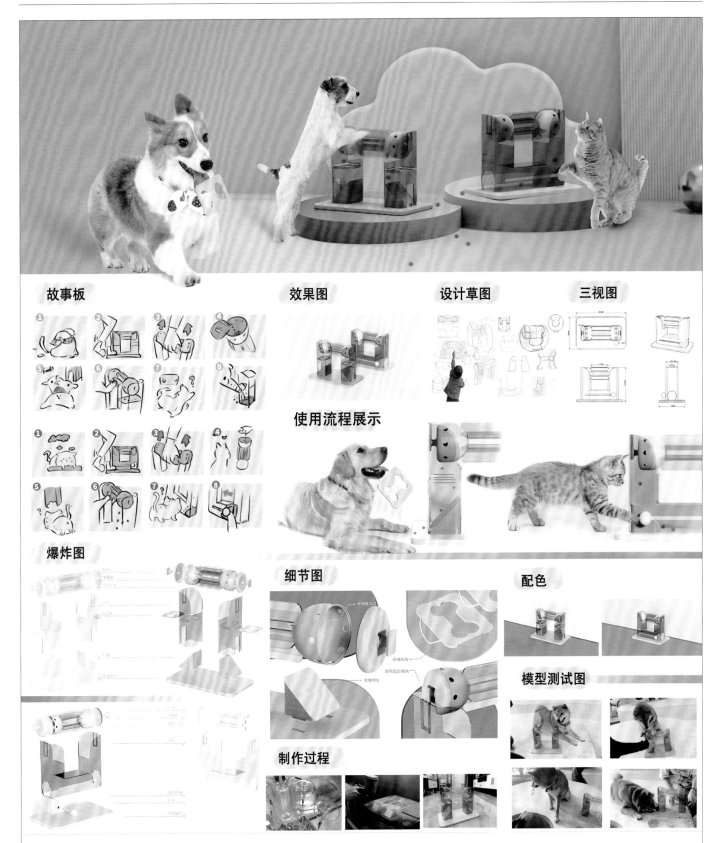

故事板

效果图

设计草图

三视图

使用流程展示

爆炸图

细节图

配色

模型测试图

制作过程

"乐在其中"递进式宠物漏食玩具

通过对猫与狗不同的动作习性研究，结合现代家庭养宠习惯，设计出两款递进式宠物漏食玩具。宠物通过拨动滚轮获得部分食物，猫狗分别通过推拉圆球、叼咬隔板获得二次食物奖励。首先，本作品解决了宠物因快速或过度进食导致的健康问题；其次，缓解宠物因主人暂时离家而产生的焦虑情绪；最后，促进了宠物与主人间的情感交流。

姓名：管静文 陈茵茵　院校：广州商学院艺术设计学院

游戏一：几何识别

游戏二：磁吸七巧板

游戏三：材质碰撞

"兔博士"学龄前视障儿童玩教具设计

本作品通过颜色、材质、触觉匹配，使视障儿童逐步建立基础认知。设计几何识别游戏，从"点线面"和不同的明亮的颜色进行区分几何图形与引导视障儿童进行识别。七巧板引导儿童领悟图形的分割与合成。材质碰撞游戏通过触觉传达弥补视障儿童在玩具上的缺陷。

本作品通过物体特征强化、变化、重复、重组等，引导儿童辨别与干预，还原儿童一个美好彩色的世界。

姓名：徐洁婷　指导老师：曾智林 胡新明　院校：华南农业大学，广东海洋大学

"三原色"模块化调色玩具

婴儿对世界的认识是从颜色开始的，"三原色"是一款基于三原色理论设计的模块化儿童调色玩具，每个滑块内设 NFC 色彩变化模块，分为基色模块＋显示模块。当一组模块贴近时，滑动调节控制杆调整颜色比例，显示模块会显示混合后的颜色，并播放色彩名称、英语的提示音，以及相应颜色的水果。答对题目所获取的积分可以用来喂养宠物"嘟嘟"。

姓名：管国郡 王影影 郭敬廉　指导老师：赵玲
院校：广西民族大学

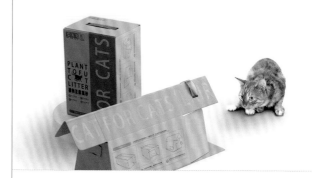

Cat for cats' lair

该猫砂包装设计为宠物猫主人提供了一个可将外包装通过简单折叠变为流浪猫小屋的方案，而且不增加多余的成本，经过简单的折叠后，可以将爱传递给无家可归的流浪猫。

姓名：刘佳豪 魏天宇 林翰贤　指导老师：邓卫斌
院校：湖北工业大学工业设计学院

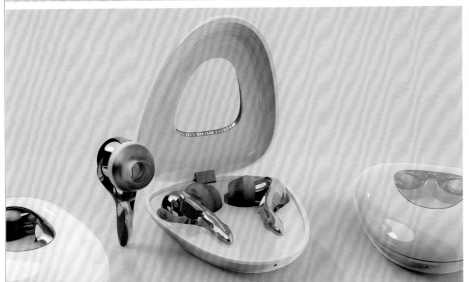
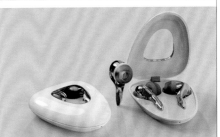
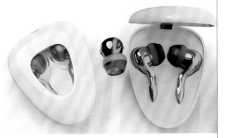
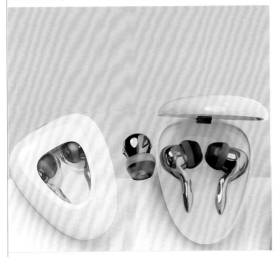

"听芽"艺术蓝牙耳机设计

　　该产品的设计灵感来源于种子发芽破土而出的情景，将耳机的使用功能联想到"听到种子发芽的声音"，希望带给使用者独特的使用体验，传达出清新的自然生命力。产品使用冷色系配色，进一步提升产品的视觉观感及使用的高级感，塑造出具有稳定节奏感及视觉观感的产品气质。在耳机盖中央采用透明材质，意像水一样清澈、安静，让使用者在聆听音乐时可以享受在自己的休闲娱乐、学习工作氛围当中，最终达到提升该款耳机产品的造型及使用层次感的效果。

姓名：辛晟　指导老师：贾蓓蓓　院校：北京城市学院

基于新印象点彩派的乐高玩具设计

　　本设计融合乐高产品与新印象点彩派的特色，以圆形光滑板件为主要零件，在黑色底板上创意拼搭像素画，其与新印象主义艺术中的点彩画高度契合。产品从保罗·西涅克的两幅经典画作中取材，让玩家在拼搭过程中再现画家作画的过程，兼具拼搭体验和观赏价值。

姓名：王宇彬　指导老师：徐腾飞　院校：北京师范大学未来设计学院

"妆点"彩色记号笔

当今社会中,化妆已经成为女性生活中的重要部分,化妆品丰富的色彩和多样性不断启发人们的创造力。设计灵感来源于女性化妆品,致力于将独特妆感体验融入日常文具用品中,为用户带来更丰富、个性化的书写体验。

姓名:磨炼 石尚华　院校:广州美术学院工业设计学院

御鹿吟

仙人御鹿的形象是自己置身于快节奏时代下,被生活琐事牵绊,时常感到迷惘,借吟奏对与花鸟鱼虫相伴,与天地万物共鸣的仙人生活幻想,忘却凡尘的烦恼与忧愁,专注当下的美好与宁静。当然,幻想过后依旧要面对现实,生活虽然充满琐事,但只要保持一颗平静的心,就能在这喧嚣的尘世中找到属于自己的宁静与和谐。

姓名:张泉林　院校:西安美术学院

适配你的脸型

鹅蛋脸　　　圆脸　　　方脸

定制化运动眼镜

通过计算设计和参数化建模技术，我们实现了眼镜的精准定制，确保每副眼镜都能完美贴合用户面部特征，提高佩戴的舒适性和稳定性。眼镜可以在日常使用和运动使用之间轻松切换，特别解决了校园运动员更换眼镜时的不适应问题，满足多场景需求。硅胶部件设计了参数化纹理，提升了通风性、舒适度和防护性能。

姓名：周柯宇 陈瑾 薛琳元　　指导老师：周鼎　　院校：南方科技大学系统设计与智能制造学院

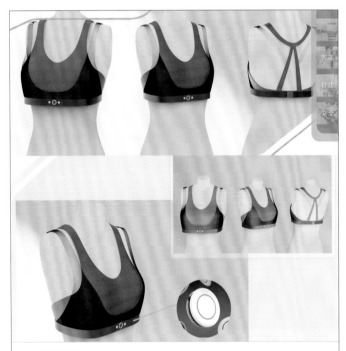

智能监测内衣

该产品为智能监测型内衣，围绕健康可持续主题，将智能化内衣与手机 App 交互相结合。设计以功能为主，兼具设计与美感，为重视女性健康和重视乳腺健康增添力量。

姓名：张进 张零凌 赵海萍
院校：上海应用技术大学

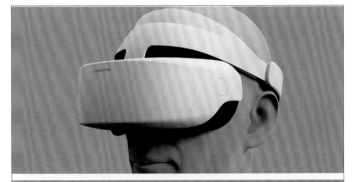

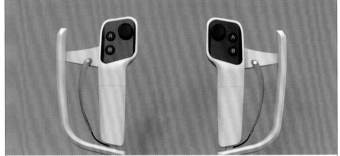

医疗头戴式 VR 眼镜设计

随着虚拟现实（VR）技术的发展，VR 逐渐走入医疗领域，但市面上大部分 VR 产品更偏向于娱乐领域，忽略了轻量化、保护性等要素。此款医疗头戴式 VR 眼镜采用包覆式设计，减少医疗患者在操作时的晃动，避免伤害；简洁的造型配合简单的色彩，更加突出医疗产品的特征，突出亲和感。

姓名：束业超 李凤至 黄丽婵
院校：大连工业大学艺术设计学院，江苏大学艺术学院，江苏大学艺术学院

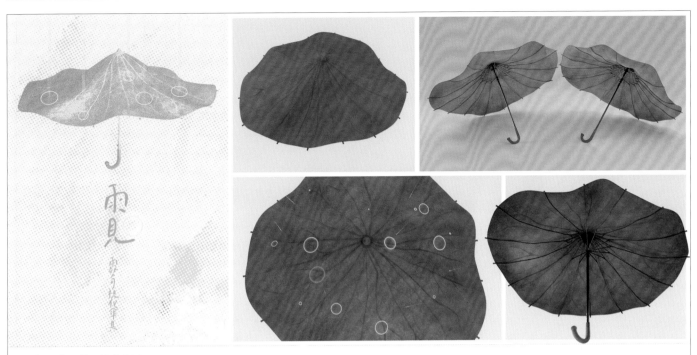

"雨见"雨势可视化伞具

　　这款雨伞的设计灵感来源于童年记忆和传统故事中用荷叶遮雨的形象，通过将荷叶的外观与现代雨伞相结合，赋予产品一种独特的视觉效果和情感共鸣。它不仅是一把功能性雨伞，更是承载童趣与想象的艺术品。荷叶形状的伞面设计，雨滴落在伞面上时形成的星星点点的视觉效果，给人一种如同置身于雨中童话世界的感觉。

姓名：李武双 黄书涛　　指导老师：沈琼　　院校：东华大学机械工程学院

无形之声

　　作品灵感来自"大音希声，大象无形"，其意在于强调事物发展过程中，无声胜有声和无形的内在本质。以此，作品通过艺术形式探讨外在表象与内在本质之间的生命哲学。创作过程中以苹果自然腐烂后的骨相为原型，以紫铜为主要材料，通过手工锻打的方式，使作品呈现出凹凸质感，进一步表现了作品"骨相"，激发观众们的感受。

姓名：刘建才 谢焘 李彦君　　指导老师：王璟
院校：云南艺术学院设计学院

意外

　　这组作品运用了白族传统铜器锻造工艺，通过一系列的锻打加工过程来制作铜器。其工艺特色在于其精湛的手工技艺和独特的文化内涵。这组作品的造型源于铜器锻造工艺探索实验中意外敲出的肌理，设计者将这种肌理规整总结后展现在了5件大小不一的铜器当中，并在锻打完成后在5个铜器上分别进行金属着色，使其拥有不同的质感。

姓名：王焕楷　　指导老师：孙铭瑞 胡淑媛
院校：景德镇陶瓷大学

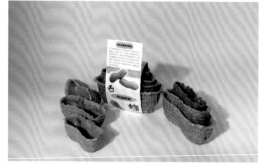

"织植纸制"可持续种植项目

社区可持续种植实验室旨在通过可持续的种植方法促进环境保护和资源利用。关于花生壳花盆，指的是利用花生壳制作的花盆，以替代传统的塑料或陶瓷花盆，从而实现资源的再利用和循环利用。这种做法符合可持续发展的理念，因为花生壳是一种天然的生物质废弃物，通过将其转化为花盆可以减少对传统原材料的需求，同时降低废弃物对环境的影响。

姓名：谭露斯　指导老师：王蕾　院校：佛山大学工业设计与陶瓷艺术学院

"哈尔滨欢迎你"宣传三折页

本设计灵感来源于哈尔滨市获得 2025 年第 9 届亚洲冬季运动会举办权，以及 144 小时过境免签政策，是以亚冬会为主题的哈尔滨旅游宣传设计。本设计运用了 Photoshop、3D MAX、剪映等软件，以三折页的形式呈现，具有制作成本低、宣传范围广、小巧便携等特点。页内包含哈尔滨知名旅游景点与东北特色菜，文字包含中、英两种。

姓名：秦童
院校：哈尔滨传媒职业学院创意产业分院

希楞柱手工日历

本产品将鄂温克族游猎时驻扎的帐篷——希楞柱与台历相结合。帐篷部分需手工"搭建"，具有体验的乐趣。鄂温克族作为我国最后的游猎民族，希楞柱作为他们迁徙时的住所，承载着珍贵的文化记忆。在城市化不断提速的当下，鄂温克族人民逐渐融入城镇，民族独特性正在消逝，本产品希冀以这种方式留存鄂温克族独有的民族文化。

姓名：吕陶陶　指导老师：姚江
院校：南京工程学院

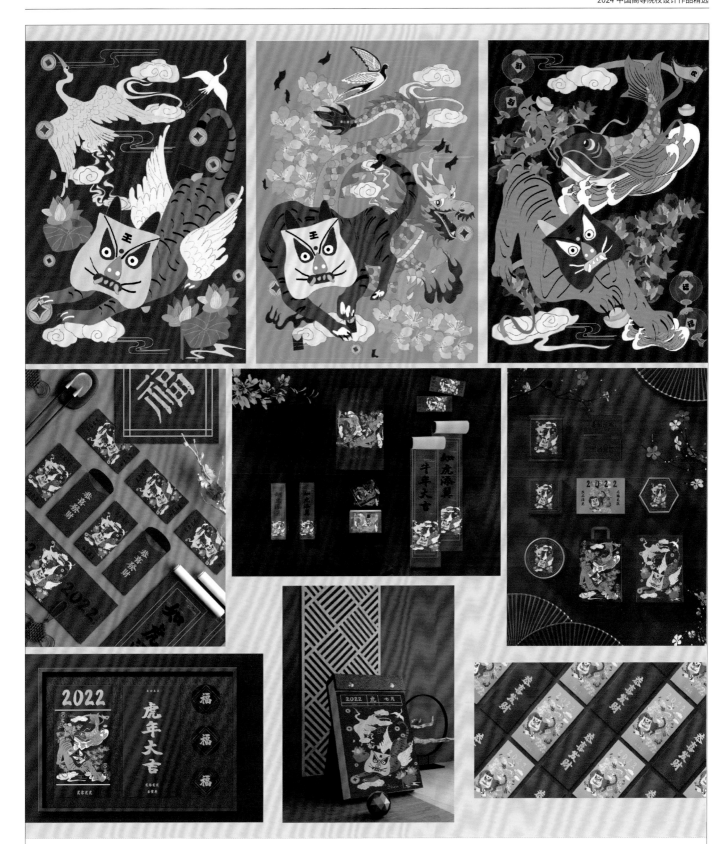

"淮阳虎"文创产品设计

　　"淮阳虎"春节系列文创产品设计从中国传统虎年生肖入手，以河南淮阳布老虎为设计原型，辅以虎年相关的喜庆元素，如象征喜庆的铜钱、红包，寓意幸福美满的桃花、牡丹，代表吉祥如意的祥云、福字等，将成语"如虎添翼""生龙活虎""虎年大吉"进行插画设计，色彩搭配鲜艳明丽，文创产品以红包、春联、台历、新年礼盒为主，充满节日氛围。

姓名：张昕　院校：广州工商学院美术学院

锦鲤颂红运

　　作品以锦鲤、龙门、金狮头、江苏地标为主要元素，加以点线面，增加画面韵律美。作品制作结合非物质文化遗产——红蓝印花布，与多件物品画面呼应，和谐统一。另外，该文创在细节处多有新意——拼图钥匙扣、"开门大吉"三开门礼盒等，吸引观者的同时，也传播了文化。

姓名：赵婷婷　院校：南通理工学院信息工程学院

京剧黑胶原声唱片再现

　　该项目历时 5 年，将京剧艺术名家的珍贵黑胶唱片进行黑胶转录和网络传播，通过数字化手段传播和弘扬中华国粹京剧的文化传统。内容涵盖京剧中生、旦、净、丑 4 个行当中的梅兰芳、杨小楼、郝寿臣等 13 位艺术家上百首作品，功能包括词曲同步、收藏转发、珍贵图像展示等功能，通过在线 H5 方式使京剧爱好者随时随地聆听珍贵的曲目，体验京剧艺术之魅力。

姓名：吕燕茹　　院校：北京工商大学设计与艺术学院

三月三龙舟文化香座

　　这款三月三文化香座以赛龙舟为设计灵感，中部突出展示，凸显了三月三文化元素；底部呈现蓝色河流、山峦和房屋，彰显浓郁文化氛围；香座的实用性设计，便于用户日常使用，并在使用中传播三月三赛龙舟文化。

姓名：张中阳 谢颖
院校：温州技师学院

生命之隙

　　这组作品以剑川非遗土陶为载体，运用几何化设计手法，巧妙融合传统与现代元素，展现出独特的艺术风格。在平滑黑陶上随机突出的小孔，不仅寓意着对生命的敬畏，更象征着向上而生的强大力量。作品整体随性而不失优雅，神秘黑色与优雅线条的组合赋予其强烈的节奏感与韵律美，是剑川非遗土陶在器型设计上的重大突破。

姓名：薛文涵 张楠楠 段子玲　　指导老师：李海华 董志明
院校：云南艺术学院设计学院

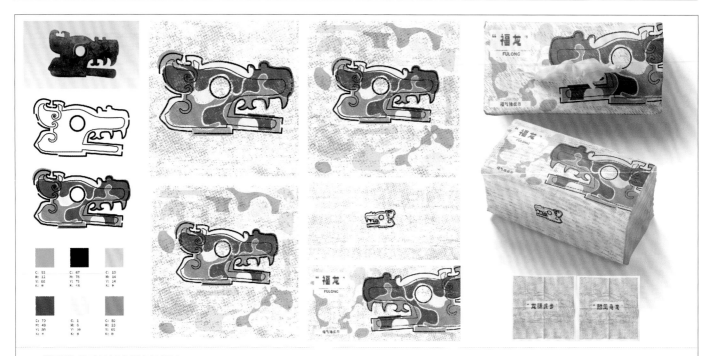

"福龙"趣味抽纸文创产品设计

以金沙遗址博物馆中的铜龙首为设计元素，每张纸巾都印有与龙相关具有吉祥寓意的成语，使得用户在使用抽纸时，有"抽出祥瑞"的体验。

2023 年省级大学生创新创业训练计划项目《基于四川省传统村落地域性的文旅服务设计与实践》，项目号：S200310654016

姓名：王一灼　院校：四川音乐学院成都美术学院

"青绿"系列文创产品设计

本组文创产品以中国传统青绿山水画为创意来源，将山川之美、草木之秀融入现代家居用品——台灯、加湿器设计之中，使用环保材料，结合传统工艺与现代技术，使产品兼备审美性与实用性，将"青绿山水"转化为具体可感的视觉文化符号，也让受众感受到中华传统文化的韵味。

姓名：康礼凡　院校：安康职业技术学院

"蚌埠日记"地方博物馆文创产品设计

　　"日记"是关于时间的叙事载体，博物馆就像城市的日记本，记录城市的变化。本系列作品提取博物馆文化展览系列中代表性物质文化符号和非物质文化符号，如文化遗产中的双墩刻画符号、陶器纹饰，民俗文化中的形意拳，饮食文化中的烧饼夹里脊等，通过挖掘内在文化价值和社会价值，将人文情怀输出最大化，提高了博物馆的附加经济效益、互动体验，促进了文化传播。

姓名：曹宋艳　院校：安徽科技学院人文学院

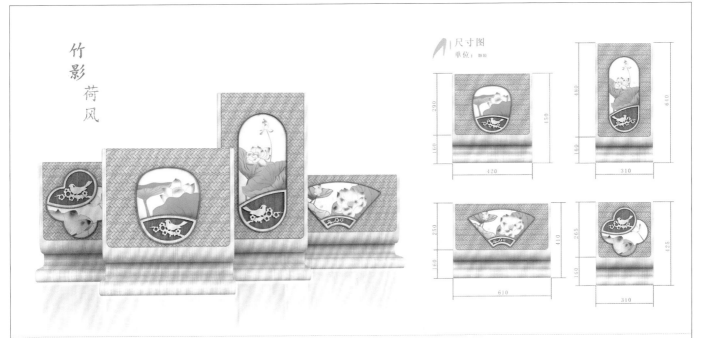

"荷风竹影"新中式桌面装饰置物台

　　本产品是一套桌面装饰置物台，其设计灵感来源于一次竹林里听着鸟鸣、欣赏荷塘的小憩。产品主体采用竹材质，外形以中式窗花和扇子为蓝本，吸取中国画的表现手法和点、线、面的表达方式，扇面采用荷花形态，扇面下部采用镂空梅花和喜鹊造型的装饰，并辅以曲线造型和中国传统梳妆镜结构，底座凹陷处可放置物品。

姓名：罗臻　院校：三明学院艺术与设计学院

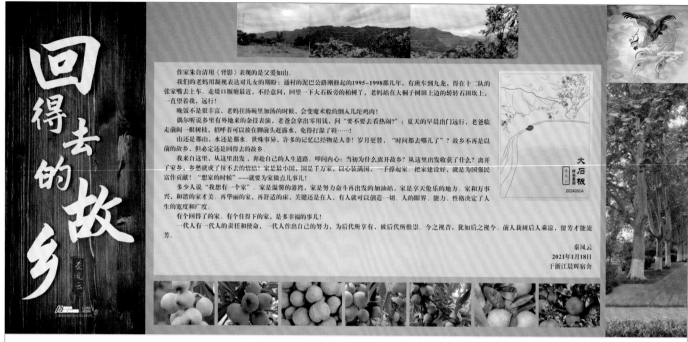

回得去的故乡

有个回得去的故乡，是件很幸福的事儿。想家的时候，总想为家做点事儿，作幅画，加上文字，以传承良好的家风，起美化教化作用。图顶端是家门前的山脊图片，底端是家乡的物产——枇杷、脆李、柑橘。体现《兰亭集序》中的"仰观宇宙之大，俯察品类之盛"。右侧是一只美丽的凤凰准备栖息在梧桐树上，寓意家有梧桐树，自有凤凰来！文案中右上角配上家乡的一幅景观素描图，更引起对家乡永恒的思念。

姓名：秦凤云 田伟　院校：广东工业设计培训学院，湖南文理学院

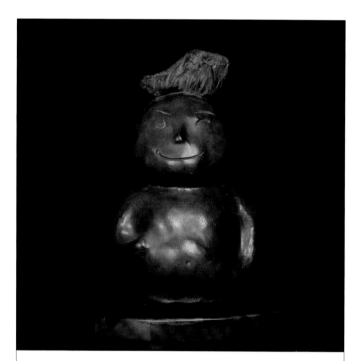

钦州蚝娃

钦州是大蚝之乡，大蚝在钦州产量很高，品质也非常好。钦州每年还举办蚝情节。为进一步推广和宣传钦州大蚝，特设计制作了具有大蚝特点的卡通形象文创艺术品。这件作品采用广西钦州坭兴陶材料和烧制工艺，拟人化设计，蚝娃头部头发为大蚝外形，身体造型肥厚，体现大蚝肉的肥美。

姓名：黄辉
院校：北部湾大学陶瓷与设计学院

长信宫灯洗手机设计

该产品是一款以汉代长信宫灯造型为基础的自动洗手机创新性文创设计，其可爱的造型既能够起到装饰空间的作用，又具有实用性，体现了现代产品与古代文物的交汇，集功能与装饰之大成。洗手机采用自动感应装置，伸手就能够出洗手液，能够有效避免接触，降低细菌感染的频率。

姓名：林静怡 王音可 辛佳美　指导老师：高慧
院校：上海应用技术大学艺术与设计学院

智·稳·慈

　　本作品设计灵感来源于苏州博物馆的三种铜像，铜坐如来、铜观音坐像、铜地藏菩萨坐像。佛教有句话是说："无我相，无人相，无众生相，无寿者相"，表达佛家追求超脱与放下的情怀。设计中将这三尊铜像的形象进行"萌"化，以符合当今年轻人的审美。

姓名：周橙　指导老师：卢博川　院校：苏州科技大学天平学院

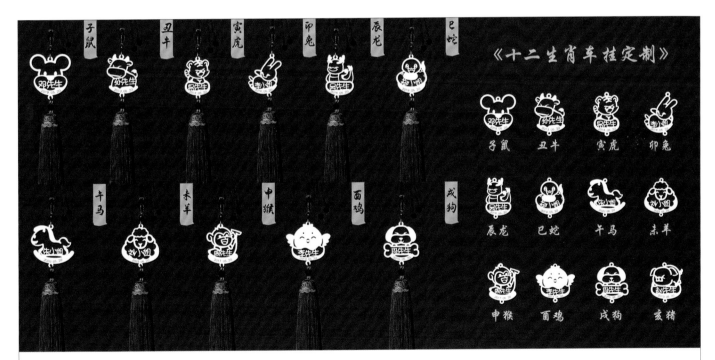

十二生肖车挂设计

　　产品设计的核心在于：对传统生肖意象的现代再解读。传统上，生肖是中原文化中用于标识年份、预测命运、代表个人特质的重要符号。我们采用了简洁而具有现代感的线条来勾勒生肖图案，避免了复杂的装饰，以凸显其核心特质和力量感。这种设计方法不仅让生肖的形象更加鲜明、易于识别，也使产品整体显得更加简约时尚、精致优雅。我们还引入了定制化元素，允许消费者在车挂上添加自己的名字和生日，这一点反映了现代消费者对于个性化和自我表达的需求。在视觉上，我们通过将名字和生日以书法艺术形式呈现，保持了与生肖图案的和谐统一，同时又不失个性。这种设计让每一个车挂都成为独一无二的艺术品，赋予了它们特殊的意义和情感价值。

姓名：闫敏　院校：西安美术学院

听海

　　妈祖是大家公认的"海上和平女神"，她普世救人、无私奉献、大仁大爱的精神体现了中华民族的优秀传统美德。这一设计旨在将妈祖文化的深厚底蕴与现代科技相结合，通过蓝牙音箱这一日常用品来传递妈祖文化的精神内涵。这不仅仅是一款蓝牙音箱产品，更是妈祖文化的传播媒介。使用该产品可以让消费者在享受音乐的同时感受到妈祖文化的独特魅力和精神内涵，增强文化认同感和归属感。在外观设计上，产品外形融入了妈祖的形象，通过艺术化的处理，以简化和 Q 版化的形式呈现在音响的外观和包装上，使产品成为文化的载体。此音响底部还设计了低音功能，目的是为音乐和声音提供厚实感和力量。这款设计既具有现代感，又不失传统韵味。

姓名：刘依琳 黄利文　　指导老师：孟露　　院校：惠州学院美术与设计学院

变脸仔仔——旋转川剧变脸香囊

　　这款香囊利用川剧变脸元素，通过对布套的旋转来实现变脸这一动作，增加香囊自身可玩性，游戏交互的同时体验川剧变脸的魅力。主要利用刺绣珠绣工艺来制作，内里可根据需求填充不同中草药制成香薰。在传播优秀传统文化的同时，增加生活趣味，让文化走进百姓生活。

姓名：余治钢　　指导老师：易晓蜜　　院校：四川音乐学院成都美术学院

"山水画意"陶瓷文房器具设计

该设计的设计灵感来自范宽的《雪景山水图》，将古代文人绘画中的"山水"意象，利用陶瓷的材料语言，"自然"地融入进作品中。作品在单件器物上提炼传统山水画中的山形笔法，以浅浮雕的形式营造山势，又通过多件器物的组合，让某件器物上的景致在另一件上继续延伸，以此回应传统书画中"移步换景"的艺术表达和空灵无边的时空至境，抒发自然幽思。

姓名：刘倩妤　指导老师：杨帆　院校：清华大学美术学院

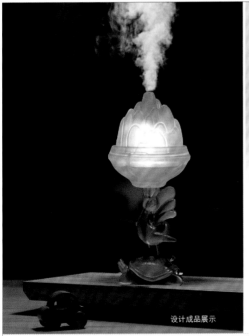
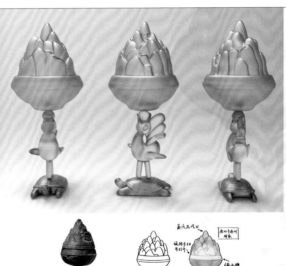

西汉龟鹤博山炉文创设计

本设计以西汉龟鹤博山炉为研究对象，通过对该文物的演变和形制特点分析，提取其特点进行文创设计。实现了一款集香薰、加湿和照明功能于一体的文创香薰灯。该文创利用光固化 3D 打印技术，将历史、文化和艺术元素融入现代日常生活使用场景中，使更多人能通过这一设计了解和学习汉代的历史、文化和艺术，实现了文化的传承与创新。

姓名：赵子慕　指导老师：薛文静　院校：北京城市学院

上上签——桌面便签夹

本方案是基于广东传统非遗——醒狮为造型基础的便签与便签盒设计。便签以红色为主，每张便签带不同的吉祥语句暗纹，每次抽便签都像抽签一样，会抽出不同的祝福。醒狮头部是便签夹，用来在桌面展示便签内容，起到展示与提醒作用。

姓名：曹凤格 张鸿莉　指导老师：陈艺方　院校：上海应用技术大学艺术与设计学院

"小石檀记"茶具设计

本作品以紫光檀和小叶紫檀为基础，还结合了大马士革钢、黄铜等材料。作品以天然太湖石为造型灵感，通过对檀木进行雕刻，将太湖石的造型与茶刀、茶匙等茶艺工具进行了结合。太湖石一直是文人雅士所喜爱的对象，以此为主题与茶文化相结合，兼顾了审美与功能性，同时还追求对中华优秀传统文化的继承与发展，让中华审美在新时代焕发新的光彩。

姓名：李根　指导老师：王红莲　院校：山东工艺美术学院人文艺术学院

潮汕文化桌游

潮汕文化是广东省潮汕地区独特的地方文化，拥有丰富多样的传统特色。潮汕地区的人们崇尚自由、勤劳、实际和创新，潮汕地区有着悠久的历史和丰富的传统文化，将这些传统特色元素融入桌游，玩家在游戏中可以体验潮汕文化的独特魅力，增进对潮汕地区的兴趣和了解，从而促进地区之间的文化交流与融合。

姓名：杨丽纯 罗杨 王翠姿 郑丽雯　指导老师：王姣颖　院校：河源职业技术学院机电工程学院

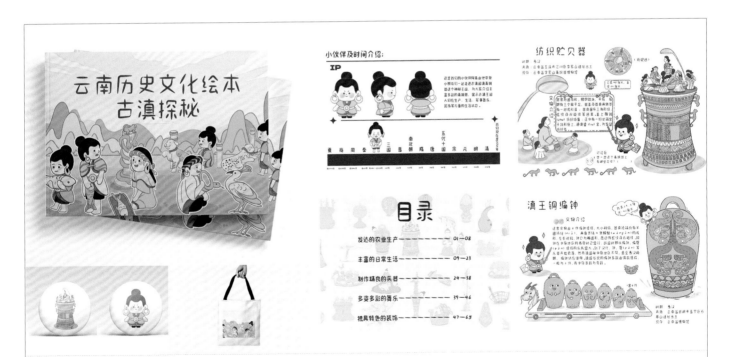

云南历史文化绘本《古滇探秘》

在云南多民族的历史交融中，蕴育出了独具特色的古滇文化，这些文化在青铜器上得以完整地记录并保存下来，本作品旨在探索文物艺术化绘本形式，过程中参考了国内外的科普绘本，最终采用了符合儿童心理的趣味表述方式与鲜艳明快的色彩，绘本共记录了 60 件极具特色的古滇青铜器，向大家展示了古滇文化的一角，为古滇文化的传承添砖加瓦。

姓名：饶斯佳 熊瑞　指导老师：王开莹　院校：云南艺术学院

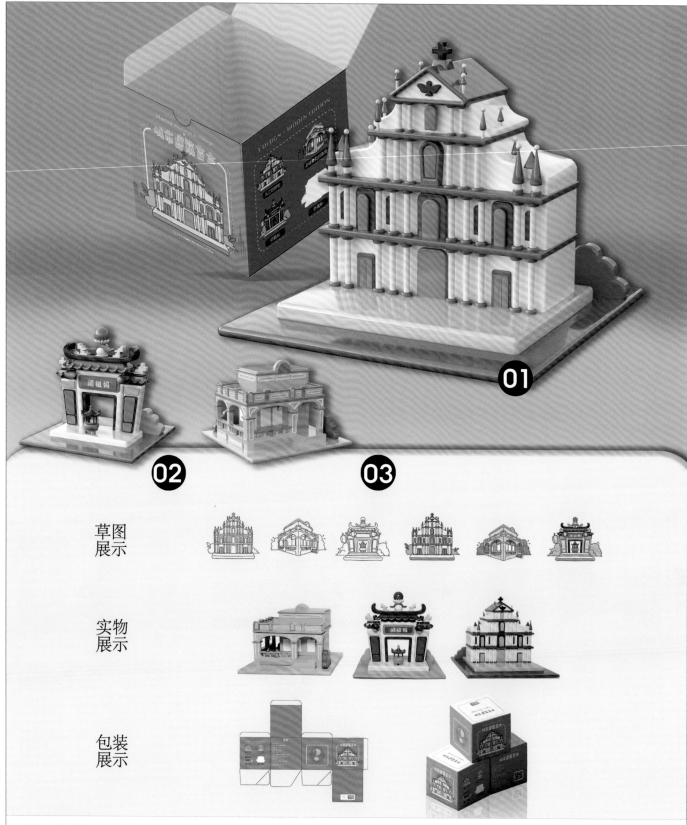

草图
展示

实物
展示

包装
展示

澳门世遗建筑盲盒

　　这套建筑模型盲盒灵感来自澳门的三个建筑：大三巴牌坊、妈阁庙和龙环葡韵创惠馆。实物模型是通过手绘和建模，使用 3D 打印制作完成。设计时提取了澳门建筑的颜色，并运用艺术手法使其更加可爱，既保留了建筑的独特风格，又增添了趣味性和亲切感。

　　盲盒作为年轻人喜爱的收藏方式，不仅增加了收集的乐趣，还赋予了建筑模型更多的纪念价值和文化意义。澳门世遗建筑盲盒旨在展示澳门丰富的历史与文化，将这份特别的澳门文化遗产带回家，成为独特的纪念品。

姓名：谭慧　　指导老师：闫少石　　院校：澳门科技大学人文艺术学院

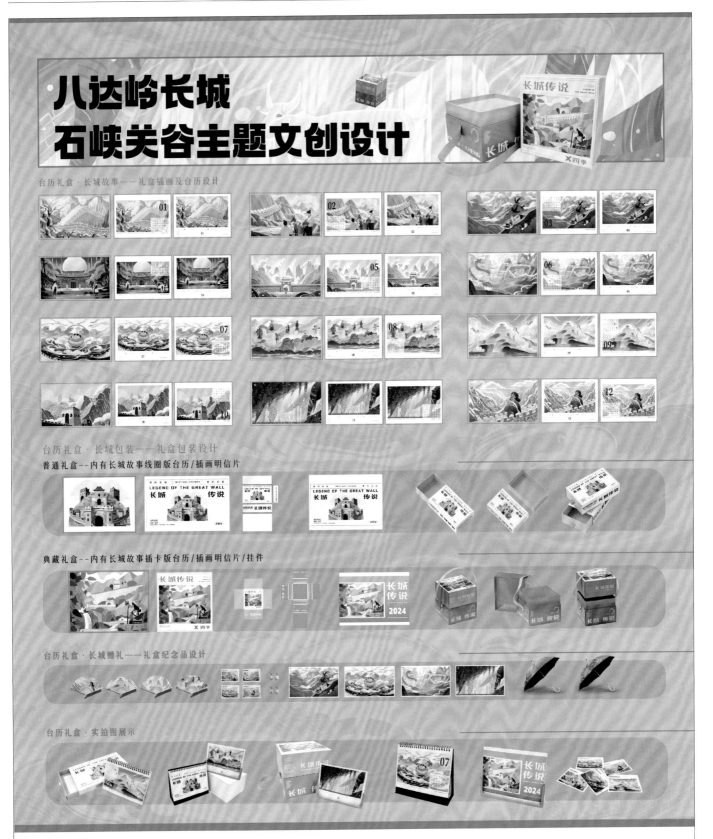

八达岭长城——石峡关谷主题文创设计

设计者在对长城传说故事进行深入了解的过程中，逐步形成了长城记忆收纳的概念，并最终决定以台历礼盒作为主要设计和推广的对象。本作品绘制了 12 个八达岭长城传说故事，并进行包装设计，采用鲜明的色彩和偏扁平的画风，根据季节特征的不同来表达故事中的情境，同时与相关的衍生文创产品及当地特产进行结合，最终形成完整礼盒。

姓名：杨蕙羽 王潇 刘学睿　指导老师：农丽媚　院校：北方工业大学建筑与艺术学院

"印象肇庆"文创设计

　　肇庆，这座文化名城素以醒狮文化闻名遐迩，人物形象"庆庆"头上戴着的就是醒狮。本设计的设计理念是，通过醒狮这一元素，将新年的喜庆氛围与肇庆的文化特色相结合，打造出一个既富有传统文化底蕴，又充满现时尚感的形象。希望通过这一设计理念，让"庆庆"成为连接传统文化与现代时尚的桥梁，让更多的人通过"庆庆"了解肇庆、喜爱肇庆，共同传承和弘扬中国传统文化。

　　基金项目：广东理工学院 2024 年度校级一流课程培育项目"建筑模型设计与制作"（YLKCPY202434）

姓名：陈奕奕 曹玲 张世超　指导老师：林小雅 陈盛文　院校：广东理工学院建设学院

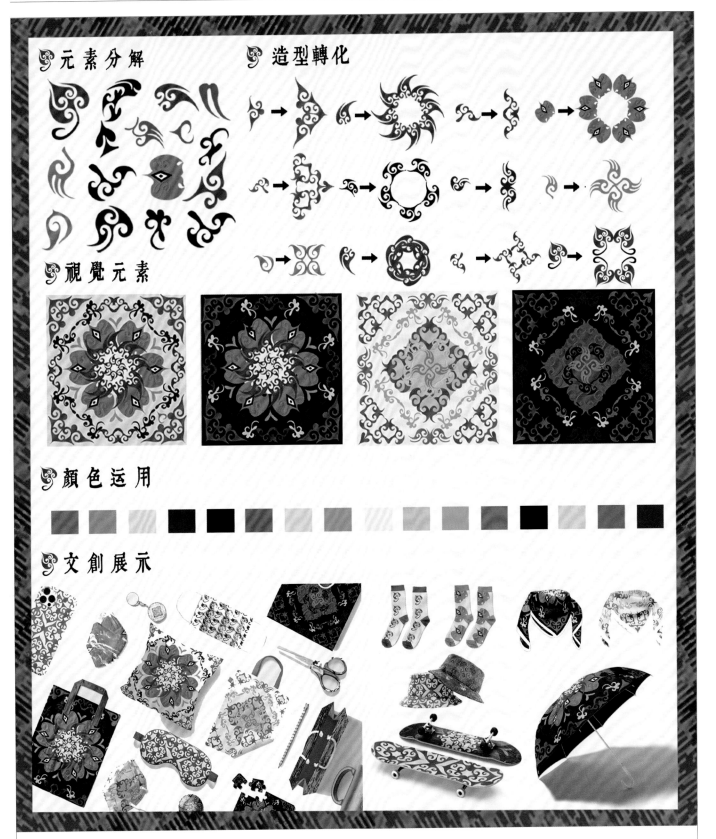

元素分解

造型轉化

視覺元素

顏色运用

文創展示

"凤鸟乘云"汉代乘云绣文创设计

本次作品的设计灵感源自汉代的乘云绣，这种传统纹样以其独特的云气图案和深厚的文化内涵著称，象征着古人对长生不老、羽化升仙的美好愿望。在设计过程中，设计者首先提取了乘云绣的核心元素，深入理解其图案的构成和象征意义，并通过现代设计手法，对这些元素进行了重新组合和变形，使其焕发出新的生命力。本设计注重图案的相互穿插和延伸，以形成动态感强、视觉连贯的设计效果。最终的设计以矩形为基础外形，既保留了传统纹样的神韵，又契合现代设计的简洁和谐美。色彩方面，选用了红棕色调，力求在传承汉代传统美学的同时，展现出现代设计的时尚感。材质选择上，则结合现代设计需求，注重质感与实用性。

姓名：程泽慧 张言嘉　指导老师：贾琦　院校：武汉纺织大学服装学院

奕

　　本作品是通过对陈奕迅歌曲歌词的理解做出的碟片产品。对应地做出抽象图形，并且每一个排版都简单有趣地进行，不但让整个包装统一，每个单品也非常有特点。配套的包装托特包，设计风格与碟片包装形成对比，但又不会割裂，整体效果具有极大冲击力。

姓名：苏文辉 郑惋馨 乔霖　　指导老师：徐进　　院校：中央民族大学美术学院

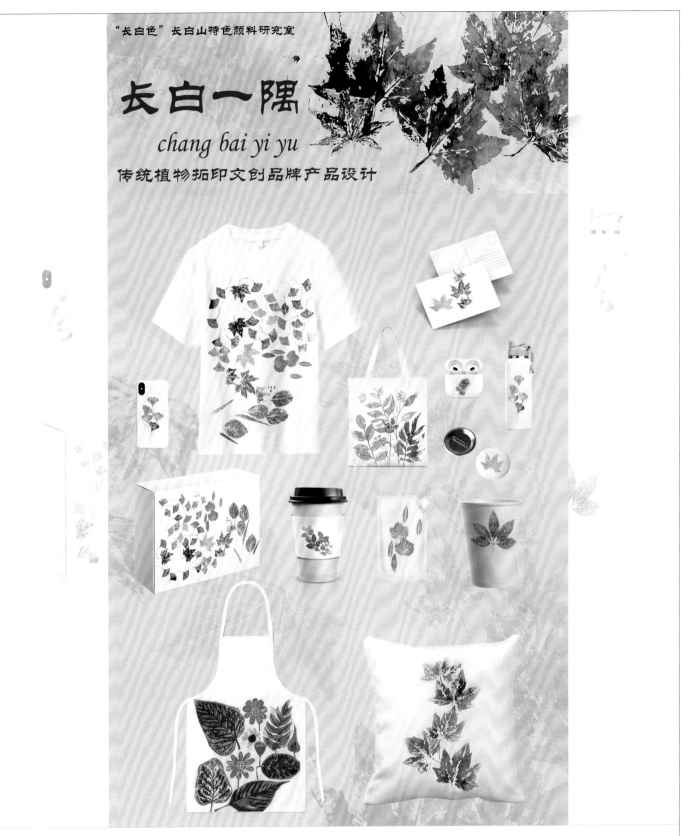

长白一隅

　　本作品是以传统植物拓印技艺题材并结合长白山特色地产植物创作出的一系列文创产品，旨在传承中华传统非遗植物拓印技艺，赋予其新的时代审美，并宣扬长白山地物特产。该作品不仅是对传统植物拓印技艺的创新，更是对传统文化以及自然发展的新时代理解和融合。

姓名：戴伟恒 刘思鹏　指导老师：王帅 常嵩　院校：吉林艺术学院美术学院

意映山河

　　此系列丝巾设计借鉴了中国古典山水花鸟画与古典园林建筑的美学理念。作品运用了散点透视技法，使观者无论从哪个角度欣赏，都能感受到画面呈现的整体意境；留白的处理为画面增添了想象的空间；与古典园林"框景"艺术的结合，展现了大自然瞬息万变的景色。该作品通过这些艺术元素的融合表达，力图呈现出国风艺术的独特魅力。

姓名：叶小柔 周仕航　指导老师：李京芝　院校：泉州师范学院

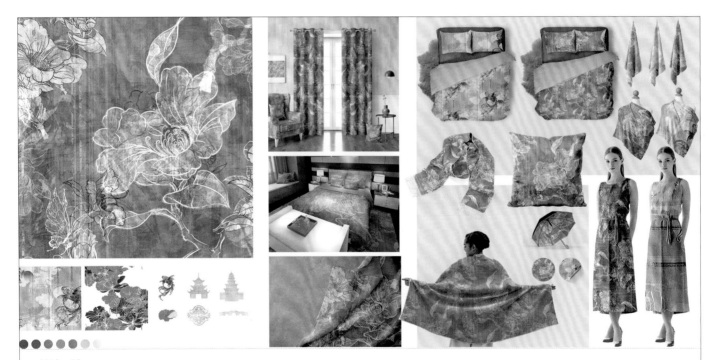

惊鸿一跃

　　贵州蕴含丰富的茶枯资源，此系列"惊鸿一跃"的灵感来源于贵州山茶花及蝴蝶鱼纹的纹样创作，共设计了两款图案以进行不同的搭配。在相近色的基础上保留了茶枯的自然原色，结合2024年色彩流行趋势加以运用，构建与人类密不可分的生活环境。

姓名：石爽　指导老师：张毅　院校：江南大学数字科技与创意设计学院

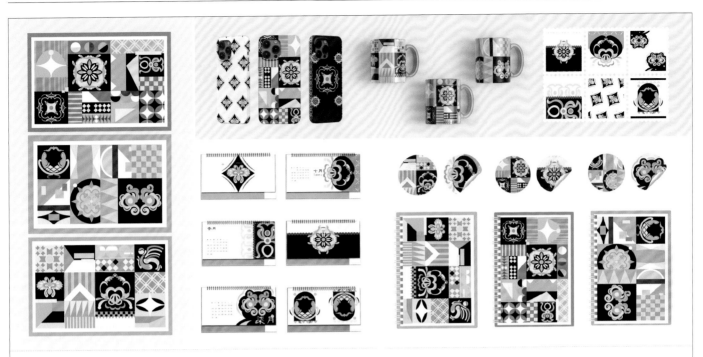

侗族刺绣纹样文创设计

本次设计以侗族的刺绣为灵感来源。侗族是一个仅有本民族语言却无文字记载的民族，所以该民族的文化都凝聚在侗绣纹样之中。设计者对刺绣纹样进行分类整合，并提取出图案加以创新，后以纹样为主进行衍生品创作，打造出具有现代风尚的非遗民族文创产品。

姓名：郭可意 任昭辉　指导老师：黄超　院校：天津理工大学艺术学院

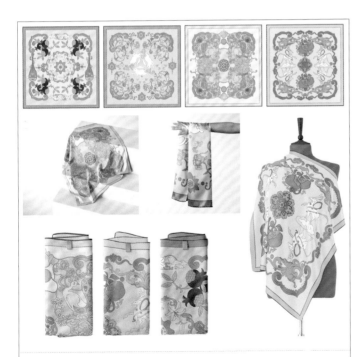

敦煌纹样再设计——丝巾文创

设计的灵感来自《道德经》中的"一生二，二生三，三生万物"的共生融合。在中国古代人们都会把传统的花朵，动物，人物等作为图腾，人们希望在植物和动物身上获得超越本身的能力，代表着吉祥和美好的祝愿。设计者通过对敦煌著名元素如三耳兔、九色鹿、飞天乐器、孔雀等进行再设计，将富有吉祥含义的植物进行纹样的创意组合，用绚丽的色彩呈现敦煌丰富多彩的文化底蕴。

姓名：滕娟　指导老师：马道顺
院校：景德镇陶瓷大学

长白金兰

本山色巾帕系列文创产品是以长白山特色矿物与植物为染料对手帕丝巾进行染色制作的艺术品。该作品将中国传统文化与现代审美观念相互结合，通过创新的设计和制作方式，打造出独具特色的文创作品。这些文创产品不仅具有实用性，更成为一种艺术品，能够让人们感受到中国传统文化的魅力。

姓名：杨博雯　指导老师：贾飞 张大为
院校：吉林艺术学院美术学院

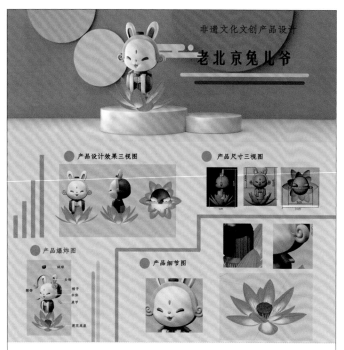

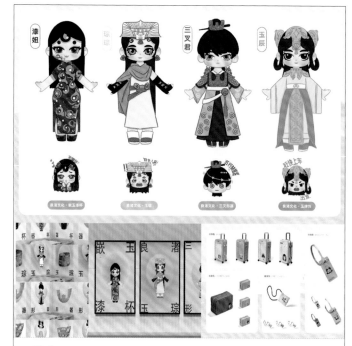

兔儿爷文创摆件

本作品保留了兔儿爷的经典形象,将草图比例改为了正常文创摆件比例,将面部表情调整更为开朗,由抿嘴笑改为了咧嘴笑看起来更为亲切可爱。材质选择上使用了能确保产品的品质和使用寿命的材质;工艺制作方面采用传统工艺与现代技术相结合的制作方式。该文创产品是针对喜爱传统文化、追求个性化生活的消费者群体,打造的具有文化特色的文创产品。

姓名:周佳怡　指导老师:姚江
院校:南京工程学院

漆琮三玉

在这次设计中,设计者以四件代表性的良渚文物为灵感,创造了四个具有鲜明特色的 IP 形象。这些形象不仅传承了良渚文化的精髓,还融入了现代艺术的表现手法,被赋予了新的生命力。衍生文创产品让更多人感受到良渚文化的魅力,同时也为传统文化注入新的活力和价值。

姓名:洪雨婷　指导老师:熊芏芏
院校:北京服装学院服饰艺术与工程学院

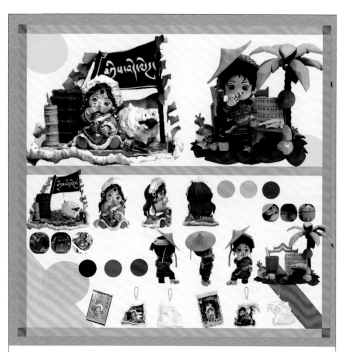

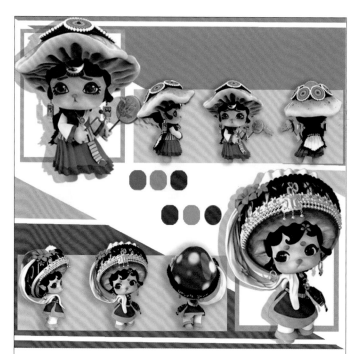

滇 yummy!

随着大数据时代的发展,文化、美食的交流日益频繁。在这样的大背景下,如何将云南少数民族的美食文化传承下去,同时融入现代文创元素,成为当下面临的重要课题。为此,设计者提出了一个将民族美食与文创文化相结合的 IP 形象,旨在推广民族美食,传承传统文化,同时融入现代审美和创新思维。

姓名:张若昀兮　指导老师:吴俊杰
院校:昆明传媒学院

菌灵

本作品旨在通过森林蘑菇形象传递生态保护、绿色发展的理念,推动云南少数民族文化的传承与创新,促进文化产业发展,打造具有云南少数民族文化特色的 IP 形象,增强文化认同感。

姓名:李泉晓　指导老师:吴俊杰
院校:昆明传媒学院

"喵灵"瓦猫存钱罐设计

本设计以探索云南非遗瓦猫的文化内涵及功能与当下产品设计的创新结合为目的。将瓦猫造型与文化象征寓意与存钱罐功能进行结合，设计一款寓教于乐的儿童文创产品，旨在让儿童在交互使用时，体验云南特色地域文化，同时学习勤俭节约的中华民族传统美德。

姓名：陈欣宇　指导老师：卢斌
院校：云南艺术学院设计学院

绞缬之态

白族扎染，这一拥有千年传承的古老工艺，历经1500余载的岁月洗礼，依旧熠熠生辉。设计者在细致的研究中发现，其扎制后的造型独树一帜，这种技艺巧妙地运用了立体化的设计手法，使得图案突破了二维空间的局限，更在视觉上呈现出立体感。

姓名：黄宝凤 杨欣怡　指导老师：朴美善 侯小春
院校：西安外国语大学

潮玩"小狮熊"

本作品是基于中国传统文化醒狮理念，与熊猫结合，设计的一款潮玩——"小狮熊"。其头部是Q版醒狮服装，采用熊猫舞狮的形象，大大的眼睛给人一种呆萌的感觉。

姓名：许观富 李玉凤　指导老师：黄逸哲
院校：广东轻工职业技术大学艺术设计学院

云

云南，位于中国西南部，被誉为"彩云之南"，是一座拥有着丰富多元文化和壮丽自然风光的省份，这里有着令人陶醉的风景名胜、独特的人文地理和令人垂涎的美食，是一处让人流连忘返的人间仙境。为此，本次设计创作了一个将民族文化与文创文化相结合的IP形象，旨在推广民族服饰，传承传统文化，同时融入现代审美和创新思维。

姓名：耿海英　指导老师：吴俊杰
院校：昆明传媒学院

基于海派文化的新时代高校文创产品设计

为了让高校文创产业焕发新活力，本作品着重关注海派文化融合多元文化的过程和策略，提炼融合要素，总结文化融合的共性和特性，以期为高校文创产品设计提供普遍适用的文化融合模式。实践部分充分展现了创新思维，围绕学生这一主要受众群体进行文创产品设计，验证文化融合理论在实践中的效果。

姓名：黎钟麟　指导老师：刘灿明
院校：东华大学服装与艺术设计学院

"Stream"文创产品设计

本作品是一组以水与线条为创作灵感的陶瓷文创设计，采用古彩装饰技法，通过流畅的线条和柔和的色彩，表现水的灵动与自然之美，探讨人与自然的和谐关系。作品整体造型如同水波般流畅，曲线优美，突显水的流动性和生命力，象征生活中的流动与变迁。

姓名：李梓彬　指导老师：邹晓雯
院校：景德镇陶瓷大学设计艺术学院

戏

本作品灵感源于经典影视作品《霸王别姬》，整个画面采用倒三角构图，突出主要人物，增加层次感，牛皮纸的特殊质感和色调渲染烘托了画面氛围。作品把潮流文化融入传统绘画中去，以非遗元素辅以创新的国潮插画手法进行系列插画设计，是古代艺术的新延伸，充分展示了"戏曲文化博大精深和人生如戏"的理念。

姓名：党晓涵　指导老师：雷宏亮
院校：湖北第二师范学院艺术学院

3D 装饰画

本系列装饰画采用了一种创新的艺术表现手法，将传统的图纸艺术与现代激光切割技术相结合，通过激光切割机精确切割的木板与详细的专利图纸相拼合，形成了具有立体感的视觉作品。精准的木板切割细节丰富了作品的观感层次，为观者提供了一种全新的视觉和触感体验。这些作品不仅是装饰艺术品，更是传递历史与文化的重要载体。

姓名：吴怡娴　许志威　徐世林　指导老师：何家辉
院校：湖北工业大学工程技术学院

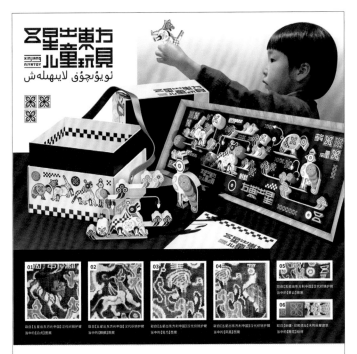

"五星出东方"文创设计

本文创设计以新疆尼雅遗址出土的国家一级文物"五星出东方利中国汉代织锦护臂"为创作原型，提取古文物中的"吉祥瑞兽""云气图腾""日月星辉"以及"篆隶文字"等图案，构建积木玩具的造型主体，展现中国汉朝时期恢宏的西域气象。

姓名：陈进 林茂丛　指导老师：李济通 米高峰
院校：陕西科技大学设计与艺术学院

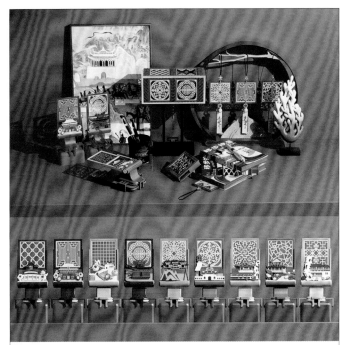

"移步换景"——基于框景美学的旅游纪念品设计

本款产品设计灵感来源于中国传统园林艺术中的"移步换景"与"框景"美学，与现代科技产品相结合，为用户带来一种全新的使用体验。其中，"移步换景"手机支架可通过伸缩旋转调节高度适应不同型号手机的镜头，通过窗片实现框景，使用者可通过手机镜头记录窗纹映衬下的景色，发现生活中和旅途中不经意的景色。

姓名：刘晓薇　指导老师：薛晓光
院校：内蒙古师范大学

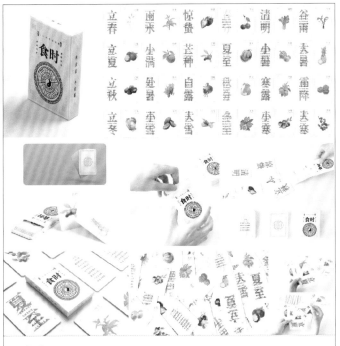

食时

本设计围绕中国博大精深的二十四节气非物质文化遗产，紧扣四季轮回和季节更迭的自然法则，以"顺应天时，顺时而食"为主题，巧妙融合每一节气独特的古典诗词意蕴和时令农作物知识，该卡牌旨在通过寓教于乐的方式，深化儿童对传统文化的理解与共鸣。

姓名：李昱瞳　指导老师：谢天晓
院校：北京服装学院

青岛即墨花边文创设计

即墨花边隶属鲁绣，是山东省青岛市即墨区传承上百年的一种民间手工技术。本设计提取非遗即墨花边灯笼扣、双圈、六瓣花等纹样元素，与青岛地标五四广场、栈桥、圣弥厄尔大教堂相结合，用于旅游文创纪念品设计。色彩选取代表青岛海洋的蓝绿色，以及青岛特色屋顶的橙红色。

姓名：王怡然　指导老师：王海涛
院校：山东科技大学艺术学院

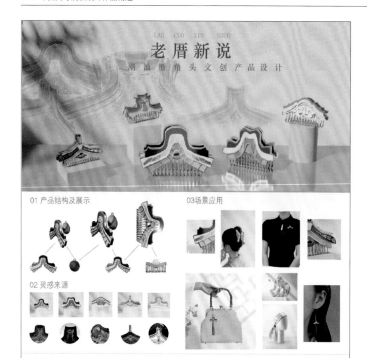

老厝新说

厝角头是潮汕传统民居中独具特色的一种装饰形式，因其形成受到五行学说影响，也被称为"五行山墙"。本设计根据厝角头的不同形态及涵义，结合当代生活内容，对其造型结构、纹样色彩等元素进行重新思考、凝练与创新，设计成一组发夹，不仅为女性日常妆发增添趣味，也在青丝绾练鬓间，尽现潮汕厝角文化的绚丽与灵动。

姓名：骆茹涵　指导老师：张希
院校：湘潭大学艺术学院

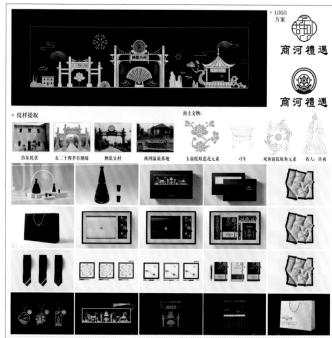

商河县旅游文创产品设计

本文创产品结合了商河县的传统建筑、文化的文化内涵进行设计。商河县古为春秋时期齐国麦丘邑，是全国 100 个"千年古县"之一，商河鼓子秧歌、花鞭鼓舞分别入选第一批、第二批国家级非物质文化遗产。境内古迹有古城遗址、东信遗址、梁王冢遗址等。本设计采用黑金镂空描边来展现"商河礼遇"产品的整体艺术风格，从而达到发扬和推广商河县宝贵文化遗产的作用。

姓名：王悦瑞　指导老师：刘佳
院校：山东科技大学艺术学院

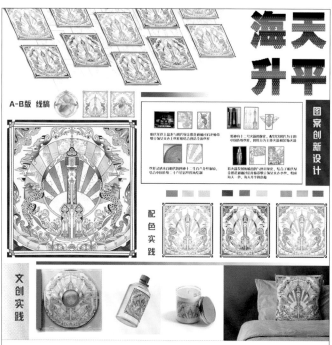

海天升平

中国智造、中最负盛名的成就必有航天系列一席，神舟十二号的升空、落地火星的天问、中国空间站的种种都令人为之振奋，航天技术等突破了昔人天圆地方的理念。初始人们也对这未知领域存有极强的好奇，钦天监、浑仪、二十八星宿都展现了古人对太空的向往和探索未知寻找规律的文化。本次作品将日晷与航天器结合，再融合传统纹样，组成海天一色，海天升平之世的意蕴。

姓名：张晨薇　指导老师：梁惠娥
院校：江南大学设计学院

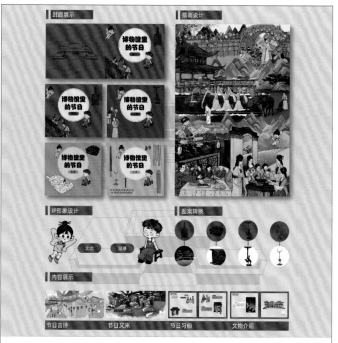

博物馆里的节日

当下越来越多的小朋友走进博物馆。为此，设计者精心打造了"博物馆里的节日"，将 14 个传统节日、7 个公历节日，分别与湖北省博物馆里的 21 件文物链接起来，帮助参观者了解每个节日的由来，体验每个传统节日的习俗，让先民留给我们的精神财富得以弘扬。

姓名：吴怡娴 孙衍凤 黄雨琦　指导老师：何家辉
院校：湖北工业大学工程技术学院

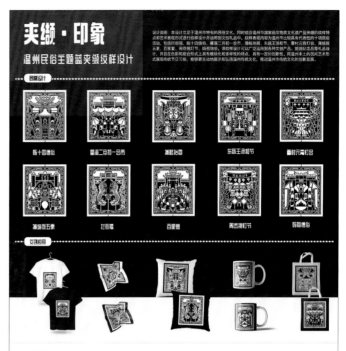

雪域红——基于藏族构筑符号的模块化桌面文创设计

本产品为基于藏族构筑元素的模块化桌面收纳工具，小、中、大不同规格可满足用户不同尺度的收纳需求，模块化的设计，可随心搭配出多样的创意组合形式。用户可通过对模块进行两两组合或1+X的任意组合来定制属于自己的桌面收纳模式。收纳工具整体结构侧面形似雪山，使藏族自然与人文构筑交相辉映。

姓名：刘知明　指导老师：孙晗 彭志军
院校：天津大学建筑学院

夹缬·印象

本设计立足于温州市特有的民俗文化，同时结合温州市国家级非物质文化遗产蓝夹缬的纹样特点和艺术表现形式进行纹样设计，并运用到了文创礼品中。纹样表现内容为温州市具有代表性的十项民俗活动。该纹样设计可以广泛运用到各种文创产品、旅游纪念品等礼品设计，并且在色彩和组合形式上具有模块化和多样性的特点，具有一定的创新性。

姓名：荣荣　指导老师：刘长宜
院校：北京林业大学

知食节：自然和解之味

该系列非遗美学扎染文创产品，提取了反应季节变化的八种节气，以应季水果及花卉为设计元素，运用扎染技法表现水果的相关特征，创作了八款可拆卸式的"一物多用"装饰水果钥匙扣挂件。本产品兼具实用性、装饰性和趣味性，希望通过中国节气，探寻二十四节气变换韵律，感受生生不息的自然之美。

姓名：刘依梦 陈芝棉 郭璐　指导老师：邓美珍
院校：湖南师范大学工程与设计学院

汉代铜镜文创设计

汉代铜镜是青铜器去神圣化成为生活用具的见证。在继承前朝纹样的同时，汉代工匠不断加入当时人们的审美与创造，制造了大量精美多样的铜镜，成就了一个铜镜发展的高峰。本设计通过分析其镜背纹饰，挖掘两汉铜镜中蕴含的艺术价值与设计思维，并以铜镜纹饰元素为素材，通过现代艺术风格进行演绎，将其创新应用于现代文创设计之中。

姓名：邓嘉程　指导老师：韩家英 李冠林
院校：西安美术学院设计艺术学院

龙纹缚扣

本文创产品以沈阳故宫博物馆藏品——清琼玉带钩为原型，提取其表面的蟠螭造型并结合床单固定器进行设计而来。清琼玉带钩与床单固定器都是起着连接、固定的作用，蟠龙也有着守护、安稳、平安的寓意。

姓名：王睿　指导老师：高崇
院校：沈阳航空航天大学设计艺术学院

旱园竹　粉单竹　白竹　紫竹　金镶玉竹　斑竹　佛肚竹　巨龙竹　通节竹　白菲竹

竹纤维文创"竹君子"系列笔设计

本设计以竹纤维为原材料，收集了最具代表性的十种竹子，提取竹的形态及特点，打造出十款功能不同的笔。例如粉单竹的特点就是秀丽纤细，有豆蔻甜美之感，将其设计成一款秀丽笔；再比如遗世独立，羽化登仙的白竹，就将其打造为一款钢笔；将竹节往外凸的佛肚竹设计成一款子弹头铅笔……

姓名：张夏梦薇　指导老师：谢明洋
院校：首都师范大学美术学院

东巴画积木创意设计

本文创积木设计巧妙地采用图形创意设计的方法，从东巴绘画中提取出独具特色的颜色和形状结构，并通过巧妙的拼接组合，构造出外形与内涵具有一致性且寓意深刻的东巴文创积木。设计者将东巴绘画中高饱和度的色彩与载体元素进行巧妙组合，既保留了东巴绘画文化精髓，又打破了原有的古拙朴素之感，满足了现代消费者的审美需求。

姓名：张悦 赵叶萌　指导老师：盛春宇
院校：云南大学昌新国际艺术学院

雪至

北碚剪纸工艺与陶瓷材料结合的立体灯具设计。作品运用陶瓷立体雕塑的形式来结合北碚剪纸艺术，以巴渝十二景的华蓥雪霁为创作灵感，采用华蓥山的光明寺佛塔与雪花为元素来进行组合，作品正视图为佛塔，俯视图为雪花。

姓名：罗晟　指导老师：刘玉城
院校：四川美术学院

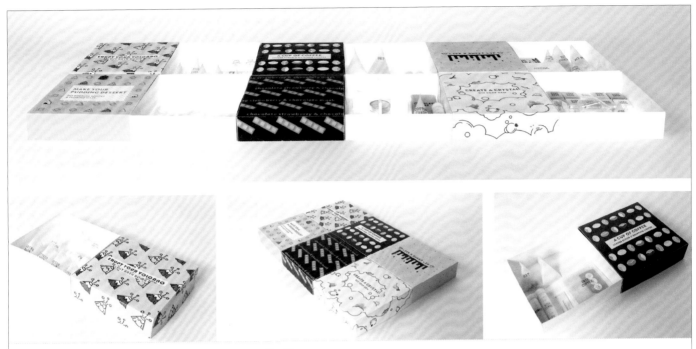

"Manual Factory- 美肌自造" 自然护肤品 DIY 套装设计

这个护肤品 DIY 套装系列，为用户提供了纯天然的材料、工具与护肤品制作指引，旨在为用户提供一个安全、有机、自然的护肤品替代方案，引导用户自己完成护肤品的制作，从中感受到制作的乐趣，并提高对化妆品污染问题的认识。

姓名：陈嘉华 王艺璇 陈梓露　院校：广东白云学院

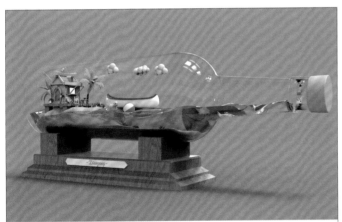

海景瓶

该海景瓶融合了溶景于瓶的概念，把 Q 版的沙滩房屋等道具塞入小小的瓶中，礼物中填充有假水，营造出一种沙滩海边的氛围。放置在桌边，让人一抬头就能看到微缩的海景；放在床头，每天晚上都是海风梦，是一个非常不错的礼物。

姓名：蒋宗蒲　指导老师：吴俊杰
院校：昆明传媒学院美术与设计学院

华夏传承——鲁班锁

本作品在设计上注重孩童的喜好，因而选择了鲜艳的颜色；产品注重外观设计，logo 经过精心设计，不仅具备简洁大方的外观，更代表着设计者对完美的追求。鲁班锁的制作技艺要求非常严格，严格的尺寸要求使每一把鲁班锁都成为一件小巧奇妙的发明。

姓名：禚昊狄 郭满圆 晏光伟　指导老师：席静
院校：沈阳城市学院

杭州印象·篆刻体验礼盒

　　西泠印社有着"天下第一名社"之誉，是杭州的著名文化景点之一。篆刻作为中国传统艺术形式，对于各年龄段的人群有着深深的吸引力，因此本设计是一款以西泠印社和杭州西湖著名景点为造型设计的篆刻体验礼盒，适合于想体验篆刻的初学者和年轻人，同时礼盒也可以作为文房中的一件装饰品。

姓名：张悦　指导老师：孙立强　院校：上海应用技术大学艺术设计学院

邯郸伴手礼·赵王酒——完璧归赵系列酒具设计

　　本作品为设计者聚焦 18～40 岁的青年人这个旅游主群体，结合邯郸特色习俗，跳出大众纪念品形式局限，展开的邯郸伴手礼系列酒具及其包装盒设计。设计灵感源自蔺相如"完璧归赵"典故，包含分酒器、三个酒盅和包装盒。分酒器由蔺相如手举和氏璧的形态抽象而来，瓶身为简化后的战国袍。

姓名：于米提江·托乎提 王晓桐 王姝琪　指导老师：杨君宇 黄艳群　院校：天津大学机械工程学院

BLOW A BUBBLE/ 吹个泡泡

　　本作品灵感来源于童年吹泡泡的记忆，使用了 925 银、PVC 塑料为材料来模拟吹泡泡的过程，旨在通过金属载体将转瞬即逝、一触即破的泡泡形态永恒地保留下来。泡泡轻盈的特点与金属的坚硬形成一种冲突与秩序，以此来体现作品的别样韵味和审美表达。

姓名：吕国庆　指导老师：张荣红　院校：中国地质大学（武汉）珠宝学院

解·构

　　此系列作品源于对既有造型的解构与重组。从造型上看这件作品原本是一个花瓶的造型，在经过分割后，得到三个具有一定随机性的造型，一件器物变为三件，不仅使器物具备了多种组合方式，也赋予其更多元化的使用功能。作品的制作过程是，先一体锻造成型，再进行切割封底，这样三个部件才能完美吻合。

姓名：王子纯　指导老师：张荣红　院校：中国地质大学（武汉）珠宝学院

朴艺浑金

本作品是一次自然之美与精湛工艺的结合。通过将琥珀的天然纹理与现代设计的简约美学相融合，展示琥珀的自然纹理和色彩。设计以"朴素"为核心，以"艺"为辅助，同时利用精湛的工艺将其转化为精美的首饰。材料选择琥珀、金属，制作使用隐形镶嵌或镂空设计，使琥珀看似悬浮于首饰之上，增强视觉上的轻盈感和通透感。

姓名：杨志美 杜兴宇
院校：昆明文理学院

"情殷意合"吊坠

本产品设计灵感来源于河北省博物院馆藏文物错金银镶嵌铜殷。 单个尺寸为22mm×22mm，材质为18K金、红玛瑙、绿松石、足金和足银。该吊坠 是集现代数字生产技术与传统手工艺于一身的文创类首饰产品。

基金项目：河北省教育厅科学研究项目资助《数字技术赋能河北省博物院金银错工艺文创产品开发》，项目号：SQ2024203

姓名：王超
院校：河北地质大学

冰淇淋化了，巧克力冰淇淋也化了

本作品是一组金属壶杯，分为银铜两套。采用锻造、錾刻、金属着色等工艺，将冰淇淋造型与器皿结合。第一套是专门用来喝牛奶的壶和杯子，设计意为"冰淇淋化了，所以流出了牛奶"。第二套是专门用来喝巧克力的杯子，设计意为"巧克力冰淇淋化了，所以流出了巧克力"。作品尺寸小巧，既可使用也可观赏把玩，意在将美食所传达的愉悦感和趣味性融入生活，展现当代生活美学。

姓名：张笑语　指导老师：闫政旭　院校：中国地质大学（武汉）珠宝学院

"Nailbitter" 饰品设计

本系列作品以自身经历出发，通过探索过度咬指甲这一行为的成因，对该行为与心理健康问题之间存在的联系进行思考，认识到该行为的产生常伴随焦虑出现。作品通过提取焦虑与过度咬指甲行为中的元素，以雕蜡铸造和灯工玻璃等工艺制作。利用金属与玻璃之间因材料特性不同产生的对立感，展现出咬甲癖患者所承受的无形压力，再通过造型与颜色上的对比，向大众展示过度咬甲行为在心理与生理上的不安与疼痛，从而重视这一行为。

姓名：李睿坤　指导老师：孙铭瑞　院校：景德镇陶瓷大学

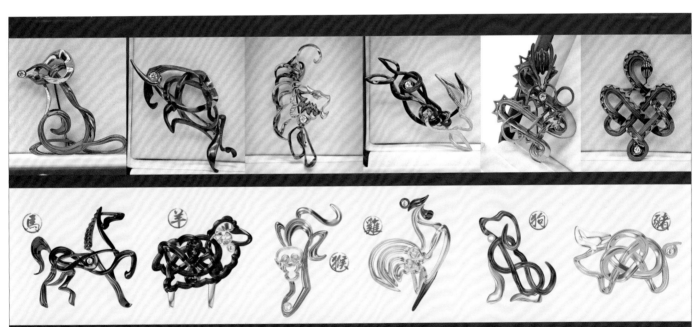

（前六位生肖为钛金属实物胸针，后六位生肖为建模展示）

太平岁序

本作品中的"太平"寓意对美好生活的祈愿与期盼，"岁序"与十二生肖紧密相连。这系列胸针以双钱结、攀缘结、盘长结等经典结艺为基础，将中国结与十二生肖巧妙融合，凝聚了吉祥如意的美好祝愿。材质选用坚硬且轻盈的钛，通过阳极氧化着色法，使钛表面展现出绚丽多姿的色彩效果。

姓名：朱莞蓉　指导老师：杨钊 张荣红　院校：中国地质大学（武汉）珠宝学院

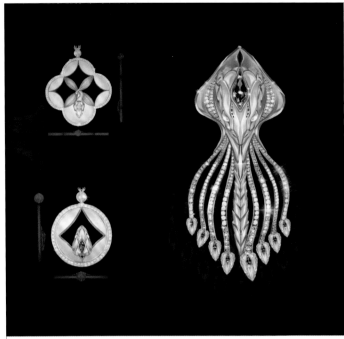
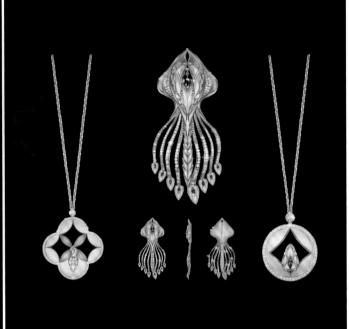

灵韵之彩

此系列首饰作品以蛇头为设计核心，设计了蛇精灵形象，结合铜钱设计了两款基础款吊坠，一款创意款胸针，此作品中的蛇精灵神话般神圣庄重，灵韵流转。三个款式分别名为《生之灵韵》《行之灵韵》《时之灵韵》，"生"为生命的起源与延续，蕴含着无限可能和希望；"行"为行动，更强调品行、行为举止，品行高洁，步履从容，灵韵尽显风雅；"时"为时代、时光，象征着时代变迁与永恒之美。时代流转，灵韵永恒，闪耀岁月光辉。生命之始，灵韵涌动，焕发绚烂光彩。造型上独具东方神秘之美，基本款外轮廓采用铜钱造型，不仅简约时尚，更显大气磅礴。作品巧妙地融合了传统与现代元素，呈现出一种既古典又前卫的美感。蛇眼闪烁着智慧的光芒，寓意能力非凡，财运亨通，智慧与幸福将常伴左右。

姓名：罗艳玲　指导老师：张文静　院校：西安美术学院

若水

本作品《若水》根据水的不同形态而进行创意。水至柔而至刚，水善利万物而不争，上善若水。作品取水如泉喷涌、波光粼粼、结晶凝华等形态，将水的刚柔之态与灯工玻璃塑形的技法相结合进行首饰设计。该作品延续玻璃与首饰的探索，将现代化的设计元素与传统的技艺融合，将中国传统意境美与材料美相互结合，在作品形态之外以材料本身的材质特性突出其精神性同时也体现了将传统文化的意境美与工艺美材料美相互结合的可能性。

姓名：杨仲寅　指导老师：李文（国美）　院校：四川美术学院设计学院

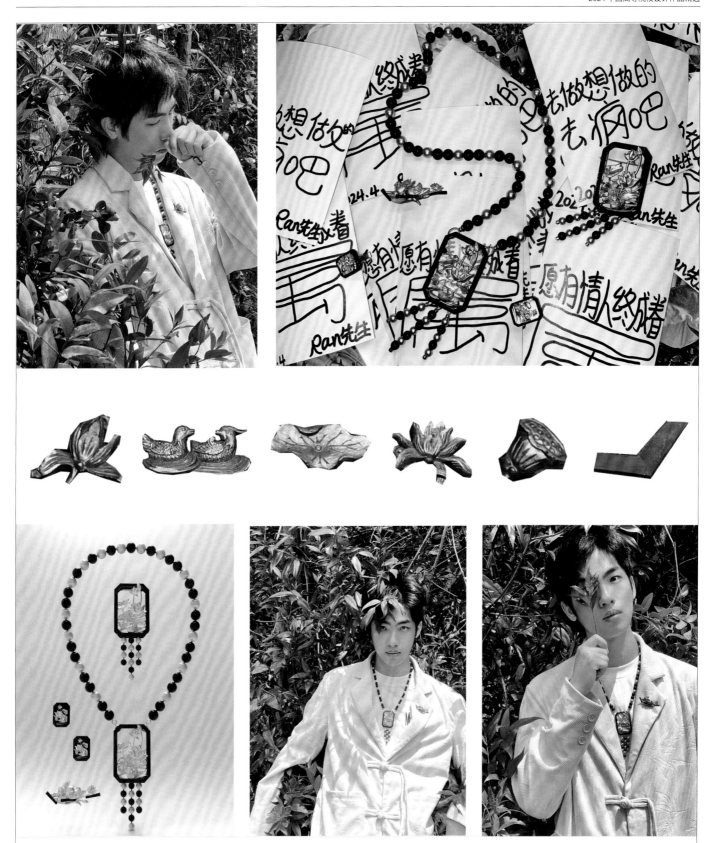

鸳鸯戏荷

　　本作品的灵感来自岭南金漆木雕鸳鸯戏荷题材，提炼两只鸳鸯在荷花中嬉戏，将其意境转化为首饰语言；提炼岭南木雕文化元素，以轻奢首饰作为载体，营造忠贞不渝、家庭和睦的爱情故事，展现岭南人对美好生活的向往，弘扬岭南木雕传统文化。

姓名：吴浩然　指导老师：金宇哲　院校：广东科技学院艺术设计学院

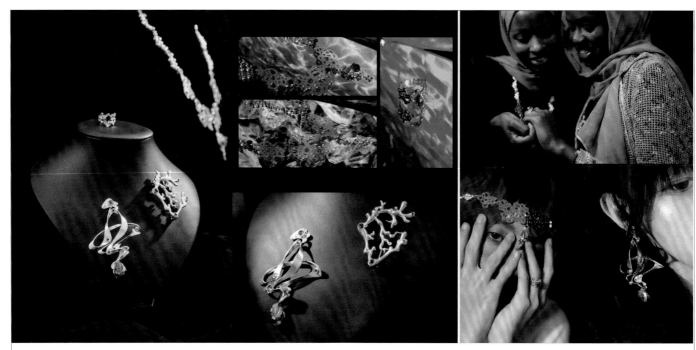

"Infinity"饰品设计

"infinity"即"不被定义的"。设计所想表达的是——美是多元且无法被单一标准所定义的，它存在于每个人的内心，等待着被发掘和呈现。选取中性的紫色为设计主色调，包容的海洋元素作为设计意象表达"不被定义的美"。无论你是何种肤色，无论是男性还是女性，都应该拥有追求和展现美的权利，任何标签或定义都不应该成为美的桎梏。

姓名：邓瑛琦　指导老师：甘伟 尚磊　院校：华中科技大学建筑与城市规划学院

榫卯 502

本作品是以山西古建筑结构为灵感，提取榫卯、斗拱、屋顶、梁柱以及窑洞元素，设计的一套几何风格首饰，旨在弘扬山西古建筑文化和传承山西古建筑结构工艺，领略古人的智慧。"榫卯"和"502胶水"是过去的人和现在的人用来拼合物品的手段和方式，将两个名词结合，也是古今结合的一次尝试性探索。作品的每一个连接点都可以拆卸，如中式乐高一样。

姓名：栗章裕　指导老师：张植　院校：青岛农业大学艺术学院

花期

　　"花期"是一款为年轻女性设计的时尚短项链,借助花的意象诠释时间的概念——"她"无花期,一生中的每个瞬间都可以是绽放的时刻。表盘的双层镂空图案使得走时过程中花的形态不断变化,呼应时间流动;与纱质花瓣相连的搭扣结构则可以实现"花朵"从平面到立体的转换,让朦胧的薄纱为读时增添几分趣味。

姓名:臧筠凌　院校:同济大学设计创意学院

未来回声

　　本设计致敬复古未来主义,通过金属球与橡胶管的结合,展现对过去与未来的交融想象。金属球象征着对科技和未来世界的探索,柔软的橡胶管则代表科技进步中的人性思考。佩戴时身体姿势的变化使饰品产生律动,交织出过去与未来的回声,佩戴者也成了历史与未来对话的载体。此饰品设计不仅具有装饰性,更是社会文化的传播媒介。

姓名:陶泓旭　指导老师:鲍蕊　院校:中国地质大学(武汉)珠宝学院

舒卷千寻瀑

民国时期，多种艺术设计风格交汇，装饰主义风格盛行，套系首饰将该时期所流行的装饰纹样"卷草纹"与当下设计理念相结合，转化为首饰语言注入首饰这一载体之中。"舒卷"一词为舒展、卷缩之意，本套系首饰作品进而对其延伸为"伸张元素、归拢风情"。"千寻瀑"本为一瀑布的名称，取自金岳霖为林徽因撰写的挽联"一身诗意千寻瀑，万古人间四月天"之句，因瀑布的连绵不断，取其绵延、相承的意味，这与卷草纹的纹样特点相呼应。

姓名：郭晓　指导老师：杨钊　院校：中国地质大学（武汉）珠宝学院

丝纷栉比

在中国梳篦文明有着 6000 多年的历史。《说文解字》有言："栉，梳篦之总名也。"梳作为日常器物，虽不起眼，但作为"头"等大事，细细品味后又觉格外重要。例如，梳篦与梳发的关系，梳发与修身的沟通，修身与修心的联系，面容的梳理，行为的梳理，德行的梳理等；又如，《大学》所讲："古之欲明明德于天下者，先治其国；欲治其国者，先齐其家；欲齐其家者，先修其身；欲修其身者，先正其心；……心正而后身修，身修而后家齐，家齐而后国治，国治而后天下平。"

姓名：李嘉豪　院校：西安美术学院

"SEA SPIRIT"水中精灵

这是一套以水母为题材的首饰。水母仿佛水中的精灵，运动时像天上的星星在水中闪烁，给人一种浪漫无忧的感觉。这一套首饰材料主要是欧珀，边缘镶嵌着不同大小的碎钻，使水母的头部更富光彩。尾部以铂金为主，一部分触手镶嵌了钻石，让整个水母熠熠生辉；一部分触手尾部设计为水滴形，也让水母更加灵动。项链与手环都是波浪形。

姓名：罗雅馨　指导老师：孙明瑞　院校：景德镇陶瓷大学

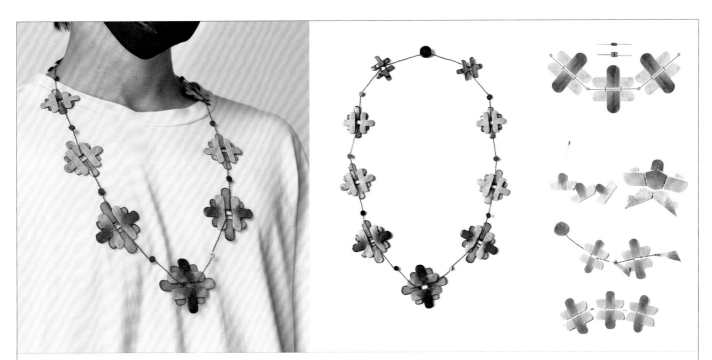

远去的风筝

本作品灵感来源于设计者童年在田间放风筝的回忆。常见的沙燕风筝的特点是升力片用上下两根横竹条做成翅的形状，两侧边缘高，中间凹，形成通风道。翅的端部向后倾，使风从两翅端部逸出，平着类似于元宝形。

市场上现有的风筝多是鲜艳明亮的，色彩丰富，而放置了较久的传统风筝色彩都比较黯淡，更具有时光的味道，所以将两者结合选取了以蓝橙为主的色调来表现童年的风筝。

姓名：周泰来　指导老师：段燕俪　院校：中国地质大学，中国美术学院

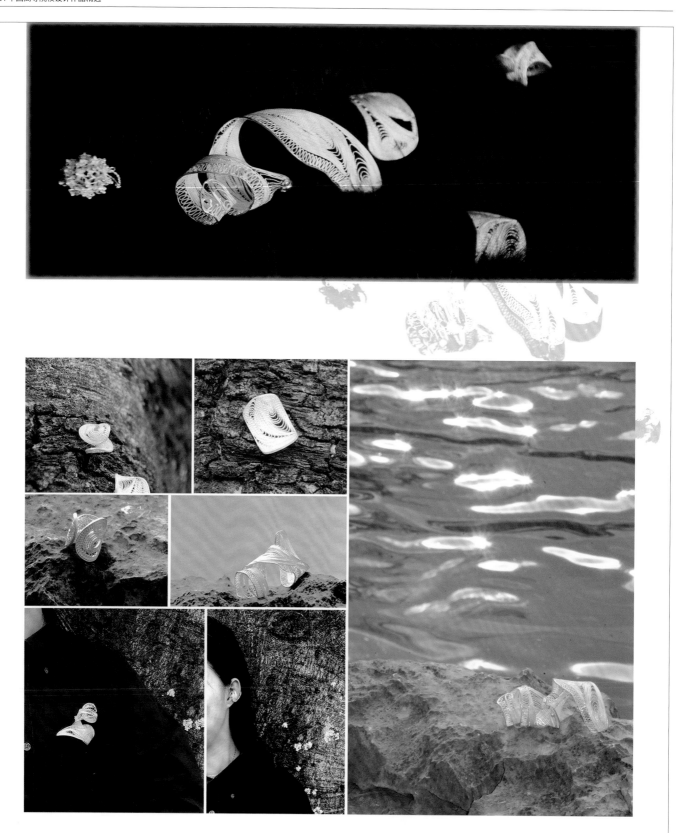

"银织幻想"手工艺与设计的未来对话

该设计项目专注于探索银花丝材质与非遗花丝工艺在现代设计中的新表达方式。通过将传统手艺与现代设计理念相结合，创造出一系列既能体现手工艺之美又适应现代生活需求的作品。项目旨在通过设计的力量，搭建一个传统手工艺与当代生活之间的桥梁，开启一场关于手艺与设计未来可能性的对话。

姓名：张楠楠 敖璐 薛文涵　指导老师：万凡 张琳翊　院校：云南艺术学院

聴川·言

LISTEN TO CHUANYAN

聴川·言

　　这件作品的设计灵感来自"冰川融化"，以"冰山"为设计本体，代指"自然"。采用中华传统手工艺所制的宣纸及常见的铜，结合纸张拓印、喷漆、做旧等艺术手段，重现冰川的雪白无瑕、坚硬的本质及冰川隐藏在水面之下的"面孔"。同时，以胸针形式表达人们应在不断提升自我和促进科学技术发展的同时，用一颗真诚的心关注人与自然（加强"共生"），并且也要不忘传承优秀传统文化，共创时代美好之物。

姓名：马婷婷 汪语哲 熊斯敏　　指导老师：胡一凡 朱力特　　院校：武汉设计工程学院时尚设计学院

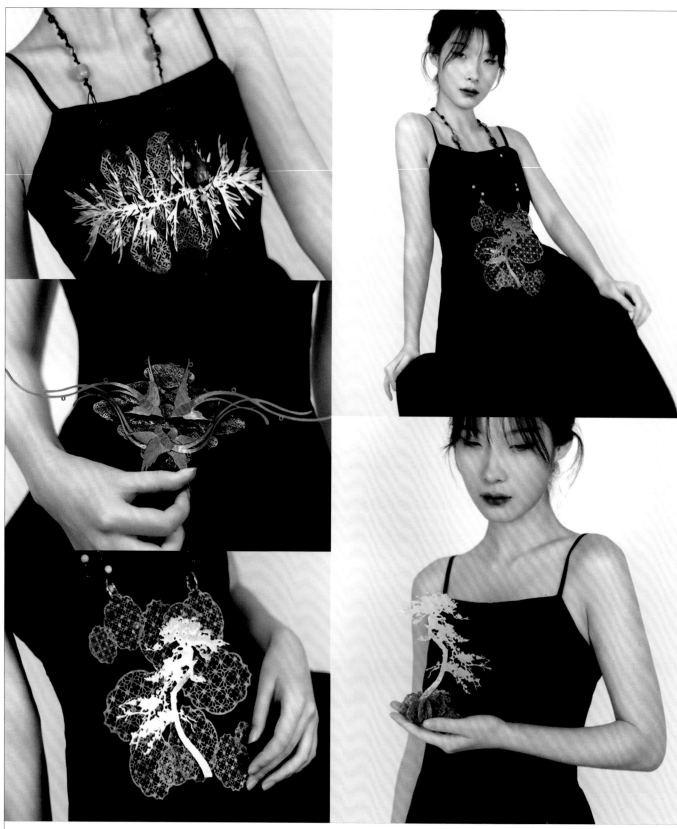

唯有香如故

　　基于"香"在首饰中应用方式的深入研究，该系列作品以中式窗纹为主要背景元素，从窗的视角去展现香与人命运背后的冲突与选择。设计旨在通过这种视觉隐喻，探索香与人的深层关系。使用方式上，既能作为首饰进行佩戴，也能作为香具装置进行使用陈列。材质主要是铜和钢。

姓名：熊思琪　指导老师：杨钊　院校：中国地质大学（武汉）珠宝学院

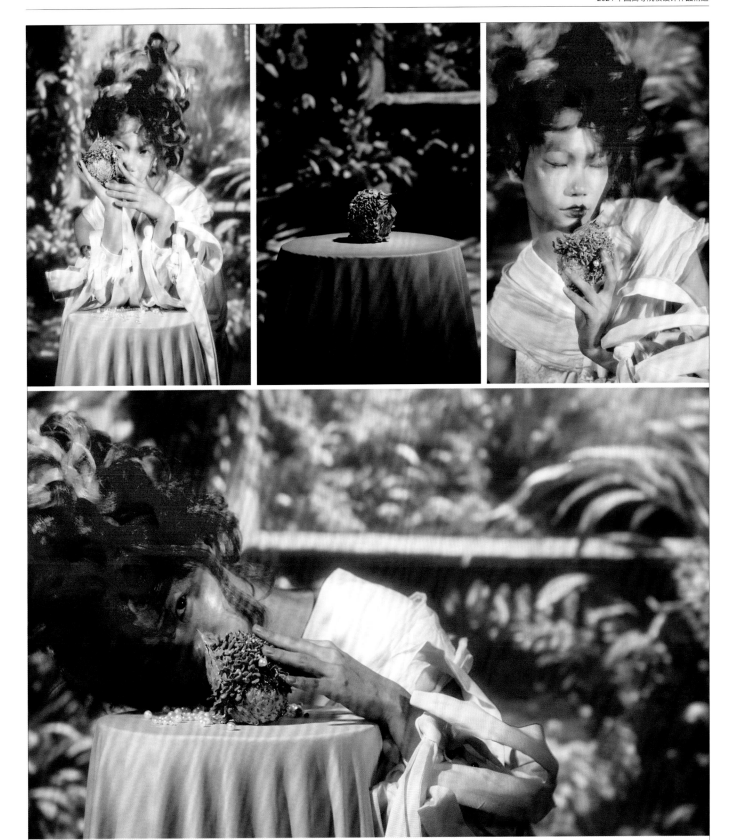

呓语

　　这是伊甸园里的世界。设计者根据当下的状态、顺着材料的指引进行直接创作，运用陶瓷材料创作了一件伊甸园中的"果实"。它像火焰、像心脏、像火龙果、像花，设计者想创造一种模棱两可的感觉，留给观众去解读。材质主要为陶瓷和珍珠。

姓名：马恺璐　指导老师：张荣红 戴翔　院校：中国地质大学（武汉）珠宝学院

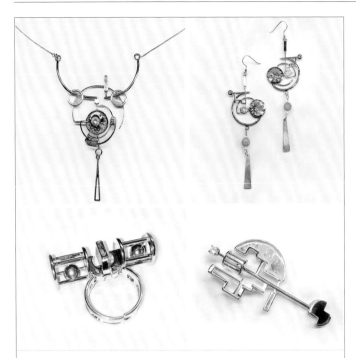

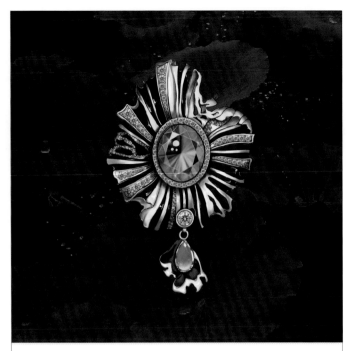

四时

这是一款基于榫卯结构的首饰设计，展现了大自然四季的变化和生命力的韵律。整个设计分为四个部分，每个部分代表一个季节，并由榫卯结构组成。设计以《吕氏春秋》中"流水不腐，户枢不蠹"为灵感，表现春夏秋冬四季轮回，宇宙万事万物都在运动。材质选择镀金和镀银进行榫卯嵌合，增强首饰层次的对比，连接处有燕尾榫的榫头或榫眼。

姓名：葛爽　指导老师：金媛媛
院校：鲁迅美术学院

荷·美

"荷"通"和"，这一灵感深含着和睦团结与清廉纯净的美好愿景，通过运用抽象拟态的手法，将荷叶的形态与神韵融入其中，使该胸针的形象更加栩栩如生，宛如一幅流动的水墨画，充满了艺术的气息与生命的活力。

姓名：郭婧萱　指导老师：高伟
院校：北京服装学院

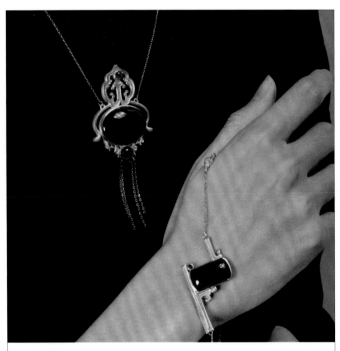

明光素

本作品以中国明式家具为主要研究对象，提取具有美感的构件元素，运用对称、重复、重构等设计手法，将传统家具的构件元素运用到现代首饰的设计当中，并最终形成具有明式家具美感的系列首饰作品。

姓名：李黛儒　指导老师：段丙文
院校：西安美术学院

缠花发冠

该作品为缠花发冠，始于远古，行于高雅。凤冠霞帔，十里红妆，三书六礼，明媒正娶。婚嫁发冠是女子出嫁必选的头饰，通过红色的丝线缠绕而成。牡丹花、凤凰、蝴蝶皆是代表着吉祥，将三者结合在一起进行设计既代表了在发冠中寄托美好祝愿，也很好地诠释了婚嫁凤冠的特殊含义，再配以珍珠进行装饰点缀使发冠的搭配更加丰富。

姓名：张双欣　指导老师：王欢
院校：西安工程大学服装与艺术设计学院

你的眼里有星辰大海

本款当代首饰设计作品灵感源于宇宙星云的浩渺与神秘，以及对美的不懈追求。设计者打破传统首饰的佩戴限制，创造出一款不限制佩戴方式的艺术品。采用编织工艺，将多种颜色与纹理的布料巧妙地编织在一起，仿佛将宇宙星云的绚丽与变幻浓缩于掌中。这款首饰不仅是对宇宙之美的致敬，更是对佩戴者个性与创意的展现。

姓名：李玲娜 何丹　指导老师：王璟
院校：云南艺术学院设计学院

与火星孩子的对话

"在一片漆黑中，我看到远处有火光闪烁，于是蹒跚向前，然后逐渐被温暖环绕，逐渐舒展，终于，鼓起了勇气。"本次作品尝试用首饰为媒介记录去看演唱会的心境变化，通过从模糊逐渐清晰的视觉表现结合蜡笔珐琅、水彩珐琅、贴花珐琅等多种技法诠释了越来越明确的爱意，并借以不同的细节完成叙事性表达，记录对往事逐渐释怀的转变。

姓名：陆杨泓睿　指导老师：王璟
院校：云南艺术学院设计学院

落定

作品以葫芦中空结构为依托，结合开合首饰结构，突出表现由大到小开合渐变、层层相套的功能结构，赋予葫芦这一传统元素现代韵味。葫芦作为一种自然物，蕴含福禄同音、富贵吉祥的寓意，也是老子道法自然的映射。作品各部分运用外金属内珐琅的设计，一层层开合，须臾间，半掩半开，逐层掉落，最终落定。

姓名：马叶雯　指导老师：孙仲鸣
院校：中国地质大学（武汉）珠宝学院

金鱼

很多女性将身体向社会规定的标准审美挤压，通过对身体的自我裁割以追求同质化的审美，作品将金鱼的演变与女性的这种身体重塑对比，希望女性能够警惕消费主义以利益为导向传播的容貌焦虑陷阱，以多元化的审美重新审视和思考自身，抵抗消费文化对身体的霸凌。材质主要为925银、树脂、硅胶、黑曜石等。

姓名：刘逸遥　指导老师：杨漫 张荣红
院校：北京工业大学艺术设计学院，中国地质大学（武汉）珠宝学院

修

　　"万物并作，吾以复观" 东方的时间观是反复循环的，体现在首饰作品中可以是视觉上的，也可以是行为方式在制作过程中所呈现的。作品灵感来源于壁画修复中的岩彩技法，壁画经历起甲、空鼓等病害，通过錾刻、锻造、建模等方式表现。从调研到作品设计的时间，再到作品制作回应画师修复壁画的时间，互相呼应，"时间性"被其串联在一起，体现首饰设计在时间维度上的循环与丰富性。

姓名：卢婉琳　指导老师：张荣红
院校：中国地质大学（武汉）珠宝学院

翼语

　　灵感延续"庄周梦蝶"的哲思，以925银镀金为主要材质，利用蝴蝶翅膀意象造型，点缀红色石榴石为蝴蝶身体，将古典浪漫与现代匠艺糅合，如花在心间欢喜，如蝶在颈间飞舞，如梦在此间开始。在梦中庄周与蝴蝶化为一体，庄周在内心深处还是非常亲近自然，热爱自然，并且希望与自然融为一体。设计造型生动，蝴蝶微观鳞片层次丰富，希望与自然融合，与自然界万物和谐共舞的美好愿望，也就是希望达到"天人合一"的状态。

姓名：卢婉琳　指导老师：张荣红
院校：中国地质大学（武汉）珠宝学院

骆越龙母

　　以首饰媒介讲述取材自武鸣罗波庙的壮族三月三故事。首饰主题是"善"。独身女人乜掘生活困苦依旧以善待人，收养了被遗弃的小蛋竟孵化出龙，而小龙特掘得她的言传身教，将母亲的"善"铭记在心，母亲逝世后，已是神龙的特掘在每年三月三仍会回来祭拜母亲，并且降下甘霖，庇佑一方壮民。

姓名：杨雅萱 周玉莲 崔雨露　指导老师：李詹璟萱
院校：广西艺术学院

云踪

　　现实世界与虚拟世界的共存与转换仿佛成了现代生活环境与山水精神空间互通的新桥梁。面对现代科技的发展与渗透，现代人的精神世界不断产生新的诉求，启示着我们以另一种更加平衡的方式去思考现代人与山水之间的关系。创作受"云"和"雾"的启发，以"云"和"雾"为"界"来展现现实与虚拟的共存与转换。

姓名：孟琦 王景泽　指导老师：金巍
院校：河北美术学院，吉林艺术学院

印然·迹

以树木干枯的树皮与树枝为设计本体，采用最常见的银材质，利用做旧等艺术手段，重现千疮百孔、默默流泪的地球万物（如森林、空气、海洋等），以保留它们的痕迹。同时，不论在何时何地，人们使用最普遍的就是手脚，而佩戴到手上会更加美观、便利，因而以此物为"镯饰"，表达需要尊敬自然、顺应自然、保护自然的观念。

姓名：马婷婷　指导老师：金若雨 刘斌
院校：武汉设计工程学院

泡影

物象都是梦幻泡影，转瞬即逝，重要的是"观"。设计者在制作这件作品时选用陶瓷材料，希望这些"泡泡"随着佩戴的过程，随着时间的流逝慢慢破碎，消失。在它逐渐消失的过程中，学会"觉察"，觉察自己看着它破碎的过程中心中的不舍、对它保护的执念引发的一系列问题，观它，也观自己。材质：陶瓷、黄铜、头发。

姓名：马恺璐　指导老师：张荣红 戴翔
院校：中国地质大学（武汉）珠宝学院

"幸运装置"蝴蝶福袋

本文创产品以大理扎染工艺和传统小蝴蝶纹样为灵感，创作出独特的蝴蝶福袋系列。每只福袋均采用大理扎染工艺，以靛蓝色为基调，悬空挂起，展现蝴蝶的优雅轮廓。福袋内装填着通过不同针法扎制的布料，每一件作品都充满了大理扎染的"不确定性"和神秘魅力。这不仅是对传统手工技艺的传承，更是对美的探索和追求。

姓名：李玲娜 周子惠 何丹　指导老师：王璟
院校：云南艺术学院设计学院

翠蝶

点翠工艺，是一种源自汉代使用翠鸟羽毛对金银首饰进行装饰的工艺，为了能够将点翠工艺与现代的设计进行进一步的创造性继承发展与结合，作品以点翠蝴蝶钗作为起点进行设计，以现代金属工艺的方式将蝴蝶的形象进行呈现，在蝴蝶镂空处使用绿松石代替点翠来进行点缀，以一种新的方式去展现点翠工艺的色彩美与造型美。

姓名：杜子祥　指导老师：陈保红
院校：湖北美术学院视觉艺术设计学院

白盒子

　　生活废弃物承载着远比我们想象更多的记忆。我们大脑的知觉会选择记住有利于行动的记忆，于是大部分有关生活的记忆会被掩埋起来。作品基于如今大力发展的生活废弃物分类政策，再创造了一个新的关于记忆的生活废弃物分类形式，命名为"记忆之物"，并使用拥有无限可能性的白色作为新分类的主要颜色。由于放置在人类大脑中的同一记忆会在不同时刻以不同形式出现的特质符合可回收物一直以不同形态循环利用的特质，作品重新再设计了可回收物分类的标识，将形式极其相似但内涵完全不同的标识作为新分类的标志，最终将这些标识制作为成品首饰与视频，提醒人们丢弃生活废弃物时想起废弃物还不是废弃物时所承载的那些美好的生活记忆。

姓名：王韵婷　指导老师：任开　院校：中国地质大学（武汉）珠宝学院

当成为昆虫人时

　　一个因意外而变成"昆虫人"的珠宝爱好者，在短暂地收拾情绪后，选择接受"昆虫人"的身份，并以全新的面貌重新融入人类社会。在"昆虫人"的影响下，人类社会掀起了一场有关"昆虫热"的首饰狂潮，"昆虫人"在融入人类社会的过程中找到了自己存在的意义与价值，获得了"新生"，也让隐藏起来的"昆虫人"群体得以现身。

姓名：刘馨洁　指导老师：赵祎　院校：北京服装学院服饰艺术与工程学院

声生不息

　　设计作品以云南少数民族哈尼族为灵感，左右两颗宝石代表着日与月的颜色，整体结构参考了哈尼族面部服饰。繁星点点代表哈尼族一步步的脚印，在太阳神保佑和铓鼓声声激励下他们迁徙到云南高原上，实现了由游牧文化向农耕文化转变的过程，代表了哈尼族漫长的迁徙文化。

姓名：李彦　指导老师：王雨娴　院校：桂林理工大学艺术学院

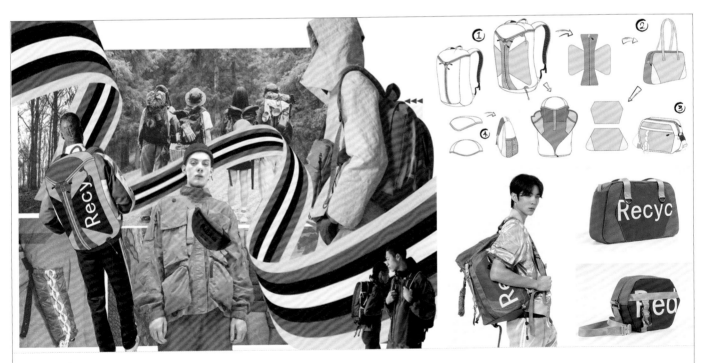

向野而生

　　本系列作品基于户外露营场景下，从包袋易于拆解、分离等方面思考，让具有价值的废旧面料获得再生。通过将废弃面料设计成大中小三款统一板型（大号户外双肩背包、中号旅行包、小号胸腰包），在包袋废弃时，可以通过包袋板型的快速拆解并完成组合，形成新的包袋产品，使得废旧包袋不局限于单次循环，完成废弃包袋多次循环再生设计，有效延长废旧材料的生命周期，完成包袋循环再生的可持续闭环。

姓名：孟俊卿　指导老师：李雪梅　院校：北京服装学院

时光织语·革绣交融

　　在这款设计中，创造出兼具古典韵味与现代奢华的系列皮包。传统少数民族绞绣绣片与真皮组合设计形成鲜明对比，却又和谐共生。本设计探索传统与现代之间的对话与融合，通过材料的创新搭配，展现一种全新的美学理念，让每一件作品都成为连接文化的桥梁，讲述着属于自己的独特故事。

姓名：苏慧明 苏嘉明　院校：广州开放大学，广州工程技术职业学院

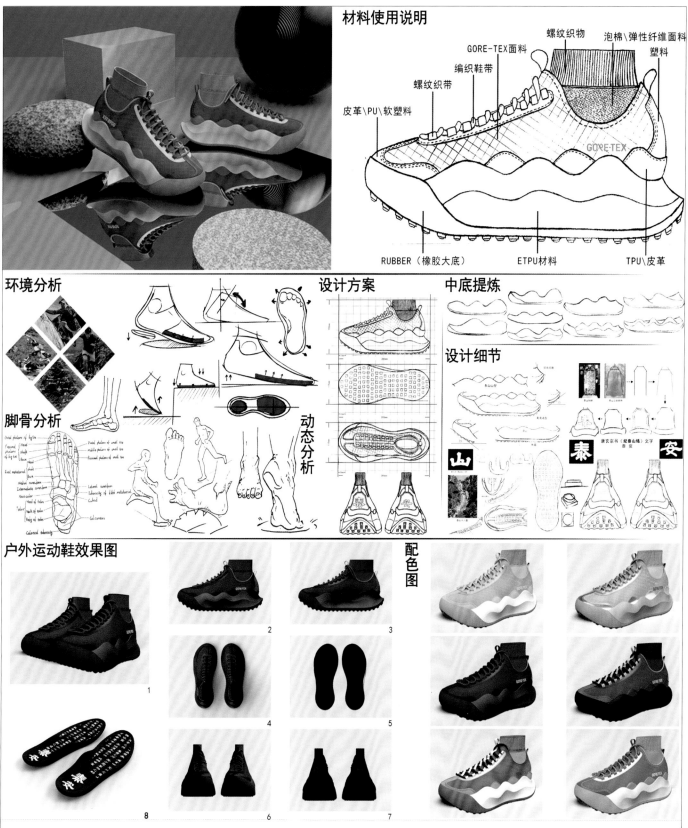

材料使用说明

螺纹织物
GORE-TEX面料
编织鞋带
螺纹织带
皮革\PU\软塑料
泡棉\弹性纤维面料
塑料
GORE-TEX

RUBBER（橡胶大底）　　ETPU材料　　TPU\皮革

环境分析

脚骨分析

设计方案

动态分析

中底提炼

设计细节

山　泰　安

户外运动鞋效果图

配色图

1

2　3

4　5

6　7

8

户外运动鞋设计

　　户外运动鞋设计需平衡功能性与时尚性，精选高科技材料，确保专业性能，满足严苛户外需求。在时尚潮流驱动下，融入个性化与文化元素，通过艺术创新，打造既实用又具前瞻时尚的鞋类产品，兼具功能与风格，满足多元化户外运动者的全面诉求。

姓名：张敬轩　院校：青岛工学院设计艺术与传媒学院

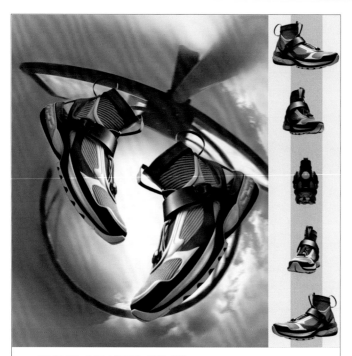

"安行者"自适应护踝智能篮球鞋

在对篮球运动员受伤情况的调研中，设计者发现脚踝是最容易受伤的部位之一，受护踝产品的启发，设计了一款自适应护踝智能篮球鞋。这款智能篮球鞋具有智能感知和自适应功能，可实时监测用户的脚部运动数据，并根据各种运动情况，提供精准的护踝支撑，从而降低人们的受伤风险。当用户脚踝角度异常时，鞋面组织会自适应调节。

姓名：董家摇　指导老师：吴艳
院校：江南大学数字科技与创意设计学院

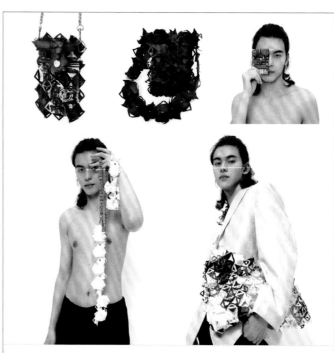

可持续废纺再造设计——REBORN FASHION 时装废料研究所

本设计通过实验将废纺与生物材料结合，获取废旧纺织品再造方法，形成以绿色可持续为导向的新型废再造材料。同时利用废旧纺织品的不同品牌、印花及破损程度，最大程度地保留了原本的"时尚"意义。根据材料特性，以模块化为设计手法，采取无缝纫低耗能的连接方式进行创新设计，产出基于该材料的、市场导向的可持续时尚产品。

姓名：喻洁　指导老师：杨洪君 宋佳珈
院校：北京服装学院

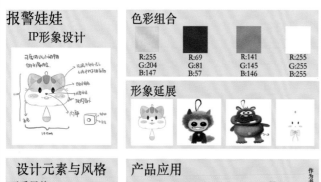

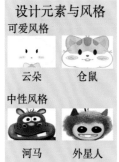

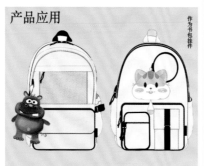

报警娃娃

女性安全问题的新闻层出不穷，我们要防患于未然。真正遇到危险的时候往往是来不及报警的，手机的目标过大，而我们所构想的报警娃娃与普通装饰挂件无异，相对于市面上其他的报警装置及防身工具更利于操作，使用方法也更简单。

姓名：朱诗怡 顾韵怡　指导老师：张峥 林青红
院校：广州华商学院

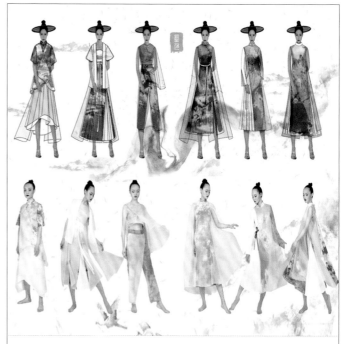

墨色

以中国传统文化中写意山水画的意境书写为设计灵感，将服装面料看作画纸，服装图案和色彩作为绘画的点线面结构，将写意山水画中墨色的复杂变化呈现出来。配合适当的服装剪裁，让设计作品呈现出独特的中国画的意境表达。

姓名：张宝戈 王献志
院校：湖北商贸学院艺术与传媒学院

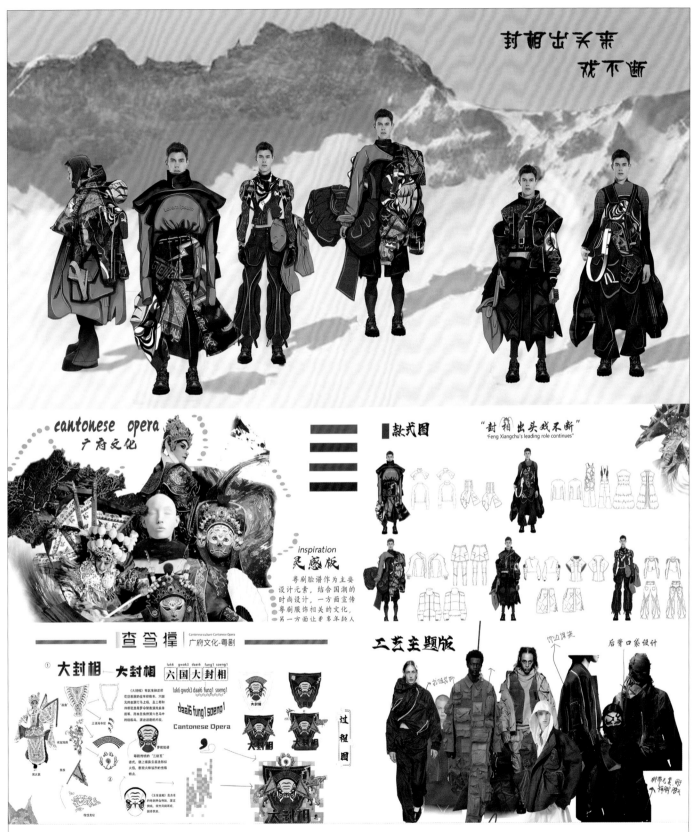

封相出头来，戏不断

本系列的灵感来源于粤剧《六国大封相》的经典服饰与戏曲图案，将其融入运动服饰设计，增添独特魅力。其鲜艳而富有寓意的色彩，中国红、电蓝色等，与运动风的活力相呼应，将粤剧的传统之美与运动风的舒适、便捷相融合，创造出既有文化底蕴又充满现代活力的新风格。

其中的图案设计是以粤剧传统的"三块瓦"谱式的脸谱作为主要元素，结合俚语"六国大封相"的文字元素、江涯海水纹元素、大靠的"吊鱼"、靠旗等元素进行系列重组设计；做出偏国潮的图案，兼具传统与现代的风格；整体色彩是以明亮电蓝色、中国红与黑色为主色，保留国潮基调同时体现出强烈的对比色；面料以哑光三防羽绒服面料为主，打底衫采用针织高弹力面料，部分工艺采用绗棉工艺、印花工艺等，完成系列成衣制作。

姓名：黎艳君　院校：南昌大学共青学院

月下竹影

2024中国高等院校设计作品大赛

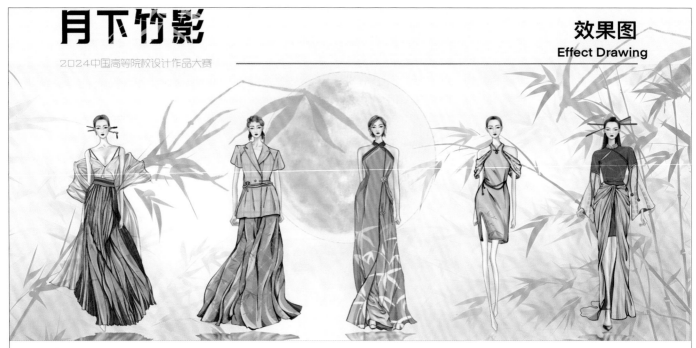

月下竹影

本作品灵感受到中国传统庭院于夜晚所见到的月亮与竹子元素以及诗句"深林人不知，明月来相照"启发，如同诗句中描写的那样——"竹林深处无人知晓，只有一轮明月静静相伴于我身旁"，静谧的月色和摇曳的竹影下，塑造了空明澄净的意境和人内心宁静淡泊的心境；同时此情此景也非常符合人们心中中式美学的追求理念，将动与静相结合，体现了《易经·系辞传上》中的"动静有常，刚柔断矣"。月亮和竹子在我国传统文化中象征着浪漫、幻想、美好以及坚韧、谦虚、高雅，通过将月亮与竹子元素巧妙地融入进新中式服装当中，旨在集结历史精髓与现代思维，展现出现代美感与传统韵味。

姓名：郝宇隽　指导老师：任祥放　院校：江南大学设计学院

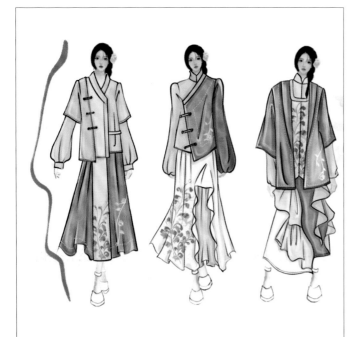

宋风传奇

本系列服装是根据宋代传统服饰设计元素和现代服饰的变化搭配。整体系列以花朵刺绣纹样为主，服装增加底纹印花装饰，为整体的服装效果增加层次感。设计中融合了宋朝服装的褙子、开襟、罗裙等款式特点，整体效果做成飘逸流动、简洁大方的款式效果。色彩上也运用了当时瓷器的典雅恬淡的颜色，有一种清新脱俗、淡雅的感觉。

姓名：张玉升
院校：赣东学院人文学院

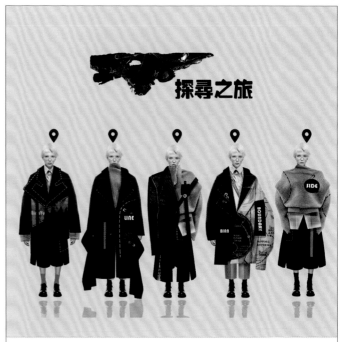

探寻之旅

探寻之旅

本作品表达了设计者对美与创意的无限追求。传统与现代元素的融合，力图将每一款服装打造成独一无二的艺术品。环保材质的选用，不仅展现了设计感，更传递出对地球的关爱。细节之处，注重舒适与实用，让每一件作品都能贴近人们的生活。

姓名：李聪
院校：重庆移通学院

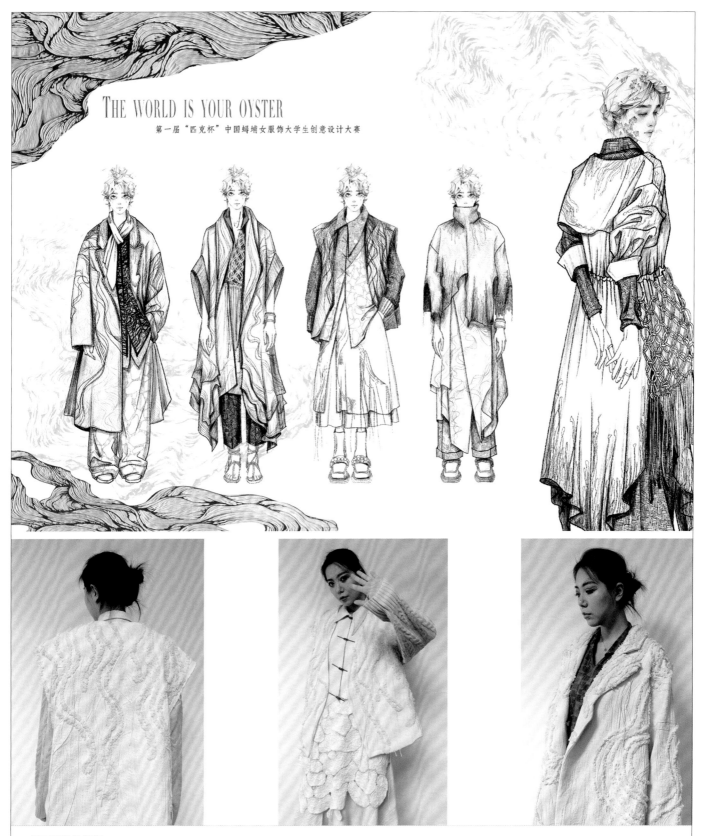

THE WORLD IS YOUR OYSTER

第一届"匹克杯"中国蟳埔女服饰大学生创意设计大赛

世界是你的牡蛎

　　本系列作品聚焦蟳埔女的传统服饰，结合最流行的现代设计元素，深入挖掘其文化内涵，以创新的方式重新诠释传统蟳埔女服饰。设计灵感来源于莎士比亚戏剧中的台词"世界是我的牡蛎，我将用剑开启"，意为一个人有无限的机会和可能性去做想做的事和随心所欲去追求目标。关注自己，投入自己，最终方能抽丝剥茧，获得新生。

姓名：陈美静　指导老师：董庆文 修晓倜　院校：鲁迅美术学院

印迹

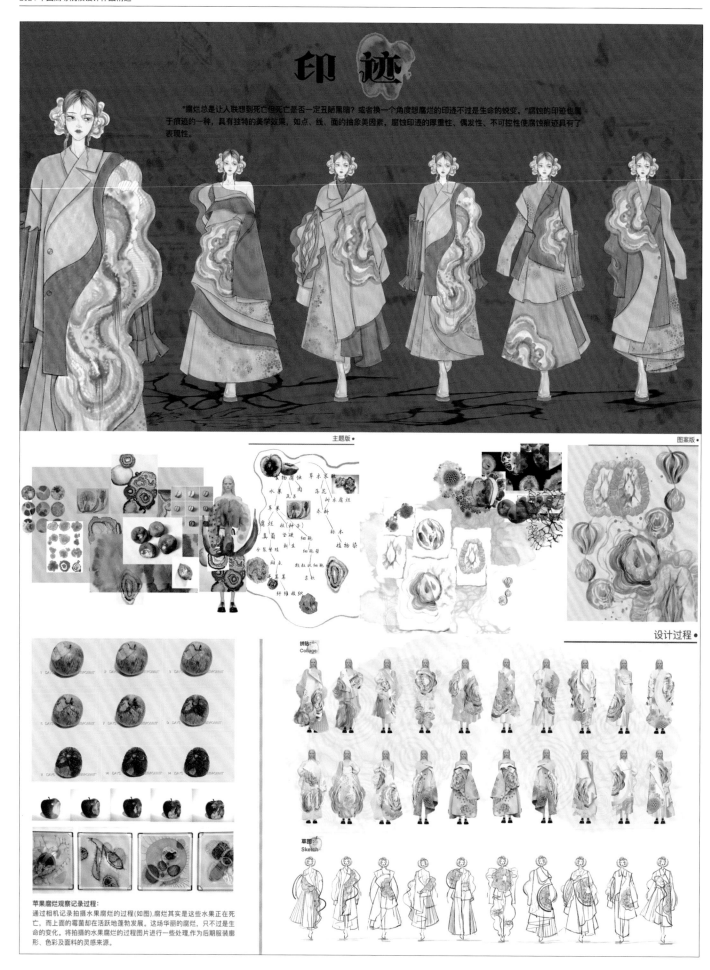

"腐烂总是让人联想到死亡但死亡是否一定丑陋黑暗？或者换一个角度想腐烂的印迹不过是生命的蜕变。"腐蚀的印迹也属于痕迹的一种，具有独特的美学效果，如点、线、面的抽象美因素，腐蚀印迹的厚重性、偶发性、不可控性使腐蚀痕迹具有了表现性。

主题版●

图案版●

设计过程●

拼贴
Collage

草图
Sketch

苹果腐烂观察记录过程：
通过相机记录拍摄水果腐烂的过程(如图),腐烂其实是这些水果正在死亡，而上面的霉菌却在活跃地蓬勃发展。这场华丽的腐烂，不只是生命的变化。将拍摄的水果腐烂的过程图片进行一些处理,作为后期服装廓形、色彩及面料的灵感来源。

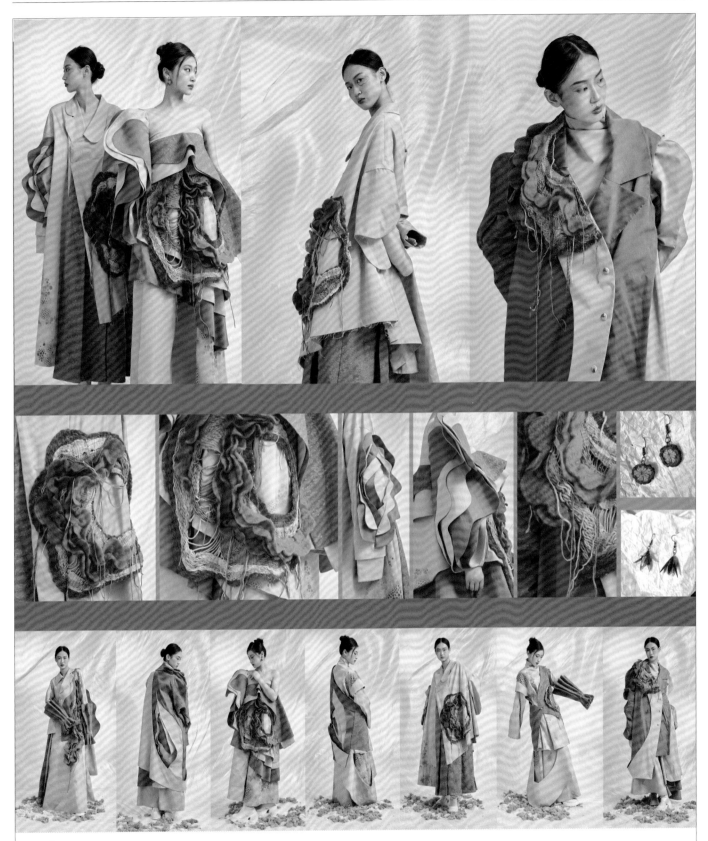

印迹

　　该系列设计通过学习传统挂毯艺术制作方法，以"水果腐烂"这一现象呈现的自然效果为灵感，进行编织挂毯的创新实验。在编织时进行图案设计并融入现代材料及装饰手法，改变传统挂毯编织的平面效果，达成"二维平面"到"三维浮雕"的转变；将传统挂毯艺术传承并创新应用在服装设计中，使整个设计作品具有编织的温度，让穿着者感受到一种不同于机器制作的，充满了温度的，承载着设计者思维和情感的设计。通过服装这个载体使传统挂毯艺术走进大众视野，赋予传统挂毯艺术新的生命力。

姓名：杨蕾　指导老师：张毅　院校：江南大学设计学院

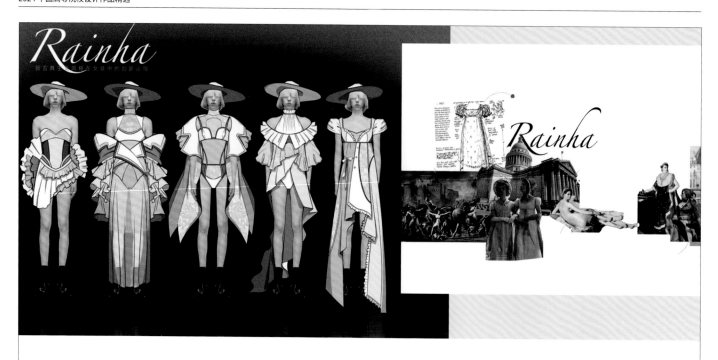

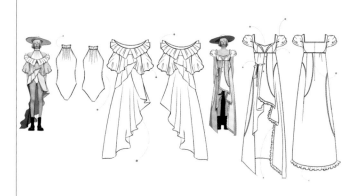

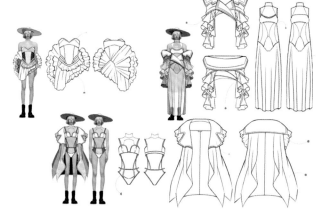

基于新古典主义艺术与色彩的服饰设计

　　本设计从古典主义中汲取灵感，将其风格特征融入现代服装设计。通过研究新古典主义时期的艺术作品和服装元素，深入了解该时期的审美观念和社会背景，并将其巧妙地运用到设计中。设计旨在展现古典与现代的完美融合，为当代女性打造独特而优雅的服装。

姓名：宋昕睿　指导老师：徐腾飞　院校：北京师范大学未来设计学院

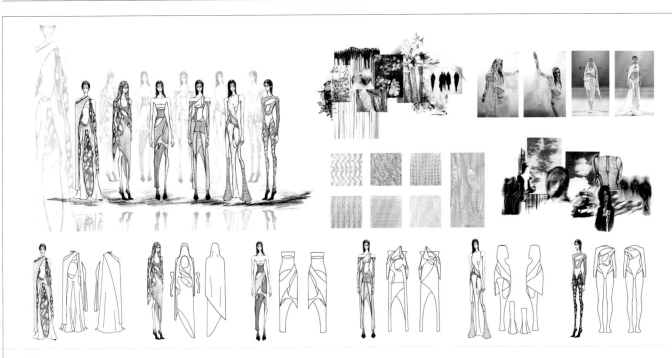

阴翳

本系列作品设计灵感来源于阳光下的树影，采用白色为主的镂空针织来实现树影在人体上的效果。通过不同花型的镂空设计、不同疏密的针织结合运用，多层次地去表现阳光投射在人体上的不断变化的阴影，在身体与服装、身体与光影之间不断探索，带有一丝轻盈松弛的美感。打破常规板型，运用解构设计将织片拉扯、重叠，回归人体本身，展现自然之美。

姓名：韩奕新　指导老师：朱铿桦　院校：华南师范大学美术学院

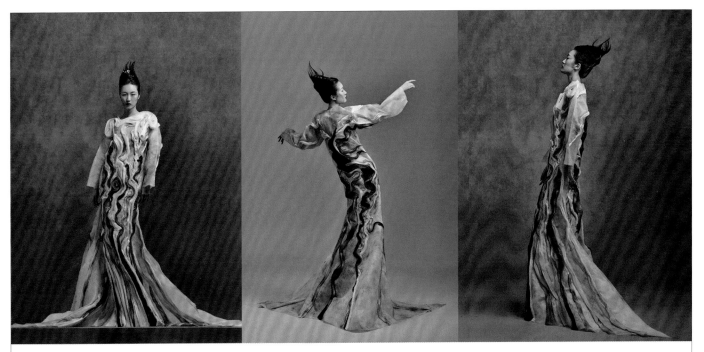

山履·华章

作品效果的呈现源于对大兴安岭山川地貌的艺术表达，通过对服装染、叠的手法，工艺、观念的研习，并借鉴中国传统水墨意境，尝试探寻服装材料及工艺语言的独特表达。作品中将传统植物煮染、喷染、刷染与叠纱工艺相结合，以表现大兴安岭山川的延绵与动态意境。

姓名：许靖熙　指导老师：周莹　院校：中央民族大学美术学院

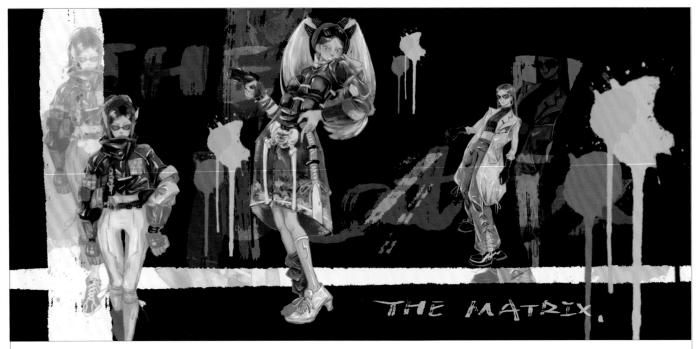

"The Matrix" 服装设计

本次设计以现代运动服饰与赛博朋克未来风格为出发点，为解决运动服饰美化与未来联想的需求。本设计以"The Matrix"为主题，采用了电影《黑客帝国》母体、AI 和动漫《赛博朋克边缘行者》义体等元素，并为致敬电影中主角躲子弹，静置子弹的镜头以及动漫中丽贝卡的形象，设计了三套服饰。运用《黑客帝国》中黑、白、灰、荧光绿的经典配色，面料上选用 PU 材质的皮革面料、冲锋衣面料以及尼龙感伞兵裤机能工装面料，以达到服装的未来感与智能科技感。作品里有设计者对于高度发达科技的联想与对于 AI 争议的理解——人的本质上或许就是 AI。作品意欲打造运动服饰的外在与赛博朋克精神内核相结合的服饰。

姓名：萧泓雨　指导老师：任祥放　院校：江南大学设计学院

"塑"封

当今世界，"白色污染"已经成为一个全球性的问题。该设计以环境保护理念为主题，以"塑"封为题，"封"有禁止之意，头饰、服装均运用可降解塑料袋制作，美甲运用异型甲表现冰川融化现状，塑料袋包裹给人一种窒息压抑的感觉，呼吁人们采取行动减少"白色污染"，保护地球家园。

姓名：彭馨瑶　指导老师：张冉　院校：山东艺术学院国际艺术交流学院

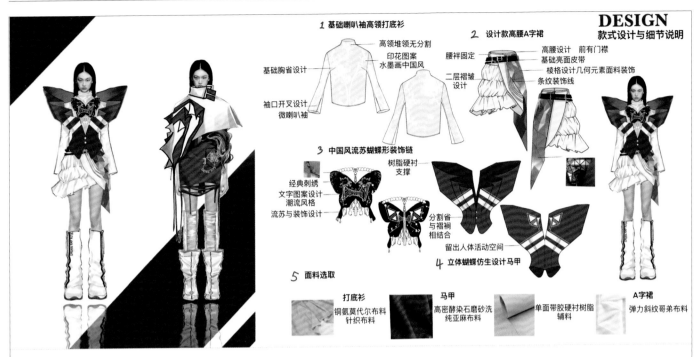

DESIGN
款式设计与细节说明

1 基础喇叭袖高领打底衫
高领堆领无分割
印花图案 水墨画中国风
基础胸省设计
袖口开叉设计 微喇叭袖

2 设计款高腰A字裙
高腰设计 前有门襟
腰袢固定 基础亮面皮带
棱格设计几何元素面料装饰
二层褶皱设计 条纹装饰线

3 中国风流苏蝴蝶形装饰链
树脂硬衬支撑
经典刺绣
文字图案设计 潮流风格
流苏与装饰设计
分割省与褶裥相结合
留出人体活动空间

4 立体蝴蝶仿生设计马甲

5 面料选取
打底衫 铜氨莫代尔布料 针织布料
马甲 高密酵染石磨砂洗 纯亚麻布料
单面带胶硬衬树脂 辅料
A字裙 弹力斜纹哥弟布料

追逐梦想风筝

　　风筝是一种充满了奔跑乐趣的运动，"纸鸢"也是中国的传统文化，反映着人们对于健康的追求与吉祥寓意。通过风筝的形态，以及其迎风而上的积极象征，选择运动风格与亮丽的红与白的颜色搭配，并以大褶裥与布料堆叠来表现风筝的迎风流动的状态，以硬衬造型来表现风筝骨架的韧性，整体有运动、飞扬的感觉。

姓名：郑惠鑫　指导老师：王宏付 孙涛　院校：江南大学设计学院

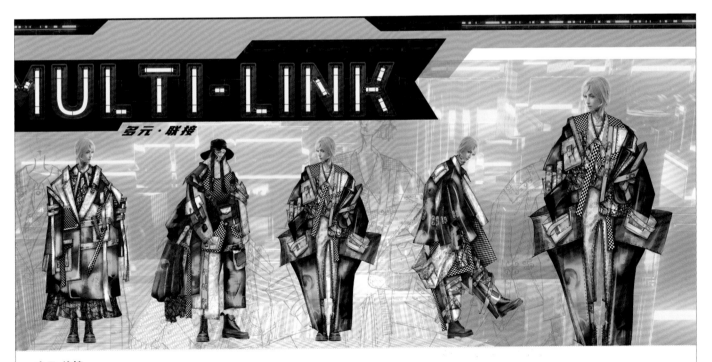

MULTI·LINK
多元·联接

多元·连接

　　元宇宙一词诞生于1992年的科幻小说《雪崩》，小说描绘了一个庞大的虚拟现实世界，在这里，人们用数字化身来控制。在现实生活中的我们，可能遇到很多不尽如人意的事情，很多的观点、看法也不能尽情地表达。我们的性别、外貌、出身等也都无法选择，很多时候，我们是以被服从、被定义的方式过完了这一生。而在元宇宙中，一切针对人的束缚都将不复存在。一旦你加入一个元宇宙，意味着你可以重新去塑造自己。"人设"这个词将不是一个抽象的概念，而是活生生的事实。你可以将元宇宙中的自己打造为一个最符合自身意愿、最完美的一个人。

姓名：陈美静　指导老师：董庆文　院校：鲁迅美术学院

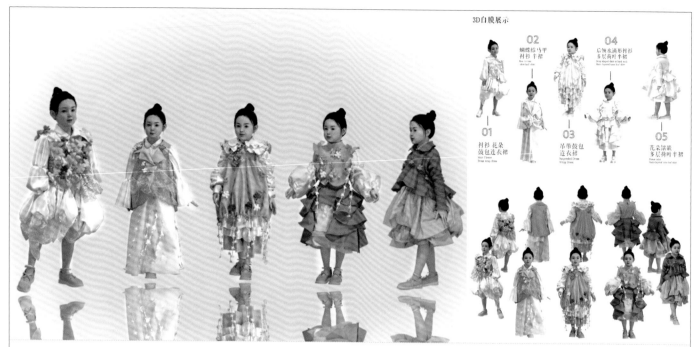

我的花儿朋友

本系列作品通过 3D 数字建模，将服装廓形以及各种细节元素进行了三维构建，能够模拟不同材质的质感和光泽，如欧根纱的轻盈飘逸、针织双面薄呢的柔软舒适，以及棉质纱线的温暖触感。在设计阶段就能全面审视和调整方案，更为后续的生产制作提供精准的数据支持，确保最终的成品童装完美展现"我的花儿朋友"的甜美梦幻。

姓名：王迎新 唐建蓉　指导老师：蒋红英　院校：厦门理工学院设计艺术学院

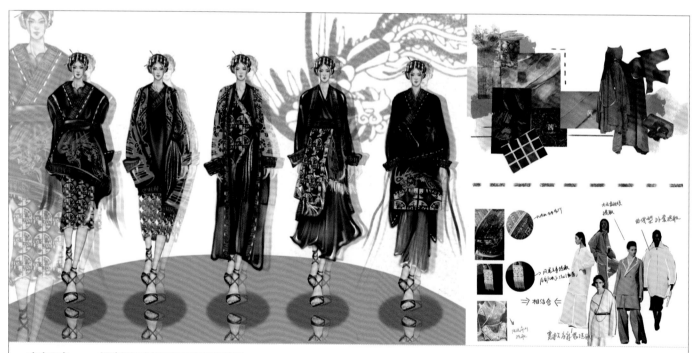

畲畲不息——福建罗源畲族服饰元素创新系列

本系列作品灵感来源于对罗源畲族传统服饰的深入研究和感悟，旨在传承和创新这一宝贵的民族文化遗产。主色调选取了罗源畲族服饰中的黑色和红色，图案设计提取了其独特的角隅纹样、凤凰纹等，通过重复和排列的手法，营造出富有节奏感和韵律美的装饰效果，以激光雕刻和手工草木染的方式呈现于服装的领口、袖口和裙摆等部位。

姓名：王迎新 姜位 李晴芸　指导老师：蒋红英　院校：厦门理工学院设计艺术学院

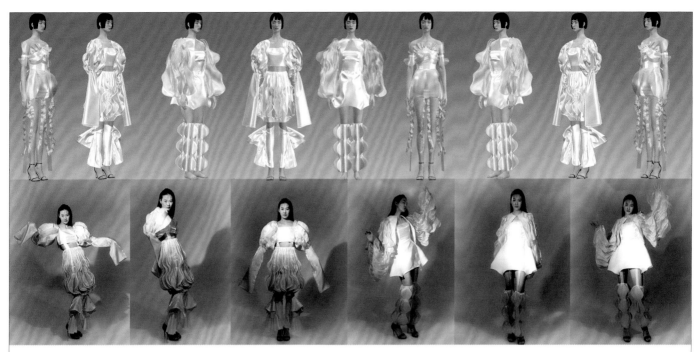

逐流

本作品以"水母"在海洋中的流动性和变化性为载体，对自然界中透明生物水母进行仿生设计，通过面料多层叠加的工艺，模拟它们的外在形态和自然游动的状态，使人们意识到存在本身就是一个不断变化的过程，而生命的价值在于如何在变化中找到自己的定位和意义。

姓名：孙凤玉　指导老师：赵佳思　院校：北京城市学院

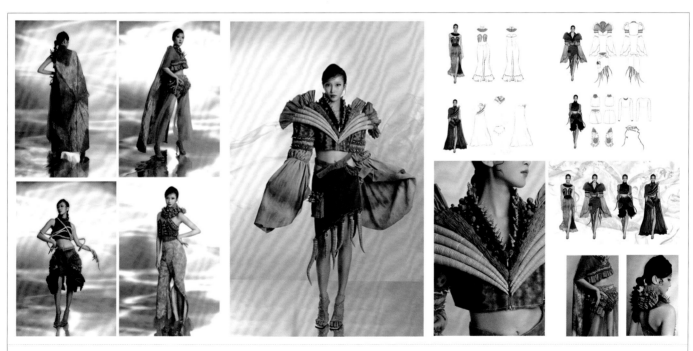

寻渊

幽幽海洋里存在着许多我们尚未了解的生物，而海洋最深处的生物往往拥有与幽黑环境相反的美丽外表，令人着迷。因此本次设计，从深海中汲取灵感，结合深海生物的外观、色彩和纹理，以及扎染工艺的独特效果，将这些深海元素巧妙地呈现在服装上，展现出生物的奇特美感与深海环境的神秘和壮丽。

姓名：罗婉荧　指导老师：尹文晶　院校：华南理工大学设计学院

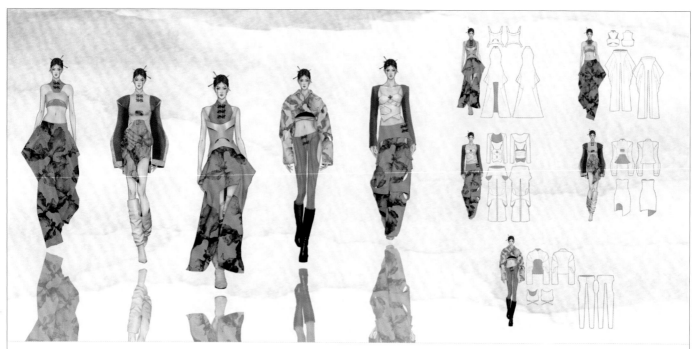

流光墨韵

　　本作品以新中式和赛博朋克风为灵感，将中式盘扣、中式结、镭射面料等和瑜伽运动服结合，在颜色上将极具中式韵味的墨绿色与银色相结合，表达出现在与未来的融合。

姓名：张卓凡　指导老师：邢乐　院校：江南大学设计学院

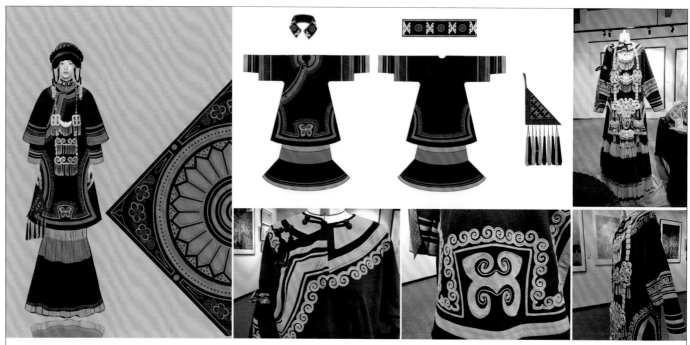

"彝纹新色"彝族服装设计

　　传统的彝族服饰配色大量使用红、绿、黄、白等原色，色彩鲜艳、厚重。本作品将彝族纹样进行创新设计并且与"新色"相结合，降低了彝族传统配色的纯度，新的配色形成了一种新的风格，意在追求视觉上的新体验。

姓名：杨琳　院校：华中师范大学美术学院

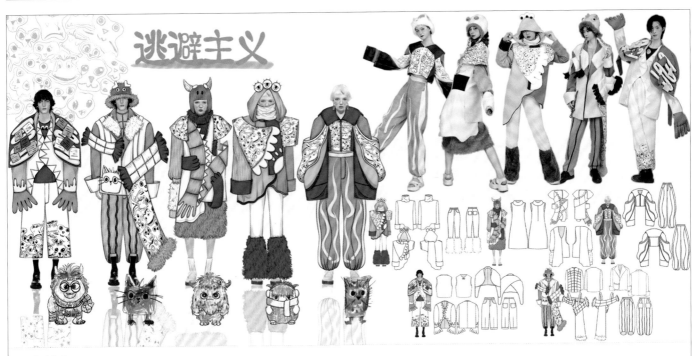

逃避主义

　　"逃避主义"系列设计以繁忙的现代社会中人们时常感到压力大,逃避主义思潮逐渐兴起为灵感来源,讲述了人们因各种各样的压力逃避到了一个充满可爱、治愈、独特的小怪兽的世界,每个小怪兽都有专属于自己的身份,这个世界充满了轻松惬意与精奇古怪,人们在这里得到治愈和放松的故事。

姓名: 赵艺瑄　指导老师: 郑潇 刘艳　院校: 河南工程学院服装学院

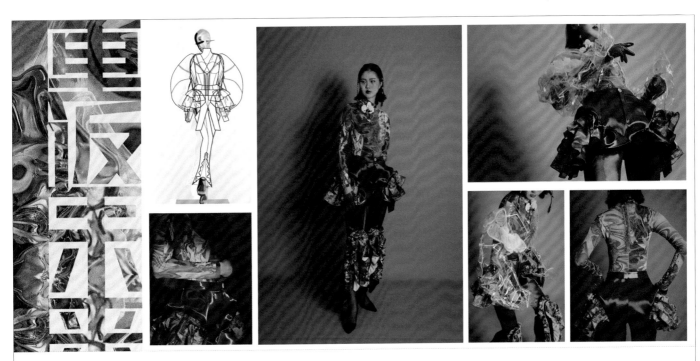

重返未来

　　"人的神性"与"神的人性"是新未来主义探讨的关键性问题之一。作品灵感源于复古未来感的平行时空想象,在飞驰的科技加速与不舍的念旧情节中,试图寻找出一个平衡点,如复古的阔腿裤型与液态金属光泽的感光水晶丝缎,或者 20 世纪 90 年代的机车风外套和具有前卫风格的酸性图案。

姓名: 晏子涵　指导老师: 苏永刚　院校: 四川美术学院

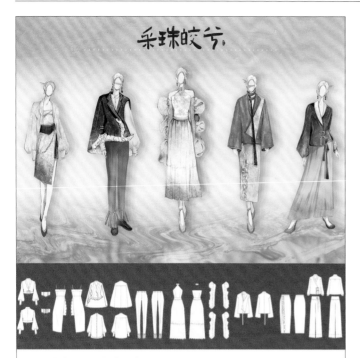

"采珠皎兮"女装设计

"月出皎兮，佼人僚兮。"本系列服装灵感来源于大自然界中珍珠诞生过程的感悟，珍珠始于一颗细小的沙砾，外在柔软，内里却坚毅，她在洋流中漂泊、历险，最终凝结成真实的自我。

姓名：李思仪 吴玉婷　指导老师：邢乐
院校：江南大学设计学院

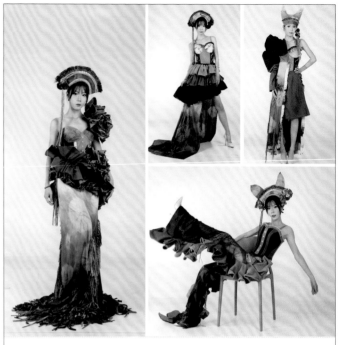

青·律

作品融合了传统非遗白族扎染元素与牛仔，旨在彰显自信、独特及健康之美。蓝底白花的设计，清澈高雅，朴素不张扬。牛仔布的二次利用，体现环保理念。本设计将这一非遗瑰宝与现代时尚元素结合，力求带来一种别具一格的文化品位与个性风采。

姓名：宋瑾彤　指导老师：李冀旻
院校：山西传媒学院

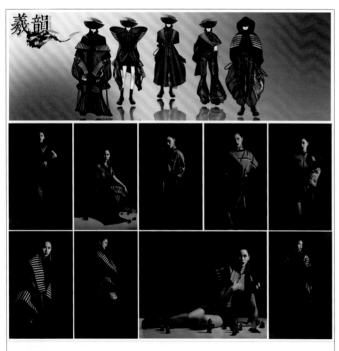

羲韵

本服装设计系列以中原地域伏羲文化为灵感，主要表达"天人合一"与"娱人"精神，道生黑白，万物有灵，从视觉载体泥塑与祈福物提取元素，使用五色、黑白条纹、传统图腾等视觉元素与现代摩登风格相结合，用娱乐性手法把伏羲文化中的传统元素与现代休闲服装相结合，形成新面貌的服装造型。

姓名：郑惠鑫　指导老师：潘春宇 孙涛
院校：江南大学设计学院

贞德宇宙

以勇士贞德为原型进行设计，在服装上添加了铠甲的元素，在设计上设计出坚挺的服装廓形，通过现代服装廓形传达自信和勇敢的女性魅力。

姓名：兰心慧　指导老师：王晓莹
院校：鲁迅美术学院染织服装艺术设计学院

颂宋

宋人生活中的品茗、插花、挂画、焚香被称为"四雅"，此次设计以宋代的雅致生活为主题，从中提取元素进行设计，以风雅、自然为风格关键词，将宋人的典雅、浪漫融入服装中，蕴含着雅致的意味，体现着宋人的时代精神。

姓名：李涵棋　指导老师：胡霄睿
院校：江南大学设计学院

出入

在设计中，将典型中式门窗内置结构中的穿插关系和遮挡关系变换、组合，呈现在不同的人体结构处。在面料上，选取了皮革和棉麻，通过皮革镂空穿插，表现局部衣片的衔接关系，通过对棉麻面料抽丝并和皮革结合，呈现门窗的框架特点。在印花上，选用了独具中国风的光影关系作为图案设计的主题，使整个服装展现出午后园林光影的氛围感。

姓名：李思凡　指导老师：蔡凌霄
院校：东华大学

滴水答答

基于传统建筑结构如意形滴水瓦，对其艺术特色中的琉璃色彩、如意造型及荷花纹样进行提取，结合雨天场景，应用于图案及配饰等设计，将传统中式服装结构与防水面料结合，饱和鲜亮的色彩与服装造型碰撞，设计新概念儿童雨衣套装，新奇趣味且充满国潮风尚。

姓名：张洁
院校：江南大学数字科技与创意设计学院

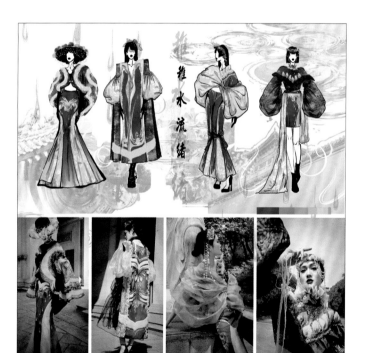

稚水流绪

古今交汇，涓涓细流承载着历史缓缓流进现代生活，水痕不仅是雨水流淌过的证明也是故事的沉淀，滴水瓦作为拥有悠久历史的中国古建筑结构之一传承至今。经过岁月的洗礼，其文化与价值也在时间长河中历经沉淀。作品考虑将滴水瓦中的艺术灵感与服装设计结合，将其展现在服装之中，稚水涓涓，流淌故事千千。

姓名：张洁　指导老师：孙涛
院校：江南大学数字科技与创意设计学院

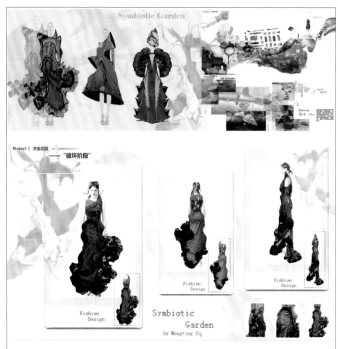

"Symbiotic Garden"服装设计

作品以"共生花园"为主题。花园就像一个微型生态圈,可以从中窥见当下人与自然的关系。在这个花园中,假想了 3 个阶段性情景:人类踏进花园,对花园进行了人为的影响,留下了破坏的足迹;花园内的生物对外来者做出反抗,用自然来对抗人类;人类学会如何与自然相处,花园不再受到威胁,人类与自然共生共存。此系列作品着重表现第一阶段。

姓名:付梦婷
院校:江南大学

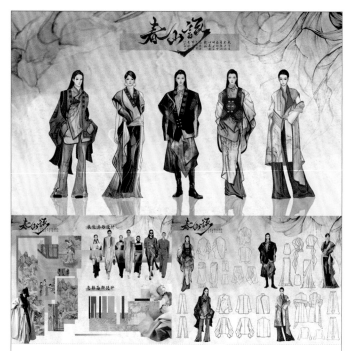

春山词

以明代古画《万壑争流图》为灵感,用服装表达图中江南湖山景色。整体服装呈现清和闲适之感,服装廓形与明代服饰特点结合,图案应用明代流行的团花纹饰,融合现代精致古朴风格,展现新中式的多重表达。

姓名:张晨薇 指导老师:梁惠娥
院校:江南大学设计学院

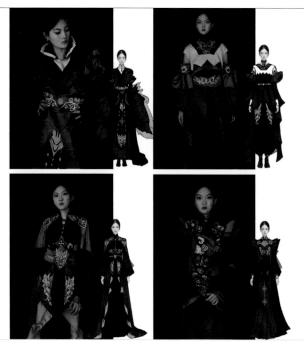

傩韵

系列服装设计制作,以傩舞艺术为文化内涵,融入傩舞造型元素和色彩等方面,结合设计想法提取并融合其独有的艺术特色以及色彩、图案和面具造型元素,最终呈现一个系列的 4 套服装。设计中运用了拼接、抽褶,还有折纸等手法。

姓名:王宇佳 指导老师:李冀旻
院校:山西传媒学院

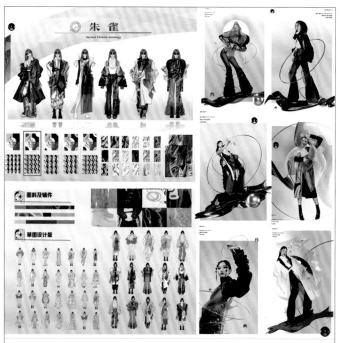

朱雀

宇宙静谧且无垠,未知激发了我们无穷的探索欲。中国古代看星象探索宇宙奥秘,与当下节气、异象结合,以观察天象来推算节气,制定历法等。古代还设有太史令、钦天监、司天监等掌天时星历。本次服装设计理念便是将东方传统元素星象中的朱雀创新再造,分别在廓形和图案上与工业机能风相互融合、搭配,像是航迹轨道与星象图的"再"组合。对太空的研究贯穿古今,希望以此为题,塑造一系列穿越古今的对话。

姓名:张晨薇 指导老师:梁惠娥
院校:江南大学设计学院

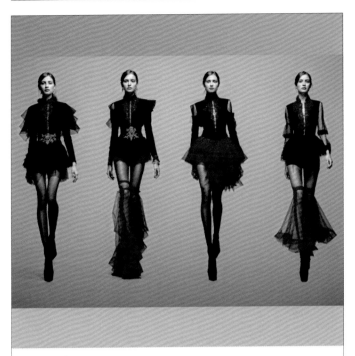

月影曲芸

这套服装设计将忧郁哥特与华丽浪漫完美融合，展现出独特的复古摩登风格。黑色作为主色调，搭配暗红色蕾丝、网纱和层层叠叠的薄纱，营造出神秘而梦幻的感觉。戏剧化的荷叶边、丝绸系带和复古宝石点缀，为设计注入了浪漫主义的韵味。不对称的廓形、半透明的面料和大胆的肌肤暴露，又带来了现代感和前卫气质。

姓名：刘炜龙　指导老师：高瑞彤
院校：山东工艺美术学院

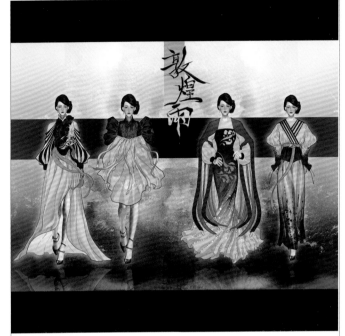

敦煌雨

本系列作品灵感来源于敦煌壁画《隋文帝请昙延法师祈雨图》，以都河玉女娘子神话为形象进行创作，融合敦煌与现代风格，色彩以青绿和黑黄对比，款式设计结合壁画人物形象，采用立领对襟、垂坠裙摆，表现曲线美感。本系列作品旨在展现敦煌之美。敦煌文化于春雨中蓬勃生长，也于时雨中逐渐消失，希望唤起人们保护敦煌之念。

姓名：郭虹　指导老师：任祥放
院校：江南大学数字科技与创意设计学院

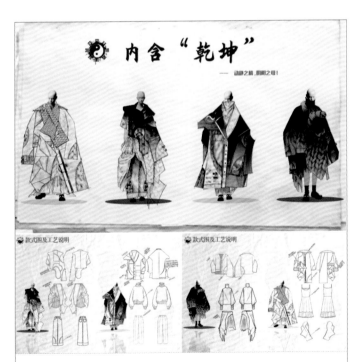

内含"乾坤"

本系列作品设计的灵感来源《易经》的太极八卦，无极生太极，八卦衍万物，象征着人生的变化和选择，工艺上使用 3D 打印技术和激光切割技术在针织品上进行图案设计，色彩上整体运用黑白灰色调，黑白撞色呼应太极八卦的阴与阳。

基金项目：2023 年度教育部人文社会科学研究规划基金项目（23YJA760024）

姓名：吴柳慧　指导老师：宋梓民
院校：广东科技学院艺术设计学院

光晕

每当阳光暖暖地洒在身上的时候，总是会给人一种无限的生机感。阳光透过指缝，仰头眯起眼睛遥望那似有似无的光晕，正是大自然赋予我们最珍贵的礼物。本系列灵感来源于每日最常见的和煦的阳光，通过探究光晕与人、光晕与物之间的关系，提取系列鲜明的色彩和设计细节形状，整体设计给人一种"阳光纷至沓来"的感觉。

姓名：张思桐　指导老师：董庆文
院校：鲁迅美术学院

"BARBIE IS EVERYTHING" 服装设计

本系列羽绒服设计灵感来源于电影《芭比》。随着电影的热映，我们大众开始更多注意到女性力量，一句"芭比可以是一切角色"让女生更加清楚要做不被定义的自己。中国的女生在身材尺码上越来越焦虑，为了更多展现自我，提升自信，我们不仅需要标准的女装尺码，还要有符合各种身材的女装。所有女生都有追求美的权利。

姓名：周颖钰　指导老师：肖莉　院校：江西服装学院服装设计学院

回归碧落海

鲛人海皇获得龙神的力量，带领泉先子民回归碧落海。设计将传统非遗文化景泰蓝与马面裙结合，选用景泰蓝工艺主色中的藏蓝色表现出海底深渊，将景泰蓝的掐丝珐琅工艺在马面裙上用螺钿加织金工艺展现。金龙后方用红蓝两色的不规则圆圈配以红蓝两色渐变的云纹展现出两种势力的对抗，龙的旁边配有燃烧的火球表现天龙浴火重生。

姓名：姜钰屹　指导老师：任祥放
院校：江南大学设计学院

第九艺术甲胄的再设计

甲胄再设计的参考原型为《只狼：影逝二度》中的"孤影众"。该甲胄于2021年开始设计和制作，是中国唐代元素和日本战国元素组合的第一次尝试，例如，唐代的唐横刀和日本的太刀的组合，锁子甲、札甲的组合甲和日本笼手、腿甲的重构。纹样以饕餮纹和回文为主。制作成型后寓于媒介弘扬甲胄文化，这是此套服装设计的目的。

姓名：郑琳琨
院校：云南艺术学院设计学院

虚数之城

　　虚数是虚假的不存在的数字，是除了实数以外的复数。遍布抽象的时空中，宇宙是虚数之海。作品中用虚数形容像幻觉一样的未来城市，意味着在信息科技的塑造下，人们生活的实数的时空将被虚数包裹、共创。

姓名：徐义　院校：广东东软学院数字媒体与设计学院

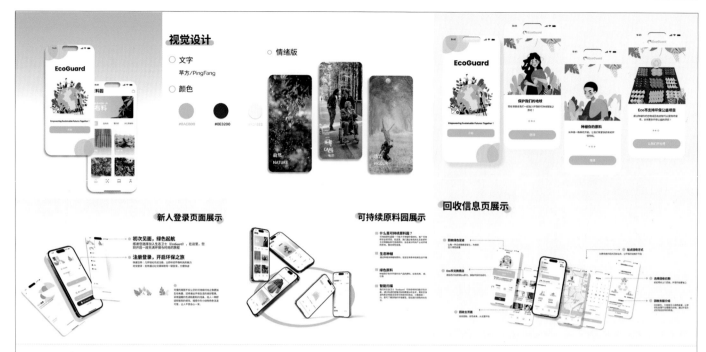

环保卫士（EcoGuard）

这款服务 App 的设计理念基于环保、可持续和用户友好三大原则。该设计希望通过简洁直观的界面和便捷高效的功能，吸引用户积极参与衣物回收和资源循环利用。用户可以通过 App 轻松了解衣物的回收流程，选择上门回收或附近回收点，同时还能通过回收获得积分，兑换环保产品和服务。此外，App 还提供丰富的环保知识和可持续时尚品牌推荐，帮助用户更好地理解和实践绿色生活方式。

姓名：应欣怡 乐庸泽　指导老师：黄磊　院校：湖北美术学院工业设计学院

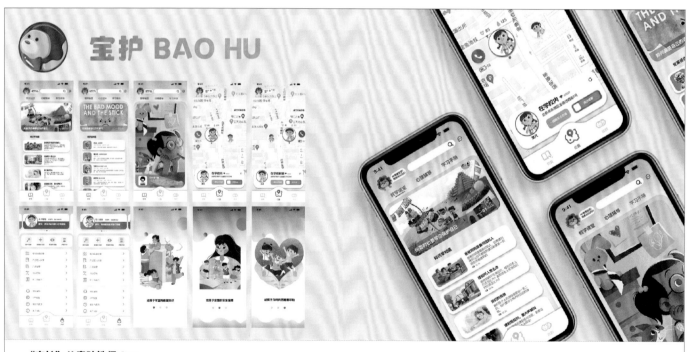

"宝护"儿童防性侵 App

该 App 是为了满足保护未成年人免于性侵害，健康成长的需求，为家长和孩子提供游戏化、趣味化防性侵知识教育课堂，帮助家长、孩子辨别潜在危险，以及提供危险情况检测、警报求救、GPS 实时数据上传、录像录音等功能。App 可以在儿童面临性侵害时通过设定暗号快速报警并监测取证，为公安机关提供证据，以及后续完整的心理疏导志愿服务，是一个集教育、监测、取证、救援、心理疏导于一体的服务系统。

姓名：曲新璐　指导老师：刘晓军　院校：东南大学机械工程学院

#服务系统图

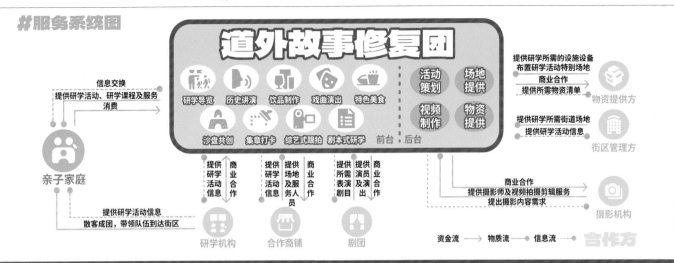

#服务场景图

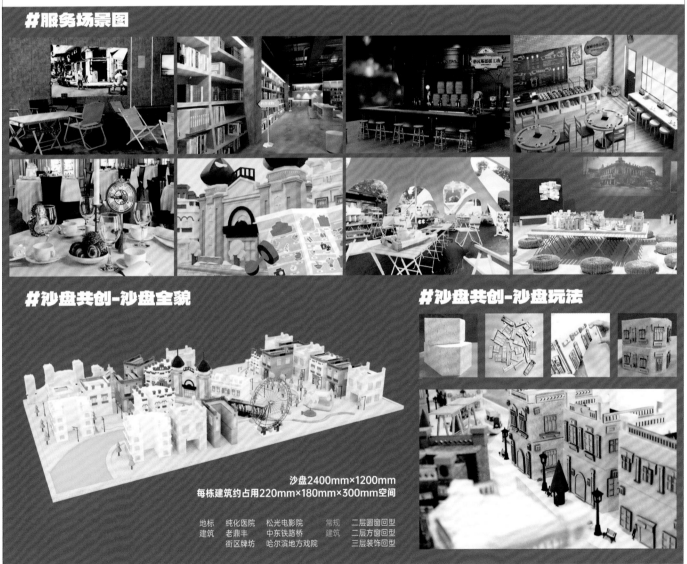

#沙盘共创-沙盘全貌

沙盘2400mm×1200mm
每栋建筑约占用220mm×180mm×300mm空间

地标	纯化医院	松光电影院	常规	二层圆窗回型
建筑	老鼎丰	中东铁路桥	建筑	二层方窗回型
	街区牌坊	哈尔滨地方戏院		三层装饰回型

#沙盘共创-沙盘玩法

"道外故事修复团"亲子研学服务设计

本设计是一个中华巴洛克主题亲子研学服务系统。参与者在"时光老人"的引导下，通过参与各种任务寻找记忆碎片，并还原中华巴洛克街区所在地老道外的变革故事，为亲子家庭带来一场沉浸式研学活动。活动以游戏化、互动化方式吸引孩子们的注意，让他们边玩边学。作为体验峰值的"沙盘共创"环节，为孩子们带来新奇有趣的文化乐学体验。与传统的研学课程不同，该研学服务采用综艺式全程摄影记录，以满足家长们想要与孩子留下珍贵回忆的愿望。

姓名：刘诗琪 黎芮同　指导老师：丁熊 刘珊　院校：广州美术学院

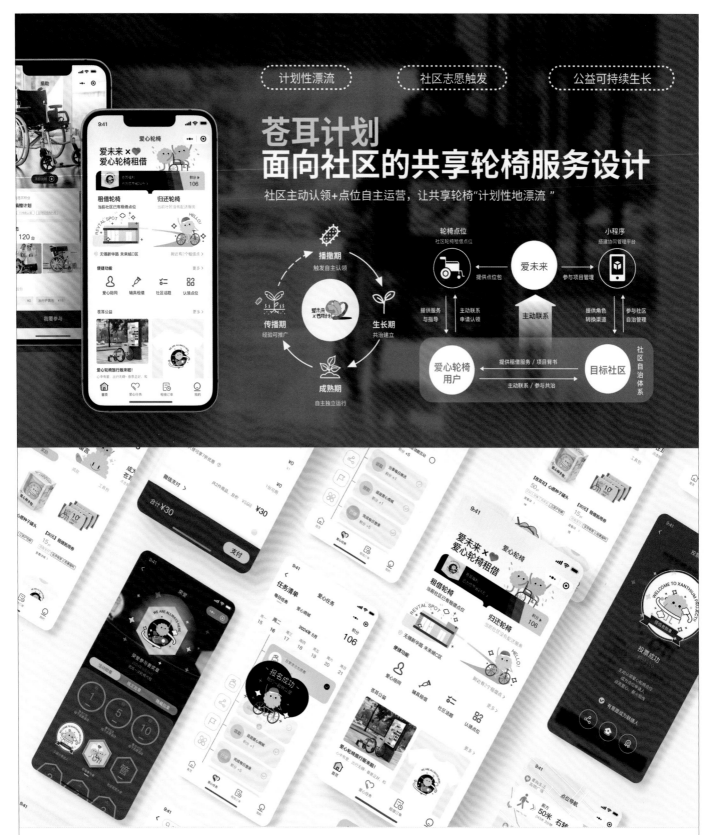

公益可持续共享轮椅交互设计

　　本设计依托无锡爱未来共享轮椅公益项目，通过服务系统设计帮助公益组织解决人力受限与轮椅点位推广增值困难，所产生的供需关系不匹配问题，从服务视角激励社区志愿触发，引导社区共创共治。

姓名：吕若煊 周津玉 谭清瑞　指导老师：巩淼森　院校：江南大学设计学院

＃服务系统图
Service System Map

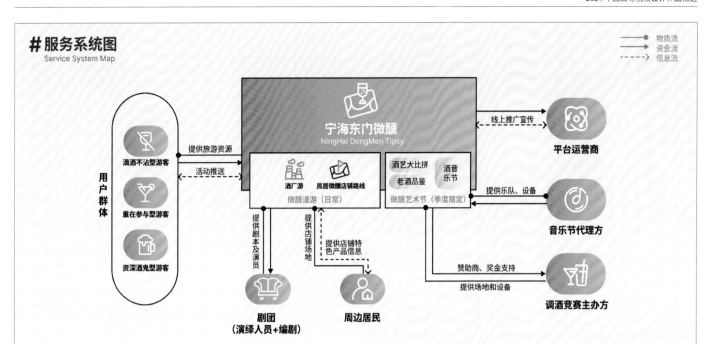

物质流
资金流
信息流

用户群体

滴酒不沾型游客
重在参与型游客
资深酒鬼型游客

提供旅游资源
活动推送

宁海东门微醺
NingHai DongMen Tipsy

酒厂游　民居微醺店铺路线
微醺漫游（日常）

酒艺大比拼　老酒品鉴　酒音乐节
微醺艺术节（季度限定）

线上推广宣传

平台运营商

提供乐队、设备

音乐节代理方

赞助商、奖金支持
提供场地和设备

调酒竞赛主办方

提供剧本及演员

提供店铺场地

提供店铺特色产品信息

剧团
（演绎人员+编剧）

周边居民

"东门微醺"宁海东门文旅服务设计

本设计是为宁海东门酒厂设计的一系列文旅主题活动及配套服务，以吸引年轻游客为目标，通过工业旅游与 City walk 相结合的方式，塑造风格化的、独特的品牌吸引力和体验。"东门微醺"全流程服务包括：沉浸式的微醺制造博物馆、微醺餐吧和落日酒吧，漫游式的微醺打卡路线和互动装置，以及季度限定的微醺艺术节活动，既满足了年轻游客的个性化体验需求，同时也为东门酒厂活化和宁海旧城改造注入了新的活力。

姓名：温宇蓝 唐圳颖　指导老师：丁熊 刘珊　院校：广州美术学院工业设计学院

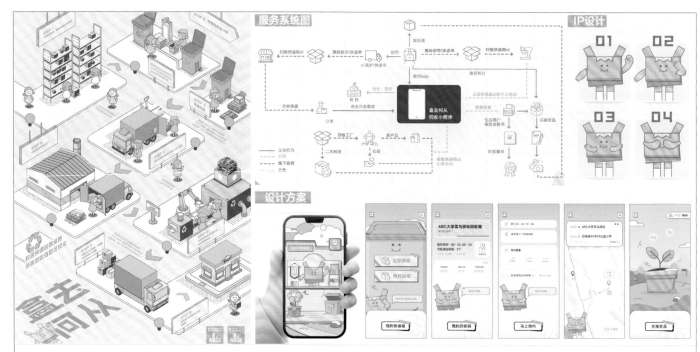

"盒去何从"校园绿色低碳快递包装回收服务流程

　　本课题运用服务设计方法，对现有的高校快递包装回收流程进行分析调研，探索适合校园快递包装回收服务新模式，构建快递包装回收服务设计框架，增加回收后的奖励机制和追踪服务，实现线上—线下服务相结合，确定产品功能和表现形式，满足高校用户的多样化需求，提升消费者参与回收的积极性，且明确表明快递包装亟须"绿色化"实践。

姓名：孙瑜　　指导老师：王璐　　院校：中原工学院

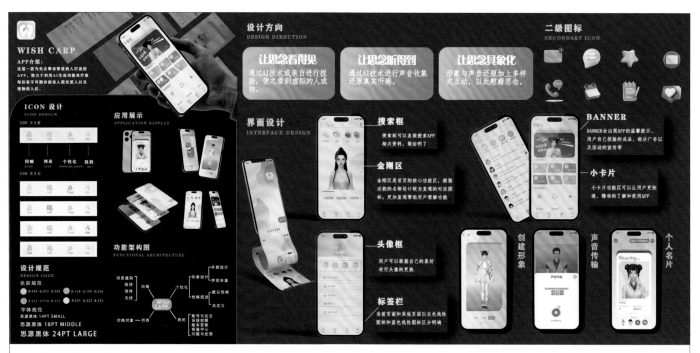

治愈心灵的聊天神器

　　该 UI 设计是一款为失去挚爱的人打造的 App，致力于利用 AI 生成功能来疗愈有不可割舍的亲人、朋友、爱人或宠物的人。此 App 的界面不同于以往老套的界面，主要采用了大卡片、大按钮及悬浮式卡片的方式对界面进行创意设计，着重于突出页面 AI 生成的形象，界面简洁而醒目，让使用者一眼就可以见到自己日思夜想的人或宠物。

姓名：余茂涛 李典雅 陈慧瑜　　指导老师：郑梦月　　院校：厦门华厦学院

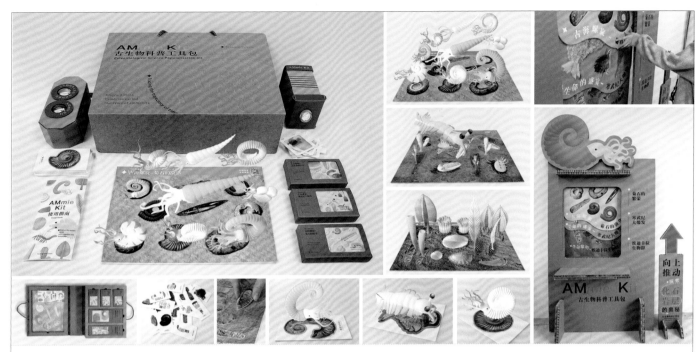

"AMmie Kit"基于古生物科普的工具包设计

本项目是以创新教育服务为核心的古生物科普工具包设计，结合 AR 技术和环保理念，探秘亿万年前的古生物。该工具包提高了科学知识的互动性和趣味性，适用于所有年龄段。为发扬可持续的设计理念，产品材质全部为纸质材料，降低生产成本的同时，让产品具有普惠性、通用性，以实现低成本的全民科普。

姓名：宋欣冉 杨方超　指导老师：汪少烽　院校：福州大学厦门工艺美术学院，同济大学人文学院

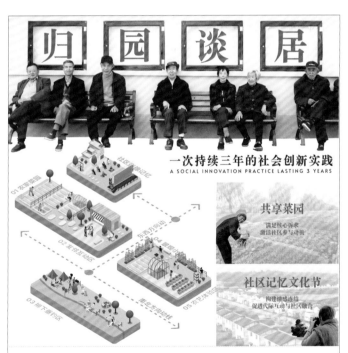

归园谈居·过渡型社区积极养老服务设计

本课题以无锡谈村为设计对象，构建了"归园谈居"积极养老赋能生态系统。该系统对当地一百多户社区居民的生活方式持续产生积极影响，赋能 128 名社区老人成为生活记录者、故事讲述者和文化的创造者，通过多主体参与的赋能生态系统重塑了社区面貌，激发了社区老年居民的活力与创造力，进而在社区产业发展和文旅品牌塑造上持续发挥影响。

姓名：王昊远 吕若煊　指导老师：巩淼森
院校：江南大学设计学院

研学"竹"迹

本设计以花揪村特有的"竹文化"为主题，以造纸文化、竹文化、茶叶文化为核心，青少年为主要用户群体，设计了一系列的青少年乡村传统文化研学服务系统。

2023 年省级大学生创新创业训练计划项目《基于四川省传统村落地域性的文旅服务设计与实践》，项目号：S200310654016

姓名：蒲露遥 王震　指导老师：王一灼
院校：四川音乐学院成都美术学院

数字存储循环系统设计

　　本设计旨在探索并实现一种创新的数字清洁能源置换系统，以应对数字囤积问题并推动清洁能源的应用。在未来，随着能源的稀缺和环境污染问题不断加剧，人类社会迫切需要采取行动来解决这些挑战。因此，设计者设想了一种数字清洁能源置换系统，其运作方式类似于现今收废品的做法，将废弃的数字数据转化为清洁能源的同时，有效地解决了数字囤积问题。

姓名：黄舒蔚　指导老师：王蕾　院校：佛山大学

"JILU"社区好氧堆肥站及配套服务系统

　　该设计是一个专为一二线城市中型年轻化社区设计的线下堆肥站点及配套服务系统。该系统通过好氧技术，将社区用户的厨余垃圾转化为有机肥料，实现垃圾的源头减量和资源化处理、用户投放垃圾后可获得积分，用于兑换有机肥料或奖品，同时居民可在线上分享经验、交流心得。设计优先考虑了环境安全和用户体验，以实现可持续发展的生活方式。

姓名：王赟　指导老师：廖伟
院校：北京工业大学

"滑叽 skibeep"基于滑雪社团的衍生虚拟配饰与分享平台

　　本设计是针对全国大学生滑雪爱好者所开发的虚拟配饰交互与分享软件"滑叽"。全国在校滑雪大学生可以通过"滑叽"虚拟平台注册属于自己的个人账号，通过押金的形式获得由虚拟平台以及赞助方提供的马甲以及头盔贴纸进行宣传，并且可以在虚拟平台上发布自己在各大雪场的打卡照片（佩戴了由滑叽提供的虚拟配饰），获取交友的乐趣以及领取押金返还。

姓名：冯非凡 邵玉婷　指导老师：宋懿
院校：北京服装学院服饰艺术与工程学院

1 引导页　　　2 引导页1　　　3 引导页2　　　4 登录页　　　5 首页　　　6 详情页

"非遗家"界面设计

　　该设计是一款专为非物质文化遗产爱好者与传统传承者设计，致力于传承和推广中国非物质文化而开发的一款移动应用程序。通过该应用，用户可以深入了解非物质文化遗产的历史、文化、应用，并体验非物质文化的 VR 效果，在每日的引导页中，会进行非遗文化的更新与创造，深化用户体验。

姓名：周飞　院校：广州科技贸易职业学院艺术设计学院

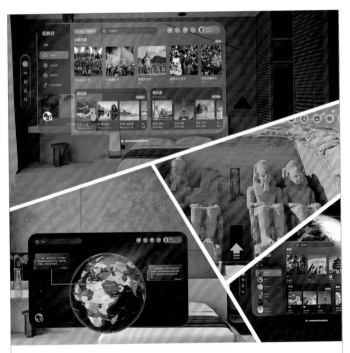

云旅行 App

　　这是一款可随身携带、随时使用的虚拟现实旅游 App，可为用户提供最经济和高效的方式，既方便，又节约时间和金钱。App 的主要功能有，虚拟现实旅游、线上购买纪念品、云旅行足迹记录、交世界好友、结伴出行、各国传统节日活动体验等。

基金项目：2023 年省级大学生创新创业训练计划项目《基于场景理论的产品设计新媒介表现研究》，项目号：S200310654004

姓名：朱静妍　指导老师：高中立
院校：四川音乐学院成都美术学院

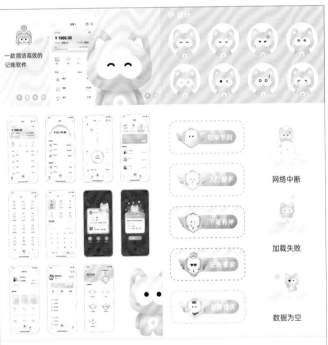

记账喵

　　本设计是一款聚焦于年轻人的"记账喵"App，提供快速记账、数据统计、存钱计划等功能。并且基于年轻人的特点，设计着重于产品易用性，加强品牌视觉设计和 IP 情感化设计。

姓名：彭诗洁
院校：华东理工大学艺术设计与传媒学院

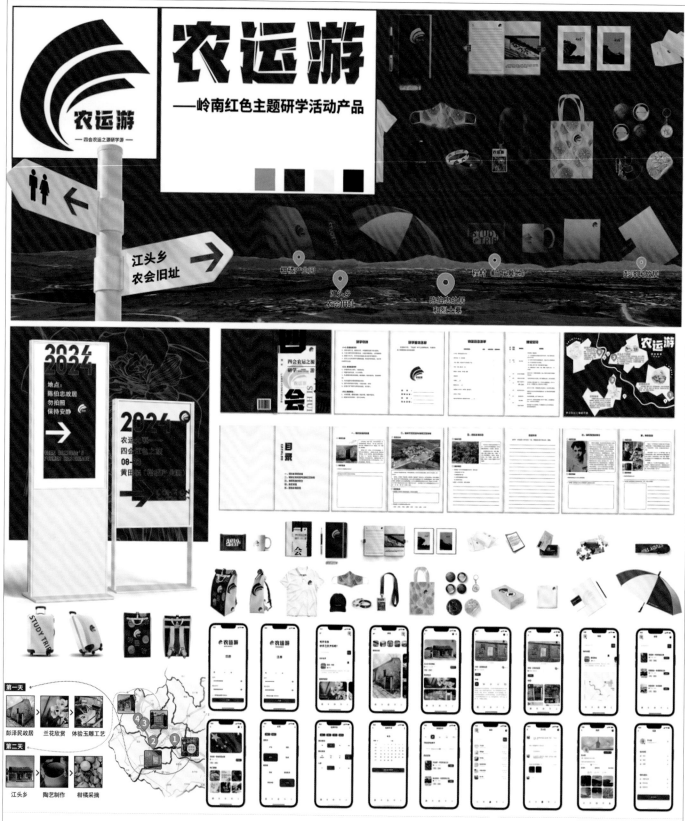

"农运游"岭南红色主题研学活动产品

　　本设计基于四会市，融合地域特色和红色文化，打造了一系列富有创意的产品。其中包括简洁的红色主题 logo，趣味性的研学路线和手册，实用的特色背包及其内部产品，以及传承文化精髓的玉雕和陶艺体验。此外，还有便捷的导视系统和 App，这些设计不仅具有教育意义，还富有趣味性，展示了岭南红色文化的魅力。

姓名：梁粤箭 辛为露　指导老师：毕伟　院校：广东财经大学

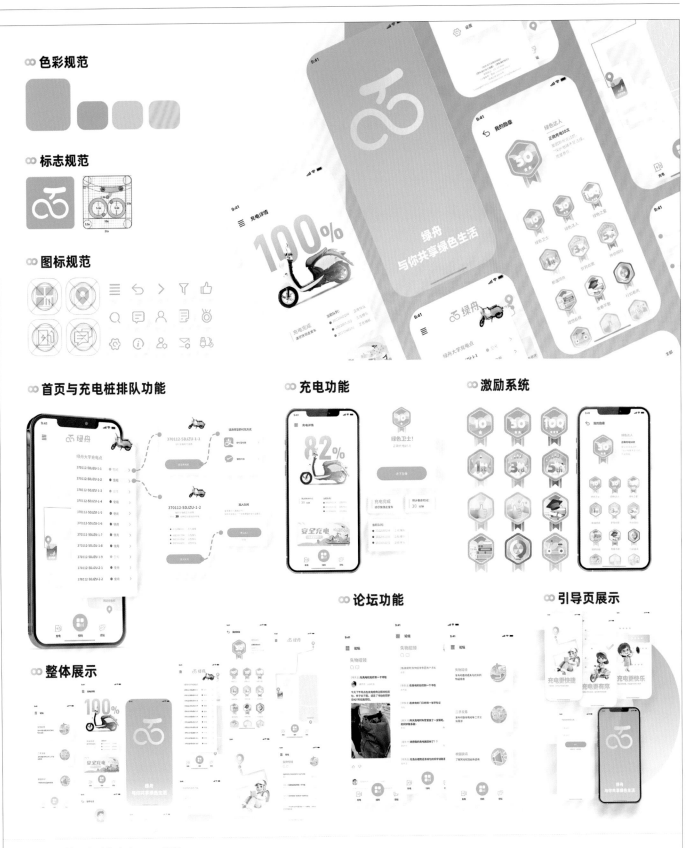

色彩规范

标志规范

图标规范

首页与充电桩排队功能

充电功能

激励系统

论坛功能

引导页展示

整体展示

"绿舟"校园电动车充电 App 设计

　　该设计是一款为校园电动车用户设计的充电 App。校园电动车往往存在管理漏洞和安全隐患，绿舟从问题视角出发，鼓励用户安全充电，营造高效有序的充电环境。该 App 能够实时查看充电桩情况，预约充电时间，和状态提醒功能，帮助用户管理充电时间。此外，用户还可以通过论坛找寻丢失的物品，也可以通过良好的使用行为获得勋章奖励。

姓名：张思悦　指导老师：刘峰　院校：山东建筑大学艺术学院

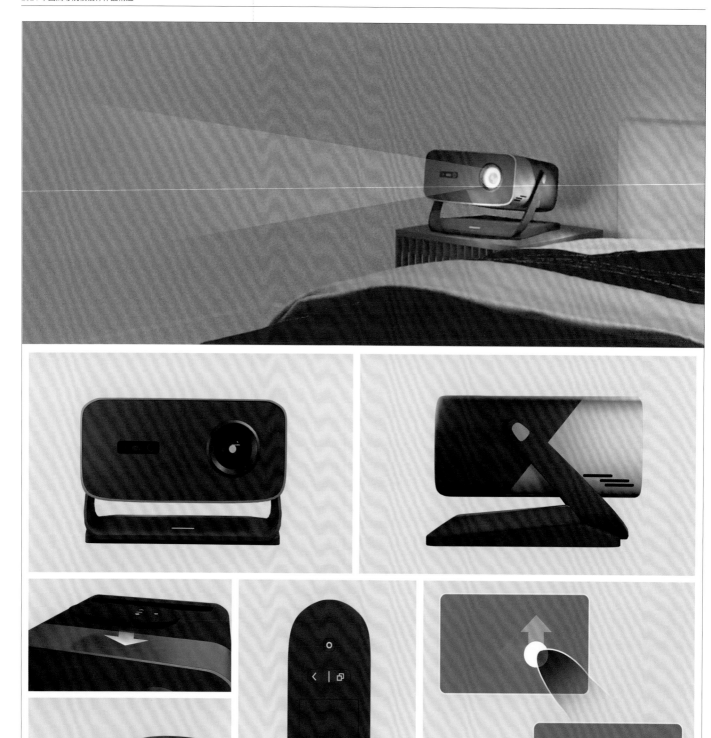

家庭用"云游览"显示设备交互设计

现有线上云游览产品存在着输入设备单一，依赖 PC 端的鼠标操控，手眼分离等情况，在"云游览"过程中交互意图容易受到交互方式的限制。本设计通过研究如何将鼠标控制的云游览交互转换成遥控端操控方式，最终得出了一种全新的以触摸板遥控为操作媒介的"云游览"交互方式，摆脱了传统只局限于 PC 端鼠标交互的限制。

姓名：徐汉歌 周孙尧　指导老师：肖亦奇 王炜　院校：上海理工大学出版学院

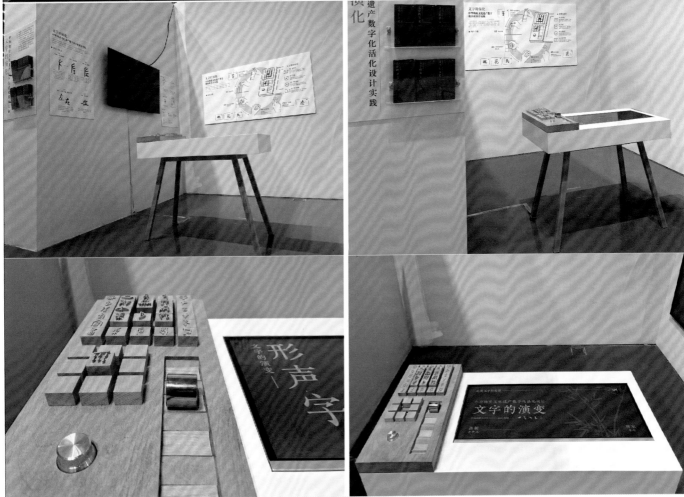

溯源——文字的演变

 本设计作品以文字演变为主题，采用模拟活字印刷术的形式，将文字从甲骨文至草书的演变过程可视化。设计使用了可识别的实体字模块，通过旋钮控制，用户可以直观地观察每个阶段的字体变化，并获取详尽的字体信息。这一互动体验旨在让体验者深刻感受到文字的悠久历史与丰富内涵，同时激发对汉字演变过程的好奇心和探索欲。

姓名：赵茉然 王紫一 张雨欣　指导老师：刘彦　院校：南京艺术学院工业设计学院

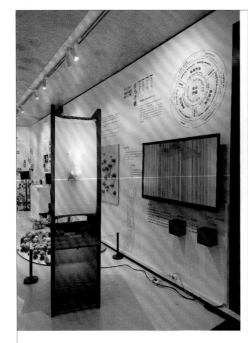

传马丹骧

　　本作品是设置在公共场所下，促进文化交流和记录个体的陈设艺术品。作品在保留陈设属性的前提下融合了交互、虚拟世界等技术构建，从多角度呈现"跨时空交融"的感受。该作品的灵感源于"悬泉置"，它最大的文化含义就是"交流"，汉代的消息通过简牍跨越时空传递而来，通过对悬泉置的分析，设计了"跨时空驿站""当代简""传马丹骧"。

姓名：扣杰　指导老师：卓凡 徐超 王海鹏　院校：中央美术学院城市设计学院

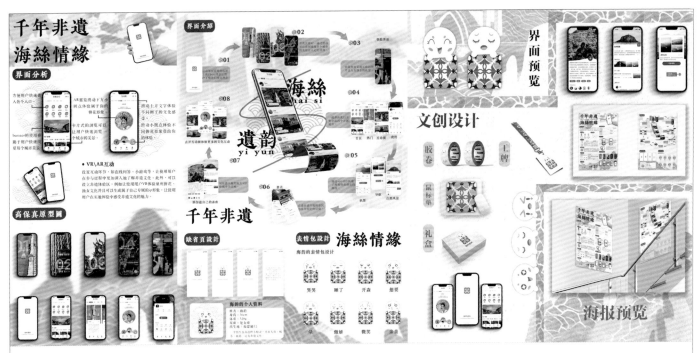

千年非遗，海丝情缘

本作品旨在构建一个专注于福建传统非遗、海上丝绸之路文化的文旅宣传 App，开发一个专注于福建传统非遗和海上丝绸之路文化的文旅宣传 App，将对福建的文旅产业、国际宣传、文旅宣传以及福建形象宣传产生深远的影响。综上所述，制作一个福建传统非遗、海上丝绸之路文化的文旅宣传 App 的预期成果，将体现在文化传承与推广、旅游产业发展、用户增长与活跃度，以及品牌影响力与商业价值等多个方面。这将为福建的文化和旅游事业带来积极的影响和推动。

姓名：林志鹏 魏东翰　指导老师：郑梦月　院校：厦门华厦学院

"CMF. AI"基于人工智能的产品 CMF 辅助设计平台

本作品是一款为工业设计师专门开发的 CMF 辅助设计平台。该平台将 CMF 资料库与 AI 生成两大功能结合，以探索人工智能辅助设计流程变革的路径。更加实用平衡的 CMF 数据资料收录，对设计师友好；简单易用的 AI 生成功能，能够辅助设计师分析方案。平台强大的功能以易用的交互与简洁的界面呈现，可以助力工业设计师更加高效、轻松地完成设计。

姓名：毛塬尧　指导老师：郄小超　院校：北京邮电大学数字媒体与设计艺术学院

觉景

在数字信息化的波澜中，智能手机和其他数字设备已成为生活中不可分割的一部分，它们使人们的生活流转得更加轻盈，却也编织了一张看不见的网，让人们渐渐失去了对自然美的感知与欣赏，人与人之间的交流和情感连接也逐渐被屏幕所阻隔。本设计借此互动装置，重新编织人与自然的纽带，反思人们在数字信息过载的世界中如何寻找与自然的平衡。

姓名：阮燕　指导老师：萨日娜 朱晖
院校：中央美术学院

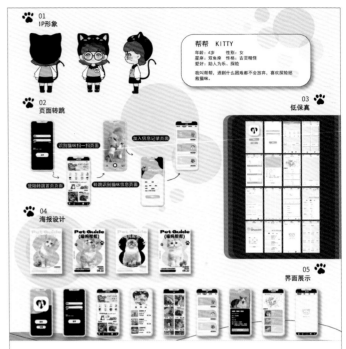

"喵呜帮帮" App

该 App 是为了满足关爱校园流浪猫，共建和谐校园的需求，是一款方便、实用、可靠的云养育平台，是大学校园内被遗弃或散养猫咪的生活图鉴，是爱宠人士的线上交流平台，实时记录猫咪们的健康和喂养情况。用户还可以通过 App 程序提交领养申请。

姓名：罗颖茵 钟芳芳　指导老师：刘一星
院校：广东工程职业技术学院艺术学院

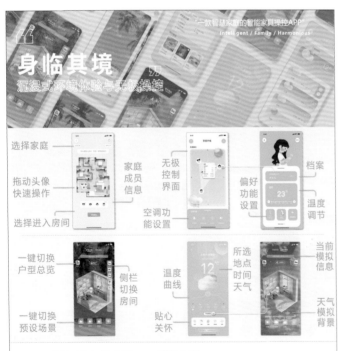

"身临其境"智能家居 App 创新方案

本方案针对目前市面智能家居 App 存在的不足与缺陷，抓住用户操作性弱、体验感较差的痛点，通过沉浸式环境体验与无极操控两大创新点，减少数值显示带来的认知负荷与重复烦琐的数据设置，给予用户一步到位的操控感和可视化的反馈体验。

姓名：李隆坤 常瑞桐 黄钰齐　指导老师：李瑞
院校：江南大学设计学院

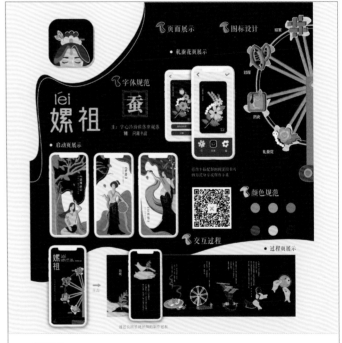

"嫘祖" App

嫘祖在《山海经》中写作"雷祖"。轩辕黄帝的元妃发明养蚕，史称"嫘祖始蚕"。"嫘祖"是一款科普和传承中国桑蚕丝文化的 App，其主要内容分为欣赏、过程、历史、轧蚕花页，以数字化形式展现桑蚕丝织技艺，使传统技艺得以传承。

姓名：王悦瑞　指导老师：刘佳
院校：山东科技大学艺术学院

2

视觉篇

PRIMARY TUPEFACE

ABCDEFGHIJKLMN
OPQRSTUVWXYZ
abcdefghijklmn
opqrstuvwxyz

"源"动态视觉设计

　　本设计以动态视觉设计作为推广媒介，通过动效表现"流动""源头""分散"的意境，其中标志采用中性的黑体骨架，添加水流流动扭曲之势，从标志上体现源水不断，寓意探索动态字体设计之本与初。

姓名：刘丽君　院校：广州理工学院艺术设计学院

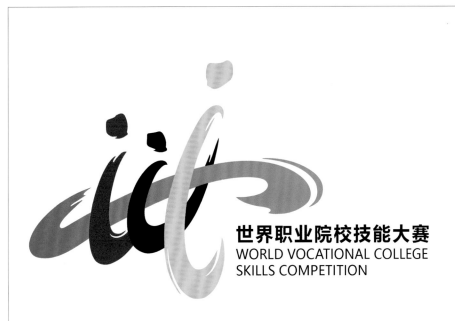

世界职业院校技能大赛
WORLD VOCATIONAL COLLEGE
SKILLS COMPETITION

标志标准色：

C85 M50　　　M100 Y85　　　K100

C100 M100　　M35 Y85

首届世界职业院校技能大赛标志设计

　　该大赛标识以汉字书法"世"之笔意为基础进行变形设计，巧妙地将"World Vocational College Skills Competition"首字母艺术加工后融入会徽，其中"S"贯穿于其他字母之中，象征着"S"作为技能是串联一切的纽带。

姓名：经松 许静雯 韩天润　院校：江苏农林职业技术学院信息工程学院

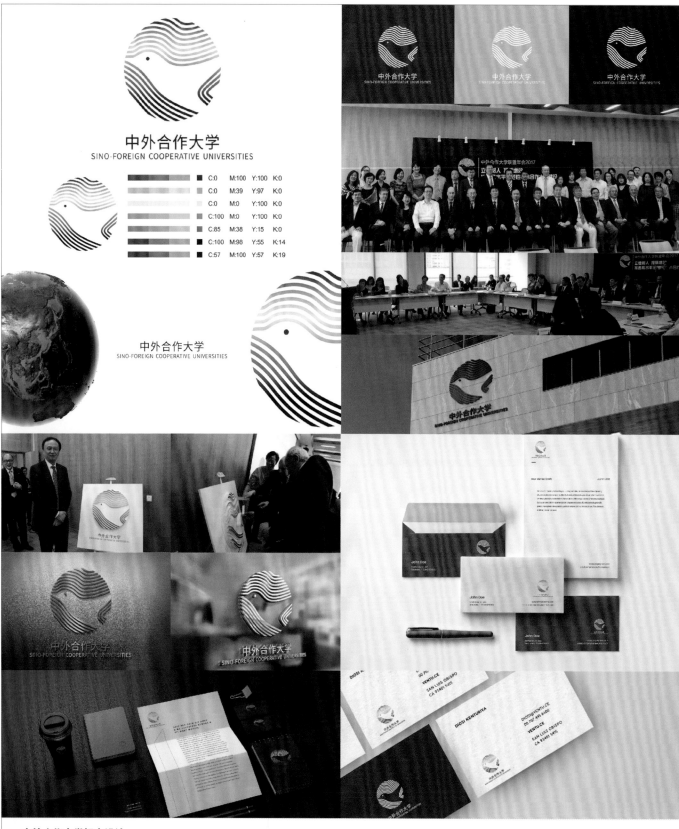

中外合作大学标志设计

　　该 Logo 采用 18 根彩色线条，描绘出了一个多彩的地球。18 根线条代表着中外合作大学的 18 个合作大学，包含了和平鸽、翻开的书籍和河流元素，一个红点、两个元素、三个线条群，组合展示着一生二，二生三，三生万物。Logo 象征着世界大学多元合作和融合并进，表达了中国大学与国际先进教育理念的紧密合作、共同进步和可持续发展的美好愿景。

姓名：何家辉　院校：湖北工业大学工程技术学院

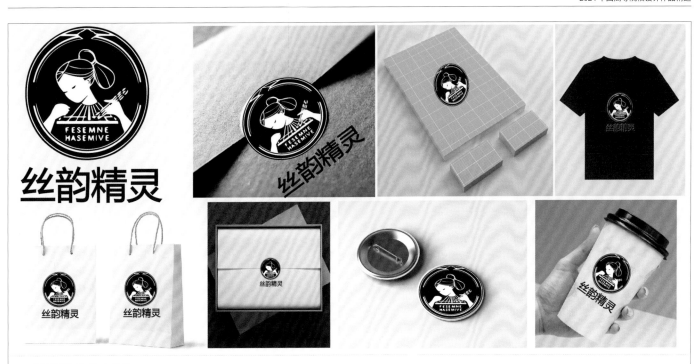

"丝韵精灵"标志设计

 "丝韵精灵"品牌旨在展现传统文化的优雅与灵动，传递其独特的魅力和高品质。该标志设计主体颜色选择了蓝色，蓝色象征着清新与宁静，人物身上的装饰纹路采用了传统的花纹元素，展现了品牌对传统文化的传承与创新。整个标志传达了品牌对传统文化的追求，以及为消费者创造优雅、舒适生活体验的决心。

姓名：梁小霞　院校：广州华南商贸职业学院设计与传媒学院

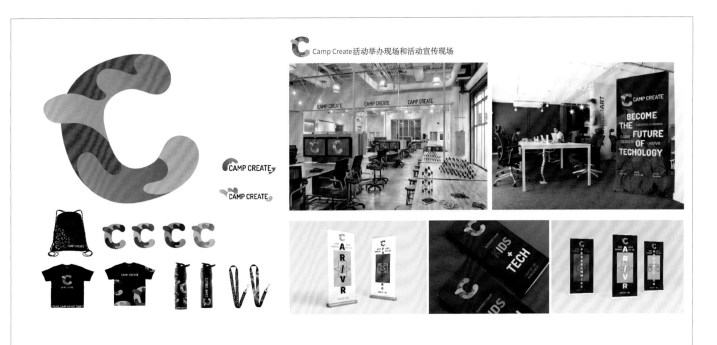

"Camp Create"标志设计

 "Camp Create"是一家专注于培养小学至高中学生编程兴趣和智力开发的机构。该 Logo 设计旨在避免过于刻板和结构化，传递出轻松愉快和充满希望的感觉，展现编程的乐趣和创造力。同时，Logo 设计了不同的变体，代表营地中的每个学习重点，明亮且充满活力的色彩组合，让人联想到儿童和青少年的积极和夏日的欢乐。

姓名：许悦　院校：广州应用科技学院计算机学院

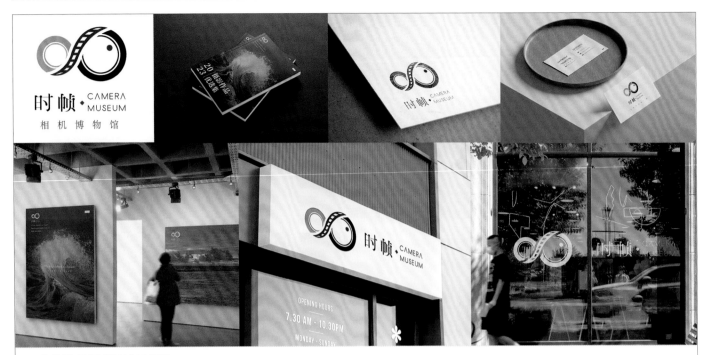

"时帧"相机博物馆标志设计

相机可以拍摄照片，记录生活中的美好瞬间，这与视频中的关键帧概念相似。因此，设计者将其命名为"时帧"，寓意时间的每一帧。该设计灵感来源于老式相机镜头，结合相机胶卷的造型，形成一个无限的莫比乌斯环，象征着生活中的无限美好都可以通过相机记录。红色的点既代表关键帧，也象征视频中的关键点，寓意相机无论作为拍照工具还是视频工具，都是记录生活的重要媒介。

姓名：吴千慧　指导老师：王海涛　院校：山东科技大学艺术学院

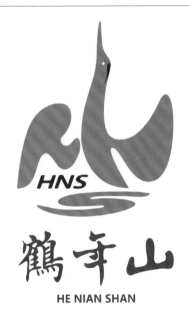

"鹤年山"标志设计

本作品是为浙江双骏健康管理科技有限公司旗下保健品品牌鹤年山设计的标志，标志运用"HNS"与汉字"山"进行组合，最终形成了一飞冲天的鹤的形象！

姓名：彭鑫 沈芸欣 陈维洁
院校：江苏农林职业技术学院信息工程学院

长治城市形象标志设计

本设计以长治的汉语拼音首字母"CZ"作为设计主体，将长治的六府塔、龙环、太行山及精卫湖元素有机融合，展现长治悠久厚重的历史积淀与文化底蕴，凸显"中国神话之乡"和"中国古代建筑艺术博物院"等国字号品牌。龙头与古建筑的飞檐巧妙结合，青山绿水代表良好的生态环境。整体造型动感时尚，演绎长治开放包容、创新有为的城市精神。

姓名：杨志学 宋泊程　指导老师：毛亮 侯伟
院校：湖南铁道职业技术学院人工智能学院

(健康)
Health

(快乐)
Happy

(自由)
Free

奔赴快乐
GO FOR HAPPINESS

只要热爱，每一口都美妙，每一天都幸福，无处不甜蜜

● 标志设计

● 标准色

● 标准制图

●IP形象设计

● 延展设计

● 应用展示

"去野"烘焙店标志设计

　　该设计是关于烘焙店品牌的标志设计，色调为绿色、紫色和黄色，风格青春活力。该标志采用图文结合，将面包与咖啡杯相互穿插并搭配人格化表情，既能体现品牌方向又富有趣味，"去野"采用随意的手写体，整体搭配暗示了品牌宗旨：健康、快乐、自由。咖啡与甜品是人们获得多巴胺的重要方式，鲜明活泼的设计风格能让这份快乐与甜蜜加倍。

姓名：刘湘　指导老师：李文湛　院校：江苏理工学院艺术设计学院

标志设计

苏童｜SUTONG
Childcare Research Center
江苏省苏童托育研究中心

文创应用

延展设计

Natural Cognition

Childcare Research Center

Languages

Intellectual

辅助图形

 Bathing 洗浴
 Social Skills 社交能力
 Languages 语言能力
 Intellectual 智力开发

 Baby Diet 饮食
 Artistic Expression 艺术表达
Exercise 运动锻炼
Growth Monitoring 生长监测
Natural Cognition 自然认知

Sleeping 睡眠
Self-congition 自我认知
Safety and Health 安全卫生
Hands-on 动手能力
Personality 人格培养

展示效果

体训室
Training Room

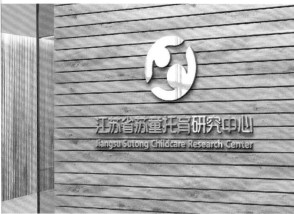

江苏省苏童托育研究中心标识系统设计

江苏省苏童托育研究中心是江苏省机关事务管理局与省卫生健康委携手共创的首家省级托育研究机构。其标志设计的灵感来源于大人与孩子亲密相拥的温馨瞬间，生动诠释了该中心的核心工作理念——对孩子们深沉的爱与无微不至的关怀。圆形的轮廓象征初升的太阳，寓意孩子们就像八九点的太阳，是祖国的未来。标志中的绿色，象征着生机与成长，十年树木百年树人，寓意着孩子们在中心的呵护下茁壮成长；而蓝色则代表着广阔的天地与崇高的理想，寄寓着对孩子们未来的无限期许。基于这一标志，还衍生出了一系列基础符号图形，它们以更加直观的方式展现了中心的工作范畴，涵盖了婴幼儿喂养、体能提升、思维启发等一系列全方位的服务，为孩子们构筑了一个全面而细致的成长空间。

姓名：单筱秋　院校：南京艺术学院设计学院

江苏苏绣

四大名绣之一

江苏省苏州市民间传统美术标志设计

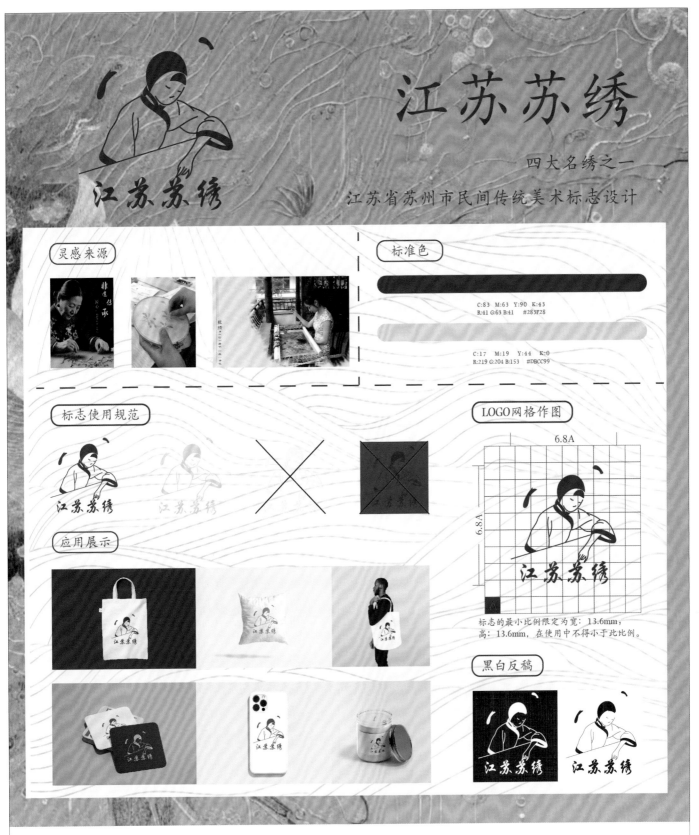

标准色

C:83 M:63 Y:90 K:43
R:41 G:63 B:41 #283F28

C:17 M:19 Y:44 K:0
R:219 G:204 B:153 #DBCC99

灵感来源

标志使用规范

应用展示

LOGO网格作图

6.8A

6.8A

标志的最小比例限定为宽：13.6mm；
高：13.6mm，在使用中不得小于此比例。

黑白反稿

江苏苏绣标志设计

　　本设计以宣传推广中国非物质传统文化为初衷，以江苏省苏州市的苏绣为主题进行标志设计。标志中用概括化的线条绘制了一位绣娘刺绣时的形象，传递了中国非物质传统文化传承者的匠人精神，而画面中腾跃的鱼儿则表示绣品的生动传神，跃然于绣娘手下的一针一线之中。

姓名：周均瑶　指导老师：李文湛　院校：江苏理工学院艺术设计学院

图书馆　　　毛笔　　　广玉兰

中国科学技术大学先进技术研究院标志设计

中国科学技术大学先进技术研究院坐落在安徽省会合肥，是一所高精尖的国家级科研机构，其标志的设计在图案上运用了广玉兰的造型，图书馆的剪影表达了书山有路的概念，橙色的笔尖传达了顶尖的意图，在色彩上运用了黄色、蓝色、橙色，突出了年轻、科技、时尚。在图形图像上采用立体的水晶胶技术，增加了立体感。该标志反映了先研院立足合肥辐射全国，走向世界，建功新时代，共筑科技梦的美好愿景。

姓名：张宇　指导老师：邓小鹏　院校：中国美术学院社会美育学院

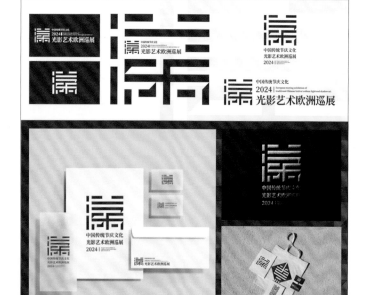

华满节庆——中国传统节庆文化光影艺术展标识

该标识围绕传统节日最朴素的情感盼望来展开，以"满"作为视觉系统的核心设计理念，"美满"是人们在节庆生活里最真切也是最直接的期盼和向往，意为美好圆满、称心满意。整体设计既能全局观赏，又能局部推敲，由表及里，由浅入深，层层递进，"满"是生活最朴素的盼望，也是传统文化悠久的情感底蕴。

姓名：游子扬　指导老师：赵炜
院校：四川美术学院设计学院

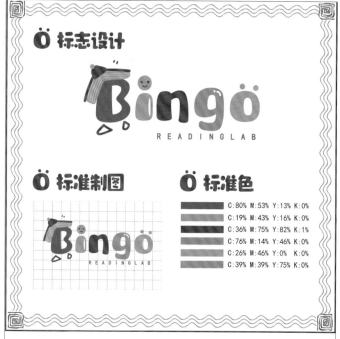

Bingo 图书室标志设计

该 Logo 以卡通字母形式设计，营造轻松有趣、充满活力的氛围，易吸引儿童和青少年。"B"是头顶书的小人，象征知识承载传递，寓意图书室是知识宝库；"O"为疑问状，代表人们在知识海洋探索生疑，鼓励读者保持好奇找答案。设计选用明亮活泼色彩，增加视觉吸引，传递知识深度与活力。

姓名：杜晓雯　指导老师：王晶
院校：西安理工大学艺术与设计学院

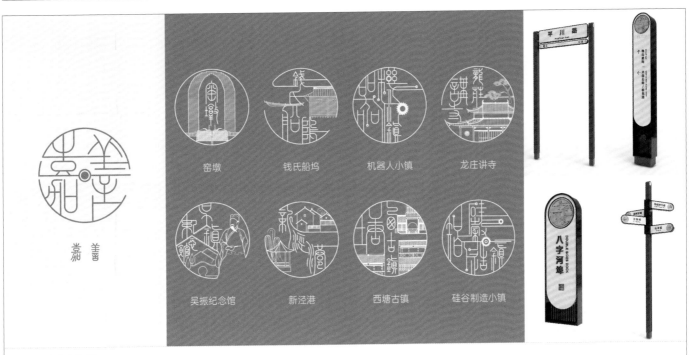

嘉善文旅新视觉

本作品旨在让被誉为"嘉善之玉"的檐头下艺术之花瓦当，以视觉系统的形式开遍嘉善的每个角落。设计立足嘉善丰富景区景点，辐射嘉善全域旅游资源，从名胜古迹提取嘉善文化元素解构重组——以瓦当之规矩，篆书之古拙，青砖之材质，构造之意蕴，建筑之形态，连接造图和造物，贯通美感和质感，绘制出一幅幅嘉善画卷。

姓名：许辛桐 王维川　指导老师：成朝晖　院校：中国美术学院

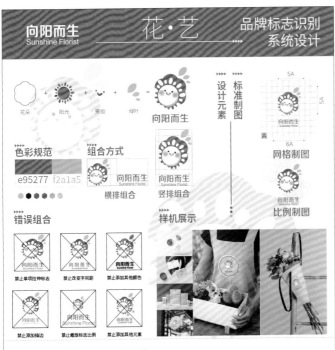

"向阳而生"花店标志设计

该设计旨在通过室内设计的手法，营造一个充满生机与活力的空间。设计灵感源于大自然中生命的顽强生长与活力，希望通过空间布局、材料选择和色彩运用，唤起人们对生活的热爱与向往。

姓名：颜梦娜　指导老师：李文湛
院校：江苏理工学院艺术设计学院

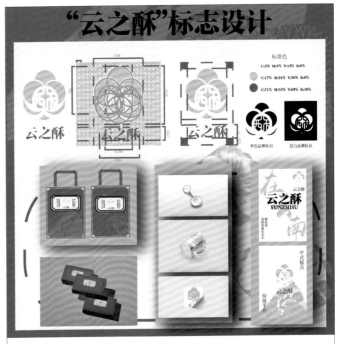

"云之酥"标志设计

云之酥是云南一家主做鲜花饼的店铺，风格主打传统手作、中式糕点等。本设计方案采用了花的几何图形，圆形代表着含苞待放或微微张开的玫瑰花瓣。下面则用叶子的几何形来衬托，整体看来更像是在云朵之上。在色彩上主要采用了米色和绿灰色，整体的色调与品牌的调性很相似，同时也体现了鲜花饼的历史悠久及其作为滇式月饼的经典代表之一的地位。

姓名：王鑫　指导老师：李文湛
院校：江苏理工学院艺术设计学院

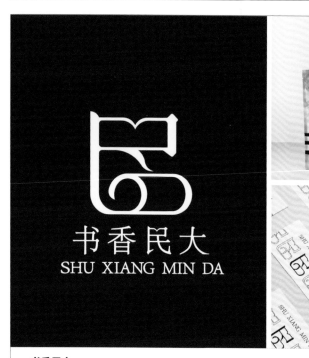

书香民大

此标志是为中央民族大学的书社设计的 Logo，以"民"字为基础，体现民族大学的特色。字形下部弯曲成卷轴状，象征着知识的传承和文化的积淀，寓意书社作为知识宝库的重要性。设计融合了传统文化元素与现代美学，简洁大方，彰显了书社的学术氛围和文化底蕴。

姓名：郑惋馨 苏文辉 贾桐　指导老师：徐进　院校：中央民族大学美术学院

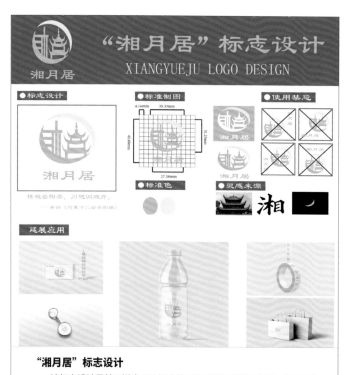

"湘月居"标志设计

该标志设计是基于湖南以及湖南的岳阳楼进行联想创作的。湖南的简称是"湘"，岳阳楼为湖南的著名景点。由于这是岳阳楼景点附近的民宿，因而在标志中采用了岳阳楼的外形，将它们整合构成一个"湘"字。又因"岳"与"月"同音，所以在标志中还提取了月亮的外形，通过这样的组合来展现湖南的特色。

姓名：周小柔　指导老师：李文湛
院校：江苏理工学院艺术设计学院

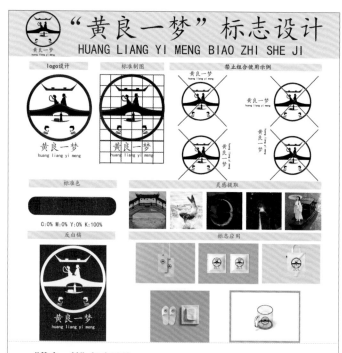

"黄良一梦"标志设计

此标志设计源自苏州江南水乡，古镇屋顶划船的人、牛郎织女和鱼等元素巧妙地共同组成"黄"字，小桥连通着情感与希望，灵动的鱼则是吉祥的化身，寓意天下有情人终成眷属。"黄良一梦"代表着愿与心爱之人共赏这良辰美景，如同在朗月清风中沉醉于送来的花香，享受此刻的美好，把握当下的幸福时光让爱与美好永恒留存。

姓名：朱佳怡　指导老师：李文湛
院校：江苏理工学院艺术设计学院

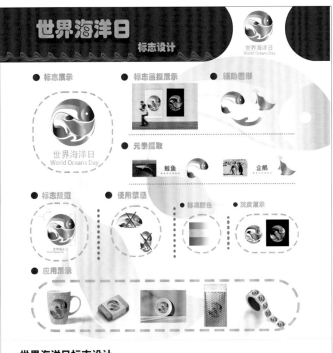

世界海洋日标志设计

　　海洋对人类社会的生存和发展具有极其重要的意义，每年的 6 月 8 日被定为世界海洋日，旨在提高公众对海洋的认识和保护。此标志看上去大致是圆形，寓意和平圆满；鱼和企鹅代表海洋动物，他们被底部的一只手托着，寓意对海洋的保护；整体交织缠绕在一起，寓意保护海洋、保护海洋动物与每个人都相关联。

姓名：史丹妮　指导老师：李文湛
院校：江苏理工学院艺术设计学院

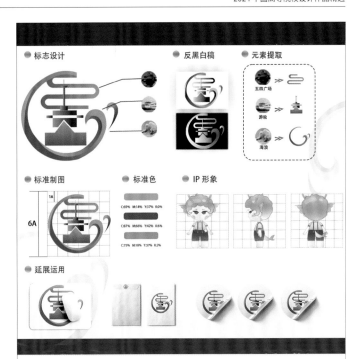

青岛城市标志设计

　　本 Logo 设计以青岛为核心理念，旨在展现青岛这座海滨城市的独特魅力与活力。整体色调以深邃的蓝色为主，与青岛的海洋特质完美契合。设计中融入了青岛最具代表性的海上轮船与浪花元素。采用动态的浪花包围轮船的构图方式，展现了海洋的磅礴气势。在轮船与浪花的交汇处，还巧妙地融入了青岛的地标性建筑五四广场。

姓名：刘蕊　指导老师：李文湛
院校：江苏理工学院艺术设计学院

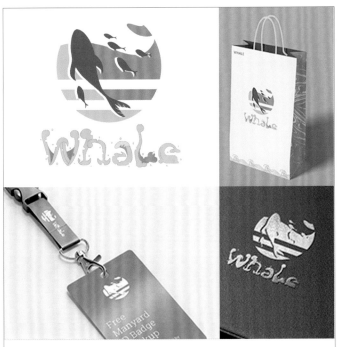

"Whale"品牌标志设计

　　此标志设计以蓝色和白色为主色调，采用了鲸鱼和水的元素，呈现简洁而现代的视觉感受。图像中，波浪状的线条和形状交织在一起，以鲸鱼形状的海水为底部，再用鱼群丰富标志内容，增添动态与活力。蓝色的运用给标志带来了一种沉稳与深邃的氛围，而白色作为辅助色，与蓝色形成对比，突出了标志的清晰度和辨识度。

姓名：蔡雯怡　指导老师：毛旭
院校：广东酒店管理职业技术学院智能与信息工程学院

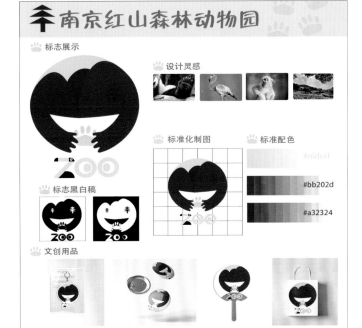

南京红山森林动物园标志设计

　　该 Logo 标志设计体现了自然、健康、活力的品牌形象。标志设计中融入了红山的地理特征以及动物的脚印元素，传达出一种亲近自然的感觉，反映出动物园作为动物自然栖息地的模拟环境，以及其致力于保护动物福利和生态环境的宗旨。整体配色为红绿配色，设计中加入了动物的扁平化形象，使得整体风格既专业又不失亲和力。

姓名：徐瑞琦　指导老师：李文湛
院校：江苏理工学院艺术设计学院

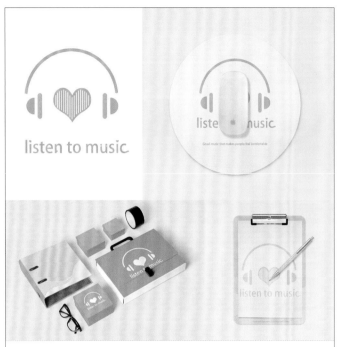

"Listen to music" 标志设计

该标志是一个由耳机组成的图案，这个标志代表着音乐和艺术的结合，同时也象征着创意、灵感和创造力。整个标志简洁明了，易于识别和记忆；同时，它也传达出一种积极向上的精神和对音乐艺术的热爱与追求。在色彩上，以大量的暖色调为主，暖色调通过其独特的色彩属性和心理效应，能够在心理上引发温暖、热情、活力、愉快和兴奋的感受，对人的情绪和心理状态产生积极的影响。

姓名：黄嘉欣　指导老师：毛旭
院校：广东酒店管理职业技术学院

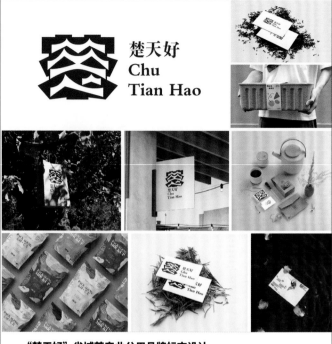

"楚天好" 省域茶产业公用品牌标志设计

标志设计的灵感源自湖北深厚的历史文化底蕴与自然之美。标志以红色与黑色为主色调，运用外茶内楚的视觉形态，明确品牌为楚地好茶。"楚天好"字样不仅传达了品牌的核心价值，也凸显了楚地茶文化的独特韵味。整个设计简洁而富有力量，旨在通过视觉语言传达出品牌的核心理念——优质、自然、传承，适用于湖北省区域公用品牌下的所有茶产业品牌。

姓名：王迪　指导老师：李海平
院校：湖北美术学院视觉艺术设计学院

四季悦享

受酒管和业主委托，设计者为攀枝花西区四季酒店进行了品牌形象升级设计，并提出了"四季康养、攀西悦享"的服务理念和主视觉，获得了业主认同和消费者好评。设计赋能文旅融合康养经济。

姓名：黄压西 高翔
院校：云大丽江文化旅游学院新加坡 HBA

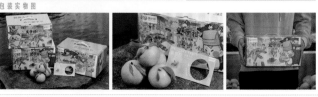

"贡小柑" 品牌设计

作品以中国四大柑橘之一的肇庆皇帝柑农产品为例，进行"贡小柑"品牌设计，确立了健康、平价、全龄的品牌定位，输出特有的品牌Logo、品牌故事、品牌IP、插画设计、系列包装及相关衍生品设计，提升品牌形象，强化产品皮薄、多汁的卖点。

姓名：庄梦然 林育润　指导老师：何媛
院校：广东理工学院艺术设计学院

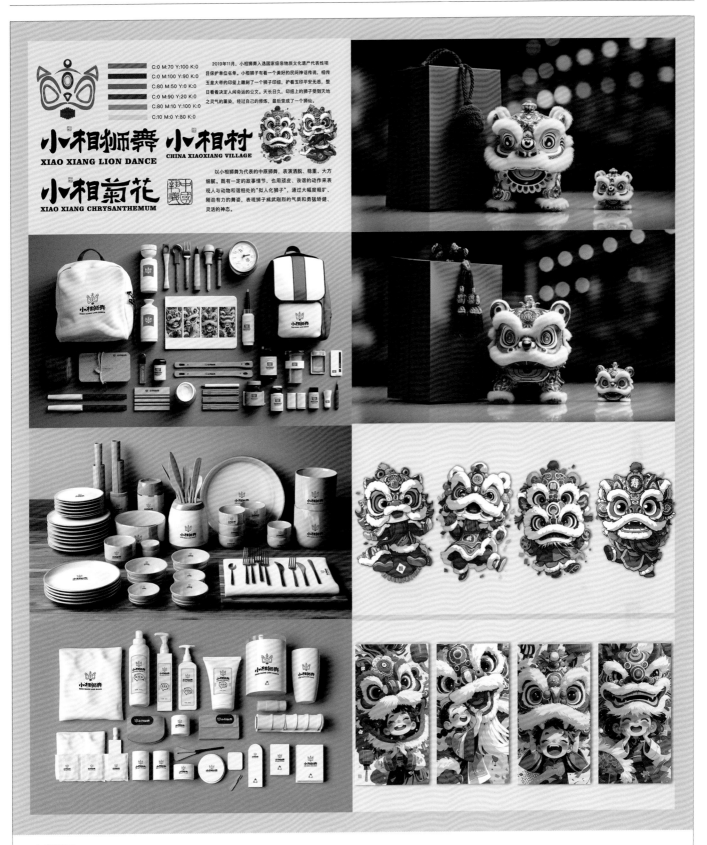

小相狮舞

在乡村振兴大背景下，以巩义小相村非物质文化遗产——小相狮舞为表现对象，将狮舞中的红、蓝、橙、白经典色彩与 Logo 结合，对狮舞的形态、造型、表演表情等进行抽象处理，并对狮舞玩偶、文具、民宿、小相特产菊花等日用品进行综合设计，让非遗走进生活。设计将线性 Logo、孟菲斯配色、卡通造型、IP 形象等熔于一炉。

姓名：杜明星　院校：郑州理工职业学院

"Fivefuxuan" 品牌设计

　　"Fivefuxuan" 作为国内新时代的先锋品牌，致力于通过简洁、纯净且现代的设计理念，塑造其独特的品牌形象。本 Logo 设计巧妙地将品牌名称中的所有字母融为一体，创造出一个既富有创意又易于识别的视觉符号。这一设计不仅展现了品牌的创新精神，也映射了其内在的统一性与和谐感。 "Fivefuxuan" 的品牌形象，旨在传递一种清晰、直接而又不失时尚感的视觉语言，以此与目标受众建立起强烈的情感共鸣。

姓名：张敬轩　　院校：青岛工学院设计艺术与传媒学院

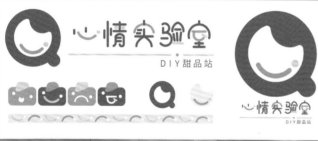
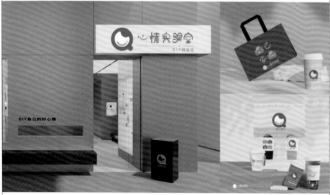

"心情实验室" DIY 甜品站品牌设计

　　当代年轻人生活节奏快、压力大，该品牌采用当下流行的极简风元素，打造 DIY 甜品站，让年轻人有一处快中求慢，可以停下享受的空间。品牌标志以字母 Q 为主要图形，使用活泼的圆形元素，代表甜品店的杯子、盘子。多个弧形元素叠加，体现心情愉悦，兼具视觉性与趣味性的同时展现品牌定位——每个人都是情绪的设计师。

姓名：王怡然　　指导老师：王海涛
院校：山东科技大学艺术学院

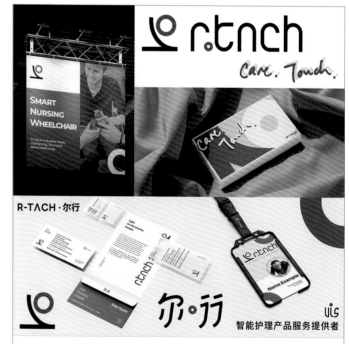

"尔行" 智能护理设备及服务品牌

　　"尔行（R-TACH）" 是智能护理设备及服务提供者，专注于老年人、残障人士等护理者与被护理者双方身心健康。"尔" 为 "你"，亦是 "care（关怀）"，"行" 表 "行为、前行"。英文 "R" 表 "re（再一次）"，"TACH" 同时表示英文 "touch（触摸）" 与日文 "立ち（站立）"。中文 "你的行动，你的步履"，英文 "再度触碰，再次起行"，内涵品牌理念。

姓名：杨子涛　杨颖洁　潘江鱼　指导老师：易晓　郭盛　院校：北京交通大学机械与电子控制工程学院，华南理工大学设计学院，浙江大学软件学院

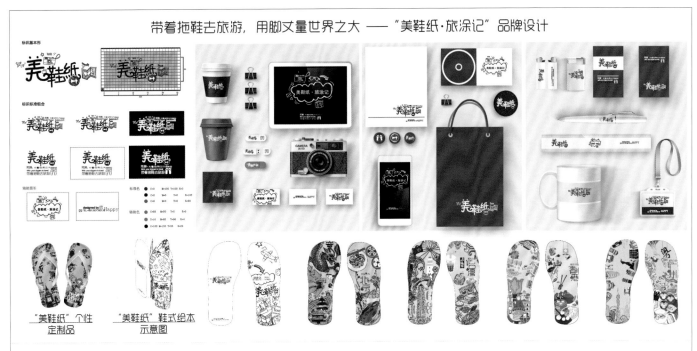

带着拖鞋去旅游，用脚丈量世界之大 —— "美鞋纸·旅涂记" 品牌设计

"美鞋纸·旅涂记" 品牌设计

多姿多彩的世界，无法用语言来表达，人们外出旅游时习惯把当地特产、美景、美食沿途买个够，给家人及朋友分享，基于这种旅行纪念的诉求，设计者用一支笔、一部相机和一本鞋形绘画本记录世间美景及美食，并可根据绘画图案定制城市特色拖鞋，赠予亲朋好友。方案中鞋形绘本的左边为美景绘画，右边为美食绘画，包罗万象，形成鞋形绘本，便于携带。"美鞋纸·旅涂记" 是一个新生的品牌，并附有品牌标识设计及一系列品牌视觉识别设计。

姓名：肖莹　院校：广东轻工职业技术大学

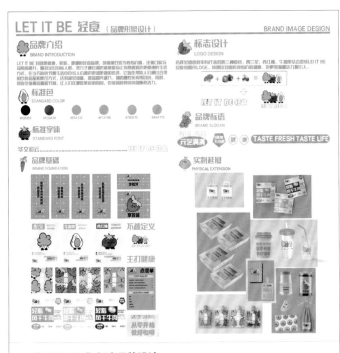

"LET IT BE" 轻食品牌设计

作为轻食品牌，健康与营养是设计的首要理念。本设计紧跟潮流，以时尚和简约的设计吸引年轻人。运用简洁的线条、时尚的色彩和现代化的字体、图形展示品牌风格，打造年轻、活力和前卫的形象。

姓名：冉祥妮　指导老师：王昱骁
院校：中国矿业大学徐海学院

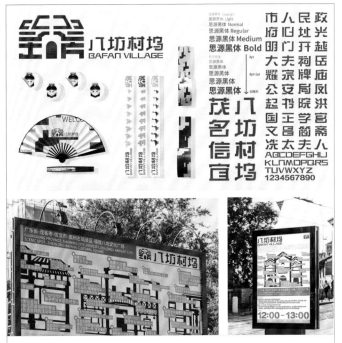

广东茂名市八坊文旅视觉形象设计

本设计通过纹理分析和拟人化风格设计，运用简单易懂的视觉符号传达八坊村的历史文化、人文背景及当地特色，并针对目标人群完成设计提案和设计推广。以新媒体传播开启八坊村坞与受众的联系，利用文娱活动宣传让八坊村拥有文娱、手信、纪念的功能。打造茂名乡村文旅加特产，探索茂名八坊的文化旅游项目的可持续发展体验。

姓名：邵诗帆　指导老师：金帅华
院校：北京理工大学珠海学院

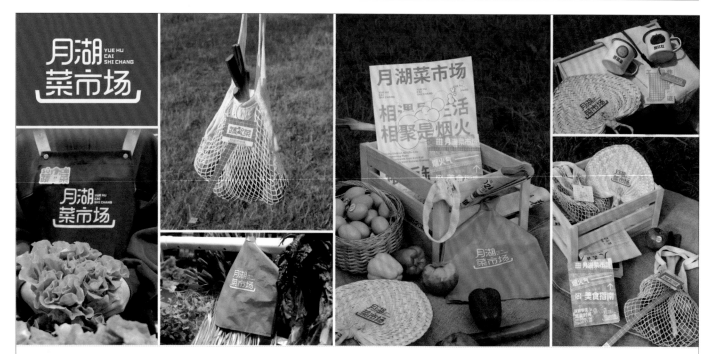

月湖菜市场品牌形象设计

　　月湖菜市场品牌设计力求地方文化与时尚感并存，聚焦于人、食材、菜市场三者的联系。市场的烟火是因为人和食材的相聚具象出来的，食材从各地汇集到市场，再成为桌上的菜肴。市场烟火传递到千家万户，体现的是人与人之间的"情和回忆"，用菜篮子的框来做分散的食材与人情汇聚在一起的载体，传递"聚和散"的本质。

姓名：杨金波 薛阳愉　　指导老师：梁冠博　　院校：浙江理工大学科技与艺术学院

"情予盐韵中"品牌设计

　　此次设计寻求爱情与盐的共同点，以"结品"为主题，将园区中的艺术装置"生命之品"抽象概括为图形与线条，与有爱情寓意的图形——爱心与玫瑰进行结合，将图形纹样化后运用于各种生活用品中，形成系列文创产品，使其更适合所面向的消费群体，从而达到吸引消费者的目的。

姓名：杨怡然 杨泽榕　　指导老师：高颖　　院校：天津美术学院环境与建筑艺术学院

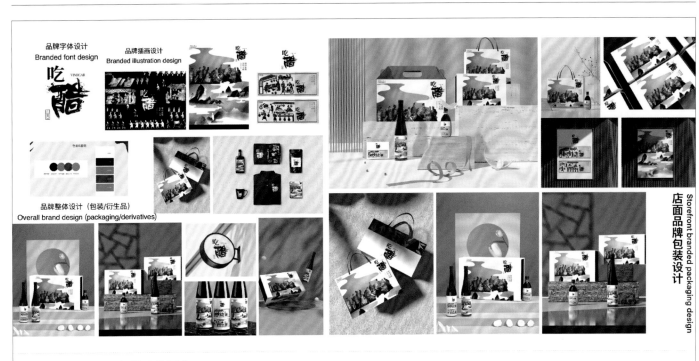

山西老陈醋品牌"吃醋"包装设计

　　该品牌设计从山西老陈醋品牌调研设计出发，重新定义新的醋品牌，并延展出更新颖与高端的品牌设计。设计师对于老字号的品牌包装设计借鉴了山西画像砖外形以及器物外形作参考，创造出具有山西风味的独特设计，体现出老字号的独特魅力。色彩上使用沉稳的香槟金与黑白单色的设计，相辅相成，既突出了老字号品牌历史悠久绵延，也让品牌更具识别性，细节处理上加入了山西画像砖斑驳的肌理特点。字体 Logo 设计也融合了磅礴狂野的书法笔画，使细节更加突出"醋"的设计。以中高端的包装设计为基准进行同种风格的小容量和大容量瓶装设计，设计的主要重点是简洁沉稳，高端大气，重点鲜明易识别。

姓名：侯佳宁　指导老师：詹凯　院校：北京服装学院艺术设计学院

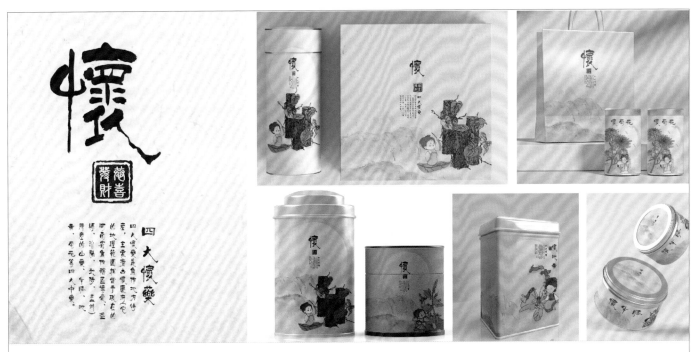

"怀"字号四大怀药品牌设计

　　"怀"字号是售卖河南焦作特产"四大怀药"的本土品牌，以此为主题进行 IP 人物——"小怀"是身穿传统服装的女孩，也侧面表示出"四大怀药"历史悠久，这样更加亲民的设计意在促使年轻消费者的购买欲望。Logo 则以"怀"字为出发点进行设计，旨在创新老字号，设计出新国潮。

姓名：尚梦瑶 杜晓玲　指导老师：常成　院校：天津城建大学城市艺术学院

"回坊"回民街西安特色小吃品牌

　　陕西西安"回坊"系列品牌包装设计是结合陕西西安的地标性古建筑和地方特色对西安当地的糕点食品进行的包装设计,这些糕点是西安出产的特产,也是每逢旅游季和过年过节当地人和游客的喜爱,设计师想打造一款西安特色糕点的品牌,希望能打造一个回味无穷的味道与经常来往的客流量并存的品牌。

姓名:魏玥 陈可馨　指导老师:茹天　院校:西安美术学校设计学院

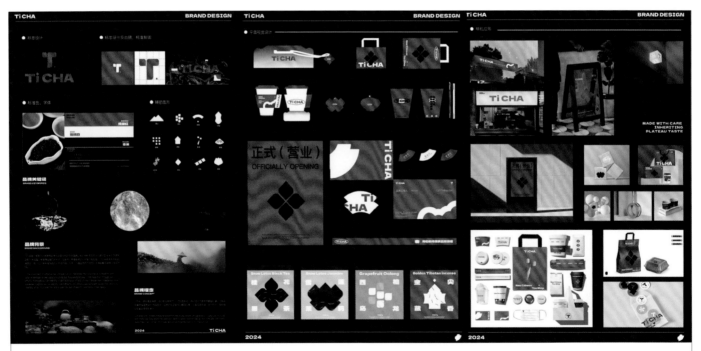

"Ti.CHA"藏茶茶饮品牌设计

　　本作品立足于雅安周边环境,雅安是中国茶叶的起源地,雅安藏茶更是中国茶种中一个重要的角色,藏茶也是藏族人民生活中必不可少的元素,本作品提出将藏茶中独特的功效提取出来并与现代新式茶饮——奶茶相结合,打造一款具备独特藏茶功效的新式茶饮。

姓名:刘亚飞 娄宗欣 唐宇　指导老师:李梦馨　院校:四川农业大学艺术与传媒学院

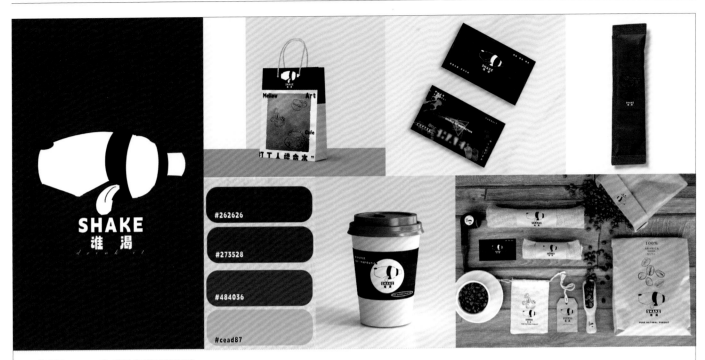

"谁渴 SHAKE"潮流咖啡品牌设计

　　"谁渴"咖啡源自对自然纯净的执着追求与对咖啡极致口感的不断探索。本设计以简约个性、色彩低饱和度的设计思路方向，多以拼贴线条、波点、杂色的效果，色彩上以浅灰墨绿表达自然品质追求，标志的设计使用了夸张的手法，以雪克杯与一只口渴的狗的形象结合，饶有趣味，吸人眼球，这些都使此品牌更加个性潮流，在追求上更加符合年轻人特点。

姓名：吴信璁 许景诺　指导老师：黄茜　院校：浙江艺术职业学院手工艺学院

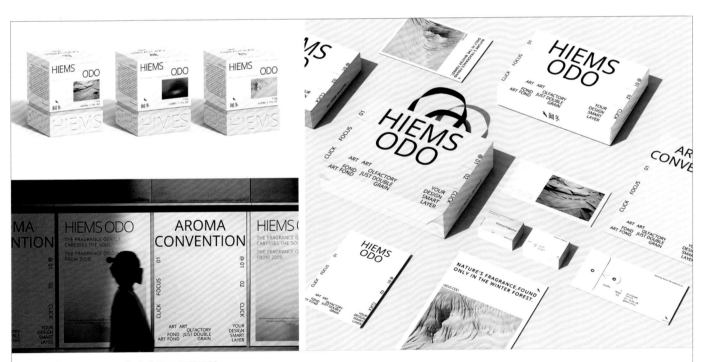

"闻冬 HIEMS ODO"东方香氛品牌设计

　　该品牌设计用冬日下自然生灵的感知映射来叙述香味，让不同的人匹配到适合东方美的气味需求和氛围意境，在白描品牌气味与自然意境插图的手法中，有虚也有实，将留白无限沉浸在冬日遐想中，嗅闻到属于东方韵美的冬日味道。

姓名：章雪奕　指导老师：冯艳　院校：华东理工大学艺术设计与传媒学院

"超然"品牌设计

　　"超然"是高端天然洗护创领运动品牌。本设计延续其"天然洗护"产品定位，海报设计突出"天然"二字，设计中运用清新自然的风格，用柳叶、荷花等植物作为点缀，以山水为背景，体现季节的美丽，让人感受到新奇的体验，吸引年轻人。色彩上选用令人舒适的颜色，让人直观感受到清洁衣物的效果，吸引消费者购买。将主体物放在中间更容易让人一眼看见，同时把名字放在显而易见的地方，符合现代人的审美与需求。

姓名：闫照琪　指导老师：张亚玲　院校：北京城市学院

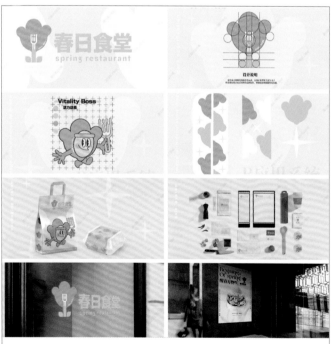

"春日食堂"轻食

　　本方案为轻食店品牌 Logo，设计理念来源于春。春天一切都在萌芽，冬天枯萎的东西，正茁壮成长，春天象征对未来的希望与期盼。采用春天的配色及郁金香元素，运用正负型的手法与叉子形态进行结合，以表达餐饮品牌属性，整体设计风格简约易传播。

姓名：李鑫淼　指导老师：李田
院校：北京联合大学

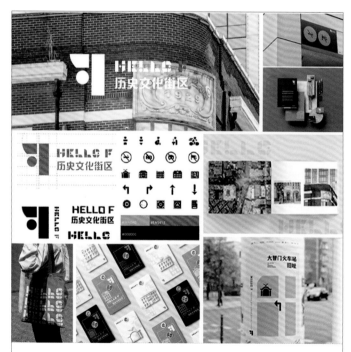

"HELLO F"品牌设计

　　作品为湖北武汉汉口法租界街道街区品牌设计。品牌设计作品"HELLO F"中的"H"代表汉口，而"F"代表汉口法租界。形状特征选取汉口法租界特色梧桐树上的圆润斑纹，以汉口法租界街道的历史建筑和文化元素为灵感，结合现代设计手法，让漫步于汉口法租界的人们可以体会到其独特的文化魅力和所在街区的历史意义。

姓名：李祉懿 王美 张婧婕　指导老师：刘可
院校：湖北美术学院

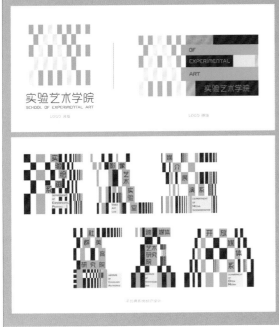

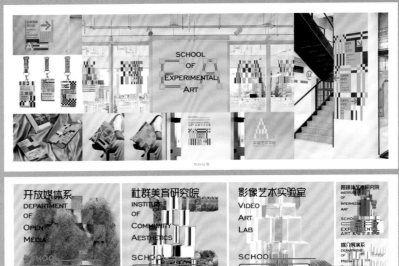

湖北美术学院 - 实验艺术学院品牌形象设计

　　该品牌标识设计提取了"E"（Experimental）、"A"（Art）的字母形态，赋予标识参数化可变的动态性形式语言，打造了品牌标识的动态符号系统，使标识具备多维动态演绎的特点，使其能够灵活应用于不同的场景和媒介，具有强大的延展性和生命力，为学院在全球范围内建立起独特的艺术品牌形象提供了有力支持。

姓名：陈海金　指导老师：陈辉　院校：湖北美术学院

"傲骨红梅"重庆红色文化研学文创设计

　　本设计根据重庆歌、乐山白公馆中的经典语句为设计核心。视觉设计主图采用黑白木刻的形式，重新设计了白公馆、梅花，同时根据红梅赞歌词设计了悬崖上的梅花图案。设计风格以灰色、米色为主，整体清雅暗淡，意在突出白公馆的清冷。此套文创包装采用红岩名言警句进行平面设计，可以从视觉上直接传播红色文化内涵。

姓名：严睿祺　指导老师：舒莺
院校：四川美术学院设计学院

敦煌杏造

　　"杏造"是以制作敦煌杏制品为主体的文化饮食品牌，以"千年杏物敦煌造"为核心理念，以杏为媒介，为热爱敦煌的人们创造传承千年文化的信物。Logo 设计将汉字"杏造"结合，融入杏和敦煌藻井图案，辅助图形从鸣沙山、九层楼等多处敦煌名胜、张义潮为核心的历史人文，以及莫高窟壁画中提取元素进行再设计、再组合。

姓名：陈斌霖　指导老师：陈振旺
院校：深圳大学艺术学部

古韵新语

古建筑是中国传统文化的重要组成部分，浙江龙泉独特的建筑风格是视觉形象设计的灵感来源。设计者利用龙泉粉青和梅子青色系与古建筑元素的结合来展现设计作品。为了传承与创新，古建的文创设计既要传承古建筑的历史和文化，又要注入现代创新的元素，使其具有现代感和时尚性。结合传统与未来，实现古建筑文创设计的跨时代对话。

姓名：张谭盛　　指导老师：成朝晖
院校：中国美术学院

"雅安藏茶藏淳即饮"品牌设计

雅安藏茶藏淳即饮设计以现代感和年轻化为核心，以原味、茉莉味和山味体现藏茶口感的包容性。设计着重于传递健康、自然的生活方式，与年轻消费者的审美和需求相呼应。其通过精致的视觉元素和色彩搭配，传达藏茶淳朴的文化底蕴与现代生活的完美结合，使产品在市场上独树一帜，同时满足现代消费者对品质和文化体验的追求。

姓名：聂梓锌　　指导老师：李梦馨
院校：四川农业大学艺术与传媒学院

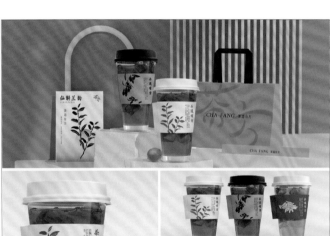
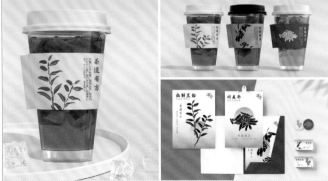

"茶方"新中式茶饮 VI 设计

本设计品牌名为"茶方"，该品牌是以中药材为原材料制作饮品的新中式茶饮品牌。圆形和山脉状图案代表着自然，主色调为绿色的品牌色彩代表着生命力，也寓意着该品牌的茶饮如同自然一般纯净与和谐。

姓名：罗琳凯　　指导老师：李斯
院校：广州城市理工学院

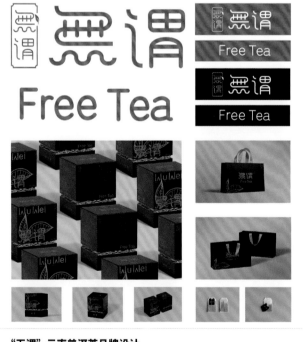

"无谓"云南普洱茶品牌设计

Logo 以弯曲的繁体字"无谓"为主体。"无谓"想表达的是年轻人在巨大的生活、学习、工作压力下想追求的安宁、放松的状态。产品希望年轻人在面对工作生活上的困难时也抱有一种豁达无谓的心境，做自己认为正确的事情。同时，"无谓"之名也有着"无畏"的含义，鼓励年轻人用"无畏"的精神去应对困境。

姓名：杨博钧　　指导老师：王昱晓
院校：中国矿业大学徐海学院

我想镜一镜

一副眼镜，一种独特的视觉感受，以不伦瑞克绿和田园绿搭配作为主色调，根据四叶草元素拼接成图案作为背景，给人一种舒适，清晰，稳定持久的视觉效果，绿色能更好地缓解疲劳让人放松眼睛压力，也象征着为人们提供更好的视觉效果的品牌理念，让更多人能享受到大自然给予的美好世界。

姓名：陈钇　指导老师：毛旭
院校：广东酒店管理职业技术学院

琵琶评弹

本设计将琵琶和旗袍相结合，苏州评弹的女性都是穿着旗袍，所以两者结合更有韵味，也将旗袍的开衩边缘和琵琶的外形形成异形同构。

姓名：李佳静　指导老师：王滨
院校：南京艺术学院

"馥忆"香薰品牌设计

该品牌设计深受安徽非物质文化遗产——笔、墨、纸、砚四件套的启发。吉祥物兔子巧妙地象征着宣笔中的"毫"；墨以泼墨鎏金效果运用在整体包装上；纸，在设计中被用作独特的香味，呼应品牌名"馥忆"的回忆芳香之意。品牌通过巧妙地创新整合以上元素，在当代背景下对传统遗产进行了重新诠释，为文化的保护和推广提供了新的视角。

姓名：赵琪　指导老师：王昱骁
院校：中国矿业大学徐海学院

北太湖景区农特产品牌设计

本设计是为北太湖旅游度假区农特产品进行的品牌设计，包括各类特色农产品的包装设计及海报设计，通过设计增加其知名度，扩大影响力，让大家都了解北太湖旅游风景区。北太湖（望亭）旅游风景区位于农业特色小镇——"稻香小镇"，大道一侧是近七公里的滨湖风光，另一侧是万顷良田与散落其间的自然村落，是鱼米之乡的现实写照。

姓名：郭智馨 高亚楠　指导老师：赵志策
院校：河北地质大学

"她多喜"眉笔包装插画设计

图中展示了四位大学生室友分享化妆品的场景，生动呈现了女孩宿舍中互相帮助的温馨瞬间，传递出友情、青春、个性和创造的多重主题。

姓名：李伊　院校：四川音乐学院成都美术学院

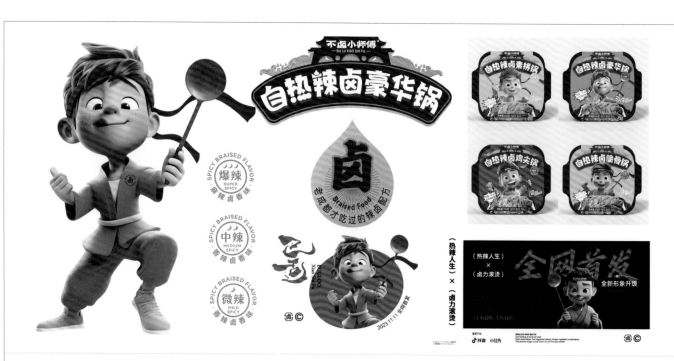

不卤小师傅自热火锅

该自热火锅通过 IP 的立体化和互动媒体的打造，把成都九眼桥在地文化和成都人的性格特征生动地诠释出来。该设计是以成都特色地标与全新"卤"味为卖点，定位年轻学生群体开发的系列产品。

姓名：朱亚东 宋超 黎峰伶　院校：四川音乐学院成都美术学院

"虎福瑞"品牌形象及包装设计

该标志设计以简约造型的"虎"（勇敢、坚强、健康）"蝙蝠"（谐音"福到"为幸福安康之寓意）、如意纹（祥瑞之物祥瑞之兆）组成，很好地凸显了品牌文化理念和对美好的追求和向往。同时融入抽象的传统中式纹样，寓意虎福瑞"传承古典，继往开来，不忘初心，打造优质麻花"的理念。"三在"古语中为虚数，寓意无穷尽也，三个元素的重叠也寓意代代传承、生生不息的品牌愿景。

姓名：张睿　院校：武昌首义学院艺术设计学院

"娜约茶隐"品牌形象及包装设计

"娜约茶隐"以"分享纯古法大树茶"为使命，延续细腻且繁复的造茶工艺与取自于大自然的设计理念，将大树茶的精神透过精致内敛的形象展现出来，进而传递品牌对于纯净古法大树茶的魅力与精神。以云南的"地域文化"为概念，创作了"娜约茶隐"的标识和一系列包装设计。"娜约茶隐"的包装以云南地域文化的"山、树、大象、孔雀、纹饰"为灵感，展现出深厚、有机的茶文化。包装中融入了木版画的元素印刷手法，表达了品牌对于制茶工艺的尊重与坚持。同时，标识的线条流畅、简洁而富有层次感，突显了大树茶的纯净与高贵。在包装设计上，注重表现"娜约茶隐"关于古法大树茶的独特理念，以复古的色彩为主，以茶山、大树为元素，打造出具有返璞归真和朴素的形象。

姓名：张睿　院校：武昌首义学院艺术设计学院

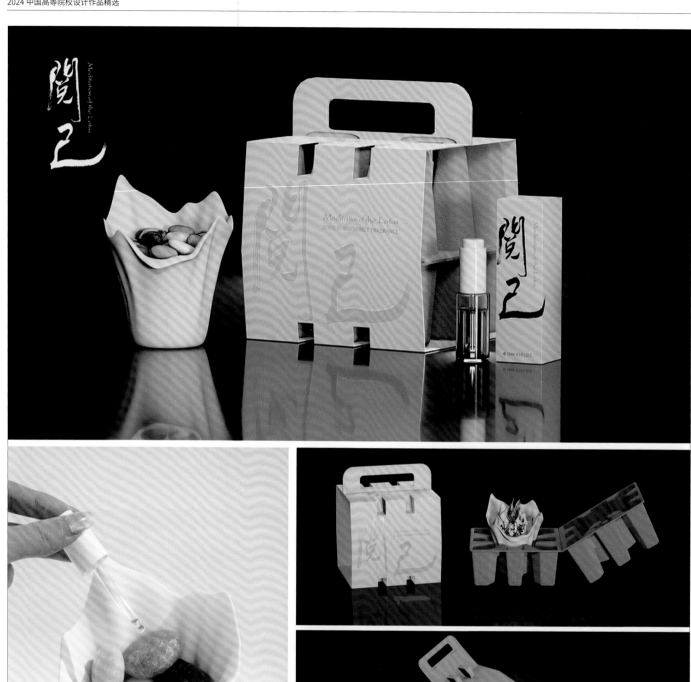

阅己

"阅己"是一款由中华味道、菩璞生物委托设计的环保空间香氛产品与包装，其包装容器设计造型受中国传统宣纸柔韧的纸张特性的启发，采用坚硬的中国无釉白瓷展现宣纸瞬间、随机、偶然的造型。香氛载体为嘉陵江天然鹅卵石，包装纸使用的环保再生纸张与低用量环保油墨工艺，包装纸托采用回收再生瓦楞纸干压成型，遵循可回收又可自然降解的低碳环保的设计生产理念。包装整体设计符合国际视觉传达习惯，用当代全球普世价值观与国际通行的艺术语言诠释独特的中国式审美。

2024 年阅己香氛产品及包装获意大利 a' design award 设计大奖，法国巴黎"DNA"设计奖。

姓名：张雄　院校：西南大学食品科学学院

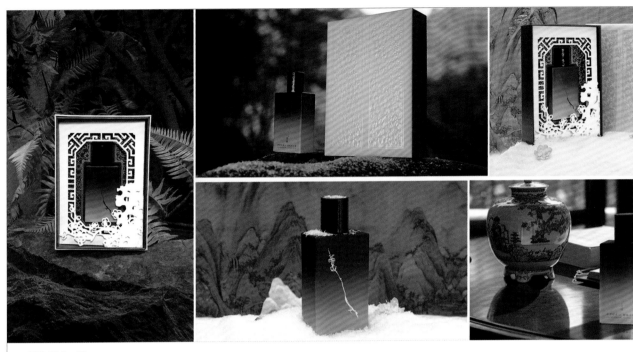

蜡梅香水·黛

　　设计者将中华传统文化融入现代科技产品，创新产品概念与香气。用户能通过产品包装感受到中华艺术之美，生活之美。

　　该香水以中国原生花卉、中国文人文化图腾蜡梅花花香为主基调，整体包装容器设计借鉴宋代青绿山水绘画设色风格，包装外盒材料采用环保自然纤维纸，结合白色珠光烫印中国传统梅花图案，包装内衬为苏州园林景观多层剪纸，其设计寓意"远山如黛，近水含烟，雪胎梅骨，暗香疏影"，突出了产品的文化特性，具有浓郁的中国传统文化气质和强烈的视觉感染力。

姓名：张雄　院校：西南大学食品科学学院

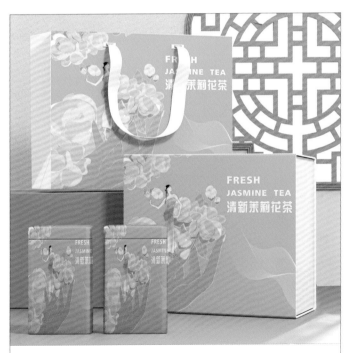

"傣韵"清新茉莉花茶包装设计

　　傣韵清新茉莉花茶包装采用绿色与金色为主色调，融合傣族舞蹈传统元素与现代设计感。包装上印有茉莉花图案，象征产品的清新与纯净。字体设计简洁大方，突出"傣族之韵"与"清新茉莉花茶"字样，传递产品独特的傣族风情与高品质特性。整体设计既展现傣族文化韵味，又突显茉莉花茶的清新与优雅。

姓名：何丹 周子惠 李玲娜　指导老师：游峭 王璟
院校：云南艺术学院

"二十四节气种子"包装设计

　　二十四节气不仅包含着丰富的民俗意象，更蕴含着悠久的文化内涵和历史积淀。本设计以二十四节气对应的国内南方蔬果种植规律为依据，结合二十四节气的代表性时令花草与风俗习惯，形成创意图形，以图形的方式展现特有的节气风貌，对节气蔬果图形呈现应有的色彩特点，赋予作品以更深刻的节气文化内涵与观赏价值。

姓名：张鹏　指导老师：柯胜海
院校：湖南工业大学包装设计艺术学院

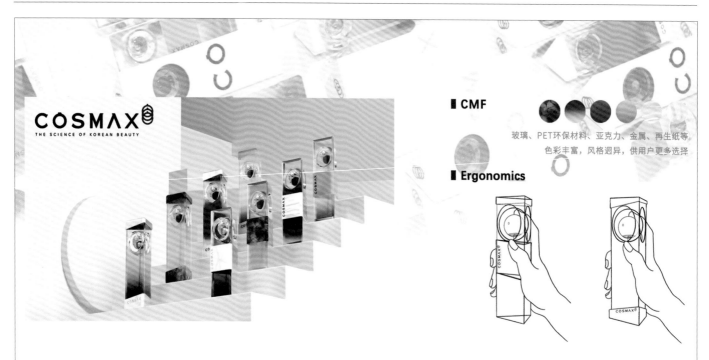

■ **CMF**

玻璃、PET环保材料、亚克力、金属、再生纸等，色彩丰富，风格迥异，供用户更多选择

■ **Ergonomics**

■ Poster Design

01 琥珀色
内部绮丽 沉稳禅意
质感粗糙 防滑功能

02 复古绿
清新悦目 中性自然
磨砂玻璃 触感舒适

03 长春花蓝
神秘高贵 时尚优雅
金属质感 冲击力强

04 克莱因蓝
通透清爽 时尚中性
水波浮雕 防滑功能

■ Design Details

泵头顶部凹陷有LOGO浮雕提高触感，指明出口方向
采用"U"形底，使液体聚集在底部中心，解决浪费痛点

■ Triple View & Dimension Drawing

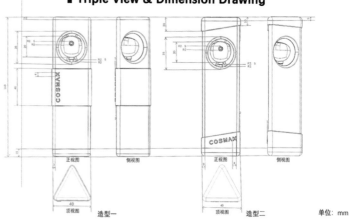

造型一　　　　　造型二　　　　　单位：mm

护肤品瓶体包装创新设计

　　BOOLEAN 译为"布尔"，是本设计的主要方式，通过几何体的相互"布尔"，形成简约风的瓶体设计。不同配色的瓶体各具特色，整体呈现禅意轻奢、时尚稳重、复古清新、神秘高贵的风格，紧随时尚潮流，差异化取代同质化。瓶体和包装都采用可循环的环保材料，体现轻科技、智趣感、复古风、人性化、可持续。既符合当代年轻人的审美需求，又符合可持续设计理念。

姓名：毛奕雯　指导老师：张寒凝　院校：江南大学设计学院

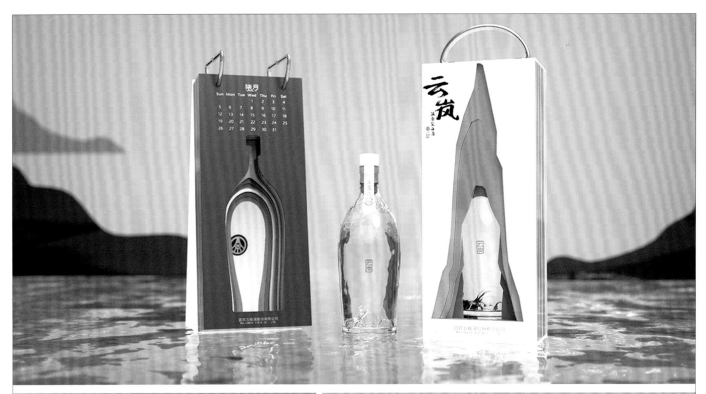

可持续白酒包装设计

　　这款名为"云岚"的白酒包装，以中国传统水墨山水为主题元素，酒瓶设计以无标签为主，瓶底设计凸起呈山岩状，外盒则采用层层纸板勾勒出山峦的形状，墨色浓淡形成层次分明、虚实相生的美感。纸板选用特制的回收纸张制成，可作为日历复用，既环保又美观。

姓名：曹凤格 张鸿莉　　指导老师：陈艺方　　院校：上海应用技术大学艺术与设计学院

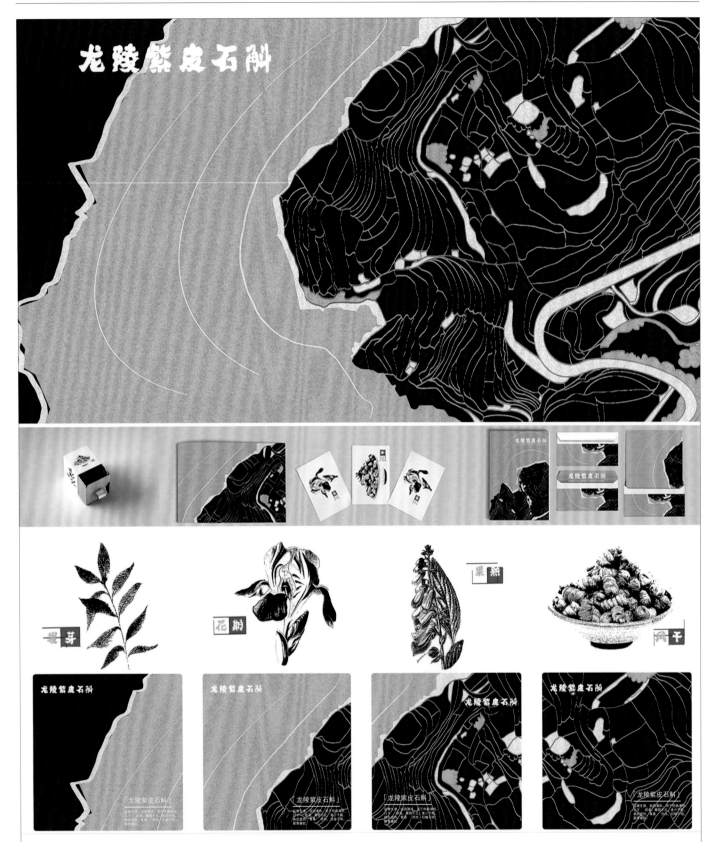

"生态之环"龙陵紫皮石斛包装设计

　　本设计以自然共鸣为核心理念，旨在通过龙陵县迷人的自然风景与紫皮石斛四种生长状态的结合，传达出一种与自然和谐共存的美学理念。设计采用绿色为主色调，不仅反映了紫皮石斛的生命力与活力，也象征着生态环保与健康养生的品牌价值观；选取龙陵县标志性的自然风景，如云海、山峦、溪流等，通过抽象化处理，融入包装设计之中，展现龙陵独有的自然美感。紫皮石斛的种植、生长、开花、结果四个阶段分别作为系列包装的四个主题，通过不同的图案与色彩变化，展现其生命周期的美丽过程。以不同深浅的绿色为主色调，配合其他自然色彩，强调环保与自然的和谐统一。采用生物降解材料，如可回收纸张、生物塑料等，体现品牌对环境保护的承诺与责任。包装设计中还应用了可重复使用与可循环再利用的设计思想，以减少对环境的影响。

姓名：张楠楠 薛文涵 敖璐　指导老师：万凡 张琳翊　院校：云南艺术学院

"荆山裕农"绿色有机花菇礼品包装设计
Jingshan Yunong green organic mushroom series packaging design

"荆山裕农"绿色有机花菇礼品包装设计

随着消费升级，人们对绿色有机农产品的品质要求日益提高。在该花菇包装设计中，运用南漳县本土图形元素，结合三十周年主题，创造了独特视觉语言。版画风格的插画设计赋予品牌高端、亲切与复古感。同时，设计中加入"花小菇"IP形象，使产品更有趣味性。此次设计不仅提升了"荆山裕农"品牌形象，也为其他绿色有机农产品包装再设计提供了参考。

姓名：彭义哲　指导老师：杨蕙　院校：武汉纺织大学

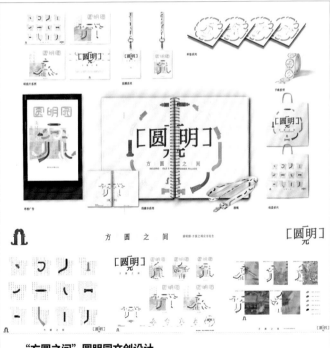

"方圆之间"圆明园文创设计

"方圆"是中国传统文化中对秩序、规矩与和谐的极致追求。一面是千年传承的华夏文字，一面是百年辉煌的造园瑰宝；前者发展至今已聚溪成海，而后者最终春水东流，一捧废土令后世黯然神伤。汉字之"方"与圆明之"圆"，是中国文字和中国园林的意象碰撞，也是传统文化间的相互扶持。

姓名：付子骐　指导老师：程亚鹏
院校：北京林业大学艺术设计学院

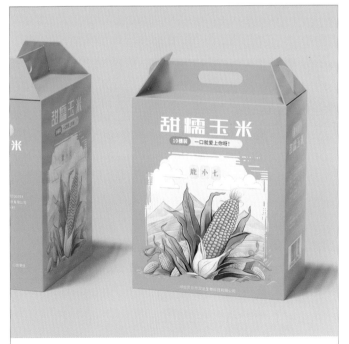

"鹿小七"玉米包装设计

以玉米插画为背景的玉米包装设计，象征着土地的丰收和生机。玉米有着悠久的历史，承载着丰富的地域文化，以其为设计背景，既彰显了本土特色，又增强了消费者的认同感。

姓名：郭白璐 米笑蕾 李运德　指导老师：李文静
院校：北京城市学院

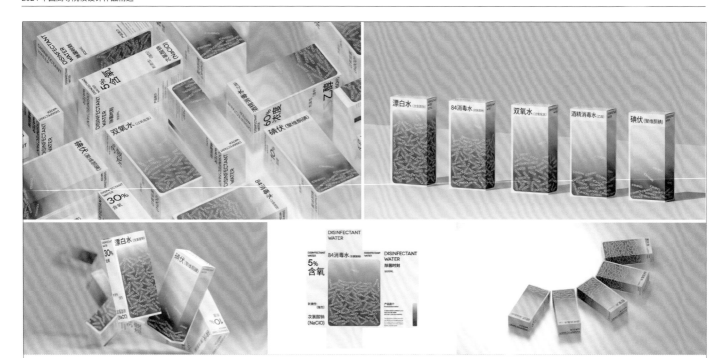

"除菌时刻"消毒水包装设计

　　本次包装以国际主义设计为主风格基调，使用象牙白与橙色突显品质。其核心创意是通过视觉和色彩的变化去传达各类不同消毒水的亲肤性与有害性，从而增强产品识别度，环保材质体现品牌环保承诺。并且直接通过文字的编排去展现消毒水的化学成分，在产品角度上能够更好地传达产品自身属性；在概念构建角度上能够表现更加通透的生活方式与品质。

姓名：洪宇航　　指导老师：夏盛品　　院校：浙江师范大学设计与创意学院

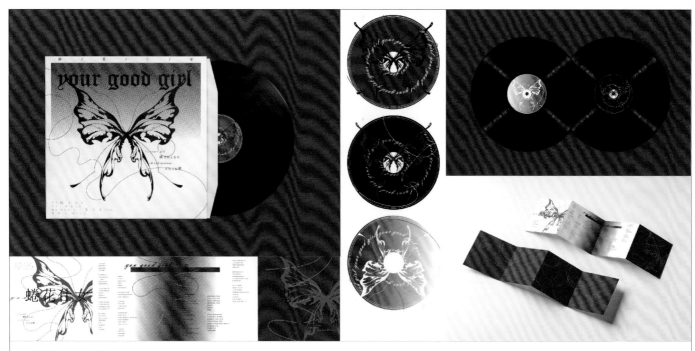

蜷花仕女 CD 设计

　　本方案是围绕蜷花仕女的两首歌"your good girl"与"鬼"进行的 CD 包装设计。设计选用蝴蝶作为意象，用线条和文字作为辅助，采用高饱和的品红为主色调，强调了歌曲乖张活泼的特点。

姓名：郭建红　　指导老师：张蝉媛　　院校：西安美术学院

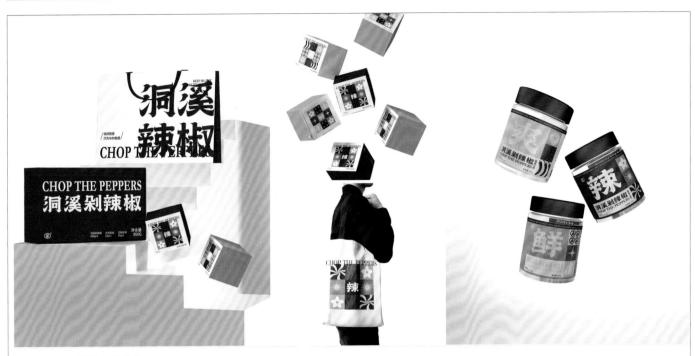

慈利洞溪剁辣椒包装设计

此作品运用不同的几何图案以构成的方式作为包装的设计元素，使用辣椒、大蒜、柠檬、土家族纹样为主要图案，色彩上提取土家族服饰红绿黄为主色调，其他颜色为辅，色彩鲜艳有活力。整个作品将洞溪辣椒与张家界土家族地域性特色相融合，给消费者留下深刻的记忆。

姓名：王永佳 谭喜元　指导老师：张楠　院校：湖南应用技术学院设计艺术学院

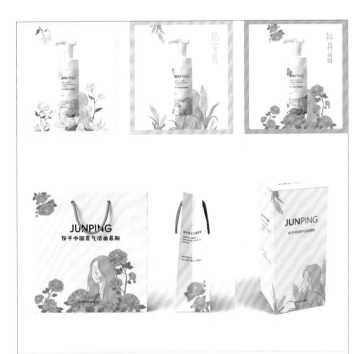

俊平中国香气洁面慕斯包装设计

本设计根据中国香气选取的产品香型为茉莉花香、稻花香、牡丹花香。设计利用人像剪影和茉莉、稻谷、牡丹进行绘制构图，使人更直观地了解到产品香味的种类，并基于产品本身留白，给予产品简约、清洁的外观表现。

姓名：吴祉俊 胡锦洲　指导老师：钟锦芳
院校：湖州师范学院，湖州师范学院艺术学院

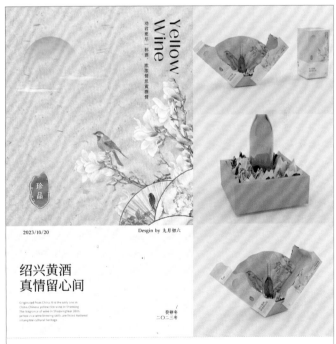

黄酒包装设计

此开盒拉扇黄酒包装采用优质纸盒作为外包装材料，安全环保。颜色和质感经过精心挑选，以仿古纸张凸显宋韵。盒身封面采用传统工笔绘画技法绘制的中国花鸟画，展示着宋韵黄酒所蕴含的中国文化。纸盒内附一把精美拉扇，十二根扇骨上有王羲之的《兰亭集序》，背面是飞花令。在实用功能之外，还能作为一个装饰品，展示中国传统文化的魅力。

姓名：徐徐　指导老师：王铮铮
院校：绍兴文理学院元培学院

畅轻骨形酸奶瓶包装设计

　　该酸奶瓶以脊骨骨骼为主要元素进行设计，每个瓶身都是一节骨节的形状，挂条的设计将脊骨骨骼的形状几何化，将一列瓶身与挂条相接，瓶身与挂条的组合形成骨骼的外观。秉承"可持续性"的环保理念，瓶身外壳采用纸浆塑膜工艺，易于回收再利用。骨形酸奶瓶包装设计色调统一，雅致简约且有设计感。

姓名：徐嘉译 王新薏 吴新苗　　指导老师：高广敏 刘丰溢　　院校：鲁迅美术学院

"鲸峪海"包装设计

　　该包装设计旨在传达深邃、神秘的大海氛围，以及鲸鱼这一海洋生物的优雅与力量。通过创意的视觉元素和环保理念，展现品牌对大自然的敬畏与呵护，同时为消费者带来独特的视觉体验。

姓名：万晓磊　　指导老师：薛慧聪
院校：青岛工学院设计艺术与传媒学院

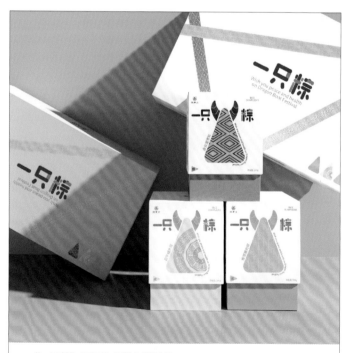

"一只粽"汨罗牛角粽包装设计

　　"一只粽"是自拟品名，汨罗牛角粽是国家地理标志产品，此系列包装设计三款不同的纹样，灵感皆来自 2021 年在湖南岳阳汨罗屈子祠出土的青铜器，红色、黄色、绿色分别代表菱形云纹、云雷纹、鱼纹和蝉纹，现代与传统相结合的设计使包装更加潮流，同时也让年轻人更加了解和喜欢粽子。

姓名：刘沁 李欣 刘诗莹　　指导老师：张楠
院校：湖南应用技术学院设计艺术学院

"一只"猫粮包装设计

本设计是以中华田园猫为形象基础的包装设计，以"一只"命名，强调每只中华田园猫的独特性与不可替代。无论是流浪猫还是家养猫，每一只都是独一无二的生命，拥有自己的个性与美丽。本作描绘了毛色各异的卡通流浪猫形象，希望以此唤起人们对田园猫生命的尊重与爱护，倡导平等对待所有小动物，支持领养代替购买，让每一只猫都能找到温暖的家。

姓名：杜乾瑞　指导老师：周小舟　院校：东南大学

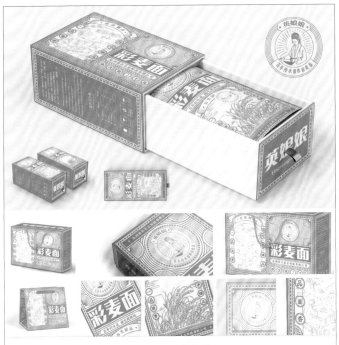

沧州英娘娘彩麦面——农特产品包装设计

本次设计用简单的点线面和舒适的低饱和、低颜色体现产品的健康无添加，并与插画结合，打破死板，简单又有韵味。包装中的插画描绘的是明正德四年，明武宗下江南，在李凤姐的店连吃三碗长寿面，用简单轻快的线条勾勒画面，耐人寻味。农特产品的包装突破以往的土味，用现代化手法再设计来带动消费，为乡村振兴作出贡献！

姓名：肖金平　指导老师：谢妮娜
院校：香港岭南大学

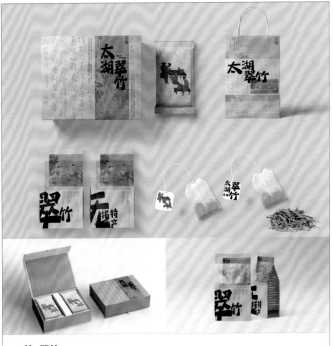

茶·翠竹

包装采用了宋元的《斗茶图》，画中人物展现出积极乐观，谦虚礼让的场景，体现了中国茶德的"和"字，同时在无锡翠竹中体现"绿水青山就是金山银山"的理念。在主包装盒的底纹设计上采用文徵明行书《煮茶诗》的亲笔字，为传统文化增添色彩，展现浓厚传统文化。

姓名：杨佳怡　指导老师：李黎
院校：无锡太湖学院艺术学院

BAXIANGSHAN KUSUN

八乡山苦笋

八乡山苦笋包装设计

该包装是为助力梅州市丰顺县八山乡镇苦笋销售而打造。包装结合了客家汉剧和客家传统建筑等地方元素，旨在展现产品的独特魅力和文化底蕴。设计以绿色调为主，象征着自然和健康，同时通过客家汉剧人物的插画，传递出一种古典而优雅的氛围。这一设计不仅吸引了消费者的目光，也传递了客家文化的独特魅力。

姓名：梁洛源 孔盈 陈子楠　指导老师：黄思华　院校：嘉应学院林风眠美术学院

"火车集市"农产品包装设计

"一站一集市，逢站必乡街"，农民背着笋筐，坐上慢悠悠的火车去另一个车站赶集，成为滇越铁路沿线一道独特的人文景观。本设计将"火车集市"这样一段历史记忆附着在农产品包装上，将火车作为农产品的承载容器，将火车穿越隧道融入打开包装的情景叙事之中，打开包装中的车头，火车从隧道中驶出，带来了满满的农产品。

姓名：种晓晗　指导老师：皮永生
院校：四川美术学院

COFFEE·摆烂

COFFEE·摆烂

该品牌的设计，源于对慢生活的热爱与追求。设计之初希望在这个快节奏的时代，为大家提供一个放松的角落，一杯香浓的咖啡，让忙碌的心灵得以片刻的宁静与自由。摆烂，不是放弃，而是为了更好地出发。

姓名：李苗苗　指导老师：王昱骁
院校：中国矿业大学徐海学院

翻屋企

在现代化社会的高速发展下，被压抑的人迫切需要一个"伊甸园"来满足自身的精神需求，希望可以以此回到孩提时代无忧无虑的状态。这款包装正是基于此概念设计而成，设计者选择带有粤式元素的"家"，运用了一些瓷砖、马赛克的元素作为思维发散。

姓名：梁静彤 姜玥 罗雅馨　指导老师：余梦　院校：景德镇陶瓷大学

"漆遇"首饰包装

大漆材质的首饰在当下传统创新的潮流中具有巨大市场潜力。该包装造型选择了几何风格，简练、明快的造型与大漆繁杂、丰富的花纹装饰能够很好地平衡；色调参考汉代漆器的黑红交融风格；漆盒造型可保证饰品在其中的安全性，纹饰美观可做装饰摆设，几何拼接容易收纳，可重复用作日常收纳存储，响应国家环保包装的倡议。

姓名：郑振涛 钟嘉豪 张心如　指导老师：余梦
院校：景德镇陶瓷大学

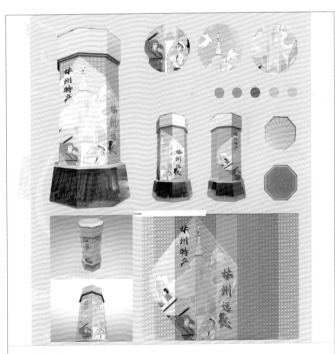

林州远志

本作品以展现林州特产——远志为主，以红旗渠为创意主题进行产品内容设计。远志，俗名小鸡草，是远志科多年生草本植物，被列为名贵中药材之一。远志根含有远志皂素、远志甙、远志醇等成分，具有安神、益智、祛痰、解郁的功效，常用于治疗惊悸健忘、失眠、咳嗽多痰、支气管炎等症状。

姓名：杨磊　指导老师：柴文娟
院校：广州美术学院视觉艺术设计学院

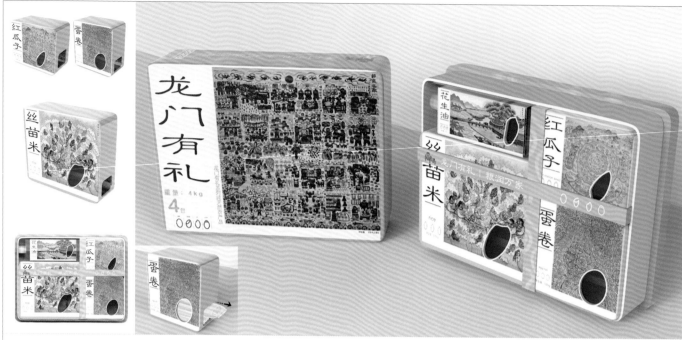

龙门农民画主题农产品礼盒包装设计

本作品融合龙门文化与钟永廉的农民画，创新地应用于特产食品礼盒。设计包含"四小一大"包装，开盒即见农民画，包装上的透视孔洞方便观察食品量，既美观又实用，为乡村振兴注入新活力。

姓名：钟科锐 吴苑僮　指导老师：敖景辉　院校：广东财经大学艺术与设计学院

达日藏药包装

本作品是为青海省果洛州达日县制作的藏药包装设计，围绕达日县著名景点建筑——狮龙宫殿展开，融入雪山、草地等风景元素。在纹样方面选择藏绣图案和色彩搭配，仿藏八宝金轮形态。包装结构用毕可作为收纳器具循环使用。

姓名：杨知端 徐钰琦 辛佳美　指导老师：侯敏枫
院校：上海应用技术大学艺术与设计学院

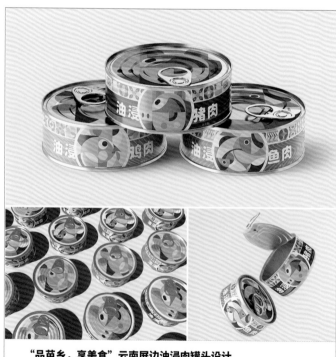

"品苗乡，享美食"云南屏边油浸肉罐头设计

本设计将苗族传统美食与苗族传统的信息记载方式结合在一起，将动物的各部位以苗绣的抽象几何形式呈现，画面的主体为抽象化的动物图案，并配以拟态的肉类底纹，整体风格呈现为传统与现代相结合。以"文"为基，以"食"为媒，驱动屏边文化旅游。

姓名：种晓晗 楼梦媛　指导老师：皮永生
院校：四川美术学院

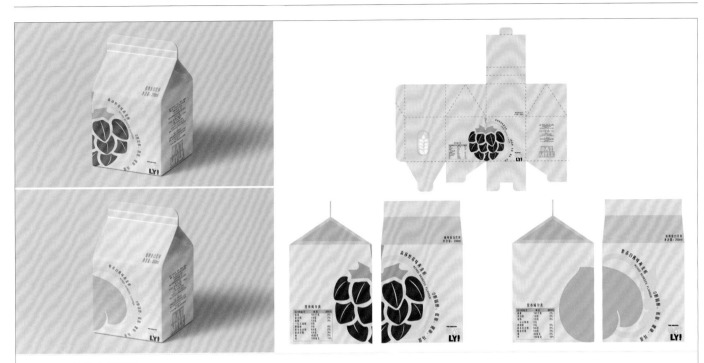

oatly 燕麦奶包装设计

　　本作品是围绕品牌产品的特点来进行的包装设计，设计基于燕麦奶口味的不同，将图形作为视觉中心，同时区分口味，选择 Logo 中的浅蓝色应用于图形"0"上突出产品 0 胆固醇的特点。

姓名：戴瑾儿　　院校：南京艺术学院

猕猴桃果汁包装设计

　　本设计的理念以清新自然为主，绿色渐变背景与猕猴桃的自然色泽相得益彰，传递出产品的健康与活力。饮料罐的模拟设计独具匠心，标签上的标语既凸显了产品的优质，也表明了其专为模拟设计而打造。

姓名：王羽菲　　指导老师：赵婷婷
院校：南通理工学院

"猕鲜生"猕猴桃包装设计

　　在乡村振兴战略背景下，研究猕猴桃包装健康生态设计的发展现状和策略。设计礼盒包装，文创周边设计，让猕猴桃的包装更加年轻化，商业化。让设计增加猕猴桃的附加价值。助推猕猴桃的销售之路，为农民带来实际的收益，带动县乡村旅游的发展。对标现代化产业开发的发展需求，让猕猴桃的记忆延续下去。

姓名：任文杰 赵东晨　　指导老师：茹天 毛晨斐
院校：西安美术学院设计艺术学院

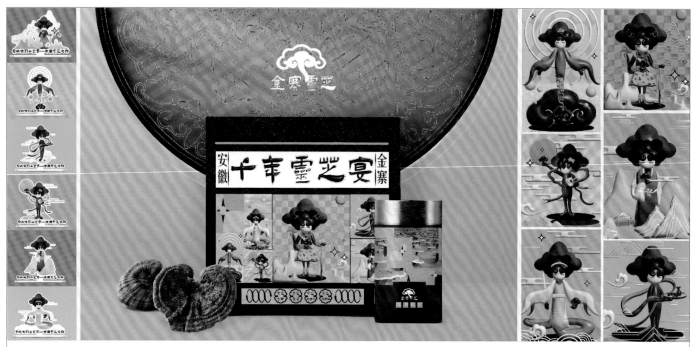

"千年灵芝宴"安徽金寨灵芝农产品包装设计

　　本款产品包装设计紧跟"养生年轻化"趋势，旨在引领养生新潮流，将传统养生文化与现代审美趋势相结合，以灵芝的神话故事为灵感创造一系列插图，展示了灵芝的神秘和神圣，同时用充满活力的鲜亮色彩点燃年轻消费者的热情，并传递产品的高品质和独特性。设计不仅讲述了灵芝的神奇故事，还用年轻人的语言，通过包装上的每一个细节，与年轻一代建立起情感连接。这既传承了经典，又与现代审美同步，让养生变得时尚、有趣，吸引更多的年轻人关注和体验。

姓名：吉祥瑞　　指导老师：魏加兴　　院校：桂林电子科技大学艺术与设计学院

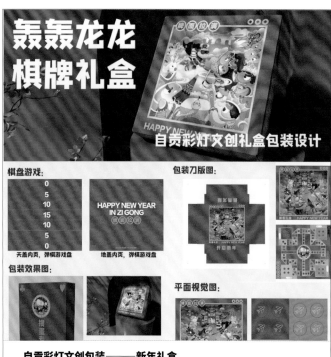

自贡彩灯文创包装———新年礼盒

　　这款包装是为 2024 年自贡彩灯大世界所设计的周边文创包装，主要面向的群体是来参观彩灯大世界的游客。今年为生肖龙年，所以设计者以龙为主题，手绘了恐龙和自贡地区特色建筑为元素。包装内含可供大家在新年聚会时娱乐用的棋牌套装，包装采用天地盖盒形，平铺则可以作为弹棋棋盘使用，降低了生产成本，丰富了游戏种类。

姓名：周同 吕雨荷 何鑫　　指导老师：朱玉梅
院校：四川轻化工大学美术学院

浠水有礼

　　本作品旨在讲好浠水故事的同时，促进浠水县文旅经济发展。本次设计围绕浠水三宝：三泉水－浠川八景、浠水绿茶（十月芙蓉，董和碧珍）及天宝酒（天宝壹号）展开，汲取浠水好故事"浠川八景"绘制线描手绘风格连环插画，使浠水历史故事与浠水特色产品连接更紧密，令浠水的匠心精神得以传递，让天然与纯净源远流长，韵味无穷。

姓名：吴怡娴 徐世林 许志威　　指导老师：何家辉
院校：湖北工业大学工程技术学院

"星遇"北斗星辰能量香薰包装设计

该能量香薰系列，以中国古天文浪漫为魂，北斗七星为魄，香薰为媒，传递星辰之力。本设计将七星赋予现代意义，配合算法创造多变的辅助图形，用来配合不同浓度、不同香型的香薰包装应用；配色时尚，迎合年轻且追求时尚的目标消费群体，通过将独特的图形设计融入包装，使古老星辰与现代生活交织出浪漫且独特的魅力。

姓名：黄雨萌　院校：首都师范大学美术学院

基于再生纸的中药包装设计

本设计通过材料再造创新中药的包装形式，采用再生纸与废弃中药渣相结合的方法，为中药包装瓶增添中药独特的触感、味感与观感。在设计理念上，探索一种与自然和谐共存的可持续设计方式，彰显东方文化中朴素、和谐的自然观念，让中药包装瓶成为传递文化与环保理念的载体。

姓名：李欣茹　指导老师：李冠林
院校：西安美术学院

基于博物院文物的文创产品设计

本设计在提炼《百子图》中元素的同时，将人物的动态、神态与当下社会网络流行语相结合，画面立体感强，质感好，精选合金材质，烤漆工艺，不变色、不掉色，是一款层次分明、色彩鲜艳、画风灵动的冰箱贴。

姓名：马星孟　指导老师：张帆
院校：安徽大学艺术学院

《2021 年传媒艺术学院优秀毕业作品集》

本作品是一套为艺术学院本科生优秀毕业作品设计的作品集，该作品集将"2021"设计为跑道，贯穿于整本书籍，寓意学生毕业之后将进入不同的人生赛道，应继续努力。本书尺寸为 28cm×20cm，封面采用珠光纸，烫银，印蓝金；内页纸张为高彩印画，四色平印。

姓名：邓莲　院校：重庆邮电大学传媒艺术学院

《静止、动态与交互信息：视觉传达设计思维与方法论》书籍设计

作者通过二维图形设计及撞色形式的色彩设计突显出本书的主旨——视觉传达设计，书籍尺寸为 170mm×240mm 精装，内文纸为 105g 的靓彩轻质纸。

姓名：赵之昱
院校：北京航空航天大学新媒体艺术与设计学院

《中华思想文化术语研究丛书》

本系套书为中国传统思想文化术语套系丛书，开本较小，装帧上不宜过繁设计，为贴合中国文化，选用了传统色纸进行材质上的表现，突出了色彩的文化性。利用年轻的荧光色进行书名印刷，并对封面进行贴纸与压凹工艺，使其更贴合年轻人阅读。

姓名：覃一彪
院校：北京外国语大学

《2017 年传媒艺术学院毕业作品集》

　　该作品是一套为艺术学院本科生毕业作品设计的作品集，该作品集包括三个不同专业的 3 本书籍，以不同颜色加以区分。设计理念来自"生活就像打开一个未知的盒子"，盒子作为一个视觉标识被延展成图案贯穿整本书籍。书籍尺寸为 19cm×25cm，采用大地系列特种纸张，力求表现出质朴的手感。

姓名：邓莲　院校：重庆邮电大学传媒艺术学院

《雕琢》书籍设计

　　本设计以东阳木雕作为研究对象，实地走访了当地的木雕雕刻的工作场所，人工的操作环境以及古建筑上的木雕构件，致力于还原手工艺的原生状态。东阳木雕是中国民间雕刻工艺之一，因产于浙江金华东阳而得名，2006 年被列入第一批国家级非物质文化遗产名录。

姓名：吕许洁
院校：温州商学院

《廷巴克图》书籍设计

　　廷巴克图是撒哈拉沙漠边缘一座拥有丰富古阿拉伯文手稿的古城，但随着历史变迁，当地大量珍贵的手稿被摧毁被掩埋，此书讲述的就是一个保护和修复手稿的故事。在设计时直接以被损毁的页面形态来承载书籍的文本内容，让书籍页边呈现自然的撕边状态，以此来表达手稿破损之后所形成的质感状态，在书籍中创造出一种历经年月的沧桑和破坏的视觉语境。

姓名：吕许洁
院校：温州商学院

《GLACIER》书籍设计

本设计以世界上的环境问题为主要切入点，信息元素用中国的天山一号图片以及各类数据作为基础进行书籍排版，整体书籍是用档案袋制作，改变了传统的书籍装帧形式，以插入袋子的方式作为主要展示形式。

姓名：江玉涵　指导老师：李冠林　院校：西安美术学院设计艺术学院

《京剧盔头研究》书籍设计

本设计中书函、封面、封底采用王帽的装饰纹样，封面的书名标签与目录采用晚清民国流行的京剧海报样式；目录、版权页采用宣纸印刷仿雕版线装书页形式，体现的是京剧艺术深厚的文化底蕴；隔章页的底色是由浅色逐渐过渡到深色，以此象征读者对京剧盔头认知的由浅入深。

姓名：程刚 卢巧莉 王慕涵
院校：鲁迅美术学院

《红楼梦》书籍新设

本设计中的封面采用原著中的插画作底图，圆圈镂空代表园林的拱门。圆的外形被打破，象征着宝黛爱情"不完美"的结局。封面和封底部分浅浅透出一层背景图。封面字体采用了行楷，与红楼梦的古韵相呼应。整本书设计成了 A4 横版，使插画和注释便于阅读。扉页和章节页采用了和红楼梦有关的颜色，透出的插画图选择了每个章节最有代表性的一张。

姓名：谢雨童　指导老师：王滨 陈柳馨
院校：南京艺术学院

绘本内页设计 PICTURE BOOK INTERIOR PAGE DESIGN

《危险植物王国》科普绘本设计

 绘本以8至12周岁的儿童作为绘本受众，在内容表达方式上采用故事串联百科的方式，以未来科幻题材为根基创设故事情节展开故事架构，故事中的主人公穿梭时间和地点，看到了危险植物的历史与生长环境。翻翻书的趣味形式让读者自己揭秘藏在表象下的植物秘密，整本书据科普资料自编故事背景、故事脚本、角色造型。

姓名：王楠　　院校：河北美术学院设计学院

哈琼文宣传画书籍汇编设计

本设计通过书籍这一媒介形式，将大众文化的视觉表征建构宣传画的意义，不仅是画面中的理想化的场景和人物，也是实践、绘画、国家意志表现的画家，购买、招贴、收藏回忆的人民群众。在个体意识迷茫，视觉意识模糊之际，哈琼文的宣传画景观构建了我们的生活景象。宣传画在发展中不断地修正、不断地被廓清，探索这一发展轨迹是重要的文化考量。

姓名：祝佳铭　指导老师：曹方　院校：南京艺术学院设计学院

《红楼诗词集》书籍设计

　　本书采用了四种不同颜色、克重、肌理的纸张。考虑到原著《红楼梦》的古典气质和受众群体的审美偏好，在装订方式上采用了古籍装订的方式，选用白色棉线将书页缝制起来。内页选用轻型纸，轻便柔软具有古典感。每首诗词皆配有单字的注释和整首诗词的分析。为了使编排设计更加美观，书中的注释标志为红色圆点，美观的同时也更醒目。

姓名：董诗佳　指导老师：高平平　院校：西安美术学院

《卦经》书籍设计

　　该作品是基于《易经》64 卦的设计，将卦象发散为 128 幅图，两两组合为 64 幅对应光栅画，辅以我对卦爻的理解，旨在以轻松好奇的心态带领同样对传统文化感兴趣的读者们探究解密 64 卦象及其内核精神。这是一本可互动的概念书，采用莫尔效应原理制作出 64 幅光栅动画，读者可通过平移光栅纸来探查这些画作。这不仅是对卦象的视觉解读也是对易经哲学思想的现代阐释。希望通过这种互动形式为读者带来一场视觉的奇妙旅程。

姓名：任文杰　指导老师：李瑾 毛晨斐　院校：西安美术学院设计艺术学院

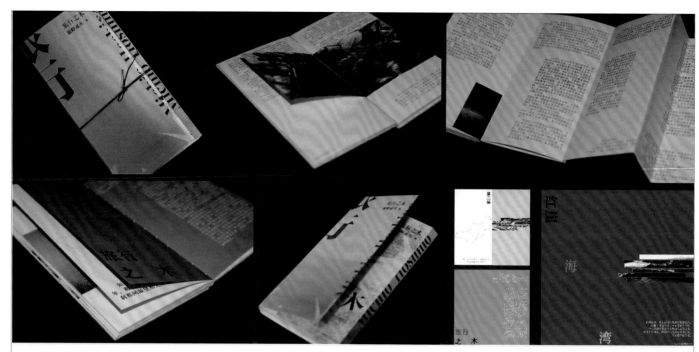

《旅行之木》书籍设计

　　《旅行之木》精选了星野道夫创作于 1993～1995 年的 33 篇随笔。这些随笔发表于作者成名伊始，33 篇旅行手记，也是 33 个故事，33 段邂逅。对作者而言，旅行路上邂逅的人会在今后的人生中画出怎样的地图，总归是想要了解的。该书的封面以简洁的灰色为主，配上细绳，体现一种随笔的感觉。内页采用高阶映画，体现一定的现代感，同时使图片更加清晰。通过旅行，找到答案，安静而意味深长地记录了下来，写成书，是"幸福汇报"。星野道夫的文字，有种"告别了某种人生"的人所特有的温柔。

姓名：项馨慧　指导老师：许放　院校：合肥工业大学建筑与艺术学院

《漱滟》书籍设计

　　本诗集设计将传统龙鳞装与现代设计融合，视觉与诗歌成为有形具象，诠释"漱滟"，呼应诗人将传统表达与现代表现相结合的诗歌风格。4 组视觉情绪各异的编排方式对应春夏秋冬 4 卷篇章。绵柔薄透的仿宣与前后对照波浪裁切的页面起伏连绵、忽合忽散，将诗名荡漾灵动交替呈现，传递诗歌音韵，映照每卷诗歌的递进关系、隐喻人生。

姓名：王慕蓝　指导老师：郭线庐
院校：西安美术学院

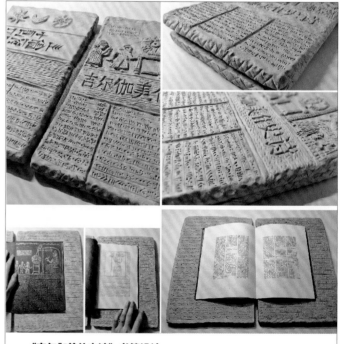

《吉尔伽美什史诗》书籍设计

　　《吉尔伽美什史诗》是源自美索不达米亚地区（今伊拉克）的文明。本设计通过泥板的封面封底与纤弱的纸张内页，来展现文明的脆弱性与永恒性的统一。泥板上刻画出巴比伦国王与太阳神沙马什，辅助以楔形文字内页排版展现类似《圣经》的史诗感。

姓名：李欣茹　指导老师：李冠林
院校：西安美术学院

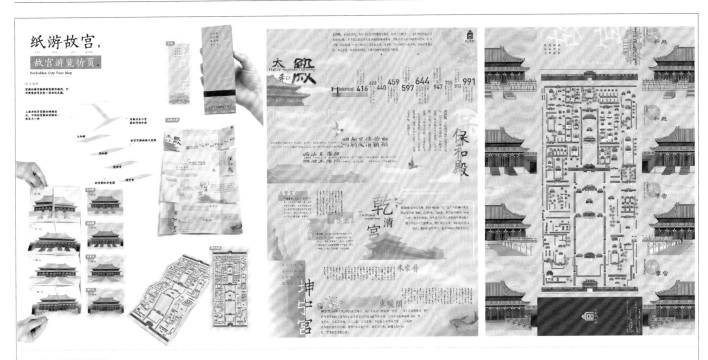

走，到博物馆去

本次故宫导览图设计，灵感来源于一次故宫的文化考察，为解决游览过程中的迷路情况，提升观展体验所设计。折页内容有故宫的四大宫殿，太和殿、保和殿、乾清宫、坤宁宫，正面是各地点的介绍，反面是地图。宫殿的顺序按照游览顺序排列，可作为旅游文创产品进行开发。

姓名：潘临凡 陈佳玲　指导老师：魏洁　院校：江南大学设计学院

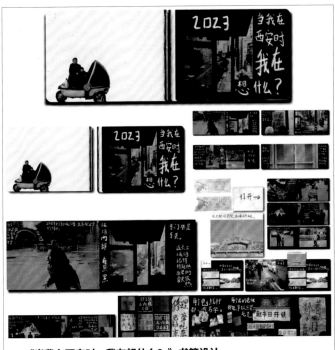

《当我在西安时，我在想什么？》书籍设计

这本书既是设计者的摄影集，又是所思所想的体现，记录了每一张照片后的故事，把涂鸦与照片结合，既是书也是作者的思考与想法。

姓名：查尔德 班京儒 李思钰　指导老师：邹满星
院校：西安外国语大学艺术学院

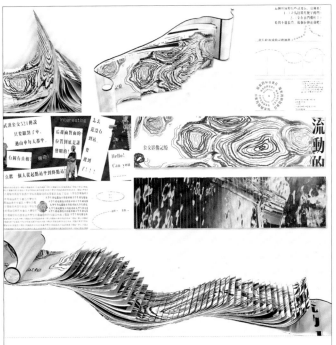

《流动的，诉说着》书籍设计

该书籍以作者乘坐 402 班车往返学校及家门口这一小时的经历为灵感，从第一人称视角出发，以观察者的身份概念化坐公交途中的所遇之人及所见所闻，以小见大，探寻交通载体的感官意义与情绪价值，作为交通载体，它是一座城市人文的象征，是时代更迭的见证者——是一场流动的文明。

姓名：李梦圆　指导老师：陈为
院校：中国地质大学（武汉）艺术与传媒学院

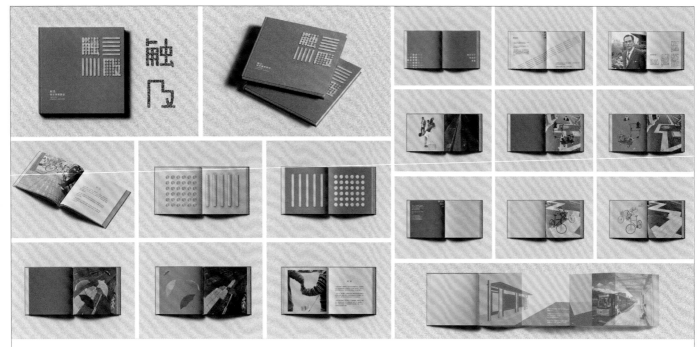

《触及》书籍设计

本书籍名为《触及》，以"触及"为主线索，触及盲道、触及盲道上的障碍，以共同的触感唤起共同的同理心，以让更多人加入到改善盲人盲道的队伍中来。材质上，封面采用击凸工艺，使触及二字与人的触觉勾连。内页第二部分则采用硫酸纸使盲人视角障碍具象化。整体色调沉稳简约，易使读者代入视障群体，深切感受到他们的困境。

姓名：王雨兮　指导老师：郭谦　院校：广东第二师范学院美术学院

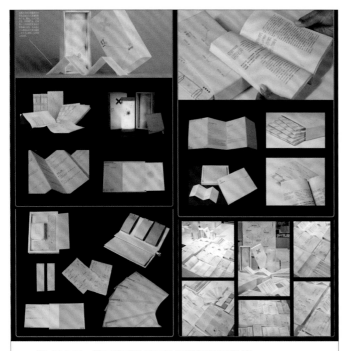

《与纸之间：基于情感链接下的纸媒材探索设计》

本设计探索了纸媒材在视觉、触觉、听觉、味觉、嗅觉等多维度的情感传达的可能性。整个设计围绕《诗人十四个》文学作品中的情感进行，并尝试制作书籍、书签、明信片、纸灯等纸质作品，使读者感受到手工纸的材质、肌理等特性，从而获得更加丰富的阅读体验，同时在不知不觉中感受纸独特的美感。

姓名：郭晓彤 衡佳璐　指导老师：王俊
院校：江南大学设计学院

《版韵印记》书籍设计

"版韵"直指版画艺术的韵味，"印记"则暗指封面对版画艺术的呈现和记录，本次对于《20世纪中国版画史》封面的再设计，意在版画书封面的设计中，传达版画历史、背景、工艺，同时融入现代设计理念和元素，推动传统文化与现代设计的融合与创新。这种创新不仅能够丰富版画艺术的表现形式和内涵，还能够为传统文化的传承注入新的活力和动力。通过封面的再设计创新，可以吸引更多年轻人关注和喜爱传统文化，促进传统文化的传承与发展。

姓名：刘舒恬　指导老师：薛冰焰
院校：南京艺术学院高等职业教育学院

相

该作品表达了作者的两面，彩色和黑白，以及作者从对立走向和解的一个心理过程。书的封面封底同时打开，中间的一个跨页的画面表现了作者两面的和解。作品用中国传统的乱针绣的方式表达。

姓名：曹丹意　指导老师：汪洋璠　院校：江苏联合职业技术学院常州艺术分院

《中国古锁》书籍设计

中国古锁经历上千年的发展，离不开中国传统文化的发展。本书籍封面的图形采取了古锁的便纸条纹理效果；色彩方面是用了中国古典红、淡黄、黑、白；在装帧上是用了中式装订方式——九眼穿针法；在排版方面是使用了网格系统版式；中国古锁标题文字设计方面使用了减法与群组；在切口处使用了中国红的印刷。

姓名：张天馨 黄文雨　指导老师：张友明
院校：湖南师范大学工程与设计学院

《Nothing 無》书籍设计

"无"是一个有深度的字，代表空无、没有、缺少等含义。在哲学上，"无"也经常被用来探讨存在与虚无、生与死、有与无的关系。在中国文化和哲学中，"无"经常与宇宙、宏观世界的本源联系在一起，表达了一种深邃的境界和超越个体感知的状态。这本探讨"无"的哲学作品，采用优质的印刷材质和先进的制作工艺，力求呈现出上佳的视觉体验。

姓名：陈涵梓 陈静怡 蔡静儿　指导老师：郭谦
院校：广东第二师范学院

《造物主》书籍设计

作品由一个简单的图案作为主体进行创造性的延伸、解构、上色，最终设计出一版非常具有卡通感和趣味性的图形设计，具有图形"造物"的含义。该封面设计不仅考虑到青年群体，还包括有幼儿群体，图案经过重新设计，进行风格化配色，使之更有设计感和审美趣味。

姓名：张书烨　指导老师：夏飞
院校：云南艺术学院设计学院

拒绝毒品 珍爱生命

毒品危害全球人类，本作品以其为招贴设计主题，以注射器为设计元素，将"拒绝毒品、珍爱生命"8个字变形组合为红色注射剂形状，有醒目、警醒作用。时刻提醒"拒绝毒品、珍爱生命"。

姓名：姚肖卫
院校：西安美术学院

"AM I THE STRANGEST ONE？"招贴设计

当下社会各行业竞争激烈，人们生活压力不断增大，忽视了心理健康。本则海报针对社会第三人群设计，呼吁大家关注身边的残障人士和抑郁症患者。画面中左边一群人没有头，右边有头的人就成了异类。从此海报引申出一系列社会问题引人深思：当你和世界不一样，是选择特立独行、坚持自我，还是随波逐流？

姓名：邢亦壮
院校：南京理工大学紫金学院智能制造学院

莲之浊心

莲代指"清廉""出淤泥而不染"，是高洁的代称。作品把铜钱和莲蓬进行融合，以此来表达对贪污腐败的不满！

姓名：彭鑫 陈维洁 郭欣然
院校：江苏农林职业技术学院信息工程学院

"挣扎"招贴设计

污染离我们并不遥远，它存在于我们的日常生活中，各种习以为常的现代人类生活方式，都对野生动物的生存环境造成巨大且深远的影响。海报描绘了三种不同污染源给海洋、陆地和天空环境中野生动物带来的生存危机。画面将三种污染源与捕杀网进行同构，象征着动物无法逃离无形污染的挣扎与绝望。海报旨在告诉人们，野生动物在生存环境中的挣扎，人人都有责任，应该选择更加绿色环保的生活方式，以减少全球的污染排放。

姓名：姚雅雯　院校：湖南师范大学设计艺术学院

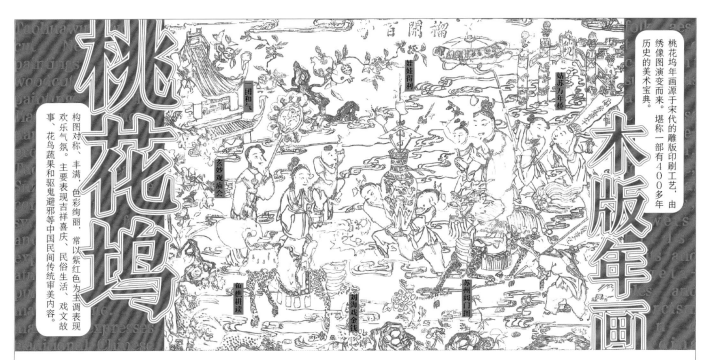

桃花坞·木版年画之春

本设计运用桃花坞木刻年画的版印效果，进行数字海报设计，用粉色表示欢快的气氛，以现代版式进行多元化的宣传。

基金项目：2023 年四川音乐学院院级科研项目《新媒体时代下桃花坞木刻年画文化的视觉设计应用研究》，项目号：CYXS2023029

姓名：马茜　院校：四川音乐学院成都美术学院

2021 年吉林艺术学院毕业展平面设计

此次设计的核心概念是"重'新'启航",体现了毕业生从校园迈向社会,从学习迈向实践的崭新旅程。设计中最突出的是"2021"这个数字,其采用了一种极具现代感的转折立体字体,展现了时间的重量感、毕业季和对未来的特殊意义。整个设计以深蓝色到浅蓝色的渐变为主基调,蓝色象征着科技与创新,同时也传递出沉静与冷静的力量。渐变色的运用,给人以深远的空间感,寓意着毕业生即将进入更广阔的世界,走向未知而充满机遇的未来。设计应用在本届毕业展的所有视觉部分,如海报、邀请函、易拉宝和毕业展览中。

姓名:李健　院校:吉林艺术学院

美美与共

人们要懂得各自欣赏自己创造的美,包容地欣赏别人创造的美,这样拼合在一起就会实现理想中的大同美。即承认世界文化的多样性,尊重不同民族的文化,文化既是民族的又是世界的。各民族文化都以其鲜明的民族特色丰富了世界文化,共同推动了人类文明的发展和繁荣。只有保持世界文化的多样性,世界才更加丰富多彩,充满生机和活力。

姓名:曹阳
院校:中南林业科技大学家居与艺术设计学院

Hi 棠

海报以"Hi 棠"命名,取"海棠"谐音,同时表达"你好""开心"的含义。海报内容以三维城市建筑环境呈现题目"Hi 棠"二字,环境中各类人群散落在"Hi 棠"环境中做着不同的事情,寓意海棠城市民众其乐融融的美好画面。

姓名:李浩荡
院校:河北传媒学院美术与设计学院

警钟长鸣

　　本设计通过摆钟、中国结、廉字视觉元素设计组合，寓意是传达一种警示和提醒的信息，以引起人们的关注和警觉，不可掉以轻心。

姓名：邱钧明
院校：广州华立科技职业学院

奋斗目标

　　作品创意利用设计元素四条箭头和圆环、实心圆巧妙进行构图，整幅作品采用暖色调寓意胜利成功，四条箭头代表奋斗和努力，圆环代表目标，有了目标，才有奋斗的动力。

姓名：邱钧明
院校：广州华立科技职业学院

爱和平

　　该作品通过图形形象设计，利用一只受伤的和平鸽，流下了伤心的泪，寓意战争带来的痛苦，使人们生活在水深火热之中；构图下方利用一双托起的手，寓意全世界的人们是热爱和平，反对战争。

姓名：邱钧明
院校：广州华立科技职业学院

诱惑

　　作品创意利用设计元素鱼群和鱼钩巧妙进行构图，寓意在现实生活中，每个人都要保持清醒的头脑，不要贪图小利而迷失方向。

姓名：邱钧明
院校：广州华立科技职业学院

"草原四季印象"系列海报设计

　　"草原四季印象"系列海报用几何形与同构的创作手法，呈现出草原四季生活的美好画面。春季是新生的季节，牧人们忙着迎接小羔羊的到来；夏季有精彩的那达慕盛会，作为草原雄鹰的博客手是盛会主角；秋季的草原上青草肥美，四处散落着马儿；冬季白雪覆盖着草原，蒙古包安静地伫立在一片白茫茫之中，像是牧人默默地守望着草原。

姓名：陈焕 刘胜杰　院校：呼和浩特职业学院

望　　　　　　　　　　　　　　　　　　　　　　　　鹤

WANG

Longgang
Culture drives innovation
Technology creates the future

鹤旺龙岗

　　设计以抽象城市形态象征龙岗发展，以鹤赋予龙岗美好寓意，将"鹤、望"标题文字以及鹤湖的围屋与回归的飞鹤作为设计元素在城市背景中呈现，文案用英文"龙岗，文化推动创新，科技创造未来"呼应设计主题。

姓名：朱涛　院校：三峡大学艺术学院

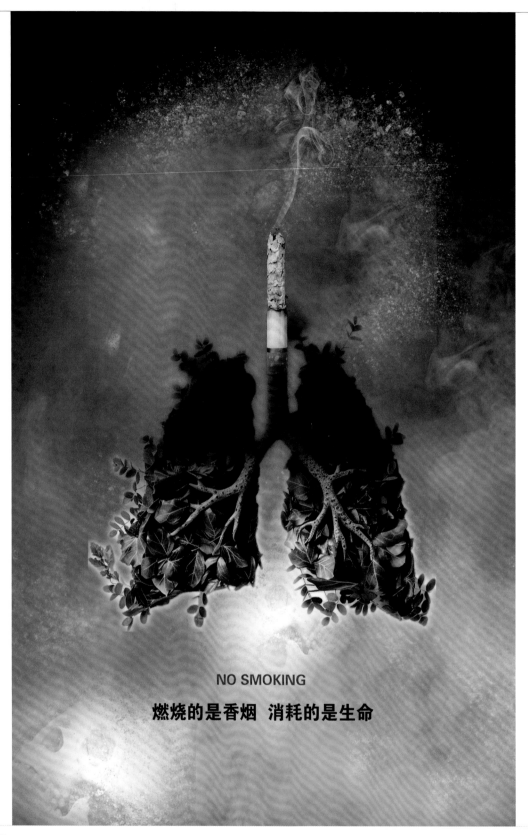

NO SMOKING

燃烧的是香烟　消耗的是生命

吸烟有害健康

　　每年因吸烟患肺癌的病例大幅提升，约 85% 肺癌病人有吸烟史。本作品选择吸烟为招贴主题，用树叶组成人体肺部结构，点燃的烟头为气管形容烟直接进入人体器官；两肺上部均已发黑，代表已经病变，警醒人们吸烟的危害。

姓名：姚肖卫　院校：西安美术学院

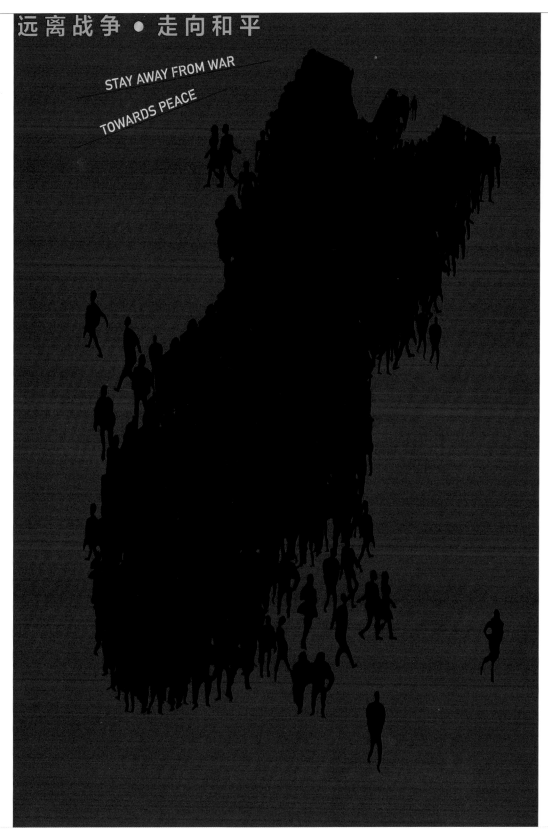

远离战争，走向和平

　　当今世界仍不太平，战火不断，"远离战争，走向和平"是所有爱好和平的人们的愿景。作品由"炮弹"和"人群"等元素构成，"炮弹"寓意战争，"人群"则是与战争相关联的人，通过"人群"的离散，作品巧妙地表达出了反战的思想。

姓名：许边疆　　院校：广州应用科技学院美术创意学院

黑白

　　将墨水滴在宣纸上晕染开，再用相机拍下效果图。左边经过滤镜液化处理，偏向现代感，右边偏向传统感，然后再配合自己设计的 Logo 和一些排版，追求墨的变换形式。

姓名：林立　　院校：浙江东方职业技术学院

WAN MU SHENG

鲁班巧手万木生，千古传承工匠魂

Lu Ban's skillful hands allow all woods to be reborn, inheriting the spirit of craftsmanship for eternity

"万木生"招贴设计

鲁班巧手万木生，千古传承工匠魂。海报主体为篆书书写的"万木生"三个汉字，尝试用碱性平面、透明水墨的视觉语言创造出抽象的年轮和鲁班锁，以此代表鲁班文化。鲁班的创造让木头得到重生，希望通过新的海报语言的诠释将传承了千载的鲁班工匠精神继续发扬光大。

姓名：姚雅雯　院校：湖南师范大学设计艺术学院

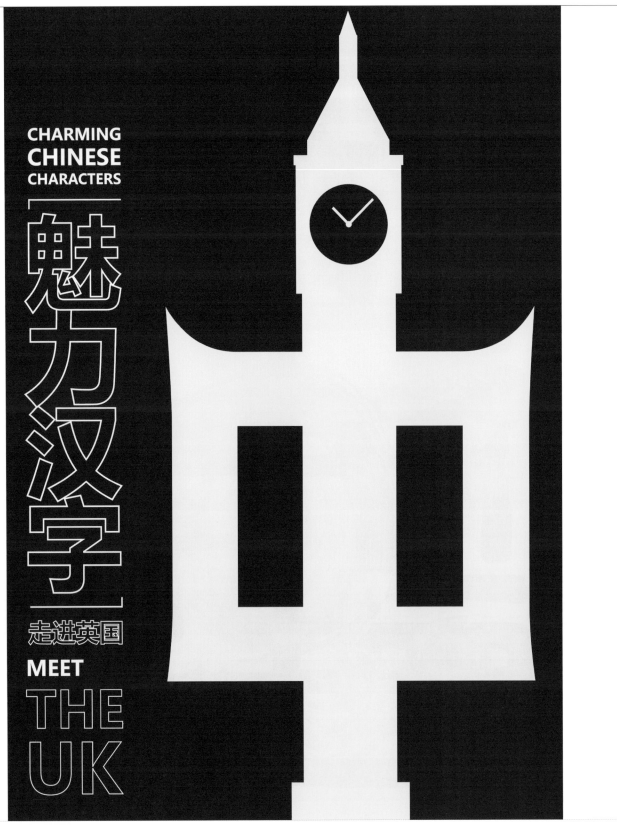

CHARMING
CHINESE
CHARACTERS

魅力汉字

走进英国

MEET

THE

UK

魅力汉字——走进英国

　　作品运用汉字"中国"的"中"字与英国的大本钟进行同构，以此来表达中国与英国的关系是"你中有我，我中有你"，中英两国应该和睦、共同发展。

姓名：彭鑫 沈芸欣 郭欣然　　院校：江苏农林职业技术学院信息工程学院

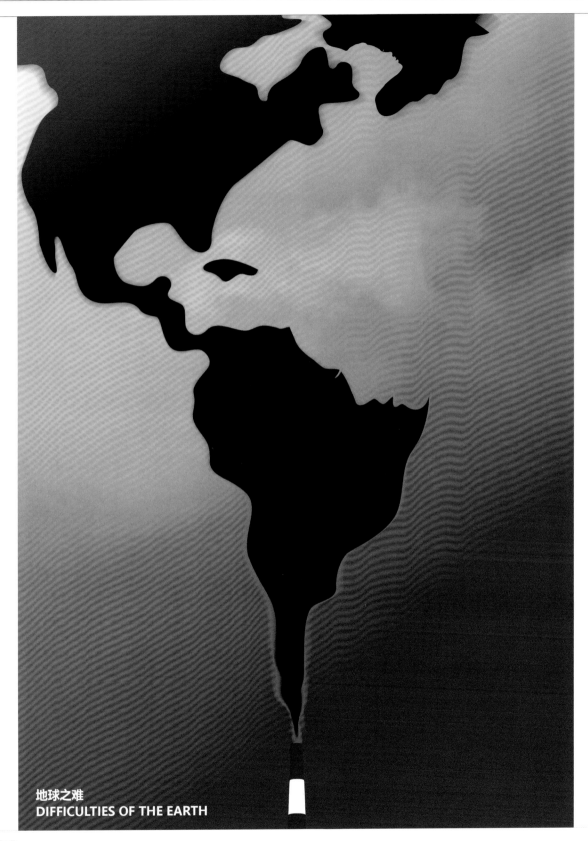

地球之难
DIFFICULTIES OF THE EARTH

地球之难

作品将世界地图和烟囱进行融合，"烟囱"冒出的烟形成了世界地图和人的侧脸，底色运用红色渐变，预示地球的温度越来越高。作品以此来呼吁人们保护我们赖以生存的地球！

姓名：彭鑫 沈芸欣 陈维洁　院校：江苏农林职业技术学院信息工程学院

龙年字创招贴·风调雨顺

　　有人评张旭草书"伏如虎卧，起如龙跳"，可见草书意趣中早已包含了"龙跳"的浪漫想象。结合草书笔画连绵不断、纵横变换、奔放不羁、纠结盘绕的运笔特点，以落笔和收笔的运动轨迹形成"来龙去脉"，点缀龙的特征符号，使草书的妙趣兼容于龙的意象。在"书写性"的视觉设计中，使得传统草书的美学特征兼容于现代图形创意。

姓名：程鑫 杨得祺　　指导老师：张大鲁　　院校：苏州大学艺术学院

大　寒

二十四节气

岁暮大寒，共赴温暖
红炉温酒，且待春来
冬寒有尽，归家有期
大寒岁终，冬去春来

大寒

　　作品来源于二十四节气中的大寒，字体设计得平整，棱角分明，与左侧的宝塔相对应，大寒两字的设计中融入塔的特征，让其看起来像一座形象的宝塔。画面采用与大寒相适配的蓝色，寒字下面的两点做了意象变形，如同水面升起的太阳和倒影。

姓名：徐澍羿　指导老师：钟华勇　院校：上海师范大学天华学院

《繁盛敦煌》敦煌文创海报设计

　　本组海报以"敦煌"为主题，旨在让观者发现并传播敦煌文化之美。海报采用线稿的形式再现敦煌壁画中飞天、异兽、山水的佳作，提取壁画中原有的颜色，让观者能更直观地感受到敦煌壁画的魅力，引发观者对敦煌文化的好奇心。

姓名：郭垣汐　指导老师：杨超　院校：浙江传媒学院

动力高　风阻小

首搭前双叉臂 后五连杆底盘悬挂

0.219 超低风阻系数

电池纯电能
Battery

后驱+四驱

首搭CTB电池车身一体化技术

首搭后驱/四驱 动力架构

百公里加速时间7.5s
最快速度180km/h

新能源汽车优势

　　现如今，国家越来越重视环境保护，新能源汽车是至关重要的一项。它能够代替燃油车，用电作为能源，减少了环境污染。本海报为系列设计，着重展示科技感，以突出新能源汽车的优势。

姓名：董梁　指导老师：张亚玲　院校：北京城市学院

大同招贴设计

本设计以"猫猫游大同"为切入点，旨在通过可爱的猫咪形象，将大同的地域文化元素如云冈石窟的佛像、本地的传统美食、悬空寺等，巧妙地融入现代设计中，不仅使传统文化焕发了新的活力，也提升了设计的趣味性和吸引力，为地域文化的传承与创新提供了一种新的思路和方法。

姓名：李昌茜　指导老师：王教庆　院校：西安工程大学服装与艺术设计学院

"乡音何觅"温州鼓词系列海报设计

在信息时代，多元文化的冲击使温州鼓词市场逐渐缩小。本设计选取具有代表性的三首温州鼓词，以音波为灵感，使用怅惘的蓝、轻快的绿、激昂的红表达三种不同的情绪。从声、情、景、镜四个维度，通过招贴的设计形式，突破传统传播局限，让乡音在时空中流淌。本设计旨在让观众从系列海报中感受温州鼓词的魅力，传播中国文化之美。

姓名：吴婷婷 吴媛媛　指导老师：梁冠博　院校：浙江理工大学科技与艺术学院

"美美与共——元阳"招贴设计

　　元阳，这片神奇的土地，拥有着独特的人文环境和丰富的生态资源。哈尼族千年传承的农耕文化与大自然的鬼斧神工相互交融，孕育出了众多优质的农特产品。为了展现元阳的魅力，推动当地农业经济发展，设计师创作了一系列作品，分别以自然生态、农特产品、人文活动为主题展现元阳风采。

姓名：陈朱瑜　　指导老师：陈钧　　院校：云南艺术学院设计学院

青花瓷

　　此设计旨在融合中国传统艺术元素，营造出一种古典与现代交织、雅致与灵动并存的独特视觉氛围。水墨背景代表着中国传统文化的深邃与含蓄，镂空青花瓷增添了精致的工艺美感和历史底蕴，彩带则为整个设计注入了活力与动态感。

姓名：苏欣妍　　指导老师：潘悦 刘阳河
院校：成都东软学院数字艺术与设计学院

璀璨铁花

　　本作品图像中包含了与打铁相关的元素，如火花、铁匠、工具等，同时配有文字说明这一技艺的历史和文化价值。设计中还强调了这一技艺在豫晋地区的流传情况，以及它作为国家级非物质文化遗产之一的地位。作品整体采用传统与现代相结合的设计风格，以展现传统技艺的传承和发展。

姓名：戚富前　　指导老师：潘悦 关冬霞
院校：成都东软学院数字艺术与设计学院

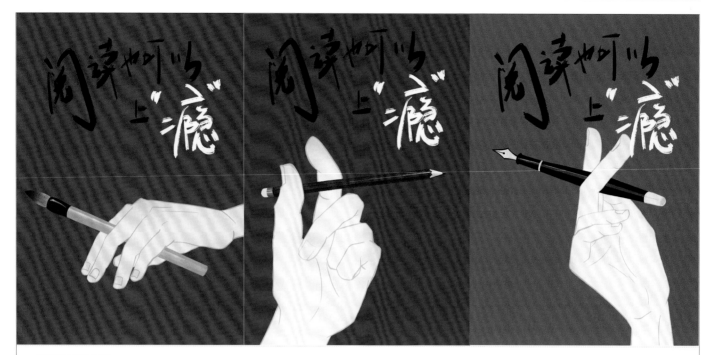

阅读也可以上瘾

　　这幅作品是《阅读也可以上瘾》，烟中含有尼古丁使人上瘾，我希望书中的知识也如成瘾一般令人沉溺。

姓名：郭欣然　指导老师：彭鑫 经松　院校：江苏农林职业技术学院信息工程学院

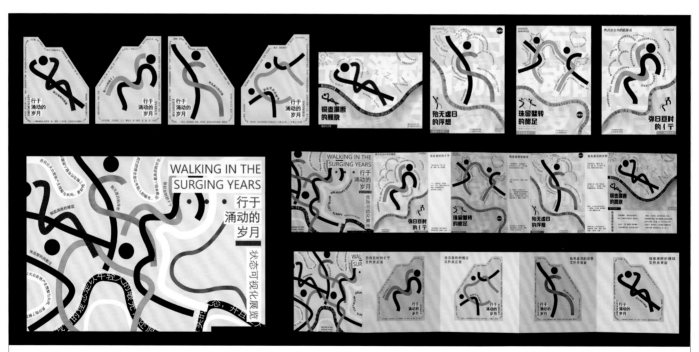

行于涌动的岁月

　　作品分为四个模块：弥日亘时的彳亍、珠流璧转的酴足、殆无虚日的浮想、铜壶漏断的朦胧，这些分别对应年轻人的四个状态。我们希望利用现代编排的形式展现年轻人每天不同的状态表现和符合年轻人的个性语言，以引起年轻人的共情。作品以简洁明了的线条勾勒出不同状态，并用不同颜色的线条代表不同的心境，有意识地通过疏密关系扣住模块想表达的状态，并做到状态可视化。

姓名：秦北辰 胡义鑫　指导老师：袁洁　院校：西安美术学院设计艺术学院

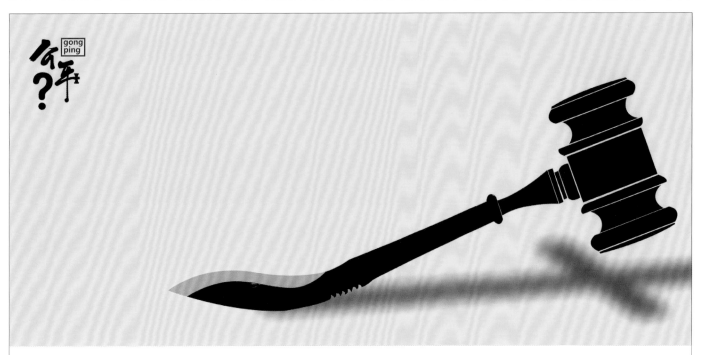

公平？

作品通过异质同构，将象征公平的法槌与象征利益的匕首进行同构，引发思考：人们是否能达到真正的公平？

姓名：许嘉仪　指导老师：彭鑫 经松　院校：江苏农林职业技术学院信息工程学院

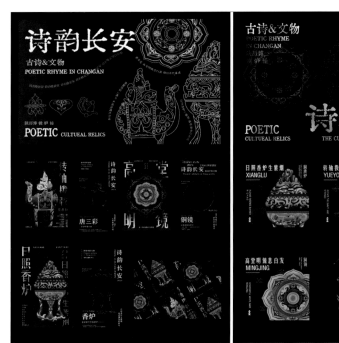
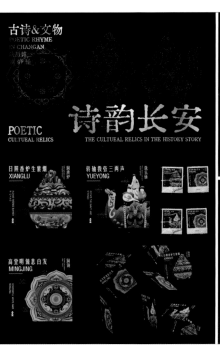
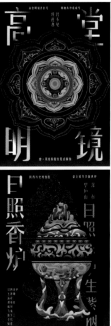

"诗韵长安" 唐诗中的文物

本设计结合传统纹样，概括提炼设计对象，并结合文物与诗歌的设计主题，运用同类色的颜色的合理选择、渐变效果的制作与文字图像的编排，制作了 3 个丝路文物的视觉介绍海报。本设计还运用了多元的设计软件，使用了动态效果，更清晰地展现了传统文化与现代技术的结合。

姓名：张奕申 黄万赴 陈韵竹　指导老师：李冠林　院校：西安美术学院

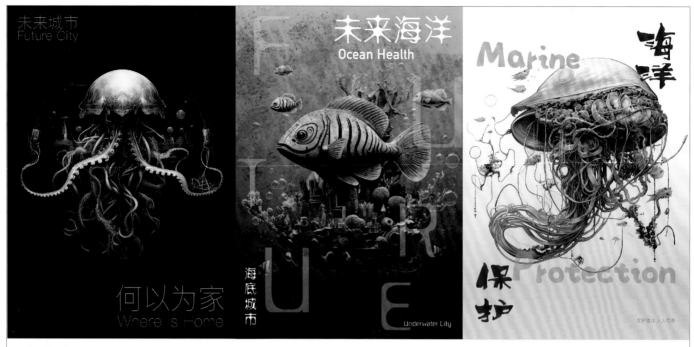

何以为家

以章鱼和海洋城市为设想，未来我们有可能生活在海洋中，与海生物共存，那么保护海洋、与海洋和谐共生就是我们的课题，没有海洋何以为家。作品融合科技、机械元素，与城市、章鱼结合，以写实手法绘制。

姓名：侯一铭　指导老师：刘时燕　院校：西安美术学院

"平安守望者"社区民警海报设计

海报采用包豪斯设计理念中"抽象与简化"以及红黄蓝色彩运用的手法，设计全民反诈、执法调解、内勤工作三个主题。整体布局由鲜明的几何色块构成，融入波普元素，展现出独特而统一的设计风格。

姓名：焦党钫　指导老师：谭一　院校：北京城市学院艺术设计学院

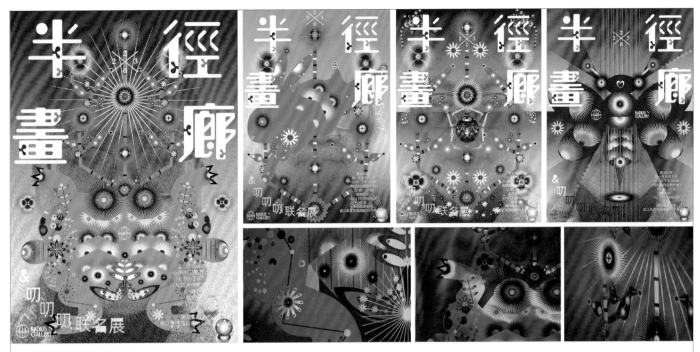

半径画廊联名海报设计

本作品从陕西传统剪纸中提取元素，矢量化改造图形，设计了一系列海报，用于宣传画廊的传统文化展览活动，同时选用特种激光纸印刷，部分图形露出激光纸原色，充满质感，希望做到传统图案与现代设计的融合平衡，使传统图案现代化。

姓名：熊泽冰 周宇璐 刘志明　院校：西安美术学院，白俄罗斯国立技术大学

生命线

本作品是通过归纳三种不同出血情况（呼吸道大出血、消化道大出血、产后子宫大出血）进行的公益海报创作，用统一而强烈的色调增添视觉效果，将图像抽象化、符号化，通过视觉语言传达"我以我血献爱心"的主旨内涵。作品以"线"隐喻血管，意味着生命的延续，表达陌生人之间血液如纽带般互递真情。海报文案统一为手写体，以增强画面效果与明暗对比；图案运用噪点削弱图形的具象化，使之表达更为含蓄。海报的创作意图是通过强有力的视觉语言，向社会大众宣传那些不被看到的病痛并倡导重视医疗公益事业，呼吁大众能够通过自己的微薄之力献一份爱心，激发大家的社会责任感。

姓名：张子璇　院校：西安美术学院

关于夏

　　这组作品以中式美学——二十四节气这一中华传统文化为立足点，以"夏"为主题，通过采取传统元素、季节特定农作物、充满中式美学的文字，并融入水墨、渲染、毛笔字等独特的中华元素加以突出画面的充盈与和谐，进而表现夏天将至，果香花浓，似邀约人们一起期待夏天，拥抱夏天。借艺术为载体，在传播二十四节气相关知识的同时，也推动弘扬了中华优秀传统文化。

姓名：张屿微　指导老师：赵婷婷　院校：南通理工学院信息工程学院

在山的那边

　　本次设计主题是"在山的那边"。招贴画面有种夕阳西下笼罩山川的感觉，晚霞很美，淡紫色、淡粉色营造出神秘的氛围。受到山川森林的启发，本作品将自然之美融入设计中，将一座小山作为画面主体，象征着自然，加以枝条、花朵的点缀，烘托了和自然和平共生的理念。画面整体采用了暖色，色彩绚丽，传递出对自然喜爱、向往的情感，图形采用对称式，使画面更加平衡。同一个世界，不同的生活方式，横看成岭侧成峰，远近高低各不同。同一座山在不同的角度看会有不同的风格，同样的书籍不同的人解读也会有不一样的发现。我们希望大家可以表达出对自己热爱的书籍的独特解读。

姓名：张奕颐　指导老师：李炫欣　院校：杭州师范大学

传统文化

　　本设计以茶叶、武术、象棋这三个具有代表性的元素来展现中华传统文化的博大精深与独特魅力。茶叶代表着中式生活的优雅与宁静，武术体现了中华民族的勇敢与坚韧，象棋则蕴含着智慧与谋略。将这三个元素巧妙融合，旨在唤起人们对中华传统文化的热爱与传承意识。

姓名：林小漫　指导老师：潘悦 马晓东　院校：成都东软学院数字艺术与设计学院

云生结海，敦煌飞天

　　敦煌飞天是敦煌莫高窟的名片，是敦煌艺术的标志。只要看到优美的飞天，人们就会想到敦煌莫高窟艺术。将敦煌莫高窟里的佛像和飞天联系起来，在宣传敦煌莫高窟的文化的同时，也宣传了中国的传统文化，而海报中的"云生结海，敦煌飞天"正是对敦煌文化的宣传和对中国传统文化的赞美。

姓名：王艺霏　指导老师：潘悦　院校：成都东软学院数字艺术与设计学院

药理

　　本作品主题为传统中医药，以 "天圆地方" 为构图灵感，寓意着中医药理论中对宇宙自然与人体生命的深刻认知。天圆象征着动态、变化与无限，代表着中医药对生命活力的追求和对疾病变化的灵活应对；地方则寓意着稳定、秩序与承载，体现了中医药理论的系统性和根基性。低饱和度的暖色调营造出温馨、舒适的氛围，传达出中医药的人文关怀和治愈力量。以单独植株作为主体，既突出了中药的天然来源和独特魅力，又强调了中医药对自然的尊重和利用。以中药配方作为主体底层纹样，既展示了中医药的丰富内涵和复杂配伍，又为整个设计增添了层次感和深度。

姓名：胡靓雲　指导老师：潘悦 谢泞临　院校：成都东软学院数字艺术与设计学院

性别平等

　　作品用男性和女性的性别符号与剪刀进行同构，男性和女性各占一半，而男性和女性并不是对立面，合上剪刀，二者又会结合成统一的整体，希望通过作品传递性别平等的鲜明态度，突破性别刻板印象的枷锁，反对性别歧视。

姓名：王睿　指导老师：彭鑫 经松
院校：江苏农林职业技术学院信息工程学院

被手机禁锢

　　设计这个作品的目的是启示当今的青少年，从网络中脱离出来，不要沉迷于网络游戏，被网络所控制。将手指和网线进行同构，表现网络通过网线控制青少年，让青少年不可自拔。我们要做网络的主人，而不是奴隶。

姓名：吴雨晴　指导老师：彭鑫 经松
院校：江苏农林职业技术学院信息工程学院

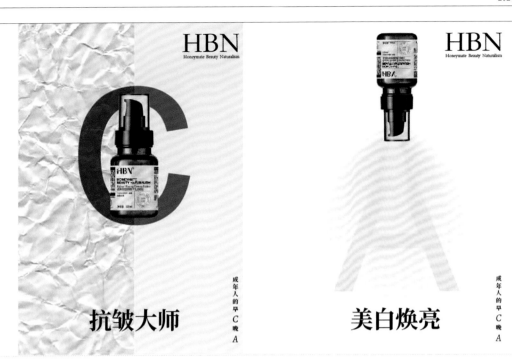

"HBN 发光水"广告设计

 该设计以"HBN 广告创意"为主题，采用"灯泡、皱纹纸"等元素，意欲设计一款满足成年人日常生活或工作场所所需的产品，通过联想展开想象力，充分展示了"HBN 广告创意"理念。第一张海报画面使用了左右形式的构图，"早 C"与抗老主题进行呼应居中构图：物体居中、人物／物体特写构成负空间构图（两个空间形成物体轮廓）曲线；第二张海报画面使用了三角构图，"晚 A"与美白主题进行呼应，整体由一个大写的"A"呈现三角构图。该设计选取皱纹的纸和发光的灯泡等元素，褶皱的纸和光滑的纸形成对比，亦可以说明该产品的功能体现。发光的灯泡采用夸张手法，体现了该产品美白功能的作用可以让人焕然一新。

姓名：程蕊 指导老师：苏雪童 院校：北海艺术设计学院

乡村旅游

 乡村旅游海报设计旨在以独特的视觉语言，向观众展示乡村的自然风光、人文风情和独特的乡村文化。本设计以绿色、自然、清新为主题，融入当地民族文化元素，突出乡村特色，展现乡村旅游的独特魅力。色彩运用：以绿色为主色调，象征乡村的自然、生机与和谐。同时，搭配蓝色、黄色等辅助色，营造出清新、舒适的视觉效果。
图片选择：选取乡村典型的自然风光、田园风光、农事活动、民俗活动等图片，展现乡村的宁静、自然与淳朴。图片具有较高的清晰度和质量，以提升海报的视觉效果。
文字设计：文字简洁明了，突出宣传主题。标题字体设计具有吸引力，能迅速抓住观众的眼球。正文部分字体大小、颜色和排版搭配合理，确保文字易于阅读和理解。
同时，加入一些具有地方特色的词汇或短语，增加海报的文化内涵。

姓名：才昊哲 指导老师：张亚玲 院校：北京城市学院

西兰卡普在恩施女儿会民俗活动视觉形象设计的应用

西兰卡普土家织锦是土家族人民在生活劳动中所凝聚的结晶，其纹样炫彩夺目且有着丰富的内涵。本设计作品基于"恩施女儿会"民俗活动，将西兰卡普与恩施地区土家本土文化，如《龙船调》《六口茶》、摆手舞、摔碗酒等，进行了嫁接融合，活化并传承了土家族的文化遗产。同时，借助"恩施女儿会"大型民俗节日庆典活动，也传播了西兰卡普及恩施地区其他民族传统文化。

姓名：赵伟伶 董紫阳　指导老师：张静　院校：湖北工业大学艺术设计学院

水育生命

水是生命之源。生物起源于海洋，水体如母体，赋予自然生命，给予生命保护。作品运用同构手法，将水波纹勾勒作母体，表达水于生命之重要，呼吁人类珍惜、保护水资源。

姓名：韩天润　指导老师：彭鑫 经松
院校：江苏农林职业技术学院信息工程学院

墨舞蝶影

本作品将川剧中的花旦角色与脸谱结合起来，在其中添加蝴蝶，象征着自由、美丽与蜕变。将蝴蝶的形象引入设计，与川剧元素相互交织。蝴蝶那轻盈的翅膀、优美的身姿，为整个设计增添了一份灵动与梦幻。蝴蝶代表着川剧蜕变的新生，是美丽灵性的象征。

姓名：杨欣月　指导老师：潘悦
院校：成都东软学院数字艺术与设计学院

中国传统节气

　　中国的传统节气对我们日常生活有一定的启示，我们需要牢记节气的重要性，合理利用节气的知识。

姓名：符培艺　指导老师：潘悦　院校：成都东软学院数字艺术与设计学院

把握环境，共创蓝天

　　绿水青山就是金山银山。世界经济快速发展的同时也带来了很多环境问题，但是只要我们一起行动起来，就一定会让地球重新拥有丽日蓝天！

姓名：臧婕　指导老师：赵婷婷
院校：南通理工学院信息工程学院

罗盘

　　这张海报采用了上下构图的方式，上方将三个罗盘重叠，并画出了阴影，下方运用了"碁布星罗"和"盘根错节"两个成语，并将其首尾相接，强调"罗盘"两字。

姓名：赵炆翰
院校：成都东软学院数字艺术与设计学院

甲骨之韵

甲骨文海报的设计理念是通过对甲骨文的研究和分析，将这种古老的文字艺术融入现代海报设计中，既展示了甲骨文的独特魅力，又体现了现代设计的创新精神。

姓名：王欣悦　指导老师：潘悦 刘阳河
院校：成都东软学院数字艺术与设计学院

生命之水

本作品以"保护水资源"为主题，以土地沙漠化和水污染为表现基础，使人们联想到地球土地逐渐沙漠化，垃圾飘浮在仅存的水中的画面，暗示了浪费水资源和污染水资源的后果。对角线构图更好地突出了主体形象，水中的垃圾呼应了水污染和保护水资源的重要性。土地偏暗的褐色和地下水偏亮的蓝色形成强烈的色彩对比，增强视觉感官刺激。

姓名：吴春蕾　指导老师：林青红 张峥
院校：广州华商学院创意与设计学院

穴居

蚂蚁作为穴居生物，它们的巢穴四通八达，蚂蚁各个房间都会指向蚁后所在地，在未来人们所居住的房子也会如此，而人类建筑来源灵感是蚁穴，最终也指向蚂蚁。

姓名：文燕勤　指导老师：潘悦
院校：成都东软学院数字艺术与设计学院

蜡染幻想

设计主题是苗族蜡染，蜡染荷花图案为主体。在画面上增加了一些白色的线条引导观众视线，从左上角明暗对比最强烈的"蜡染"两字处引导至主体的荷花，再由荷花引导至右下角的两根交叉的曲线，进而使视线又回到海报的左侧，增强了画面整体性与流畅性。海报右上方文字间隙的白色线段与颜色较浅的数字和画面右侧的竖线共同将视线引导回两条交叉的曲线，达成了画面的和谐。

姓名：王妤睿　指导老师：潘悦 刘阳河
院校：成都东软学院数字艺术与设计学院

中华武术

本设计以中华武术文化为主体，以阴阳八卦、丹顶鹤、松柏、大雁元素为辅助，整体风格采用传统水墨风。设计主要体现中华武术阴阳调和，以柔化刚，以气化剑，万物共生，道法自然的理念；中华武术与阴阳八卦密切相关，武术强身健体，八卦调和阴阳，二者缺一不可；本次设计旨在发扬中华传统武术与阴阳八卦等文化。

姓名：吴瑀　指导老师：赵婷婷
院校：南通理工学院信息工程学院

绮罗织江山

将东方文化与现代审美相结合，展现了东方女性在新时代下的风采。借鉴千里江山图配色以体现中国大江大河的恢宏气势，与旗袍结合以体现其高贵而壮丽大气。它不仅让人感受到传统文化的魅力，还引发人们对美的追求和对文化的传承。

姓名：王梦瑶　指导老师：潘悦
院校：成都东软学院数字艺术与设计学院

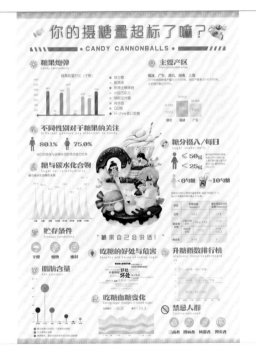

你的摄糖量超标了嘛？

海报设计针对"糖果与摄糖量"展开联想，通过搜集整理和研究分析，制作出信息可视化图表，更加通俗易懂。

姓名：谢金邑　指导老师：杨超颖
院校：上海立达学院艺术设计学院

消亡

该海报设计以"消亡"为主题，选取绳子与琵琶作为主视觉元素，整体风格为复古扁平风。将绳子与琵琶相结合，采用同构的手法，充分凸显了主题——"民族乐器的逐渐衰落"。

姓名：赖傲欣　指导老师：庄黎
院校：华中师范大学美术学院

霜降

　　以"霜降"为主题的宣传海报，用雪花比作一棵由冰凌组成的树，它看起来晶莹剔透，是霜降时节的典型景象，通过诗词很好地诠释了霜降这个节气的特色。

姓名：刘志超　指导老师：潘悦 关冬霞
院校：成都东软学院数字艺术与设计学院

釉里红

　　以元朝瓷器为主，海报采用了柔和的颜色，如粉色、绿色和蓝色，这些色彩组合在一起，图中间是元代的瓷器，背景也是和图中的瓷器运用了相同色彩，通过色彩和元素的组合，海报营造了一种抽象且艺术化的氛围。海报旨在通过色彩、形状和文字的巧妙组合，传达一种清新自然、和谐平衡的视觉感受。

姓名：廖露瑶　指导老师：潘悦 关冬霞
院校：成都东软学院数字艺术与设计学院

皮影·摇曳

　　中国皮影，戏出东方，源远流长。本作品旨在展现中国皮影戏作为东方古老艺术形式的独特魅力和深厚底蕴。皮影戏承载着中华民族的文化记忆和智慧，是东方艺术宝库中的璀璨明珠。

姓名：黄华怡　指导老师：潘悦 徐玉婷
院校：成都东软学院数字艺术与设计学院

局

　　本作品以围棋为灵感，运用白玉和黑玉质感来表达围棋的精髓。棋盘采用对角线构图，象征着围棋比赛中的战略与对抗。黑玉棋子如同深邃的夜空，白玉棋子则宛如皎洁的月光，两者在棋盘上交织呼应，既体现了围棋黑白相间的特点，又寓意着阴阳平衡、相互依存的哲学思想。此外，作品通过增添一些图形元素来丰富视觉效果，以突出黑与白之间的沟通与交融。

姓名：何怡　指导老师：潘悦 胡楚梦
院校：成都东软学院数字艺术与设计学院

共生

作品用正负形的手法描绘了一幅人类与丹顶鹤相拥互惜的画面，表达了人类与野生动物相依共存，共同维系生态系统平衡的美好愿景。

姓名：姚雅雯
院校：湖南师范大学设计艺术学院

春分

海报描述了中国非物质文化遗产二十四节气中的春分，选用诗句"春江水暖鸭先知"来表现，并选用绿色调，表达春天一片生机盎然的景象。本作品使用了 AIGC 作为辅助手段。

姓名：陈熠冉
院校：湖北美术学院视觉艺术设计学院

彝族漆器

彝族漆器是中国著名的物质文化遗产之一，具有悠久的历史和独特的文化内涵。彝族漆器是中国传统文化的重要组成部分，具有很高的艺术价值和文化价值。通过保护、宣传和传承彝族漆器，可以促进民族文化的多样性发展，也可以让更多的人了解和认识彝族文化的魅力。

姓名：邓吉　指导老师：潘悦 钟璐遥
院校：成都东软学院数字艺术与设计学院

夏至

本作品以绿色水波纹为背景，两条红色鱼为画面增添了活力。中间的"夏至"二字突出主题，右上角和左下角的荷叶带来夏日气息，底部的日期标明夏至时刻。左上角的"Summer Solstice"与旁边的文字"蛙声阵阵，蝉鸣声声，一起迎接盛夏"相呼应，让人仿佛听到了盛夏的声音，感受到了夏日的热情。

姓名：郝焰　指导老师：潘悦 胡楚梦
院校：成都东软学院数字艺术与设计学院

读书旅人

在这个快节奏的时代，我们似乎越来越习惯于碎片化的阅读和短暂的注意力。然而，总有那么一部分人，他们选择慢下来，选择深入，选择成为一名真正的读书旅人。他们不仅仅是阅读者，更是探索者。他们用书籍作为地图，用知识作为指南针，在思想的海洋中航行。他们相信，在文字的世界里，隐藏着无尽的奥秘和生命的真谛。

姓名：康婧怡　指导老师：赵婷婷
院校：南通理工学院信息工程学院

传承红色基因，赓续红色血脉

本作品以"传承红色基因，赓续红色血脉"为主题，旨在通过视觉设计传达红色革命精神的内涵，同时展现当代人对于红色精神的传承与发扬。海报采用红色主色调，象征着革命精神与热情活力。同时，辅以其他色彩进行点缀，如金色用于强调重点信息，白色用于平衡整体色调，使海报色彩搭配既鲜明又和谐。

姓名：陈笑笑　指导老师：赵婷婷
院校：南通理工学院

未来海洋

本海报以"未来海洋"为主题，通过独特的视觉设计与引人深思的文案，呼吁大家关注海洋生态问题。从背景色调到核心视觉元素，都充分体现了海洋的神秘与美丽，以及人类在保护海洋方面的责任与担当。希望通过这幅海报，能够唤起更多人对海洋生态保护的关注与行动，共同守护我们赖以生存的蓝色家园。

姓名：王丹　指导老师：白莉
院校：鲁迅美术学院

国富民强

C919 以中国速度划破长空，长征系列火箭用中国速度放飞梦想，复兴号用中国速度在希望的田野上风驰电掣，火神山雷神山医院用中国速度见证人民至上和责任担当。时空留痕，中国速度织就祖国锦绣的未来！

姓名：潘临凡 陈佳玲　指导老师：魏洁
院校：江南大学设计学院

吃"书"

读书便是"吃"透"书"。这一主题旨在强调深度阅读的重要性。读书不应只是浅尝辄止地浏览文字，而应如同吃东西一般，细细品味、消化吸收书中的知识与智慧，真正将书的精华融入自己的思想体系中。

姓名：张文婷　指导老师：潘悦
院校：成都东软学院数字艺术与设计学院

皮影

本设计旨在弘扬皮影戏艺术，让更多的人了解到皮影戏的魅力。通过多种创意手段，生动地展现了皮影戏的独特魅力，激发人们对皮影戏的兴趣和热爱，从而推动皮影戏这一古老艺术的传承与发展。

姓名：张帆　指导老师：潘悦
院校：成都东软学院数字艺术与设计学院

"五畜纳吉"蒙古族额布尔纹转化设计

蒙古族图案是草原游牧民族文化特有的视觉文化符号。为了更好地传承独具匠心的蒙古族纹样图案，通过现代设计语言将蒙古族纹样图案中"额布尔纹"与草原吉祥五畜文化进行提炼与转化，并应用于文创产品设计中，用以传递蒙古族独具特色的草原吉祥文化。

姓名：侯晓慧　指导老师：商毅　院校：天津美术学院

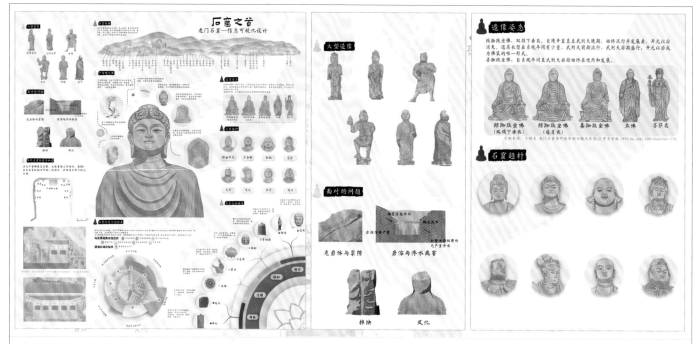

石窟之首——龙门石窟

本作品运用信息可视化的方式，以龙门石窟为对象，进行信息可视化设计。作品共分为五页，内容分别是：龙门石窟的石窟地貌、龙门石窟造像的演变、龙门石窟的文物内容、龙门石窟中代表性窟龛奉先寺、龙门石窟中样式及数量变化的分析。该设计侧重用视觉化的方式，归纳和表现信息与数据的内在联系、模式、结构。

姓名：赵一宁 汪振州　指导老师：赵湘学　院校：湖南科技大学齐白石艺术学院

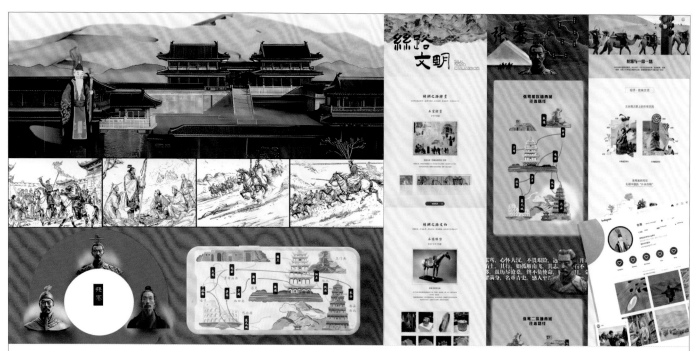

思路：丝路与"一带一路"

本设计以张骞的视角，穿越古今，展现丝绸之路与"一带一路"的发展历程。通过"重生旅游博主张骞"的视角，讲述沿线地区如陕西、新疆、甘肃的发展。同时打造了一个融合历史、经济、文化的网站，科普丝绸之路的现代故事。

姓名：范梦圆 左震　指导老师：盛卿　院校：北京邮电大学数字媒体与设计艺术学院

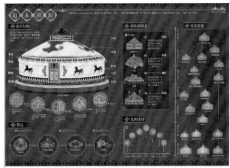

北地穹庐——蒙古包信息图表设计

本设计旨在探索蒙古包文化基因谱系构建及信息可视化设计，为目前民族传统建筑信息可视化设计研究提供一定的启示与借鉴。作品从蒙古包形态、结构制作、搭建过程、室内空间布局、纹样分布五个方面进行视觉符号转译和可视化设计，将民族传统建筑信息以可视化设计的方式展示出来，借以推动蒙古族民族文化的传承与发展。

姓名：潘炫辰 李静　指导老师：杨晓萍　院校：西安交通大学人文社会科学学院，兰州大学威尔士学院

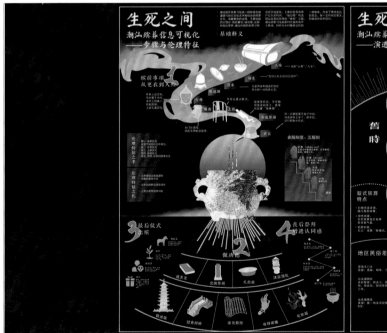
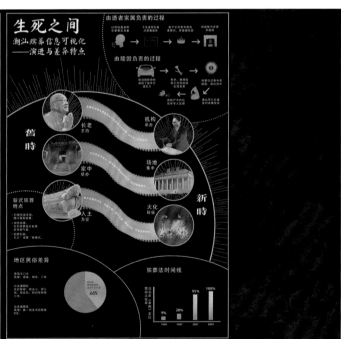

生死之间——潮汕殡葬文化信息可视化

潮汕地区丧葬习俗是一种传统伦理道德与地方文化艺术相结合的殡葬文化，有着繁杂的流程。通过对潮汕殡葬文化进行信息统筹与绘制表达，来传承潮汕殡葬文化的传统美学。

姓名：吴诗影 陈依莞　指导老师：萧沁　院校：中南大学

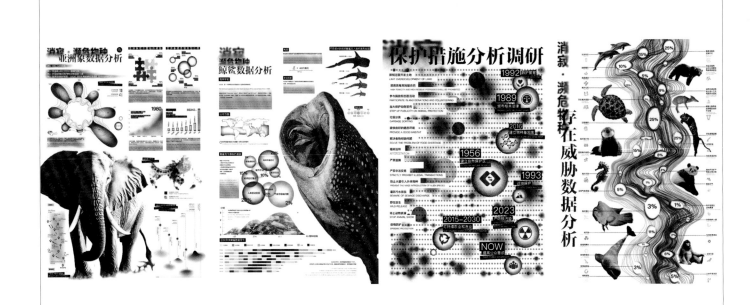

消寂

　　课题希望通过分析濒危动物的信息数据为人类敲响警钟，并依次对濒危动物的现状分析、潜在灭绝成因，以及对濒危物种的保护措施的调研数据进行可视化设计。"消寂"取寂灭之意，揭示物种减少直至消亡的过程与痕迹。希望通过课题的数据分析给人们保护环境、珍爱动物以启示，呼吁社会各界人士加入挽救濒危动物的行列中。

姓名：丛言芯 张子璇　指导老师：刘时燕　院校：西安美术学院

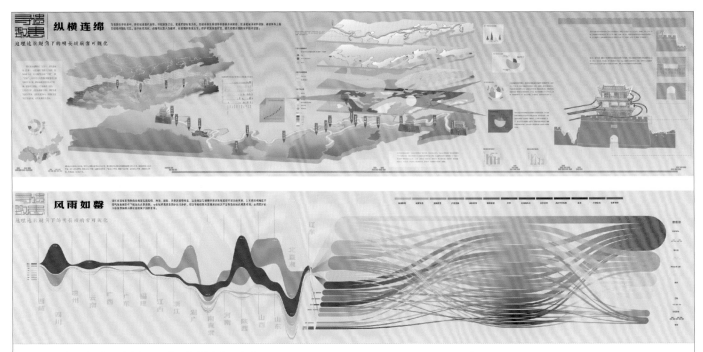

"寻遗数患"地理地貌视角下的明长城病害可视化

　　在我国众多长城中，明长城最具代表性。由于长期风化、动植物及人为破坏，长城墙体病害丛生，对明长城的保护刻不容缓。本次可视化设计方案以明长城所在区域的地理地貌为切入点，分析不同地貌下所产生的病害类型，探究灾害种类与长城病害类型之间的联系，最终从法律等层面聚焦历史文化保护。

姓名：李娅妮 陈洁茹 付子骐　指导老师：王瑾　院校：北京林业大学艺术设计学院

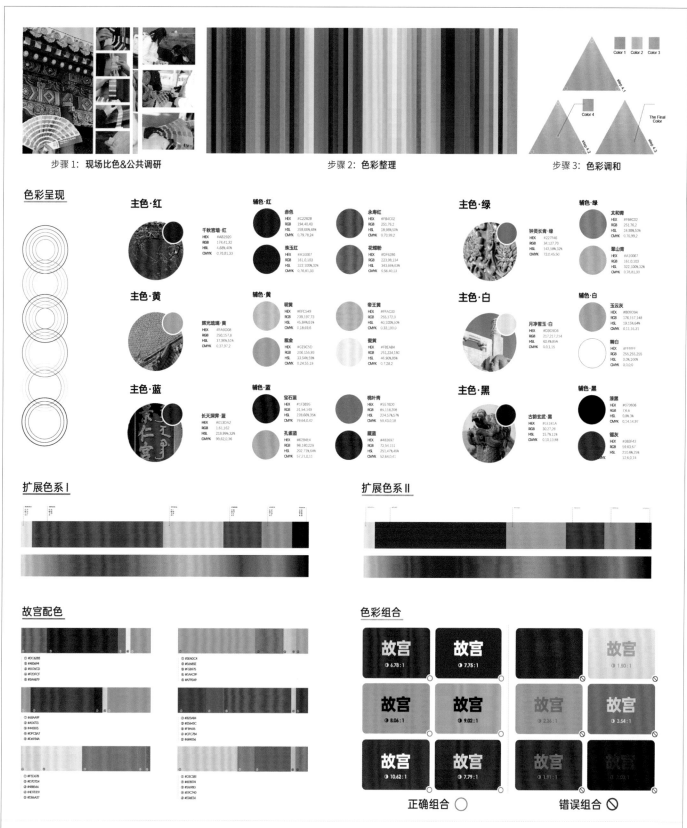

步骤 1：现场比色&公共调研　　　　步骤 2：色彩整理　　　　步骤 3：色彩调和

中国传统建筑色彩系统——以故宫为例

作品主要以中国古代宫殿建筑的集大成者——故宫为对象，对其建筑及文物的色彩进行实地比色、公众调研、色彩调和等研究后，从百余个比色数据中提取出六大主色及对应辅色。同时，该系统进行了多项色彩扩展的规范设计，梳理出相应的配色方案，并形成了一套色彩系统手册，希望可供大众、传统建筑与文物爱好者，以及设计师参考。

姓名：郭乐铭 李政宏　　指导老师：詹震宇 杨书雅　　院校：北京师范大学未来设计学院

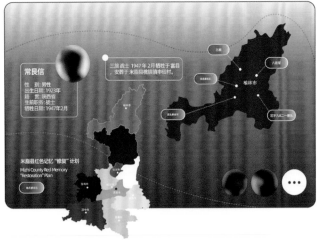

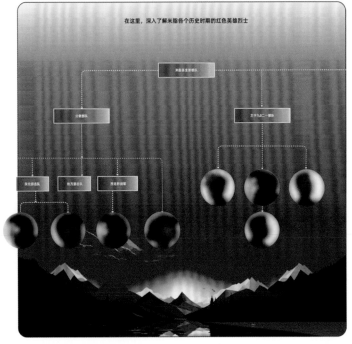

米脂县红色记忆"修复"计划——红色文化数字化信息图谱设计

　　米脂县红色记忆"修复"计划运用数字技术，依托并利用米脂县当地丰厚的红色文化资源，建立一个红色文化信息网站。该网站不仅可以促进米脂县革命历史资料的收集整理和资料归档，而且还可以用于建设革命烈士信息数据库。

姓名：阎晓宇　指导老师：杨波　院校：西安美术学院

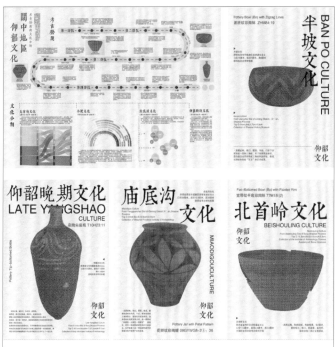

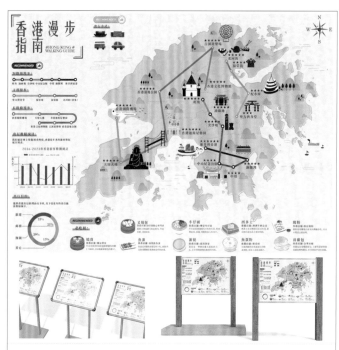

观·仰韶

关中地区作为我国史前彩陶发展系列最为完整的地区之一，有众多仰韶时代的典型遗址和彩陶遗存，这为探索该地区彩陶的发展规律提供了丰富的素材。本次设计旨在通过信息可视化的方式，直观展现关中地区仰韶文化的考古发现与文化分期，让公众能够更好地理解和欣赏这一古老文化的魅力。

姓名：李思钰 杨欣怡 黄宝凤　指导老师：常艳
院校：西安外国语大学艺术学院

香港漫步指南

作品的灵感来源于近年来火热的一个词汇"city walk"，而香港与内地有着不一样的治理规划，对于许多从内地到香港游玩的旅客来说有很大的挑战，因此我们想设计一份基于香港的 city walk 可视化地图，让旅行更加便利，游玩更加轻松！

姓名：王金艳 郑婧妮　指导老师：宋哲琦
院校：绍兴文理学院元培学院

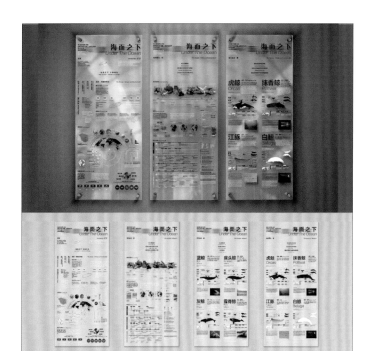

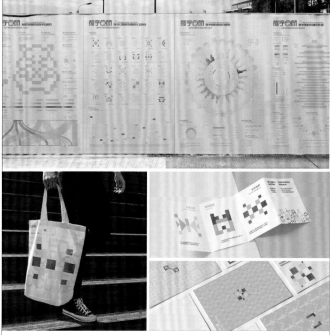

海面之下

本作品基于生态主题，选择其中重点加以分析与研究，从生态内容到视觉设计转换，根据不同的表现方式呈现出新的生态视觉设计形式。最后通过数据分析、信息可视化、视觉化设计等创作方法去展现生态的多样化变化和发展历程。

姓名：王迪 杜子祥　指导老师：李海平
院校：湖北美术学院视觉艺术设计学院

"数字仓鼠"基于数字囤积现象的信息可视化设计

随着数字信息时代的发展，人们频繁点赞、订阅公众号，经常发生内存不足、无数图标堆积桌面等情况，这些被称为"数字囤积现象"。数字化存储内容的激增加剧了这一现象，最终导致设备存储空间不足，引发负面情绪。因此，需要对数字囤积现象给予高度关注，并提醒大众关注其对个体的潜在伤害。

姓名：王思雨　指导老师：金帅华
院校：北京理工大学珠海学院

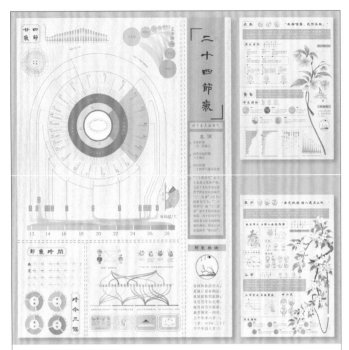

二十四节气——赋予春天的锦笺

本作品以二十四节气为主题，选取二十四节气中的：立春、惊蛰、春分、谷雨，取名为"赋予春天的锦笺"。希望通过该设计能更好地宣传中国传统文化，更加直观地展现中国文化遗产。

姓名：谢金邑　指导老师：杨超颖
院校：上海立达学院艺术设计学院

"睡个好觉"青年熬夜可视化设计

《2024 中国居民睡眠健康白皮书》的数据统计显示我国居民整体睡眠质量欠佳，年轻人是其中的主力军。基于这个问题，我们决定做一份关于"青年人熬夜的危害分析"，通过文字和可视化图表进行科普介绍。

姓名：郑婧妮 王金艳 赵铱　指导老师：宋哲琦
院校：绍兴文理学院元培学院

表情包事务研究所

随着社交媒体的兴起，表情包逐渐成为人们表达情感的重要工具。表情包以其丰富的形态和幽默的内容，已深度融入人们的生活。最早的表情包是简单的图标，随着技术的发展，表情包的形式也越来越多样化，从静态图片到动态图片，它们不仅可以传达情感，还可以通过幽默感和创意吸引用户的关注，以此进行信息设计。

姓名：徐徐　指导老师：宋哲琦
院校：绍兴文理学院元培学院

园林意趣·融绘山水

"三山五园"继承和发展了中国古代建筑和园林艺术的优秀传统，把建筑、山水、花木有机结合起来，营造出各具特色、富有诗情画意的景区。本作品通过元素提取和绘制，将"三山五园"的风景以扁平风插画的形式呈现，再将插画与手工拼装八音盒相结合，进行文创的延展设计，是对皇家园林文化的创新设计实践。

姓名：杨悦笛 王婧仪　指导老师：申华平
院校：北京理工大学设计与艺术学院

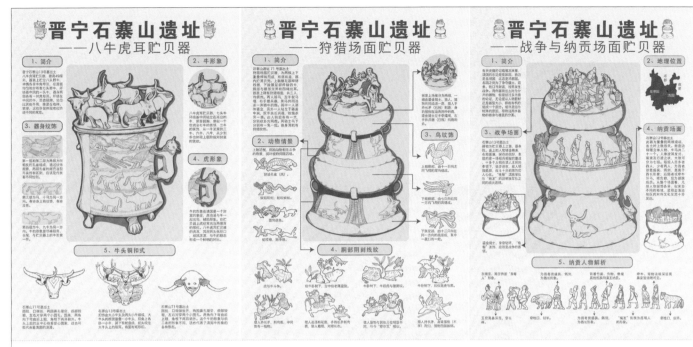

青铜之韵·滇藏贝语——贮贝器信息可视化设计

古滇文化是中国西南地区的重要古代文化之一，其以独特的青铜器和贮贝器著称。青铜贮贝器不仅展示了古滇人的工艺水平，也反映了他们的社会经济状况和文化信仰。本作品旨在通过信息可视化设计，直观展现古滇青铜贮贝器的多方面信息，让观者在视觉享受的同时，能够深入了解这一珍贵的文化遗产。

姓名：敖璐 杨睿琪 王春阳　指导老师：万凡　院校：云南艺术学院

Handan Idioms Font Design
邯郸成语/字体设计

字体设计/FONT DESIGN　　HANDAN IDIOM FONT DESIGN

本设计以邯郸成语文化为背景，为宣传邯郸成语文化，特选取十九个各具典故的邯郸成语，以每个成语的典故为设计背景，融入中国传统几何装饰纹样回纹延绵不断的特性，中国古建筑里极具特色的飞檐翘角的结构形式，再加入小篆的特点进行的字体设计。

延展设计/EXTENDED DESIGN　　HANDAN IDIOM FONT DESIGN

"邯郸成语"字体设计

"邯郸成语"字体设计，选择最能体现邯郸独特地域风情与文化的邯郸成语进行创作，例如：一言九鼎、下笔成章、破釜沉舟、志在四方、完璧归赵等，选取了邯郸的古代建筑、地域文化和成语的典故进行创新设计，字体设计采用汉字、图形、色彩相结合的形式，并进行有机的编排处理。整个设计以苍劲古朴的篆书为主，进行视觉图形符号的表达，通过这样的方式可以让大众更好地了解邯郸成语文化，提升文化价值，提高大众对学习成语的兴趣，吸引更多的人来邯郸旅游，使邯郸成语文化得以更好地宣传与传承。

姓名：孙妍　院校：黑龙江东方学院艺术设计学院

西夏文篆书实验设计

　　西夏文是记录西夏党项族语言的文字，是模仿汉字的构字方法，借用汉字的基本笔画重新创制的。其笔画繁多，结构复杂，有较多的拐角和折线，多数字都在十画以上。篆书的特点为典雅、庄重，所谓"迹简意繁"，空间分布得对称、平衡、等距。本项目以藏于河南省安阳市中国文字博物馆中的西夏文《大般若波罗蜜多经》残片为例，将残片中西夏文佛经以篆书的形式书写创作，旨在探索两种不同文化和书体之间的融合与创新，展现彼此容纳，互相补充的多元魅力。

姓名：马千里　院校：北京服装学院

《墙 皮 体》

"墙皮体"字体设计

　　设计灵感来源于楼道里随处可见的墙皮。脱落的墙皮是时间消逝的象征，以横细竖粗的宋体字结构为骨骼，以脱落的墙皮为肌肉，进行重组形成字体，是"时间消逝"的图像化转译。将不同大小的文字进行段落性排版，可以清晰地展示文字在不同字号下的识别性。

姓名：侯一铭　指导老师：刘时燕　院校：西安美术学院

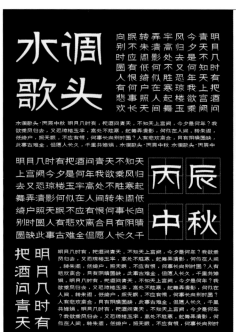

"针隶书"字体设计

该字体设计汲取了隶书的扁状结构特点，横画突出蚕头雁尾的笔画特征，起笔方圆结合，收笔略向右上方挑出，中间略向上凸出，弧线考究。竖画汲取了隶变时期兼具篆书与隶书特点的《天发神谶碑》碑文的笔画特征，钉头鼠尾又名悬针竖，点画沿用竖画特点，竖画与竖撇、撇捺等笔画构成对称结构，整体结构方圆结合，颇具特点，稳定而有力量。

姓名：侯一铭　指导老师：刘时燕　院校：西安美术学院

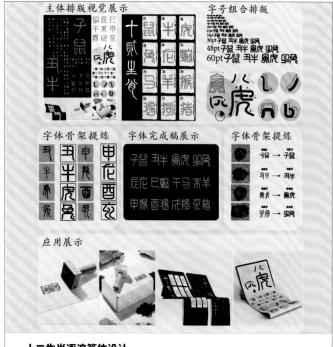

十二生肖逐浪篆体设计

该字体是以中国古代篆体字为设计灵感制作的一套十二生肖逐浪篆体设计，从变形与结构等角度出发，将字体进行圆润化处理，进行了大量由不同圆形交互组成笔画的设计习作。字体具有字形圆润线条匀称等一系列特征，既隐含篆体字的古典又不缺乏现代感。

姓名：张秦毓　指导老师：张家华
院校：西安外国语大学艺术学院

天发神雅手书现代字体设计

该字体是参考三国时期的《天发神谶碑》，通过研究其笔形特点进行的现代汉字再设计。设计力求通过研究传统书法艺术中的美学意识，寻找能与现代字体设计相关联的点，进行挖掘和再应用，将书法美学的精髓融合到现今汉字字体设计中，使美学意识和现代设计融会贯通，同时顺应国际字体设计的发展趋势，运用动态字体的设计使传统书法再创新。

姓名：周雨梦　指导老师：郑志元　蔡飞
院校：合肥工业大学建筑与艺术学院

"章柳清韵体"字体设计

该字体灵感源于柳枝的柔美与禅宗的宁静。设计融合了自然曲线与东方哲学，使现代感与传统韵味和谐共存。笔画仿照柳叶曲线，笔锋细腻柔软，生动展现了柳叶的优雅。字体引入"章台柳"文化元素，蕴含古诗意境，文化底蕴深厚。同时，去繁就简，以简练线条传递丰富意境，营造静谧内敛的氛围彰显禅宗的简约哲学。

姓名：吴讷珏 贾鸿旭 郭智馨　指导老师：赵志策　院校：河北地质大学

"如梦令"字体设计

以李清照的《如梦令》为载体进行字体设计。将文字图形化，使文字更具现代感，以弘扬传统文化。

姓名：贾鸿旭　指导老师：赵志策
院校：河北地质大学艺术学院

"五行"字体设计

该字体主要运用几何形状、线条和未来主义风格进行设计。不仅搭建了字体网格框架系统，还使用了中国古代"五行"的元素，试图打造出既符合现代审美又具有中国传统文化内涵的字体作品。同时，用易经中的八卦图案做底图，再叠上字体的框架网格，两者之间既有协调的比例，又能隐约观察到字体在网格中的结构，也算是和观看者的一次互动。

姓名：王宏泽　指导老师：钟华勇
院校：上海师范大学天华学院

Planar composition 22/11/26 **Planar composition** 22/11/26 **Planar composition** 22/11/26

"点、线、面"字体设计

　　该作品运用了几何元素拼贴构成的设计手法来制作"点、线、面"三个字的字体设计。这种设计手法能够有效地将文字与平面构成相结合，在保留字体可识别性的同时，融入了平面构成的特点，可以使文字更具趣味性，更能够吸引人们的眼球。该作品的灵感来源于蒙德里安的作品使用红、黄、蓝作为主要色彩。

姓名：杨豪　指导老师：黄艳华　院校：上海应用技术大学

"玉兰花苞"字体设计

　　字体灵感来源于白玉兰花苞，将花苞作为字体中的笔画"点"来使用，同时，与国风书法字体相结合，对笔画粗细、节奏顿挫加以调节，以增加手写感。本字体设计深受中国传统书法艺术影响，每个字符都充满了独特的笔画和结构，彰显出书法艺术的魅力。无论是用于正式场合还是日常表达，都能展现出其独特的魅力和价值。

姓名：丁霖　指导老师：宋新廷　院校：中国戏曲学院

期刊封底插画设计

　　作品中，一座中国古建筑特色的院墙将画面一分为二，墙体中嵌有突触、忆阻器、神经元、大脑元素，代表忆阻器具有与生物元件高度相似的特点；被隔在墙外的是普通机器人，门内为仿人类机器人。画面整体色调氛围被塑造出一种神秘感与科技感，展示了研究者站在门外，有望通过相关研究，为仿人机器人和基于忆阻器的神经系统提供一个进化的新视角。

姓名：赵之昱
院校：北京航空航天大学新媒体艺术与设计学院

殇·天使之吻

　　本作品以中国传统工笔画融合教堂壁画风格的方式，描绘了罂粟、骷髅与展翅禽鸟。在毒品堆积的坟茔中，罂粟绽放，象征堕落与诱惑；禽鸟如天神降临，触碰罂粟瞬间化为骷髅，揭示毒品之害。画面采用横向对角线构图，融入西方油画技法，以细腻笔触展现毒品带来的灵魂之痛。

姓名：陈文锋
院校：广州理工学院

幻海

　　本作品描绘了古老神话《山海经》中的奇兽——"巴蛇"。其身长千里，体态蜿蜒若山脉绵延，周身覆盖着翠绿与金黄相间的鳞片，在日光下闪耀着金属般的光泽。作品通过细腻的线条与丰富的色彩运用，力求还原古典文献中的神韵，让读者在视觉艺术的引导下，感受那份超越时空的想象力与文化魅力。

姓名：刘思辰
院校：吉林动画学院漫画学院

雀满枝头

　　本作品是为了描绘抗日时期的谍战故事而创作的插画。树枝上的黄雀代表地下工作者，象征着"螳螂捕蝉，黄雀在后"。画面主体的大楼是谍战即将展开的地方，用压抑的黑夜衬托出刀光谍影的氛围，肃杀而冰冷。夜空中烟花亮起，那是象征希望的光亮。画面刻意将人物线描与背景相融，弱化线条以表明人们深陷其中。

姓名：赵婷婷
院校：南通理工学院信息工程学院

东方预言故事

本系列插画设计以"东方预言故事"为核心，故事遵循于民间传说的脉络，既有神话中天马行空的想象，又有贯穿始终的"教人学好、劝人向善"的主旨思想。插画采用国风风格这一形式来进行艺术表现。造型塑造上，从民间美术中汲取艺术元素和谋篇布局的手法，并借鉴民间传说和历史故事中具有民族化的造型符号；场景塑造上，通过运用装饰性手法进行线描化描绘，构图自由灵活，疏密相间，色彩沉稳素雅。作品旨在通过这种带有装饰性韵味的视觉艺术形式，再现东方传统文化中那些寓意深远、富有哲理的故事场景。同时通过深入挖掘东方文化的精髓，运用富有民族特色的元素与设计预言，营造出既古朴典雅又生动有趣的画面氛围，让观者在欣赏插画艺术之美的同时，也能感受到故事所传递的思想与感悟。

姓名：任伟峰 蒋敏　院校：上海大学上海电影学院

磐龙瑞祥

在我国传统文化中，"龙"是地位崇高的祥瑞之兽，是中华民族的象征。2024 年是中国甲辰龙年，本作品以龙为主题，将多种传统与现代的代表性元素进行结合，表达对传统文化的继承与发扬，以及对美好未来的祝福与展望。

姓名：陈昊　院校：山东协和学院计算机学院

不被定义的自己

　　我们每个人都宛如一颗独特的星辰，闪耀着光芒，却时常面临着来自外界的定义与标签化。真正的我们是不被定义的。可以是职场上的骄傲女性，可以是喝着咖啡畅想未来的梦幻少女，也可以是想短暂逃离现实的快乐宅女。多元化的时代下，我们有更多的机会成为不被定义的自己，挣脱外界的枷锁，成为最独特的存在。

姓名：夏珏　　院校：汉口学院

绣出花漾

　　此作品设计灵感来源于大理漾濞彝族刺绣传说中的"十二花仙子"图案。经过对花卉图案元素的提取，在设计过程中将刺绣图案和现代艺术结合，把不同季节的花卉图案、动植物图案，以及大理当地地标性建筑相互融合，衍生出新的纹样图案和纹样插画。

姓名：高玉　　指导老师：王开莹　　院校：云南艺术学院

毗陵我里 殆是前缘

 一代文豪苏轼曾在多地为官或谪居，但始终有一个地方让他念念不忘，这个地方就是常州。因为这份缘，苏轼对常州的地域文化产生了深远影响，特别是常州后来的文人、文风以及文学流派。因为这份缘，常州人也产生了深厚的"景苏""仰苏"情结，建起舣舟亭、东坡公园、仰苏阁等众多纪念设施，以示怀念之情。

姓名：刘恬 院校：常州纺织服装职业技术学院创意设计学院

南京云锦，插画设计

南京瞻园，插画设计

苏州留园，插画设计

苏州宋锦，插画设计

熊猫刺绣，插画设计

"翠园绘丝"系列插画、丝巾

　　本系列插画与丝巾设计源自江南园林的精致与典雅。该系列设计旨在将江南园林的秀美风光与丝巾的时尚感进行完美融合，并通过细腻的插画与独特的丝巾设计，展现出江南园林的独特韵味与魅力。

姓名：崔静　　院校：新疆艺术学院

敦煌神韵

　　本作品以敦煌壁画为主要的设计来源，从中提取了宝相花纹、忍冬花纹、莲花花纹、飞天神女形象等元素，来进行创新设计。创新设计是一种新的文化传承方式，也是一种宣传中国传统文化的方式。作品旨在传承敦煌文化魅力，为其赋予现代活力，让更多人感受这份跨越时空的艺术之美。

姓名：蒋锶晴　指导老师：许倩钰　院校：广东白云学院

贵州印象

　　本设计作品深受贵州蜡染非遗文化的启发，特别选取了其中的鱼鸟纹，并采用现代手法进行了重新诠释。鱼鸟纹不仅是美的象征，更是对生殖崇拜的反映，它传递着男女平等、共同繁衍后代的愿景。希望通过本设计，让更多人了解并欣赏到这一非遗文化的魅力，同时也为传统文化注入新的活力。

姓名：董家摇　指导老师：吴艳
院校：江南大学数字科技与创意设计学院

湖南非遗侗锦 "素什锦年"

　　侗锦在现代视觉设计中具有极高的价值。本作品通过现代设计手法，将侗锦的艺术魅力与现代审美进行了结合，在保持侗锦传统魅力的同时，也让侗锦焕发了新生。本次设计旨在创造独具侗锦特色的视觉设计作品，将侗锦的艺术魅力展现出来，为传承和弘扬侗族文化做出贡献。

姓名：周珍珍　指导老师：周文君
院校：中南林业科技大学涉外学院传媒与艺术设计学院

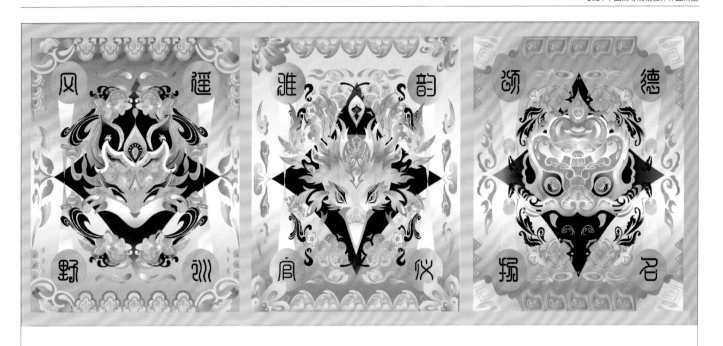

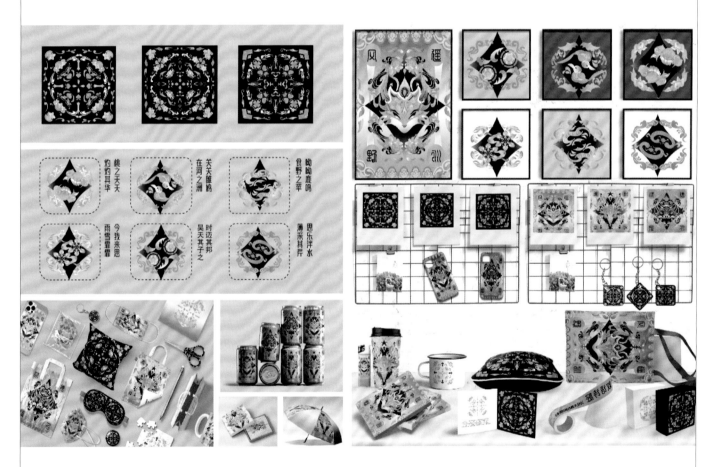

"纹语诗经"诗经主题纹样创新设计

《诗经》，中国诗歌之滥觞，汇聚了西周至春秋约五百年的风情雅韵。其中，"风""雅""颂"三篇，各具特色，展现了古代社会的风貌与情感。作品融合古今，以传统纹样为媒介，诠释了《诗经》"风""雅""颂"的精髓。风篇如民间锦绣，热烈而真挚；雅篇似宫廷华裳，典雅而庄重；颂篇则若祭祀盛典，神秘而崇高。同时通过纹样的创新和渐变的色彩等艺术形式，展现了《诗经》的永恒魅力。这既是对传统文化的致敬，也是对中华文化深邃底蕴的颂扬，让人们在欣赏作品的同时领略《诗经》的诗意与韵味。

姓名：陈姝帆　院校：陕西科技大学

莲·岩彩之绝色

岩彩之莲，何其美哉。本作品以解释性词语的方式来命名，莲为表现，CG 岩彩为手法。本组插画表现的是一幅寻找自然、万物和谐之景，以独特的 CG 岩彩手法来展示。插画整体画面绚丽多彩、独特的 CG 岩彩手法更加赋予了它"古老"的历史感，体现了莲花出淤泥而不染，与常类不同的气质。

姓名：薛亚阳　指导老师：罗翊夏　院校：广东省外语艺术职业学院

"白绣风华"大理甸南白族刺绣系列纹样创新设计

本设计是采用传统与现代相结合的方式，通过提取鹤庆甸南白族刺绣中的经典元素，并融合现代审美和实用功能，创造出的既具有文化内涵又符合现代生活需求的文创产品。在纹样的选择上，精选了具有代表性的白族刺绣图案，同时也注重纹样的多样性和组合性，使得每一件文创产品都能展现出独特的艺术魅力。

姓名：卿帅　指导老师：王开莹
院校：云南艺术学院高等职业教育学院

长恨歌行

本设计以华清宫为主题，并通过丝巾设计来呈现。画面以杨贵妃和牡丹为主体元素，将卧姿状态的贵妃与牡丹搭配，形成一种独特的视觉效果。将花瓣与唐代花卉纹样相融合并配以现代经典格子纹和竖条纹，以此表现传统与现代相结合的理念。以葡萄花鸟纹银香囊、三彩陶壶、掌扇等元素辅助画面，体现盛唐风貌。

姓名：孙静静　指导老师：任雪玲
院校：青岛大学美术学院

掐丝珐琅彩 "柳毅传"

　　传说柳毅赴长安途中，偶遇牧羊的洞庭湖三公主，得知其因远嫁泾水龙王十太子而受苦。柳毅愤慨，放弃科举，助其传书求救。钱塘君救妹，杀十太子。三公主谢柳毅，钱塘君欲撮合二人，柳毅因杀其夫而拒绝。后经家长思量，终促成婚事。

　　该神话融合人神之恋，展现爱情与正义追求。柳毅高尚，为救公主弃科举。三公主坚韧勇敢，反映了古代女性婚姻的不幸。故事代表性强，深受喜爱。

姓名：刘彩华　　指导老师：刘莉莉　　院校：广州理工学院艺术设计学院

"致敬劳动者"插画设计

　　本作品设计灵感来源于平凡的劳动者。平凡而伟大的劳动者如星星般分布在城市的各个角落，用自己勤劳的双手为城市点亮光芒。本作品描绘了深夜还在奋斗的劳动者们，他们是外卖员，是早餐店员，是环卫工人……看似平凡，却是社会运转不可或缺的一部分。他们为社会贡献了自己的一份力量，让我们的生活变得更加美好。

姓名：徐桐　　指导老师：叶蕤　　院校：北京印刷学院

海洋呼吸，地球生机

　　该插画融汇了自然生机与未来科技的元素，传达了"海洋呼吸，地球生机"的主题。插画中展现了人类在深蓝色的海洋中与生动的海洋生物共存的画面，这不仅表达了人类对海洋的探索和依赖，也是对环境保护和生态平衡的致敬。该插画采用了较为写实的漫画风格，细腻的笔触和鲜艳的色彩，使得整个画面充满了生命力和未来感。数字绘画的技术手法使得光影与颜色更加饱满，增强了视觉冲击力。本作品是一场视觉盛宴，同时也传递了深刻的环保理念和对未来的美好期许。希望通过该艺术形式，提醒人们珍惜和守护我们唯一的家园——地球。

姓名：巫文禧 郭家琦　　指导老师：曾运东　　院校：肇庆学院美术学院

非遗泥塑

　　作品中有两张插画，右边是制作非遗的人，左边是制作好在展出的非遗作品，两张插画体现了非遗手工艺与非遗传承人的关系，"你对我很重要，同样我对你也很重要"。中间则是制作完成的成品，"南京泥塑，南京风景"，采用抽象手法捏塑"南京龙盘虎踞紫金山""江豚打水花""珍稀鸟类停驻""玄武湖守护"，表达万物生，生生相惜的愿景。

姓名：陈静雯　　指导老师：殷星　　院校：南京传媒学院

"琴瑟之和"十里红妆文创设计

本作品是基于"浙东十里红妆"非遗文化，通过深入的调研，深挖其文化内涵和社会价值进行的设计。作品从婚庆中的"双喜"文化出发，以"两性关系"的视角，结合当下社会对"两性关系"的时代观念，用图形创意形式结合文创进行再创设计。进而将非遗传统民俗婚嫁文化以新的方式进行传承，积极引导当下社会对于两性关系及婚姻家庭观念的再思考。

姓名：张诗懿　指导老师：赵一恒　院校：上海杉达学院

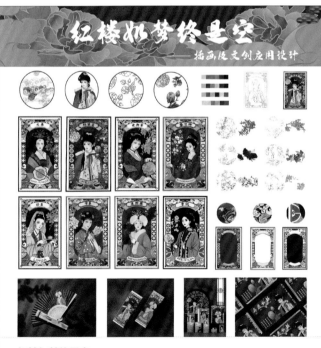

红楼如梦终是空

作品以《红楼梦》中的人物为灵感，选取了林黛玉、王熙凤、史湘云等典型人物，通过概括人物特征，将人物性格与花卉结合等方式，进行了主视觉形象的设计。红学具有一定的美学价值，作品旨在让复古邂逅潮流，将传统文化融入插画之中。作品是以红色为主题色，进行的系列设计和延展，整体绘画风格借鉴了国潮形式，使用了传统配色。

姓名：谢诺　指导老师：兰芳
院校：江苏师范大学美术学院

"幽兰"插画设计

作品以小苍兰为主要设计元素，周围有大片枝叶簇拥，海棠果做点缀。画面整体呈黄蓝色，冷暖对冲，通过明暗和纯度的变化营造出层层叠加的空间感。暖色有米白色和土黄色，过渡色明显，给人安详、平静、端庄的感觉，应用在床具以及家具装饰上能带给消费者大气端庄的视觉感受。

姓名：樊子宁 范坤宁　指导老师：任祥放
院校：江南大学

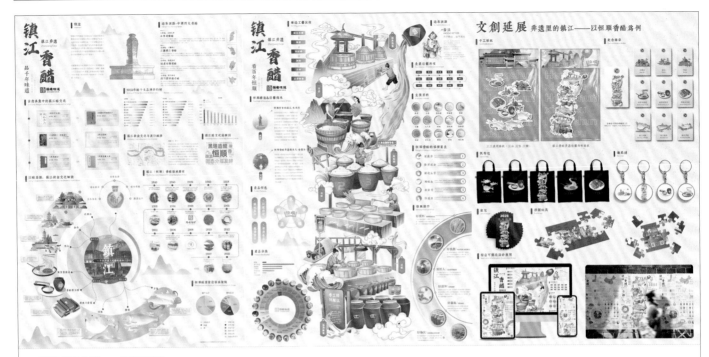

镇江非遗之美——恒顺香醋

本作品是基于图像叙事理论，以镇江非遗"恒顺香醋酿制技艺"为叙事主线进行的信息可视化设计，共设定两个叙事单元，分别为"镇江香醋，品千年味道"和"镇江香醋，看百年恒顺"。作品构建了联想叙事的情境，将整体色调设定为棕黄色，并采用古典美学插画艺术的表达形式，旨在用信息可视化讲好非遗故事，推动镇江非遗酿醋技艺活态发展与传播。

姓名：张世民　指导老师：韩荣 张力丽　院校：江苏大学艺术学院

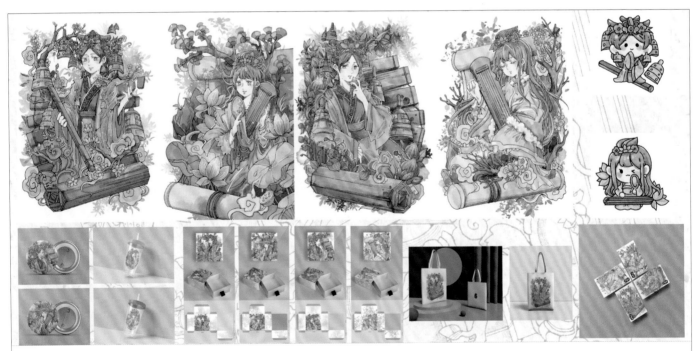

一见钟琴

本作品是以曾侯乙编钟和"松石间意"琴为主题进行的插画设计。此系列插画作品以春夏秋冬为背景绘制了四幅插画，展现了古色意境美。在插画设计的基础上，还进行了文创产品的延伸设计，比如帆布包、徽章与包装等产品更能适应年轻人的审美需求。

姓名：李烨　指导老师：陈日红　院校：湖北美术学院视觉艺术设计学院

北国风光

　　本作品通过对城市元素进行独特的抽象设计，来表现对家乡哈尔滨的思念之情。作品中展现了雪人、索菲亚大教堂等标志性的元素，抽象地呈现了哈尔滨独有的东方小巴黎之美。

姓名：司雨鑫　指导老师：蒋霞　院校：吉林艺术学院设计学院

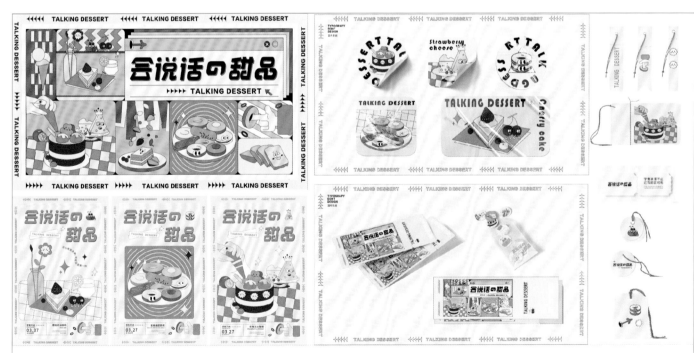

"会说话的甜品"烘焙蛋糕系列插画设计

　　本作品整体采用柔和而饱满的暖黄色作为主色调，旨在营造温馨舒适的视觉氛围，让人联想到刚出炉的蛋糕的温暖与甜蜜。同时，通过不同饱和度和明度的黄色搭配，增加画面的层次感与和谐度。作品在表达风格上秉承扁平插画的简洁美学，强调形式的纯粹与信息传达的直接，以保持视觉上的吸引力。每一款烘焙蛋糕都被赋予独特的表情和肢体语言，并通过简练的线条描绘出"说话"的瞬间，如微笑的马卡龙、眨眼的甜甜圈或是挥手的纸杯蛋糕。这些拟人化的细节设计，使得甜品不仅仅是食品，而是有性格情绪的小角色，借以引发观众的情感共鸣。

姓名：刘鑫宇　指导老师：任娟莉　院校：西安工业大学设计学院

亘古

　　本作品旨在表达自古以来我们对文化艺术领域的传承和创新。作品中包含了对"唐宫夜宴""只此青绿""龙门金刚"等历史符号、文化象征及传统元素的思考。同时还使用了抽象的艺术手法和象征性的符号，这种抽象性不仅限于视觉层面，还包括情感和灵感的传递，这也使作品具备了多重解读的可能性。色彩搭配上较多运用成熟稳重的颜色，以及色彩推移、色彩渐变等表现方法，使色彩层次更加丰富。

姓名：张馨咨　　指导老师：刘伟　　院校：山东科技大学艺术学院

天有四时

　　二十四节气是睿智的先民根据自然时节的变化总结出的时令规律，是人与自然和谐共生的智慧结晶。本次设计挑选了立春、夏至、秋分、立冬四个节气，分别对应春夏秋冬四季，并以插画的形式呈现。希望通过这种平面化的设计手法，让人们能直观、深刻地记住二十四节气，完成对传统文化的传承。

姓名：王梓豪　　指导老师：陈新　　院校：云南艺术学院设计学院

新姑苏繁华图

本作品将现代审美与创意与古装动物的生活、文化、环境巧妙地融合在一起，描绘了江南的街道人山人海的生活风景。街道上车水马龙，人流如织，沿着石板路前行，随处可见穿梭于小巷之间的行人，他们或步行，或骑行，或乘坐轿子，构成了一幅流动的江南生活图景。

姓名：姜浩　指导老师：聂辉　院校：长沙师范学院

"社会主义核心价值观"插画设计

该系列插画采用了扁平化的设计风格和螺旋式的构图。第一幅插画"爱国"，以爱国故事和军人为设计主体，象征人们对祖国的深厚情感；第二幅插画"敬业"，描绘了专注工作的劳动者，体现了职业精神和责任感；第三幅插画"诚信"，以古代商业交易为元素，强调了诚实守信和"诚信是金"的意识；第四幅插画"友善"，通过与好友相处、与老者交谈来传达友好和谐的人际关系。

姓名：李樟莲　指导老师：宋歌
院校：许昌学院美术与设计学院

"追梦山水"插画设计

该系列插画和海报灵感来自中国古代山水画。作者将对中国传统美学的研究和分析成果，通过数字插画的创作手段，应用于现代插画艺术创作中，以探索具有传统特色的插画艺术发展之路。同时，利用中国深厚的文化底蕴和传统美学内涵，开发具有现代感和未来感的表现手法，以此表现人类栖身自然的和谐之美，以及山水间壮美、神秘的景色。

姓名：邓嘉程　指导老师：韩家英 李冠林
院校：西安美术学院设计艺术学院

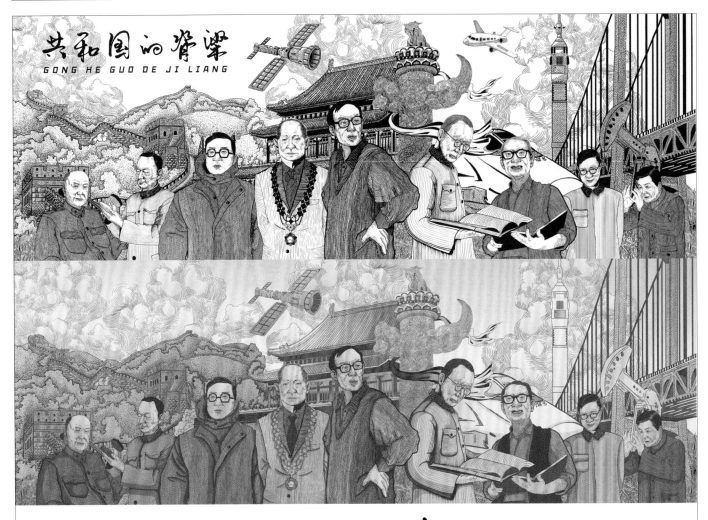

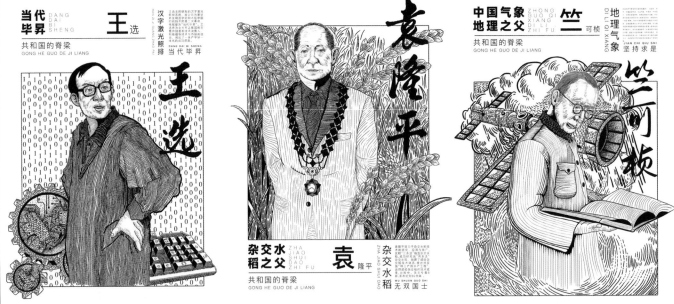

《共和国的脊梁》红色主题插画设计

　　本作品旨在通过插画这一艺术形式，向公众展示我国已故科学家的卓越贡献和崇高精神，以纪念他们的丰功伟绩，传承他们的科学精神与爱国情怀。本设计精选了多位我国已故杰出科学家，包括钱学森、邓稼先、袁隆平、王选等，他们分别代表了我国在不同领域的杰出成就。插画中的场景设计力求真实还原科学家们的工作环境，如实验室、农田、医院等，同时还融入了红色元素，如天安门、万里长城、华表等。其中一稿以红色为主题，象征着革命、热血与奉献，寓意科学家们无私奉献的精神和为祖国建设所付出的辛勤努力。另外一稿以蓝、白、灰等色彩为主，以形成鲜明的对比效果，蓝色代表科技与智慧，白色和灰色则用于营造沉稳、庄重的氛围。

姓名：陈子兰　指导老师：李敏　院校：南京视觉艺术职业学院

礼·玉汝于成

　　本系列插画是以中国传统雅仪"琴棋书画"为创作基点，以女子作为主要绘画叙事对象行进的创作。插画中融入了白鹭、仙鹤、大雁、荷花、牡丹、兰花、水纹、云纹等传统元素，旨在歌颂当下如"琴棋书画"这样美好的雅仪品德，以促使我们积极向上，知书达理，变得更好，走得更远。

姓名：王伟宇　　指导老师：崔华春　　院校：江南大学

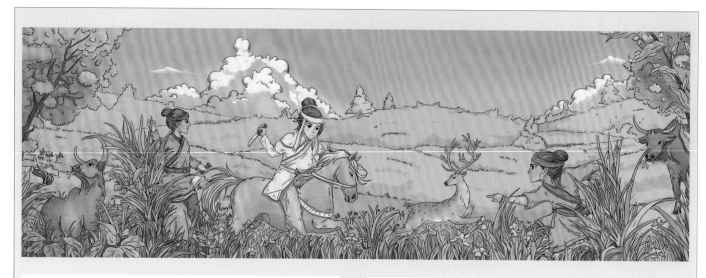

云之滇国插画设计

　　本作品根据贮贝器盖上的场景以及对贮贝器的解读，通过插画设计的形式，将古滇狩猎场景进行了再现。贮贝器盖上的场景体现了当时滇国的精神文化内涵，通过现代插画设计的方式展示，是对中华文明多元一体的精神写照。也希望通过本次的设计，能够找到对云南青铜贮贝器文化的一种全新的展示方式。

姓名：敖璐 张楠楠 王春阳　　指导老师：万凡　　院校：云南艺术学院

羌秀面具，羊角上的花纹

本作品是一种将羌族传统文化元素与现代潮流元素相结合的面具设计。鲜艳的色彩兼具羌族特色和现代审美，能够吸引年轻人的关注和喜爱。羌绣、羊头、羊角纹等羌族传统文化元素通过艺术化再创作，以图案、纹样等形式呈现在面具上，为面具增添了羌族文化独特的艺术魅力；金属、皮革等现代材料的使用使其更具现代感和个性化。

姓名：王菲　指导老师：许立夫
院校：阿坝师范学院

线缕温馨记

本作品巧妙地运用了新颖的创作材料和针织纹理的触觉特性，配合色彩搭配和人物造型，充分地展现了"编织"这一主题的深刻寓意。夫妻共同编织毛衣的过程，象征着他们在编织着温暖的家和爱的力量。编织不仅是一种技艺，更是一种对家庭美好生活的追求和创造。

姓名：李吉云 毛磊　指导老师：王珏
院校：广西艺术学院美术学院，西交利物浦大学设计学院

"一起来过三月三"系列插画文创

本作品是以壮族的传统节日、国家级非物质文化遗产——"三月三歌节"（也称"三月三歌圩"）为主题进行的插画创作。作品选取赶歌圩、抛绣球、打铜鼓、抢花炮、打扁担、蒸五色糯米饭等六个民俗活动场景，融合南宁国际会展中心、青秀山龙象塔、南宁大桥等本土元素，以仿木刻版画风格进行绘制，然后将插画应用于丝巾、围裙、徽章、雨伞等衍生品中，形成系列插画文创作品。

姓名：蔡艺希
院校：广西民族大学艺术学院

三星堆插画创意设计

本作品是通过提取三星堆文化的相关符号，进行加工重组，完成的插画设计。该设计将文化符号进行了具体化，以便可以更好地宣传三星堆文化。

姓名：凡征 何威　指导老师：李卫兵
院校：云南艺术学院

森之幻梦

　　该插画以梦境中的森林为背景，画面中许多会发光的蘑菇与树枝生长在一起，散发出柔和而神秘的光芒，仿佛是森林中的精灵，引领着观众进入这个梦幻世界。画面的左侧是一个静静地站立着的小孩的背影，似乎正在欣赏这片奇幻森林，或者在与森林中的神秘力量进行交流。小孩的背影给观众留下了无限的想象空间，让人不禁猜想他在这个梦幻世界中的故事和经历。

姓名：郭家琦 巫文禧　指导老师：李甲辉
院校：肇庆学院美术学院

长安三万里

　　本作品是以长安古城的辉煌历史为背景，绘制的一幅跨越时空的壮丽画卷。画面中雄伟的城墙与熙攘的市井生活相映成趣，远处的山峦与天际线交织，勾勒出宏伟的轮廓。作品意在带领观者一起进入一个既真实又梦幻的历史长河，感受那份跨越千年的辉煌与宁静。

姓名：居晨洋　指导老师：朱心怡
院校：上海建桥学院外国语学院

生态秘语·隐声疾呼

　　本插画设计的出发点有以下两个方面：1. 以人类共生系统作为背景，在设计内容上点出人类普遍存在的情感根源；2. 在人类以自我为中心的思想下，对自然资源进行无限度的开发与利用，导致如今的生态焦虑。通过提取、分析人类"四觉"进行作品设计，以引发深受生态焦虑的人们的共鸣。

姓名：詹永琪　指导老师：黄兰
院校：华南农业大学

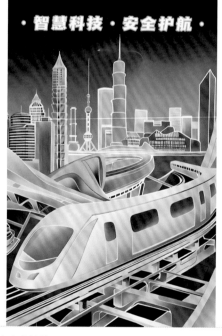

智慧科技 安全护航

　　当智慧科技融入现代生活，我们的生活是否会发生全新改变？只有智慧科技的高质量发展才能为人们的出行安全保驾护航。

姓名：徐博凯
院校：北京化工大学

敦煌汉韵：历史图鉴的现代演绎

本作品是对敦煌文化和中国传统艺术的致敬与创新，旨在通过艺术表达来传承丝路精神并探索未来设计的可能性。作品以"敦""煌"二字为主题，结合敦煌石窟中的纹样元素和中国古代汉砖的图案，将传统与现代相融合。通过独特的设计语言和创新的表现形式，引领观众感受丝路文化的博大精深，探索传统与现代的交融之道。

姓名：陈铎 陈鹏　指导老师：马利广
院校：新疆艺术学院

贵精不贵丽

本作品以中国传统元素为核心，融入现代审美，展现了传统与现代的融合之美。画面中的猫坐在宝座上，与两侧的男女人物共同营造出浓厚的节日氛围。背景中点缀着灯笼、花朵等传统装饰，整体色彩和谐，构图巧妙，寓意吉祥与守护，展现了中国传统文化的独特魅力。

姓名：周祯瑞
院校：山东工艺美术学院研究生处

幻海潮歌

在平静而又旷远的海面上，少女望着手中的棋子，回想着过往的经历，是梦吗？是幻觉吗？在无限的遐想之中，仿佛有歌声从远处飘来，少女就这样静静地等待着，等待着自己幻想中的世界。

姓名：范栋博 伍芸萱　指导老师：高开辉
院校：湖南工业大学

山海八荒

本作品将《山海经》中潮汐、地震、火种、丰收等这些自然现象及生活日常及各种异兽相联系，还原了天狗、毕方、夔、当康、山挥、穷奇、帝江、英招等八种异兽的风采神韵。

姓名：詹永琪　指导老师：黄兰
院校：华南农业大学

"泪，不是泪"插画设计

辛勤的工作者夜以继日地劳动着，岁月虽磨平了他的棱角，滴滴汗水从他的头顶流下，汇成一滩水，但他仍初心不改，眼里依旧充满了对生活的热爱，哪怕已被累到眼泪流出，也绝不服软。他的累汇聚成了泪，而他的泪依然不是泪，而是对未来生活的憧憬。他的眼里满是星辰，只为冲破苦难，去迎接属于自己的那一份独有的美好。

姓名：宾婵　指导老师：谷芳
院校：中南林业科技大学涉外学院

昭君出"塞"

本作品选择了将古代名人王昭君与未来科技赛博朋克相结合，通过人物的神态表情可以看出，王昭君结交外部使者时，对于家乡的不舍之情，更好地体现了家国情怀之情。

姓名：孙锦程　指导老师：郭娟
院校：山西大同大学美术学院

祈祷

本作品是一幅充满精神情感的艺术作品，旨在表现人们心灵深处的虔诚与希望。这幅画描绘了一个处于宁静环境中的女性人物，双手合十，面带微笑，身着简朴的民族服装。画面传达了一种宁静、神秘和安宁的情感。希望观者在欣赏这幅画时，能够感受到内心的平静和祈祷所带来的力量，同时也启发人们反思和表达内心深处的情感与虔诚。

姓名：卢宇　指导老师：王欣
院校：景德镇学院陶瓷美术与设计艺术学院

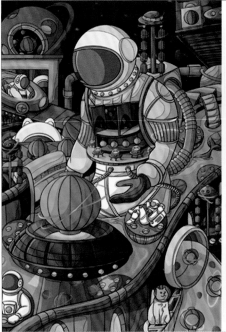

"灯霓"自贡彩灯文创插画设计

本作品以自贡彩灯为核心元素，运用现代文创设计的独特手法，对传统自贡彩灯进行了全新的诠释与重塑。在创作过程中，从自贡彩灯的四大特色活动——舞狮灯、逛灯会、灯杆节以及放河灯的绚丽景象中汲取灵感，巧妙地融合了太空元素，将深邃的宇宙魅力与璀璨的自贡彩灯相融合，呈现出一种既前卫又充满童趣的艺术风格。

姓名：牟丽莎　指导老师：杨剑 陈静
院校：四川美术学院设计学院

快乐贩卖机

本系列插画立足于把快乐与运动场景相结合，作品以贩卖机的外轮廓为构图，突出场景中的主体人物，以跑步、棒球、功夫三个主题寓意运动和勇敢以此构成的扁平风插画海报，具有强烈系列感，再加以文案辅助，力求增加运动性和趣味性，以呈现在运动中全力以赴、充满活力的状态。

姓名：吴杰　指导老师：任祥放
院校：江南大学设计学院

灵感无极限

本设计基于表达自由和无限灵感两个概念进行设计，并从"平板——妙笔生花""瓶子——极限灵感""留声机——创意迸发"三个方面进行表达。配色选择了带有青春气息的颜色，符合创新定位。作品旨在赋予每个人视觉表达自由，为人们提供更为广阔的思维和创造空间，让大家做出更好的设计。

姓名：吴杰　指导老师：任祥放
院校：江南大学设计学院

气球

气球下的女孩，笑容如花绽放。手中紧握着彩色的梦，眼中闪烁着童真的光。气球随风轻舞，仿佛整个世界都是她的游乐场。在这无忧无虑的时刻，她尽情地享受着童年的快乐与纯真。

姓名：殷榭泽　指导老师：解晨阳
院校：吉林动画学院

窥见春天

本作品灵感来自小说《围城》，城里的人想出去，外面的人想进来。现实生活中很多人被困在局里，挣脱不了。作品主色调为绿色，画面主体是，青苹果星中，海滩上骑自行车的人们，背景是绿百合的铃兰花，前景是围城外想要进入的人。寓意不要执着于你没有的东西，珍惜你现在所拥有的。

姓名：王雪岚　指导老师：潘悦
院校：成都东软学院

溁水荥

　　该插画旨在发扬中国传统文化，以国风独有的文化元素和绘制方式带给大众新的体验。作品名为《溁水荥》，比喻清澈明朗的水源，画作不仅吸收了传统文化的内涵，具有故事感与装饰性，表现角度也十分惊奇，充满浓郁的东方韵味，而且还融合了西方绘画的绚烂和视觉冲击力。

姓名：王廷湖 罗祎凯 何思贤　指导老师：李顺年
院校：云南艺术学院

古今纵横

　　该系列作品以当今文化与古代文化的融合为主线，以音乐文化作为核心主题，通过国风插画的方式来展现。让更多人了解中华优秀文化，促进文化传播，提高当代年轻人的文化自信，鼓励人们学习古老优秀文化以及宝贵经验。

姓名：吴杰　指导老师：任祥放
院校：江南大学设计学院

"通仔"海信手机 IP 形象设计

　　"通仔"，源于海信通信和手机通信的"通"字，寓意连接、畅通、沟通。"通仔"采用智能机器人形象，具有幽默萌趣、科技智能的特点，大圆的头部和小椭圆的身体给人以亲和可爱之感，是一个正义感、现代感十足的科技战斗士。颜色采用海信品牌色绿色，简洁大方又富有现代科技感。

姓名：王欣
院校：青岛工学院设计艺术与传媒学院

少林七十二绝技

　　本作品用简单的人物 IP 形象和不同的动作表情来表达三十三路罗汉拳、韦陀掌、少林神掌八打等少林七十二绝技，有助于宣传非物质文化遗产少林寺武功。

姓名：董晓 张书臣
院校：湖北商贸学院艺术与传媒学院

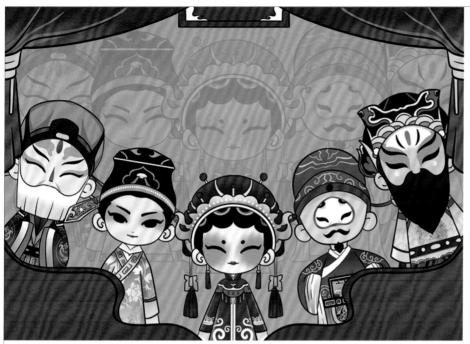

临高人偶戏 IP 形象设计

　　海南临高人偶戏源自民间生活，反映了人民群众对美好生活的向往与追求，承载了数百年来临高地区人们的生活方式、思想文化、民俗民风，是海南乡土文化的一个重要组成部分。本作品根据人偶形象、海南传统纹样等进行了系列 IP 形象设计，设计效果活泼可爱，色彩饱满，形象生动，更好地诠释了传承人偶戏。

　　2022 年度"基于新媒体语境的海南传统纹样创新设计研究"USYGJXM22-23

姓名：陈放 张佳慧　院校：三亚学院艺术学院

基於潮汕地域民間信仰的IP形象設計开發

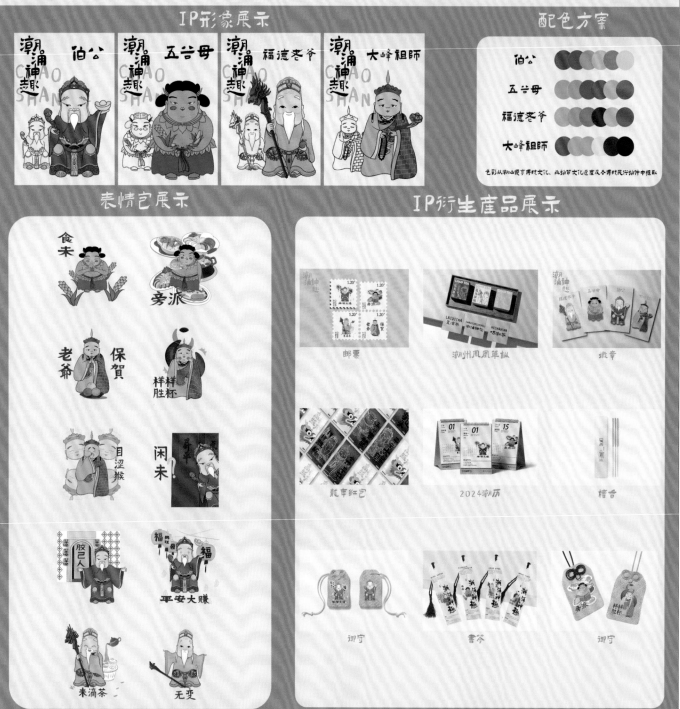

潮涌神趣——基于潮汕地域民间信仰的 IP 形象设计

　　本作品是为了保护和传承潮汕文化而进行的 IP 形象设计。设计结合现代传播方式，将潮汕地域民间信仰文化进行了艺术化、符号化。作品将潮汕方言、美食等元素融入进 IP 形象、动态表情包和文创产品设计中，既展现了地域特色，又推动了地域优秀传统文化的传承、传播与发展。

姓名：翁力川 王天烨　指导老师：朱莉　院校：江南大学数字科技与创意设计学院

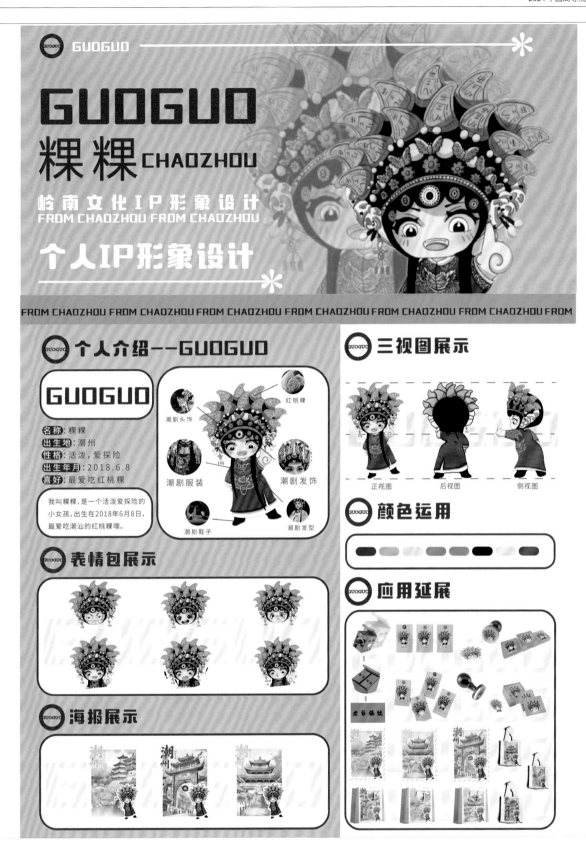

粿粿 GUOGUO

　　该 IP 形象展现了岭南文化中的潮州非遗文化，作品从造型配饰、色彩搭配、材质表现三个方面来呈现潮州非遗文化的特点。造型配饰上，由潮州非遗文化中的红桃粿、潮剧服装、发饰、头饰、发型等元素组成；色彩搭配上，采用高饱和的蓝色、明亮鲜艳的红色等艳色来表达岭南地区的热情、活力和独特的风土人情；材质表现上，通过绘画表现出了潮剧服装佩戴的珍珠和绣的金丝线等。

姓名：黄霖瑜　指导老师：许倩钰　院校：广东白云学院艺术设计学院

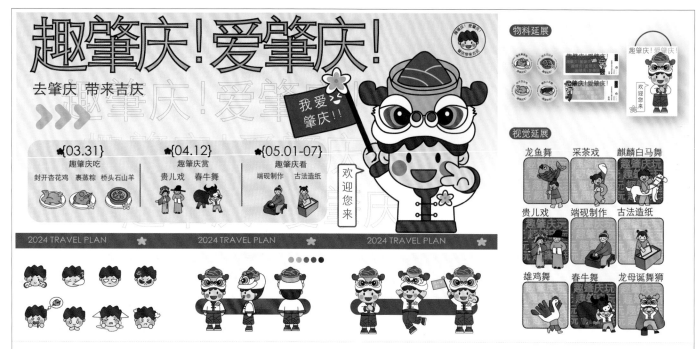

"趣肇庆！爱肇庆！"文旅 IP 形象设计

 肇庆是广府文化的发源地之一，当地很多庙会活动都会举行舞狮助兴、吃粽子等民俗活动。本作品以肇庆民俗活动为设计灵感，融入了舞狮与裹蒸粽等元素，整体搭配了丰富的色彩，同时，还基于一系列肇庆非遗文化进行了延展设计，具有较强的识别度与独特的文化意义。

姓名：梁延妍 指导老师：曾运东 院校：肇庆学院

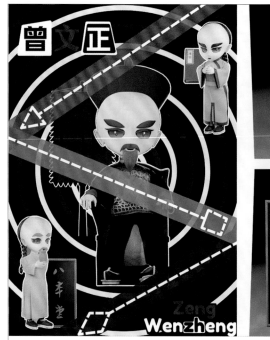

"曾文正"IP 形象设计

 本作品是以晚清名臣曾国藩为原型创作出的一组虚拟 IP 形象，一共有三个角色，分别为进士曾文正、湘军将领曾文正、内圣外王曾文正，分别代表了曾文正的青年、中年、老年三个时期。每个时期的曾文正姿态、服饰、神情各不相同，代表了其处在不同的地位所持有的不同立场和思想，体现了曾文正从平民一步步升至一品大员的种种心路历程。

姓名：谢子乔 指导老师：郑玮玮 院校：湖南涉外经济学院人文艺术学院

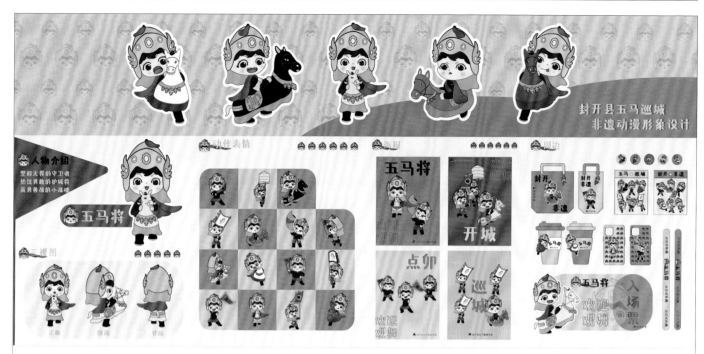

五马巡城舞动漫形象

本作品以广东省肇庆市封开县五马巡城舞为设计研究对象。作品在皮尔斯符号学与视觉设计结合运用的基础上，分析符号学理论融合地方非遗文化后，在视觉传播符号中的模式，并结合用户对文化符号的感知层，打造具有文化活力的五马将形象。在设计过程中，通过提取五马巡城舞中开城、点卯、巡城关键情节中的标志性动作，设计制作了五马将丰富的多维体态和舞蹈动作，以提升地域非遗文化符号在非遗动漫形象设计中的用户感知。

姓名：张明蕙　指导老师：曾运东　院校：肇庆学院美术学院设计学院

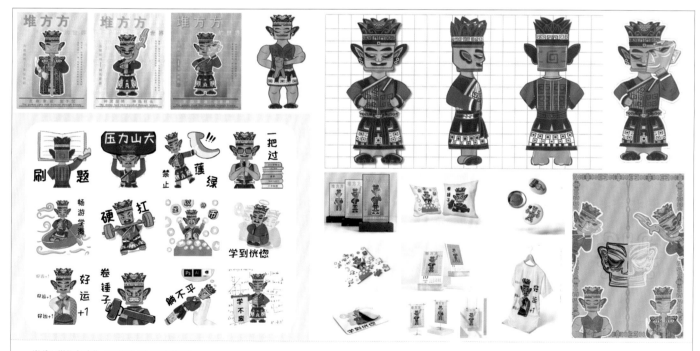

学生"堆方方"三星堆 IP 形象设计

本作品是以学生的角色定位进行的三星堆 IP 形象设计，作品深入挖掘了三星堆遗址的外观特征、特色文物等元素，将黄金面具、黄金手杖、神鸟柱头、陶盉等具有代表性的文物融入设计中，形成了具有辨识度的人物形象，并且在人物形象的服饰上融合了青铜器上的云雷纹，作为装饰元素和三星堆文化象征。该 IP 形象有助于让更多人了解三星堆文化。

姓名：冯晓蝶 刘佳顺 汪盛洁　指导老师：汪鑫 吴思南　院校：西华大学机械工程学院

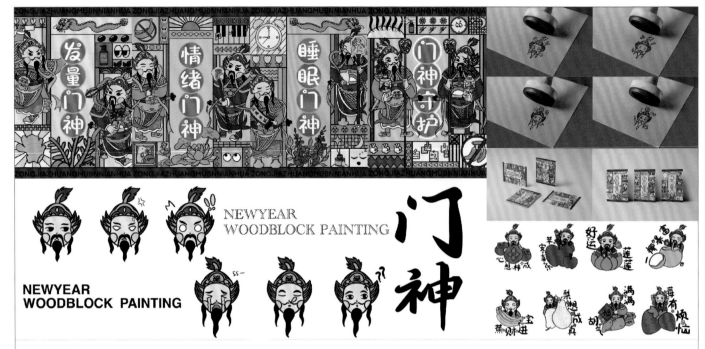

门神守护

本作品是以宗家庄木版年画中，门神造型的人物形象为基础进行的创作。作品以门神的守护功能为出发点，选取当今社会困扰人们的三个热点问题：失眠、焦虑、脱发与其相融合，旨在借用门神的守护功能表达守护睡眠、守护情绪、守护发量的寓意，传递门神守护的含义。

姓名：戴张鑫　指导老师：岳文婧　院校：山东科技大学艺术学院

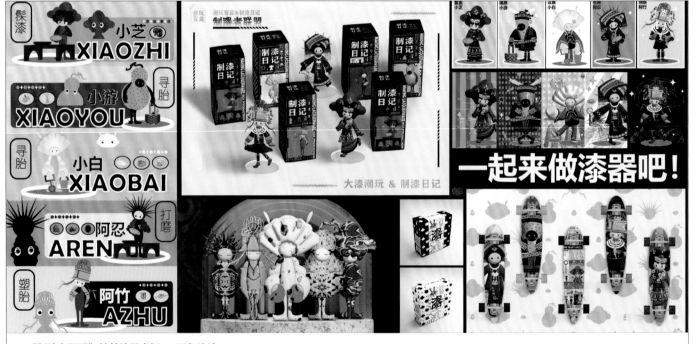

"制漆者联盟"桂林漆器虚拟 IP 形象设计

本设计紧随"非遗传承年轻化、大众化"的趋势，提出"一起来做漆器"的新时代理念。作品以广西壮族自治区区级非遗桂林漆器所独有的天然胎为切入点，设计了 5 个 IP 形象，并使每个 IP 分别对应非遗工艺中的一个环节，通过 IP 的动作，展现了漆艺制作的完整过程。在设计中还融入了传统五行相生相克的理念，使每个 IP 形象都具有独特的色彩属性；融入桂林民族文化元素，增加了地域文化性，使设计更具有文化内涵和独特性。设计旨在吸引更多年轻人了解和传承桂林漆器这门非遗工艺，让学习非遗漆艺成为一种潮流。

姓名：吉祥瑞　指导老师：魏加兴　院校：桂林电子科技大学艺术与设计学院

小渔女 IP 形象设计

本 IP 设计以珠海渔女雕像为核心，通过调研提炼其特征，采用粉、棕、绿等色调，打造强烈视觉对比。设计被应用于手机壳、帽子、杯子等文创产品，以及趣味表情包。小渔女手持着珍珠，面带喜悦而含羞，象征着光明与珍宝，展示了智慧、勇敢和坚韧，体现了珠海的海洋文化与特色。

姓名：谢添禧　院校：澳门理工大学人文及社会科学学院

"好运龘龘"龙年 IP 及春联设计

本设计以"龙"为核心元素，创造了一个接地气的角色形象"龘龘"。在衍生的春联设计中，将传统的吉祥语通过谐音的方式与龙字结合起来，经过现代字体的创新排版，传达出新年的喜庆与繁荣。整体设计鲜亮明快，既符合节日氛围，又符合年轻人的审美情趣。

姓名：陈嘉华 封芷聪　指导老师：王方良　院校：澳门城市大学，伦敦艺术学院

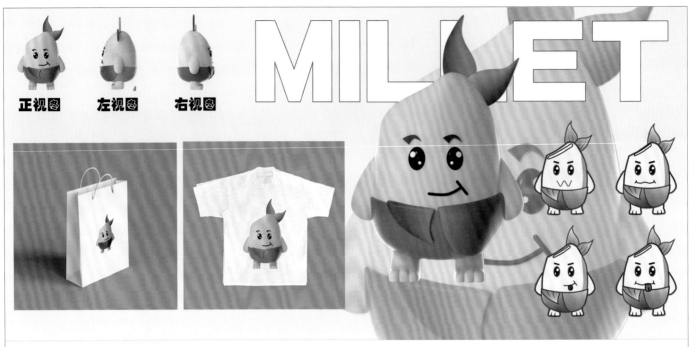

小米粒

本作品是以米粒为原型，为大米产地制作的一款可爱的大米 IP 形象。

姓名：贺健强 陈子怡 郝岩　指导老师：杨震宇　院校：北京城市学院

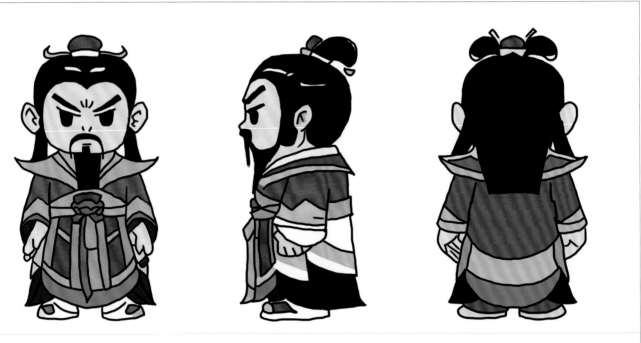

Q 版李靖

本设计通过一个较大的脑袋，增加主体形象的可爱感；通过几缕飘动的发丝，增加画面的动感；一双大眼睛，让主体形象更具威严和智慧感。再加上标志性的胡须，凸显 Q 版风格。

姓名：滕少博　指导老师：生沅承　院校：河北东方学院

"芒星人" IP 形象设计

本作品基于田阳芒果美味、可口、新鲜的特点设计了该"芒星人"形象。该形象有着田阳芒果般金黄色的皮肤，微笑的表情。整体形象活泼可爱，正直善良，向消费者传达一种美好的寓意——田阳芒果的品质是很棒的，从来不会欺骗消费者。

姓名：郭白璐 鞠镇泽 逯珊珊　指导老师：李文静
院校：北京城市学院

"玉米小精灵" IP 形象设计

本 IP 形象的外形以玉米为基础，头部为金黄色玉米粒，眼睛呈圆形，两侧绿色的叶子作为衣服，形象可爱又活泼。他热爱生活，对新鲜事物充满好奇，有着一颗勇敢的心，面对困难，敢于勇往直前。

姓名：郭白璐 米笑蕾 冉砚　指导老师：李文静
院校：北京城市学院

"守卫者图腾" IP 形象设计

本作品的灵感来源于古代文明的雕塑艺术。作品采用了现代插画风格，结合了传统文化符号和鲜明的色彩，主体是一个神秘又友好的角色形象。设计中的角色，以大眼睛和温暖的微笑表达出迎接和友好的态度，色彩使用上以土黄色和蓝色为主，营造出一种古老而现代的视觉冲击。

姓名：巴晓
院校：山东艺术学院设计学院

"菇菇" 云南蘑菇 IP 形象设计

本设计融合了云南独特的地域文化和生物多样性特点。设计灵感来自丰富的野生菌资源。形象设计上，采用了圆润可爱的造型，以蘑菇的自然形态为基础，赋予了它灵动的表情和活泼的动作，使其既具有亲和力又不失神秘感。整体形象旨在传达出云南蘑菇的多样性和生命力，以及多彩的文化，同时也传递出对自然生态的尊重和保护。

姓名：谢焘 刘建才 韩永琪　指导老师：李海华
院校：云南艺术学院设计学院

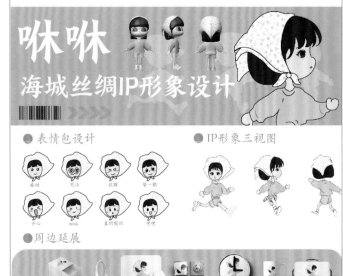

医生侠·太白

该主体形象名叫"医生侠"，是一个小鼠和人类基因的结合体，是未来地球科学家的科技结晶，拥有超越人类的智慧，高性能的大脑，具有亲和力的外表，以及细腻的情感。"医生侠"以"正直、感恩、专业、进取"为基本准则、救助患者为己任，有着崇高的社会责任感。"医生侠"有专用的科技眼镜，有利于他对神经系统、肿瘤领域用药的研发生产。

姓名：陈美静 江佳霖　指导老师：朱志平
院校：湖北美术学院

海城丝绸品牌 IP 形象设计

该IP形象是根据海城丝绸品牌的调性，以运动舒适为创作主题，打造的一个活泼可爱的女性形象。形象的可爱短发加上卫衣和短裤展现了品牌的活力，蓝紫色碎花头巾的加持增添了几分田园特色，表达出活力、青春、富有生命力的气息。IP形象整体采用棕色、蓝色、卡其色三种颜色，体现出品牌安全、健康的特征。

姓名：邓媛媛　指导老师：康礼凡
院校：安康职业技术学院

醒狮·南狮文化 IP 文创设计

本作品选取醒狮中的"刘备狮"为代表，搭配发源地的特色建筑，以数字插画的形式表现出来，并应用到文创产品中，以此弘扬醒狮文化。通过该创作，可以更好地加深人们对传统文化与艺术的认识，为进一步推进我国非物质文化遗产的传承与保护做贡献。

姓名：种晓晗 周琪瑶 楼梦媛　指导老师：皮永生　院校：四川美术学院

"蔬菜家族 碎绿沙拉" IP 形象设计

本设计是以蔬菜——花椰菜、西红柿、土豆为原型的 IP 形象设计，将蔬菜拟人化，凸显"年轻，有活力，有冲击力"丰富和可爱化它们的外形。设计旨在传递健康向上的生活态度和低热量、高饱腹、营养均衡的饮食方式。同时，也宣传了碎绿沙拉的品牌理念，让碎绿沙拉成为更多人的首选轻食品牌，让更多人了解到蔬菜家族的三兄弟。

姓名：杨紫嫣　指导老师：陈艾丽
院校：江西科技职业学院

"发现非遗之美"萍乡湘东面具 IP 形象设计

本设计以萍乡湘东傩面具和萍乡市民间传统美术为中心进行发散，提取萍乡湘东面具的造型特点作为设计元素，运用像素化风格将非遗文化展现出来，增加了趣味性和生动性，引发人们对于非遗传承的一系列思考。

姓名：冉涛涛　指导老师：潘罗敏
院校：南昌工学院艺术与传媒设计学院

"兔饺饺"都昌饺子粑 IP 形象设计

本设计是从都昌饺子粑的外形特点出发，提取其圆润的形状、半透明的外皮和丰富的馅料等元素进行的形象设计。同时，设计还结合了都昌的地域文化特色，融入当地的传统服饰、特色建筑等元素，使 IP 形象更具辨识度和文化内涵。

姓名：郭采薇　指导老师：吴轲
院校：南昌理工学院

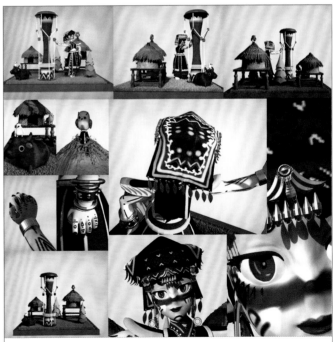

瑶族、佤族 IP 形象设计

瑶族 IP 形象是以瑶族服饰头饰为原型设计的民族 IP 形象。人物身体花纹部分以瑶族传统图腾为原型进行创作，建筑部分以瑶族坛脚仓为原型进行创作。佤族 IP 形象是以佤族服饰头饰为原型设计的民族 IP 形象，人物身体花纹部分以佤族传统图腾配合 IP 形象肤色进行白色图腾创作，建筑部分以佤族翁丁原始部落为原型进行创作。

姓名：阚榕　指导老师：吴俊杰
院校：昆明传媒学院美术与设计学院

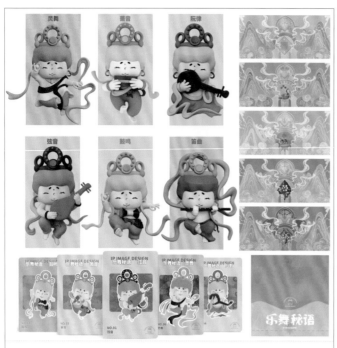

伎乐家族

本作品是基于克孜尔石窟 38 窟的天宫伎乐形象和 77 窟的伎乐天人形象设计而成的。在设计过程中，形象设计上采用手绘的方式对头饰、服饰、造型等进行了提取与概括，将头身比例设定为 1：1；颜色上，运用了克孜尔石窟原有的冷暖色调。同时，还根据 IP 形象设计了卡片、插画、盲盒以及一系列的周边产品。

姓名：张朋亮 指导老师：徐桐 王昌
院校：新疆艺术学院

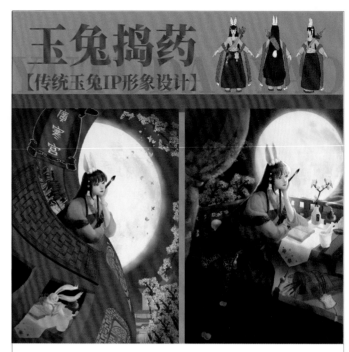

"玉兔捣药" IP 形象设计

该 IP 形象名为"白玉"，是奉西王母之命在广寒宫努力学习制作不死之药的小玉兔，人物性格温婉孤僻，痴迷医药之术，作品以此延展了玉兔捣药这一场景。

姓名：郑冰婕 指导老师：李哲虎
院校：上海应用技术大学艺术与设计学院

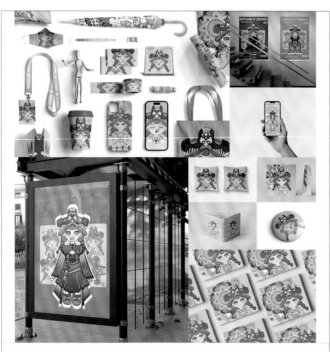

非遗纸鸢 IP 形象设计

本设计是以纸鸢为灵感，以现代审美和创新元素创造的全新 IP 形象。设计中融合传统民族服饰文化，展示了中华文化的独特魅力，以及对于本土文化的自信与骄傲。将纸鸢特有的文化内涵以 IP 形式展现给大众，旨在树立一个既具有传统文化韵味，又不失现代感的 IP 形象。

姓名：袁子涵 邓安钦 姚溪 指导老师：张琬茂
院校：西华大学机械工程学院

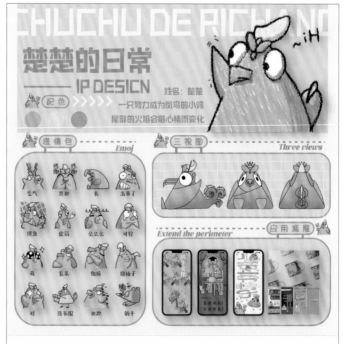

"楚楚的日常" IP 形象设计

本设计的主体形象"楚楚"是一只志向高远的小鸡，其设计灵感源自楚文化，形象身体上的铜绿色取自古代青铜器；外形特征取自粽子，寓意团圆与丰收。"楚楚"的梦想是成为凤凰，象征着蜕变与升华。"楚楚"精心制作了一顶象征自我提升和吉祥和平的凤冠，以此激励自己。尾部的火焰色彩随心情和行为变化，赋予角色生动的情感表达。

姓名：李澳 杨文杰 陈梦瑶 指导老师：叶加贝 陈日红
院校：湖北美术学院视觉艺术设计学院

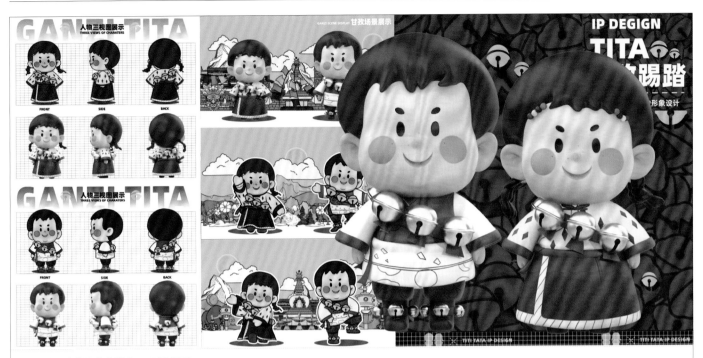

甘孜踢踏非遗文化数字 IP 形象设计

　　甘孜踢踏舞作为四川非遗文化的瑰宝，蕴含着独特的地域特色。此 IP 形象设计立足于突显非遗文化活力，以及提高受众群体接受度，选择了两个甘孜少年形象作为创作主体，采用藏式传统服饰、强化色彩、铜铃等设计元素，突出非遗文化特征与可爱讨喜的特点，通过这种创新方式，赋予甘孜踢踏文化新的活力。此形象可作为甘孜虚拟形象大使，助力甘孜踢踏文化保护与传承，同时推动当地经济和文化旅游的发展。

　　2023 年四川省大学生创新创业项目《非遗文化活力塑造——四川甘孜踢踏舞潮玩 IP 设计与衍生品开发》，项目号：S200310654017

姓名：彭小芳 曾蓓　指导老师：曹星 胡晓峭　院校：四川音乐学院成都美术学院

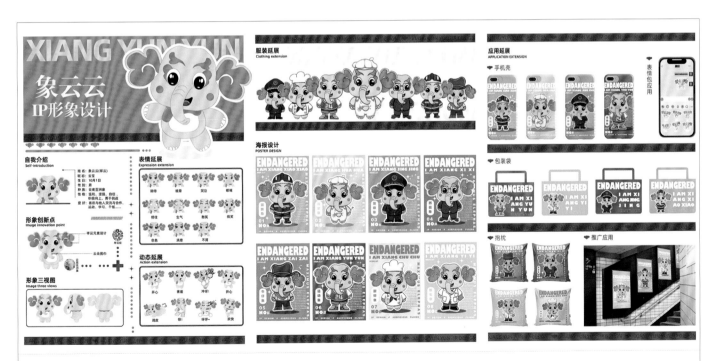

象云云 IP 形象设计

　　本 IP 以亚洲象为设计出发点，同时辅以中国传统纹样祥云纹，加以简化和设计后应用于 IP 设计上。祥云纹作为我国传统吉祥纹样的代表，具有深厚的文化内涵和丰富的象征意义。此设计在体现中国文化内涵的同时，也能用来加强宣传教育，增强公民的保护意识，为保护亚洲象做一份贡献。

　　基金项目：云南省高校重点实验室项目（云教发【2024】5 号）："民族文化资源数字化保护与智能开发"阶段性研究成果

姓名：贺光辉 刘宇恩 陈秀媛　指导老师：杨凌辉 杜科迪　院校：云南艺术学院设计学院，昆明学院美术与艺术设计学院，云南艺术学院设计学院

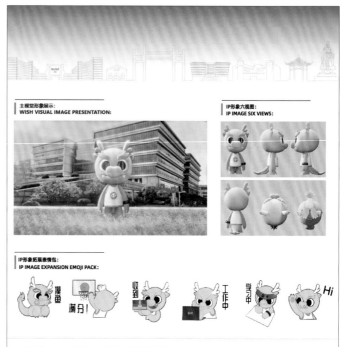

暑饼

本设计是一组专为社交媒体和其他数字交流平台设计的卡通风格表情包。该表情包以一只带有粉色脸颊和棕色头发的小熊为主角，通过展现小熊的多种情绪和面部特征，为用户提供丰富多样的表达方式。本设计以可爱、鲜明为核心理念，力求在传递信息的同时，为用户带来轻松愉快的交流体验。

姓名：陈文龙　指导老师：潘悦 刘展
院校：成都东软学院数字艺术与设计学院

湖北工业大学 IP 形象"小湖仔"

本设计作为湖北工业大学的 IP 形象，旨在通过具象化的设计，传递出学校的文化特色、教育理念和青春活力。整体设计以"小青龙"为原型，融合了青蓝色调和篮球服元素。青龙作为中国传统文化中的神兽，代表着力量、智慧和勇气，青蓝色调是"小湖仔"的主要色彩，既代表了湖北工业大学所在地的湖光山色，又寓意着青春、希望和梦想。

姓名：吴怡娴 许志威 黄雨琦　指导老师：何家辉
院校：湖北工业大学工程技术学院

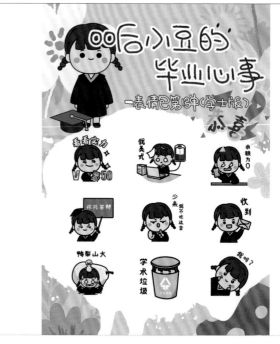

"噗噗龙"表情包设计

本作品是以一只爱听音乐的龙为主角，以粉色为主题色进行的表情包设计，该表情描绘的龙与传统意义上的龙给人的印象有所区别，以龙在日常生活中的表现为主，烘托出了生活气息，展现了龙自信开朗、烦恼、开心、思考等众多有趣的状态。

姓名：梁倩彤　指导老师：朱彦
院校：广州大学美术与设计学院

00 后小豆的毕业心事——表情包第 1 弹

本作品是以文科类本科应届毕业生为原型的动态表情包设计，主要结合了网络热梗和就业状态等话题。

姓名：李读　指导老师：李晓光
院校：山东师范大学赫尔岑国际艺术学院

甘孜踢踏非遗文化与藏语文化表情包设计

本设计的目的是在当下方言使用逐渐弱化的情境中，积极保护和传承藏族文化。"阿藏、阿语"的形象来源于藏族小朋友，鲜明的色彩搭配与独特的服装造型呈现出浓郁的藏族文化气息。本设计包括两个系列的表情包，一种是以常用藏语为主体的表情包，一种是以日常生活为主体的表情包。这些表情包以可爱的 IP 形象与藏语相结合，特色鲜明又富有趣味性。

2023 年四川省大学生创新创业项目《非遗文化活力塑造——四川甘孜踢踏舞潮玩 IP 设计与衍生品开发》，项目号：S200310654017

姓名：彭小芳 曾蓓　指导老师：胡晓 曹星　院校：四川音乐学院成都美术学院

山海经奇异世界

中华文明在发展过程中出现过各式各样的神话故事、民间传说，从盘古开天辟地到女娲炼石补天，从精卫填海到"北海有鱼其名为鲲"，无数角色形象跃然纸上。在本次创作过程中，通过将以上这些元素与现代审美相结合，打造出了一个既具有传统韵味又充满现代感的奇幻世界。恋歌和幻魅璃雪的形象设计、服饰风格以及能力设定，都体现了这种结合。

姓名：顾倩楠　指导老师：生沅承
院校：河北东方学院数字传媒学院

从前有座镇妖关

本作品中，"景卫"这一角色的构思来源于书中主角团的老师。书中这位老师觉醒了火凤凰之灵，由火凤凰想到神话中的精卫，主角身负精卫之魂，同样继承了精卫意志坚定、不屈不挠的精神。主角从小患病，觉醒精卫之魂后走向巅峰，修行途中曾收刺客墓影为仆，誓与天下灾难和罪恶作斗争。

姓名：左立志　指导老师：生沅承
院校：河北东方学院数字传媒学院

傩

本作品的题材源自江西国家级非遗——萍乡湘东傩面具。傩面具是傩戏中的重要道具，是祛灾纳祥的吉祥象征，有浓厚的民族色彩。作品是以傩面具为主题创作的动漫设计，画面中男孩身上的服饰以及傩面具包含了多种色彩，展示了吉祥之色，以表达驱瘟避疫、表示安庆的寓意，传承历代人民对傩的信仰。

姓名：潘越　指导老师：赵婷婷　院校：南通理工学院信息工程学院

"HiHi" 海上丝绸之路 IP 形象设计

本设计基于海上丝绸之路的背景，选择中国龙的形象做为 IP 原型，并结合贸易商人的特点来塑造形象。海上丝绸之路著名的港口城市有景德镇、宁波、泉州、广州、海南，通过提取这几个城市的标志性文化符号，设计了相对应的 IP 形象。

姓名：梁倩彤　指导老师：朱彦　院校：广州大学美术与设计学院

3

环境艺术篇

ENVIRONMENTAL
ART DESIGN

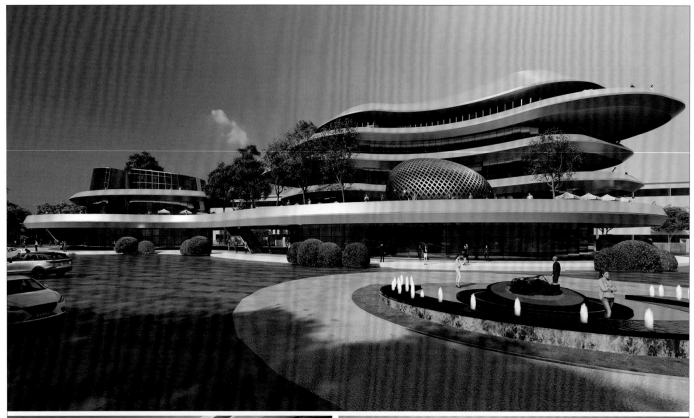

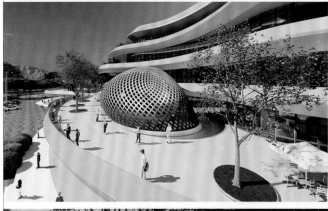

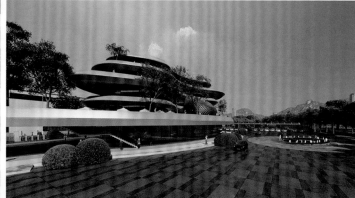

金盘科技产业园（桐乡）规划及建筑设计

　　桐乡，这座坐落于浙江北部的杭嘉湖平原上的明珠，正处于沪、杭、苏金三角的心脏地带。乌镇峰会作为国际交流与合作的重要平台，标志着中国在全球互联网发展中扮演着积极的角色，乌镇也成为世界互联网大会的永久举办地。金盘科技产业园，紧邻二环西路和临杭大道，总占地面积 280 亩，分三期开发，其中，一期 112 亩，二期 83 亩，三期 85 亩。这个现代化的园区将为桐乡的繁荣注入新动力。"古有梧桐，凤凰来栖"桐乡丰富的文化底蕴将为高新科技产业的蓬勃生长提供助力；秉承"绿水青山就是金山银山"的理念，金盘科技产业园将在这座古镇中焕发出新的光彩，成为推动城市经济发展的新引擎。

姓名：王明坤 马达　　院校：大连大学

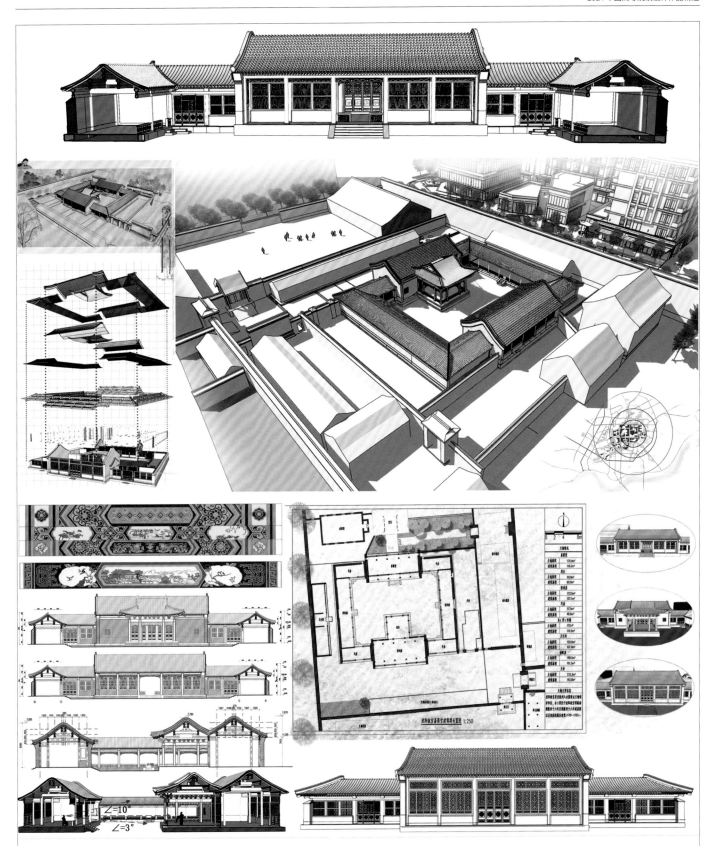

基于遗产艺术价值的沈阳故宫嘉荫堂建筑群保护设计

　　嘉荫堂建筑组群是沈阳故宫中一处帝后赏戏的娱乐场所，本作品依次从建筑布局、建筑形象、空间视线三个不同角度来展现布局的构思巧妙、色彩的清新典雅以及空间的合理应用。该设计不仅实现了建筑的实用功能，亦是艺术与技术的智慧结合，对保护与修缮工程具有实际指导价值。

姓名：渠垚　院校：山东华宇工学院设计与艺术学院

晨曦之窗

　　本别墅设计为现代简约风格，布局流畅开阔，且融合了自然元素。该设计通过大幅玻璃窗和户外空间，实现室内外环境的和谐交融，以提升采光效果；精选木材、石材与钢材，结合精细工艺，打造舒适宁静的居住氛围。

基金项目：广东理工学院 2024 年度校级一流课程培育项目"建筑模型设计与制作"（YLKCPY202434）

姓名：林小雅　院校：广东理工学院建设学院

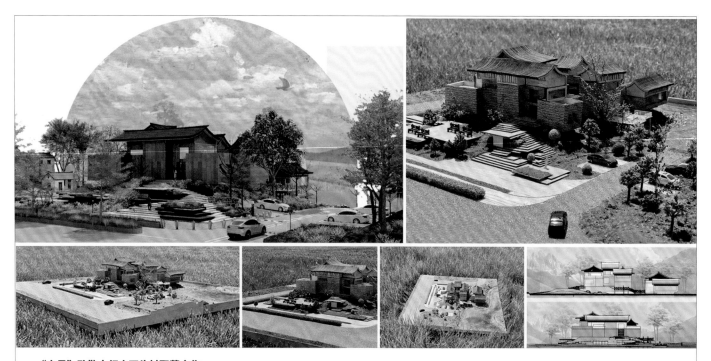

"山見"致敬太行山石头村聚落文化

　　冀中太行山脉具有独特的地形与气候特点，受此影响，当地的民居产生了独有的石头文化。本设计将当地"依高就低，顺势而建"的建筑特色与现代工艺进行了结合，在传承其独特的建筑文化的同时，又解决了部分原有问题，使其能够与周围环境相契合，"新"功能与"旧"场地相融合，实现功能最大化。

姓名：张琨雨 温颖洁　指导老师：赵玫　院校：北京理工大学设计与艺术学院

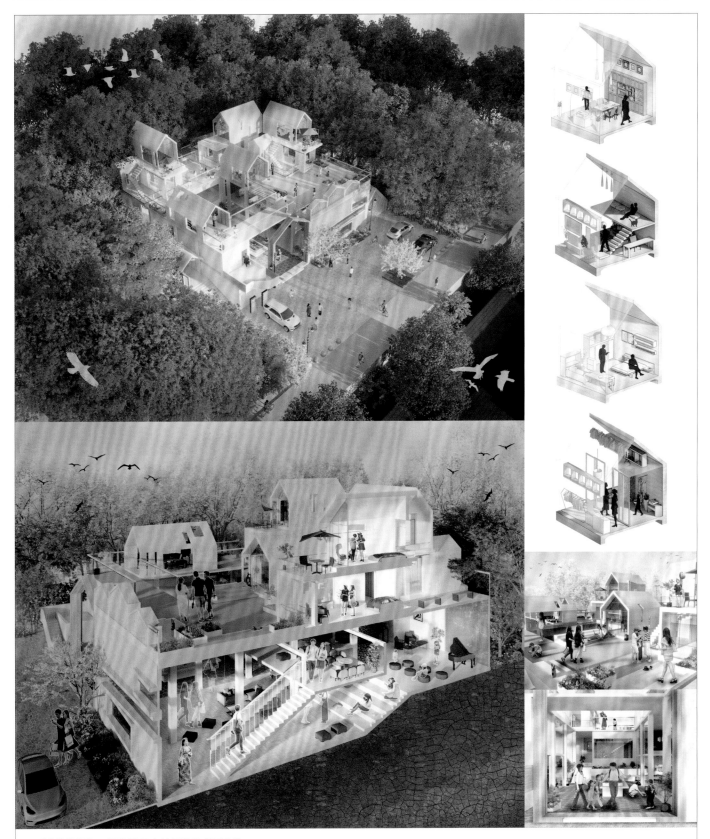

"山情逸趣" 无锡尧歌里山村民俗住宅区改造

本设计旨在打造一种漫游建筑的体验，通过在廊道与观景平台之间穿梭，使人们感受到走进建筑，走入自然；融入自然，体验自然；在自然中安居乐业，在建筑中谈笑风生。让快节奏生活慢下来，让这里成为城市氧吧，利用周围的植被，让从城市中走进来的人们能在这里回归自然，放松心态，寄情于山水，安逸于建筑。

姓名：王添锦　指导老师：吕永新　院校：江南大学

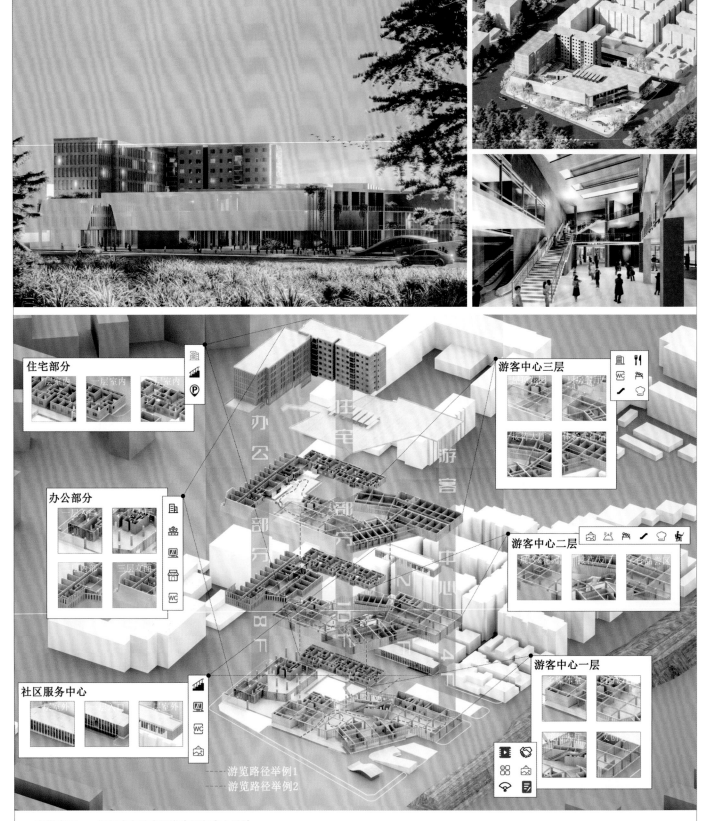

多维交互——郑州市东关南里游客服务中心设计

　　该设计以多维交互为主题，通过对流线的组织及功能空间的布局设计，实现了用户在生活、休闲、视觉、感知等多个维度的交互，立面设计既考虑了具体功能又延续了多维交互的概念。办公居住空间的设置主要是为了补偿基地对此类空间原有的使用需求，并综合考虑多方因素进行了重建。对社区服务中心原址进行的改造，主要聚焦于立面改造，使之更符合片区更新后的整体氛围。

姓名：刘舒展　指导老师：陈雯霞　院校：同济大学设计创意学院

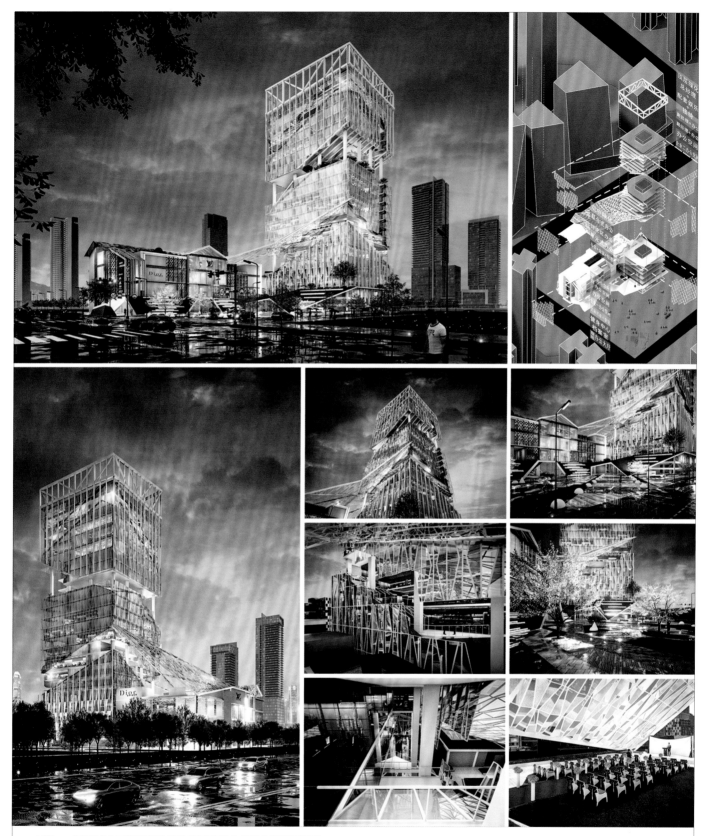

山篱——基于城市周边要素分析的高层商贸办公综合楼建筑设计

　　本设计为高层商贸办公综合建筑设计，结合周边规划用地的性质，充分考虑小区、企业、道路等因素，在道路转角位置处设置市民广场，留出公共活动空间。商业裙房面向市民广场，构成便利的商业服务，通过下穿廊道等方式，让商业与广场产生组织关系。第二层平台通过折板坡屋面的形式，曲折起伏延展至地面，通过绿化处理，与广场绿地相互交织，形成自然生态的环境氛围，同时底层形成更多灰空间，增加了建筑空间的趣味性。塔楼幕墙一体覆盖到裙房，犹如裙摆，增加塔楼和裙房的延续性。

姓名：曾昱程　　指导老师：裘晓莲　　院校：浙江工业大学之江学院建筑学院

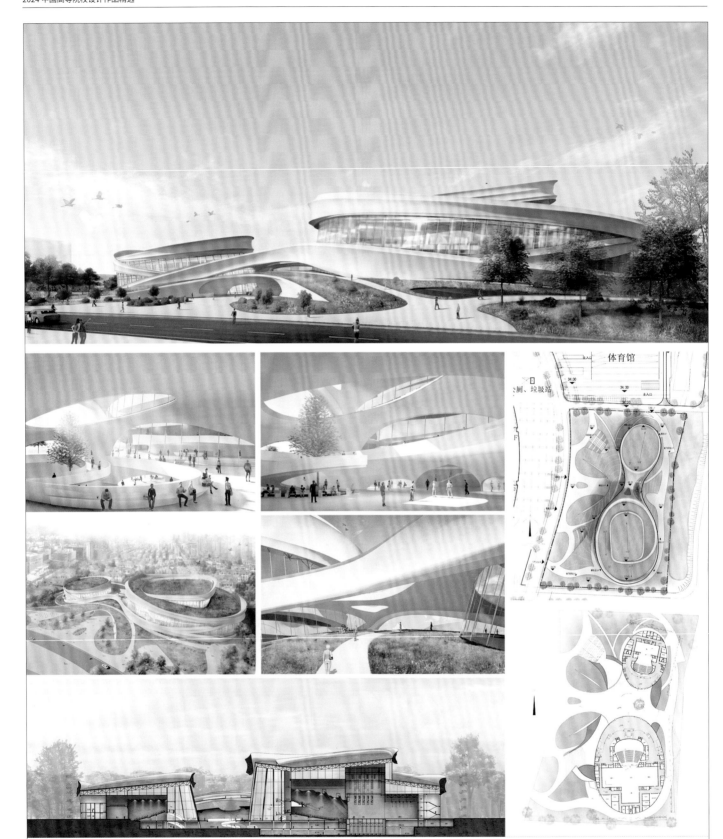

"绿山墙的乐章"基于校园活力建设的演艺中心设计

本设计以激发校园活力为出发点，旨在促进广大学生的互动交流，改善学生活动形式单一、公共活动空间缺失的现状。在建筑的使用上，该设计通过"地上地下"分开管理的运营模式，使剧院建筑在各个时刻都有人群活动，从而提升校园全天的活力。在建筑的整体设计上，通过地面抬升达到减小建筑体量的效果，一方面引导学生亲近自然，另一方面创造出灰空间，增强建筑空间渗透和趣味性。

姓名：邢艾琦 刘姝均　院校：天津大学建筑学院

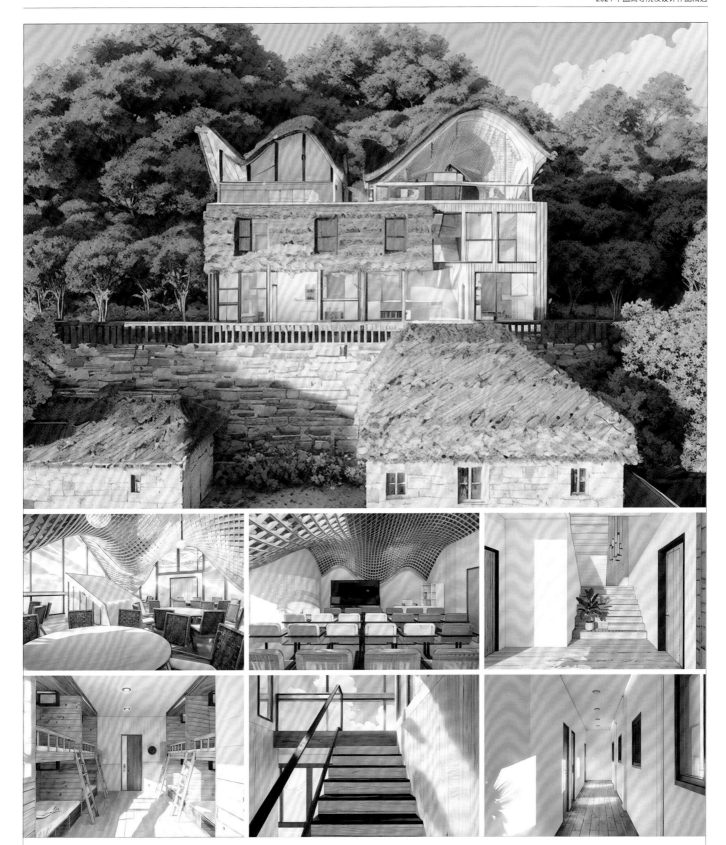

"怀黍忆乡"元阳哈尼垭口稻作研学民宿改造设计

　　元阳梯田 2013 年入选联合国教科文组织世界遗产名录，而元阳县垭口村则是全国保存最为完好的哈尼族村落，在这样的双重背景下，垭口村的研究价值愈发受到重视。本次设计依托的是垭口村的一座旧建筑，通过分析村庄原生的建筑肌理与造型特征，以异化的造型对建筑进行了更新改造，使其具备住宿、餐饮、研学授课等功能，在完善功能空间的同时，也强化了建筑的人文特质与在地性。

姓名：王梓豪　指导老师：陈新　院校：云南艺术学院设计学院

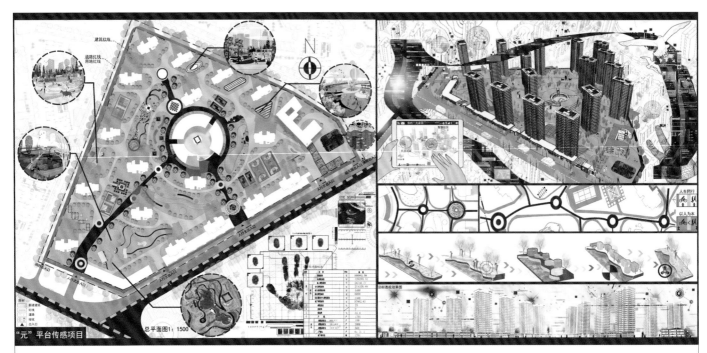

"元"链日常——基于日常生活连续流住区规划设计

本设计的灵感来源于"元宇宙"思维，在住区规划设计中融入高科技元素和数字化元素，将虚拟现实和现实世界相结合，以营造未来感，提供丰富的"元宇宙"体验。该设计以创造一个更人性化、高效率、强互动、多元化的住区为目标，通过合理的布局设计，实现不同功能住区之间的无缝衔接，人们可以在其中体验各种数字化场景和活动。

姓名：夏安淇　院校：兰州理工大学设计艺术学院

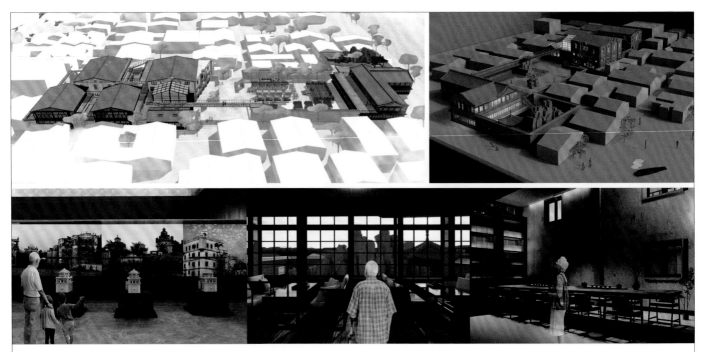

曲廊绕园 侨脉永续——基于江门新第里历史街区的文旅活化设计

本设计的布局延续了原生村庄的肌理，修复了原本破碎的场所，将建筑化整为零，使其风格融入村落，与周围环境更好地融合。该设计保留了侨乡建筑的特点，将老屋外立面保留并加以修缮美化。同时也延续了老屋的空间布局，形成一些廊道，空中廊道与建筑、湖景、玻璃等多方向的切换，放大了空间效果，丰富了活动场所，可以游走在侨乡道路上尽情感受其中的文化底蕴。

姓名：张慧盈 梁凯勤 黄曦　指导老师：梁光勇 欧阳翎　院校：广州城市理工学院建筑学院

"班章之镜，与古为新"新班章村建筑风貌提升设计

新班章自然村隶属于云南省勐海县布朗山乡班章村，本次设计将结合周围建筑对该区域进行整体风貌的改造更新设计。设计将原文化广场空间进行了提升，丰富了围栏、看台、回廊、长廊等空间结构，同时对附近房屋进行了外立面的改造，保留了哈尼族传统民居的建筑特色，并设置凉亭等休息空间。通过本次整体的改造与提升，展现了设计的传承与创新的理念。

姓名：杨晗 陈婷郁　指导老师：杨春锁　院校：云南艺术学院

宿在"诗画"里——对浙西坡地乡建与环境互动性的探索

本设计选址在浙江松阳横坑村。设计通过层次分明的空间布局，让室内空间与山川相互呼应。窗外的山水美景与民宿内自然色调的装饰相得益彰，赋予了建筑独特的山地雅致。这个宁静的栖息之地，融合了自然之美与文化传承，将成为宾客感受大自然怀抱的理想之选。

姓名：刘昀萌　指导老师：范剑才　院校：江南大学设计学院

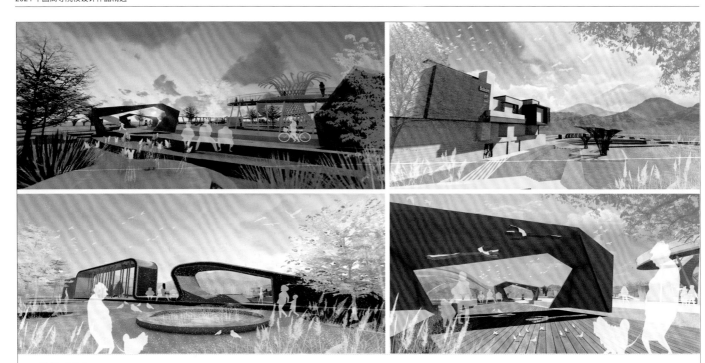

悠然·栖居

本设计立足于文旅融合发展的背景，以塑造美丽乡村为出发点，通过对乡村田园节点、景观构筑物、人物动线等方面的设计和优化，合理规划当地业态。希望通过本次合理的规划设计形成一条"资源整合、合理利用、发展协调、有效保护"的特色文化景观带，构建线性叙事空间，达到环境以及经济的可持续性发展。

姓名：林冠秀　院校：广西师范大学

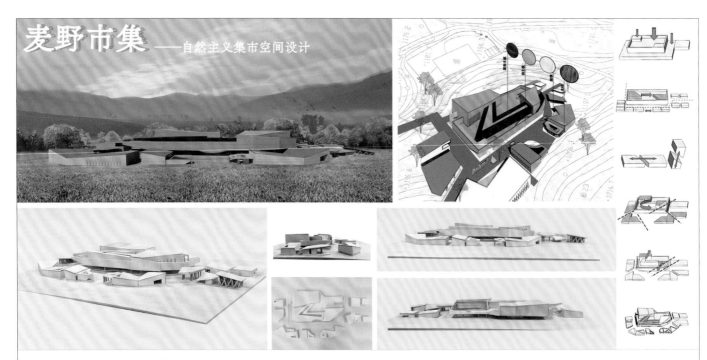

麦野市集——自然主义集市空间设计

本设计在延续乡村麦田自然美景的基础上，在商场的设计中融入文旅元素，旨在打造一个集购物、休闲、体验为一体的乡村文旅新地标。该商场采用传统与现代相结合的建筑风格，外观以夯土材料为主，木质、玻璃为辅，并融入了乡村特有的元素和色彩；屋顶采用坡顶设计，与麦田形成和谐的呼应。

姓名：王玺媛　指导老师：臧慧　院校：大连理工大学建筑与艺术学院

"交响"高层商务综合酒店设计

　　该酒店所处位置为多文化交融区，是一座历史悠久的文化街区。这里不仅有繁华的商业区，还有许多古老的建筑和文化景点。因此，如何打造一个既可以服务于多样化人群，又可以突显当地特色建筑历史和文化内涵的新型商务酒店成为大家探讨的焦点。

姓名：许宇昕 杨伯卿 连菡汀　指导老师：陈喆　院校：北京工业大学

"重塑·共生"旧厂房空间活化设计

　　本设计对原有的旧厂房进行了内外部空间改造，将其转变为了一个多功能的创客中心。内部空间包括茶室、直播间、开放办公室、展览空间等，为创客者和居民提供了工作交流和休闲的场所。外部空间包括庭院空间、户外休闲以及停放区等空间，提升了场所的环境品质。建筑肌理结合当地民居的设计特色进行了整体外观设计，与周围环境相得益彰。

姓名：王建凤　指导老师：赵玫　院校：北京理工大学设计与艺术学院

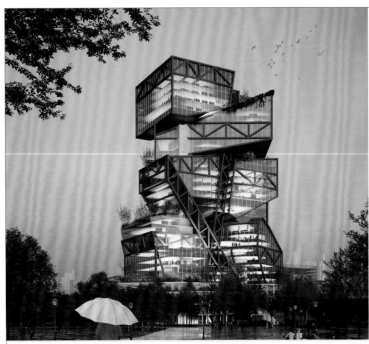

"重新定义目的地"垂直漫游高层设计

在《从土地到目的地》一书中对"目的地"的定义为"在人类对建成环境的追求中，将特定有限的土地资源赋予巧妙的价值设定，激发不同类型复杂行为需求的空间和场域"。本设计基于其对"目的地"的重新定义，引入斜向漫游电梯，通过集成多个功能区块来创造多样化、互联的"目的地"。依据地块周边人群调研将"目的地"分为居住、社交、科研、办公、娱乐、自然疗愈六种属性分布在建筑中，既是独立功能区块，又通过建筑内垂直和斜向的交通网络连接，形成一个垂直城市。每个功能区块对应相应目的地，且可随不同时间和需求转换，不同目的的人通过特定交通流线到达其目的地，也可不设目的地在高层中漫游探索。该设计为融合了功能复合、垂直城市、互联社区和动态空间的高层建筑，为用户提供了一种全新的建筑使用体验。

姓名：杜梦溪 贾宜霖　指导老师：刘磊　院校：河北工业大学建筑与艺术设计学院

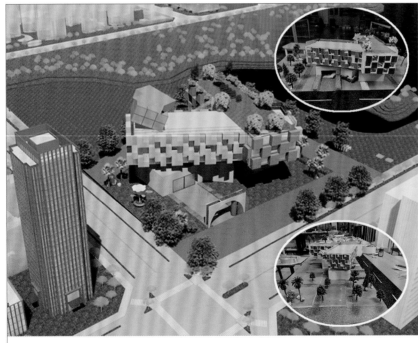

溯回·文化展览馆

本次设计的展览馆是集文化展示、教育及休闲娱乐等功能于一体的综合性场所。在建筑设计方面，着重营造开放包容的氛围，配置有多功能厅、展览馆等多元空间，能够承办各类丰富的活动。同时，还巧妙融入了当地的特色文化元素，借由建筑本身及内部装饰向人们传递独特的文化信息。

基金项目：广东理工学院 2024 年度校级一流课程培育项目"建筑模型设计与制作"（YLKCPY202434）

姓名：张群娣 邵静微 王慧怡　指导老师：陈盛文　院校：广东理工学院

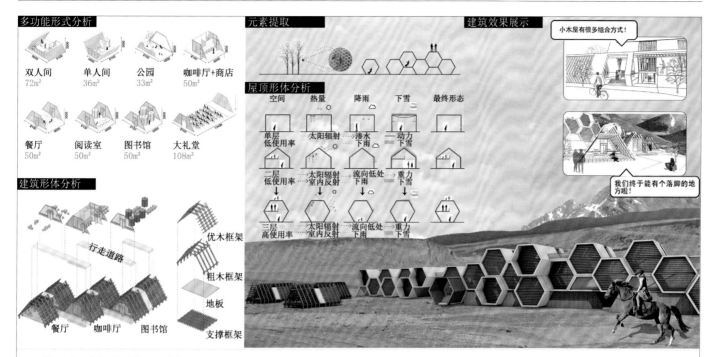

"春风吹又生" 震后临时保障木屋设计

　　为灾民提供雪中送炭的帮助，出于设计师的责任感，本设计尝试创造出一个可供灾民临时居住的建筑空间，为灾后救援工作提供助力。设计中使用木材进行临时木屋的搭建，可以确保灾民在余震中不会再度遭受伤害，同时，在灾情过去之后，该建筑还可作为纪念馆。

姓名：张夏梦薇　　指导老师：谢明洋　　院校：首都师范大学美术学院

杨林港和美乡村驿站改造提升设计

　　本设计基于杨林港半小时经济交通圈的区位优势，结合当地山水、农耕、人文、美食、码头、渔业等文化，打造和美乡村驿站。设计通过对村庄、山林、湿地的"微"提升，建立人、自然、建筑三者和谐共处的关系，行于山水间，融于旷野中，营造一处让人们寄托乡愁、安顿自我的精神角落。驿站总体规划为三个片区，分别为"滇池记忆"林海观滇驿站、"团结花开"和美乡村驿站、"九夏芙蓉"生态湿地驿站。该驿站设计以山为魂、以林为脉、以湖为景，打造"一轴""一心""一带""三组团""多节点"的景观环境，在满足游客精神和文化需求的同时，真正实现西山区乡村旅游高质量发展。

姓名：李峤 王永艳　　指导老师：韩晓强　　院校：云南艺术学院设计学院

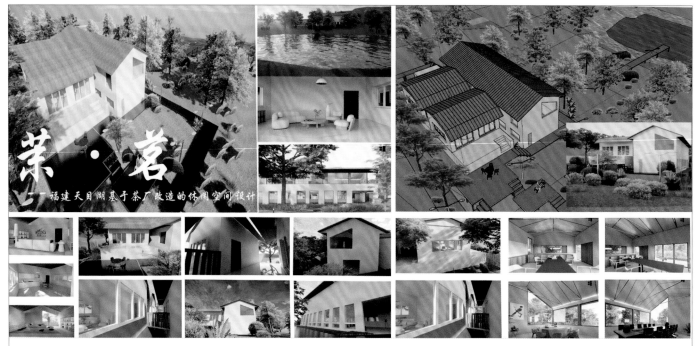

"茉·茗"福建天目湖基于茶厂改造的休闲空间方案设计

本项目为福建天目湖废弃茶厂改造设计,以传统建筑的改造复兴为主题,从生态理念的融入及人文元素的诠释两个角度进行了研究和设计。设计过程中通过对废弃旧茶厂的地理位置、自身条件、外在条件等因素的分析,将设计重点从空间功能打造转向空间体验营造,着重研究顾客的空间感受和情感体验。本设计关注人与空间在精神层面的联结,有利于更好地继承和发展中国传统建筑风格。

姓名:殷培容 张兹宪 郭文雅 指导老师:罗珊珊 牟晋娟 院校:苏州百年职业学院艺术设计学院

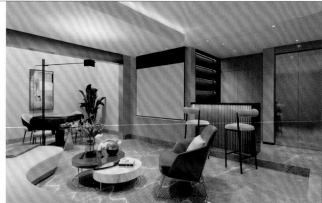
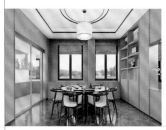
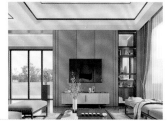
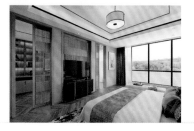

"悠然里"基于对美好生活向往的空间设计

本设计是针对现代中产阶级人群进行的居住空间设计。住户每当回到家中,可以放下一身的防备和疲惫,享受环境空间中的淡雅和惬意。

姓名:吴楠 赵志涛 林瑜逸 指导老师:罗珊珊 田江兰 院校:苏州百年职业学院艺术设计学院

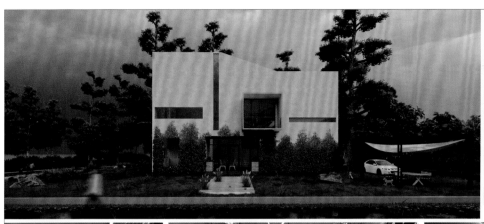

春意山庄——民居建筑设计

夏天不仅是温暖的阳光，充足的雨水，也是充满了肆意盎然的绿色，然而当下快节奏的生活让人们无法感受到童年一般的夏天乐趣，如何在建筑中寻找夏天就变成了一个值得思考的问题。本次设计意欲打造一栋像植物生长的建筑来满足人们的需求，并在其中找到夏天的乐趣。

姓名：花仁卿 王新煜 杜维桢　指导老师：赵敬辛　院校：南阳理工学院，黄淮学院

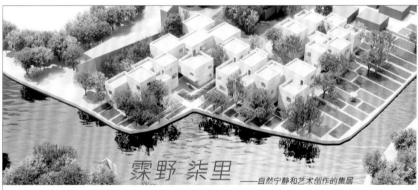

"霖野·柒里"——自然宁静和艺术创作的集居

此建筑群位于嘉兴市以北的陶庄镇，其中包括多栋单独建筑，主要以民宿住宅为主。建筑提供了多种功能区，包括画室、图书馆、咖啡屋、品茗区等，同时，通过院落的方式，将乡村的景致引入居住空间，形成更多的室内外休闲及文化活动空间。建筑与外景之间既有融合又有反差，这种"融合"是有机建筑的体现，能够让人全身心投入到旷野之中。

姓名：王敬博 林瑜逸 王帅　指导老师：罗珊珊 俞奕雯　院校：苏州百年职业学院艺术设计学院

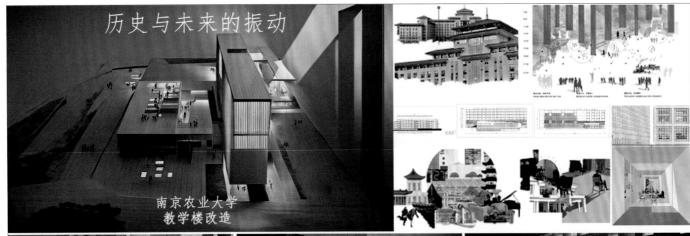

"历史与未来的振动"南京农业大学教学楼改造设计

本设计以教育理念为基础，将环境视为第三教育者，教学楼的改造将采用回归自然与现代美学相结合的方式，以此回应钟灵毓秀的古都南京，老旧与现代、历史与未来相结合的背景。校园建筑空间设定为开放网络，意在将南京浓厚悠久的历史文化，以面向未来的现代化表现方式，实现历史与未来的振动，在追溯过往的同时，为后代创造新的故事。

姓名：田静柔 金轩铭 殷一　指导老师：罗珊珊 王玉凤　院校：苏州百年职业学院艺术设计学院

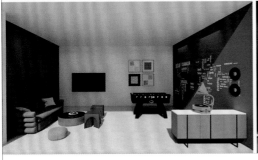
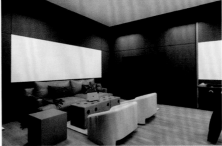
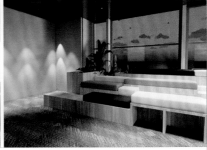

"千与千寻"盈石大厦商场改造设计

本设计为旧办公商业空间改造设计，基地位于苏州市工业园区盈石大厦地下一楼。设计从动漫《千与千寻》中汲取灵感，提取日本漫画元素进行改造搭配。对比材料和纹理设计的使用，旨在表达公司的价值观和优势，并采用独特的色彩，以提高员工的士气和生产力。该设计的功能定位为与"千与千寻"有共鸣的金领、白领办公休闲场所。

姓名：沈易 朱灵 赵志涛　指导老师：罗珊珊 俞奕雯　院校：苏州百年职业学院艺术设计学院

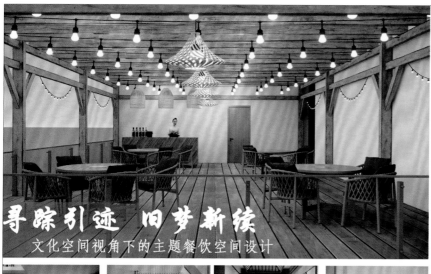
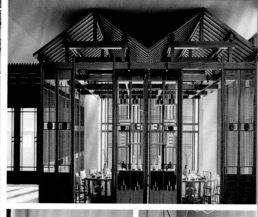

"寻踪引迹 旧梦新续"文化空间视角下的主题餐饮空间设计

　　本作品是一个新中式主题餐饮空间设计，理念是新旧交融。本设计与庄严典雅的传统中式风格有着很大的不同，既传承了中式传统元素，又融合了现代简约时尚的生活理念；既保留了传统的文化底蕴，又对现代文化元素进行了提炼升华。设计把中国传统建筑和现代建筑有机地融合在一起，打消了人们对中国古典建筑严肃、庄重的刻板印象。

姓名：刘雨欣 陈鑫艺 赵忠卫　指导老师：罗珊珊 俞奕雯　院校：苏州百年职业学院艺术设计学院

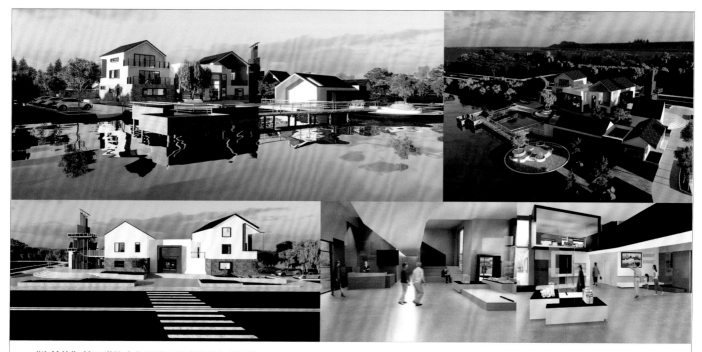

"海拉格"基于满族文化视域下的建筑事务所设计

　　该建筑事务所坐落于吉林省吉林市乌拉街古镇，本设计以当地民居的构筑形式与空间布局为基础，将现代的建筑风格以柔和的方式融入其中，以此获得与当地环境的联系。事务所以古树为景观基准，以湖岸为建筑轴线，设计灵感源于自然，因其中融合了满族崇敬自然、热爱自然的精神，故取名"海拉格"，即满语中"热爱自然"之意。

姓名：郭莲娜 王浩然　指导老师：赵玫　院校：北京理工大学设计与艺术学院

海派城市记忆体——杨树浦水厂

本次设计共两条设计线路，其中，历史空间线是从传统杨树浦水厂的历史风貌出发，提取其中的建筑元素，通过植入叙事性交互情节来映射海派城市空间。设计以原有传统建筑的轮廓为基础，借鉴古典英式工厂建筑的经典元素，通过现代设计语言中的几何化处理，实现了对传统工业遗产的创新性演绎。

姓名：杨世浩　指导老师：尹舜　院校：华东理工大学艺术设计与传媒学院

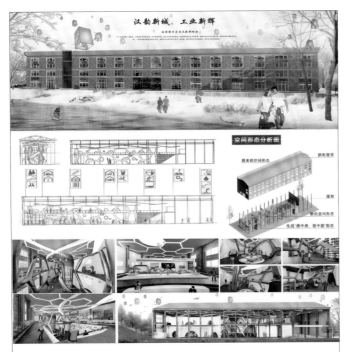

汉韵新城，工业新辉

本设计的目标是将老厂房改造为汉风文脉主题的城市客厅，营造一个以"工业 - 汉韵 - 智能 - 瑰丽"为主题的生活花园。改造策略以新旧并置、有机融合为主。建筑采用蜂窝状六边形的形式来分割、建构空间，自上而下垂直分区，一层为文化记忆与活动区、二层为汉服主题体验区、教育交流区及阅读空间，其中还配备了 3D VR 体验和数字化展台。

姓名：江寰宇　指导老师：钟旭东
院校：江苏师范大学美术学院

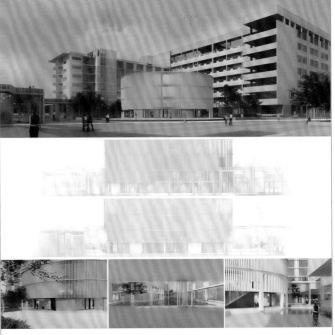

"方圆·交融"艺术馆设计

本设计以"交叉·互融"为核心理念，旨在打破传统艺术空间的刚性边界，创造一个融合多元元素、兼容并蓄的艺术与自然空间。

"交叉·互融"这个艺术与景观的设计探索，旨在打造一个开放、包容、创新的文化中心，将建筑、文化与自然融为一体，为学术与艺术的交流创造丰富的可能性。同时，通过圆与方的交错，形成学科与学科、艺术与学术的互融，呈现出一个活力、多彩的文化共生场所。

姓名：戚兆充　指导老师：陈哲蔚 高娅娟
院校：广州大学美术与设计学院

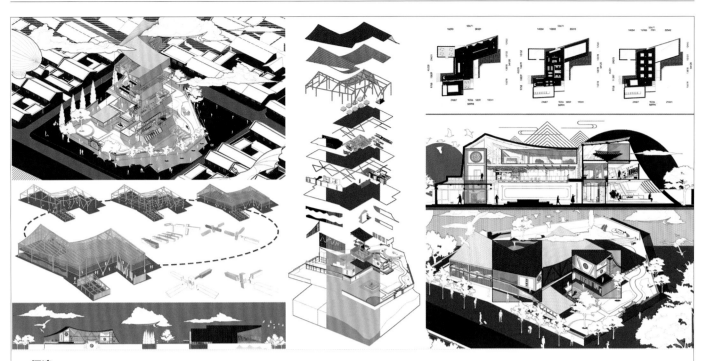

洄迹

　　本设计将大理白族传统建筑三坊一照壁的形式与现代形式美学和装配式木构进行了结合，旨在运用现代建造技术展现传统建筑的形式美。该建筑在造型上结合了大理独有的地势地貌，将屋檐造型与苍山的重峦叠嶂进行了联系，同时在合院中央放置水塘，意在与前方的洱海相呼应。

姓名：杨翙 农成飞 刘钰焜　指导老师：韩晓强　院校：云南艺术学院

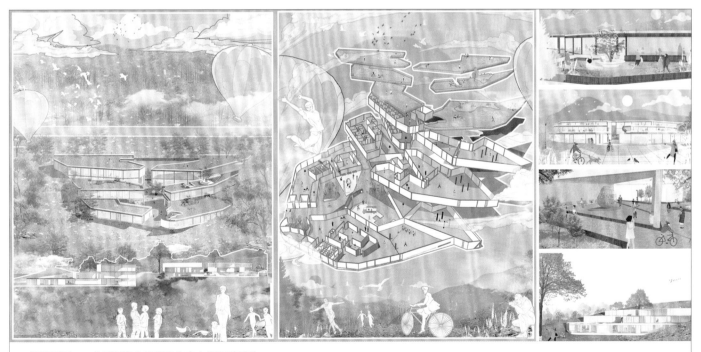

笙笙绿里——自然环抱中的绿色生态文化研学基地

　　海德格尔说：人，应该诗意地栖居于大地之上，"诗意地栖居"应该是一种与自然和谐相处的生存状态。本设计以梯田文化和树根为灵感来源，将地形等高线与梯田融合作为建筑整体形态，将树根形状作为建筑主要道路的设计参考，将植物景观引入屋顶及建筑内部，以营造独特的自然氛围。

姓名：李光浩　指导老师：王萍 骆燕文　院校：广东工业大学艺术与设计学院，广西艺术学院建筑艺术学院

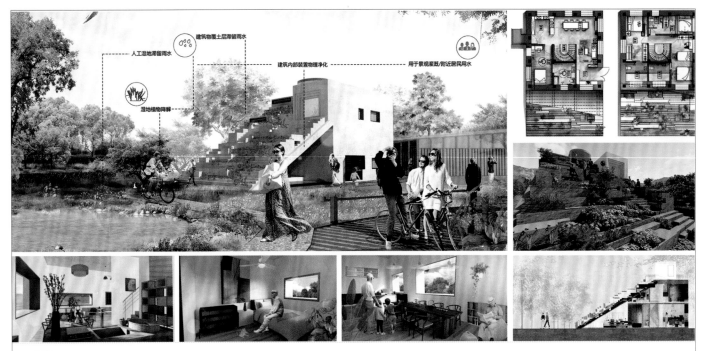

屿桉

本作品以促进生态平衡、体现人文关怀为核心，致力于创造一个舒适宜人的居住环境。建筑采用被动节能的设计技术，两层结构，具有居住、会客、娱乐、康养的功能。设计以可持续性为设计理念，选择了再生、环保的建筑材料，旨在最大程度地减少建筑对环境的影响，同时也确保了人的健康和居住舒适度，这也体现以人为本的设计原则。

姓名：赵可心 马婧妍 杨春洁　指导老师：杨申茂　院校：天津美术学院

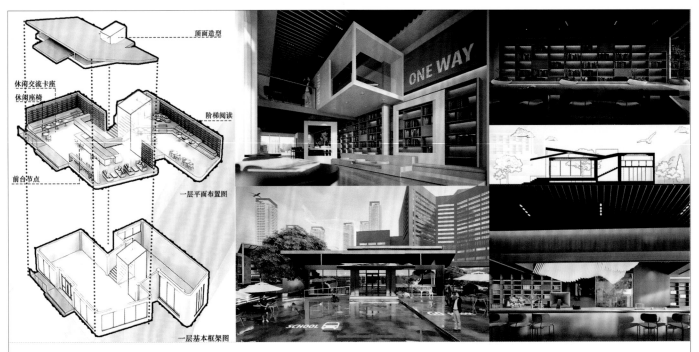

"筠·篁"书吧设计

竹影摇曳的中庭天井景观是本案的设计亮点。天井竹石景观有效地拉伸了书吧空间，凸显了空间纵深感，再搭配由不同本土植物组成的室外花镜造景，使书吧四季都具备了观赏性。本设计旨在把"筠·篁"校园书吧打造成大学生学习、交流、会友的理想场所和核心的交互活动区，为大学生和教师提供一个丰富多彩的阅读交流空间。

姓名：陈馥羽 朱凛 赵姝婕　指导老师：董亮　院校：西北农林科技大学，南京传媒学院

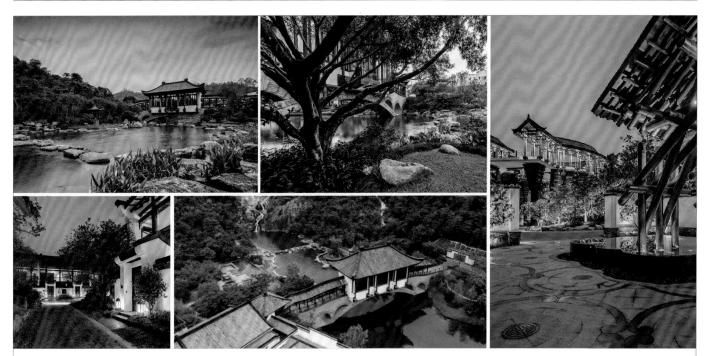

基于黄君璧新山水画空间的粤东乡村振兴度假村景观环境设计

本设计以复原黄君璧《乌龙潭图》中的景观为目标，在保持场地深厚历史文化底蕴的基础上，从空间使用与自然的关系的角度轻介入，因地制宜创造独一无二的度假体验。该景观设计是依托周边优越的自然环境资源，借鉴中国传统园林的营造手法，构建出的富有中国山水画意蕴的园林景观，既涵括了江南园林的小巧别致，又彰显了隐士田园的旷达雅致。

姓名：许志刚　院校：北京理工大学（珠海）

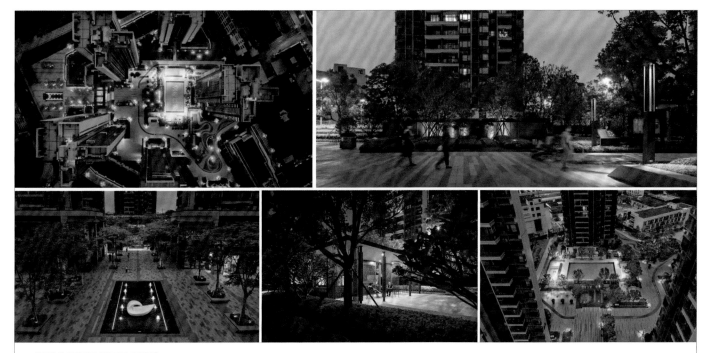

深圳光明社区花园景观设计

本项目坐落于光明龟山公园旁，紧临荔枝林，生态盎然。这里既有多样化的城市环境，也富有烟火气息的社区氛围。设计通过景观体系的嵌入，巧妙地营造了一处都市化、精致化、多样化的宜居健康社区，给予居民丰富的花园居住体验。在这里，家庭式的生活需求、现代年轻人的审美意趣、景观空间即生活空间的理念，均完美融合于自然生活方式的全维度景观体系中。前场街区、入口序列、环形跑道，每一处设计都是匠心独运，旨在营造"空间即生活"的社区家园。

姓名：许志刚　院校：北京理工大学（珠海）

粤港澳大湾区创新视角下广东佛山西江新岭南社区花园景观设计

 该景观设计的场地位于广东佛山市。水域环绕的龙江畔，远山对望，山与水成为基底，这是设计的出发点也是落脚点。设计突破边界，通过历史与现代、水与院的对话，以及岭南新山水格局的呈现，营造出一套岭南新的社区生活空间体系。在粤港澳大湾区社区的创新视角下，本设计希望营造一种现代生活与自然山水沟通的情境。景观设计的空间营造环环相扣，以园路串联空间带动场景氛围，呈现出小中见大，别有洞天的空间序列，延续了传统中国田园水居的归隐精神，江上清风，山间明月，这是文人雅士向往的理想家园。整体设计融合了传统人居精髓和现代新岭南的社区生活，在感知自然的同时，心灵得到净化与回归。

姓名：许志刚　院校：北京理工大学（珠海）

川西林盘聚落景观规划设计

 本规划提出了"民宿旅游＋川西林盘"的发展理念。设计从消费者的景观旅游体验和文化旅游体验出发，利用林盘的宅、林、田、水、路等五大景观要素进行物质空间打造；结合林盘的地域文化、农耕文化、民俗文化等进行精神空间打造，最终以实现林盘空间重塑、产业提升、生态环境宜居、地域文化传承的发展愿景。

姓名：杨佳莹　院校：哈尔滨传媒职业学院传播与艺术学院

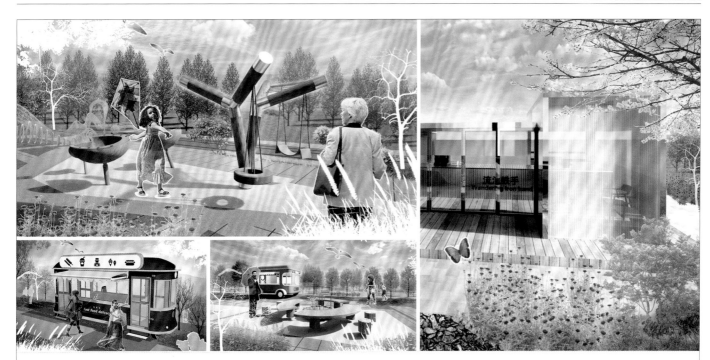

"衍界"北京海淀区寨口矿工业遗址设计

本设计在保留原有工业文化的前提下,运用科技策略为园区注入新的活力,以达到"将北京建设成国际科技创新中心"和实现智慧城市的目标。设计突出了"保留、打破、重塑"这三个板块,景观部分着重打造特色集市,运用体感等互动设备为园区游客提供全新智能体验。

姓名:张馨月 林铭茵 李冉　指导老师:杨震宇　院校:北京城市学院

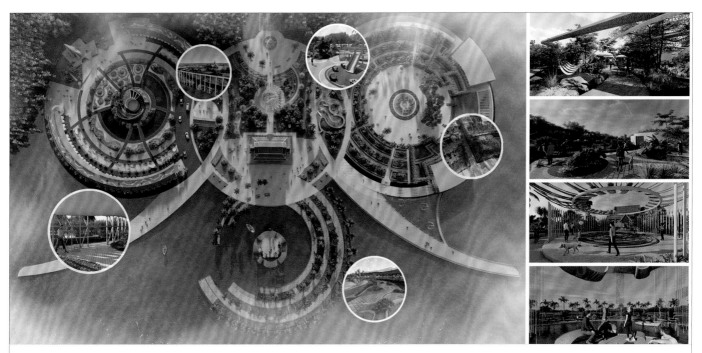

万象归源

本项目位于西双版纳曼扫景村,"万象归源"代表吉祥的意思,整个空间规划的平面设计及空间设施等采用的都是从大象头部提取的抽象图案。"万象归源"中"源"的意思是指水流开始的地方,水是重要的元素,也暗示着版纳的传统节日——泼水节;"源"也是源源不断,充满活力的意思,代表着整个空间设计能为版纳注入新的活力。

姓名:赵可心 李志龙　指导老师:杨申茂　院校:天津美术学院

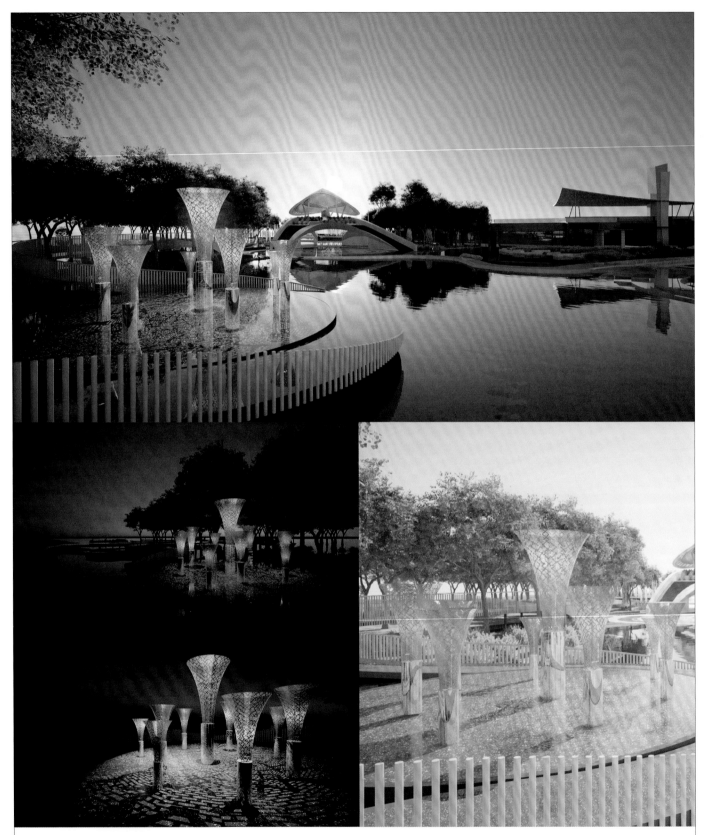

"静水流深"景观照明设计

　　本设计作为景观照明兼互动装置，互动灯光的整体空间设计由不同大小单体组成，外壳采用防腐条形冲孔铝板，内部采取 RGB 可控 LED 灯，并在其两边放置光捕捉器，可以根据与人的距离产生光影变化。人们通过与装置的互动，在不同场景、不同模式下感受光的变化。

姓名：付金鑫　指导老师：陈淑飞　院校：山东建筑大学艺术学院

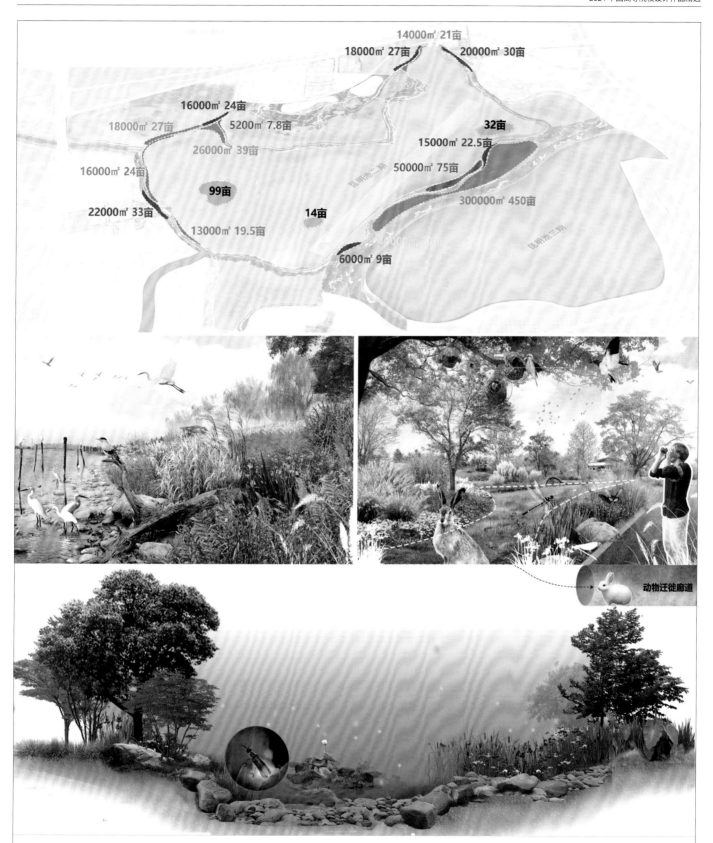

秦岭之芯生境公园——"保护秦岭生物多样性，夯实生态家底"

　　西安是我国候鸟迁徙廊道中部的重要驿站，亦是秦岭留鸟迁移的驿站。本设计以生境营造为主，设计区域可成为当地鸟类的重要栖息地，以及部分鱼类繁衍的静水渔场。前期通过对区域生物类型及活动习性的调研，确定了以鸟类、昆虫为主，两栖、爬行、哺乳类为辅的招引思路；后期通过构建绿色基础、营造多元生境、生态科普展示三方面，来夯实和宣传生物多样性保护。

姓名：王轶铎　院校：北京科技大学

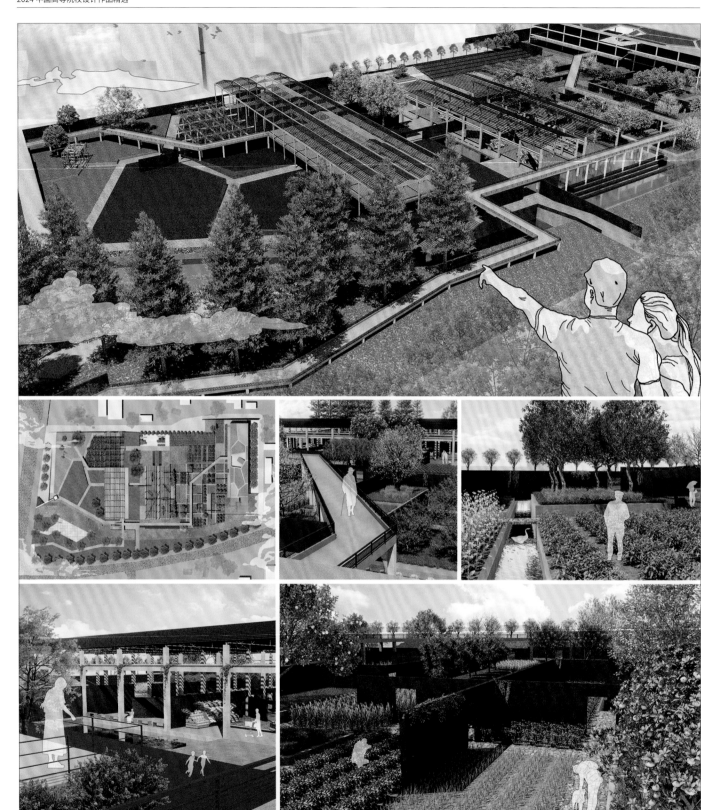

"桑榆之下，阡陌之间"基于打造适老化社区的种、售一体式都市农场

　　本设计定位于南京市浦口区特种灯泡厂，在尊重人群需求与场地现状的基础上，进行老厂房更新改造设计，以解决道路混乱、水质脏差、植被稀疏等问题。同时，结合老年人的生活需求，打造适老化社区的"种、售一体式"都市农场，通过种植和销售增加场地业态，吸引人群来到场地进行种植实践，方便老年人进行社交、散步、休闲、买菜等活动。

姓名：张正扬　指导老师：陈英夫　院校：东南大学成贤学院建筑与艺术设计学院

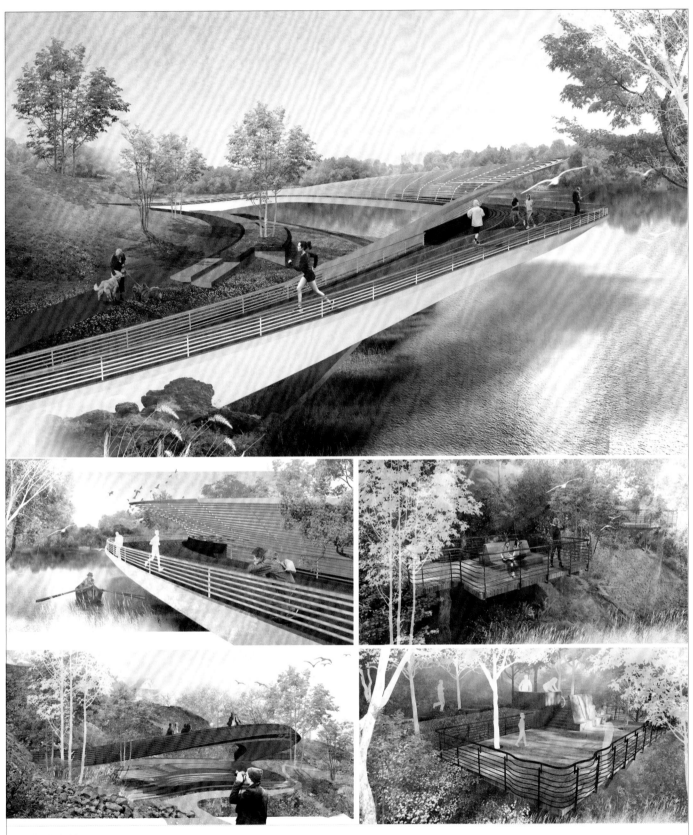

"眺"花前月下

　　本设计的场地为连接巴东县徐家坪山体公园景点的眺望台节点，其与道路相交，并将公园从山脚到山顶串联起来。该眺望台的功能分休闲、休养、休憩三个维度，通过七个眺望台可以欣赏到不同海拔的三峡风貌。设计中眺望台的四种接地方式（挑悬式、掉跌式、筑台式、架空式）主要体现了眺望台与山体的关系。

姓名：邓瑛琦　指导老师：甘伟 尚磊　院校：华中科技大学建筑与城市规划学院

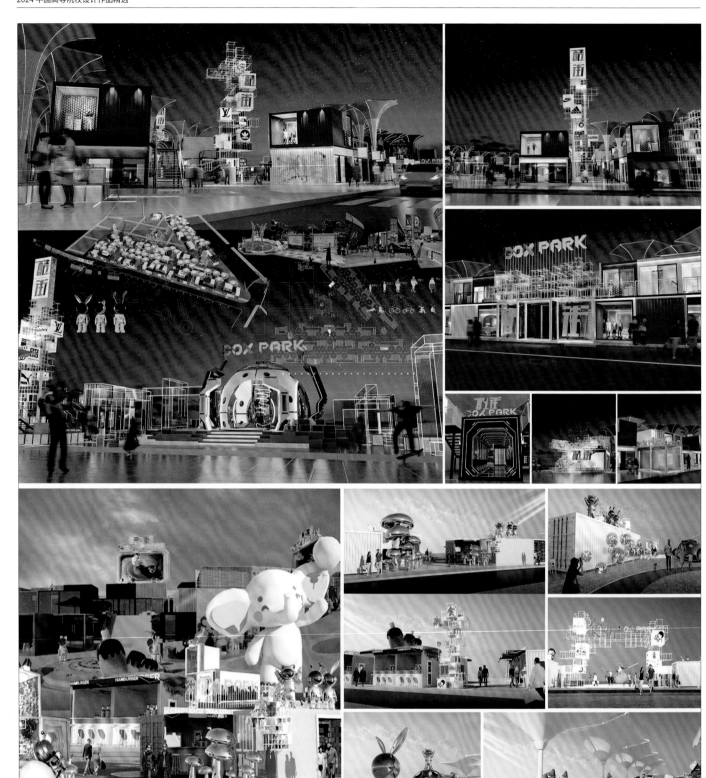

"BOX PARK" 新亚洲体育城景观改造设计

　　本设计是以废弃集装箱为建筑基础进行的改造，经过拼贴、上色、重新组合，展现出不同的空间结构，以星球系列为主题将盒子架构与商业空间环境进行结合，寓意新时代"星"功能，同时通过废物利用再现生态环保，结合集装箱与众不同的沧桑感，为城市提供了一道不一样的风景线。设计为了规避孤立的小品形式和公共设施摆放位置不合理等问题，将空间分为酷街、食街、萌宠与打卡点四个主题功能区。酷街主要与商业空间的时尚、购物、新许愿结合，由盒子的像素化几何形式与新鲜、亮丽的色彩组成，"星喜愿"主要为了契合新时代 00 后的许愿主题，与集装箱形式结构结合成商业空间"许愿"功能区。

姓名：李峤 王永艳　　指导老师：韩晓强　　院校：云南艺术学院设计学院

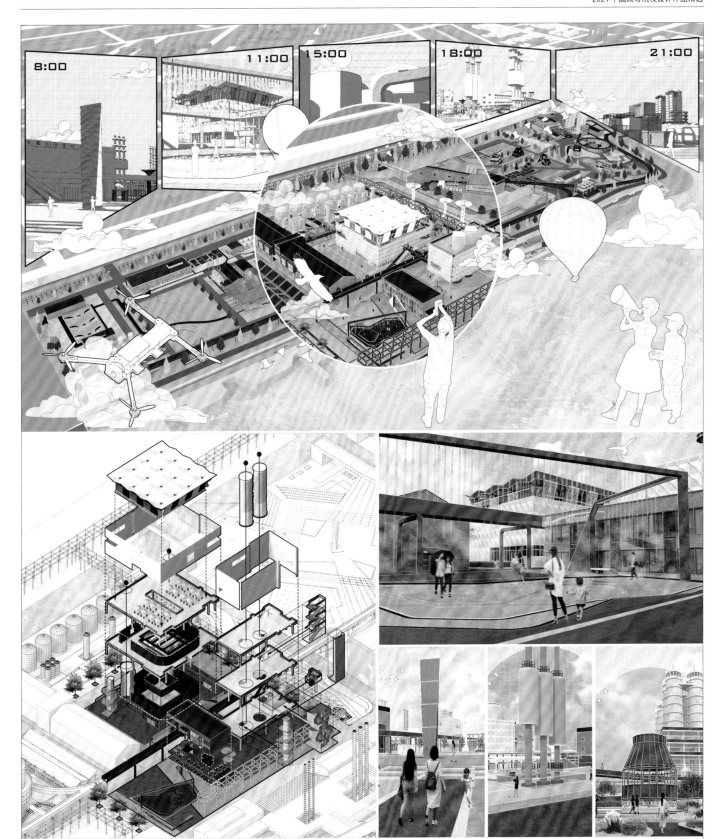

上海宝山区宝钢工业旧址环境更新设计

本设计遵循"以新迎旧，旧厂新生"的设计理念，将宝钢工业的"旧"与现代城市的"新"有机整合。从"面""线""点"三个层面对宝钢工业旧址进行动线规划与功能植入，并通过廊桥的架设使各功能节点相连接，增强整个厂区的景观连通性。该设计旨在通过景观设计的途径展现宝钢场所的工业结构、保护城市工业文化旧址并重塑其产业价值，打造一个兼具历史性、产业性、功能性与观赏性的后工业景区。

姓名：朱泽楷　指导老师：唐真　院校：上海工程技术大学

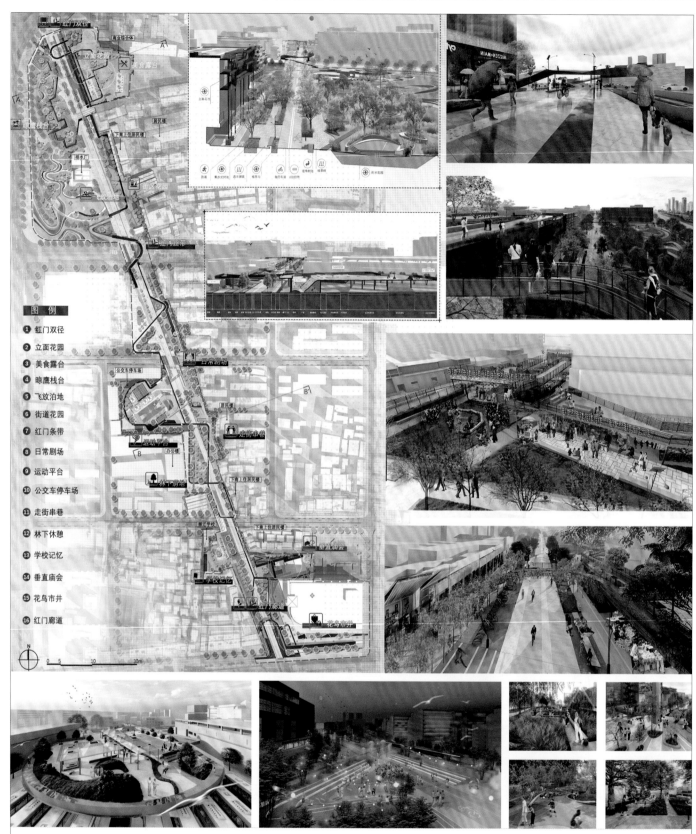

图例

1. 红门双径
2. 立面花园
3. 美食露台
4. 晾鹰栈台
5. 飞放泊地
6. 街道花园
7. 红门条带
8. 日常剧场
9. 运动平台
10. 公交车停车场
11. 走街串巷
12. 林下休憩
13. 学校记忆
14. 垂直庙会
15. 花鸟市井
16. 红门廊道

"红门万象" 北京大红门街道空间更新设计

　　大红门路作为北京南中轴、御道文创商业区的重要部分，承载着体现人文和活力的作用。本设计旨在营造连续完整的御道意象，结合场所精神，从大红门街道人群不同生活场景下的行为出发，塑造绿色生活、日常生活、市井生活的情境，使其能够兼容人群的多元需求，唤醒御道的场所记忆，从而提升街道风貌并重现街区活力。

姓名：袁湘涵 戴维斯　　指导老师：姚璐　　院校：江南大学设计学院，北京林业大学艺术设计学院

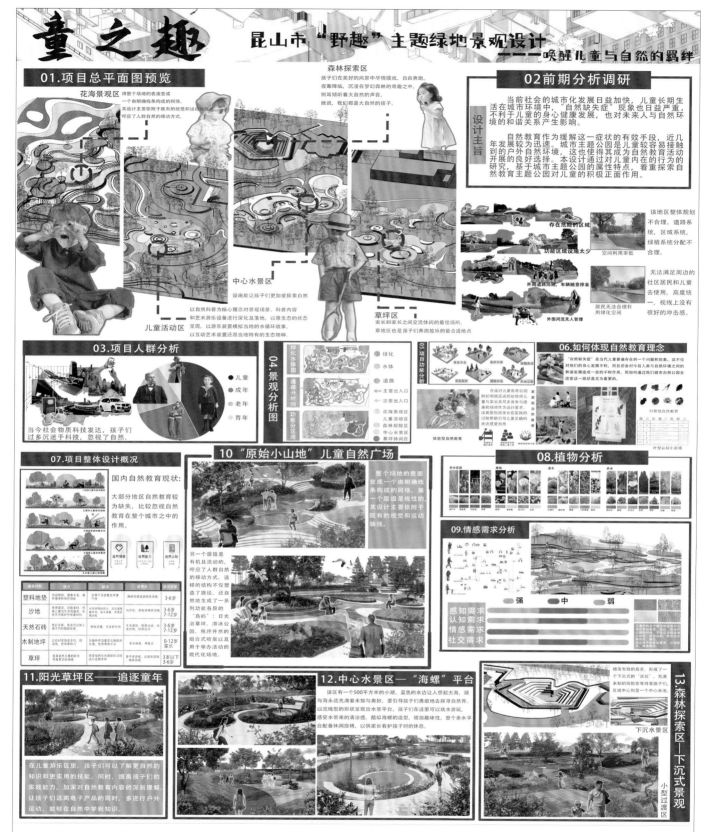

童之趣——昆山市"野趣"主题绿地景观设计

　　本设计以江苏省昆山市"野趣"主题公园的绿地景观设计为研究对象，通过对儿童心理及行为和城市主题公园设计理念和景观元素的研究，着重探索生态教育主题公园对儿童心理的调节作用，积极引导儿童融入自然，爱上自然，保护自然。设计运用了多种造景技巧来营造昆山"野趣"儿童主题公园鲜花烂漫、生机勃勃的绿地景观。

姓名：吕佳健 王一鑫 段小羽　指导老师：谷永丽　院校：云南艺术学院

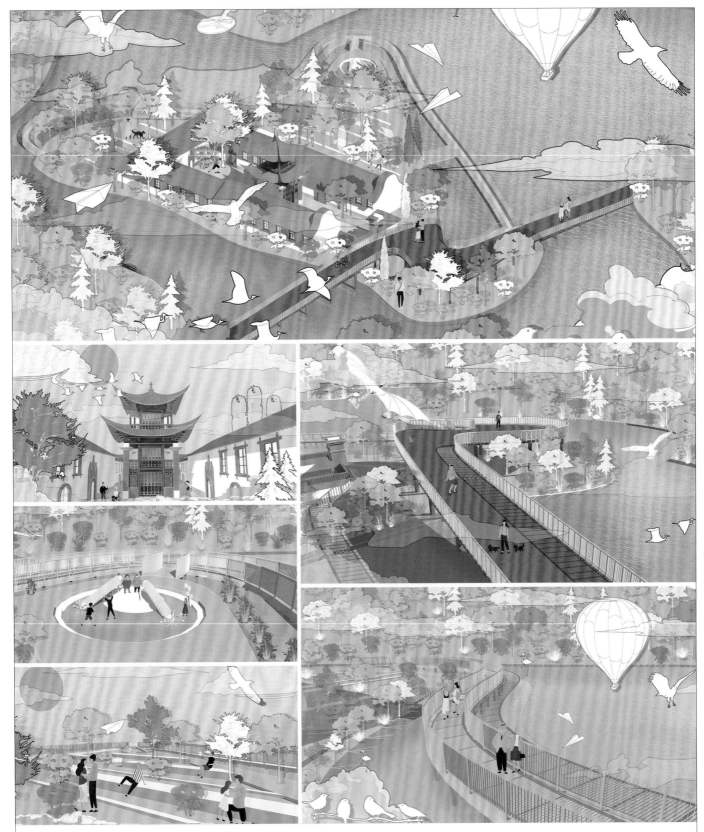

场所记忆重塑下的昆明国立艺专旧址建筑区域景观提升改造设计

设计以场所精神为切入点，探索昆明国立艺专旧址建筑区域景观环境设计的新策略，让受众者从生理、心理上对新环境产生认同感和归属感，从新视角唤起受众者的场所记忆。该设计的平面构思来自于"艺术－音乐"，总体形式提取自古典乐器竖琴的造型元素，简化后结合场地推演出景观肌理，同时优化水体设计且增加自然绿化，创造出多层次的活动空间。

姓名：段小羽 吕佳健　指导老师：谷永丽　院校：云南艺术学院

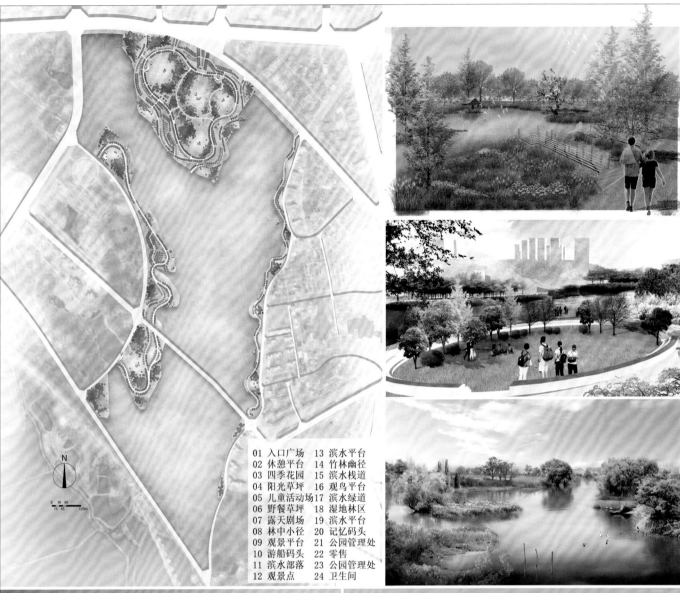

01	入口广场	13	滨水平台
02	休憩平台	14	竹林幽径
03	四季花园	15	滨水栈道
04	阳光草坪	16	观鸟平台
05	儿童活动场	17	滨水绿道
06	野餐草坪	18	湿地林区
07	露天剧场	19	滨水平台
08	林中小径	20	记忆码头
09	观景平台	21	公园管理处
10	游船码头	22	零售
11	滨水部落	23	公园管理处
12	观景点	24	卫生间

马蹄湖湿地公园景观设计

马蹄湖位于湖北省黄石市阳新县，本方案以"生境重塑 蓝绿协同"为主题，通过对现有景观资源的充分利用，提升场地的景观风貌和生态效益，打造一个兼具休闲娱乐、健身运动、科普教育、自然观赏作用的湿地公园。

姓名：孙伊湄　指导老师：朱春阳　院校：华中农业大学

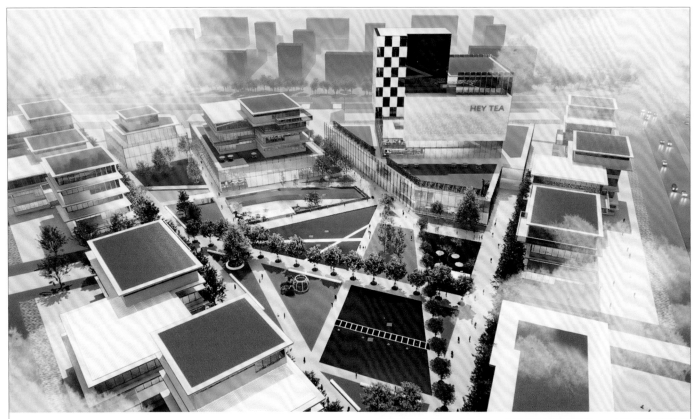

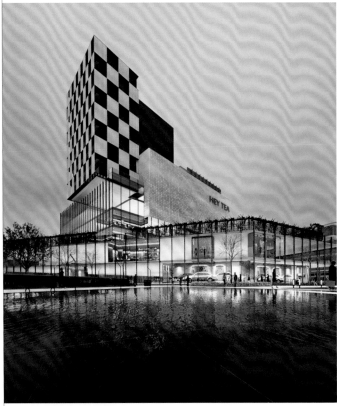

"乌有园"艺术商业中心

　　本设计是一个偏向艺术性的商业中心，位于南京市建邺区江心洲中新大道与梅子洲路交汇处。该中心就像一个"青番石榴"，在硬质界面的包裹下，是一个柔软而丰富的内核。中心的内部景观是立体的，多层次的，绿色的，自然的，所有的建筑都围绕这些综旨，汇聚成一个城市中的"世外桃源"。围合式的建筑更好地隔断了内部与外界的喧嚣，让人们可以在城市"孤岛"上探寻秘境。

姓名：方欣雨 王啸涵 杨浩强　指导老师：芮珂颖　院校：南京航空航天大学金城学院

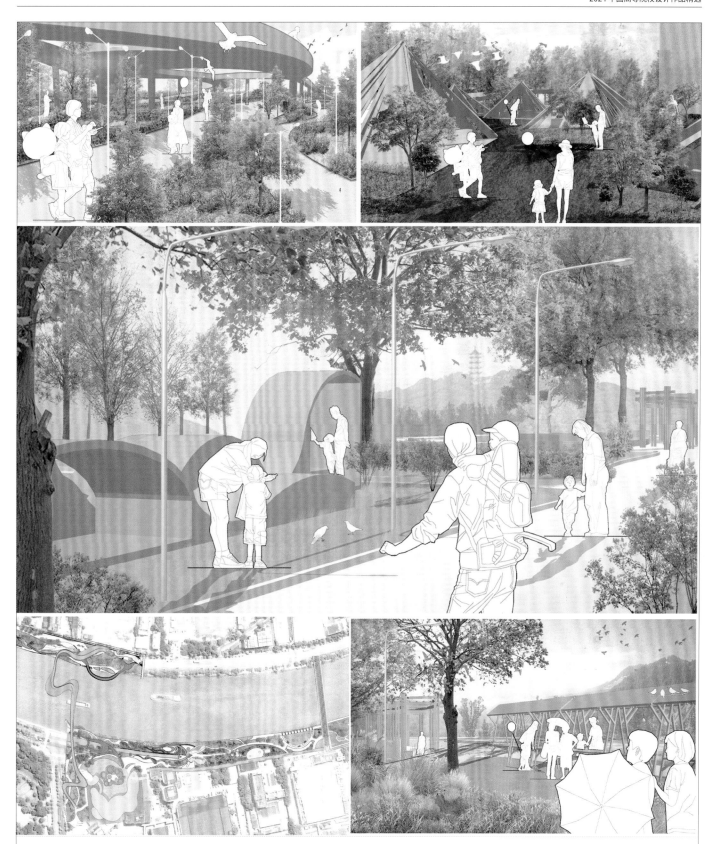

看不见的城市

　　京杭大运河是中国历史上最重要的水运通道之一，其中无锡段更是承载了丰富的历史文化和自然资源。在现代城市化的进程中，无锡段的景观和生态环境发生了显著变化。为了恢复并提升这一段运河的自然与文化价值，本设计以生境为视角，结合生境变化和历史记忆，旨在打造一个兼具生态功能和文化体验的多维空间。

姓名：杨雨佳 胡嘉锐　指导老师：林瑛　院校：江南大学设计学院

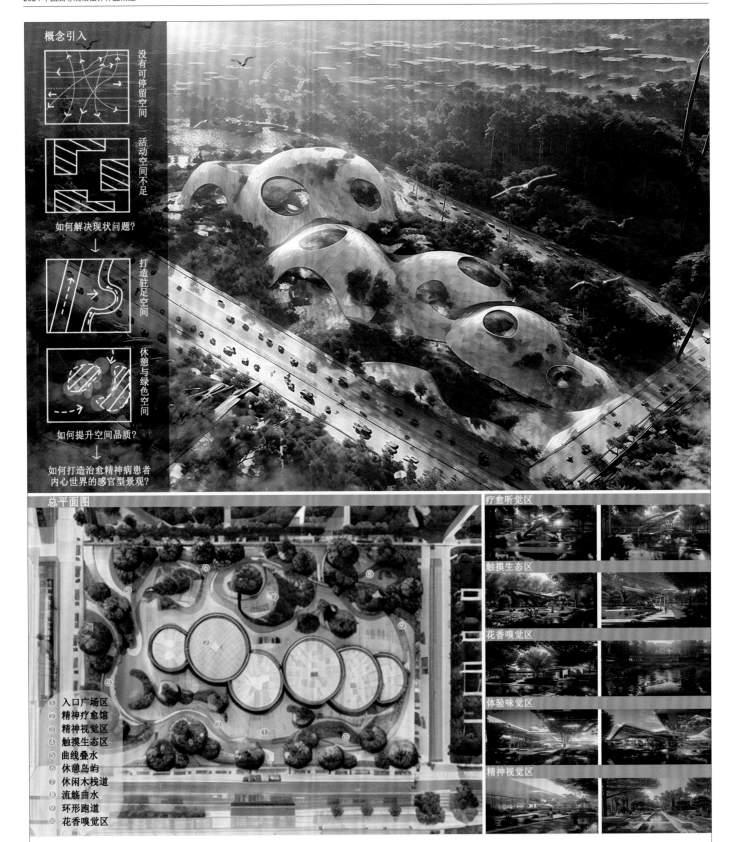

概念引入

没有可停留空间

活动空间不足

如何解决现状问题?

打造驻足空间

休憩与绿色空间

如何提升空间品质?

如何打造治愈精神病患者内心世界的感官型景观?

总平面图

① 入口广场区
② 精神疗愈馆
③ 精神视觉区
④ 触摸生态区
⑤ 曲线叠水
⑥ 休憩岛屿
⑦ 休闲木栈道
⑧ 流觞曲水
⑨ 环形跑道
⑩ 花香嗅觉区

疗愈听觉区

触摸生态区

花香嗅觉区

体验味觉区

精神视觉区

"患心归圆"治愈精神病患者内心世界的感官型景观设计

本作品以"治愈精神病患者内心世界"为主题，取名为"患心归圆"，寓意将心聚在一起，规整成圆，消除偏见。设计关键词为，扭曲、异形、掏空。建筑由六个半球组成，每个半球之间进行衔接，且顶部有掏空的洞，寓意患者内心出现了空洞，让洞连接内外景色，减少隔阂；景观设计从多感官出发，通过视觉、听觉、味觉、触觉、嗅觉来提升患者的敏感度。

资助项目：湖南省社会科学成果评审委员会项目 (XSP22YBZ073)

姓名：杨思鹏　指导老师：汪结明　院校：湖南科技大学建筑与艺术设计学院

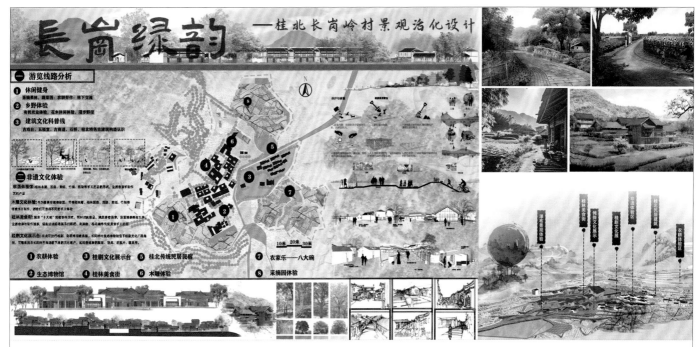

长岗绿韵——桂北长岗岭村景观活化设计

长岗岭村位于桂北地区，拥有丰富的自然资源和深厚的文化底蕴，随着城市化进程的加快，长岗岭村面临着传统与现代交融的挑战。本项目旨在通过景观活化设计，保护和传承村庄的自然与文化遗产，同时提升村民的生活质量，促进乡村旅游的发展。

设计策略：通过植被恢复、水体净化等措施，构建生态友好的景观系统。挖掘和展示村庄的历史故事、传统工艺和民俗活动，增强文化体验。合理规划公共空间，提供休闲、交流和活动的场所。通过设计特色景观节点，打造乡村旅游路线，吸引游客。

姓名：韩天娇　指导老师：黄江文　院校：桂林电子科技大学艺术与设计学院

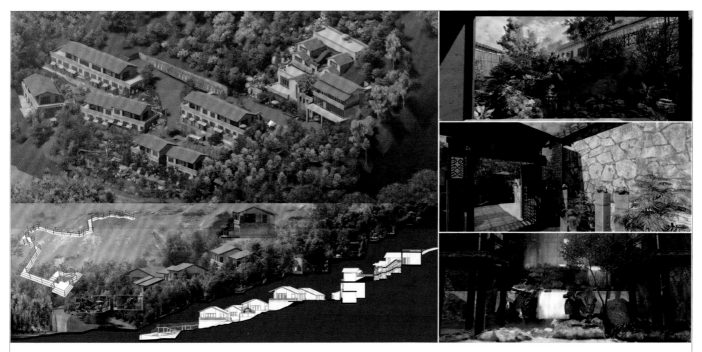

山居泉景——天津山地度假酒店景观设计

本设计基于东方审美与哲学，将美学与休闲度假进行融合，同时结合项目的实际情况，在满足设计需求的同时，不断追求景观的自然美与生态美。设计旨在通过材料、形式、韵律的结合，探寻东方园林美学在现代度假酒店景观设计中的可能性。

姓名：王默宇　周士琪　肖泽华　指导老师：龚立君　院校：天津美术学院环境与建筑艺术学院

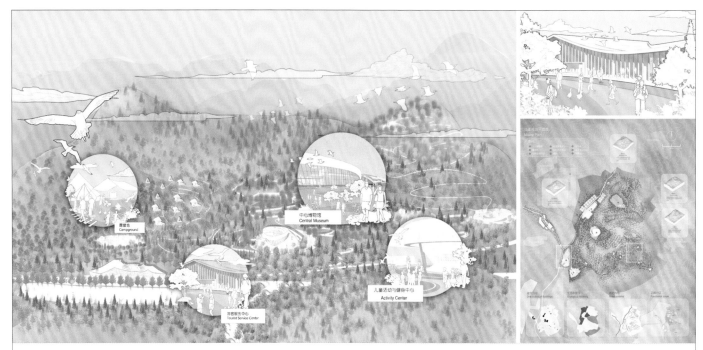

"青山再塑"基于产业转型下的矿山修复与再利用

　　该设计秉持绿色可持续发展理念对该区域的生态环境进行修复，并将其设计改造为生态景区，在保持山林环境的基础上最大程度发挥经济效益。设计分为六大区域：中心博物馆、游客服务区、活动中心区域、后勤仓储区、民宿区、露营区，不同的功能分区可以为游客和附近居民提供不同的体验。生态的修复采取了分坡度治理的方式，更加科学合理。生态系统修复过程选择了受人为干预较少的再野化方式，最大限度地减少了人工痕迹。

姓名：邹抒妤　指导老师：孙彤彤　院校：山东科技大学艺术学院

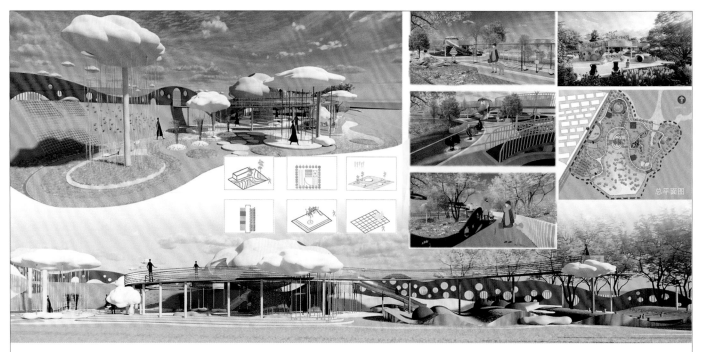

白日梦想家

　　伴随逐渐加快的城市化进程，城市中儿童的活动空间被不断压缩，如何增强儿童参与度、提升现有公园的儿童友好度、扩展更多儿童友好户外活动空间、构建儿童友好评价体系，以及提升儿童社会保障等问题亟待解决。本设计作为构建儿童友好型城市大格局的一部分，从儿童的角度出发，让城市公园的建设更加贴近儿童最真实的需求。

姓名：谢欣怡　院校：上海应用技术大学艺术与设计学院

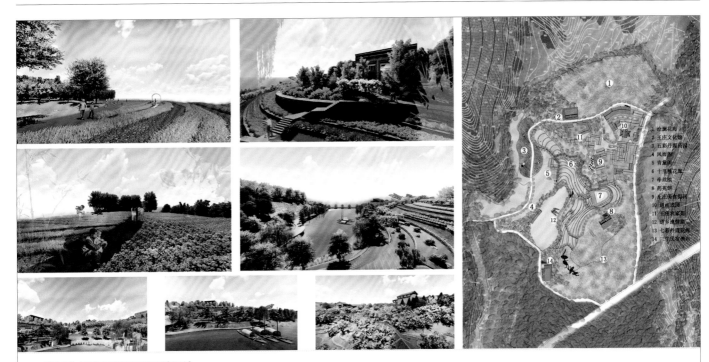

"承欢"王庄自然村景观改造设计

本设计题目选自《孝经·圣治》"故亲生之膝下，以养父母曰严"之中的"承欢"之意。当下农村留守儿童和老人独自生活的现象日渐普遍，使得农村留守人员缺乏幸福感。本设计想通过改造王庄自然景观，打造药类植物花海景观特色，为王庄提高经济收入，同时带动年轻人返乡，以实现子女承欢膝下的幸福美满景象。

姓名：徐福代　指导老师：殷陈君　院校：天津城建大学城市艺术学院

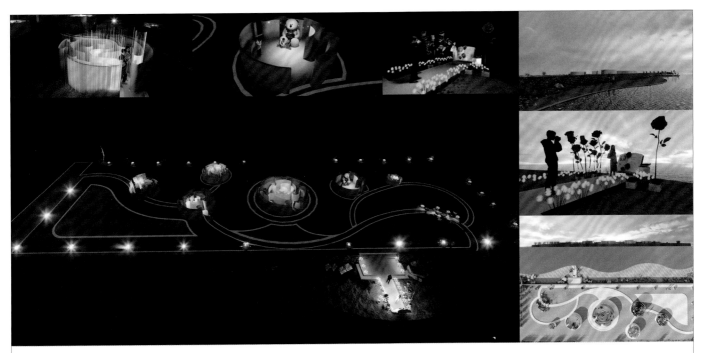

"心有灵犀"天津市长芦塘沽盐场坝光区爱恋场景设计

心有灵犀原指犀牛角中有白纹如线，贯通两端，感应灵异，后比喻彼此心意相通，也可用于形容恋人之间的默契。当两人心意相通在终点相遇，经历了生活的百般滋味，就会明白爱情的重要就像盐对于食物的重要性一样，是人生中不可或缺的味道。

姓名：贺静　指导老师：高颖　院校：天津美术学院环境与建筑艺术学院

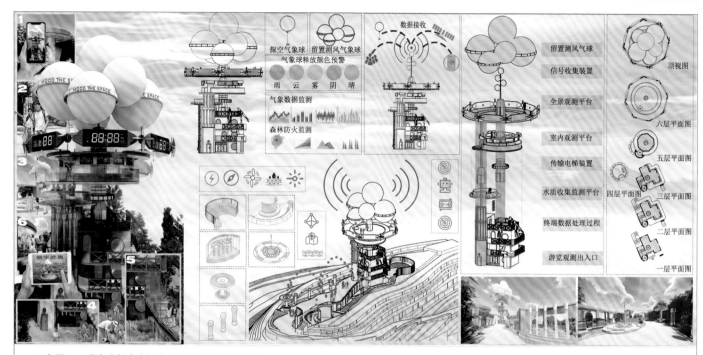

云中塔：以武夷庇护者为概念的交互科普观测塔设计

　　本设计引入了当地武夷神话传说"武夷仙君"守护武夷的概念。将观测塔作为收集装置收集自然信息、处理信息，并串联景观环境使观者穿梭在空间中沉浸式游览。在过程中观测自然收集、与自然交流、预测灾害，以此形成庇护武夷一方水土的观测塔基站。将科技交互体验的科普新形式融入景观中，旨在探索科普观测塔未来新模式。

姓名：张夏梦薇 于洋　指导老师：谢明洋　院校：首都师范大学美术学院

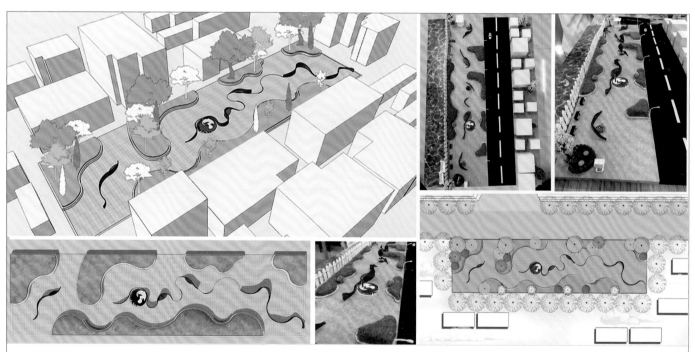

古韵·新园

　　本景观设计旨在将传统中国古典园林的艺术意境与现代设计元素进行结合，创造出既具有深厚文化底蕴又不失现代时尚感的园林空间。该设计强调在保留和传承中国古典园林精髓的同时，注入现代审美和设计理念，使园林空间既具有历史厚重感，又能满足现代人的审美和生活需求。

基金项目：广东理工学院 2024 年度校级一流课程培育项目"建筑模型设计与制作"（YLKCPY202434）

姓名：林丽娜 曹玲 陈奕奕　指导老师：林小雅 陈盛文　院校：广东理工学院建设学院

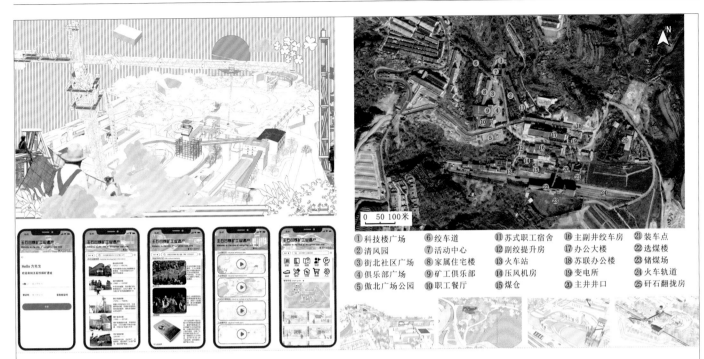

① 科技楼广场　⑥ 绞车道　　⑪ 苏式职工宿舍　⑯ 主副井绞车房　㉑ 装车点
② 清风园　　　⑦ 活动中心　⑫ 副绞提升房　　⑰ 办公大楼　　　㉒ 选煤楼
③ 街北社区广场　⑧ 家属住宅楼　⑬ 火车站　　　⑱ 苏联办公大楼　㉓ 储煤场
④ 俱乐部广场　⑨ 矿工俱乐部　⑭ 压风机房　　⑲ 变电所　　　　㉔ 火车轨道
⑤ 傲北广场公园　⑩ 职工餐厅　⑮ 煤仓　　　　⑳ 主井井口　　　㉕ 矸石翻拢房

遗产重生与记忆寻续

本设计以物质与非物质记忆元素为引导，通过挖掘提取工业遗产记忆元素，以记忆提炼——记忆融合——记忆传续三个阶段来完成历史文化的复兴、工业集体记忆的重塑延续。设计旨在通过对记忆元素的转化重塑来保存记忆载体，用事件引导营造工业氛围，唤起人们对工业遗产的回忆，完成记忆的传达延续，以达到真正意义上工业遗产的"活化"。

姓名：石宇翔　指导老师：乔治　张新平　院校：西安理工大学艺术与设计学院

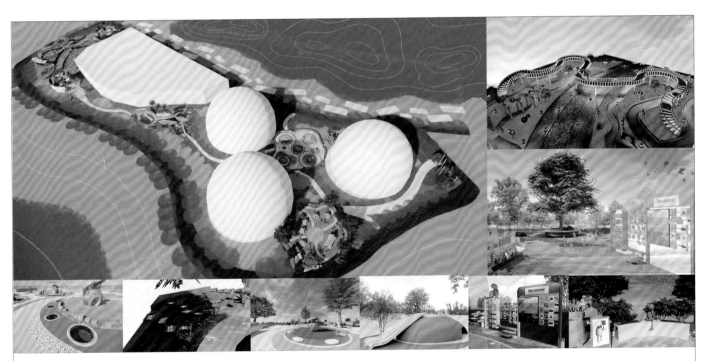

"寻蛙记"丽水市金竹镇王川村室外石蛙研学基地规划设计

该基地是一个以儿童群体为主体，以五感体验为主题的概念设计。设计的重点是通过各种互动和感官体验，促进儿童的学习和发展。该设计旨在通过提供丰富的感官体验，促进儿童的学习和认知发展，激发他们对科学、自然和环境的兴趣，并通过互动和参与，让他们在探索中获得乐趣和启发。

姓名：盛诗弈　赵娅妮　蒋鲤骏　指导老师：王智明　院校：浙江师范大学行知学院

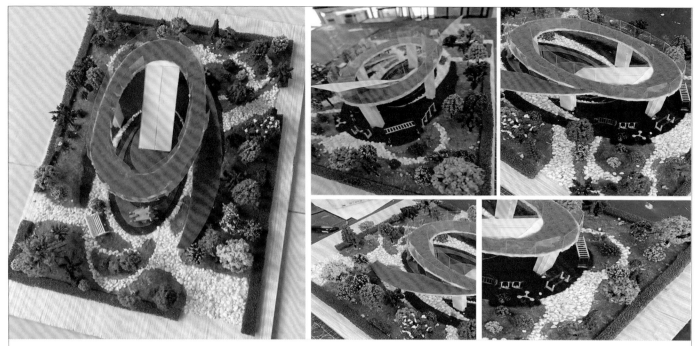

"吟云观林"全龄友好空间

本设计的地理位置位于广东省肇庆市鼎湖区坑口街道，是基于走访分析，进行的全龄友好空间设计。该空间分为六个节点，儿童娱乐空间、无障碍适老设施、阳光草坪、运动健身、乐活跑道和休憩交谈区。

基金项目：广东理工学院 2024 年度校级一流课程培育项目"建筑模型设计与制作"（YLKCPY202434）

姓名：陈春晓 黄璐瑶 颜慧乔　指导老师：陈盛文 林小雅　院校：广东理工学院

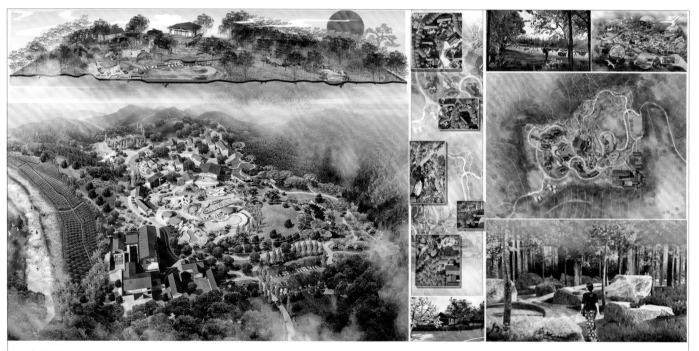

杏花溪谷

本设计是针对西乌素图村生态产业在地性保护与活化更新，进行的主题为"杏花溪谷"的生态温泉度假村设计。整体设计方案旨在利用五感系统为媒介，打造一场"知、品、享"杏的乡村文旅体验。

姓名：倪可尔　指导老师：林墨飞　院校：大连理工大学建筑与艺术学院

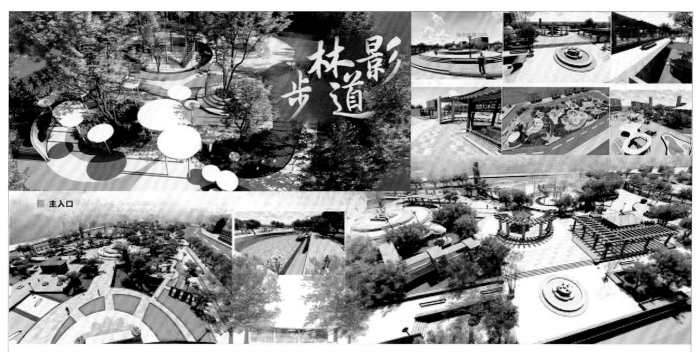

林影步道

本景观设计以"林影步道"为主题，旨在帮助人们在健康养生的大环境中，找寻一种积极乐观的生活。灵感来源于自然景观，从中汲取元素并将自然之美融入设计中。设计运用多样性的植物最大限度地增加绿量；运用富有生命力的健康生活理念去进行景观的营造。

姓名：盖奕安　指导老师：谢艳萍　院校：南昌理工学院美术与设计学院

海屿·潮汐

本设计为在青岛浮山所老旧社区两楼之间设置的具有海洋元素的悬挂式公共艺术装置，可以模拟海浪拍打在海岸上的颜色变化。此公共艺术装置采用轻盈、耐腐蚀、耐氧化的软胶塑料制作，可以随风摆动，加上青岛多大风天气，也为此装置增加了活力和动感。同时还更新了基础设施装饰，运用马赛克拼贴画的形式与楼梯和壁画结合，为社区增添了一条亮丽风景线。

姓名：徐天硕　指导老师：甄珍
院校：山东科技大学艺术学院

"光之遇"未来感现代景观装置设计

本景观设计融合了曲线美、高级感、科技元素和未来感，旨在创造出既美观又实用的公共空间。设计强调简洁的线条和干净利落的形态，融入流畅的曲线元素，营造出自然而又不失现代感的空间。装置的曲线设计能够柔化建筑的硬朗线条，为空间增添柔和、动态的美感，同时还利用灯光设计增强了空间的层次感和高级感。

姓名：闫卓裕　指导老师：吕珊珊
院校：内蒙古大学

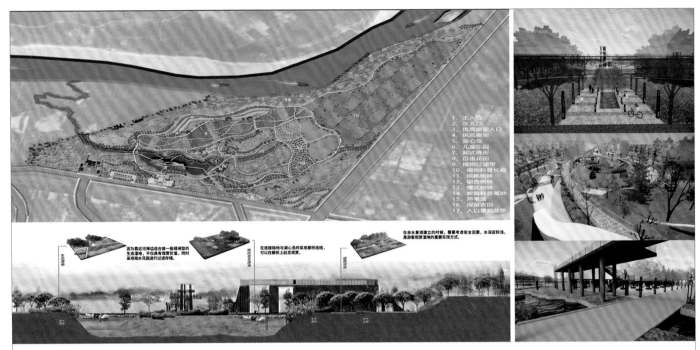

1. 主入口
2. 次入口
3. 挑高廊架入口
4. 挑高廊架
5. 湖心岛
6. 儿童乐园
7. 阳式商街
8. 百亩花田
9. 植物过滤带
10. 植物科普长廊
11. 梅桃树林
12. 银杏树林
13. 樱花树林
14. 教育科普基地
15. 芦苇荡
16. 保留农田
17. 入口景观花带

在亲水景观建立的时候，需要考虑地面因素，水深度较浅，是游客观赏湿地的重要实现方式。

因为靠近河岸边造合做一些绿洲型的生态湿地，不仅具有观赏价值，同时采用雨水花园进行过滤存储。

在连接陆地与湖心岛时采用廊桥连结，可以在廊桥上赏观赏。

烟波浩渺 水天一色——生态湿地公园设计

本设计的设计地块位于渭南市，地处陕西关中渭河平原东部，是一个在渭河以南，堤顶路以北的三角形地块。该地块多为河滩，需要考虑洪涝灾害，而且有部分农田，会对渭河造成破坏，且有安全隐患。在此地的西南侧为渭河北高铁站，周围为村庄，所以该设计在满足周围住户生活娱乐的同时，也可打造为渭南市的城市名片。

姓名：吕雯琪 李泽庶　指导老师：张犇　院校：南京师范大学美术学院

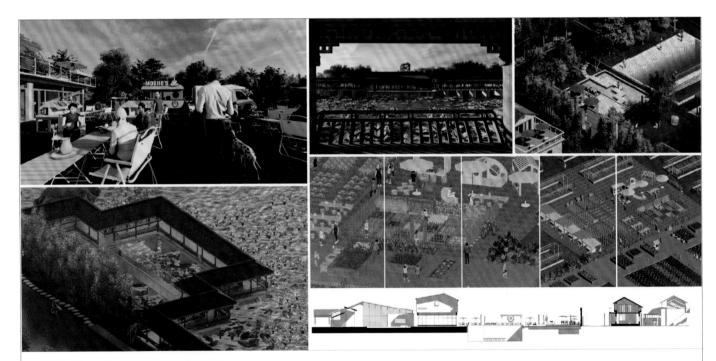

风起云海——乡村振兴村庄文旅景观设计

乡村振兴战略坚持农业农村优先发展，其中产业振兴是实现乡村振兴的关键举措，同时休闲度假、蔬果采摘、农渔游学、郊外野营渐渐成为都市居民外出的最优选择。本设计计划对所选场地的旧有景观设施和村民住宅在村庄原有产业情况下进行更新，增加部分民宿和游玩设施，对基本功能性服务设施进行改善并提升村庄整体景观界面。

姓名：肖泽华 王默宇 周士琪　指导老师：龚立君　院校：天津美术学院环境与建筑艺术学院

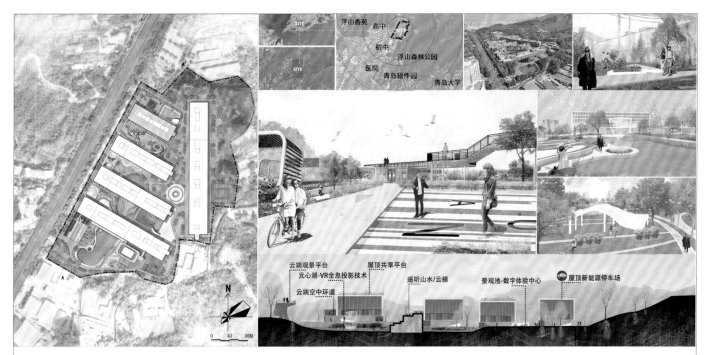

智汇云境——数字化转型视角下的未来生态产业园设计

元宇宙产业是当今社会新兴的高科技产业，可以为用户创造一个虚拟世界。本设计结合数字化转型理念，对元宇宙产业园区进行设计，以数字化"云端"为主题，采用虚实结合的手法，将云端空间划分为云探索空间、云虚实空间、云交通空间和云交互空间，同时希望引用虚拟技术，实现产业园空间的数字化共创、共建、共享。

姓名：赵安琪　指导老师：甄珍　院校：山东科技大学艺术学院

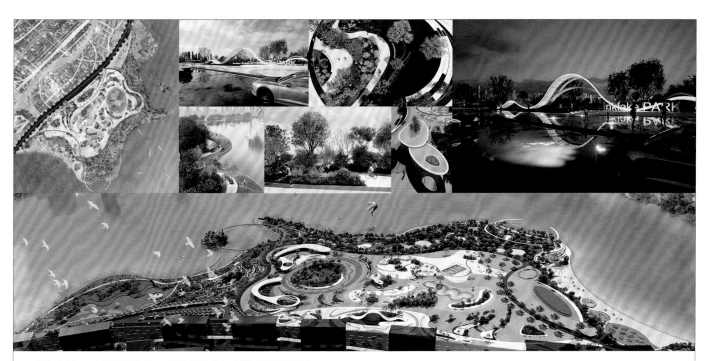

愈声愈景——城市更新视角下压力人群的复愈性景观设计研究

本设计旨在通过复愈性景观缓解压力人群的精神压力。设计通过不同级别的精神缓压场地，结合内向、情感、主动和外向活动，以及植物配置，实现治疗环境、活动与使用者的融合，帮助人们缓解焦虑、紧张、疲劳，恢复身心健康，为城市居民提供身心放松的公共空间。

姓名：李佳琪　指导老师：张进　院校：长江大学艺术学院

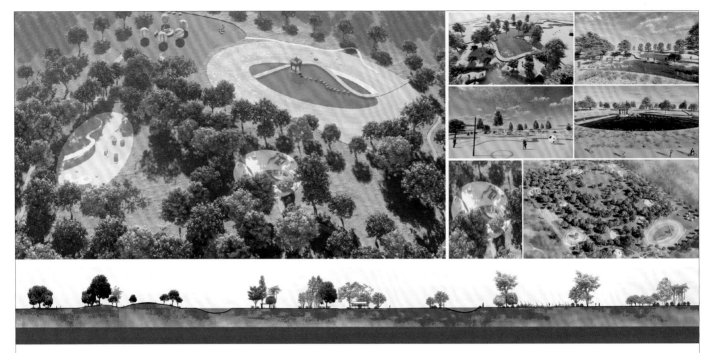

浮云之森

本设计的区域设计可以为人们提供聚集活动的场所，滨水设计满足人们亲水天性，植物配置注重疏密变化和层次感。该设计旨在打造一个集休闲、娱乐，观光旅游的生态公园，为人们提供一个野外聚会、户外运动、散步、舒展身心的场地。

姓名：张语涵　指导老师：杨震宇 邢万里　院校：北京城市学院

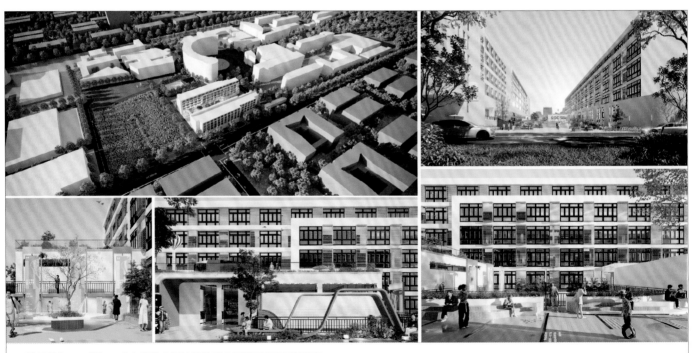

边界共生——浙江工商大学艺术设计学院前广场校园改造更新设计

本方案为浙江工商大学艺术设计学院前广场改造方案。由于该场地面临老旧空旷等问题，急需进行更新，更新内容包括恢复广场集散功能，将休息区与停车区进行区分；改造外语学院前弧形构筑物，使其与艺术学院建筑形成呼应；改变楼梯方向，有更多的拍照合影角度，既不影响上下通行，也有更多的空间容纳更多学生拍集体合照；中部空旷空地增加休闲座椅与展示功能，地面做地景讲述艺术学院与外语学院的发展历程等。

姓名：余捷远　指导老师：陶伦　院校：浙江工商大学艺术设计学院

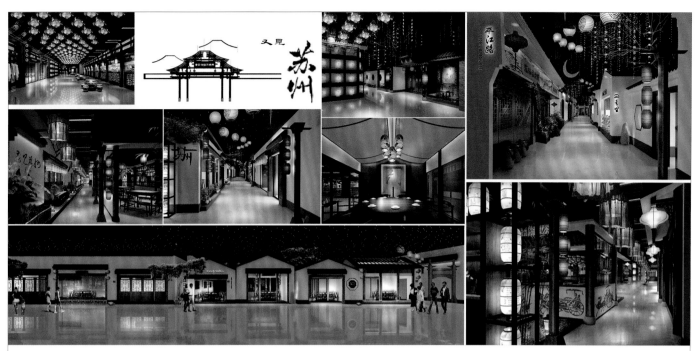

又见苏州

　　本案将原有的零售超市局部空间改造为了特色餐饮场所。设计方案依据营建方的诉求和初步意向，尝试把室外空间搬入室内，设计元素主要从山塘古街、平江古巷中提取，并借鉴融入苏式灯会的氛围感，让顾客体验到"人在室内，却恍如已融入街巷邻里的苏式生活中"。

姓名：董立惠　院校：苏州科技大学艺术学院

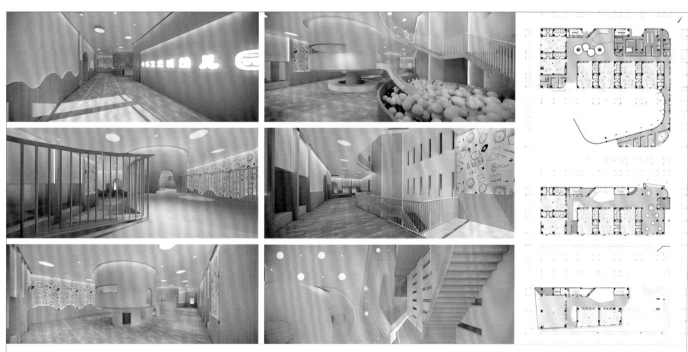

幼·叟

　　本项目是一个幼儿园空间室内设计。本次设计打破了以往幼儿园设计常用的设计理念，更多地采用简练的设计手法为儿童打造充满趣味的空间，使每一个儿童成为该设计项目的一个元素，空间只是背景，重要的是孩子，让儿童遨游其中开启探索以及学习的旅程。同时还能通过幼儿空间的设计为老年人公共空间的设计带来一定的思考。

姓名：赵洋洋　院校：江苏城乡建设职业学院

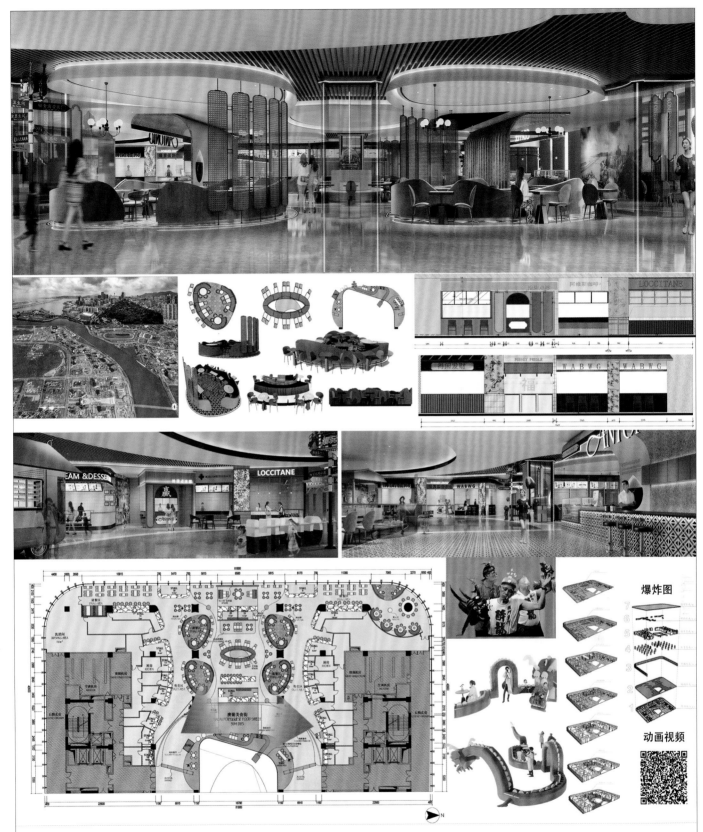

蒲澳主题美食街区品牌化空间设计

　　本设计融合了传统文化元素与当地的特色美食，通过创新的手法展现出独特的魅力。设计中以澳门粤居、醉龙舞韵、红船精神为灵感，提取了"酒""龙""乐"元素，将三者融入美食街的空间布局与装饰细节中，旨在营造一个既有文化底蕴又不失现代感的美食体验空间，打造让人"上瘾"的文化美食空间。

姓名：周韦纬 祝超越 田海斌　院校：宁波大学科学技术学院设计艺术学院

凯德别墅室内设计

 本项目为开发商标准化别墅项目。设计将古板的平面从空间横向、纵向进行延展、突破，视线也随之舒展和延伸。空间布局结合了业主莱雅琴音乐家的职业特点，墙地衔接浑然一体，呈现出流畅、充满韵律的特征。

姓名：林巧琴　院校：北京青年政治学院

SPA 商业环境设计

 本项目针对原建筑"窄面宽、高挑空"的特点，进行了丰富的空间关系的探索，试图结合空间定位和商业运营功能，创造出丰富而独特的空间体验。设计运用柔和统一的土色系和圆润的造型让人放下戒备和紧张，使空间呈现出宁静、治愈的力量。

姓名：林巧琴　院校：北京青年政治学院

素雅居

　　本作品的色调以白色、浅灰为主，原木家具与墙面相映成趣，营造出温馨而质朴的氛围。空间布局简洁，色调统一，灰色与明亮交织，凸显自然美；大面积落地窗引入自然光，与原木元素相得益彰，强调环保与可持续，构建舒适、宁静的居住空间。

　　基金项目：广东理工学院 2024 年度校级一流课程培育项目"建筑模型设计与制作"（YLKCPY202434）

姓名：陈盛文　　院校：广东理工学院建设学院

森和晨曦

 本作品表达了一种宁静和现代的设计美学氛围，使室内充满柔和的现代感。整体色调以暖棕色为主，体现温馨、自然和舒适的特点。在家居设计中，棕色为核心色彩，用于家具、地面、墙面等，以营造层次感；米色系带来温馨、柔和的感觉，用于沙发、地毯等家居单品。

姓名：张琳 院校：哈尔滨传媒职业学院传播与艺术学院

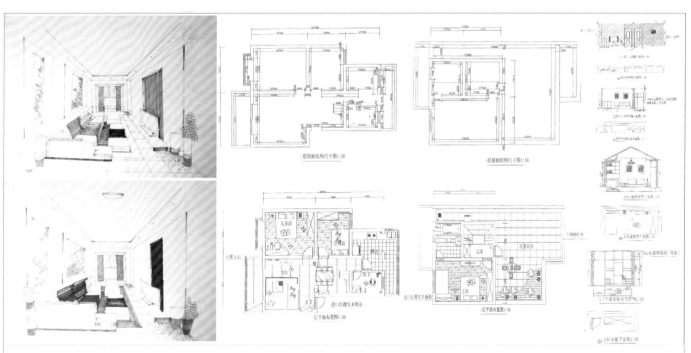

现代室内设计图

 本作品主要体现人们对现代室内设计的风格的热爱，设计风格以现代、简洁、大气为主，对室内布置要求现代，家具设计、天棚、地面、墙面的室内设计风格要求现代、简洁、大气，对材料的运用也要简洁、大气，图纸绘制大气，手绘室内设计简洁，大气。

姓名：刘源 院校：江西科技职业学院

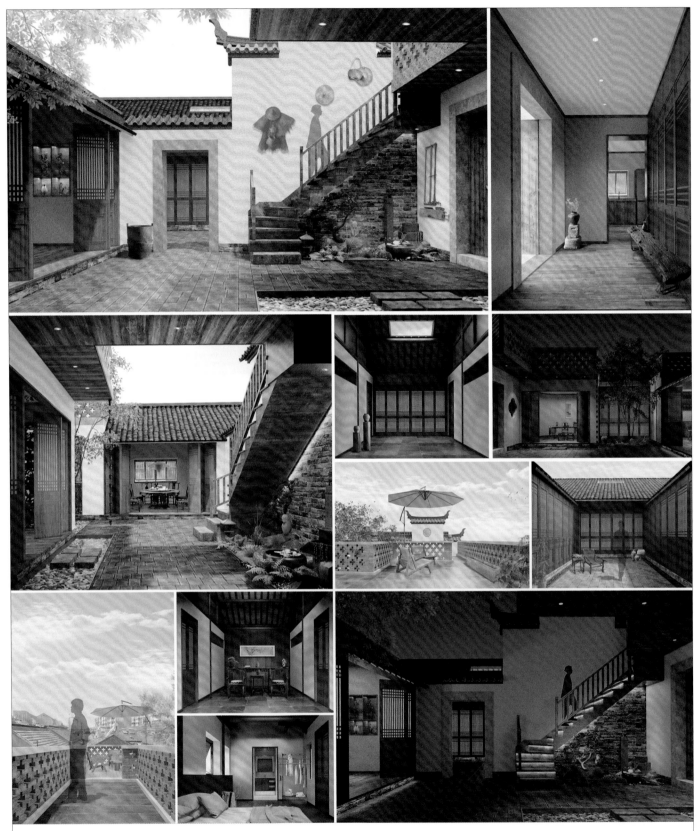

扬州东关街老宅更新设计

二郎庙巷位于扬州东关街历史街区，其最早的历史可以追溯到明朝。原建经历岁月洗礼，虽然大部分已破损，但仍保留了木结构梁柱。本次设计将景观进行了升级，并与院内珍贵的老黄杨形成相对完整的院落，公共区域至卧室由动及静，划分明晰。漫步其中，既可领略传统与现代的碰撞，又可感受艺术与历史的交织。

姓名：陈尚书　院校：南京传媒学院美术与设计学院

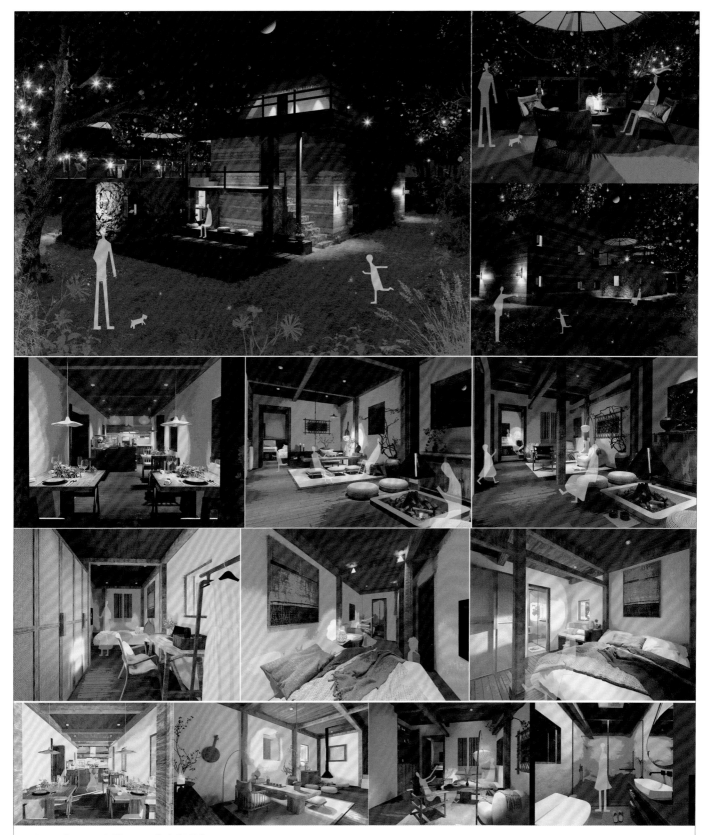

在野·宿野——乡村民居民宿改造设计

　　本次改造设计的对象为当地的挂牌蘑菇房传统民居，建筑总面积为 227.54 平方米，房屋结构为土坯墙及蘑菇顶。整体改造设计为一、二两层，安排有餐厅客房、管理员房兼布草间、公共活动区域及火塘体验区。设计遵循建筑原真性原则，用低介入的方式，达到干预最小化效用最大化。

姓名：李曼琳　指导老师：马琪　院校：云南艺术学院设计学院

"多巴胺"青春健康教育基地室内空间设计

　　多巴胺色彩自带情绪价值，它影响着使用者的情绪与感受。本设计从色彩心理学出发，通过校园特色文化墙、舒适和放松的色彩搭配、柔和温馨的灯光、装配易组的软装等，营造出充满艺术气息的氛围，打造一个积极的多巴胺青春健康教育空间。

姓名：王心怡 张芳闻　院校：湖北美术学院环境艺术学院

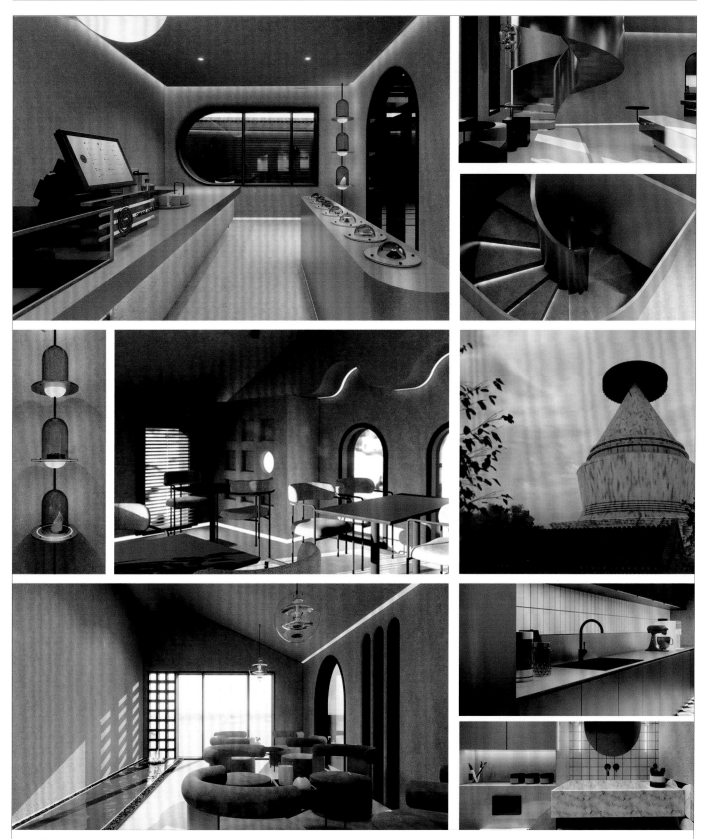

"胡同儿焕新"——"SWEET SHELTER"甜品店

　　该建筑风格融入了元宇宙概念和赛博朋克元素，建筑外观传承历史风貌，内部结构重新塑造，以协调的色调进行融合。在万物之间发现新的联结，用想象突破旧的界限。粉色与黑色，瓦片与金属，会擦出怎样的火花？

姓名：李鑫淼　指导老师：李田　院校：北京联合大学

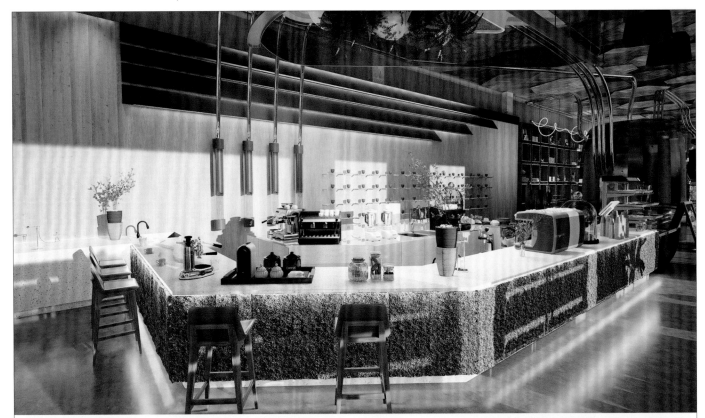

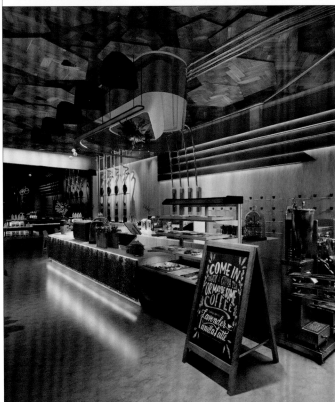

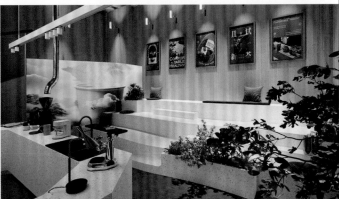

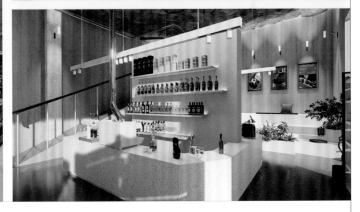

桑榆"啡"晚

　　本咖啡店以"流动"为主题，从中引出了三种方向进行设计。1. 以空间中的人流动线作为一种"流动"，思考顾客是否能在本空间中走动起来，本空间中的设计会从视觉，听觉，嗅觉等感官方面给客人带来非固定的体验。视觉上空间是比较狭长的一字排开的布局，会给体验者带来更多的远近视觉交叠。2. 从"流动"一词提取到"变化"，所以在本次设计的咖啡空间中设置了一个微型展供顾客欣赏，流动的展区定期更换主题开展活动，体现出咖啡店第三空间的属性。3. 第三个提取词为"短暂"，短暂的相见来一杯咖啡会显得更轻松，在这样精致的地方也能更好地交谈。

姓名：王啸涵 方欣雨 杨浩强　　指导老师：芮珂颖　　院校：南京航空航天大学金城学院

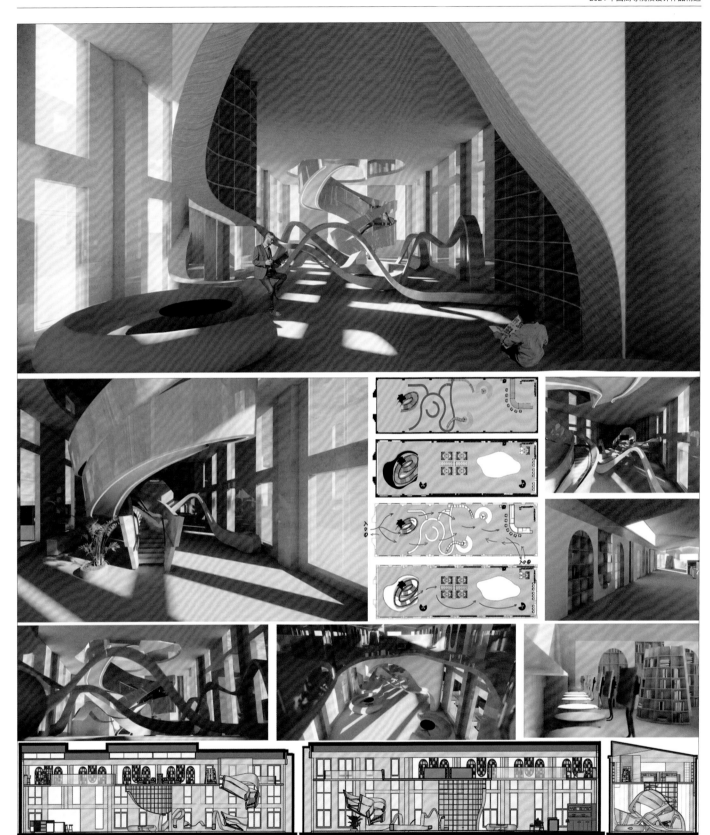

思绪书屋

　　本图书馆设计以飘带为主题，入口处设计了一个巨大的飘带状楼梯，能够引导读者进入这个独特的阅读世界。图书馆内部采用柔和的灯光和温暖的色调，营造出舒适的阅读环境；墙壁上悬挂着各种飘带的装饰，构成了一个独特的视觉效果。图书馆的书架采用了特殊的设计，仿照飘带的形状，打造出独具创意的书架结构。

姓名：付振洋　指导老师：许伟　院校：北京城市学院

傣族餐厅

　　本设计为以傣族风格制作的餐厅及家具，充分体现了傣族文化的独特魅力。设计将自然、民族、艺术等元素有机地结合起来，为顾客营造出了一个舒适、美观、具有浓郁民族风情的就餐环境。

姓名：乔霖 苏文辉 郑惋馨　指导老师：徐进　院校：中央民族大学美术学院

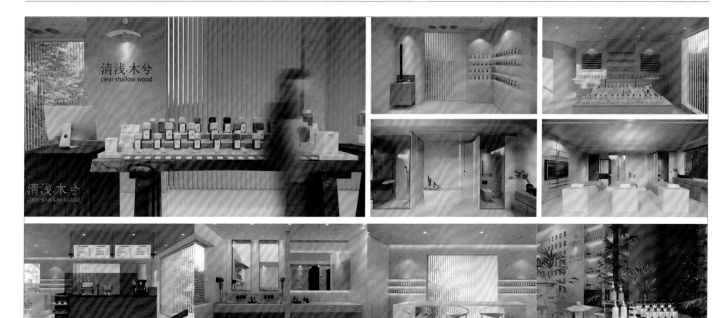

清浅·木兮

　　本室内设计通过自然材料的应用、简约舒适的空间布局、自然光线的充分引入、绿色植物的运用、色彩的柔和搭配、促进休息和睡眠的环境以及提倡健康的生活方式等，创造一个能够促进人们身心健康和精神放松的室内环境。

姓名：张一诺　指导老师：王静　院校：绍兴文理学院上虞分院

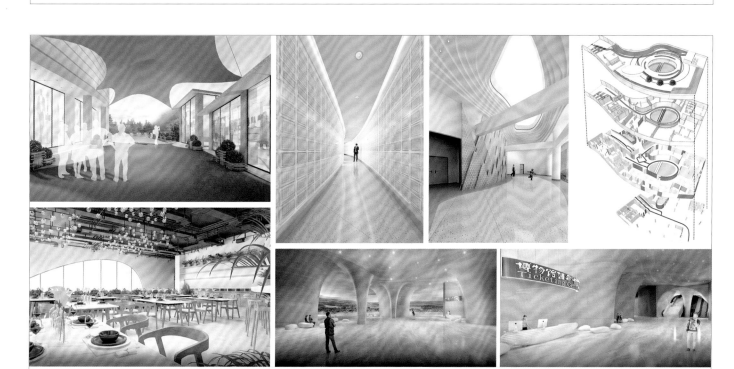

"重游纪元，时梭延忆"澄江化石地博物馆室内空间设计

　　该博物馆位于云南玉溪市澄江抚仙湖景区附近。博物馆建筑灵动的曲线被运用于空间设计的各方面，游客中心为现代设计风格，采用原木色和白色搭配，与博物馆一脉相承，突出动感和韵律。博物馆内部空间形式与造型结构采用仿生设计，配合浮雕、壁画、软装来体现古生物化石文化。

姓名：陈婷郁 杨晗　指导老师：杨春锁　院校：云南艺术学院

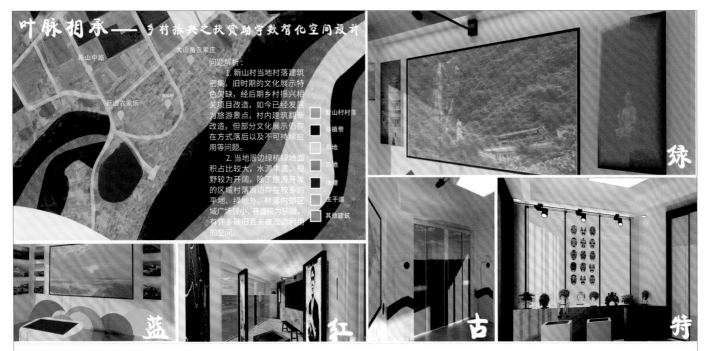

叶脉相承——乡村振兴之扶贫助学数智化空间设计

该设计为集助力乡村振兴、宣传红色文化、思政教育普及与科普展示于一体的数智化空间，还可作为基层乡村党建、科普教育、交流学习的基地，同时也可开放给乡镇的扶贫对象学习互联网知识，让有需要的人群了解新时代，新城市，新变化。既是科学发展与红色文化融合的展示空间，也是与当地人文环境相契合且富有审美性的公共艺术设施。

姓名：余彩云 汪楚楚 马建文 翁金文　指导老师：林晓丹　院校：广东机电职业技术学院

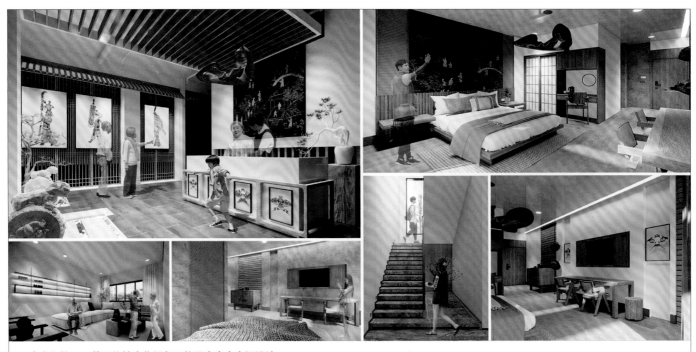

古今和韵——蓟县传统文化视角下的民宿室内空间设计

本设计在现代简洁的空间布局中，巧妙地融入了蓟县当地传统文化的元素。屏风上的魏记风筝元素、吊灯的京韵大鼓形象，每一处细节都诉说着中国北方古典美学的故事。空间中的每处设计，都旨在创造一种时空交错的居住体验，让现代生活与历史遗韵在这里和谐共融，给予游客舒适且充满文化气息的居停之所。

姓名：葛华诚　指导老师：刘宇　院校：天津理工大学艺术学院

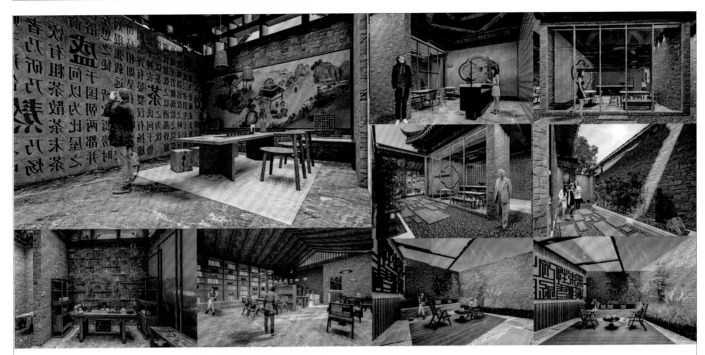

印文书馆——北京大栅栏片区五道街入口节点室内空间更新设计

印文书馆是一个位于北京市西城区大栅栏片区五道街入口节点的复合型空间，其融合了书咖和活字印刷展厅两个功能空间。本次设计旨在为喜爱阅读和传统印刷术的人们提供一个亲近书籍和文化的场所，同时展示和传承活字印刷的魅力，让每一位到访者都能在这里找到属于自己的时间与空间，感受文化的温暖与力量。

姓名：李奕辰 李冉　指导老师：刘菲菲 王泽　院校：北京城市学院

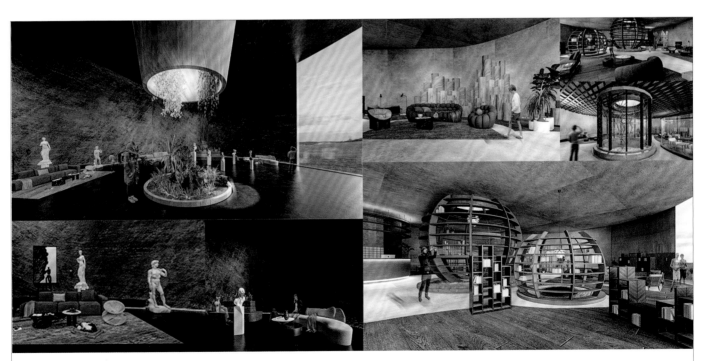

"墨·域" 实体书店设计

本次设计的主体是一个现代工业风格的艺术中心和两个新中式设计的书店。艺术中心以极简主义的现代工业风格设计描绘出了对自然和艺术的深思，巧妙地平衡了空间的功能性和装饰性。两个书店以新中式的设计诠释了传统和自然的融合，为读者提供了一个宁静温馨的阅读环境。

姓名：李奕辰 宋雨檀 刘阳　指导老师：杨震宇 安琦　院校：北京城市学院

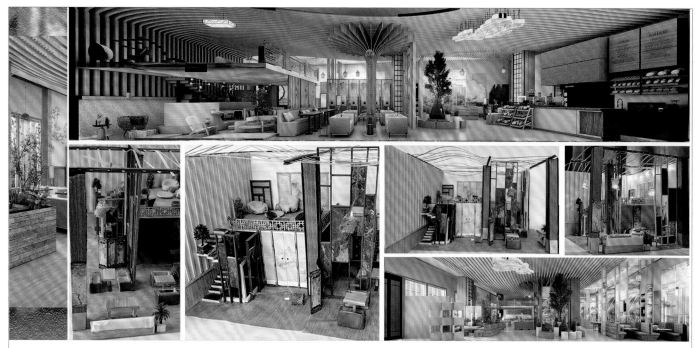

云川雅舍——基于传统文化元素的餐饮空间设计

本中式餐厅的设计旨在营造一种优雅、传统的用餐氛围。设计中融入了现代元素，采用传统的中式布局，整体以暖色调为主，以传达出中式文化的喜庆和庄重；空间中还运用了大量中式传统元素，如中国结、山水画、书法作品等以增添文化氛围。通过以上设计元素的精心搭配，该中式餐厅将不再单纯是一个用餐的场所，更是一个展示中式文化的空间，让顾客在享受美食的同时，也能领略到中式文化的独特魅力。

基金项目：广东理工学院 2024 年度校级课程考核改革项目《建筑模型设计与制作》（KCKHGG202432）

姓名：陈冠熠 杨裕邦 许思维　指导老师：刘娟 陈盛文　院校：广东理工学院

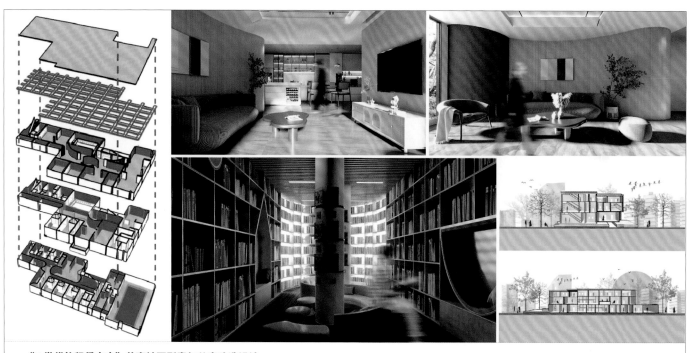

"Z 世代的租赁未来"共享社区型青年公寓改造设计

本设计旨在建设一处合理舒适的共享社区。通过对多地青年公寓的实地调查与资料搜集后发现，Co-living 模式更适合展示青年群体的多元化生活特征，最终确定以"纪念碑谷 2"游戏中的空间形态要素和游戏故事轴线为灵感，提炼相关元素对各空间进行设计，并结合多种公共空间来创造交流场所，从而营造更加舒适、宜居、有归属感的青年住宅空间和多样的交流与娱乐共享空间。

姓名：胡竞跃　指导老师：朱红　院校：北京科技大学天津学院

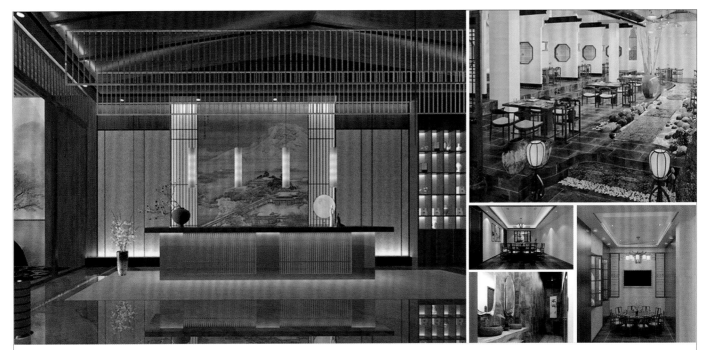

涛梓茶餐厅

 本方案以"古韵今风,茶韵飘香"为设计理念,旨在展现中式文化的深厚底蕴与茶文化的独特魅力,为顾客营造一个集美食、休闲、文化体验于一体的高品质用餐环境。空间布局方面,设有开放式、半开放式以及封闭式包间,以满足不同顾客需求。色彩搭配方面以中式黑白灰色彩为主,原木色和铜色点缀,以营造高雅氛围。墙面适当使用水墨画或书法作品进行装饰,以增添文化气息。材质选择方面以天然木材、石板为主,体现自然与和谐之美。

姓名:张涛　指导老师:陈巧丽　院校:珠海艺术职业学院艺术设计学院

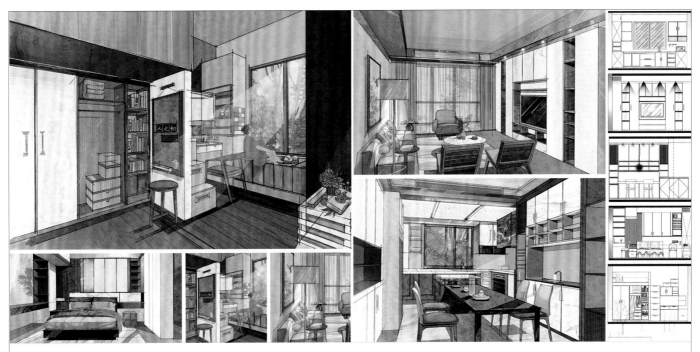

向阳而生

 本设计旨在通过室内设计的手法,营造一个充满生机与活力的空间。设计灵感源于大自然中生命的顽强生长与活力,希望通过空间布局、材料选择和色彩运用,唤起人们对生活的热爱与向往。

姓名:张馨咨　指导老师:刘伟　院校:山东科技大学艺术学院

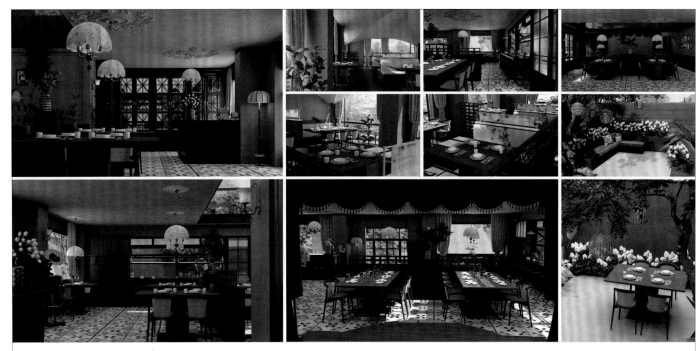

"游园惊梦" 广式早茶餐饮空间

　　本设计在空间内融合了中国传统粤曲表演艺术与民国风情，以打造沉浸式文化体验。设计的灵感来源于中国古典园林和粤曲的表演艺术，然后以现代设计手法进行重新诠释，使室内空间与景观实现了融合。空间的一层和二层通过挑空以及剧场环绕式空间布局，将顾客带入一个充满民国风情和粤曲艺术气息氛围的早茶时光。

姓名：张馨欢　　指导老师：曹凯　　院校：武汉纺织大学艺术与设计学院

潮生

　　本餐厅的色调以蔚蓝为主，蕴含冷静与克制和永恒不变的平静。天花板是不规则形状的大鱼缸，地板被分割开来嵌入水池，严丝合缝地盖上透明玻璃。不管抬头还是低头，神秘、纯粹、窒息和平静，都像身处海洋之中。这次设计营造了一个仿佛置身于海底世界的奇妙空间。从进入餐厅的那一刻起，顾客就能感受到浓厚的海洋氛围，仿佛被带入了一个神秘而迷人的海底世界。餐厅的菜品也充满了海洋特色，各种海鲜美食让人垂涎欲滴。在这里用餐，不仅可以品尝到美味佳肴，还可以感受到浓厚的文化氛围和独特的空间体验。

姓名：许颖　　指导老师：吴慧兰　　院校：上海科学技术职业学院

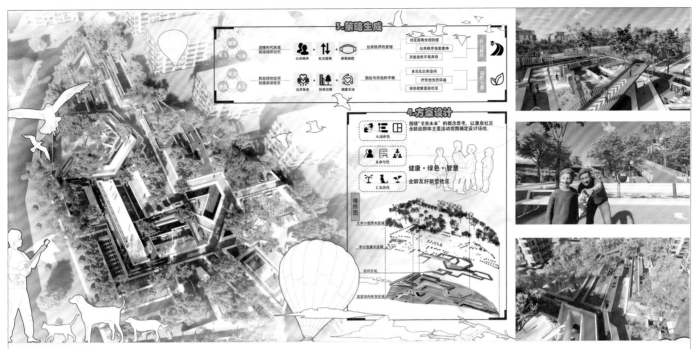

互·享空间 未来社区——基于全龄友好背景下的未来新型社区空间改造设计

该设计旨在发现并解决惠泉社区现存问题，创造多元互享的社区空间，在强调"人本化""生态化"和"数字化"的基础上，提出社区公园空间全龄友好化更新改造策略，结合绿色健康和智慧创新的设计理念，让生态与科技赋予社区空间新的服务管理模式，为构建未来社区空间提供支撑。

姓名：卫一凡　指导老师：张希晨　院校：江南大学设计学院

"活体空间"室内设计

本设计采用了可拆分装置和家具，能够通过不同的摆放方式使整个空间按照使用者需求改变其功能，提高空间的灵活性和利用率，避免造成资源浪费，以此来满足特定时间或节假日，以及不同人群对空间的使用需求。

姓名：高志成　指导老师：乔磊　院校：山东科技大学

"山前春晓"适老化别墅室内设计

适老化设计应坚持"以老年人为本"的设计理念，从老年人的视角出发，切实去感受老年人的不同需求，从而设计出适应老年人生理以及心理需求的室内空间环境。本设计采用浅色橡木地板，暖色系空间装饰，现代简约风格，空间设计考虑了轮椅回转、栏杆设置及智能家居的放置，以展现多功能、温馨富有安全感的适老化空间。

姓名：武懿敏 杨雨欣 余若彤　指导老师：李王婷
院校：山东科技大学艺术学院

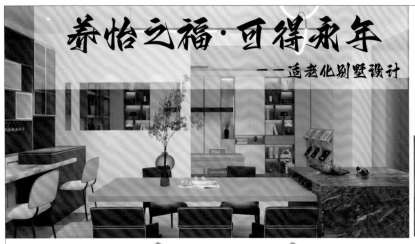

养怡之福·可得永年
——适老化别墅设计

"养怡之福·可得永年"适老化别墅设计

　　该项目位于福建省泉州市近郊，套内建筑面积约 300 平方米。该设计根据老年人生理及心理变化进行人体工程学设计，整体风格为现代原木风，简洁便利的风格更加迎合老年人的喜好，符合老年人对居住环境的要求。

姓名：周海航 王萌　　指导老师：甄珍 李王婷　　院校：山东科技大学

基于不断向外延展的教育改革要求的室内设计

　　本设计试图将学习场所当作儿童博物馆来设计，最终的成果是一座全新类型的学校，设计激活了每一处空间的学习潜力，为学生的教育旅程提供了独一无二的场所。博物馆与学校作为教育框架中的重要组成部分，应为共同的教育目标通力合作。

姓名：赵彤宣　　指导老师：胡永胜　　院校：山东科技大学艺术学院

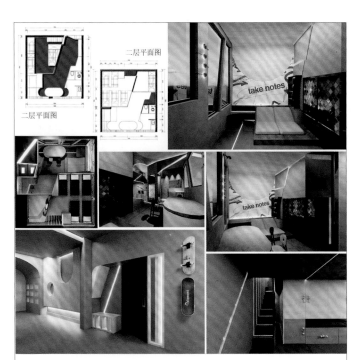

"飞驭之际"滑板主题寝室空间改造

　　本设计主要围绕滑板的元素展开设计，并且运用了可移动模块增加空间灵活性。空间布局上运用了滑板场地的结构和造型，其中采用了许多的坡面元素以及一些地面的抬高，斜坡语言和街头元素的结合，将寝室空间与滑板场地元素有机结合，增加了寝室空间的运动功能和交流功能。

姓名：杨倩雯　　指导老师：崔恒
院校：宁波大学科学技术学院

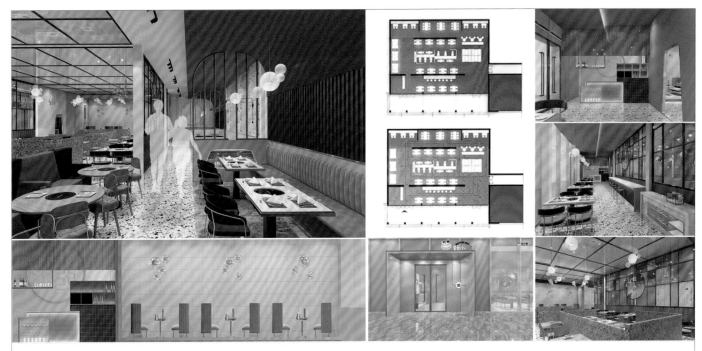

"蛙小嫩"基于文化语境下的餐饮空间设计

本设计通过提取该品牌产品的地域文化色彩，渲染出纯粹而清新的整体画面，带给消费者清新活力及香纯美味的完美体验。室内色调使用了一系列来自大自然的颜色，这些丰富的色彩被运用在各个用餐空间之中，不同颜色的点缀使空间多了一点活泼，也将不同的用餐空间限定并区分开来。

姓名：王永艳 李峤 谢罗佑　指导老师：邹洲　院校：云南艺术学院设计学院

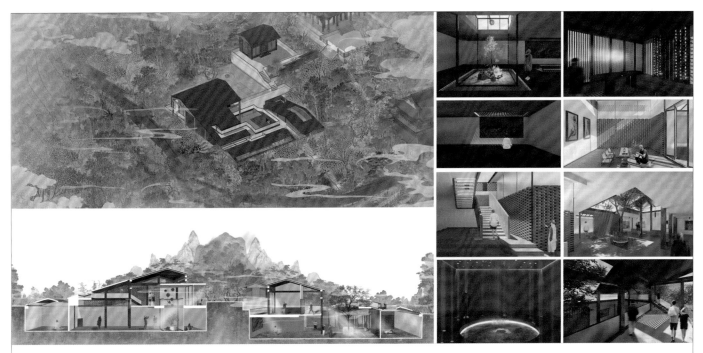

"归愈"滇池流域文化疗愈展馆设计研究

本设计以滇池流域浓厚文化为基底，以秀丽自然风光为背景，打造了一个文化疗愈展馆，将该地文化内涵与当代人普遍的心理压力问题结合，引导和促进人们在空间中主动与传统文化进行交互。如此既能推动当地文化传承与发展，又可让体验者在文化氛围中缓解自身压力。

姓名：王永艳 李峤　指导老师：韩晓强　院校：云南艺术学院设计学院

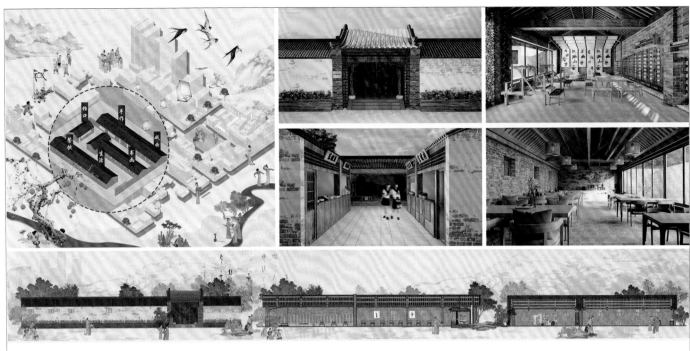

馆儿

湖北黄冈会馆作为普查登记文物，整体建筑废弃已久，虽破败不堪，却蕴藏着丰富的历史韵味。本设计旨在通过保护再利用，将会馆打造成一个集娱乐、体验、交流于一体的地域文化交流平台。会馆内多重形式的展示空间，能够让游客在沉浸式参观的同时，深入了解和感受其中的文化魅力。

姓名：李运德 李荞汛 杨悦　指导老师：黄志红　院校：北京城市学院研究生部

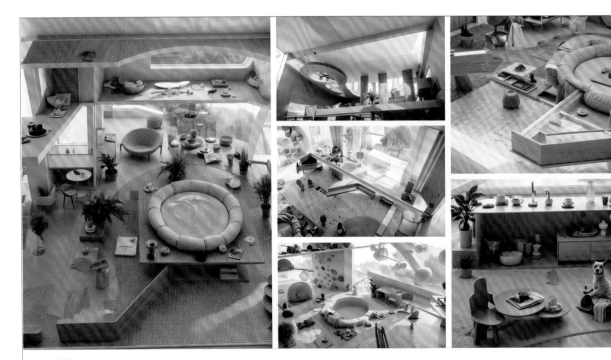

光悠猫舍

该猫舍设计以莫兰迪色调为主色调，以猫视角的建筑插件与软装为主要设计元素。大片的玻璃布景可以更好地增强人猫的互动从而达到观察和治愈的效果。猫舍整体为四面规整的墙面构成，为达到和谐效果，地面设计采用了弧形来呼应，使建筑在静谧、舒适的前提下也不失温馨。玻璃桥为猫舍的主要特点所在，在常规的玻璃栈道结构上增加了符合猫猫习性特点的元素，而游客可以清晰地观察到猫猫的行动状况，这样不仅实现了实用价值也满足了人们的观赏需求。

姓名：杨璟慧昱　指导老师：翁萌　院校：西安美术学院

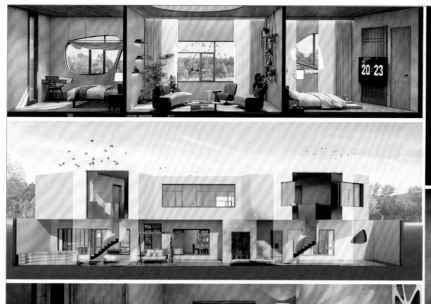
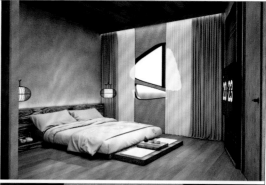
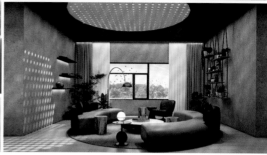

"栖舍"北京昌平溜石港民宿设计

本作品的主题是自然、光影、绿色，设计思路是将自然光源引入室内后，结合穿孔铝板形成光斑来营造出特殊的光影效果。在设计中，主要参考的设计案例是白云庭院。以云朵为元素融入本设计中的户外小品中，整体的空间基础色彩由白、灰、浅三种橡木色构成。民宿的设计以"光斑"为主题，并融入当地的自然景观。中国是一个历史文化悠久、旅游景点众多的大国，因此本设计的重点是通过民宿向游客介绍当地的风土人情和生活方式。本设计以藤编、木质为主色调，结合周围的自然景致，使人感到温暖、舒适。

姓名：田金铭　指导老师：侯召洋 许伟　院校：北京城市学院

"滚石"基于西西弗斯传说的室内餐厅设计

该项目基于荷马史诗与西西弗斯神话，重构其在关键瞬间的内心审视。旨在通过环境设计，转译西西弗斯推石上山的无尽劳作中的荒诞与美，体验他在与巨石的较量中感受到的血脉偾张与幸福。

姓名：王晓敏 陈智翔　指导老师：夏威夷
院校：中央民族大学美术学院

"宫"女性生育为主题的展示空间设计

若把身体比作建筑，母亲的子宫便是为新生命构筑的第一间房子。建筑与女性似乎有着天然的联系，建筑象征女性孕育的身体，是新生命栖息的居所，更是容纳自我成长的领地。因而，本展馆的设计旨在通过建筑语言展现女性的独特魅力、力量与成长。

姓名：徐泽会　指导老师：潘颖
院校：新疆师范大学美术学院

传承新生

本次设计方案为公共图书馆设计，选址位于广西南宁市。此次设计以"传承－新生"为主题，以当地非物质文化遗产——绣球文化为设计灵感，与未来智能化相结合，让传统文化在设计中获得新生。设计风格主要以现代风格为主，空间配色则以黑、白、灰、银为主，营造了一个简约且有质感的体验空间，同时通过天花、书架等的圆弧造型设计，让空间更具未来现代感。

姓名：李梦媛　指导老师：李宏　院校：广西民族大学艺术学院

第八届中国国际"互联网＋"创业创新大赛场地设计

该空间设计灵感取自"山城""江城"的基因与科技创新元素的结合，八根曲线代表第八届中国国际"互联网＋"大学生创新创业大赛，也代表着母亲河长江水，波动的曲线形似随风飘荡的革命红旗，寓意红色领航再谱青春华章。

姓名：王峥　院校：四川美术学院

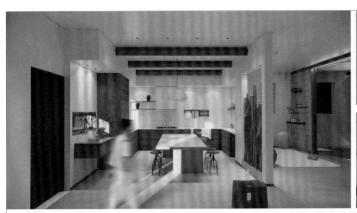

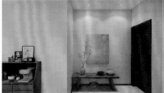
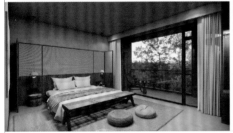
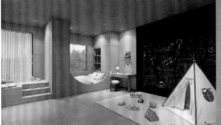
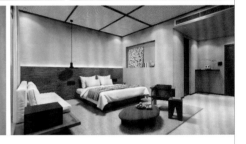

浮隐·山居

　　该民宿的设计理念是将自然环境和地域文化融入建筑室内设计中，旨在为旅客提供一个既能体验当地风情，又能享受家一般温馨的住宿空间。室内公共区域采用开放式布局，使室内外空间相互渗透，增强空间的通透感。客房设计注重舒适性和私密性，每间客房都有宽敞的阳台，可以欣赏到周围的自然景色。浮隐·山居不仅关乎美观，更在于创造一种体验，让每一位入住的旅客都能感受到宾至如归的温暖。

姓名：周薇　指导老师：王静　院校：绍兴文理学院上虞分院

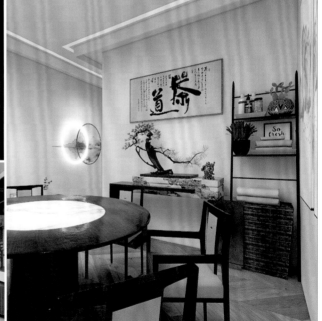

一期一会

　　茶道有言"一期一会"，是珍惜每位饮茶过客，也是珍惜每寸福田。本设计采用新中式风格，简山简水点缀在房间各处。次卧的书桌、客厅的圆桌、阳台的榻榻米，都是典型的东方传统家居。无论是日常料理还是烹茶时刻，主人都可以自佐自助，体味"躬亲"之道。

姓名：苏缙瑄　指导老师：龚苏宁　院校：上海工艺美术职业学院城市设计学院

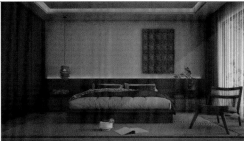

"半云半月·世隐"藏式酒店设计

该酒店设计的初衷是，让人体验一种返璞归真，亲近大自然的生活状态，在体验当地文化的同时，了解特色风土人情，也希望借助设计进行文化振兴，带动当地经济发展，吸引人才回流。

姓名：农成飞 杨翃 刘钰焜　指导老师：邹洲　院校：云南艺术学院

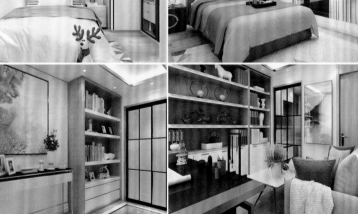

"自然之韵"现代室内空间设计

本方案通过将硬朗简约的设计与原木的自然之美进行融合，营造一种静谧的舒适感，以及自然而现代的生活方式。设计从舒适温馨的角度出发，在满足屋主一家五口的需求的同时，使他们在喧哗的城市中能够拥有一方净土，把握当下的幸福。

姓名：段小羽 吕佳健　指导老师：谷永丽　院校：云南艺术学院

展厅原始平面

展厅平面错位与叠加

展厅平面叠加后的痕迹提取

"超模型·湖北美术学院青年教师五人展"展陈设计

本空间设计通过点、线、面的综合运用，以及轻钢龙骨结构展墙的布局创新，打破了传统空间的限制，创造出一个灵动开放的艺术展示环境。展览分为两层，一楼中心展示空间采用轻钢龙骨墙体隔断，诠释凡·杜斯堡的"自由空间系统"，观者得以在无封闭墙体的空间中自由穿行。入口内展厅精选了高饱和度色彩的艺术作品，借助灯光直射与镀锌白铁片的巧妙反射，营造出一种虚幻的视觉效果，艺术品与空间的界限在光影交错中变得模糊而富有诗意。轻钢龙骨结构的模块化和轻质属性，不仅与展览主题的当代性高度契合，而且形成了灵活多变的展示空间，既能满足不同艺术家作品的个性化展示需求，又成功打破了传统"白立方"展览空间的局限。

姓名：周振鹏 晏以晴　院校：湖北美术学院，清华大学美术学院

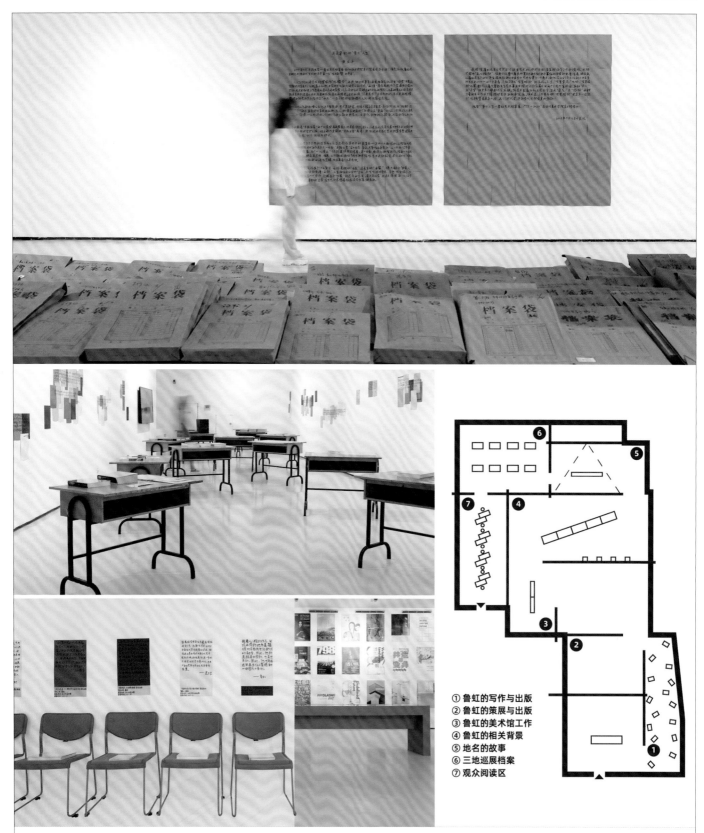

"策划人生——鲁虹艺术档案展：1978—2022"展陈设计

　　本次展览在展陈设计上力求创新，采用了一种有趣的方法，通过启用"书写""张贴""拾得物"的形式，在展览中注入不可预测性与不确定性。这种方法旨在挑战艺术界的同质化现象，重振展览策展的多样性与自发性。"书写"和"张贴"两个具备主观性与随机性的行为表达了"时间"与"临时性"，也对应了"印刷"和"悬挂"，由其行为主体决定最后所呈现的样貌。而利用"拾得物"作为展具的使用在节省时间与成本的同时，也充满了不确定性。本次展览提供了一个潜在的变革性视角，敦促人们摆脱既有规范，将不确定性视为创造性力量，同时，对数字化影响的关注迫切而重要，并随着其方法与分析的改进，有望为当代策展话语与实践做出贡献。

姓名：周振鹏 晏以晴　院校：湖北美术学院，清华大学美术学院

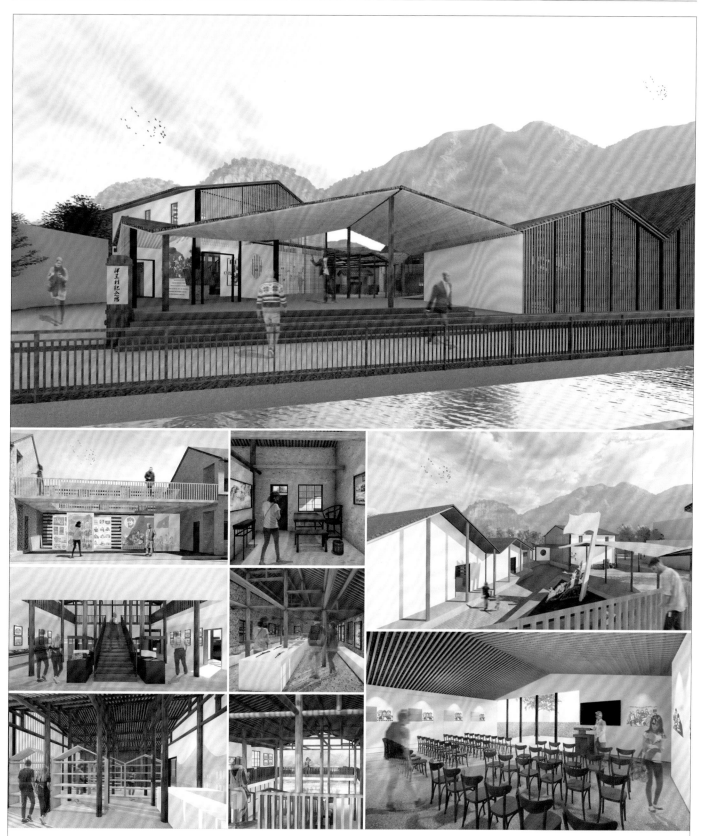

"走过时间的洪流"乡村文化地景叙事性空间营造

　　本次空间营造通过文化长廊、红色连廊、遗址参观、景观平台等设计复现了当地红色文化地景与脉络；通过红色资源与数字技术的融合，打造"起、承、转、合"四大主题路段，发扬和传承红色基因；通过时间、空间、人间的"三间"结构打造历史轴道，展现空间的发展与变迁。

姓名：周韦纬 杨李亚 钟俊杰　院校：宁波大学科学技术学院设计艺术学院

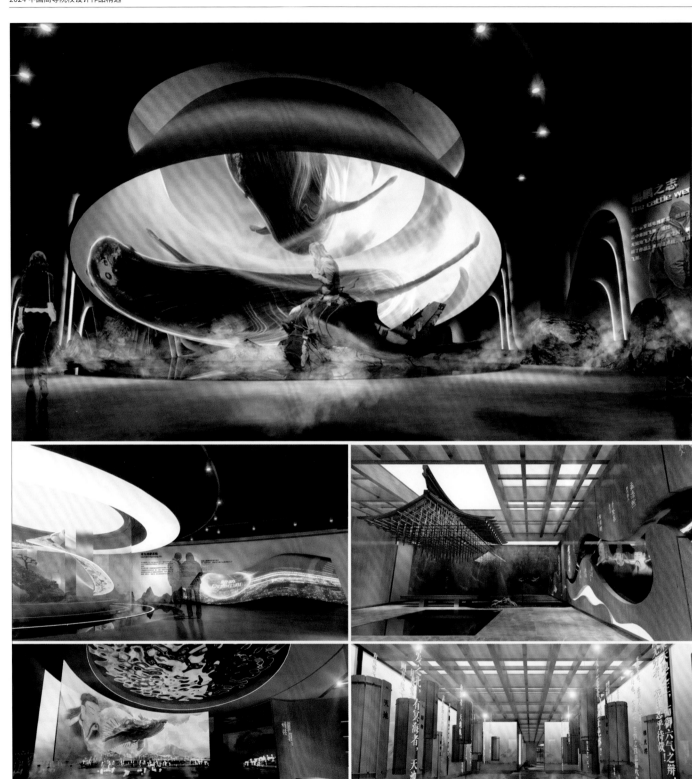

民权文化馆展示设计

本设计充分展示庄子文化的精髓和有关庄子的故事、典故及现今中外研究庄子的名人名言。空间布局采用天圆地方、天人合一、万法自然的设计理念，将《庄子》中《齐物论》《逍遥游》《秋水》等文章通过影视特效的手法进行了表现，参观者也可以通过图文了解庄子的哲学思想及与其相关的寓言故事。

姓名：侯召洋 石伟　院校：北京城市学院

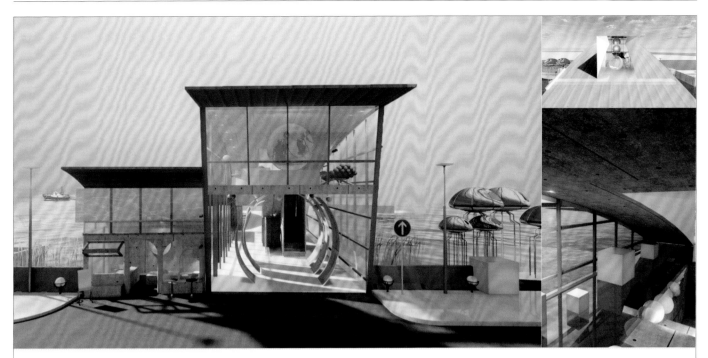

挽歌

 本设计的灵感来源于时间和空间的交汇，既反映了《渔光曲》的历史延续与传承，又展望了未来的创新与发展。展厅内设有多个区域，通过不同的光影艺术手法，展示渔光曲的文化内涵和情感价值。首先进入的是时间隧道，通过灯光和音乐的融合，带领观众回溯渔光曲的历史，感受其源远流长的文化积淀。随后进入的是空间步道，利用高科技的投影技术，呈现石浦发展历程与景观，让游客仿佛身临其境感受渔光曲的美感。最后到达的是未来展区，展示了石浦镇现今的创新和发展，并通过交互式装置，让观众参与其中，也提供了最佳观景视野，游客可以在此休息、欣赏，尝试着探索未来的渔光曲世界。整个展廊的设计风格简约而不失艺术感，以其独特的视觉呈现方式吸引着观众的目光，让人流连忘返。

姓名：张璐璐 张文洁　　指导老师：邬秀杰　　院校：浙大宁波理工学院

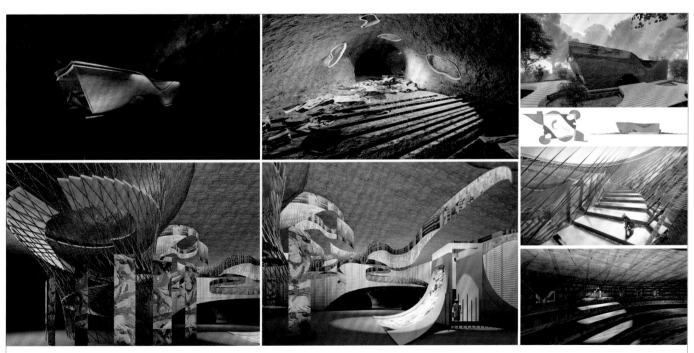

"漠林非遗·敦煌辉影"展览设计

 本展厅设计以敦煌石窟文化为核心，结合"245洞和468洞"的深层内涵，融合三维全息与AR技术，打造了一种沉浸式观展体验。主楼隐于山林，展厅内的所有生物都是观众。该展厅一级空间模拟石窟修复，二级空间展示壁画艺术，三级空间象征航天精神，寓意探索与自由。

姓名：陈治西　　指导老师：王方良　　院校：深圳大学

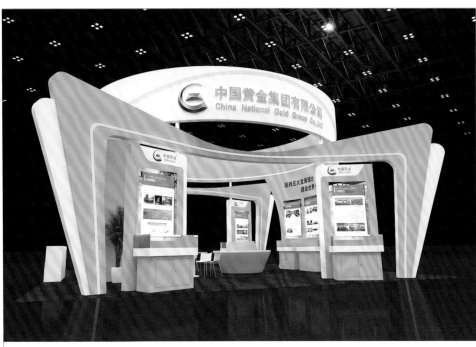
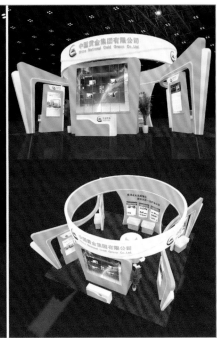

中国黄金展台设计

　　本展台为 100 平方米大型展台，展台整体造型是根据金元宝的外形和颜色进行的创新设计，外观以黄色为主色调，上部采用圆形曲线结构，下部以斜角与弧线结合，给人以大气、稳重和强烈的张力感，体现了中国黄金蓬勃发展的态势，并借助展台四周的图片、展品展示给人积极良好的参观体验。

姓名：曹一一 路广骞 闫镡予　指导老师：方向东　院校：天津城建大学城市艺术学院

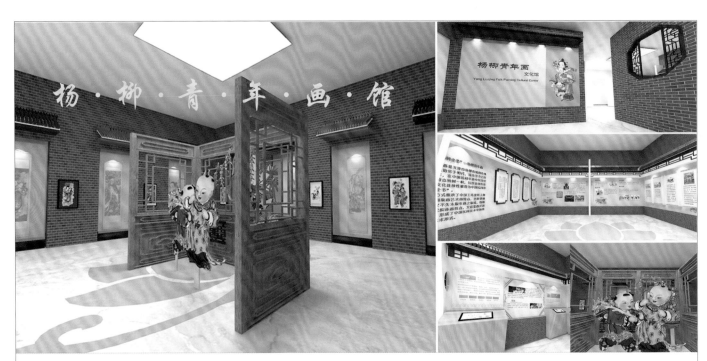

杨柳青年画文化馆设计

　　该文化馆是专门为展示杨柳青年画设计的传统文化展厅，入口对面为展示杨柳青年画代表作品的主题墙，通过年画人物模型、摆件、背景的多层次摆放呈现出立体效果，四周古砖图案墙面展示了各种时期精美的年画作品，地板印有在年画中常出现的莲花花纹。工具展示区是对年画制作工具的展示介绍，配备了可触屏幕等多媒体展示设备同时也可以模拟工具使用。

姓名：闫镡予 赵紫轩　指导老师：方向东 孙红梅　院校：天津城建大学城市艺术学院

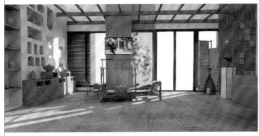

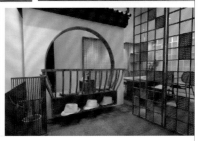

草编文化展览馆展陈设计

本作品围绕草编文化开展了一系列设计，在外观构成中，采用了草编帽的抽象形态；材质上多采用木质结构，打造一种朴素大方的氛围；内部设计中，提取了草编交织错落的形态应用于陈列设计之中，整体减少了墙体的阻隔，增强了流动感；区域设计中，以展区为主，另外设置了休息区、体验区与文创区，并配有大量科普图文，即增加了与游客的互动感，也增强了对草编文化的宣传。

姓名：李欣玥　院校：嘉兴大学设计学院

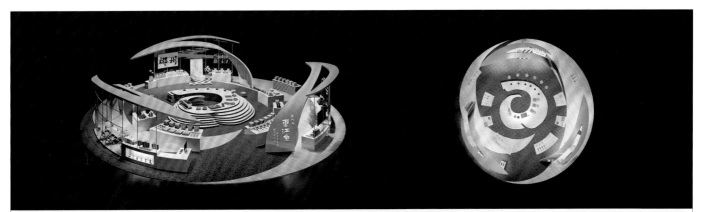

鱼·屿——郴州特产东江鱼展销厅设计

"有鸣林间禽，有跃池中鲜。"本设计为了宣传郴州土特产——东江鱼，特选用鱼、水为主要创作元素，在二次平面构成创作的基础上，又在空间形态上对跳跃的鱼进行了抽象化，采用逐节升高的方法，以达到眼前一亮的空间效果。该设计既寓意着郴州东江鱼飞过小城，跃进世界，也寓意着食客生活节节高升，带去美好的祝福。

姓名：胡玉琦 彭依帆　指导老师：鲁政　院校：湖南师范大学美术学院

气味之韵——味韵律文化展厅

本设计的灵感来源于味道与音乐。人们总说音乐有韵律，但味道的前中后调同样也包含万千变化。本作品以"韵律"与"味"为主题设计了一个香水展示厅，采用了波浪起伏的景观和生机勃勃的植物等设计元素，实体化味道能带给人的感受，给游览者以全新的"味觉"体验。

姓名：蔡卓媛 雷若晴　指导老师：樊晓冰　院校：西北工业大学机电学院

活态文化的再生与流变——盛世庙会博览馆

本博览馆的设计旨在打造一个集传统与现代、历史与未来于一体的文化展示空间。该设计以庙会文化为核心，融合了现代设计元素，旨在通过视觉、听觉、触觉等多感官体验，让观众深入了解庙会文化的深厚内涵和独特魅力。

姓名：李仕龙 李平 高文灿　指导老师：贾悍　院校：广西艺术学院

禅庭九境

　　本设计采用"一园三进九景"手法，融合传统美学与现代设计，打造了一个古典韵味与现代生活需求和谐相融的宜居空间。空间景观从"盆摘案台"到后院的"聚宝盆"与"财龟池"，层层递进，寓意着吉祥，展现了自然律动。设计中运用了高级色调和精致布局，探索着视觉和情感的传达，每个景致不仅是视觉上的享受，更是精神上的抚慰。

基金项目：广东理工学院 2024 年度校级一流课程培育项目"建筑模型设计与制作"（YLKCPY202434）

姓名：陈盛文　院校：广东理工学院建设学院

"绿意弧境"活力空间

　　本设计以海绵城市理念为核心，精心打造了一个生态友好的园林空间。园内布局合理，绿化率高，采用人车分流设计，既满足了功能需求，也顺应了绿色发展的趋势。弧形的聚拢设计，不仅赋予了空间动态的生命力，也象征着生态的和谐与活力。

　　基金项目：广东理工学院 2024 年度校级一流课程培育项目"建筑模型设计与制作"（YLKCPY202434）

姓名：林小雅　院校：广东理工学院建设学院

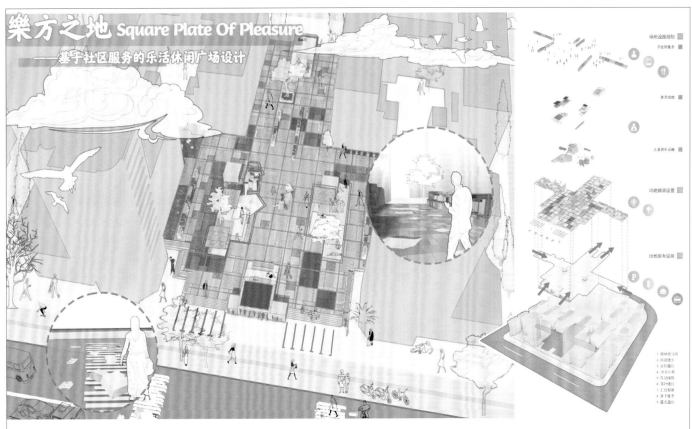

"乐方之地"基于社区服务的乐活休闲广场设计

 本次设计广场改造以原有地砖"方"为元素，在改变铺装及保留原始的气息的基础上进行了更新设计。广场社区不仅凝聚着社会细枝末节的变迁，作为生活共同体，社区更凝聚着"人心"。本案将从设计、创意和人文、生活的视角，观察并呈现社区广场营造的多种解法。

姓名：章雪奕 徐乐怡　指导老师：安大地　院校：华东理工大学艺术设计与传媒学院

五感治愈——海口市如意岛滨海康养公园设计

本项目坐落于海南省海口市如意岛沿岸。设计秉持健康、养生、绿色的理念，为充分满足各类人群的康养需求，选取五感作为设计依据，从视觉、听觉、触觉、味觉、嗅觉五个角度，选用相对应的植物，为人们带来各不相同的康养体验。

该项目将五感治疗法与实际情况相结合，把康养理念融入园林景观之中，从而提升园林景观的实用性与价值，致力于为人们打造一个健康、积极的滨海康养公园环境，同时也能够极大地提升当地沿岸的风景。

姓名：李晓龙　指导老师：黄颖颖　院校：海南科技职业大学设计学院

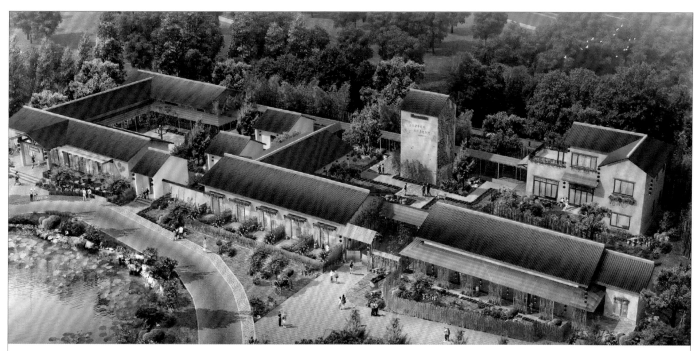

河头村民宿

　　本项目位于广东英德九龙镇河头村，占地约 1200 ㎡，主要包含接待区、咖啡书吧、公共区域、独立别墅区、12 套景观主题套间等功能空间。

姓名：余德彬　院校：广州番禺职业技术学院

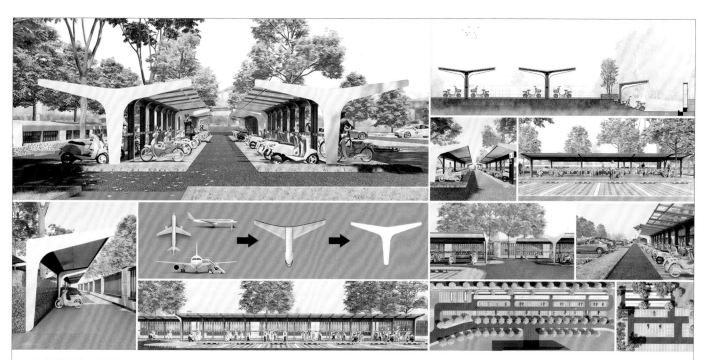

南京航空航天大学将军路校区停车场改造

　　本项目为南京航空航天大学将军路校区停车场改造项目，改造前原停车场存在非机动车随意停放、无固定车位、机动车停车位植草砖缺失和破损以及栏杆处斜坡的地块浪费等问题，设计意在将原停车位区域改造成非机动车停车位，对机动车停车位规划区域外进行出新处理并开辟合理的人行道路，以避免人为破坏绿化带行为，同时结合南航特色进行整体的环境提升。

姓名：陈尚书　院校：南京传媒学院美术与设计学院

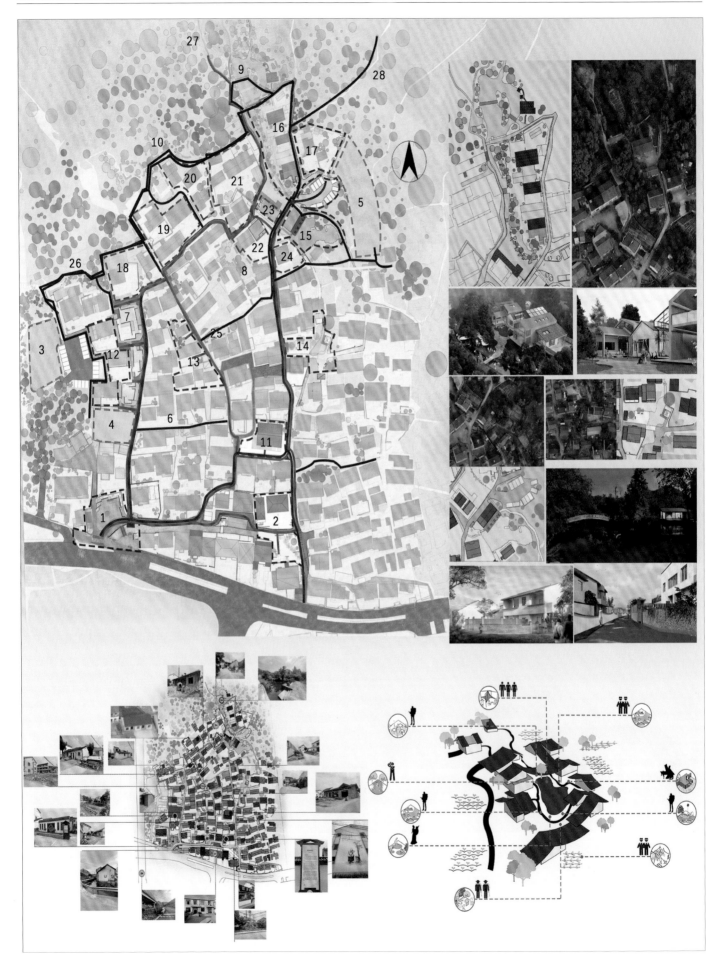

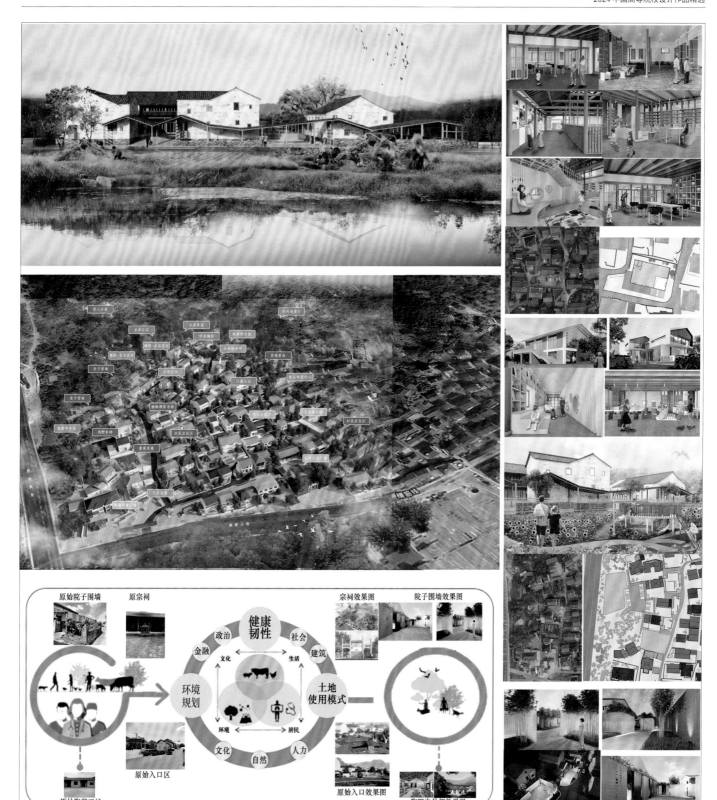

全健康视角下韧性乡村闲置空间规划设计

本设计选址位于宁波慈溪横河镇的梅园村，从全健康视角切入，以蓝绿基础设施为基础，整合社区资本，落实健康、韧性理论的实践，进行韧性乡村的闲置空间规划设计，构建全健康生活圈。

姓名：周韦纬 钟俊杰 王景琪　院校：宁波大学科学技术学院设计艺术学院

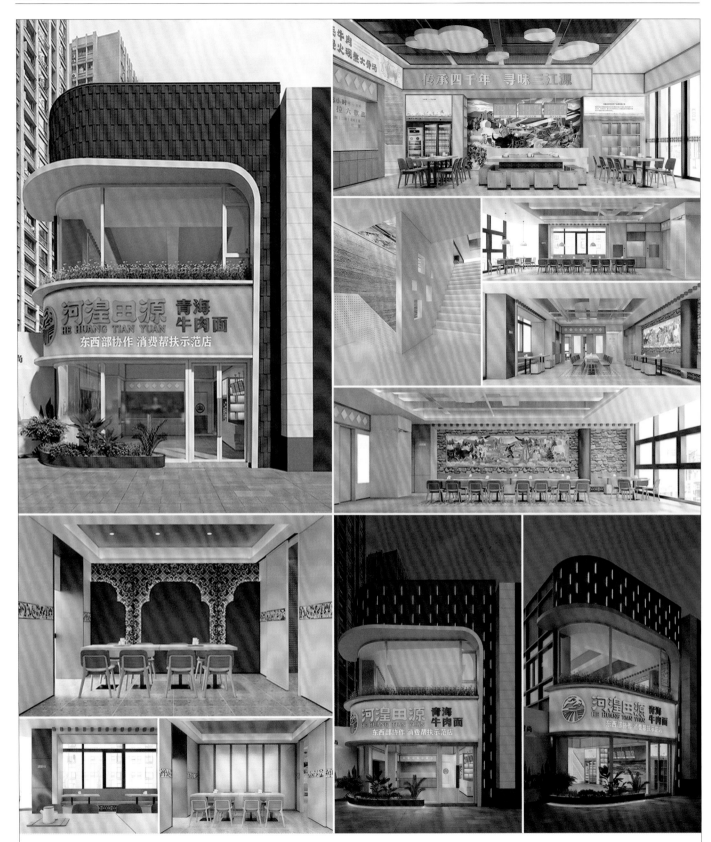

河湟田源青海拉面馆设计——社区店

本项目位于南京市建邺区，在店内中央的环形就餐台，以沙盘营造出独具特色的青海地形，这个区域不仅使空间进入后主视觉区，也使得人与食物，人与空间发生了更多情绪上的互动。设计将展示、售卖、后厨操作及客座等功能融入空间中，以能够体现品牌精神的整合设计，表达和影响产品与空间、空间与人以及人与人之间的多种可能性，使得顾客在穿梭来往的同时，能兼顾各种体验。

姓名：陈尚书　院校：南京传媒学院美术与设计学院

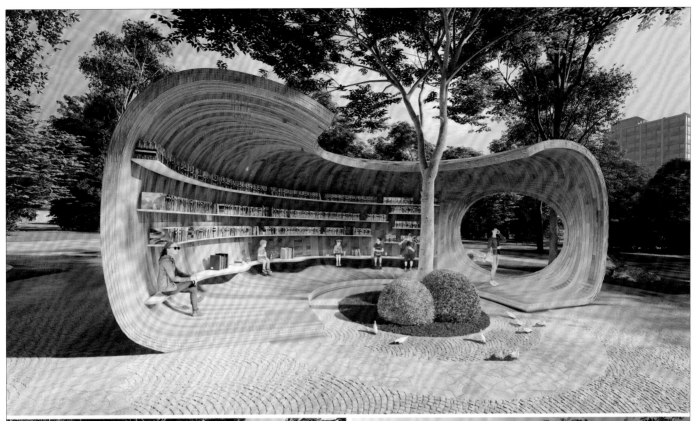

乡村儿童读书角——废旧包装木材设计再造

　　本设计巧妙地将废旧包装木箱再造成乡村儿童读书角，创造了一个多功能、安全且舒适的学习与社交空间，不仅为留守儿童提供了成长的沃土，也成了村民日常生活的温暖角落，促进了社区的和谐与发展。使用回收木材制作的长凳和桌子不仅平滑耐用，而且能够融入周围环境和自然景观，有利于创造生态多样性。社区参与活跃，会定期举办文化活动，设立图书交换站，增强了文化氛围。

姓名：马达 王明坤　　院校：大连大学美术学院

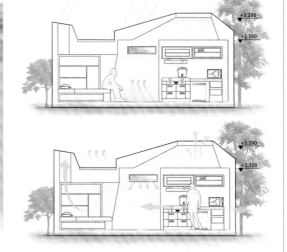

凭羊牧，居穹庐

　　本作品立足于游牧迁徙民族的居住环境，结合现代生活方式对牧民的居住空间及生活质量进行提升改造，并运用模块化设计与绿色建筑的理念，使室内空间更现代、更智慧、更环保。同时，设计着眼对传统游牧文化的挖掘与传承，旨在打造出与旅游业相结合的方式，既创新了草原生产生活体系，又为游客提供了独特的文旅体验。

姓名：陈奕洁　指导老师：楼乐菲　院校：同济大学设计创意学院

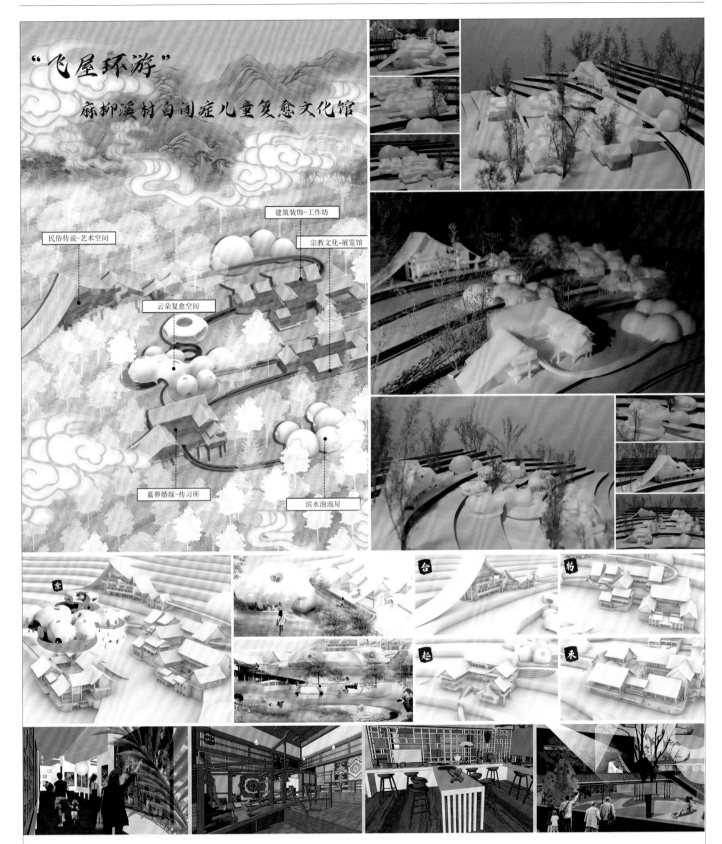

"飞屋环游"
麻柳溪村自闭症儿童复愈文化馆

民俗传说-艺术空间

建筑装饰-工作坊

宗教文化-展览馆

云朵复愈空间

墓葬婚嫁-传习所

滨水泡泡屋

愈

合

转

起

承

"飞屋环游"麻柳溪村自闭症儿童复愈文化馆

　　恩施咸丰麻柳溪村地属湖北省恩施咸丰县黄金洞乡，为典型的吊脚楼古村落。村内吊脚楼群依山而建，错落有致。村落南部被逐步规划打造成旅游文化名村，部分吊脚楼拆改商业化明显；北部靠山深处的吊脚楼群保存相对完好，一侧有麻柳溪潺潺流过。地域偏僻，村里现居老人小孩居多，整体呈现空心化。长时间的无对外交流、无娱乐项目使得孩子们惧怕陌生环境及与人沟通，据调查村内有自闭症儿童 35 名。因此本设计项目计划与"咸丰县启迪特殊儿童护理站"合作，利用对村北 4 处吊脚楼群及其周边公共空间的改造，为村内的自闭症儿童和该医疗机构的患儿打造一处有针对性的，能够提供科学全面引导的，兼顾文化传承、寓教于乐的复愈性空间。

姓名：李沁怡　　院校：江苏海洋大学

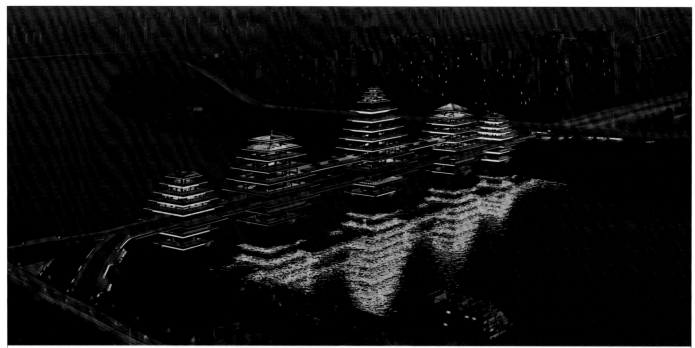

"风雨新生"非机动车跨江专用桥梁设计

本设计通过对广西侗族程阳八寨风雨桥造型形式进行分析和元素提取，用现代材料进行表现，实现传统文化与现代文化的融合；无障碍流线映射出广西曲折蜿蜒山间道路，使人们感觉仿佛在广西的山中漫步，可以感受到大自然的魅力，也可以领略到广西独特的风土人情；环形的观景平台，层峦叠嶂，横向与纵向的结合能够让游人 360°欣赏周边美景。

姓名：谭昆 秦程 陈婷婷　指导老师：李春　院校：广西艺术学院

SYNERGY 设计公司办公空间设计

　　本设计将"Y"元素与"Synergy"（协同效应）相结合，传达了公司致力于协同合作、协同创新的理念。协同效应为公司带来的优势主要包括资源整合、创新能力提升、降低成本、市场拓展和风险分担，共同促进公司的发展和增长。

姓名：俞彬彬　指导老师：李龙　院校：昆明传媒学院

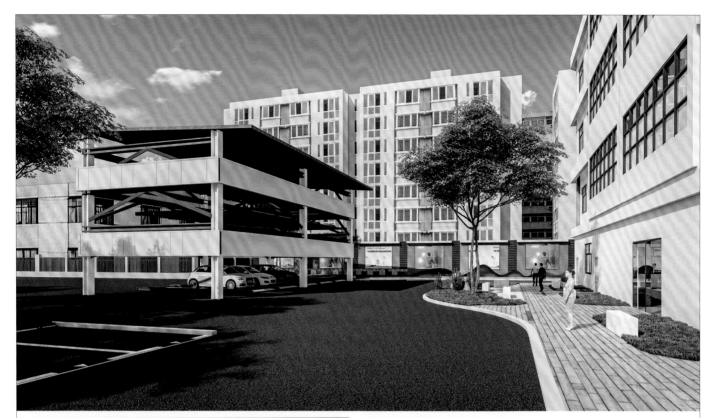

华新禅域，科创绿谷

　　本项目是以有机更新为设计理念，融合通服企业文化为主题进行的景观改造。设计将科技、人文、生态三者有机结合，打造了一个智慧、舒适、自然的生态园区，既塑造了独特品牌形象，又提升了企业竞争力和文化价值。

姓名：林小媚　指导老师：李绪洪　院校：仲恺农业工程学院

无界新生 —— 未来工业城区景观设计

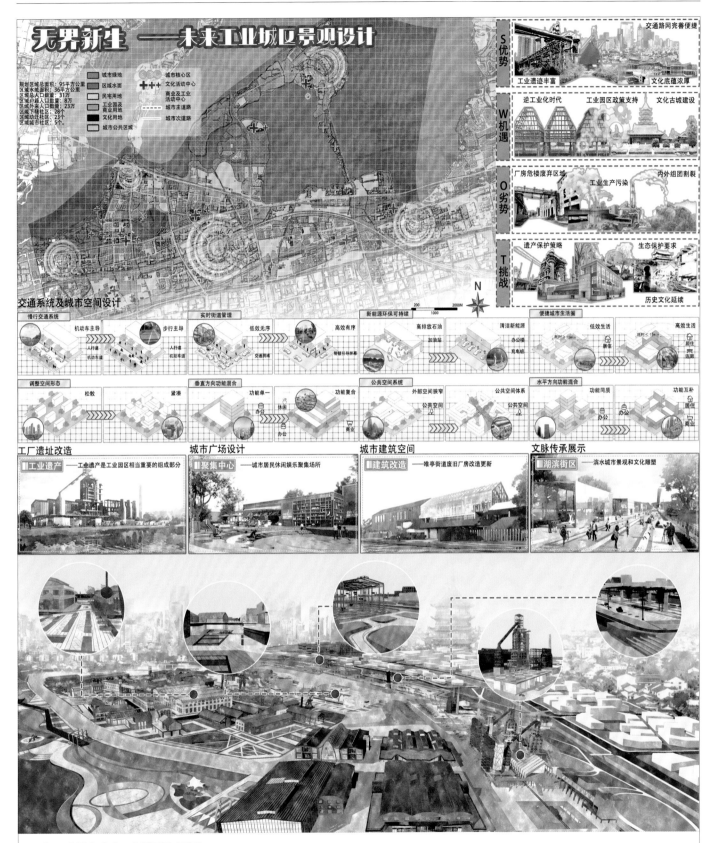

"无界新生" 未来工业城区景观设计

本设计的场地位于江苏省苏州市的工业园区，定位为苏州的工业生产基地。该区域面临荒废、破坏、文化割裂和失活等问题。本次规划主题为"无界新生"，以城市类生命体理念为核心，旨在赋予场地新的生机和活力。设计从工业文化和结构入手，保留历史价值，开发多元化的工业园区。设计策略包括划定三条控制线，提高资源保护力度，集约利用场地资源，打造现代工业体系和科技创新空间，合理规划产业布局，健全城市服务功能。

姓名：刘逸 吴玉琴 高雨萌　院校：北方工业大学建筑与艺术学院

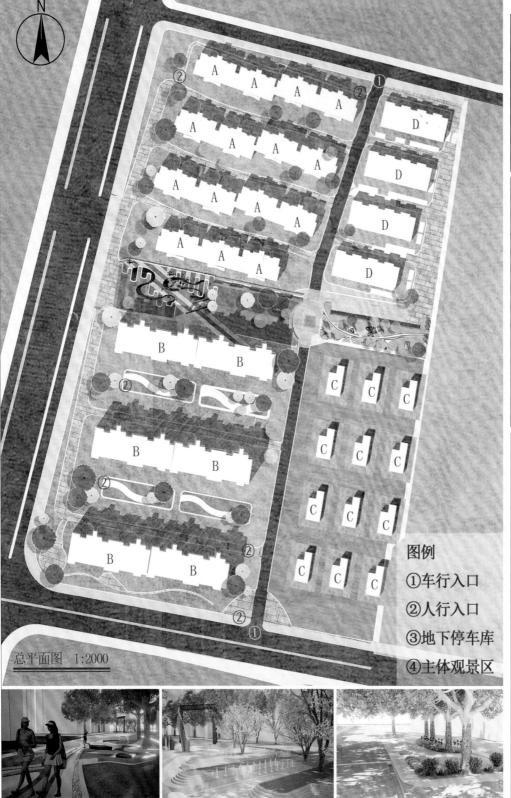

地下停车场 1:6600

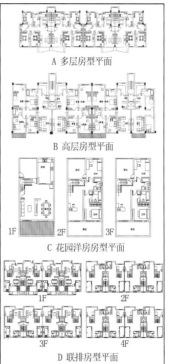

经济技术指标

总占地面积	51200
总建筑面积	68211.77
容积率	1.33
绿地率	51.38%
建筑密度	18.12%
总户数	512
地下停车位	545
地上停车位	83
车户比	1.2

图例

① 车行入口
② 人行入口
③ 地下停车库
④ 主体观景区

总平面图 1:2000

A 多层房型平面

B 高层房型平面

1F　2F　3F
C 花园洋房房型平面

1F　2F
3F　4F
D 联排房型平面

"自然融城"昆山市淀山湖镇滨水小区规划设计

　　本规划设计地块位于昆山市中市南路东侧，规划地块总用地面积 5.12 公顷，南北向呈长方形。设计采用轴线式的形式，以减少对行人和居住环境的影响和干扰。住宅由多层、高层、花园洋房与联排别墅共同组成，增加了层次的丰富性。小区内配有中心植物景观空间，以及住户中心活动空间，为居民创造了一个既舒适又能亲近自然的居住环境。

姓名：俞静娴 姜文婷　指导老师：冯艳　院校：华东理工大学艺术设计与传媒学院

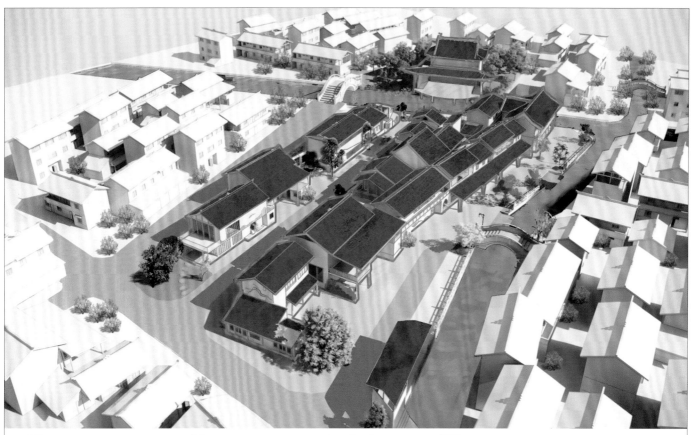

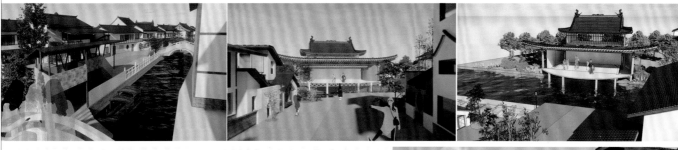

"戏明"与文化 IP 结合的柘林古镇设计

在本设计的主题"戏明"中，"戏"指游戏玩乐，"明"代指被誉为"百灯之首"的柘林滚灯，是柘林古镇悠久文化中最闪耀的珍宝。设计还提取了河运、白酒、养虾、宗教、戏曲、名人诗词事迹等中式设计元素，融入到了街道的建筑景观、街面外摆、景观小品中，同时结合 IP 形象"滚滚"的设计，以帮助古镇传播自己的文化，拥有更大的影响力。

姓名：俞静娴 季宇欣 王日东　指导老师：王计平　院校：华东理工大学艺术设计与传媒学院

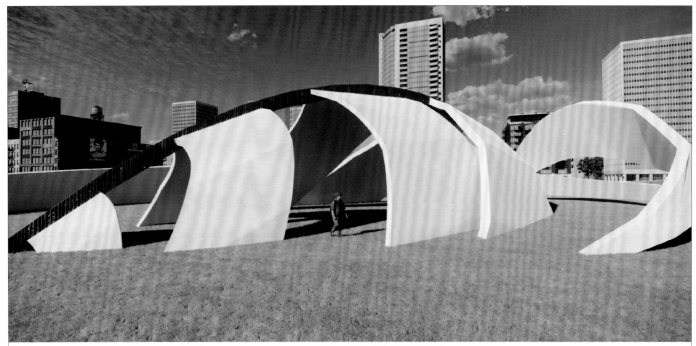

谷骼

　　本设计的灵感源自丰收后倒伏的稻穗和动物的骨架，通过两者的融合，旨在借助其形态与结构唤醒人们对食物的珍视之心。希望通过这座建筑促使人们重新审视食物的价值，推动食品教育的普及与可持续生态发展的理念。建筑外观独具匠心，巧妙地将稻穗的丰盈与骨骼的坚韧融为一体，彰显了自然与人类之间不可分割的紧密联系。在生产力迅猛发展的当下，食物产量虽大幅提升，但人们却逐渐忽视了食物的珍贵。正如建筑所展现的，原本饱满的稻穗，若不被珍视，终将在地上化为枯骨。

姓名：乐庸泽　指导老师：吴敏　院校：湖北美术学院工业设计学院

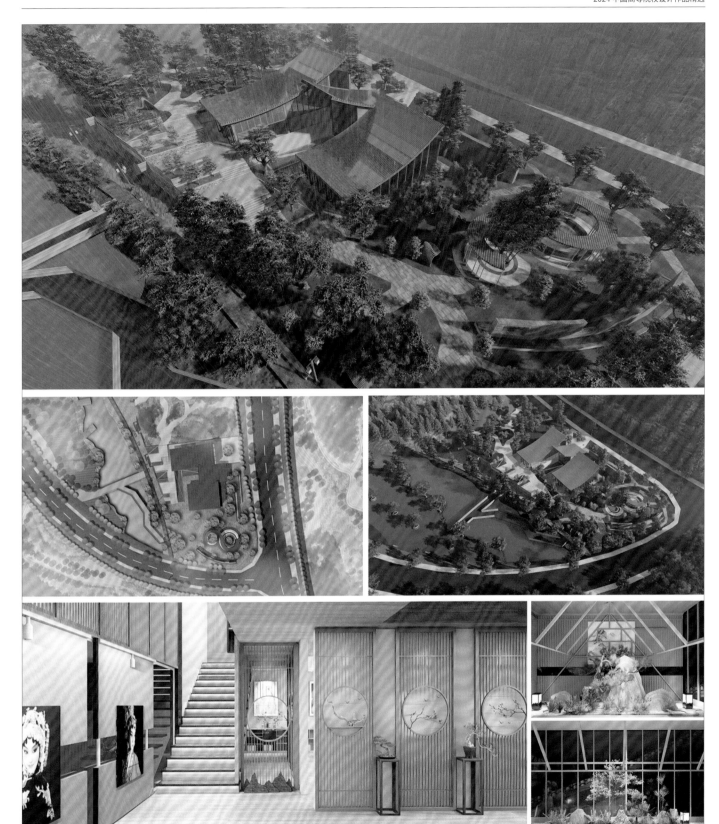

齐心协"绿"

　　该戏曲文化中心的设计将绿色生态与地势相结合，打造了一个集传统文化、艺术表演、生态休闲于一体的现代文化综合体。通过绿色环境与地势走向的营造，让人们在欣赏传统戏曲文化时，也能感受到自然的美好与舒适。设计中融合了传统戏曲元素与现代建筑风格，建筑外立面使用了中国传统建筑的元素，如斗拱、檐口等，与现代建筑的线条相结合。室内空间设计既兼顾了现代化设计，又与中国山水进行了结合。园区内部布置了丰富多样的绿色植被，包括乔木、灌木、花草等，以打造一个绿意盎然的生态环境，能够提供清新的空气和舒适的氛围。

姓名：贺健强 高滢　　指导老师：苏毅　　院校：北京城市学院，北京建筑大学

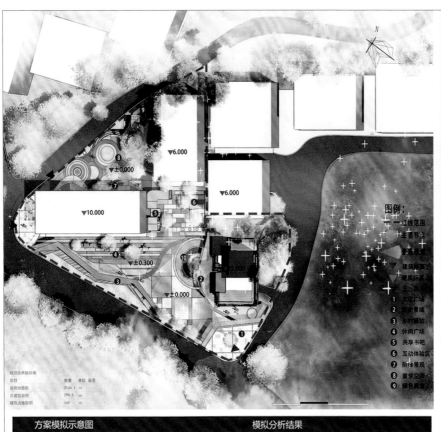

图例：
一红线范围
主要节点
建筑界面
硬地标高
主入口
1 文化广场
2 历史景墙
3 乡村驿站
4 休闲广场
5 共享书吧
6 互动体验区
7 阶梯景观
8 童梦空间
9 绿色廊道

■现状建筑与周边环境分析

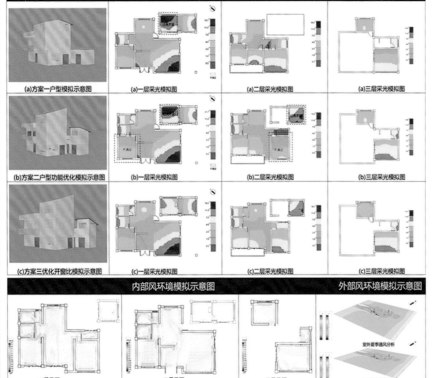

归隐山居

　　本设计以南宁市良庆区那马镇共和村为例，通过对不同户型的抽样调查分析，总结出了不同户型的设计特点和乡村建筑户型的基本特征，这也为新时代背景下乡村建筑户型空间设计提供了可参照的样本。同时也加强了乡土文化的传承与保护，以实现坚持低碳绿色发展，合理规划建筑形式、建筑功能、建筑形态以及周边的建成环境，既满足了居民日常生活的需求，也提升了人们的生活质量。

姓名：阳涛　指导老师：隋宏达 刘彦铭　院校：广西民族大学相思湖学院艺术与设计学院

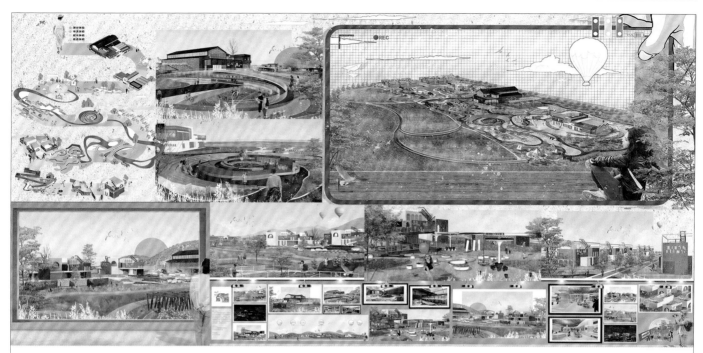

文化"镇"新指南

本项目位于河北省承德市腰站镇。该设计旨在解决当今乡村振兴建设中存在的同质化、文化失落等问题，打造一个文化体验模式下的特色小镇。设计以生态、经济、人文为主要关注点，提取当地特色红砖文化，将其与使用者在区域中的感受、教育、避世、娱乐等体验需求相结合，在带动区域经济发展的同时优化居住环境，为区域乡村振兴建设提供有效策略。

姓名：黄依诺　指导老师：温全平　院校：华东理工大学艺术设计与传媒学院

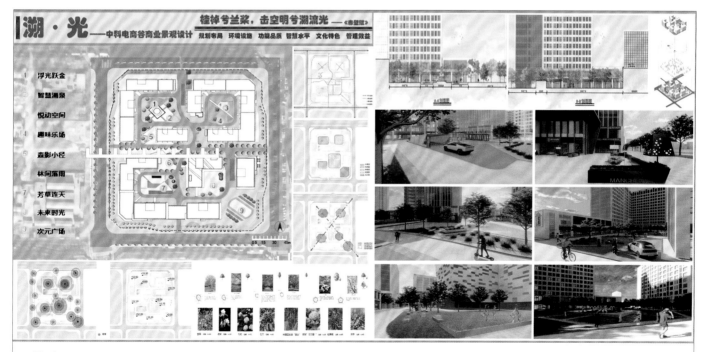

溯·光

本设计是以北京市大兴区中科电商谷为对象，从场地现状出发，结合周边人群的使用需求，对场地进行的一系列商业景观设计。

设计围绕"溯光"这一主题，以场地特性和使用者需求为切入点，充分研究各年龄层使用人群的活动规律与行为偏好，通过置入符合当下以及未来使用人群活动和审美需求的空间和设施，对整个场地的功能、景观结构、交通流线等进行设计，力图打造一个充满希望的商业景观。

姓名：郑智 张乐 张正 谢天宇　指导老师：谢翠琴　院校：北京城市学院

游离之所——家

　　本方案采用了文字拆解的设计手法，把"家"字进行抽象化拆解并组合重排，使之在多个角度呈现出不同的表现效果，安置在住宅区中既可以起到照明互动的效果，也可以让在外奔波的人们回到家之后感到家更深刻的意义。

姓名：郑冰婕 张润　　院校：上海应用技术大学艺术与设计学院

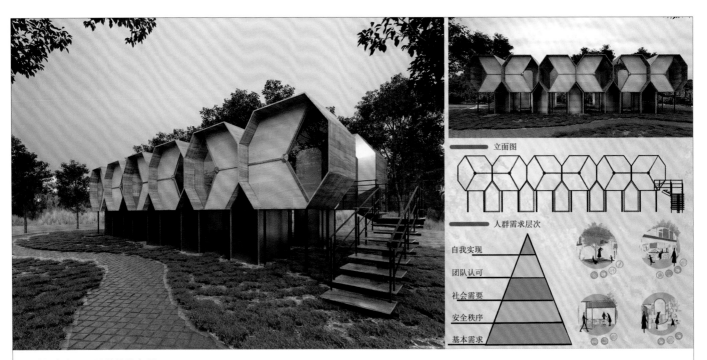

链接之家——公共静谧之所

　　本方案作为公共性质的设施类作品，在满足其基本的游览与闲憩功能的同时，造型上采用了蜂巢的形式，布局上分为二层且互对，一层主要以开放式的公共休息空间为主，采用的坡屋顶形式；二层空间采用了蜂巢的造型语言且为半开放形式，具有一定的私密性功能，使游客在散步至此时既可以停留在公共空间休息，也可以选择相对隐蔽的防打扰的空间。

姓名：张润　　指导老师：陈剑生　　院校：上海应用技术大学艺术与设计学院

漠景轩

　　该民宿位于中国西北宁夏回族自治区银川市，扎根于广袤的沙漠之中。项目的名字"漠景轩"寓意着在沙漠之中的屋檐下观景栖息，将古典的"轩"与荒凉的漠景相结合，展现出了一种传统与现代美学相融合的独特风貌。

姓名：张柏源 李君瑶 杨孟宇　指导老师：张强　院校：宁夏大学美术学院

结晶

　　本设计以盐为发端，外观上从盐的形态与纹理中汲取灵感，材质上选用了透光且具有折射效果的玻璃，象征着纯洁的爱情。在内部，通过实时交互可产生不同的光效，寓意着永恒的爱情如花朵般包裹其中，历经风雨后终得阳光拥抱。

姓名：杨怡然 杨泽榕　指导老师：高颖　院校：天津美术学院环境与建筑艺术学院

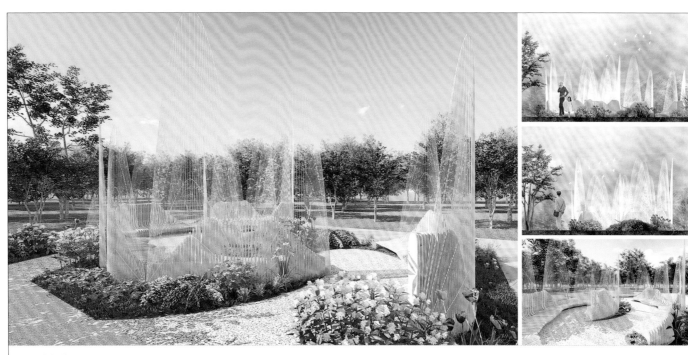

溪山行旅

　　本设计的灵感来源于桂林山水。桂林山高水曲，作品以山峦为例，构建了一座座山峦拔地而起的外观形态。山峦周围有不少曲线型的山溪、小河，冲沟入流。设计材料上，用网纱为山，用地面铺装为水，远看轻盈，近看厚重，让人不由自主地沉醉于这份独特的山水意境之中。

姓名：李光浩　指导老师：王萍 郭松　院校：广东工业大学艺术与设计学院，广西艺术学院建筑艺术学院

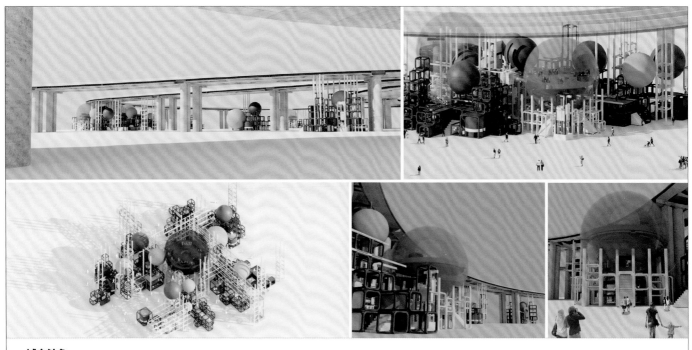

城市针灸

　　本设计结合"城市针灸"的概念，以小尺度改造城市新兴经济中心的方式来解决城市畸形空间的问题。桥下空间形态各异，无法设置标准化空间，所以选择利用可重组变形的模块组件构成桥下舞台的框架，这样的话，桥下空间可即时组合多种空间，如艺术和表演空间、音乐空间、展览空间等，有利于链接桥上与桥下的职能。

姓名：李承豫　指导老师：杨迪　院校：河南大学

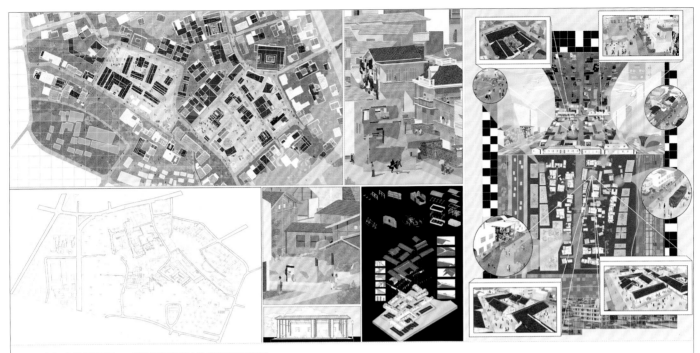

历史与当代的互译——碧岭嘉绩遗址的空间重构设计

本设计是基于空间重构理论,对深圳碧岭嘉绩世居遗址群进行的空间重构设计。设计通过公众参与、城市联动、可持续性三个策略,确定了对遗址空间修缮和维护的方法,并且针对该区域中的街道道路的重新划分、区域地块的边界打破、植物和设施的布置、遗址空间已损坏以及未损坏区域、遗址建筑的维护区域、修复的材质、区域节点的装置、人在空间中的演绎,均进行了详细的分析,提供了相应的设计方法。

姓名:黄嘉民 梁成交 指导老师:黄方衍 院校:岭南师范学院美术与设计学院

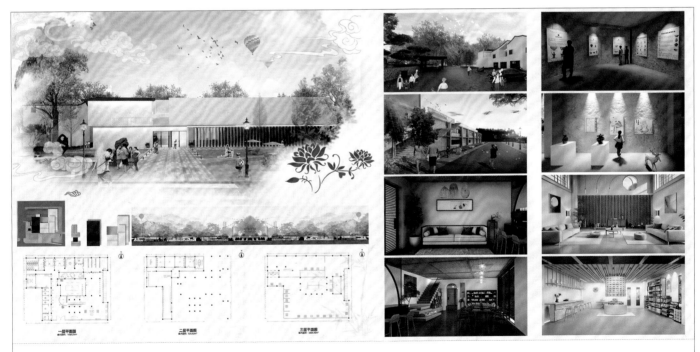

景德镇岁华艺术馆

该艺术馆融合了赣派建筑特色与"天人合一"哲学,设计独具匠心。其名"岁华"源自《复宫阙后上执政书》中"岁序更替,华章日新",寓意时光流转中的创新与美好。艺术馆布局巧妙,分昨阁、今厅、明楼,象征时间推进中的美学追求与变革,不仅展示了跨时代艺术珍品,还寓意艺术作为桥梁,联通古今,让参观者在艺术之旅中体验时间的演进和文化的传承,彰显不断探索与创新的精神。

姓名:姚皓东 范智宇 卢宇 指导老师:程诗婧 王欣 院校:景德镇学院陶瓷美术与设计艺术学院

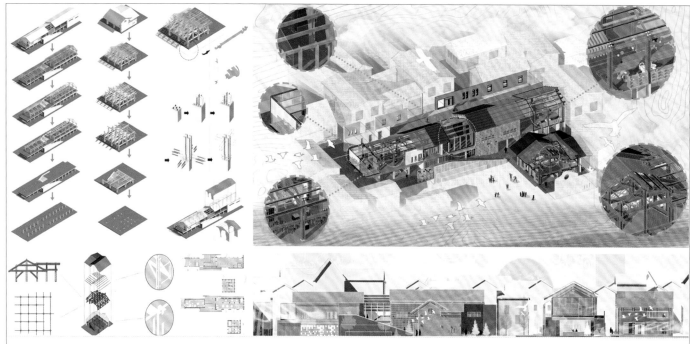

长乐

　　本项目为基于乡村振兴视域下，为改善云南大理喜洲镇城东村社区空心化和老龄化严重，留守儿童众多的现状而建设的乡村公共服务中心，该中心可为村民提供娱乐、文体、教育等方面的服务，以增强生活品质，有更多的社交和交流机会，更好地融入社区中。同时，也可以提高乡村的整体形象和吸引力，带动更多投资和旅游，促进城东村乃至周边地区的发展。

姓名：刘钰焜 杨翊 农成飞　指导老师：韩晓强　院校：云南艺术学院

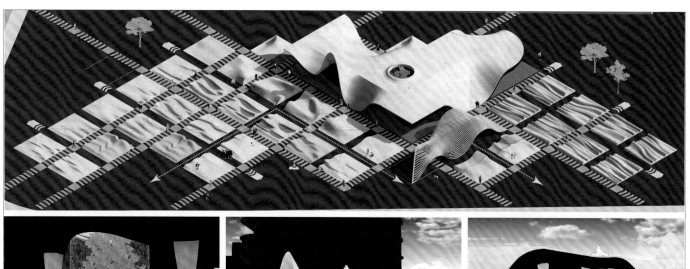

"浪起潮平"宝山新顾城城市公共艺术设计

　　本公共艺术设计基于科技与人文协调发展理念，以南宋画师马远的《水图》系列组画为文化载体，辅以科技手段与现代造型进行表现，从而对在地水系文化进行发扬创新，将科技与文化巧妙融合。设计旨在表现海派文化包容、促进、创新的文化特色，传达只有当代科技与文化合力奋进才能推动时代浪潮向前发展的核心理念。

姓名：朱泽楷　指导老师：田婷仪　院校：上海工程技术大学

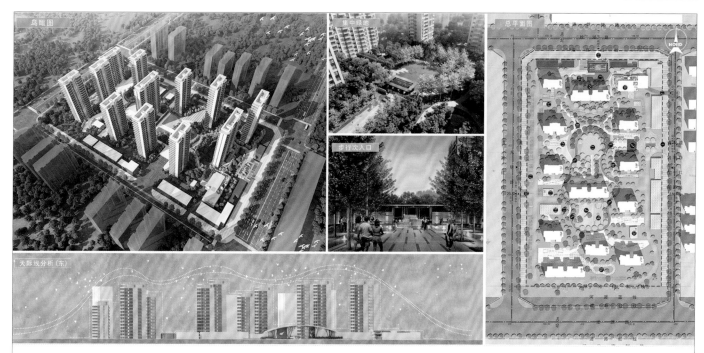

无界生活，新家园计划——基于共享 - 共处 - 共生的居住区规划设计

在现如今城市更新发展的趋势下，"新与旧"融合发展的"新生活"构建是推动建设新家园的重点任务，本设计旨在努力寻求人与自然、共享新生活方式的共生未来新家园。"无界"不仅是设计的"无界"——注重空间设计的连续性，也是使用的"无界"——注重空间生活的连续性，在此基础上，通过混合功能用地和绿色步行的出行方式来构建无界共生新家园。

姓名：石文韬 丁其建　院校：河南理工大学建筑与艺术设计学院

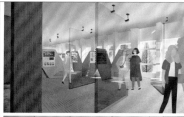
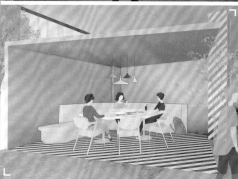
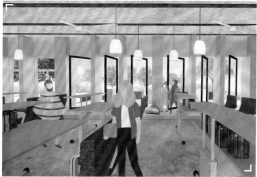
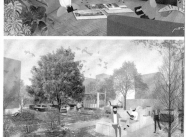

云南大学北学楼教学公共空间改造设计

北学楼作为云南大学艺术与设计学院的教学阵地，有行政与教学等多功能的需求，对其空间改造应该更具开放性和普适性，以展现艺术与设计学院的办学特点。本设计坚持"促进开放与交流"的原则，对云南大学北学楼公共空间进行了点状的改造。

姓名：朱佳妮 姜丁瑜 原乙铭　指导老师：杨晓翔　院校：云南大学艺术与设计学院

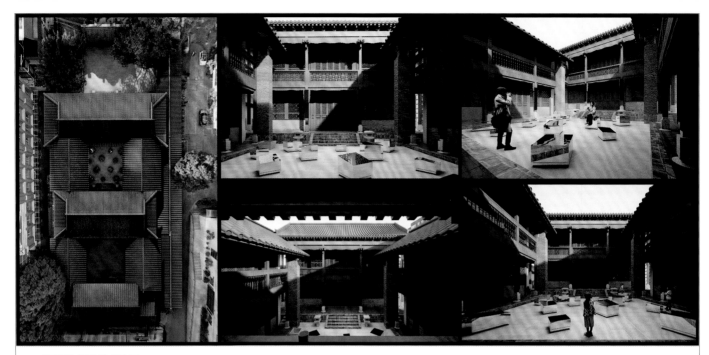

"再见"矩阵艺术装置

石屏会馆位于昆明市翠湖边，作为一处历史悠久的建筑群，其庄严与威仪尤为突出。本设计项目以文化肌理研究为基础，通过镜面不锈钢材料反射出历史建筑的细节，以此创造具有互动性和观赏性的矩阵装置。装置将现代材料与传统建筑元素进行了结合，以呈现历史与现代的对话，增强作品的文化深度和视觉冲击力。这样的设计不仅提升了石屏会馆庭院的美学效果，还实现了文化与教育的有机结合。

云南省教育厅科学研究基金项目：基于城市历史建筑文化肌理在商业街区景观设计运用研究——以昆明老街为例（2024Y691）

姓名：司徒彬 贺冉 张凯　指导老师：王锐　院校：云南艺术学院设计学院

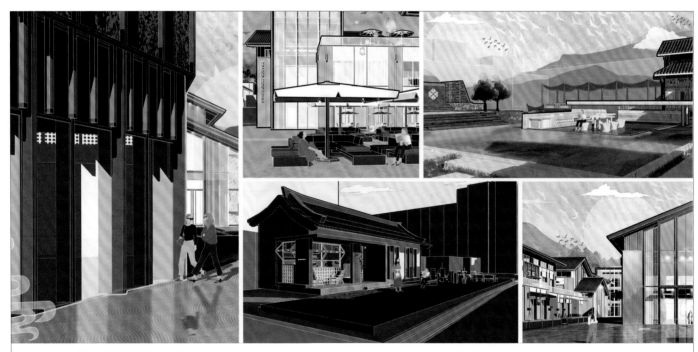

"漫步晋宁"共谋共建的保护改造

本次设计定位于晋宁古城，设计在充分分析周边环境和尊重空间现状的基础上，对空间功能及微气候环境进行了提升。整体设计遵循保护性改造的原则来对晋宁古城的环境功能进行丰富，并通过对微气候的改善，提高该区域范围内的人体舒适度，意在营造一个舒适安逸的古城氛围，并将形式美融入需求中，把晋宁古城打造为一个多元丰富的舒适空间。

姓名：杨坤 王一鑫 吕佳健　指导老师：张春明　院校：云南艺术学院设计学院

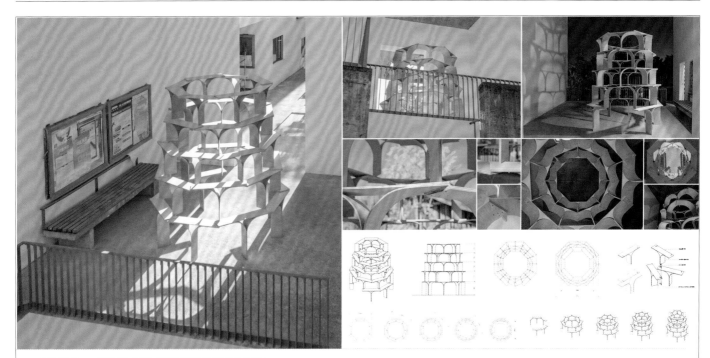

八角井亭——基于胶合板材料与传统藻井建构研究

　　该装置的设计和建造是基于传统材料和建构的学习研究。在材料上，从简单的薄木板出发，尝试制作了弯曲造型的胶合板；在结构上，从中国传统古建筑中的藻井结构，衍生设计了单元构件层叠出挑的构筑物；在节点连接方式上，使用了胶合与螺钉两种方式，以五颗自攻螺丝连接水平和垂直方向的构件，简化和隐藏了连接节点。

姓名：楼力睿 吴一蘅 王雯聪　指导老师：黄立　院校：中国美术学院建筑艺术学院

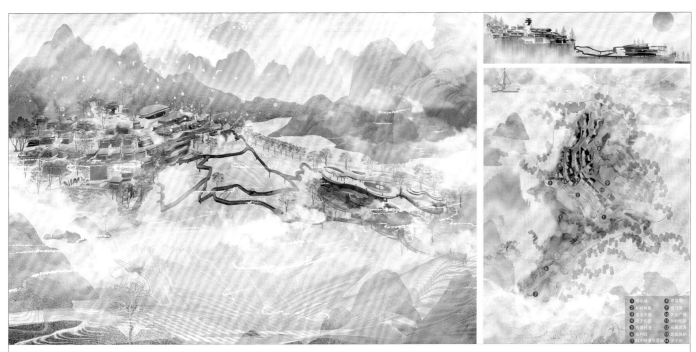

哈尼族垭口村公共空间更新设计

　　本设计选择以元阳的哈尼族文化为主基调，以当地村庄传统建筑为设计基础，目的是将"蘑菇房"民居与整体环境设计进行融合，公共空间部分尽可能保持哈尼文化的完整性、原真性，然后利用景观设计等艺术装饰技能，突出垭口村文化遗产和文化氛围，创造一个具有层次感和艺术感的乡村公共空间。

姓名：凡征　指导老师：李卫兵　院校：云南艺术学院

数字"游牧"城市

此设计为针对大城市的"游牧群体"设计的模块化城市改造设计，"游牧民族"可以带着他们的生活单位四处走动，在另一个系统中建造家园并与其他游牧民或当地人建立一种可持续循环系统，形成一种自给自足的游牧城市。

姓名：张琳晖　指导老师：李智兴　院校：浙江工业大学

共生为一

本设计通过艺术装置展示了生态系统的复杂性以及山火给陆地生态带来的危害，呼吁人们保护生物多样性和生态平衡。树上的纹样设计使用了全球碳预算数据库、气候观察、全球实时碳数据库等平台进行相关数据的检索，同时结合了摇钱树与环境保护、社会问题等话题，最终设计出了具有深刻内涵和表现力的装置艺术作品。该设计旨在提倡陆地生态保护，重视山火对陆地生态的危害。

姓名：岳宸宇　指导老师：卓凡 李松月 牟贞璇　院校：中央美术学院城市设计学院

莲

本作品运用藻井的形式语言描绘了莲花与水污染净化的关系，同时以藻井莲花作为表现载体，深入探讨人与环境之间天人合一、和谐共生的性质。

设计通过对莲花在不同生长阶段的形态特征变化以及净水能力进行观察和分析，以其为符号，表达对水污染问题的关注和反思。

姓名：牛星然　指导老师：卓凡 徐超 王海鹏　院校：中央美术学院城市设计学院

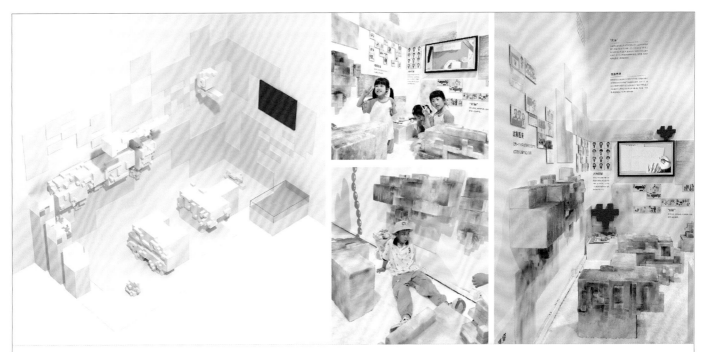

与星星的孩子"对画"

该作品基于孤独症孩子执着于某样事物并每天重复地做着自己喜欢的事情的特点，选择了以像素的形式来呈现。当观众面对作品当中抽象的、陌生的物品时，其状态也与孤独症孩子们面对生活当中对于普通人来说司空见惯的物品而无法识别这件物品其他信息的状态相似。希望通过这件作品，让这些特殊的孩子们可以被关注和理解。

姓名：刘亚楠　指导老师：卓凡 李松月 牟贞璇　院校：中央美术学院城市设计学院

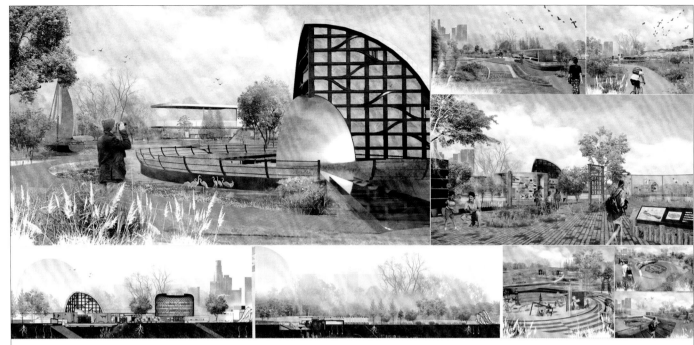

"影呈文化·竹堰科技"智慧背景下数字非遗文化公园设计

本项目位于河南省三门峡市陕州区陕州大道附近，主要定位是以当地的非物质文化遗产与现代科学技术结合的智慧文化公园。

该设计将现代化的数字信息技术与非物质文化遗产相结合，在满足其便捷、舒适的功能的基础之上，起到对非物质文化遗产进行保护和促进的作用，同时利用数字信息技术产生新的"数字景观"，丰富传统景观设计手法，从而创造出更具有科学性、趣味性、文化内涵的互动性景观空间，使非物质文化遗产精神价值在被广泛传播的同时提供新的保护方式，激发人们对非物质文化遗产的关注与融合。

姓名：刘沛 霍慧萌 韩雨君　指导老师：侯慧灿　院校：河南城建学院艺术设计学院

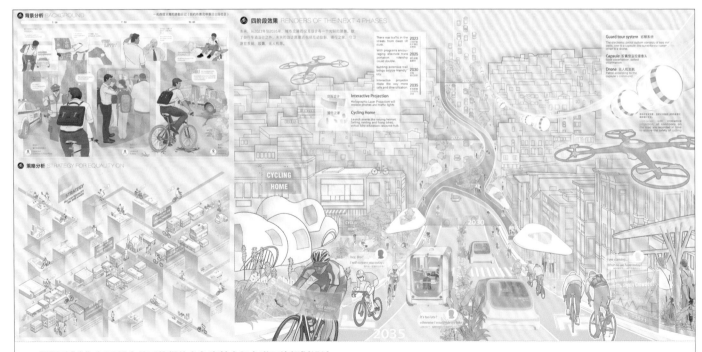

"骑行城市"促进社会公平的纽约布鲁克林自行车道网络规划设计

本设计为在布鲁克林的日落公园社区设计的一个自行车网络系统，该系统利用纽约市开放数据的 GIS 分析，找到自行车道的可选方案，并根据出行目的和地理位置特点，将方案分为通勤自行车道、社区自行车道和休闲自行车道，分三个阶段实现骑行友好的美好愿景，进而帮助有色人种摆脱路权不平等、环境不平等、机会不平等、人格不平等的困境。

姓名：李金 周映含 陈嫣蕊　指导老师：庄新琪　院校：首都师范大学美术学院，天津农学院，华中农业大学园艺林学学院

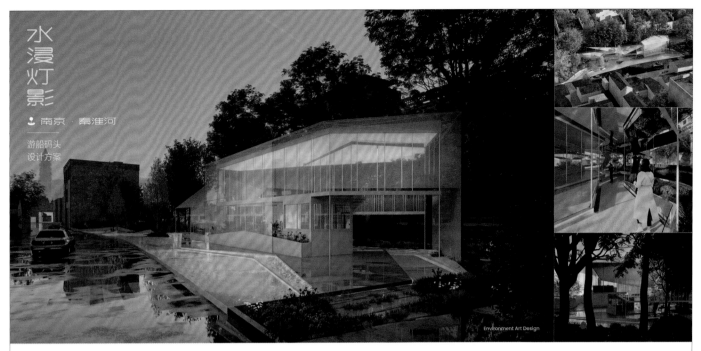

水浸灯影

南京 · 秦淮河

游船码头
设计方案

Environment Art Design

"水浸灯影"南京秦淮河游船码头设计

本项目为南京秦淮区堆草游船码头设计，该设计将灯彩元素融入景观建筑中，用半透明布面织物覆盖于框架钢结构之上，尽显轻盈，光影流转。秦淮水以镜面薄水池的形式贯穿场地，一条两米高差的下沉坡道将场地分为东西两部分，西部为水上交通提供服务，东部留作城市口袋广场，通过构筑物构建立体折叠的社区空间，激活城市滨水空间。

姓名：李金 高尧般　指导老师：谢明洋　院校：首都师范大学美术学院

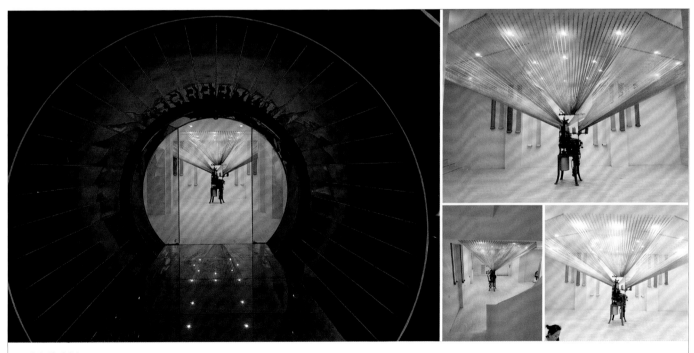

华尔生命树

本设计是用华尔袜厂创业的首台袜机为基底，纺线为顶层构建的艺术装置品。公司的主流文化是圣经，生命树是圣经中的一个重要象征；生命树的二十二路径象征在公司的发展历程和经验教训中，取其精华，去其糟粕，开拓创新，展望未来；原始的袜机是生命树的主干部位，象征公司持续发展壮大的根源，万事万物要持续发展都要回归本源，不忘初心。

姓名：黎广贤 朱韩剑　指导老师：李政　院校：北京服装学院艺术设计学院

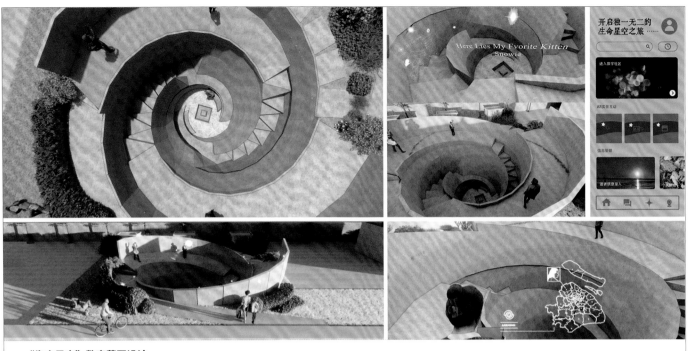

"生命星空"数字墓区设计

该公共空间旨在提供一个行人通过姓氏互相连接，感他人之感，重构城市亲缘格局的数字墓区。该设计以蜗牛壳的螺旋生长轨迹为灵感，在广场底部设置"生命夜空"触发点。使用者可通过手机程序进入数字社区，利用现实增强技术与构筑物互动，与世界同名或同姓的逝者紧密相连，重塑家谱意识，与社会产生更深刻的血缘与文化共鸣。

姓名：王恒乐 解茜羽 王雨晨　指导老师：李咏絮　院校：同济大学设计创意学院

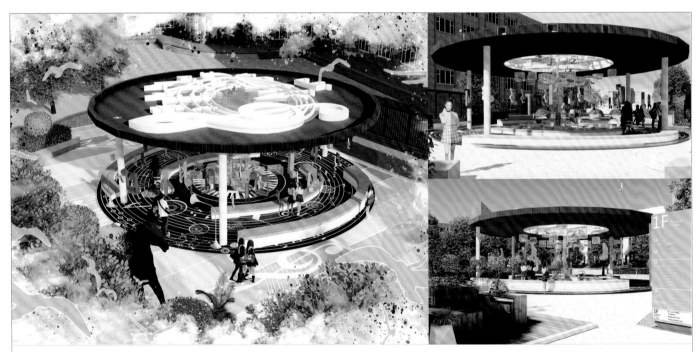

"当心情遇见旋律——情感的共鸣与艺术的创生"校园互动装置设计

本装置艺术的设计理念是"情感与科技的融合"。通过科技手段，多种色彩的音符能够感知参与者的互动并响应，创造一种个性化的体验，心情变化时装置会产生相应的旋律。此装置独特的视觉和听觉设计能引发观众的情感共鸣，使他们在互动中深入了解自己的内心世界，实现心灵的治愈和释压。

姓名：李骆　指导老师：姜彬　院校：吉林动画学院

4

数字技术创新设计篇

DIGITAL TECHNOLOGY
INNOVATION DESIGN

幻音之旅——音乐空间数字媒体设计

　　本设计将迷幻与复古风格巧妙地融合，以浓郁的色彩、动态多屏影像，营造出一个怀旧与未来交织的超现实音乐空间。随着多屏影像与音乐节奏的同步变化，观众仿佛被带入一个沉浸式的梦幻异次元，体验一场跨越时空的奇幻旅程。作品通过复古视觉与现代技术的结合，探讨了记忆与未来、现实与幻想的界限，如同一首跨越光年的交响乐，引领观众在光影与音律的交织中，进行一次探索之旅。

　　基金项目：2023 年四川省大学生创新创业项目《非遗文化活力塑造——四川甘孜踢踏舞潮玩 IP 设计与衍生品开发》，项目号：S200310654017

姓名：胡晓　院校：四川音乐学院成都美术学院

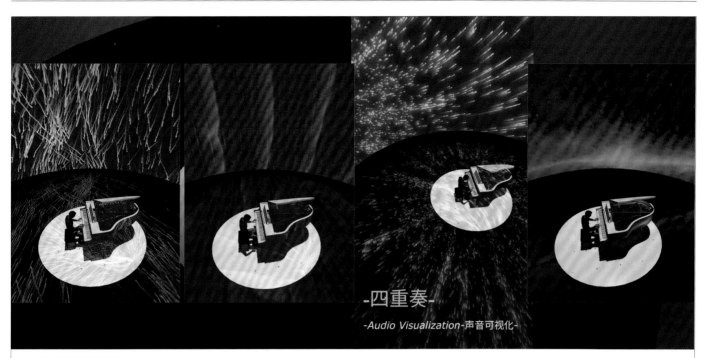

沉浸式表演艺术设计

本设计基于交互媒体和声音可视化，将音乐表演以沉浸式艺术形式呈现。沉浸式音乐表演分为四个章节，分别是红色的《束缚》、紫色的《思绪》、绿色的《灵气》，以及蓝色的《静谧》，将四段不同的音乐旋律与视觉交互相统一，让观众体验到一种多感官数字化音乐表演。

姓名：夏梦雪 贾琦　院校：四川文化艺术学院数字传媒学院

入侵

本作品紧紧抓住现实与幻觉这条线索，通过画面传达在现实与幻觉之间不断穿梭的体验。通过对图形意象的运用，这些产生于现实的复制图像，却不可思议地散溢着一种无法言说和不可捉摸的超现实意味，夜间汹涌的车流像是外星怪兽结队入侵，摄影其实在某种意义上，也算是现实世界的一个平行宇宙。

姓名：曾戈
院校：广东岭南职业技术学院建筑与艺术学院

心灵海平面

本作品利用水、光、振动和声音唤醒观者各个感官，获得一次从现实世界的短暂解脱，好似身外一种神圣且直击内心的仪式。设计通过实时采集观众脑电波的情绪数据，进行情绪可视化映射：当观众心理状态越烦躁，随着脑电波实时形成的海浪会越汹涌，海浪声越嘈杂；当观众逐渐平静下来，海浪会趋于平缓，海浪声会更柔和。

姓名：陈赛
院校：西安欧亚学院

"万物复苏"风景色彩数据驱动下的亲生物数字疗愈艺术

亲生物设计理论指出，自然元素、自然类似物和具有自然感的艺术表达能够满足人类对自然的亲近需求，从而达到治愈"自然缺失症"的作用。作品通过提取春日繁花、星空、水波等风景色彩数据，结合 Procreate 软件"液化"操作，创作出以"万物复苏"为主题的数字疗愈艺术作品。

姓名：许琳昕
院校：福建农林大学金山学院

山海经——南海百幻蝶

本作品的创意理念主要体现在多样性与变化性上，以此创造出形态各异、色彩斑斓的视觉效果。"南海百幻蝶"的神秘与奇幻特性也是创意的重要来源。在设计中，运用了各种神秘元素和奇幻色彩，营造出一种神秘莫测、引人入胜的氛围。这种氛围可以激发人们的想象力和创造力，让人们感受到世界的无限可能性。

姓名：肖楠　指导老师：生沅承
院校：河北东方学院数字传媒学院

乌盆

本作品意指向身体与物融合生成的潜在可能性。该设计通过 CT 扫描将身体拆分，然后将这些切片以书的形制重新缝合，阅读成为对身体空间的翻阅，其中的器官均可能受到刺激产生变化，"内脏中存储着信息的菌群因升温变得活跃，皮肤受到刺激渗出汗液……新的身体以数据为神经生成新的反馈系统"。

姓名：黄恩琦　指导老师：陈小文
院校：中央美术学院

微言

本设计将几百份以"我的理想"为主题的全国小学生作文以合成特定序列的方式存储在基因中，植入到微生物内，在作文原稿上进行培养。微生物在文字上繁殖的过程中，其内部存储的信息也在不断被复制。最后，再通过基因分析重新读取微生物中的数据信息，并用这些微生物作为墨水，把读取的信息重新写在纸上，这些文字身上便存有了自己的基因。

姓名：黄恩琦　指导老师：陈小文
院校：中央美术学院

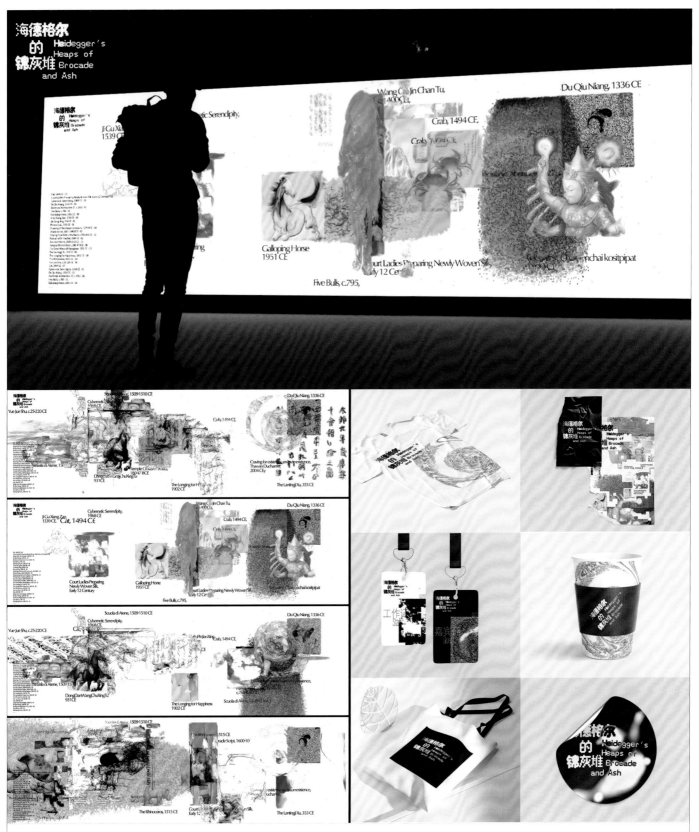

海德格尔的锦灰堆

　　本作品为通过反思海德格尔关于技术、人类、自然的关系的论述，最后生成的锦灰堆形式的艺术作品。作品以哲学思考为底蕴，透过艺术创作来审视技术与人类、自然之间的关系，同时运用人工智能技术，将经典图像进行重新演绎，展现出了一幅幅饱含历史底蕴和生命力的锦灰堆艺术画卷。其在破碎与重生之间，传递着对人类乐观天性、生命力及传承精神的赞美。

姓名：姜翔巍 王一帆 杨虹　　指导老师：杨晋　　院校：清华大学美术学院

纹样万花筒——岭南纹样沉浸式展览

本展览致力于将岭南传统文化与当代设计相结合，通过数字媒介传递其美学价值，推动岭南文化保护与美育发展。展览采用计算机视觉、图像处理等技术，将岭南非遗文化与现代建筑元素融合，构建出独特的沉浸式体验空间。自启动以来，展览的线上全媒体阅读量已突破 100 万次，为观众提供了深入了解岭南文化的宝贵机会。

姓名：高悦 宋颖 潘钰琦　指导老师：杨晨啸　院校：深圳大学艺术学部

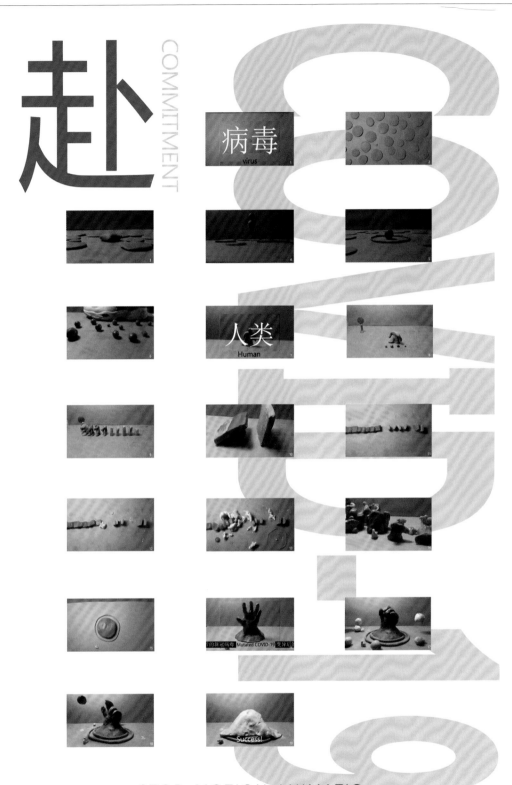

STOP-MOTION ANIMATIO

赴 -COMMITMENT

　　疫情的肆虐给社会带来了极大的恐慌和焦虑。本作品的设计灵感来源于"抗疫"，结合前几年的疫情形势，用定格动画来表现人类与疫情的斗争，再现战胜困难的精神，引导人们对生命和自然应怀有敬畏之心。

姓名：高雅雯　指导老师：夏飞　院校：云南艺术学院

对视：当虚拟关系入侵现实，我们究竟走向何方

　　虚拟世界的不断丰富无限降低了人际关系带来的价值。本装置希望通过与机器对视引发机器流泪凝成结晶的过程，促使观者思考当下亲密关系的变化——我们似乎更喜欢与人的虚拟投射对视而非真实的人。

姓名：吕熙晔 卢智成 吴广源　　指导老师：李维 洪荣满　　院校：广州美术学院

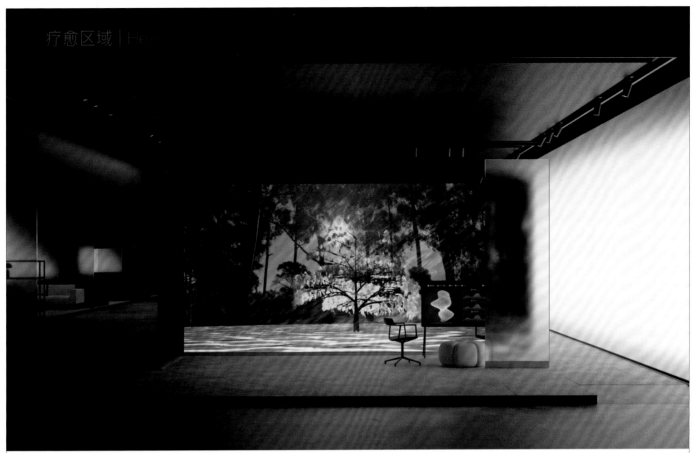

"城市绿洲"亲生物数字艺术互动疗愈系统

　　本设计是一项数字艺术互动疗愈系统，采用前沿互动技术来仿真自然界的各种元素及感官体验，旨在提供一个绿色疗愈空间。该系统通过整合触觉、听觉、嗅觉与视觉技术，使用户能够接触真实植物、嗅到自然气味、聆听自然声音，并欣赏动态变化的视觉效果，既可以满足人们对平静与休息的需求，也能够增强人与自然的联系，增进心理健康和福祉。

姓名：肖蘅栩　　指导老师：李梦馨　　院校：四川农业大学艺术与传媒学院

硖石灯彩·音乐可视化

本设计选取浙江海宁非遗"硖石灯彩",以八大技法为切入点,使用点云效果表现其最具特色的技法"针"。数字花灯随着环境音量与音调的变化进行结构、颜色等的变化,通过声音可视化,在数字化花灯中映射出灯会的热闹氛围。

姓名:杨欣怡 黄宝凤 李思钰 指导老师:李杰
院校:西安外国语大学

崇义镇爱国主义红色教育基地

本作品是助力乡村振兴与传播红色文化的元宇宙数字场景。项目位于河南省沁阳市崇义镇,我们在完成其改造方案的基础上,又制作了一个元宇宙数字空间。本作品采用漫游视频的形式来展示,分别讲解了制作背景、作品意义、作品内容,以及创作过程。视频节奏环环相扣,背景音乐搭配合适,全方位地展示了该作品。

姓名:史书宁 朱巨丹 陈雨欣 指导老师:杨婉
院校:武汉工程大学邮电与信息工程学院,武汉科技大学艺术与设计学院

共鸣回响

本设计是一个模拟人与自然交流的互动视听装置,参与者可以通过手势与自然声音互动。设计旨在通过基于肢体语言而非文化解读的独特体验,唤起人与自然之间的内在联系,通过这种方式鼓励参与者重温内心深处因城市喧嚣而日渐淡漠的对自然的记忆,创造一种纯粹的感官交流,重建与自然世界的原始纽带。

姓名:吴磊 指导老师:Ryo IKESHIRO
院校:香港城市大学

Smell You 嗅你

本作品是一个不断追踪观众气味的巨型鼻子。这个项目旨在通过交互的方式探索嗅觉在影像中的应用与表现,突破传统影像仅基于视听的感官边界,颠倒隔阂现实与虚拟的影像世界的"第四道门",让虚拟感受现实,最终人们成为被"感受"的角色。

姓名:吴磊 姜烨 指导老师:Ip Yuk-Yiu
院校:香港城市大学

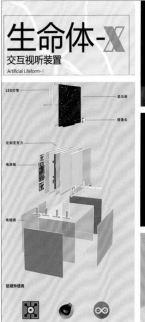

消逝与留存

生命通过万事万物的不同编码感知、认识世界，构成二维码形态的每一个方格都是循环或消逝的影像，暗示着从宏观到微观，"留存"与"消逝"时刻都在不同纬度中、不同的载体上交织、循环，两者之间既矛盾冲突又相互依存，虽无法控制，但过程中内心感知的转变会伴随并引导生命进入下一阶段。

姓名：王慕蓝　指导老师：郭线庐
院校：西安美术学院

生命体 -x

"人工生命"一词可以指在模拟（计算机）系统或虚拟环境中表现物质或有机生命系统和类似生命的行为。这引发了关于人们如何定义生命以及生命在虚拟和现实中扮演着什么角色的问题。本作品希望从人本论和进化生物学家迈尔对于生命本质的定义出发，赋予机械以生命感。

姓名：谢诗薇 陈曦 田晶　指导老师：何宇
院校：华中师范大学美术学院

"Quipu"结绳记事

结绳记事是一种物质化的信息存储方式，它强调了信息与物质世界的连接。本设计通过将传统的结绳与大语言模型及 RFID 技术结合，人们可以直观地看到和触摸到结绳所承载的记忆和信息，增强对信息的重视感和实际存在感。

姓名：吴瑜青 史文佳 周详睿　指导老师：廖树林
院校：上海科技大学

女娲

该作品的主题是中国古代神话故事《精卫填海》。在画面背景中展现了波涛汹涌的东海，显示出大海的强大力量，与精卫的渺小形成鲜明对比。色彩运用上，以深沉的蓝色为主调来表现大海。精卫鸟的色彩则较为鲜艳，如头部花纹的色彩较为亮丽，使其在画面更加突出。为了体现精卫填海的故事氛围，背景绘制了广阔的天空和波涛起伏的大海。

姓名：张玉雪
院校：河北东方学院数字传媒学院

山河化境

本作品以山水之美，绘人民幸福为轴，借 AI 重构技术，复现了传统纸艺之美，同时以"绿水金山就是金山银山"为主题，创意性地呈现了新时代的幸福生活。作品运用数字化技术，将传统纸艺与现代审美相结合，创造出了具有时代特色的艺术作品，既保留了传统纸艺的韵味，又呈现出了新时代的美感，体现了"无界"的新时代美育思想。通过变革之道，作品开创了新的艺术局面，寓意着我国在全面发展、创造幸福生活中的砥砺前行。

姓名：李祉懿 刘盈　指导老师：朱志平　院校：湖北美术学院

梦境之地

本作品是通过交互呈现动画的方式，以分享梦境为媒介，以五种感官对人情绪的影响为主题，制作完成的梦境交互装置。人在翻动梦境绘本立体书时，对应的动画会在墙面"梦境房屋"后的液晶屏幕上播放，观者需要趴在装置前去看后面的梦境动画。趣味交互和奇幻动画色彩会刺激人的多巴胺分泌，产生对人的心理疗愈。

姓名：齐子曦　指导老师：卓凡 侯启槟 吴小宇　院校：中央美术学院城市设计学院

乳母

由于初次哺乳选择了奶粉，使新生儿对母亲的乳房失去依赖，这种情况被称为"乳头混淆"。本作品以奶粉和母乳之间的对立、模仿、超越关系为切入点，基于其对母乳的极端量化等行为，构建了一个程序化的哺育机器。观众可通过交互页面来自定义新生儿的属性，以产出"使新生儿成长为理想模板的代母乳"。

姓名：丁蔼雯　指导老师：费俊　院校：中央美术学院

除草计 - 合成孟山都

本设计旨在通过虚构未来情景展开对"未来孟山都"世界的探索。由观众定制合成植物，合成植物在虚拟场景中生成的同时，装置实时打印该合成植物的相关信息。随着定制数量增加，逐渐形成冗杂的合成植物景观和无限堆积的信息纸屑。作品以此讨论生物技术的伦理底线，引发观众对"人与自然"伦理关系的反思。

姓名：丁蔼雯 陈香凝 彭延嘉　指导老师：费俊　院校：中央美术学院

"正负共同体"基于后现代社会人与自然共生设计的探讨与假设

本研究项目旨在探讨基于后现代社会背景下的人与自然共生设计,以"正负共同体"为核心概念,围绕共同体理念展开对人类与自然关系的探讨与假设。共生设计理念强调人类与自然之间相互依存、相互促进的关系,在后现代社会的语境下,这种设计方法承载着更多的责任和挑战。本研究项目将首先界定共生设计、后现代社会和共同体概念,深入分析它们在当代社会中的意义和影响。接着,以"正负共同体"为主题,探讨人类对自然的过度开发所带来的负面影响,以及如何通过共同体意识的建立和行动来实现人与自然的和谐共生。最后,通过装置设计和虚拟服装设计等方式,将人与自然的复杂关系以视觉化形式展现出来。

姓名:赵洁茹　指导老师:王薇　院校:温州大学美术与设计学院

Breathings 風

当代社会充满人造物,人们在"减少主义"的生活中遗忘了与自然的情感联系。本装置通过探索风作为气象学符号之外的具体生命内涵,以风为媒介使人与自然共情。装置以风作为输入,基于孢粉、种子、尘螨含量等生物信息和 Arduino 技术,在一面竖立薄膜上营造呼吸起伏纹理,来传递风的生命内涵。观众通过与抽象化的生命代表物的交互,唤起与自然的"根",丰富生活中对自然的感受。

姓名:范润铭 刘禹彤 陆沈欢　指导老师:廖树林 邹悦　院校:上海科技大学

16°C 至 32°C·绿色乐园

如何更诗意地栖居？人类对自然有着本能的亲近，城市中适宜植物生长的气温介于 16°C ～ 32°C 之间，我们追寻着一片绿色乐土。本作品借助光影艺术，融汇编程、数据可视化及 AIGC 等媒介，依托上海苏州河畔独特的文化底蕴和石库门建筑风格，呈现出一幅人文情怀与自然元素交融成的生态美景，勾勒出一幅富于创意、科技和活力的城市生态画卷。

姓名：任庆齐 刘桂羽 丁蔼雯　指导老师：费俊　院校：中央美术学院

智化寺京音乐可视化设计

本作品以智化寺京音乐可视化为设计主题，通过提取智化寺京音乐中的笛音符，进行可视化克拉尼实验，从而得出克拉尼图形。克拉尼图形与智化寺经典视觉元素相融合旨在设计出具有中国民族化、本土化、特点化的音乐可视化纹样图案，将中国寺庙的彩画与藻井等与克拉尼图形相结合创造出充满东方明珠特色的视听盛宴，最后通过 H5 交互的方式呈现出来，在 H5 交互中结合古朴典雅的视觉风格和深幽的音乐，让观众沉浸在智化寺京音乐的历史文化中，利用视觉的刺激与听觉相结合的方式更加深化京音乐的影响力。

姓名：井系洋　指导老师：吕燕茹　院校：北京工商大学设计与艺术学院

疼痛与腥

　　本音乐作品讲述了对自身感到肮脏的女性如何审视自己，作品利用鱼与海洋来表达其对于自身的厌恶，因无法直视镜子中自己而感到空洞感，利用玻璃杯的折射，表现真实的自己与自我审视下的自己的区别，以此来告诉这个群体，她们的身体并不肮脏，自我审视下的身体与真实的身体并不相同。

姓名：李云朗　指导老师：刘恩鹏　院校：云南艺术学院

即已天明

　　本作品的关注对象是创伤及受虐儿童，尤其是被妈妈暴力对待的女童，她们在长期的创伤中，为了逃避痛苦，无意中把自己变成了一个没有感觉的洋娃娃，而她们的父母也往往度过了相同的童年，在世代重复中像一个循环的悲剧。画面中的娃娃最后也没能挣脱，最后的结局是释然、接受、还是算了，不得而知。

姓名：李云朗　指导老师：刘恩鹏　院校：云南艺术学院

实验动画《手》

　　本作品通过人的手、眼等意象来表达父母和社会对于一个人成长的影响和引导作用，同时也是一种对个性化创新的磨灭。用不同的手对一个不规则的物体不断揉捏，使其变成有社会审美倾向的正常手的外形，象征孩子的不断成长，最后摆脱父母的手获取所谓的自由，遇到自己的另一半，也还是在社会审美牵引下进行的，最后主角的手遇到了不符合社会审美的手套，它们的结合使彼此都不再畏惧社会的眼光，追求自己所向往的事物。

姓名：王潇　院校：北方工业大学

共生哈尼

该作品为数字化虚拟服饰《共生》系列中的哈尼族模块。作品以"圆形"占据视觉中心点的 Mapping 艺术作品,通过节奏感较强的创编音乐为 BGM,融入少数民族数字人、抽象元素、现代时尚元素等内容,进行数字化民族风的"再表达",主要为了探索传统少数民族文化与数字化元素融合的新形式,突出传统哈尼服饰与现代数字抽象化的矛盾化演绎。

姓名:张书烨 指导老师:夏飞 院校:云南艺术学院设计学院

原始时代

人类世终结,机器人成为一种"人类遗产",并在荒芜的人类世遗迹中重复着人类原始时期的活动行为。本影片以"机器人 R 的一天"为叙事线索,讲述 R 在荒野、城市遗迹、洞窟三个主场景中的原始行为:狩猎——寻找未耗尽的能源以维持生存,改造——用人类遗物改造自身使自己趋近于人类,崇拜——在洞窟中不断刻画人类面孔以得到精神满足。

姓名:丁蔼雯 指导老师:费俊 院校:中央美术学院

梦蝶

　　本作品用数字化影像艺术手段塑造了庄周化蝶的美学意象，使水墨画突破了传统媒介的限制，以更加多元立体的动态方式呈现，以此探索水墨浓淡融合的更多可能性。庄周在梦中化身为一只轻盈的蝴蝶，翩翩起舞于翠绿的竹林之间。竹林深处，静谧而神秘，蝴蝶想要飞向一片林间池塘，探索那未知的神秘之地，于是，它振动翅膀，轻盈地飞向了远方。

姓名：赛阳光　　指导老师：胡馨月
院校：武汉工程大学

岁月

　　本作品通过马路的设施和裂纹的细节，揭示了澳门这个中西文化碰撞的前沿城市数百年的流变与积聚。数字影像以倒叙的方式展示出马路上斑驳裂纹逐渐形成的过程，将时间的流逝和岁月的积淀娓娓道来。而信号灯计时声则宛如人们的心跳，既捕捉着岁月流逝的沧桑，又体现着当代都市生活的紧迫感和人们的生存压力。

姓名：李文静　　指导老师：梁蓝波
院校：澳门大学社会科学学院

远山深处有村落

　　彝族是中国古老的民族之一，彝族在常年的历史发展过程中逐步形成了自己极具特色的民居、饮食和服饰文化。本片宏观上聚焦于神秘的彝族文化，微观上探索了当代彝族文化中最具特色部分的传承和创新。

姓名：钟宇　　指导老师：肖雁心　　院校：成都银杏酒店管理学院设计艺术学院

"Barren coastline" CG 自然场景概念设计

　　海洋是生命的起源地，本作品以数亿年后的海岸线为创作原型，运用 CG 创作想象数亿年后人类对海洋的破坏所造就的海岸线的自然景象。同时也将海洋比作无法生育的人类，火焰环绕着海岸线象征着破坏与毁灭。本作品送给自己的家乡及所有美丽的海滨城市，意在唤起社会对环境问题的关注和积极行动。

姓名：胡琦　指导老师：雷虹 李兰　院校：青岛大学艺术学院

"清荷"疗愈虚拟植物设计

 本设计对南宋的《出水芙蓉图》常见的荷花进行了全新的数字化视觉重构，利用独特视觉语言构成，探索了中国工笔画的相关审美元素在未来元宇宙中的可能形态，构建起新的古典意识氛围。

姓名：胡悦　指导老师：刘珺　院校：天津大学建筑学院

泪歌

本作品以《权力的游戏》血色婚礼桥段中新娘罗丝琳·佛雷为原型，采用凌迪数字科技有限公司 Atelier 软件完成数字化人物服装造型。服装上采用鱼尾礼服轮廓，运用赛博艺术风格构建了几何形态的血液造型，发饰方面结合了角色"悲剧""爱情"等主题，与拜占庭时期埃及太阳冠和斯拉夫风格的发饰特征进行了结合。

姓名：周一川　指导老师：邵芳　院校：北京城市学院

傩

本作品是对中国传统文化中独具魅力的民间戏曲——傩戏的一种现代诠释。作品灵感源自傩戏中那些神秘而古朴的面具，它们不仅拥有夸张的表情丰富的色彩和深邃的象征意义，更是傩戏文化中不可或缺的元素。作品将平面、三维和交互设计元素有机地融合在一起，形成了一个多层次、立体化的傩戏面具展示作品。这部作品不仅是对传统傩戏文化的致敬，也是现代数字技术与传统文化相结合的一次创新尝试，旨在让更多人了解并感受到傩戏面具的独特魅力和深远意义。

姓名：万梓捷　指导老师：向漪弦　院校：湖南工程学院设计艺术学院

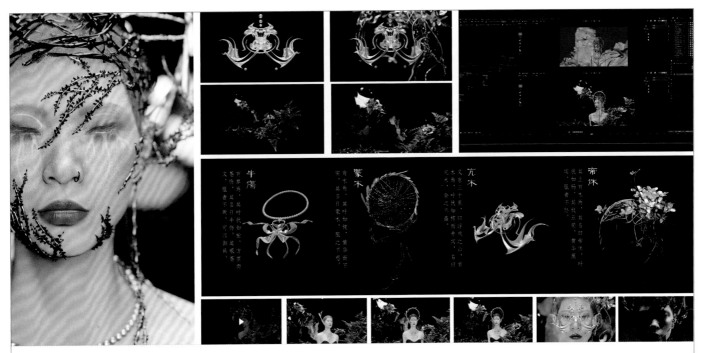

觅山海

本作品以《山海经》为背景，以文本中的植物"牛伤""蒙木""亢木"和"帝休"的意象为依据，将生物元素与机械元素相结合，将植物拟态造型点缀在人体之上，构建出一种奇幻和现实联结的交互体验。作品通过虚拟可穿戴产品展现神话与想象碰撞的生命存在状态，继而由形式想象和物质想象相互配合，达到传统文化和数字虚拟孪生关系的转化，结合现代设计风格的融入，营造出从传统文化到当代社会的时空跨越，同时表达了人类亘古不变的渴望与追求。

姓名：冯瑜璇　指导老师：杨洋 裴晏　院校：中国戏曲学院

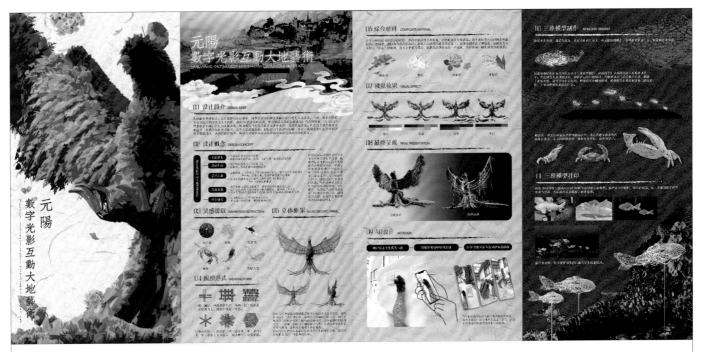

元阳光影数字互动大地艺术

本作品通过融合数字交互技术与传统哈尼文化元素，设计了集乡村振兴、文化旅游、夜间体验于一体的"元阳光影·哈尼数字互动大地艺术村"。该项目充分利用元阳县阿者科丰富独特的梯田地貌和深厚的哈尼文化底蕴，通过创新性的数字艺术形式，激活乡村资源，赋能乡村振兴。在白天，设计了一系列以哈尼文化为主题的大地艺术装置，如采用三维扫描、3D 打印等科技手段，重塑哈尼族特色建筑、农耕工具等实体模型，让游客在游览中深入了解哈尼文化。同时，利用 AR（增强现实）技术，游客可通过手机或智能设备与环境进行实时交互，获得更生动立体的文化体验。在夜间，将运用先进的 LED 灯光系统与投影技术，将元阳梯田化身为巨大的天然画布，演绎哈尼族神话传说、生活习俗等故事，形成独一无二的光影秀。

姓名：沈之欣 张一凡 张文磊 杨萌 赵红 唐天逸　指导老师：何子金　院校：云南艺术学院设计学院

虚拟视域

本作品利用摄影多重曝光和负相的数字后期影像制作技术，设计成独特的数字影像和波普插画视觉对比效果，综合运用了传统摄影技法和现代数码后期合成技术，以表现创作者独特的设计维度、创作理念和视觉艺术传达。

姓名：马艳红　院校：北京市东城区职工大学

"数字红迹"动态明信片设计

本设计打破了传统文创产品的传播方式，通过数字化手段，让历史与文化以更加生动、直观的方式呈现在公众面前。此设计选取陕西省西安市红色文化遗迹点作为支撑，将视频素材通过数字化处理技术置入明信片中。然后通过高清扫描技术，将明信片进行数字化处理，再借助先进的平台技术，赋予明信片以生命力，为明信片这一传统文创产品注入了新的活力，使其不仅具有科普效果，更具有留念意义。

姓名：孙玙 樊航绮　指导老师：冯慧 王锐明　院校：陕西师范大学美术学院

群象

　　本作品是以群造型理论为切入视角，从中国禅意文化中提取"高远""悠然""沉思"三大主题，进行的空间光影设计创作。该创作以主题融合理论模块的形式进行光与影之间的转译和表达，空间平面视觉效果结合了黑底金漆楷体书法，通过光在不同模块化的反射、光影的投射产生了割裂和反转的视觉效果，丰富了光影的层次感和深意，观者可以在空间中随着主题和空间内模块的变化感受光影的魅力带来的不同视觉体验。

　　姓名：李嘉玚　指导老师：刘瑞品　院校：河北美术学院设计学院

"衣上映色"数字蓝染交互投影设计

　　所谓蓝染，是通过人工印染技法，将织物在植物染液中浸染出层次丰富、凝重素雅的蓝色。本作品基于交互媒体设计和人像跟踪投影，将蓝染进行数字化再设计，重点呈现蓝染色彩和浸染效果的动态视觉特点，然后再应用于人像跟踪投影中，让参观者可以体验蓝染映射在人体服装上的光影艺术。

　　姓名：袁昊 李坤玺　指导老师：夏梦雪　院校：四川文化艺术学院数字传媒学院

全息多维智联立方概念设计

　　本概念设计是一款引领未来通信潮流的全息投影通信设备。其独特的透明立方体外观设计，不仅彰显科技美感，更透露出高雅气质。设备采用尖端的全息投影技术，为用户带来所未有的 3D 虚拟交互体验，仿佛置身于一个真实而富有深度的沟通环境中。

　　基金项目：本作品系广东省 2022 年度教育科学规划课题（高等教育专项）"新文科背景下'艺科融合'赋能人才培养路径创新发展研究——以艺术设计专业为例"阶段性成果，项目号：2022GXJK489

姓名：姜博　**院校：**广东松山职业技术学院计算机与信息工程学院

展望与回响

　　在过去几十年里，中国的城市经历了巨大的现代化变革。从狭窄的胡同街区到林立的高楼大厦，从传统的手工艺到数字化的信息时代，这一切变化不仅重塑了城市的物理面貌，也深刻影响了居民的生活方式和文化认同。本作品以镜子作为媒介，将城市中城市化以及未完全城市化的场景并置在一起，来展现城市化进程给人们带来的积极影响，以及在变迁长河中丢失的一些碎片。

姓名：杨帆　院校：北京林业大学艺术设计学院

生命的目的

　　每个人的生命目的各不相同，有的人在碌碌中穷极一生都无法达到自己的愿景，有的人随波逐流被四面八方纷涌而至的潮水所裹挟，没有自我的流向。金钱、财富、地位，这些光鲜亮丽的外表是人们追求的，自由而不受限制也是人们追求的。向上的权利是每个人都拥有的，但当人们看似得到了这一切，看似完成了自己人生的目标时，是否会隐隐有一种感觉——这些目标是否是别人安排好的，并不是自己的？当人们意识到这一切并想要打破它时，是否又进入了新的框架？

姓名：杨帆　院校：北京林业大学艺术设计学院

水墨渲染与《富春山居图》

本设计是一种基于虚幻引擎5（UE5）的水墨渲染系统，能够将三维模型自动转换为具有传统中国水墨画风格的视觉效果。展示的作品是以黄公望的《富春山居图》为基础，在水墨渲染系统进行的应用，应用结果实现了该画作在 UE5 中的三维场景精确重现，不仅复原了作品的原始风貌，而且满足了实时渲染的性能需求。

姓名：郭天宇 吴雨滢　指导老师：贾云鹏　院校：北京邮电大学数字媒体与艺术设计学院，北京印刷学院设计艺术学院

爱国诗人屈原

屈原，中国战国时期楚国爱国诗人、政治家。他不仅是楚辞的创立者和代表作者，更是中国浪漫主义文学的奠基人。在端午节之际，本作品以写意国画的形式创作屈原形象，旨在通过艺术的手法再现诗人的悲壮和勇敢无畏的形象，为纪念屈原诞辰两千多年奉献一份厚礼。

姓名：陈治国
院校：广东文艺职业学院设美学院

青春的色彩与力量

本作品是一部 1 分钟以内的短视频，通过学习中国传统文化和运动健身两个方面，展现了当代学生充满活力和多才多艺的生活方式。视频以太阳初升和日落的画面作为开场和结尾，象征着新的开始和希望，传达了对年轻人追梦的祝福，激励年轻人追求梦想，不懈努力。

姓名：张宝戈 黄挺喜
院校：武汉体育学院新闻与传播学院

舌尖上的豆瓣

 本作品通过讲述豆瓣的起源介绍了国家级非物质文化遗产——郫县豆瓣传统制作技艺，再以川菜厨子张师傅的手艺展现了川菜中"家常"口味里豆瓣所扮演的角色，旨在让更多人知道美味的郫县豆瓣酱背后的意义和故事。

姓名：陈昊天 裴天立 张纪悦　院校：澳门科技大学人文艺术学院，江汉大学人文学院

"NONO 的回想日记"场景设计

本作品是以阿尔兹海默症的预防与治疗为主题的一款关卡式搜集解谜类游戏。设计以关爱阿尔兹海默症患者为出发点,通过一系列有趣的搜集任务与挑战,帮助患者唤起记忆,并采用 Low Poly 风格来降低玩家视觉压力,这不仅能提升患者的认知能力,也能为照顾者提供辅助工具,增进双方的互动与理解,让患者在游戏中感受到关爱。

姓名:刘淳　院校:吉林动画学院漫画学院

青山湖艺术中心

该艺术中心坐落在岭南滴水岩景区青山湖畔,其集成了艺术展览、沙龙活动、读书交往等功能空间,能够为广大艺术爱好者提供和美空间。

姓名:余德彬 韦锐
院校:广州番禺职业技术学院

白瓷新韵

本设计将德化白瓷这一传统艺术瑰宝与 AI 技术进行了结合,创造出的女性主题系列白瓷艺术品。其传承了德化白瓷温润的质地与传统工艺精髓,并通过 AI 技术赋能,实现了在形态、纹理、色彩与艺韵上的创新。通过数智化设计推动传统文化在当代社会的传承与发展。该系列作品是对女性之美的赞颂,也是对传统与现代、艺术与科技完美融合的探索和实践。

姓名:汪大千
院校:湖北商贸学院艺术与传媒学院

AI 辅助隐逸文化的山水再现——芦茨村乡居环境设计

该设计选址位于桐庐县富春江镇芦茨村，是以中国传统诗画为基础，采用AI技术提取画面特征元素，辅以光影、软装造型、色彩、材质等融入空间环境，打造可行、可望、可居、可游的隐逸风格乡居空间。

姓名：周韦纬 任宇 许潇文　院校：宁波大学科学技术学院设计艺术学院

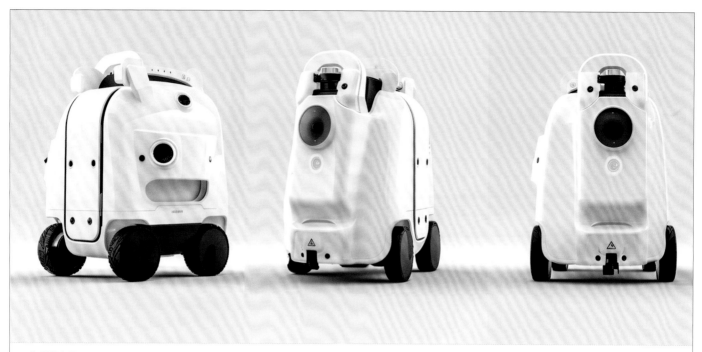

极地探测器

　　本探测器旨在解决极寒地区科学探测精确性，提升任务执行效率。探测器表面采用耐低温材料，因地处环境特殊，所以需要稳定的支撑结构和防护外壳；外形采用模块化设计，使得各个部分可以独立更换，提高探测器的灵活性和可维护性。

基金项目：2020 年产品设计省级应用型专业经费，项目号：326140

姓名：郑伯森　院校：四川音乐学院成都美术学院

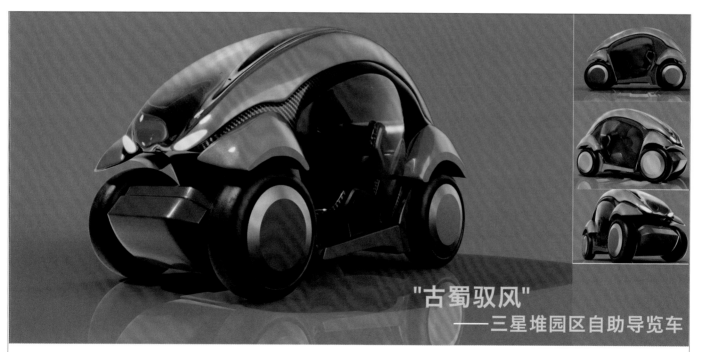

"古蜀驭风"
——三星堆园区自助导览车

"古蜀驭风"——三星堆园区自助导览车

　　本导览车外观设计以三星堆文化的青铜器造型为灵感，融入流线型现代设计元素，既展现了古蜀文化的厚重感，又彰显了现代科技感，旨在运用现代科技手段，为游客提供一个便捷、舒适且充满文化韵味的导览体验。

基金项目：2023 年国家级大学生创新创业训练计划项目《基于乡村振兴智慧农业 AI 人工智能辅助创新设计训练》，项目号：202310654006X

姓名：董婉婷　院校：四川音乐学院成都美术学院

"Nordic Zen" 系列客厅家具设计

 该家具设计的造型是通过对大自然中的山、地、水、石头的形态特征进行提炼简化而获得的,构建产品的意境散发着极简的北欧禅意感觉,通过材料搭配感知来构建整个产品意境体验,能够在产品使用过程中激发使用者的使用感知和情感体验。

基金项目:2020 年产品设计省级应用型专业经费,项目号:326140

姓名:孔毅 院校:四川音乐学院成都美术学院

浮空城

　　本系列作品描摹的是超现实主义的未来镜像，展现了科技与城市的交织与融合。通过前卫的色彩搭配渲染的浩瀚场景，营造了一个超现实主义语境下的浮空城市景观。该系列作品以梦幻般的色彩、恢宏的场景、巧妙的光影，描绘出充满古典气息与科技美感的漂浮城市群，以独特的创意与视觉表达，让观者沉浸于一个梦幻且饱含想象力的未来世界。

姓名：汪大千　院校：湖北商贸学院艺术与传媒学院

《崇祯赐秦良玉诗四首》AIGC 古诗词可视化

　　本作品主题源于明朝巾帼英雄秦良玉，她是历史上唯一一位作为王朝名将被单独立传记载到正史将相列传里的女性将军，其生平事迹和战功荣誉值得被更多人了解。中国传统绘画风格在 AIGC 的应用目前处于尚未成熟的阶段，本作品的训练风格旨在生成具有白描、壁画古典美感的卷轴画作，并将其串联，使之具有完整的故事性。

姓名：王奕力　　指导老师：吕燕茹　　院校：北京工商大学设计与艺术学院

《正月十五夜》AIGC 古诗词可视化

　　本作品利用人工智能技术将唐诗《正月十五夜》的场景进行可视化，带领观众沉浸在唐代繁荣的元宵节夜晚。作品巧妙地将远处现代建筑和穿着时尚服饰的游客进行了融合，勾勒出当今元宵夜其乐融融的画面，旨在通过建立两个时空之间和谐的联系，创造独特的体验。夜空中悬挂着两轮明月，一轮寓意古代，另一轮象征当下，在夜空中相互辉映，照亮时光的交汇。

姓名：张博闻　　指导老师：吕燕茹　　院校：北京工商大学设计与艺术学院

生成式"上古神话系列走马香薰烛台"文创设计及其插画包装设计

本作品是通过借助 AI 对《山海经》中永不言弃的三个代表人物——后羿、精卫、女娲的人物特征和故事概念进行的图像引导设计，并衍生了图形元素设计用于走马灯香薰烛台上所悬挂配饰与底座的外观生成式设计以及包装生成式设计。点燃香薰蜡烛，燃烧的火焰热力带动悬挂配饰的走马风车装置转动，火焰燃烧代表着光明和希望，风车的转动代表神话精神的生生不息。

姓名：李佳丽　指导老师：吕燕茹　院校：北京工商大学设计与艺术学院

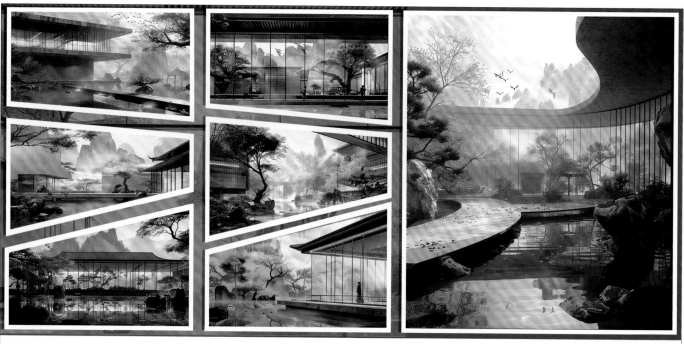

秋雅美韵

本作品将中国传统宋代美学与秋境秋韵相互融合，呈现出自然景观与人文景观的相互统一。

姓名：张柏源 李君瑶 杨孟宇　指导老师：张强　院校：宁夏大学美术学院

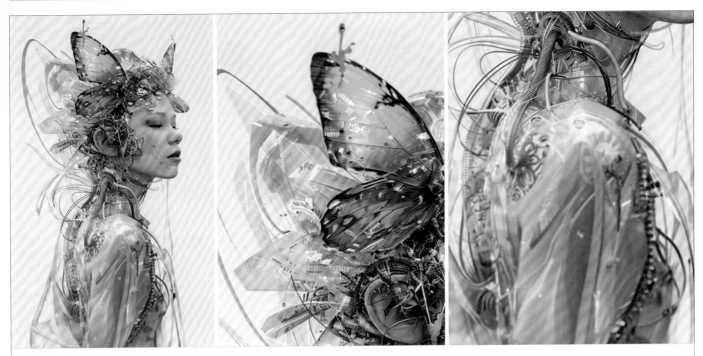

未来蝶影

　　本作品展示了一名在未来世界中的仿生女性形象。该形象的面部特征几乎与现实中的人类无异，头部装饰如液体注射口、流线型金属片和机械蝴蝶翅膀等元素增强了科技未来感。这幅作品通过细腻的细节和现代的设计，营造出一个充满想象力的未来世界，是科技与时尚的完美融合。

姓名：张言嘉 程泽慧　指导老师：贾琦　院校：武汉纺织大学服装学院

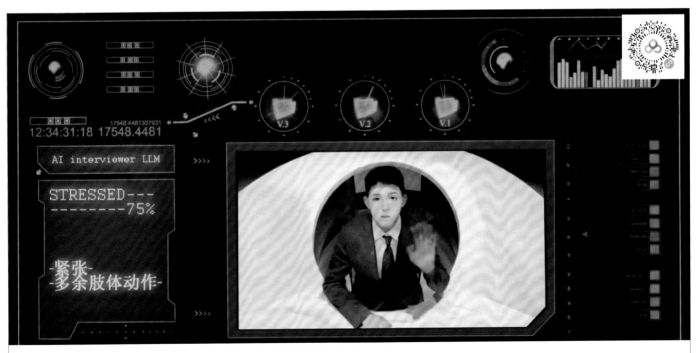

面试

　　该影片描述了一位"AI 大模型面试官"假扮"求职者"，接受"AI 面试大模型"的面试的过程。影片通过氛围营造与剧情反转，探讨了 AGI 时代人与 AI"共生、共进"的可能。本作品使用 Stable Diffusion 中的 Animated Diff 技术及最新的 DWPose 技术，准确捕捉真人演员的肢体、面部表情并进行风格化的重绘，是作者在"AI 工作流"时代中演绎"低成本动画"的大胆尝试。

姓名：孙宇骐　指导老师：于幸泽　院校：同济大学

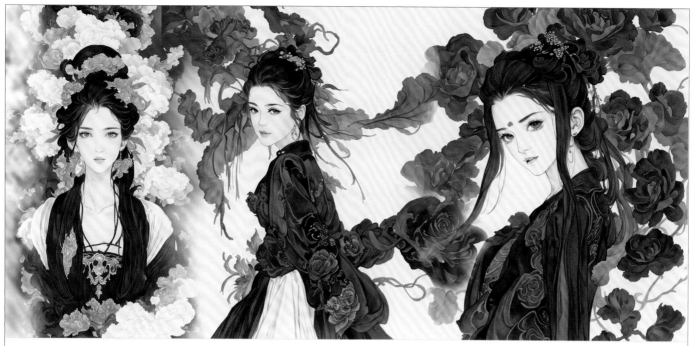

水墨风华

　　本作品是由 AI 技术与传统工笔人物水墨画结合，经多次迭代后生成的艺术作品，其使用了国风工笔大模型、锦绣风华 Lora，以及 DPM++ 2M Karras 采样方法，主体风格为水墨风，细看之下亦包含了相当多的现代绘画风格。

姓名：金俊名　　指导老师：王思怡　　院校：景德镇学院陶瓷美术与设计艺术学院

探秘

　　恐龙元素对孩子，尤其是小女孩来说是一个经久不衰的神秘话题，很期待能够将恐龙的知识普及给小朋友们。如果借用 AI 工具，让在深林里游玩的小女孩，无意间发现恐龙巨大的骨骼，那种惊奇、震撼的感受必定很有乐趣。

基金项目：2023 年国家级大学生创新创业训练计划项目《基于乡村振兴智慧农业 AI 人工智能辅助创新设计训练》，项目号：202310654006X

姓名：蒋闯闯　　指导老师：高中立　　院校：四川音乐学院成都美术学院

地心交响曲

 亿万年前星球碰撞意外诞生硅基地心文明，地核深处竟暗藏人类的起源。这部作品以挑战人类中心主义的视角，探讨非人类物种的存在价值和生命意义。硅基生命的诞生和重构象征着在毁灭与新生的循环中，生命如何顽强生长并适应环境。跨物种共生的关系反映了多样性和生态系统的复杂性，呼吁我们重新审视人类在宇宙中的地位和责任。

姓名：林仕昭 指导老师：韩佳彤 院校：中央美术学院建筑学院

乡音何觅——温州鼓词信息可视化设计

本设计旨在通过现代视觉手法展现温州鼓词的独特韵味。设计精选鼓词乐器，融入传统和现代技术，利用 AR 动态海报和 3D 牛筋琴交互模型，打造了一场直观、生动的视听触体验。界面简洁易用，方便用户浏览、保存以及分享，以此来让更多人感受温州鼓词的魅力，共同传承这一非遗艺术。

姓名：吴媛媛 吴婷婷　指导老师：梁冠博　院校：浙江理工大学科技与艺术学院

巅花酿·云南本土特色花酒包装设计

巅花酿是一款以云南七种本地花卉为灵感酿制的花酒，致力于捕捉云南独特的花卉文化。云南这七种代表性花卉，每一种花的特质都被以独特的方式融入到了产品包装和酒标设计中，呈现出多层次的视觉和感官体验。本设计利用 ComfyUI 生成艺术风格独特的花卉，并进行了再设计，巅花酿的包装设计突显了云南的山水风情和花卉的繁盛，让消费者在视觉上感受到云南大地的丰富与生机。

姓名：沈之欣 张一凡 张文磊　指导老师：何子金　院校：云南艺术学院设计学院

二十四诗景

中国古典诗歌是我国传统文化的经典,本作品利用 AI 艺术创作,将中国古典诗歌的美学和景象转化为视觉艺术作品,这一过程不仅为中国传统文化注入了新的活力,也使得传统文化在当代社会中更加生动和易于理解。

姓名:周弘历 指导老师:秦臻珍 院校:安徽师范大学新闻与传播学院

大国脉动

　　本作品通过信息可视化的方式，让观众直观感受到我国科技发展的速度，理解科技力量在推动国家进步、提升国际竞争力中的关键作用。作品通过心脏跳动声效，表现国家强盛的生命力，每一项科技成果，都振奋着人民的心，让观众情感与国家命运同频共振，每一次心脏的跳动，都代表着国家科技领域的一次重大突破，创新是引领发展的第一动力，每一次心跳的加速，都预示着国家未来的无限可能。

姓名：陈美静 江佳霖　指导老师：朱志平　院校：湖北美术学院

阿提弗什废墟

　　本作品展示的是一座小型虚拟废墟，废墟部分墙上嵌有壁画，壁画内容每隔一段时间会更换。刻有电路符号的人像石板似乎预示着这些壁画的作者可能不是真实人类。作品的灵感来源于音乐剧《巴黎圣母院》一首歌的歌词，"人类企图攀及星星的高度，镂刻下自己的事迹，在彩色玻璃和石块上面"。

姓名：蒲静逸　院校：四川音乐学院成都美术学院

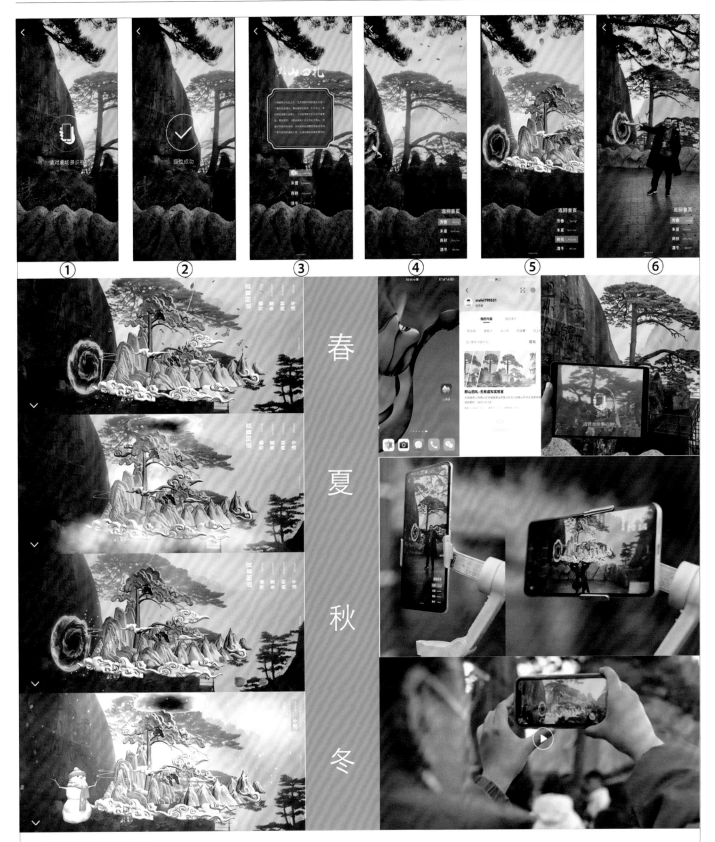

① ② ③ ④ ⑤ ⑥

春
夏
秋
冬

四季黄山元宇宙打造计划

　　该作品是基于增强现实（AR）技术，以黄山为实践点，设计开发的一款应用于移动设备的 AR 数字化交互体验作品，通过实景扫描指定空间，即可实时体验该黄山元宇宙空间。用户在整个空间中可拥有高自由度，能够在移动的同时寻找空间中的趣味元素，并且操作体验简单，可助力文旅产业的数字化创新发展。

姓名：张书烨　指导老师：夏飞　院校：云南艺术学院设计学院

"江山如画"自然生态数据可视化

本作品是以数据为媒介,以认知传播理论为创意构思基础展开的数据可视化设计,过程中收集整理了近 10 年来中国 34 个省会、自治区、直辖市的自然生态数据,包括空气质量、水质、温度和绿色覆盖率等 4 类共计 100000 多条数据。通过情景分析的方法,该项目从设定情景、诉说故事、编写脚本,到可视创作等 4 个步骤,完成了将抽象的数据转化为具体情境,再到意境的数据可视化呈现。最终以数字交互和绘画长卷两个版本进行展出,以达到利用艺术语言传播"绿水青山就是金山银山"生态理念的目的。

姓名:吕燕茹 龙娟娟 王凝　院校:北京工商大学设计与艺术学院,江南大学数字科技与创意设计学院,河北传媒学院数字艺术与动画学院

宇宙

两个由铁丝缠绕的球状个体犹如两个宇宙相互牵连、影响,当中很多小小的星球在人类眼中也是庞大的存在。本作品整体配色呈银白色,采用对比式构图和共生同构的设计手法,在充分展示主题的同时,引发观众对于人类科技发展的思考。作品由钢丝、泡沫球等不同元素构成,整体搭配在具备强烈视觉美感的同时也能够给观者带来内心的震撼。

姓名:吴雨祝　指导老师:曹星
院校:四川音乐学院成都美术学院

天朝魔法学院虚拟首饰商店

为了彰显学子们的专业成就,并赋予他们一种独特的身份象征,天朝魔法学院特设魔法商店,为学生们打造专属的虚拟首饰。这些首饰不仅仅是装饰之物,更是学子们专业精神的凝结与传承。珠宝锯、镊子、钳子、指圈环等日常学习工具,象征着专业技能,魔法商店将这些工具转化为既具有实用性又充满艺术感的虚拟首饰,以增强这一专业的独特魅力。

姓名:陈赞玉 徐子涵　指导老师:宋懿
院校:北京服装学院

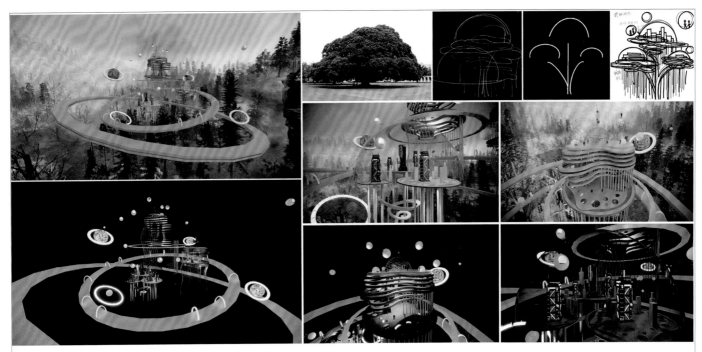

元宇宙数字艺术展厅设计

本作品选取了热带雨林中榕树的形态进行元素提取。榕树具有根须茂盛的特点，展厅建筑置身于原始森林之中，结合 VR 体验中心、展览中心、观景平台等中小型互动体验空间，用户可通过"未来球"到达想要去的地点，使得用户积极参与到活动中，也可以与其他用户进行交流互动。

姓名：李志龙 赵可心　指导老师：彭军　院校：天津美术学院

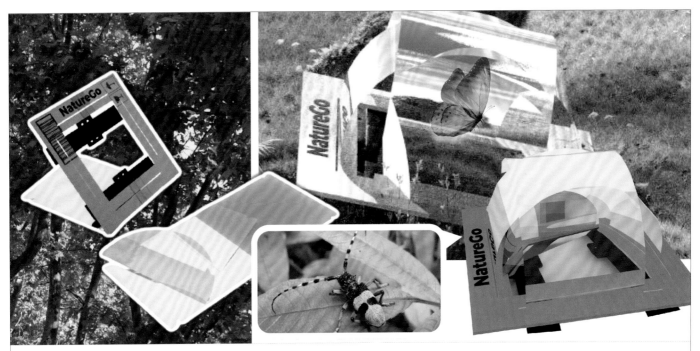

"NatureGo" AIGC 语境下的全息投影自然发现之旅

本作品是一款拼插件形式的手持玩具以及配套的 Ai 产品体验设计。产品包含一块带尼龙绳的可回收五层瓦楞纸板，三片塑料薄片。用户通过简易拼插，可以将手机自然地插入玩具当中，打开 app 扫描路边偶遇的植物或动物生成同款 AI 模型动画和相关知识，并以全息投影的方式显示在塑料片构成的全息投影空间中，用户还可以和模型进行交互。该产品结合 AI 大模型技术和全息投影原理，能够促进人与自然的交互，帮助人们轻松诗意地认识自然。

姓名：李雪琛 张雨霏　指导老师：曹楠 刘冠宏　院校：同济大学设计创意学院

本书集中收录了全国上百家知名院校师生的优秀设计作品，包含产品以及概念作品，涉及文创、服装、工业产品、包装、图书、艺术品、医疗健康、交通工具、公共建筑等主题，内容编排上注重图文结合，既有作品的设计效果图、实物图，也有对作品设计理念、设计创新点、设计价值等方面的细致解读，同时也有列出作品的设计者、指导老师等信息。本书既可以作为广大设计类院校师生学习阅读的参考书，也可以作为设计相关企业挑选优秀设计作品以及发现优秀设计师的参考书，同时本书也是设计行业重要的文献资料。

图书在版编目（CIP）数据

2024中国高等院校设计作品精选 / 李杰编. -- 北京：机械工业出版社，2024.12. -- ISBN 978-7-111-77383-2

Ⅰ.J121

中国国家版本馆CIP数据核字第2024D5T162号

机械工业出版社（北京市百万庄大街22号　邮政编码100037）

策划编辑：徐　强　　　　　　　　　责任编辑：徐　强
责任校对：梁　静　张亚楠　　　　　责任印制：张　博
北京华联印刷有限公司印刷
2025年1月第1版第1次印刷
217mm×287mm·32印张·2插页·379千字
标准书号：ISBN 978-7-111-77383-2
定价：300.00元

电话服务　　　　　　　　　　　　网络服务
客服电话：010-88361066　　　　　机　工　官　网：www.cmpbook.com
　　　　　010-88379833　　　　　机　工　官　博：weibo.com/cmp1952
　　　　　010-68326294　　　　　金　书　网：www.golden-book.com
封底无防伪标均为盗版　　　　　机工教育服务网：www.cmpedu.com